中國古代服飾研究

一九八一年首夏

商水祚題

中國古代
服飾研究

沈從文 編著

商務印書館

中國古代服飾研究

編　　著	沈從文	
增　　訂	王　予	
繪　　圖	陳大章　李之檀　范　曾	
插　　圖	王亞蓉	
責任編輯	徐昕宇	
裝幀設計	張　毅　涂　慧	
排　　版	周　榮	
出　　版	商務印書館（香港）有限公司	
	香港筲箕灣耀興道 3 號東滙廣場 8 樓	
	http://www.commercialpress.com.hk	
發　　行	香港聯合書刊物流有限公司	
	香港新界大埔汀麗路 36 號中華商務印刷大廈 3 字樓	
印　　刷	中華商務彩色印刷有限公司	
	香港新界大埔汀麗路 36 號中華商務印刷大廈	
版　　次	2020 年 8 月第 1 版第 1 次印刷	
	© 2020 商務印書館（香港）有限公司	
	ISBN 978 962 07 5832 4	
	Printed in Hong Kong	

序　言

　　工藝美術是測定民族文化水平的標準，在這裏藝術和生活是密切
結合着的。

　　古代服飾是工藝美術的重要組成部分，資料甚多，大可集中研
究。於此可以考見民族文化發展的軌跡和各兄弟民族間的相互影響。
歷代生產方式、階級關係、風俗習慣、文物制度等，大可一目了然，
是絕好的史料。

　　遺品大率出自無名作家之手。歷代勞動人民，無分男女，他們的
創造精神，他們的改造自然改造社會的毅力，具有着強烈的生命脈
搏，縱隔千萬年，都能使人直接感受，這是值得特別重視的。

　　　　　　　　　　　　　　　　　　　一九六四年六月廿五日　郭沫若

遠不如比肩名作家之述。歷代勞
動人民、眾多男女、他們的創造外接
他們的改造、自巫改造社會而、都为、
具有著強烈的生命脈搏、呼吸千
一般、都神生人遍傳、实、三毛值
得我们的重視的。

一九□□年□月廿四日　郭沫若

工艺美术是测定民族文化水平的标準，并通过艺术和生活意义的结合着的。

古代服饰是工艺美术而言重组成部分，资料甚多，尚可集中研究。於此可以考见民族文化发展的轨迹和各兄弟民族间的相互影响、历代生产关系、阶级关系、风俗习惯、生制度等，大可一目了然走进的里头。

中國古代服飾研究引言

沈從文

中國服飾研究,文字材料多,和具體問題差距大,純粹由文字出發而作出的說明和圖解,所得知識實難全面。如宋人作《三禮圖》,就是一個好例。但由於官刻影響大,此後千年卻容易訛謬相承。如和大量出土文物銅、玉、磚、石、木、漆、刻畫一加比證,就可知這部門工作研究方法,或值得重新着手。漢代以來各史雖多附有輿服志、儀衛志、郊祀志、五行志,無不有涉及輿服的記載。內容重點多限於上層統治者朝會、郊祀、燕享和一個龐大官僚集團的朝服官服,記載雖若十分詳盡,其實多輾轉沿襲,未必見於實用。私人著述不下百十種,如《西京雜記》、《古今註》、《拾遺記》、《酉陽雜俎》、《炙轂子》、《事物紀原》、《清異錄》、《雲仙散錄》等,又多近小說家言,或故神其說,或以意附會,即漢人敍漢事,唐人敍唐事,亦難於落實徵信。墓葬中出土陶、土、木、石、銅諸人形俑,時代雖若十分明確,其實亦不盡然,真實性也只能相對而言。因社會習慣相承,經常有從政治角度出發,把前一王朝官吏作為新王朝僕從差役事。因此新的探討,似乎還值得多方面去求理解,才可望得到應有的新認識。

本人因在博物館工作較久,有機會接觸實物、圖像、壁畫、墓俑較多,雜文物經手過眼也較廣泛,因此試從常識出發,排比排比材料,採用一個以圖像為主結合文獻進行比較探索、綜合分析的方法,得到些新的認識理解,根據它提出些新的問題。但出土文物以千百萬計,即和服飾有關部分,也宜以百十萬計。遺物既分散國內外各地,個人見聞接觸究竟有限,試探性工作中,自難免顧此失彼,得失互見,十分顯明。只是應用方法較實際,由此出發,日積月累,或許還是一條比較唯物、實事求是的新路。因此在本書付印之前,對於書中重點作此簡要介紹,求教於海內外學者專家。

本書中商代部分,輯錄了較多用不同材料反映不同衣着體型的商代人形,文字說明卻較少。私意這些人形,不僅反映商王朝不同階層,可能還包括有甲骨文中常提到的征伐所及,當時與商王朝對立各部族,如在西北的人方、鬼方,在東南的徐、淮夷,在西南的荊、楚及巴、濮各族人民形象。在銅、玉、陶、石人形中,必兼而有之。特別是青銅兵器和其他器物上所反映形象,多來自異族勁敵,可能性更大。

西周和東周,材料比較貧乏,似可作兩種解釋。一、為立國重農而比較節儉,前期大型墓葬即較少。而銅玉器物制度,且多沿襲商代式樣。禮制用玉佔主要地位,賞玩玉物卻不多。(在湖南、雲南和其他地區出土大量商代玉器,和史稱

分衬之寶玉重器於諸有功國事之大臣情形或相關。說是商代逃亡奴隸主遺物，似值得商討。）二、用土木俑殉葬制猶未形成。車乘重實用而少華靡，有一定制度。車上裝飾物作銅人形象亦僅見。領作矩式曲折而下，上承商代而下及戰國，十分重要。另一銅簋下座兩扇門間露出一個人像，雖具體而微仍極重要。據江南出土東周殘匜細刻紋飾反映生活情形看來，製作也還簡質。在同時青銅器物紋飾中為僅見，直到春秋戰國，才成為一種常用主題裝飾圖案。

春秋戰國由於諸侯兼併，技術交流，周代往日"珠玉錦繡不鬻於市"的法規制度已被突破，珠玉錦繡已成為市場上一類特殊的商品，因之陳留襄邑彩錦，齊魯細薄絲織品和彩繡，及金銀鑲嵌工藝品，價值連城之珠玉，製作精美使用輕便之彩繪漆器，均逐一出現於諸侯聘問禮物中，或成為新興市場特種商品。衣着服飾之紋彩繽紛、光輝燦爛，車乘裝飾之華美，經常反映於詩歌文傳記載中。又由於厚葬風氣盛行，保存技術也得到高度進展。因之在大量出土文物中，一一得到證實。三門峽虢墓出土物，和新鄭出土物，河南信陽楚墓出土物，安徽壽縣蔡侯墓出土物，輝縣琉璃閣出土物，金村韓墓出土物以及湖北隨縣曾侯墓出土物，河北中山王墓出土物……文物數量之多，製作之精美，無一不令人眼目一新，為前所未聞。特別是在這一歷史階段中，運用各種不同器材，反映出人物生活形象之具體逼真，衣着服飾之多樣化，更開拓了我們的眼界不少。前人千言萬語形容難以明確處，從新出土文物中，均可初步得到較正確理解。有的形象和史傳詩文可以互證，居多且可充實文獻所不足處。不過圖像反映雖多，材料既分散全國，有的又流傳國外，這方面知識因之依然有一定局限性。絲綢錦繡，且

因時間經過二十四五個世紀，殘餘物難於保存本來面目。但由於出土數量多，分佈面積廣，依舊可以證明一部中國古代物質文化史，還保存得尚好於地下。今後隨同生產建設，有更新更多方面的發現，是完全可以肯定的。綜合各部門的發現加以分別研究，所得的知識，也必然將比過去以文獻為主的史部學研究方法，開拓了無限廣闊的天地。"文物學"必將成為一種嶄新獨立科學，得到應有重視，值得投入更多人力物力進行分門別類研究，為技術發展史、美術史、美學史、文化史提供豐富且無可比擬的新材料。如善於應用，得到的新成就，是可以預料得到的。因為世界任何一個國家，都沒有條件保存那麼豐富完整的物質文化遺產於地下！

近人喜說戰國是一個"百家爭鳴、百花齊放"的時代。嚴格一點說來，目下治文史的，居多注重前面四個字，指的只是諸子百家各自著書立說而言。而對後面四個字，還缺少應有的關心，認識也就比較模糊。因為照習慣，對於百工藝業的成就，就興趣不多。其實若不把這個時期物質文化成就加以深入研究，並能會通運用，是不可能對於"百花齊放"真正有深刻體會的。因為就這個時代任何一工藝門類的成就而言，就令人有目迷五色、歎為觀止之感！以衣着材料而言，從圖像方面還難得明確完整印象，但僅就河北出土中山王墓內青銅文物，和湖北隨縣曾侯墓出土棺槨器物彩漆紋飾，和當時詩文辭賦形容衣飾之華美，與事實必相差不多。由春秋戰國到秦統一，先後近三個世紀。由於時間、空間、族別、習慣不同，文獻材料不足徵。目下實物圖像材料反映雖較具體，仍只能說是點點滴滴，但基本式樣，也可說已能把握得住。如衣袍寬博屬於社會上層；奴隸僕從則短衣緊袖口具一般性，又或與歷來說的胡

服有些聯繫。比較可以肯定的，則花樣百出不拘一格，式樣突破體制是特徵。至於在採用同一形式加工於不同器物上，如金銀錯器反映生活、文武、男女有相近處。就我們目下知識，只能作如下推測：即這類器物同出於一個地區，當時係作為特種禮品或商品而分佈各地，衣着反映因之近於一律，和真實情形必有一定差距。我們用它來說明，這是春秋戰國時工藝品反映當時人事生活作為主題的新產品。同時也反映部分社會現實，似不會錯誤。若一律肯定為出土地社會生活，衣着亦即反映某地區人民衣着特徵，證據還不夠充分。

　　秦代統一中國後，雖有"天下書同文車同軌"記載，至於這一歷史時代的衣着，除了秦尚黑，囚徒衣赭，此外我們卻近於極端無知。直到從始皇陵前發現幾件大型婦女坐俑，得知衣袖緊小，梳銀錠式後垂髮髻，和輝縣出土戰國小銅人實相近，與楚帛畫婦女髮髻亦相差不多。最重要的發現，是衣着多繞襟盤旋而下。反映於銅器平面圖像上，尚不甚具體，反映於木陶彩俑、銅玉人形等立體材料上，則十分明確。腰帶邊沿彩織裝飾物的花紋精緻處，多超過我們想象。由比較得知，這種制度一直相沿到漢代，且具全國性。證明《方言》說的"繞衿謂之帬"的正確含義。歷來從文字學角度出發，對於"衿"字解釋為"衣領"固不確，即解釋為"衣襟"，若不從圖像上明白當時衣襟制度，亦始終難得其解。因為這種衣服，原來從大襟至脅間即向後旋繞而下。其中一式至背後即直下，另一式則仍迴繞向前，和古稱"衣作繡，錦為緣"有密切聯繫。到馬王堆西漢初期古墓大量實物和彩繪木俑出土，才深一層明白如此使用材料，實用價值比藝術效果佔更重要意義。從大量圖像比較，又才明白這種衣着剪裁方式，實由戰國到兩漢，結束於晉代。《東宮舊事》和墓葬中殉葬鉛木簡櫝，都提到"單裙"、"複裙"。提到衣衫時，且常有某某衣及某某結纓字樣。結纓即繫衣時代替鈕釦的帶子，分段固定於襟下的。（衣裙分別存在，雖在北京琉璃河出一西漢雕玉舞女上即反映分明，但直到東漢末三國時期才流行。圖像則從《女史箴》臨鏡化妝部分進一步得到證實。）

　　秦代出土人形，主要為戰車和騎士，數量達八千餘人。人物面目既高度寫實，衣甲器物亦一切如真。惟戰士頭髻處理繁瑣到無從設想。當時如何加工，又如何能持久保持原有狀態？髻偏於一側，有無等級區別，是一個無從索解的問題，實有待更新的發現。

　　兩漢時間長，變化大，而史部書又特列輿服志，冠綬二物且和官爵等第密切相關，記載十分詳盡。但試和大量石刻彩繪校核，都不易符合。主要因文獻記載中冠制，多是朝會燕享、郊天祀地等高級統治者的禮儀上服用制度；而石刻反映，卻多平時燕居生活和奴僕勞動情況。且東漢人敍西漢事已隔一層，組綬織作技術即因戰亂而失傳，懸重賞徵求才告恢復，可知加工技術必相當複雜。近半個世紀以來，出土石刻彩繪圖像雖多，有的還保存得十分完整，惟綬的製作，仍少具體知識。又如東漢石刻壁畫的梁冠，照記載梁數和爵位密切相關，帝王必九梁。而石刻反映，則一般只一梁至三梁，也難和記載一一印證。且主要區別，西漢冠巾約髮而不裹額。裹額之巾幘，東漢始出現。袍服東漢具有一定形制，西漢不甚嚴格統一。從長沙馬王堆出土大量保存完整實物，更易明確問題。又帝王及其親屬，禮制中最重要的為"東園秘器廿八種"中的金銀縷玉衣。照漢志記載，這種玉衣全部重疊如魚鱗，足頸用長及尺許玉札纏裹。從較多出土實物看來，則全身

均用長方玉片聯綴而成，惟用大玉片作足底。王侯喪葬禮儀，史志正式記載，尚如此不易符合事實，其餘難徵信處可想而知。

又漢代叔孫通雖訂下車輿等級制度，由於商業發展，許多禁令制度，早即為商人所破壞，不受法律約束。正如賈誼說的帝王所衣黼繡，商人則用以被牆壁，童奴且穿絲履。

從東漢社會上層看來，袍服轉入制度化，似乎比西漢較統一。武氏石刻全部雖如用圖案化加以表現，交代制度即相當具體。特別是象徵官爵等級的綬，制度區別嚴格，由色彩、長短和緒頭粗細區別官品地位。武氏石刻綬的形象及位置，反映得還是比較清楚。直到梁冠去梁之平巾幘，漢末也經過統一，不分貴賤，一律使用。到三國，則因軍事原因，多用巾幘代替。不僅文人使用巾子表示名士風流，主持軍事的將帥，如袁紹、崔鈞之徒，亦均以幅巾為雅。諸葛亮亦有綸巾羽扇指揮戰事，故事且流傳千載。當時有折角巾、菱角巾、紫綸巾、白綸巾等等名目，張角起義則着黃巾。可知形狀、材料、色彩，也必各有不同。風氣且影響到晉南北朝。至於巾子式樣，如不聯繫當時或稍後圖像，則知識並不落實。其實仿古弁形制如合掌的，似應為"帢"，如波浪皺摺的，應名為"幍"。時代稍後，或出於晉人戴逵作《列女仁智圖》，及南京出土《竹林七賢圖》，齊梁時人作《斲琴圖》，均有較明確反映。

至兩晉衣着特徵，男子在官職的，頭上流行小冠子，實即平巾幘縮小，轉回到"約髮而不裹額"式樣。一般平民侍僕，男的頭上則為後部尖聳略偏一側之"帩頭"，到後轉成尖頂氈帽。南北且有同一趨勢。婦女則如干寶《晉紀》和《晉書·五行志》說的衣着上儉而下豐（即上短小，下寬大），髻用假髮相襯，見時代特徵。因髮髻過大過

重，不能常戴，平時必擱置架上。從墓俑反映，西晉作十字式，尚不過大。到東晉，則兩鬢抱面，直到遮蔽眉額。到東晉末齊梁間改為急束其髮上聳成雙環，名"飛天紒"，鄧縣出土南朝畫像磚上所見婦女有典型性，顯然受佛教影響。北方石刻作梁鴻孟光舉案齊眉故事，天龍山石刻供養人，頭上均有這種髮式出現，且作種種不同發展。但北朝男子官服定型有異於南朝，則為在晉式小冠子外加一箶子式平頂漆紗籠冠。因此得知，傳世《洛神賦圖》產生時代，決不會早於元魏定都洛陽以前。歷來相傳為顧愷之筆墨，由服飾看來，時代即晚。

隋統一中國後，文帝一朝社會生活比較簡樸。從敦煌壁畫貴族進香人，到青白釉墓葬女侍俑，衣着式樣均相差不多。特徵為小袖長裙，裙上繫及胸。

談唐代服飾的，因文獻詳明具體，材料又特別豐富，論述亦多。因此本書只就前人所未及處，略加引申。一為從唐初李壽墓中出土物，伎樂石刻繪畫，及傳世《步輦圖》中宮女看來，可得如下較新知識：初唐衣着還多沿隋代舊制，變化不大。而伎樂已分坐部和立部。二、由新疆出土墓俑，及長安出土唐永泰公主、懿德太子諸陵壁畫所見，得知唐代"胡服"似可分前後兩期，前期來自西域、高昌、龜茲，間接則出於波斯影響，特徵為頭戴渾脫帽，身穿圓領或翻領小袖衣衫，條紋捲口褲，透空軟底錦勒靴。出行騎馬必着帷帽。和文獻所稱，盛行於開天間實早百十年。後期則如白居易"新樂府"所詠"時世裝"形容，特徵為蠻鬟椎髻，眉作八字低顰，臉敷黃粉，唇注烏膏，影響實出自吐蕃。圖像反映有傳世《宮樂圖》、《倦繡圖》均具代表性，實元和間產物。至於開元天寶間，則畫跡傳世甚多，和胡服關係不大。紞發

展談衍變，影響後世較大，特別值得一提的，即帷帽。歷來相傳出於北齊“羃羅”，或稱“羃羅”，以為原遮蔽全身，至今無圖像可證。帷帽廢除於開元天寶間，是事實亦不盡合事實，因為宮廷貴族雖已廢除，以後還流行於民間，宋元畫跡中均可發現。在社會上層，也還留下部分殘餘痕跡，即在額前露出一小方馬尾羅，名“透額羅”。反映於圖像中，只敦煌開元間《樂廷瓌夫人行香圖》中進香青年眷屬或侍女三人額間，尚可明白位置和式樣。透額羅雖後世無聞，但轉至宋代則成為漁婆勒子、帽勒，且盛行於明清。帷帽上層婦女雖不使用，代替它的是在頭頂上披一薄紗，稱“蓋頭”。宋代用紫羅，稱“紫羅蓋頭”。反映於北宋上層婦女頭上，《花石仕女圖》具有代表性。反映於農村婦女，則南宋名畫家李嵩《貨郎圖》中幾個農村婦女頭上，均罩有同式薄質紗羅。就一般說，既有裝飾美觀作用，亦有實用價值，才因此繼續使用。

　　婦女花冠起源於唐代，盛行於宋代。名稱雖同，着法式樣迥異。唐代花冠如一頂帽子套在頭上，直到髮際。《宮樂圖》、《倦繡圖》反映都極具體。至於宋代花冠，則係用羅帛仿照真花作成。宋人尚高髻，向上直聳高及三尺，以至朝廷在皇祐中不得不用法律禁止。原因是當時花冠多仿擬真花。宋代尚牡丹芍藥，據《洛陽花木記》記載，由於栽培得法，花朵重台有高及二尺的，稱“重樓子”，在瓷州窯墨繪瓷枕上即常有反映。此外《洛陽花木記》、《牡丹譜》、《勺藥譜》稱“樓子”、“冠子”的多不勝數。宋人作《花石仕女圖》中所見，應即重樓子花冠。且由此得知，傳世《簪花仕女圖》，從人形衣着言，原稿必成於開元天寶間，即在蓬鬆髮際加一點翠金步搖釵，實純粹當時標準式樣。如再加一像生花朵，則近於“畫蛇添足”、

不倫不類矣。這種插戴在唐代為稀有少見，在宋則近一般性。宋代遇喜慶大典，佳節良辰，帝王出行，公卿百官騎從衛士無不簪花。帝王本人亦不例外。花朵式樣和使用材料均有記載，區別明確。圖像反映，更可相互取證。又唐代官服彩綾花紋分六種。除“地黃交枝”屬植物，其餘均為鳥類啣花，在銅鏡和帶板上，均有形象可證，惟圖像和實物缺少證據，是一待解決問題。

　　宋人衣着特別值得一提的，即除婦女高髻大梳見時代特徵，還有北宋一時曾流行來自契丹的，上部着宋式對襟加領抹（花邊）旋襖，下身不着裙只着長統襪褲的“吊墪服”，即後來的“解馬裝”，影響流行於社會上層，至用嚴格法律禁止。但伎樂人衣着，照例不受法令限制，所以在雜劇人圖畫中，還經常可見到這種外來衣着形象。男子朝服大袖寬衫，官服仍流行唐式圓領服制度，和唐式截然不同處，為圓領內必加襯領。起於五代，敦煌壁畫反映明確。而宋人侍僕和子姪晚輩，閒散無事時，必“叉手示敬”。在大量出土壁畫上所見，及遼、金墓壁畫上的南官及漢人部從，亦無例外，隨處可以發現這種示敬形象。宋元間刻的《事林廣記》中，且用圖說加以解釋。試從制度出發，即可發現有些傳世名畫的產生年代或值得重新研究。例如傳世韓滉《文苑圖》，或應成於宋代畫家之手，問題即在圓領服出現襯領，不可能早於五代十國。《韓熙載夜宴圖》，其中叉手示敬的人且兼及一和尚，也必成於南唐降宋以後，卻早於淳化二年以前，畫中人多服綠。《宋大詔令集》中曾載有淳化二年詔令，提及“南唐降官一律服綠，今可照原官服朱紫”。可知《夜宴圖》產生時代必在南唐政權傾覆以後，太宗淳化二年以前。尚有傳為李煜與周文矩合作的《重屏會棋圖》，內中一披髮書童，亦不忘叉手示敬。歷來鑒

定畫跡時代的專家，多習慣於以帝王題跋、流傳有緒、名家收藏三大原則作為尺度，當然未可厚非。可最易忽略事物制度的時代特徵。傳世閻立本作《蕭翼賺蘭亭圖》，人無間言，殊不知圖中燒茶部分，有一荷葉形小小茶葉罐蓋，只宋元銀瓷器上常見，哪會出現於唐初？古人說"談言微中，或可以排難解紛。"但從畫跡本身和其他材料互證，或其他器物作旁證的研究方法，能得專家通人點頭認可，或當有待於他日。

蒙元王朝統治，不足一世紀，影響世界卻極大。大事情專門著作多，而本書卻在統治範圍內的小事，為前人所忽略，或史志不具備部分，提出些問題，試作些敘述解釋。一如理髮的法令歌訣，二如元代男女貴族衣上多着四合如意雲肩，每年集中殿廷上萬人舉行"只孫讌"製作精麗只孫服上的雲肩式樣。三如全國大量織造納石矢織金錦，是否已完全失傳。四如女人頭上的罟罟冠應用情況等等，進行些比較探討。是否能夠得到些新知？

至於明清二代，時間過近，材料過多，因此只能就一時一地引用部分圖像材料結合部分朝野雜記，試作說明。又由於個人對絲綢錦繡略有常識，因此每一段落必就這一歷史時期的紡織品輝煌成就也略作介紹。惟實物收藏於國家博物館的以十萬計，書中舉例則不過手邊所有劫餘點滴殘物，略見一斑而已。

總的說來，這份工作和個人前半生搞的文學創作方法態度或仍有相通處，由於具體時間不及一年，只是由個人認識角度出發，據實物圖像為主，試用不同方式，比較有系統進行探討綜合的第一部分工作。內容材料雖有連續性，解釋說明卻缺少統一性。給人印象，總的看來雖具有一個長篇小說的規模，內容卻近似風格不一分章敘事的散文。並且這只是從客觀材料出發工作的一次開端，可能成為一種良好的開端，也可能還得改變方法另闢蹊徑，才可望取得應有的進展，工作方法和結論，才能得到讀者的認可。

好在國內對服裝問題，正有許多專家學者從各種不同角度進行研究工作，且各有顯著成就。有的專從文獻着手，具有無比豐富知識，有的又專從圖像出發，作的十分仔細。據個人私見，這部門工作，實值得有更多專家學者來從事，萬壑爭流，齊頭並進，必然會取得"百花齊放"的嶄新突破。至於我個人進行的工作，可能達到的目標，始終不會超過一個探路打前站小卒所能完成的任務，是預料得到的。

一九八〇年四月，於北京

目　錄

一

舊石器時代出現的縫紉和裝飾品

我國服飾文化的歷史源流，古書典籍中留下了種種傳說。唯在提及衣服的創始與沿革時，不免多有附會，情形正和對待遠古其他事物的發明一樣，名份上照例也要歸功於三皇五帝。

有關服裝產生的傳說，大概以戰國時人所撰《呂覽》和《世本》的記述最為通行。據稱於黃帝時"胡曹作衣"；或說："伯余、黃帝製衣裳"。後來西漢劉安《淮南子》書中，作了更見真切的描繪："伯余之初作衣也，緂麻索縷，手經指掛，其成猶網羅，後世為之機杼勝複，以便其用，而民得以掩形禦寒"。撇開"伯余"不論，此說似非全出虛擬，也許據舊聞另有所本。它反映了這樣一種歷史狀況：大約在原始紡織技術昌明之前，曾有一個手編織物做衣服的階段。這是可信的也是重要的。今天的考古發掘：如西安半坡，浙江河姆渡、錢山漾，江蘇草鞋山等新石器時代遺址，出土遺物已經證實，在五六千年前，已有種種天然材料編製品和手編織物被廣泛應用；同時，也出現了原始紡織手工業。上述傳說，最早可能就是在此種物質條件下產生出來的。一提發明衣服，難免就會想當然的和紡織技術聯繫起來，似乎先民們第一件衣服照規矩必定是麻布做的，不過那麻布乃"手經指掛"編得很粗疏罷了。其實，歷史發展到能夠生產出專供做服裝的材料——紡織品時，以獸皮為基本材料的"原始服飾"可能早已自成規模，有的甚至定型化，而面臨的是新問題，就是說如何來運用人工生產的新材料——紡織物，去加工新形制的服飾。這個階段和所謂"初作衣"之時，相距已有幾千幾萬年之久。此傳說對於紡織史來說，意義自不待言，如藉以論定服飾的起源，則階段模糊，難以憑信。

如果從出土文物方面加以考證，現代考古學和古人類學的成就，已經把服飾文化的源流，科學地向上追溯到原始社會舊石器時代的晚期。這時原始人跨入新人階段，石工具已定型化、小型化，還能打出鋒利的石片石器。不少遺址發現了磨製骨器和大量裝飾品，表明當時已掌握了磨光和鑽孔技術，開始製造弓箭，用獸皮縫製衣服，發明了人工取火方法，文化發展的速度遠遠超過了以往任何時期，其間著名且具代表性的為山頂洞人的文化。

圖一・❶
北京周口店山頂洞人的骨針

圖一・❷
北京周口店山頂洞人的項飾

山頂洞人，發現於周口店北京猿人遺址的頂部山洞中。在一九三三和一九三四年三次發掘中，計得完整頭骨三具，還有部分體骨和單個牙齒。據估計至少包含了男女老幼八個個體，體質形態與現代人基本一致，與柳江人、資陽人同為早期黃種人的代表。

山頂洞人所處的社會是母系氏族公社，漁獵經濟是人們的衣食之源。在山洞裏發現有燒過的灰燼、炭塊和燒成灰色、黑色的獸骨。數量最多的是食後所棄的鹿類、鴕鳥、鼠類等殘骸。獵取的對象主要是赤鹿、斑鹿、滿洲麈鹿、野牛、野豬、羚羊、獾、狐狸、兔等大小野獸和鴕鳥。此外也捕撈魚類、河蚌等等。

在勞動工具中，除少數石器外，和服飾關係密切的遺物，是發現了磨製的骨針與一百四十一件裝飾品（圖一•1，2）。此外還有兩件磨光和刻有彎曲或平行淺紋的骨角器。

骨針　長約八十二毫米，最粗處直徑約三點三毫米。通體磨光，針孔窄小，針頭尖銳。毫無疑問，骨針的發現，證實了山頂洞人在距今大約兩萬年前後，便已經能夠用獸皮一類的材料縫製出衣服來了。揭開了服飾文化史上最早的篇章。

值得注意和探討的是：與骨針的發明相適應，也許山頂洞人業已掌握了初級的鞣皮技術。因為，即是更簡單的以整張獸皮（包括箭皮）作披、圍式"服裝"，也要求皮張的軟化。比如像現在某些少數民族那樣，藉助唾液浸潤酶化，用口咬嚼的辦法來鞣製和半鞣製獸皮。然後用石片的鋒刃加以裁割，用骨椎、骨針縫綴成稍為合體又利落的鹿皮衣，獾皮、狐皮衣等等。縫線可用動物的腸衣或韌帶纖維來製造，也許已經懂得使用某些植物的韌皮纖維搓捻作線。聯繫這一時期弓箭的弦，鑽孔、鑽木取火的扯索，在技術和材料加工方面必然互相提供條件和經驗，也幫助了縫紡工藝的發展。

服裝的產生，還可能是出於獵捕猛獸、應付戰爭的需要，為避免利爪與矢石的傷害，或出於偽裝與威嚇，人們向某些有鱗甲與甲殼的動物學習，即所謂"孚甲自禦"辦法。便用骨針率先來縫製這種原始的軍事服裝 —— 胸甲、射鞲一類局部衣着（圖一•3）。並由此引導出一般日常服裝。保護生命、掩形禦寒、裝飾自身乃是服裝最主要的功用。

裝飾品　鑽孔的小石珠，發現七件，白色，樣式不甚規則，形體大小一致。礫石，為黃綠色卵圓形，兩面扁平。穿孔係兩面對鑽而成，還有鑽孔的海蚶殼、青魚眼上骨和可以穿成串的魚脊骨，刻紋的鳥骨管等等。尤其是許多鑽了孔的鹿、狐、獾的犬齒。其中有二十五件，還用赤鐵礦粉塗染成了紅色（是目前所知最早的礦物着色工藝染製品），十分引人注目。據推測，這些五顏六色打孔小物件，是用皮條穿成串，佩於衣服，或者繫在頸項、手臂之上以為裝飾的，是我國遠古時期先民們的原始工藝美術品。

❸

圖一•❸
雲南傈僳族以前使用的皮甲
（採自《中國古兵器論叢》

在山頂洞下室，有飾終遺跡發現。埋葬的屍骨上散佈着赤鐵礦粉粒（或許是衣飾上塗染的遺跡），隨葬物有燧石石器、石珠和穿孔獸牙等飾品。男女少長之間，無大差別，表明氏族成員的同等關係和血親感情，但是否還意味着，在母系氏族公社時期，男子不僅盛行裝飾，出於某種原因還可能在裝飾品的數量方面高出於婦女。山頂洞人的一百四一件裝飾品中，獸牙犬齒佔了絕大的比例，達一百二十五件之多，不應當是一種無意義的現象。最初，拔取野獸的犬齒，可能是獵手的紀念品，隨後演化為裝飾。青年男子把它佩帶於身，還具勤勞、勇敢與勝利的象徵。而某些細小石珠等飾品的選材加工和製造，則可能是對於婦女們才能智巧的表現。作品儘管非常原始，除打孔加工外，大多完全保持着自然形態，但卻充滿勞動、創造的審美情感，不存在後世那種炫耀財富或者表示尊貴的觀念。隨着母系社會的衰落，裝飾才在婦女方面日益增多，甚至多到不可設想的程度，在很長的時間內成為約制婦女的珠玉枷鎖。

在山頂洞人之前，舊石器時代的中期或更早時候，先民們是否也有過某種形式的服裝？有關傳說也相當多。如《繹史》引《古史考》記載：「太古之初，人吮露精，食草木實，穴居野處。山居則食鳥獸，衣其羽皮，飲血茹毛；近水則食魚鱉螺蛤，未有火化⋯⋯。」《白虎通》〈號〉篇也有相似記述，說遠古之時「民人但知其母，不知其父，⋯⋯飢即求食，飽即棄餘，茹毛飲血而衣皮葦。」這情景大致和早期原始社會相當，在人類尚未掌握或正在掌握火的應用時期。所說「衣其羽皮」、「而衣皮葦」，指的是把自然形態的獸皮、鳥羽和草茅之屬，披圍到身上，聊以改善赤身露體的情況。此為近實的推測，這當然也是一種進步。倘若以為這便是發明了衣服，則值得商討。正如北京猿人已利用自然山洞棲身避風雨，而不能認為他們便是發明了房屋一樣。照常識，再簡陋的房屋，也必須是人工建築所構造；再簡單的服裝，也必經人工裁縫所製成。或作推測，以為四五十萬年前的「北京猿人」業已發明了衣飾服裝。就目前資料考察，則還缺乏實際根據。

山頂洞人的文化遺物，在服裝史上的重要性具劃時代意義。證實我國於舊石器時代晚期的開初，北方先民們已創造出利用縫紉加工為特徵的服飾文化。表明人們的衣着大不同於以往，不再是簡單的利用自然材料，而是初步改造了自然物，使其變成較合於人類生活需要的新構造形式。這種原始衣着，具體是甚麼樣子我們還不怎麼清楚，但也不是完全沒有蹤跡可尋。因為今天的事物是從昨天發展來的，某些最基本的東西還會歷久流傳不衰。比如後世的褌褶、蔽膝（即所謂市、芾、韍、韠）、射韝、脛衣之類，便可能是遠古服裝的遺制。用現代眼光來看，它們不過是典型服裝的某些「部件」，而且是粗陋的，或許還很大程度上保留着所取材料的自然形態。比較而言，加工的比重還相當少。儘管如此，它卻是人類製造出來的真正服裝。與之相配合，還有原始裝飾品和礦物染色等技術的應用。種種成就，都顯示了舊石器時代晚期社會的進步與發展，預示着更高階段的新石器時代的來臨，並為後世燦爛華美的中華民族服飾文化開創了先河。

新石器時代的繪塑人形和服飾資料

　　新石器時代服飾問題，由於衣裝實物非常難以保存，圖像文物雖較舊石器時代為多，但仍很零星稀少，遂使這方面的工作成了一個有趣的難題。下面僅就近五十年來考古發現的某些相關的遺物遺跡，作為一初步探討，以求對這一時期的服飾文化、梳妝打扮，有一點概略的認識和了解。

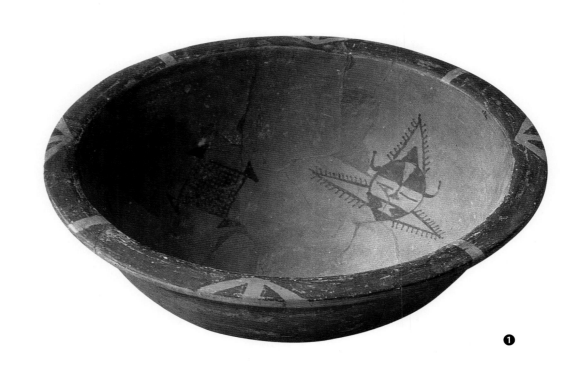

圖二　仰韶文化人面紋
❶
人面紋、網紋彩陶盆（西安半坡出土）
❷、❸
半坡彩陶人面紋兩種
❹
姜寨彩陶人面紋（臨潼姜寨出土）

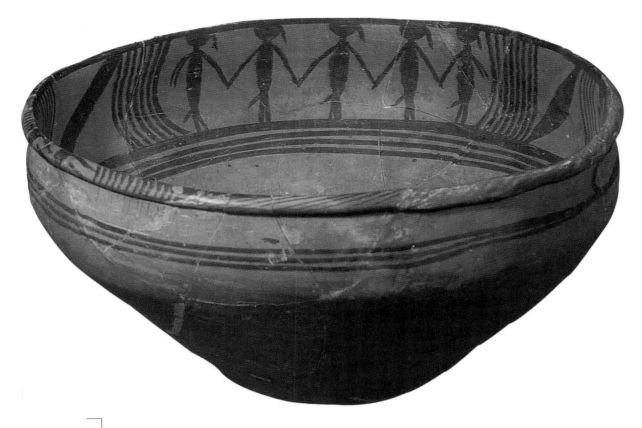

　　屬於仰韶文化半坡類型時期的人形彩繪，以西安半坡、臨潼姜寨出土的彩陶盆、彩陶缽所飾花紋最為重要（圖二）。紋樣共同特徵是作圖案化圓形人面，雙目閉作一線者居多，圓睜者僅見一例，皆張口、口邊、耳邊對稱飾兩魚或魚尾紋。頭頂繪作魚尾形尖帽，專家對此多有討論，或以為是半坡居民之圖騰徽號，或以為是原始宗教的神祇。從整個彩陶盆圖案組合來看，具嚴肅對稱氣氛。其中所謂“網紋”，卻不像是單純的漁網，而是一種巫具或是與巫具結合在一起的形象，其骨架即作“十”形，也就是以後甲骨文中定型的“巫”字。這一圖形在早商裝飾紋樣中也有反映，也多和宗教迷信有關聯。我們知道，文字的發明和應用，一開始就和巫卜結下不解之緣，半坡彩陶盆中“◆”紋和人面紋組合一起，還體現着“巫”、“祝”的意義。人面紋的原本樣子，還可能是巫者應時作戲的假面。由於當時半坡居民的漁獵生活還佔相當比重，繪飾鹿紋、人面魚紋的器用，當與漁獵祭祀活動不可分割。

　　服飾，尤其是服飾制度的發生發展，本來就和原始宗教的種種儀式關係密切，表現的雖然不是六千年前的一般形式，卻也使我們看到一些巫祝盛飾的形影。

　　此類例子，甘肅馬家窰文化半山類型的彩陶人形中，有三件陶塑彩繪人頭器蓋更具代表性（圖四）。實物於本世紀二十年代流出國外。頭部的口、眼用鏤空手法表現，耳作半圓形有穿孔。人面有不同方向的規則花紋，應是紋面的具體寫照（這在馬廠型人頭彩陶罐人面上也表現得很清楚。見圖五·6）。半山型塑像髮式，腦後平齊不及頸（圖四·2），前額上部有兩個角狀凸起，上面有孔，可加裝飾。奇特的是在頭上還臥有一條蛇，尾部蜿蜒向下垂過頸至肩，恰如一支細長的髮辮。一般認為這可能是距今四千年前古羌人女巫或某種宗教偶像。羌人又和“左洞庭、右彭蠡”的三苗有關聯，故在考古發掘荊楚文化中，亦多有操蛇、珥蛇神靈怪異形象發現。

　　一九七三年，甘肅秦安縣大地灣出土了一件難得的

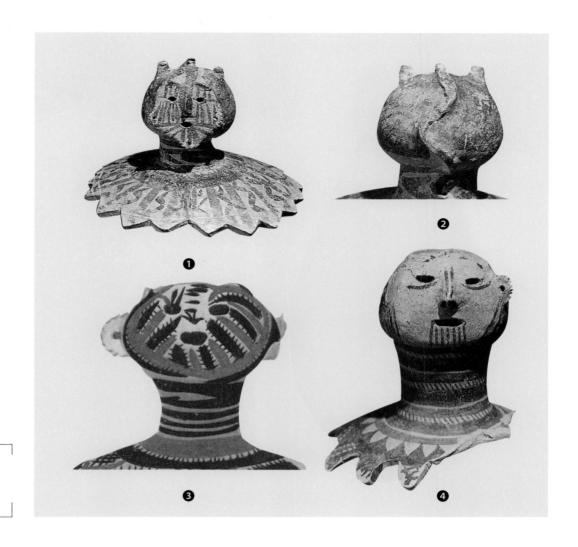

圖四・❶-❹
馬家窰文化（半山）彩陶人形器蓋
（甘肅廣河出土）

藝術珍品——人頭形器口的彩陶瓶，時代屬仰韶文化廟底溝類型，距今約五千多年。頭像作圓雕式，塑造得逼真而樸美，尤以髮式表現得最為具體，前額短髮齊眉，向後披髮齊頸，並梳理得非常整齊。不知在五千多年以前，究竟用甚麼工具或方法才能作這樣的修剪。這種髮式，在相當長時間內和相當廣的古羌人地區有普遍性。同例還見於秦安寺嘴出土的人頭器口紅陶瓶（素無彩繪），東鄉東塬林家出土的人面紋彩陶盆殘片，以及甘肅永昌鴛鴦池出土的馬家窰文化彩陶筒形罐上的人面繪紋（圖五・1-4）。前面提到的人頭形象的髮式具有共同式樣。一直延續到商周時，某些（如本書插圖三乳虎卣）作犧牲具懲罰性的人形的髮式也作披髮齊頸樣子。甲骨文記載：殷商時，在征伐西部戎羌戰爭中每有俘獲，並且曾經把這種人俘用作犧牲，也可證明此種髮式即古羌族的“被髮”形式。它和安陽婦好墓所出玉、石人細長辮髮從右後側盤頂加帽箍為冠的商朝形式大不相同。

著名的舞蹈紋彩陶盆（圖三・屬馬家窰文化），是一九七三年秋，在青海大通縣上孫家寨出土的。在盆內壁繪有舞蹈隊形紋飾三組，每組五人牽手橫列，畫面為舞蹈進行的瞬間剪影，卻表現得節奏明快、體態輕盈，為我們留下了原始社會一個極富抒情氣氛的文化生活側面。此盆如用作盥洗具，水面適當，上下相映，如池畔倒影，其佳趣正可見出設計的巧思。

關於人物所反映的裝飾，專家們多以為係辮髮飾尾。即如《山海經》述西王母故事，人面虎齒有尾或虎齒豹尾，所說也正是原始人著獸皮留尾的服飾形象。這種飾尾樂舞服飾，在雲南石寨山出土的青銅滇人舞女中，表現得更為真實具體。並且有的是虎尾，有的是豹尾，但比動物的自然尾長，都截短了一些（參見本書插圖三八・1，2），文獻記錄則見於《後漢書・南蠻西南夷列傳》和樊綽《蠻書》。從這裏還可見出相隔二千餘年古代民族的遷徙和文化上的相互承襲與影響。

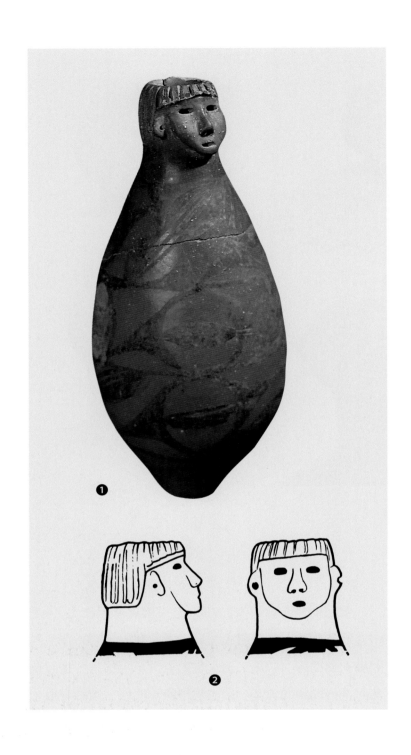

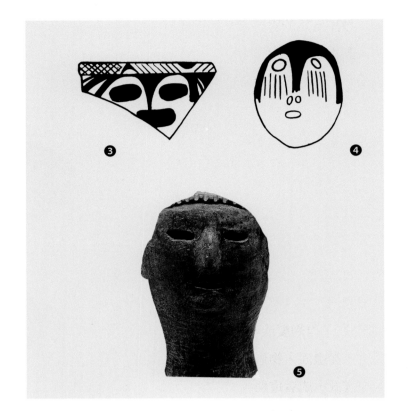

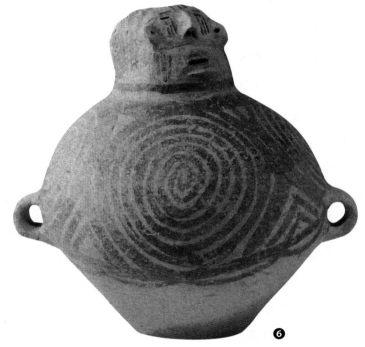

圖五 髮式、紋面與裝飾

①、②

披短髮人頭器口彩陶瓶 （甘肅秦安大地灣出土）

③

披短髮人面紋彩陶盆殘片（甘肅東鄉東塬林家出土）

④

披短髮、紋面彩陶人面紋（甘肅永昌鴛鴦池出土）

⑤

有髮飾陶塑人頭（甘肅禮縣高寺頭出土）

⑥

紋面人頭器口彩陶罐（青海樂都柳灣出土）

⑦

有項飾人頭器口彩陶罐（青海樂都出土）

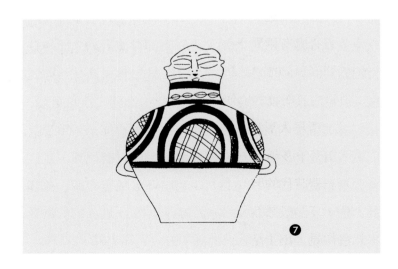

披皮飾尾的服裝起源可能極早，原始人為生活去追逐大動物時，至少須接近到弓箭射程之內，在發明弓箭以前，則需混跡於獸羣之中或埋伏到非常接近的程度，才能有效地捕獲動物。故披獸皮留尾成為極端必要的偽裝。直到現今我們還可以從鄂倫春人戴"鹿頭帽"（米那共）狩獵習俗中看到這種遺制。這種偽裝進行的捕獵活動最富戲劇性情節，因而飾尾的服裝多被保留在表演這種生活的舞蹈中，並影響着日常衣着。

舞蹈人物因作剪影式繪畫，髮式僅具輪廓，不甚具體。如為辮髮，其結束處似較低，與"一抓椒"式不同（參見插圖一·3），但也可能是一種結髮垂髻式（形同今日馬尾式），但辮髮或垂髻似都與當時當地的"披髮"傳統不合。從畫面人物形象來看，所繪或應是青少年女子的一種髮式，或者這種髮式是一種舞蹈的專有裝扮，卻不是成年婦人髮式的典型通例。

反映新石器時代原始人頭面裝飾的資料，見於陶器人形的例子，有甘肅禮縣高寺頭仰韶遺址出土的陶塑人頭（圖五·5），可能也是所謂人頭器蓋殘存的部分。表面橙黃色，頂部有一小孔，前額向後有半圈附加堆塑泥帶，帶上作出斷痕，表示係為一種壓在髮上的串飾。陶人的口、眼鏤空，兩耳垂處穿孔。髮際的串飾，可能是珠、管一類，也可能象徵貝串。這種裝飾形式，在內蒙某些早商墓葬的頭骨上也有發現（現今少數民族還有類似裝飾流傳，其中以傈僳族婦女壓在前額髮上的貝帶飾，最近於這種原型），它和此後從商代開始的帽箍式冠飾以至明清的遮眉勒子，可能是一脈相傳的。

在頸部的項鏈式裝飾，曾見於青海樂都出土的馬家窯文化人形彩陶罐（圖五·7）。人頭面部表情嫵媚中見矜持，眉心處有兩點裝飾，耳有穿孔，頸部環繞一串齊整的橢圓形貝飾或者珠飾。看去如同壓在衣領上一般，但這似是由於陶罐的裝飾花紋帶形成的錯覺。

以上所舉人形塑像中，兩耳穿孔的佔絕大多數，這也顯示出五千多年以前，早已有珥璫的裝飾。

新石器時代的裝飾品遺物，考古發現以石、玉、陶、骨、角、牙諸般較耐久材料作成的環、珠、管、墜、笄等為最常見。出土地區分佈廣，數量種類也相當多。下面略舉數例以見其大概。

笄，《說文》解釋為"簪也"。是一種簪髮用具。就目前所知，早於仰韶文化的遺物是河北磁山遺址出土的骨笄（圖六·1）。有兩種式樣：一作尖頭圓箸狀，長十八厘米；一作柳葉簪式，長約十厘米。距今已有七八千年的歷史了。稍後，到仰韶文化時期，當以西安半坡遺址出土實物數量和形式具代表性（圖六·2，3）。在一千九百餘件各類髮飾、耳飾、頸飾、手飾、腰飾和嵌飾中，石陶笄和骨笄佔很大的比例，總數達七百一十五件之多。可分三種：棒式的，兩頭尖的和"丁"字形的，大都重在實用，造型簡質。製作上刻意進行裝飾的例子，應數甘肅永昌鴛鴦池遺址出土的骨笄（圖六·4）為最出色，是距今四千多年的遺物。笄首用膠黏物（或樹脂混合體）作成圓錐狀，表面嵌埋着三十六枚白色管珠。首端貼蓋一橢圓形骨片，上作同心圓刻紋五圈，是一件別具匠心的工藝品。東部，如大汶口文化的髮笄。以石質居多，首端出台肩，似應有笄帽附飾。有的笄且作箭鏃形，或古代曾用鏃箭簪髮。其遺制在兄弟民族中仍有保留，如《皇清職貢圖》（見本書圖二三九）圖說中即謂瑤婦盤髮貫箭，三、五、七枝不等，西南藏族人獵手也是把弩箭插在頭髮裏（見洛克《中國西南部的古代納西王國》圖202）亦成一格。這種情形和《詩經》中提到的"六笄"、"六珈"，晉代"五兵釵"可能都相關聯。

笄的應用，在當時又與中原華夏民族的結髮形式有密切關係。束髮盤髻或辮髮盤髻之類方式和以後的束髮於頂，着某種冠子，則皆須用笄，方能約束。如為斷髮、披髮、散髮等形式，便應用不會廣甚或毫無所用。考古發掘中邊緣地區似數量較少，自西往東至黃河中游即漸增多。隱約反映了歷史上民族融合、風習相尚的情況。到後來，安陽殷墟五號墓，婦好一人即隨葬精美玉笄二十餘件，雕花骨笄四百九十餘件。其貫插簪戴形式必已相當複雜，又十分講究。奴隸主豪華習氣的熾盛，於此可見一斑。

比較成系統的頭面裝飾品，當以山東大汶口遺址墓葬中的發現最為精彩。在一百二十多座墓葬中，凡頭部有裝飾品的，多隨葬紡輪；不然多隨葬農具。一方面反

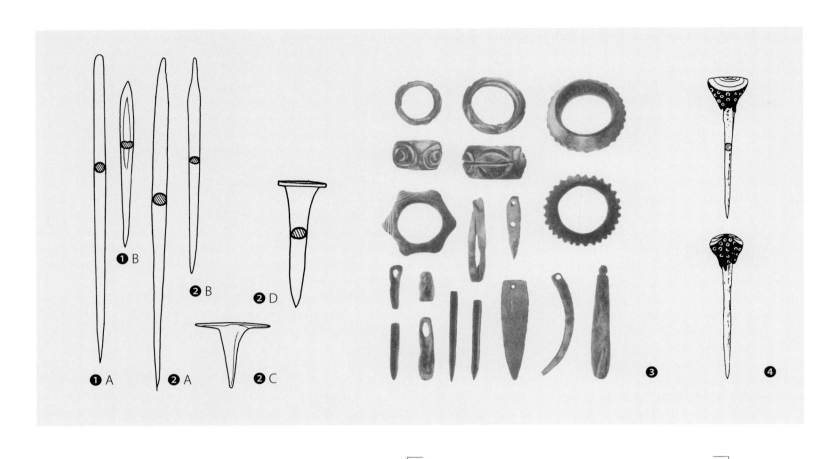

圖六　笄和裝飾品
❶
A 圓箸式與 B 柳葉式骨笄（河北磁山出土）
❷
A 棒式，B 兩頭尖式與 C、D "丁" 字式石、骨、陶笄
（西安半坡出土）
❸
環飾、墜飾和笄（西安半坡出土）
❹
鑲嵌骨笄（甘肅永昌鴛鴦池出土）

圖七
象牙梳（山東大汶口出土）

圖八
獐牙頭飾（山東大汶口出土）

映社會已進展到男耕女織的時期，一方面又反映了婦女在生產中地位的下降。

其時男、女皆束髮着笄，有的髮上還插着鏤空花紋的象牙梳（圖七）。惟婦女額前有一彎月形（或角形）裝飾（圖八），係兩片野豬獠牙加工做成的（這種奇特飾物，在台灣耶美族中現尚有流行，但卻保持在男子飾品系列中，不着於首，多三兩成串懸於胸前）。這種裝扮和後世中山國出土玉人頭上角形飾必有相通處。婦女們還要戴頭飾兩串（有的四串或一串不等）、頸飾一串。前者分別用白色大理石片和管狀珠組成，後者由不規則的綠松石骨突子串作項鏈（圖九）。再戴上象牙片耳墜，右腕戴玉臂環，手上戴玉指環。隨葬還有玉斧、象牙雕筒等飾物。周身覆有約二厘米厚的黑灰，很可能是衣着和首飾中軟件的遺跡，其裝飾的繁複已經近於豪華。

其間關於臂飾的發展是十分有趣的。早期可能受到皮韋"臂衣"的影響，產生了各式筒形臂飾，如甘肅鴛鴦池等地出土的臂飾，就可能是在皮革上用黏合劑黏貼骨片做成的。同時玉石器臂筒也隨之出現。這種情

形，隨着農業發展和射獵生活的減弱，筒形臂飾或可能日漸消失，或長度逐步縮短，終於形成為腕飾 —— 手鐲，並為金銀材料所取代。

到新石器時代中期，玉器工藝在漫長的石器生產經驗中發展起來，並可能出現了專業分工，製作了大量玉石瑪瑙的珠、管、墜、玦、璜、環、璧、琮、鐲等高級裝飾品。產量也相當可觀，僅南京北陰陽營墓地一處，就發現瑪瑙、玉器近三百件之多。而遼寧西部出土的紅山文化玉冠、玉佩；長江下游太湖地區出土的良渚文化玉冠飾、玉臂飾、玉項飾，以及琮、璧、環、璜等玉器，不下二十餘種，三千二百多件。相應地反映了當時服飾文化的高度進展，其重要自不待言（圖一〇），且為殷商奴隸社會的玉工藝大規模生產，準備了技術和藝術的條件。

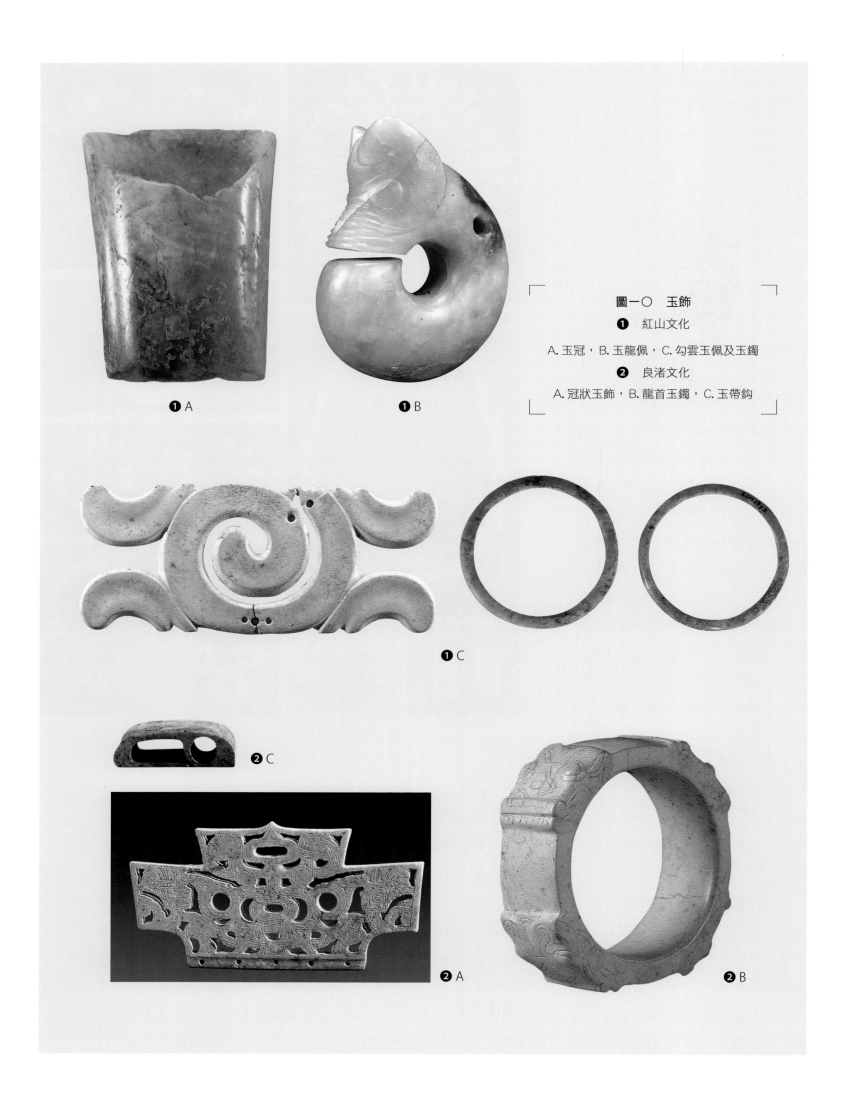

❶A

❶B

圖一〇　玉飾
❶　紅山文化
A.玉冠，B.玉龍佩，C.勾雲玉佩及玉鐲
❷　良渚文化
A.冠狀玉飾，B.龍首玉鐲，C.玉帶鈎

❶C

❷C

❷A

❷B

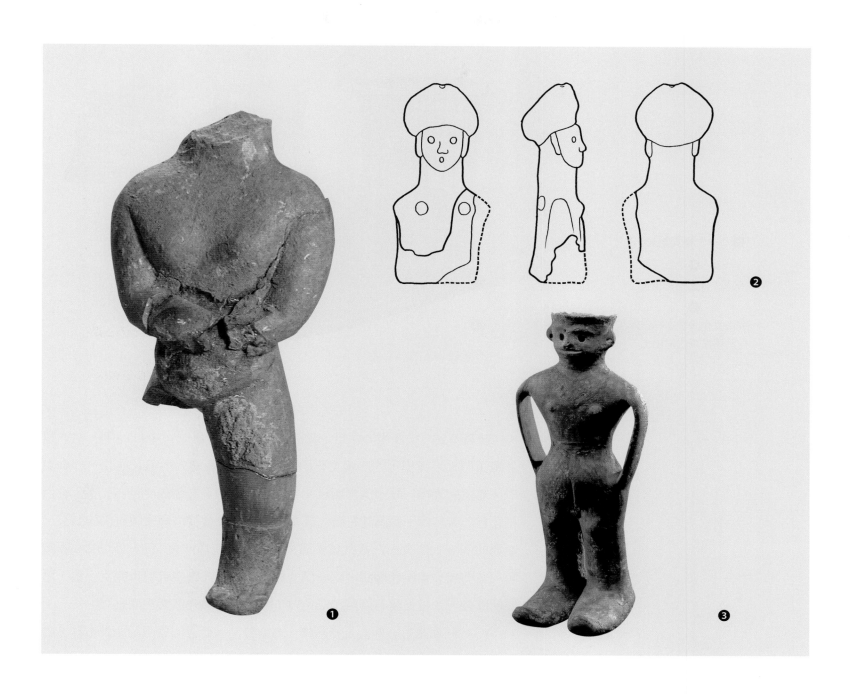

圖一一　帽與靴鞋
❶
紅山文化着靴陶人殘像
（遼寧凌源牛河梁出土、遼寧考古所藏）
❷
陶塑人像
（臨潼鄧家莊出土）
❸
新石器時代着翹頭靴人形彩陶罐
（甘肅玉門市出土）

　　新石器時代的服裝實物，很難保存下來。今後，也許在那些極乾燥或極潮濕的地區地層中，會有幸運的發現。若從現有遺物揀選，也有一些間接的形象資料可供考察。

　　關於帽子方面的資料，除半坡人面紋上的所謂尖狀帽外。一九七八年陝西臨潼鄧家莊出土的陶塑人像，提供了五千多年以前着帽人物的具體形象（圖一一·2）。時代屬仰韶時期，其形制近於氈帽或毛皮圓帽。史稱上古之時穴居野處，"衣毛而冒皮"，此或可稱為皮帽，或叫作"皮冠"（傳古時用於田獵的一種皮帽，後世國君田獵活動中還保留有這種古制，用其傳信以招管山澤的"虞人"。故衛獻公戒孫文子、寧惠子食，"不釋皮冠而與之言，二子怒"）。

　　關於靴鞋的形象資料，卻十分出人意外，在遼寧凌源牛河梁紅山文化（前三五〇〇）遺址中，發現了一件裸形少女紅陶塑像，可惜頭部、右足缺

失，殘高不到一〇厘米。左足上赫然着有短靿靴（圖一一·1）。再一件，是甘肅玉門火燒溝出土的四壩文化（前二〇〇〇）彩陶人形壺，亦為一裸胸女子，着尖頭大鞋，鞋頭尖深而銳，平底形制，和《急就篇》所說的"鞁"鞋恰相彷彿。青年女子裸胸着靴鞋，或是當時某一社會習俗與宗教原因的裝束。晚期的例證，則有一九八九年青海樂都出土的辛店文化（前一四〇〇）彩陶靴，造型幾乎和現代橡膠雨靴一模一樣，與牛河梁陶塑靴型也完全一致。靴底前圓後方，靴上繪有條帶和三角紋，顯然是仿照皮革實物而來（圖一一·3，4）。同期還有一件人足彩陶罐，造型特別，給人印象兩足如着拖鞋，啟發我們作種種聯想。古代靴本字作鞾，《釋名·釋衣服》："鞾，跨也。兩足各以一跨騎也。"《韻會》引《說文》則謂："鞮，革履也。胡人履連脛（有長筩）謂之絡鞮。"《隋書·禮儀志》也說："靴，胡履也。"文獻表明這種長筩皮鞋源於北方先民，似與出土材料很吻合。然而年代如此久遠，分佈如此廣闊，北方是否為一個單純族屬？其間種種名目和種種民族關係，都須細作檢點，有待深入考察，以得出較實際結論。

　　檢索新石器時代有關服裝形象的遺物遺跡，除前列者外，其他如身衣方面的像樣資料，則至今在考古發掘中尚無所見。一九七九年，遼寧喀左東山嘴紅山文化遺址曾有陶塑人體殘件出土，可惜也都裸而無衣。唯另一陶塑殘片（圖一一·5），似有可能為所塑衣飾的某一局部，且表現出高度寫實性和質感。從其兩側內收及結束情形推測，它所塑造的也許是由皮革製成繫於腰際的裝束，即蔽前覆後的市、韍；亦或所謂"赤韠橫裙"一類的衣飾。究屬何物實難肯定。從這裏至少體現了五千年前北方衣飾的某種結構，留給我們一點自舊石器時代延續下來的皮韋服飾的具體印象。也使我們對今後的考古

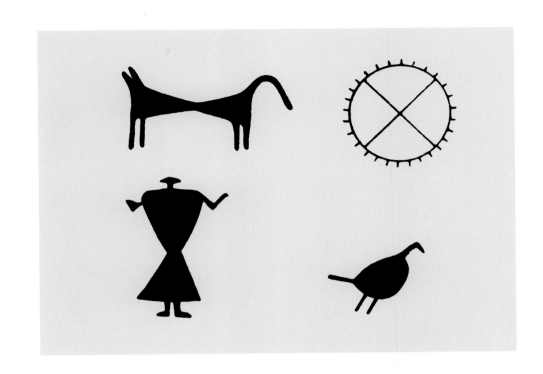

發現充滿希望。

　　至於原始紡織品行世以後的服裝形制，由於新石器時代相關資料的極端缺乏，我們或可從年代較晚的某些遺物遺跡中去尋求借鑒和線索。例如辛店文化陶器上繪飾的人形圖像（圖一二），各地發現岩畫中某些早期人形圖像，以及民族學方面可供參考的資料等等。

　　辛店文化是原始社會晚期一種青銅文化，分佈於甘肅洮河下游、大夏河和青海的湟水流域，年代相當於中原殷周之際。陶器以繪有簡單黑色圖案為特點，間有圓形、鳥形、鹿、狗動物紋佈置其中。特別是還有少數幾件陶器上面飾有人形圖像，但多為收集品，且均於二十年代中期以後流出國外，其可靠程度或存疑。

　　五十年代以後，各地岩畫多有發現。比較重要的是六十年代在雲南滄源，七十年代於甘肅黑山、靖遠吳家川；以及內蒙西部狼山地區等處所發現的古代岩畫（圖一三）。據報道，其年代或多在戰國至秦漢間，有的則跨越的時代比較寬泛。若就其中較早部分反映的服飾、髮式，以及個別符號圖形作比較，大致與辛店彩陶上的人形紋飾及表現手法（剪影或平塗式）相類同。或許它們各自的時代不相上下；或許這種服飾形制相沿時間極為長久，顯示出它們之間的聯繫。從共有的例子來看，髮式有齊頸披髮的，有束髮或辮髮甩向一側的，也有左右作角形的。衣服的形式，除滄源岩畫着平肩短上衣外，其他一律作自肩及膝、上下沿平齊的"細腰"（✕）狀長衣。這種服裝，在新石器時代出現紡織物以後，可能是逐步規範化了的、普遍流行的一種衣服，而且在社會進程滯緩的民族中一直沿用未變。它是用兩幅較窄的布對折拼縫的，上部中間留口出首，兩側留口出臂（見圖一五）。它無領無袖，縫紉簡便。着後束腰，

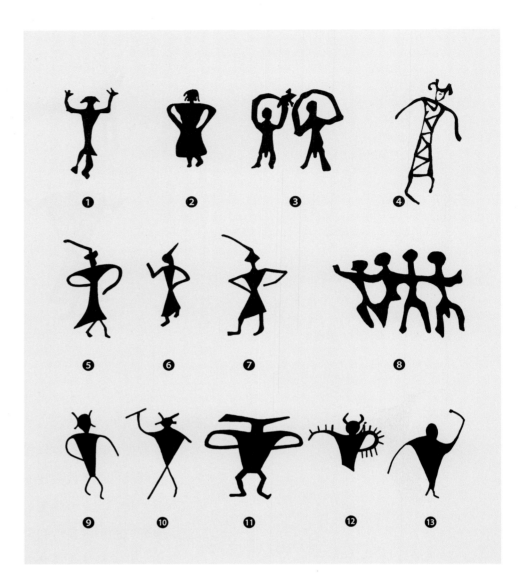

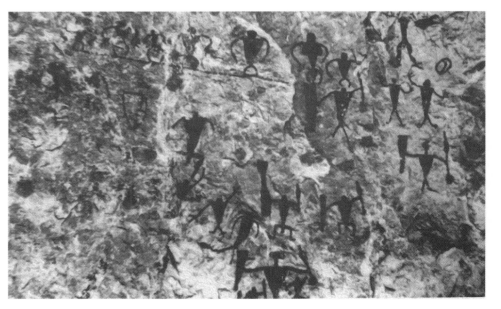

圖一三　岩畫中反映的原始服飾

❶ - ❸
散見於內蒙陰山、甘肅黑山、雲南滄源等地的岩畫人像

❹
內蒙陰山岩畫人像

❺
雲南滄源岩畫人像

便於勞作（那種齊地不宜勞動的衣服，可能只有不勞而獲的統治階層出現以後才能產生）。這種服裝對紡織品的使用，可以說是非常充分無絲毫浪費的，在原始社會物力維艱時代，這是一種最理想的服制。其名稱應叫"貫頭衣"，《後漢書·東夷列傳》記述倭（古日本）人服裝，"男衣皆橫幅結束相連，女人被髮屈紒，衣如單被，貫頭而着之。"同書《南蠻西南夷列傳》說兩廣一帶的交阯人"項髻徒跣，以布貫頭而着之"，也是穿這種衣服。同傳又有永昌太守鄭純，"與哀牢人約，邑豪歲輸布貫頭衣二領"故事，可知雲南保山一帶人民當時也穿這種服裝。滄源岩畫平肩式服裝形制是南方亞熱帶短打扮式樣；而辛店彩陶、陰山岩畫式"貫頭長衣"，其形象資料年代雖晚，服裝的源流卻可能相當早。從現代民族志資料來看，這兩種無袖胴衣在我國台灣省高山族中尚有保存，長到膝部的稱作"魯靠斯"，短僅及腹的（前為開口對襟）或叫"拉當"或"塔利利"（《中國紡織科技史資料》六期），材料多取蕉、葛、麻布。

關於文獻中提到的倭人："男人皆橫幅結束相連"，女人"衣如單被"，可能還指出了另一種形式的原始服裝。這種式樣，在現在我國西南地區如獨龍族、怒族，台灣達悟人（雅美人）中都有流傳。實際上是把幾幅布橫拼如一被單（圖一四），對疊後將上方二角結束於右肩頭，褶彎的一邊則從左掖下繞過，便成一側開口出臂，一側袒肩露臂模樣，一般長可及膝，披圍或束腰為服。如果需要，還可取對稱形式，露雙肩結兩角於頸後，或直接作斗篷式披着於身。彝族的披風"擦爾瓦"也是它的同類形式。其優越處是：白天為衣，夜間作被。在材料的應用方面，如雲藏高原氣候寒冷，多用條紋毛布或麻布，形制較長。南方溫熱地帶，喜選薄爽材料，腰身也較短。這種衣着，服用時可能還有種種變例和規矩，以區別男女、年齡，標誌氏族部落和反映社會風俗等等，是服飾文化史上古老的形式之一，且至今相沿流傳。

"貫頭衣"，從地理分佈來看，自蒙古西部向南，橫跨了半個中國。從我國古文獻上看，可以向東展示到日本，向西到新疆西北邊境的霍城、裕民、額敏等地亦有相似岩畫發現。所反映的族屬，可能不那麼單一，而是相當多的。這批形象資料時代雖然比較晚，但說明"貫頭衣"在紡織品出現之後，已發展為定型式樣，在相當長時間內具一般性，並在極廣闊地域內和較多的民族中通行，只不過隨地理氣候在尺寸的長短和選用材料等方面有所變化。它是一種"概括性"也可說是"籠統化"的整體服裝，是新石器時代典型服裝之一。它改變了舊石器時代的"部件式"衣着形式，並在以後的演化中，把這些"部件"逐步融會組合成新的服裝。例如：將臂韝向上延長與肩披相接形成為袖；加領形成衣袍。又如脛衣，則向上加長發展作袴；合襠又形成為褲等等。事實上許多最基本、最經久的服裝式樣，多出於原始社會先民的首創，隨着生產的發展和文化的進步而豐富提高，終為中華民族上國衣冠、文物制度，奠定了基礎。

圖一四 "披圍式長衣"示意圖

❶

單被式袒左披圍衣

❷

四幅布橫連單被衣形制

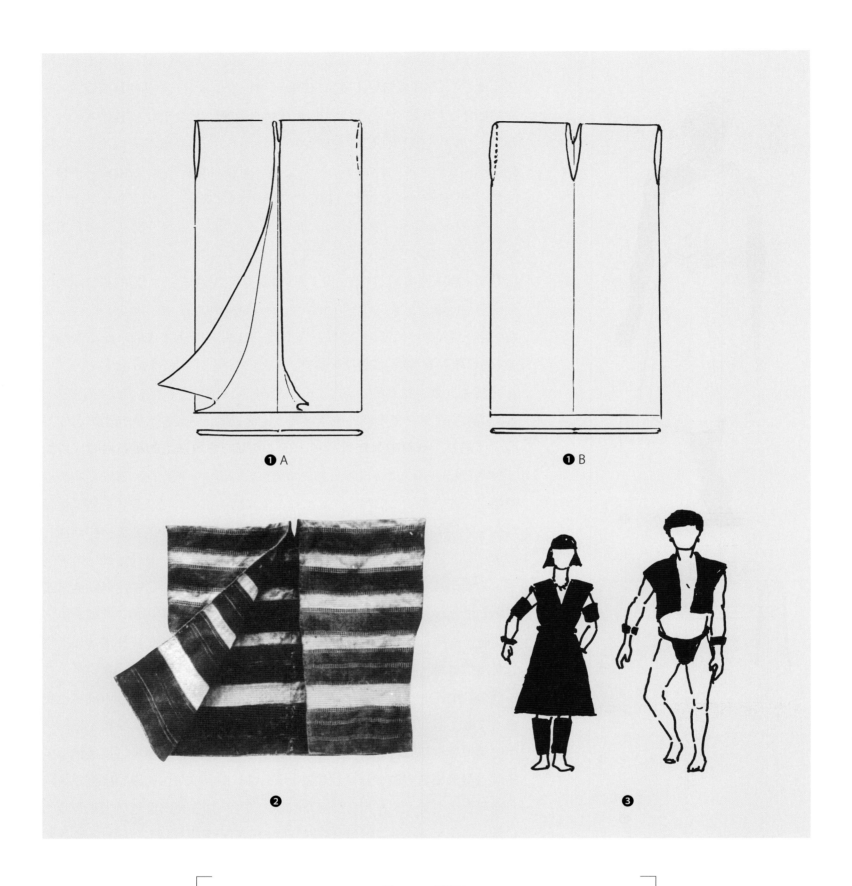

圖一五　貫頭衣

❶

貫頭衣（長式）A、B兩種形制，以B式為典型，均由兩幅布縫合留口

❷

台灣蘭嶼達悟人（雅美人）貫頭式“塔利利”男衣

❸

女子着貫頭長衣，束腰，並加臂飾、腳筒（脛衣）及男子着短衣示意圖

三

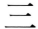

新石器時代的紡織

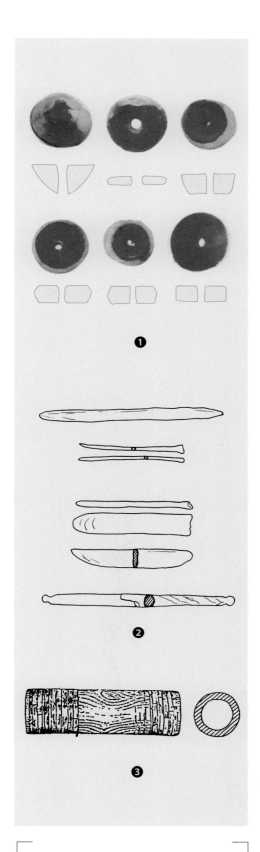

圖一六　新石器時代的紡具和織具

❶
陶、石紡輪（西安半坡出土）

❷
宋兆麟復原的河姆渡"踞織機"
（引自《中國原始社會史》170頁）

❸
木筒
（筒式後綜・河姆渡出土）

　　新石器時代，母系氏族公社達到了全盛時期。在黃河、長江兩大水系的寬闊地域中，形成了以農業為主的綜合經濟；邊緣地帶有了畜牧業；原始手工業如製陶和紡織工藝也得到極大發展。自然界的東西不僅被廣泛利用，還不斷為人們加工改造或再生產出來。其時各種各樣的紡織品的產生和進步，為早期的服飾縫紉工藝提供了新材料，並對服飾形制也發生了重大影響。

　　最先受到注意的是紡織工具。在已發掘的百數以上的新石器時代遺址墓葬中，幾乎各處都有紡捻紗線的紡輪出土（圖一六・1）。年代較早的實物，是在河北武安縣磁山早期新石器文化遺址發現的四件陶紡輪（圓餅狀中穿孔），距今已有七千三四百年。此外，在長江下游浙江餘姚縣河姆渡遺址，還出土了一批木製的織機部件（圖一六・2），據研究為水平式"踞織機"（腰機）。形式與雲南晉寧石寨山所出部分青銅織具及貯貝器蓋上的平織機形象差不多，但從河姆渡遺址同出的某些未被注意的實物來看，這種織機的構造可能比目前的估計要進步得多。如第一期發掘簡報（《考古學報》一九七八年一期，六二頁），提到"木筒"七件。用途不明（圖一六・3），狀如中空的毛竹筒，係用整段木材挖成，內外錯磨得十分光潔。有的內壁開一周淺槽，塞以圓木餅；有的外壁密纏藤篾，似乎力圖保持圓筒的周正。以圖一六・3為例，筒長三十二・六，外徑九・四，壁厚〇・七厘米，度其尺寸與形制，應是平織腰機或坐機上的"筒式後綜"（或叫作"分經筒"），它的使用方法和規格，可能和現今雲南文山苗族的"梯架"織機近同（圖一七）。

　　更重要的是一件刻紋紡輪。上面的花紋圖像作十字形，中部圓圈表示穿孔，它是織機上具代表性部件——"捲經軸"的端面形象。經軸在古代和現在民間（如安陽），都叫做"勝"或"滕"，十字形木片是經軸上兩端的檔板和扳手，叫作"滕花"或"羊角"，扳動它可將經線捲緊或放鬆。把這種圖像刻飾於紡輪之上並非偶然即興之作，我們從江蘇武進潘家塘遺址出土的陶紡輪上，還可以看到更為精確的圖形，年代比河姆渡稍晚，屬馬家浜文化類型。這種花紋還見於彩繪陶器上，地理分佈從我國東南伸展到東北地區。它已是典型的標記紋樣，成為紡織的象徵，並可能從此前後便演化成

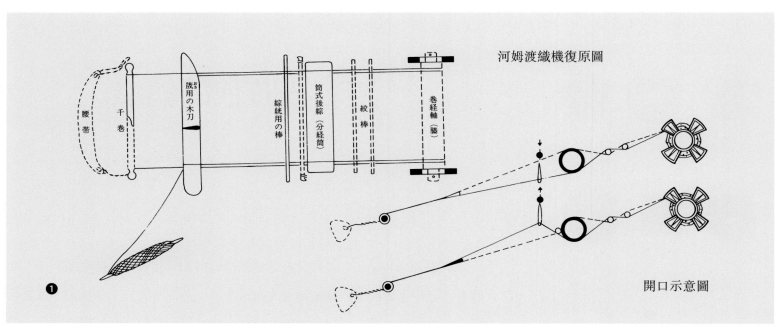

河姆渡織機復原圖

開口示意圖

（Labels in figure 1, right to left: 腰帶、千卷、筬用の木刀、綜繞用の棒、筒式後綜（分経筒）、絞棒、卷経軸（滕））

圖一七　河姆渡織機的再認識

❶
河姆渡織機和開口運動復原圖
（引自王㐨〈八角星紋與史前織機〉・
《中國文化》2 期）
❷
雲南文山苗族的"梯架織機"

婦女的首飾，寓意男耕女織的分工。所以《山海經》述西王母故事有"蓬髮戴勝"，"梯几而戴勝"，"有人，戴勝、虎齒、豹尾，穴處，名曰西王母。"註云："勝，玉滕也。"據《淮南子・氾論》"機杼勝複"，可知"勝"即"滕"。《說文》："滕，機持經者"，即為經軸。這一織機部件用為婦人首飾的形象，可從沂南漢墓畫像西王母頭上看到具體樣式，再是北齊時孝子棺線刻孝子董永故事，其中織女則手持一滕，以示身份。另一圖中的織機後端，也清楚地畫出了這種經軸（圖一九）。至於以金、玉材料做成的首飾實物，在某些漢魏墓葬中也有出土，形式都較小巧，未見有西王母畫像中那種大比例的規格。

從上述資料分析，河姆渡織機有了"筒形後綜"，可以形成自然織口，織平紋織物時則只需一片前綜手提開口，它還有了捲經軸——滕，這就表明這時的織機可能也有了相應形式的機架。最簡單的情況，也應略與文山苗族的"梯架織機"相類似。這種形式的織機，是前所不能想像的，也許它的完備程度，仍將出於我們的意料之外。如果考察一下河姆渡遺址顯示的木結構技術，便會覺得這又是順理成章的，可惜至今還不能知道這種高水平的木工工具的情形，是否在年代上比原來的判定要晚一些，但毫無疑問，河姆渡織機的發現，是七十年代考古工作的重大收穫之一，在紡織機械史上將寫下嶄新的篇章。

圖一八　紡輪上的八角滕紋

❶
刻有八角滕紋的陶紡輪
（江蘇武進潘家塘出土）

❷
刻有滕紋的陶紡輪（浙江河姆渡出土）

❸
刻有八角滕紋的陶紡輪
（江蘇邳縣大墩子出土）

　　紡織品實物，多為天然有機材料所製成，本身易於朽腐毀滅，在漫長的歷史歲月中極難保存下來，所以原始社會的皮、毛、麻、葛、絲綢遺物極為罕見。據說在陝西華縣新石器時代遺址中，發現過"染成朱紅色的麻布殘片"，但未見詳細報導。見於正式報告的，如西安半坡、臨潼姜寨、華縣泉護村，以及河南陝縣廟底溝等仰韶文化遺址有關麻布的資料，則均為陶器上的印痕（圖二〇·2）。經測定，每平方厘米約有經緯線各十根。在南方良渚文化遺址中，曾有苧麻平紋織物出土，經緯密度約每平方厘米 30×20 根，經緯都係股線，但捻向相反。值得注意的是江蘇吳縣草鞋山遺址發現的距今六千年前的織物殘片（圖二〇·1），實物已炭化呈暗黑色，

結構因而保存得比較清晰，據鑑定可能是用葛（一種豆科藤本植物）的韌皮纖維所織成，內中一件或許是以手工編織而成的某種羅紋織物。這發現非常重要，如把時代相近的半坡遺址發現的種種編織品印痕（圖二〇·3）拿來相印證，便會給我們許多新的知識和啟發：㈠對機織技術導源於更古老的編織技術，增加了具體知識；㈡使我們開闊了眼界，看到在機織物出現之前，也許各種材料加工成的手編織物早已為人們所穿用，它的精美複雜程度，是書本中不曾有的，也是我們頭腦裏無法憑空產生的；㈢紡輪和織機一般相關聯，有時又不相關聯。某時期某種紡輪捻出的紗線，既可用於縫紉等方面，又可用於手工編製織物，還可用於上機織造布帛。此外，

圖一九　後世所見八角滕紋
（捲經軸的端面）形象

❶
北齊孝子棺石刻董永故事中織女
手持滕杖（經軸）形象

❷
南北朝石刻織機上的滕杖（經軸）形象

❸
沂南漢墓石刻西王母畫像
頭戴滕杖為首飾形象

❹
清代蜀錦織機經軸（滕杖）左右的滕
（中國歷史博物館藏品）

從彩陶紋飾上還可看到當時某些織物的幾何花紋（圖二〇‧4）。當然這是大略的估計情形。

史稱唐堯時"冬日麑裘，夏日葛衣"（見《韓非子‧五蠹》），和實際相對照，說明本色（白色）的葛、麻織物普遍應用以後，服裝材料分作了兩大類，即皮革毛皮與植物纖維紡織品，且在穿着使用上形成了季節性分別，對於生活在南方炎熱氣候下的先民來說，尤為必要。在服飾材料史上也是一大進步和轉折。從此而後，用於製作衣服的自然毛皮材料緩慢地趨於縮減，而手織織物（改造了的毛麻）材料，在服裝製造中的應用日趨擴大。傳說中的唐堯

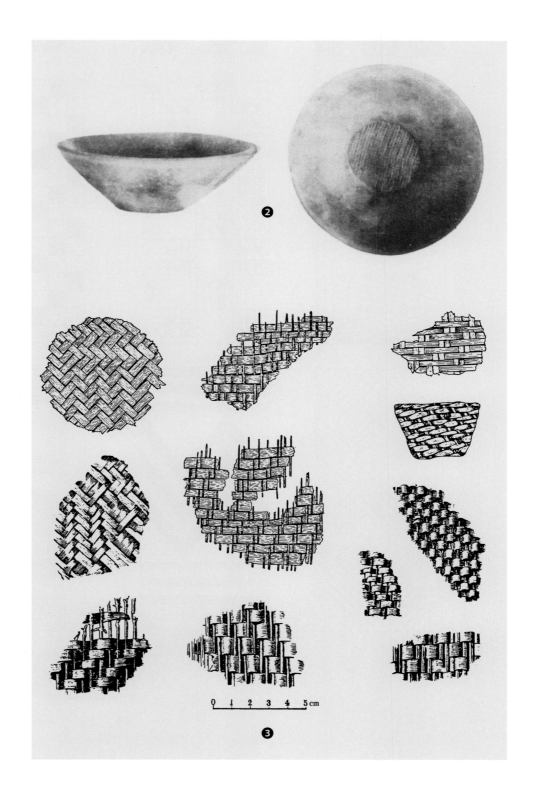

圖二〇　織物與編織物印痕
❶
織物殘片（江蘇吳縣草鞋山出土）
❷
陶缽底部織物印痕（西安半坡出土）
❸
陶器上的編織物印痕（西安半坡出土）

圖二〇　織物與編織物印痕

❹

原始紡織物花紋示意舉例

時代，約相當於父系氏族社會的末期，距今不過四千年上下。近三十年間的考古發現對於葛、麻織物的歷史，已大大突破了傳說年限，至少還可以再向上推移兩千多年之久。葛、麻織物在母系氏族公社的繁榮時期就得到了廣泛應用。

絲綢生產也發軔於新石器時代，是我國古代勞動者對於人類物質文明最有貢獻的發明之一。其功績也應當屬於原始社會母系氏族公社的婦女們。但在目前，探討起殷周以前的桑蠶絲綢的創始年代，專家學者看法尚不很統一，一時難有確定結論。

見於仰韶時期的考古資料，是一例孤證。一九二六年，李濟先生在山西夏縣西陰村發掘仰韶遺址，出土了一個"半割"的蠶繭，據鑑定認為是家蠶蛾科野蠶桑蟥的繭。但我國考古界學者從發掘經驗方面提出爭議，認為"在華北黃土地帶新石器時代遺址的文化層中，蠶絲這種質料的東西是不可能保存得那麼完好的……"，因此，不贊成"根據這個靠不住的'孤證'來斷定仰韶文化已有養蠶業"。

另一例子，是一九五八年，在浙江吳興錢山漾（良渚文化）遺址出土的絲線、絲帶和絹綢殘片。絹片呈黃褐色，炭化輕微，仍保持有很好的韌性。經鑑定確認為家蠶長絲纖維所織造，平紋組織，密度為每平方厘米經緯絲各四十八根。距今約四千七百年左右，其保存程度之好是難以置信的；即是戰國、漢、唐時期，在密閉條件下埋藏，保存得最好的那些絲織物，其斷口皆如剪刻，而前者的斷裂處卻呈絲縷狀。因此也使人蓄疑，卻又難於作出解釋。考古發掘偶爾也會出現萬一奇跡的。

從史籍中查考，也存在不少困難。相傳遠古之民未知衣服之時，"聖王以為不中人之情，故作誨婦人，治絲麻，捆布絹，以為民衣"（見《墨子 · 辭過》）。聖王居於何代何時？或有云神農氏（炎帝）"教之桑麻以為布帛"；或曰伏羲氏（太暤）"化（馴育）桑蠶為繐帛"。這些傳說，雖向上擴展到母系氏族公社農業初興之時，字裏行間，桑麻、絲麻、布帛並稱，作為探微溯源來論，資料早已越過了利用野生植物纖維和野蠶絲纖維的開初階段。甚至反映的已是農業經濟相當發展時植桑麻，育蠶治絲，

男耕女織的情況了。顯然此中多少已摻入了戰國秦漢以來學者的猜測和敷衍，但這終究提示了一個信息：桑蠶的歷史和植麻紡織很早便緊密相連。

若從殷商時期高級絲綢的生產和絲織技術的成熟水平來推斷，在殷商之前必然會有一個較長的發展過程，其時間至少應在新石器時代的中晚期，是合乎邏輯的。我們期待今後的考古發現會有更多的收穫。

絲綢的發明，不僅推動了新石器時代紡織技術的飛速進步，也必然促進了絲綢服飾的發展，同時還對後世高級多彩提花織物的成長準備了條件，對於高級服飾提供了優等材料。甚至它還影響到室內裝飾、採光、燈具製造、鏤刻花版、繪畫、書寫等文化藝術的各個方面。這一貢獻是偉大的、多方面的。

四

商代墓葬中的玉石陶銅人形

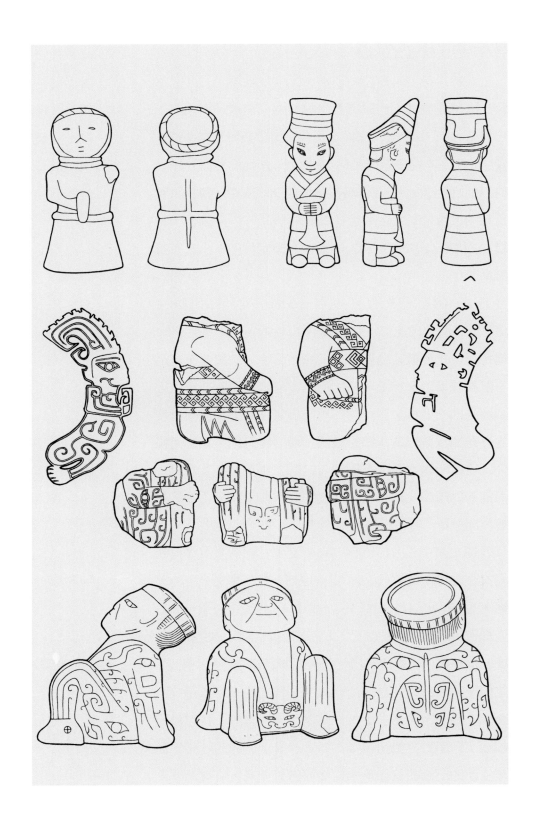

圖二一是幾個用玉、石、陶等不同材料作成的人形，從商代墓葬中出土，是奴隸制社會墓葬中早期出現的"俑"。由於在階級社會裏身份不同，衣着形象也各不相同。

商代是奴隸制社會，當時的殉葬俑，估計有如下幾類不同身份的人：一、奴隸——奴隸社會一切物質文化的創造者。二、較小部落的奴隸主及戰敗後成為俘虜或待贖取的人質。三、常在大奴隸主身邊服務當差的比較親信的臣妾和供娛樂的弄臣。四、作為當時鑑戒的亡國滅祀的前一代古人，例如酗酒的夏桀。五、大奴隸主或其近身血緣親屬。至於本圖中某人是某種身份，雖難於肯定，但從形象衣着還是可以得到部分理解。例如手負桎梏的陶俑，顯然是奴隸或俘虜人質（圖二一‧上左）。本圖下方白石雕刻踞坐人形，身穿精美花衣，頭戴花帽，如不是奴隸主本人，即是身邊的弄臣或"亡國喪邦"有所鑑戒的古人，三者都有可能作成酗酒不節、放縱享樂的形象。至於其中一個頭着高帽（巾子），身穿長袍，裳裙曳地，衣前附有皮革的"鞸"或錦繡的"黻"下垂"圜殺其下"的人物，按身份，如不是個小奴隸主，也應當是個地位較高的親信奴隸（圖二一‧上右），因為古代奴隸社會和前期封建社會都把身前這件東西象徵權威，並用不同質料、色澤、花紋分別本人"等級"。

從這份材料中，衣着式樣至少可以看出有三四種，各不相同。一、袖子小而衣長不及踝，頭髮剪齊到頸後，又像是編髮成辮子再盤旋於頭頂（圖二一‧上左，插圖一）。二、後裾下垂齊足，前衣較短附一斧式裝飾物，即最古的"韋鞸"或"黻"，也就是後來文獻常說的"蔽膝"（圍裙）。頭上如不是尖頂帽，就是裹巾子（圖二一‧上右）。以後雖少見，但是纏裹方法，還始終保留到西南苗族或其他兄弟民族男女頭上。三、短衣齊膝，全身衣着有不同花紋，領袖間、平箍帽子及寬腰帶，都可能是提花織物做成。腹前也若有獸頭紋樣精美"蔽膝"作裝飾（圖二一‧中、下）。第三種衣服雖短，身份不一定較低。這一點認識相當重要。因為後來一般說法，奴隸主及封建統治者寬袍大袖是權威象徵，凡衣短齊膝，就是"胡服"。但據漢代武氏祠石刻古人形象反映，

傳說中的幾個有功於人民的古帝王名臣，如神農、顓頊、后稷、夏禹，穿的全都是大同小異的小袖短衣。可以間接證明本圖這種人當時社會地位並不低。所謂"胡服"，戰國時含義，應當是短衣齊膝，使用帶鈎，便於騎射。就出土相當多的銅、玉、陶和其他材料的人物形象看來，春秋間社會上層衣着，還有不少短衣齊膝，用組帶繫腰，顯明是中原固有式樣。白石雕和玉雕人像頭上，一再出現近似漢代"平巾幘"式的平頂帽或帽箍，也是個重要問題，可證實這種帽式源遠流長，最晚在商代即已出現，春秋戰國在某一地區某一種人頭上還經常應用。並非漢代史志所說，西漢末年王莽因頭禿無髮才起始應用，其實比他早一千多年即已經上頭。至於這些不同巾帽，是否即史志說的古代"毋追"、"哻"、"章甫"、"委貌"等夏商以來奴隸主冠帽本來形象，或式樣有某種共通處，尚難肯定。另有幾種雕玉女子頭部加有裝飾，與商代墓葬中大量發現的，刻有鳥形的骨玉笄比較，可得到些當時婦女髮飾的基本知識。

故宮還收藏有兩個商代雕玉青年貴族男女頭像。男的帽子式樣相同，女的上施雙笄，兩鬢垂髮捲曲如蠍子尾，十分重要。因為在雕玉人形佩件中，男女都出現過捲髮垂肩情形（插圖二‧2、3）。

商代人民已經能織極薄的精細綢子和幾種提花織物，在銅玉器上留下顯明痕跡。若據本圖中白石刻人像，一個衣帶間作連續矩紋，既曾經反映於同時期銅和白陶器的花紋上，又與春秋戰國人像衣着和雕玉紋飾及秦漢之際大空心磚邊沿紋飾相通，應當是由織蓆發展而成的一種較原始的多彩錦紋（圖二一‧中上）。從發展作分析，這種彩錦即是後來唐代的"雙矩錦"、宋代的"青綠簟紋錦"等一系列規矩圖案錦的前身。西南兄弟民族中，如傣、壯、苗、土家族，直到如今還有使用結構簡單的小腰機，用絲、毛、棉、麻纖維作經緯，兩手理經提花，用牛肋骨壓線，織成各種毛棉規矩花圖案的花邊、被面、手提袋、花腰帶等。連續矩紋的處理，和本圖中石刻衣着花紋十分相近。另一石刻像，衣上作零散不規矩雙勾雲紋，和同時期碾玉作法相同，可能是繪繡花紋（圖二一‧中下）。

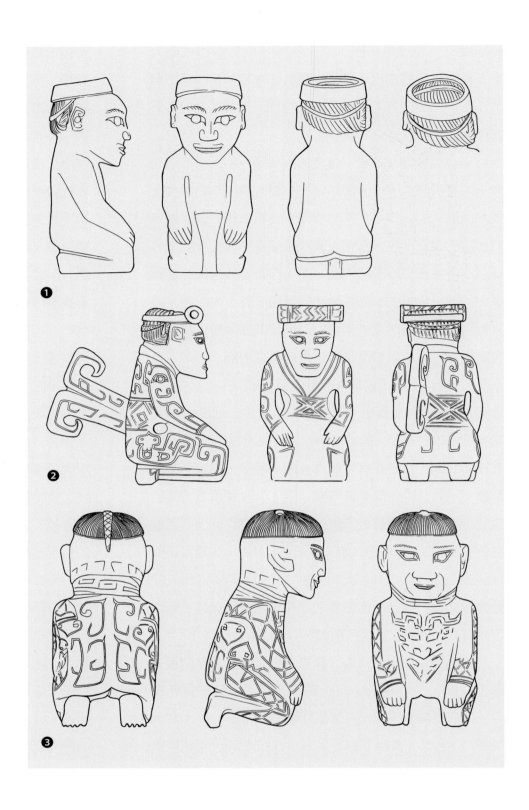

又據安陽發掘材料，死者頭上髮飾，有的多上聳而向後傾，上面除骨玉笄外，還插有一或數枚古琴式扁平玉簪（照《周禮》似名為"衡"）和垂於額間成組列的小玉魚。圖中兩種透雕曲璜式人形佩，頭部也做成這種"滿頭珠翠"向後傾斜延伸式樣（圖二一・中左、插圖二・1），或即漢代以來記載天子所戴捲梁通天冠所本。但漢石刻千百種，所見梁冠，均作前高後卑式，無相似形象可證。在壁畫中出現時代更晚，即傳說中的東王公、西王母，也只在一二件漢晉間南方出土銅鏡上做成這種冠式。惟北朝石刻及敦煌唐代壁畫才有戴這種向後延伸捲曲、上綴金玉冠子的貴族形象，似多

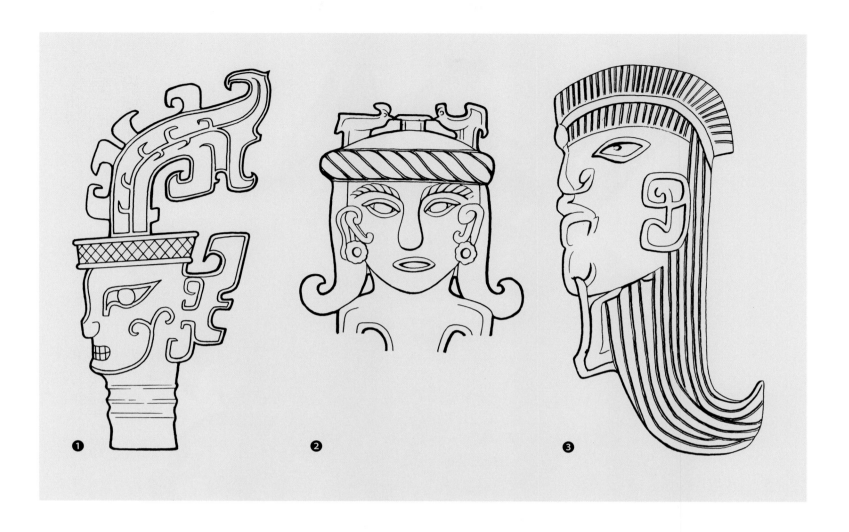

插圖二・殷代玉雕頭像

❶
高冠人首玉柄

❷
青玉女佩（故宮博物院藏）

❸
黃玉鷹攫人首佩（故宮博物院藏）

本於《史記》《漢書》的"輿服志"敍冠服作的圖解。出於新疆唐代墓葬中綢被上畫伏羲、女媧像，也發現有戴這種向後捲曲古式冠子的，衣着同是短齊膝部。巧合似非偶然，宜有所本。隋代統一中國後，重定輿服制度，有帝王捲梁嵌珠玉齊天冠（或通天冠），但一般只是在唐道教於壁畫間繪諸天星宿頭上戴它，以後千多年卻成為天子朝服之一，也是根據漢輿服敍冠冕制度而來。至於漢石刻壁畫，反映當時上層人物生活相當具體，可是至今為止，從未有相近冠式發現。從插圖部分玉片透空雕人形頭上所見，則這種向後延伸的長冠，或於較早時用某種膠類將髮膠固後，經過纏裹上綴裝飾而成。立體玉人還少見。又男性髮式，挽成髮辮盤於頭上再罩一帽箍，已近通用格式。部分則髮剪到頸部，部分剪到一定長度後即加工捲曲（插圖三、四）。從甲骨文字記載反映，殷商時期主要征伐對象有兩個，即西部的戎羌和東南的淮夷。至於荊蠻成為爭伐對象，時間似較後。這些在玉、石、銅上的人物形狀，可能有一部分正是各個敵對而又強有力的西羌和東夷人形象。特別是銅兵器上捲髮人形，必有所寓意，不會是偶然出現的（插圖四・6）。

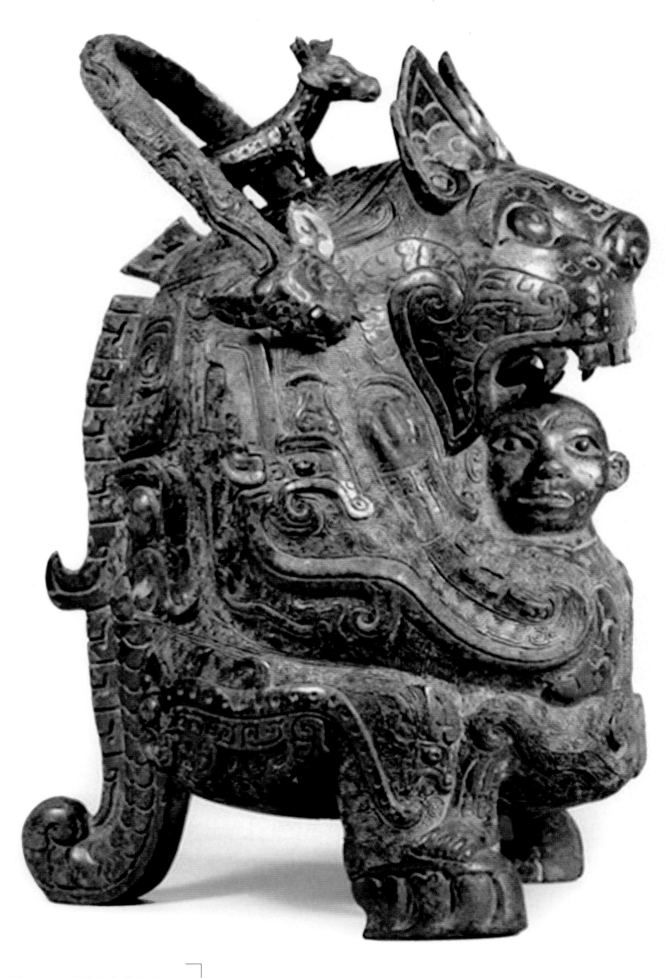

插圖三 · 乳虎卣上的人形

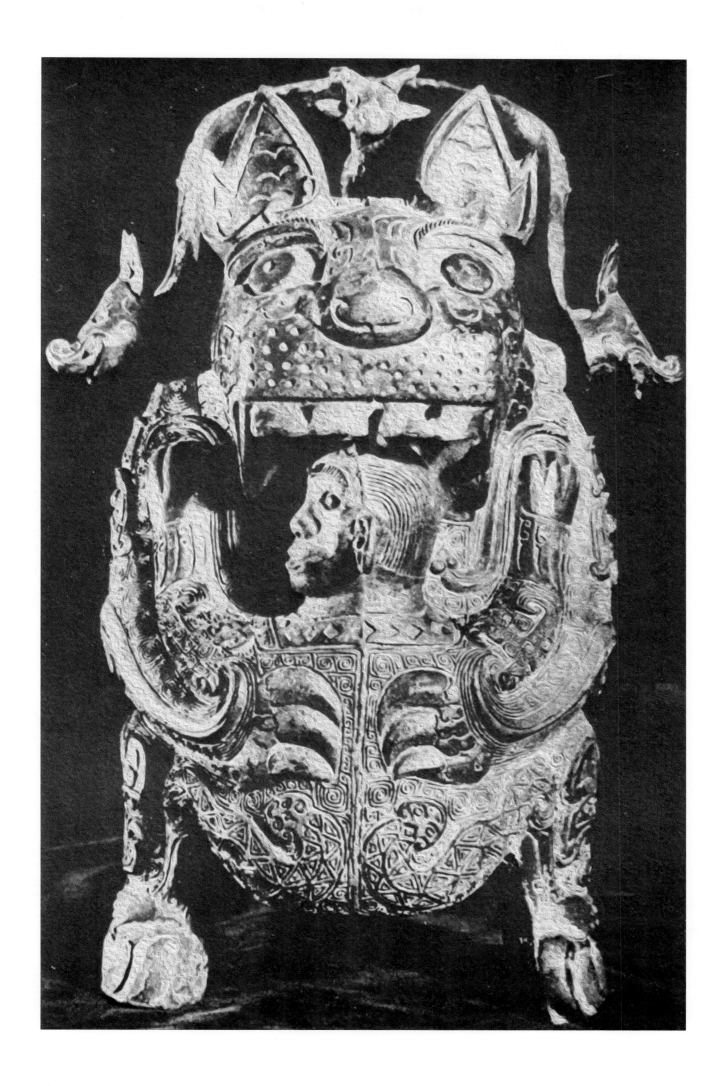

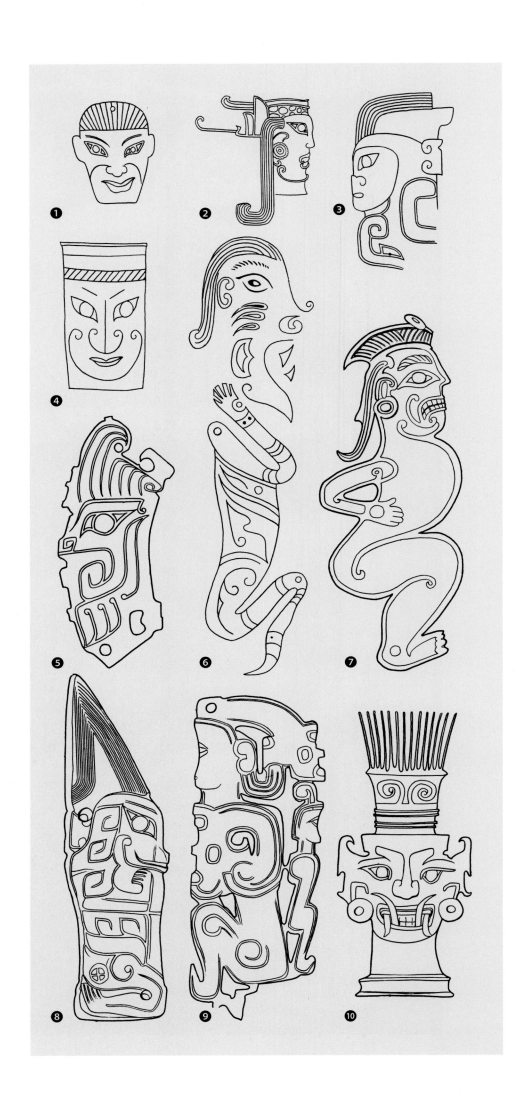

插圖四・殷代人形種種

①、**②**、**③**、**④**、**⑤**、**⑩**
人面形玉飾
⑥
銅刀上所見人形
⑦、**⑧**、**⑨**
人形玉飾

五

周代雕玉人形

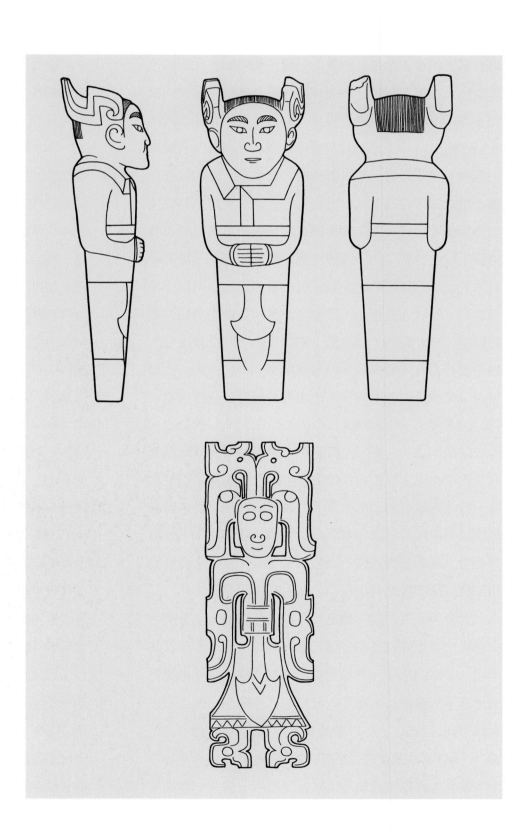

圖二二

上　西周
雙笄、佩韍、方領曲裾衣玉人
（洛陽東郊出土）

下　西周
雙笄、佩韍、大袖衣玉人
（天津歷史博物館藏）

圖二二・上部玉人，洛陽東郊西周墓葬出土。下部玉人，原物藏天津博物館，刊載於一九五九年《文物》第七期，題作"戰國時雕玉"，時代可能較早，或在商周之際。因為商代重玉，史傳提及伐紂成功後，周得商玉以億萬計，均分散於討伐商紂有功的諸部族長。雲南、湖南都發現大量商玉，廣西及其他地方也發現零星商玉，都有可能是周初得來的。圖中下部玉人，從衣飾處理方式看來，時代也應早些。

兩玉人頭上裝飾處理，和商代以來成年婦女笄的應用有關。笄是古代婦女髮簪的一種。照禮制，女子成年才着笄。古稱"及笄"，表示成年，可以結婚。商代或周初墓葬中，經常發現大量骨笄，製作較簡的和骨椎差不多（插圖五），本來是從便於實用的骨椎，發展為約髮專用器物。男子單用，多橫貫椎髻，或小冠子將髮髻套住後，用骨笄穿過冠下孔中把它固定。婦女雙用則斜豎插於頭頂髮際兩旁。製作簡單的只在一端刻上幾道凸起的線箍，或便於繫結頷下纓緌。製作精美的多在一端刻個五六分大小上聳冠毛的水鳥，有的眼還加嵌兩粒小小綠松石，形狀近似鴛鴦、鸂鶒或戴勝。這種用雙鳥作器物裝飾，在青銅鼓上和車衡上都發現過，惟在骨玉笄上應用是否含有成雙成對永不分離喻意，不得而知。也有用白玉刻成近似龍形的笄，使用者必是特種身份人物。《說文》則稱："笄端刻雞形（似限於婦女），士以骨為之，大夫以象為之。"漢代人的解釋，笄用不同材料分別等級，則指男人。從圖像反映難於取證。這類應用約髮工具，古代在婦女頭上的位置，大體已經明白。從本圖及插圖二看來，可以進一步明確：凡屬鳥狀笄頭，不是兩鳥相對，就是並列向前。漢代的金雀釵，就從它發展而出，《女史箴圖》所見還保存一點古意。

此外，玉人衣着，雖簡繁不同，但衣袖大小分明，衣身已出現比較寬博的式樣。還有個相同點，即上衣的前面，多作"矩領"，用較寬帶子束腰，腰下腹前各繫有一片斧形的裝飾品，和考古發現的其他幾個商代人形，大致相同（插圖六、八）。使用皮革塗朱或彩繪的名叫"韋韠"，用絲綢繪織繡花紋的叫"黻"。金文銘刻及古教令中，常有大奴隸主賞賜功臣親信以彤弓、朱矢、鸞旗、

瑚戈、赤芾、朱黃的記載。"赤芾"應即指衣袍前這片用皮或絲綢做成的紅色或雜繡象徵特別身份裝飾物而言（和其他塗朱繪彩鏤金嵌玉的弓箭、旗幟、車馬、玉佩，都象徵權威，是古代階級社會重要憑證），後來叫"蔽膝"，是通俗指它的位置和作用而言。事實上，就是加工不同的圍裙，製作得特別精美，附以政治意義而已。

古代王者必衣黼繡，《考工記》紋畫繪，以為"青與赤謂之文，赤與白謂之章，白與黑謂之黼，黑與青謂之黻，五彩備謂之繡。"係泛指衣上紋飾繪繡加工而言。可能本來實指衣前這一部分，東漢鄭玄解釋形象為"圜殺其下"，並無錯誤，應即 ⼮ 狀。但漢代圖像已少見，漢以後人不得其解，才誤作"∪"狀。黻紋為"兩弓相背"，作"亞"狀，二千年來帝王衣着上十二章繡紋，即佔有一定位置，唐代列於大袖口上，宋明列於袍服正中或龍旁，或領上，即始終作成亞式，實難得本來面目。如就金文比較，可知多為兩龍兩獸紋樣的對峙或相蟠，也即是一般蟠虺虯形象。銅器上有許多花紋都相近，漆、陶、金銀錯器物上花紋，也都有相似而不盡同。古稱"諸侯之棺必衣黻繡"，河南輝縣發掘所得之殘漆棺肩部彩繪裝飾，即是典型的黻紋。河北易縣燕下都出土大量大型花磚瓦，也是黻紋（即黼紋），不同處只是一用彩繪，一為浮雕（插圖七）。但從大量漢代石刻繪畫分析，已少發現那個在衣前的斧狀物，也少發現符合那類紋樣的錦繡。可知漢初定服制禮儀的叔孫通，對此已缺少明確知識。因此相距三世紀後博學多通的鄭玄，才會對於黻紋用"兩弓相背"作註。隋唐統一全國後，隋代的牛弘、虞世基和唐初的長孫無忌等，依據漢人"三禮"舊說，因循兩晉南北朝習慣，重新恢復了封建帝王冕服制度，遇國有大事時，必按照不同需要來穿用。如傳世《列帝圖》中帝王冕服形象，就是隋唐諸大臣依據舊說重新制定的。這些衣着，用漢代石刻繪畫或較前統治者形象反映到銅、玉、漆、絲上衣着比證，實缺少共通處。但由唐定制以後，加上宋人繪製《三禮圖》，卻影響後來約一千年。冕服前面那片錦繡，作龜背紋的，顯明即由古代"貝錦"記載有意仿效而成；作迴旋如意雲紋的，又和漢代或戰國時金銀錯紋樣相通，更近於有意仿黼黻錦繡而作。惟在發展中和商周原來形象相去日遠，是意料中事。

插圖五・骨笄
（安陽殷墟婦好墓出土）

插圖六・ 人形銅車轄
（洛陽龐家溝西周墓出土）

插圖七・黻紋

❶
彩繪漆棺花紋
（河南輝縣固圍村戰國墓）

❷
黻紋瓦
（河北易縣出土）

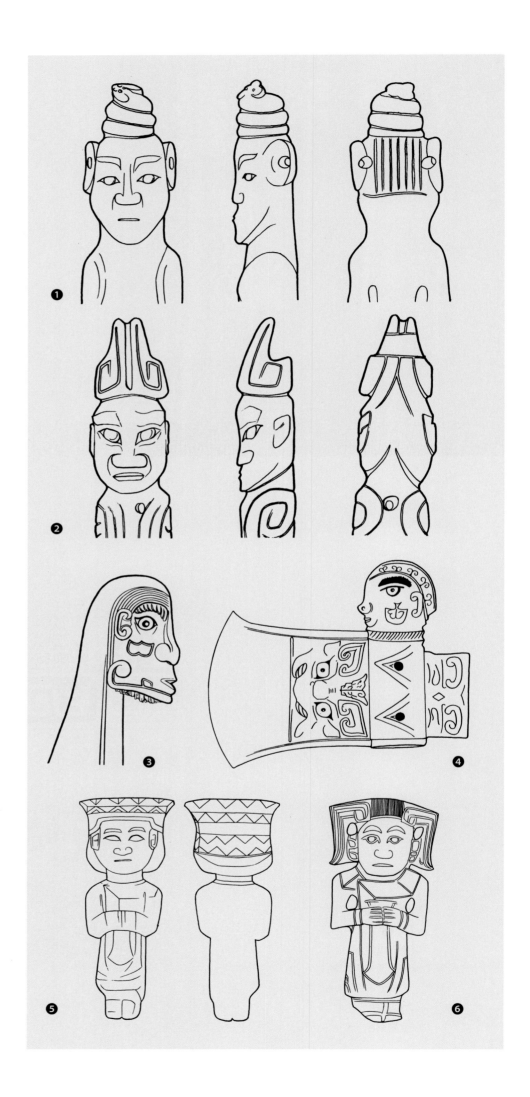

插圖八・西周人形種種

❶、❷
玉人
（甘肅靈台白草坡西周墓出土）

❸
青銅戟上人頭飾
（甘肅靈台白草坡西周墓出土）

❹
人頭鋚鉞
（採自《中國兵器史稿》）

❺、❻
玉人

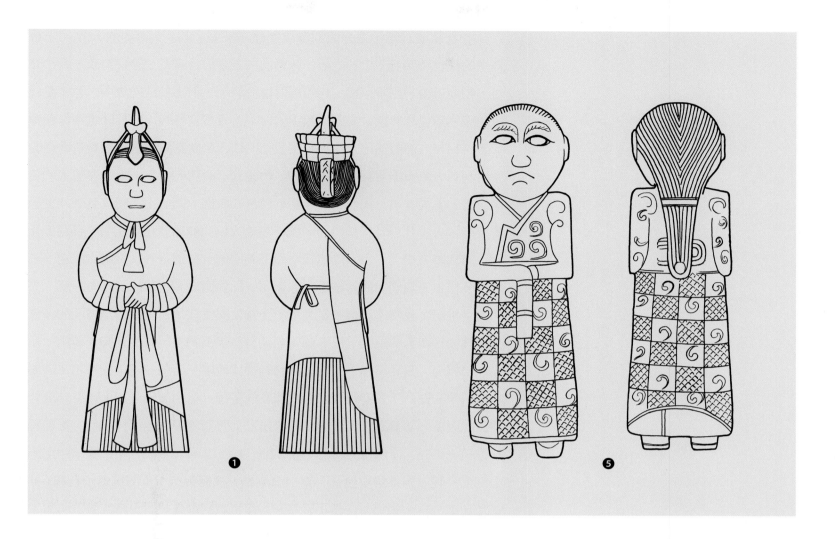

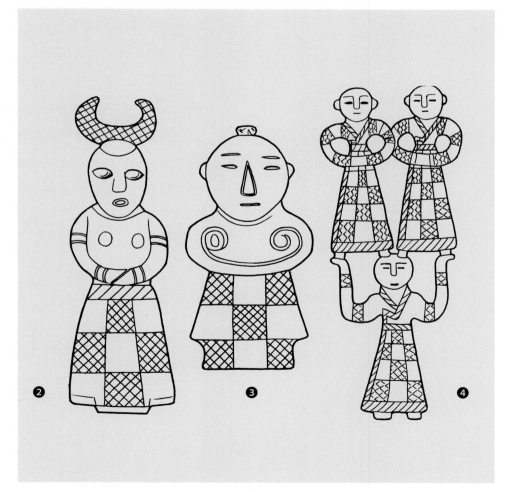

插圖九 · 春秋戰國之際人形雕像

❶
白玉雕像
（故宮博物院藏）

❷、**❸**
玉人
（河北平山戰國中山王墓出土）

❹、**❺**
玉雕人形

春秋戰國之際，正是西周農奴制逐漸解體，前期封建社會以宗周王權為主的延長及四五個世紀的統一政權由於王權日益衰弱，諸侯力政，大小兼併，相尚以力，相爭以權，相誇以財富的時期，但由於技術集中，也正是社會生產明顯提高時期。史部文獻中曾留下大量豐富材料，或於詩歌中作種種形容。另一方面還從出土文物中讓我們明白，反映到貴族統治者維持政權的堅甲利兵、車服器用藝術水平之高，均達到一個新的水平。然而關於人的日常衣着的異同問題，我們其實多還近於無知狀態。因此由漢唐直到十八世紀的學者通人，凡涉及這個問題，總不易給人以比較滿意正確說明，長遠停頓到以書註書方法上，得到的知識當然不夠明確。特別是春秋戰國之際這一階段的多樣化，我們知識的貧乏十分顯明。即對兩漢，也還缺少應有理解。直到近半世紀，我們才有機會從大量出土物反映種種，初步明白這方面的多樣化和前後相繼承的點滴情況。儘管前期材料還不夠多，有的且製作簡陋，無從以一概全，究竟掌握了大處，特別是從比較中，這些知識十分有用。譬如故宮所藏一件白玉人形雕像，高冠佈置極明確，但和東漢梁冠毫無共同處。襟旋繞而下，剪裁方法和湖北隨縣曾侯乙墓幾個承鐘武士卻極相似。惟前垂絲帶結法不同，亦無帶鉤痕跡（插圖九・1）。又河北平山古中山國墓中出土小玉人，其一頭上角形冠子，衣小袖長袍，腰無帶鉤，下部作格子花紋（插圖九・2、3）。和另一件極小玉雕三人作百戲狀重疊，出土情況雖不明確，產生時代則必相近，衣着雖小有異同，但分明為商周以來的曲裾襟式（插圖九・4）。類似的還有一件玉雕人形，格子衣空白處加雲紋繡，衣仍作曲裾制，惟髮下垂已近漢初俑式（插圖九・5）。古中山國屬於北狄。角形冠子則在山西侯馬冶鑄遺址中已出現過，戰國薄刻銅器戰士頭上更常見。這些材料都可說明，在春秋戰國間帶鉤未普遍使用以前，一般人的衣着款式，多樣化是必然情形，但總不外曲裾制和交領制，還保留一點西周以來規格，又在衣着形象方面給我們一種新的印象。至於用這少量材料去附會某種冠服衣式，即文獻上的某種定型名稱，似乎還早一點。

六

周代男女人形陶範

① ② ③

山西侯馬東周青銅冶鑄場遺址出土。這些圖像曾分別發表於《新中國的考古收穫》和《文物》中。

原物是為鑄造青銅器物座承用的，同時期或稍後銅器物都有發現。如中國歷史博物館藏青銅殘餘座承，作一佩劍穿雲紋花衣武士。這些人形一般多作雙手上舉，如有所承托。到漢代後，這類器物座承，才一律改用三熊代替，銅尊、銅斛、玉奩、釉陶倉、石硯，無不可以發現。

圖中男女都穿長只齊膝的上衣。時代相近出土物，還有傳為洛陽金村韓墓發現的一個銀人（舊稱"銀胡人"〔插圖一〇〕），一個梳雙短辮，衣下有襞褶如短裙式青銅弄鵲女孩（圖二九・上），和相傳同出金村韓墓幾個頭戴小

冠子鉛銅製作的燭奴（燈座），及戰國時青銅燭奴，衣着均同樣長齊膝部，繞襟到背後，衣帶多用絲織物編成，作蝴蝶結式，不用帶鈎。可知這種服式是我國古代階級形成初期，統治階層人物尚未完全脫離勞動，為便於行動的衣式。由商到春秋戰國，沿用已約一千年，社會中下階層始終還穿用到。有關"胡服"，若僅指衣式而言，這種小短袖衣，有可能原是古代中原所固有，影響及羌戎的。

幾個人形的產生時代，從大量陶範花紋聯繫判斷，當比趙武靈王採用"胡服騎射"時代早一些。和史傳說的胡服相近，產生存在卻較早。因為胡服雖無當時實物形象可證，較晚一點反映於漢代匈奴族青銅飾物上和漢石刻上形象，尚比較完整，同樣還是小袖而衣長齊膝。在我國西北部，這種衣服式樣始終變化不大。直到唐代，突厥、回鶻族衣着，與此還極其相近。有的衣襟也同樣向右作矩形傾斜，不到腋即直下；有的作對襟式或改作圓領翻領，一般且多右衽。（即漢朝贈予匈奴君主之"錦繡衣"，南朝以來即成定制，特織的"蕃客錦袍"。唐代西蜀、廣陵每年均特別織造的蕃客錦袍，就出土實物看來，式樣始終相差不多。）圖中諸人形衣式，可能是夏商以來固有式樣，並非來自西北遊牧部族。因為武梁石刻作夏禹、顓頊等古人圖像，就和本圖人形衣制大同而小異。這些石刻衣着必有所本，絕非完全出於漢人臆造。安陽婦好墓新出幾個商代玉石人形，小袖而衣長齊膝，都反映得相當真實具體。本圖人形身上穿的那種連續矩紋的紡織物花紋，和商代青銅及白陶花紋均相同，近似當時兩色或彩織花紋。另外一種有間隔條子式方褶迴旋雲紋，商代方銅鼎和白陶壺上也均有同式花紋發現。這種相似，決不會是偶然的。圖中諸人形腰間繫的組帶，是絲縷打蝴蝶結，而未使用革製皮帶加鈎，也值得我們注意。這種結帶方式，可由《詩經》中"執轡如組"一語得到一點啟發，明白當時御車手握轡轡部分，形象必與本圖中組帶處理相近。

春秋戰國以來，儒家提倡宣傳的古禮制抬頭，寬衣博帶成為統治階級不勞而獲、過寄食生活的男女尊貴象徵。上層社會就和小袖短衣逐漸隔離疏遠，加上短靴和

帶鈎，一併被認為是遊牧族特有式樣了。事實上所謂胡服，有可能還是商周勞動人民及戰士一般衣着。由於出土材料日益增多，"胡服騎射"一語，或許重點應在比較大規模的騎兵應用，影響大而具體。

河南信陽二號楚墓出土彩繪青年婦女木俑（插圖一一，正反側面不同形象），刻削技術雖比較簡質，衣着加工精細處卻為我們提出許多新問題。如領袖間，顯明是用不同材料配合並用不同剪裁方法加以處理，形成完美藝術效果的。繫腰的大帶及繞襟而下的緣邊絲織物材料，花紋也各不相同，圖案精美、謹嚴、規整而多樣化。由此可知，當時實物配色調和華美，也必然和圖案組織完全相稱。更重要的是，木俑胸前雜玉佩的幾種組合方法，大大開闊了我們的眼界。因此明白，春秋戰國這一歷史階段新出現的彩琉璃和玉質明瑩雕琢精美"麻花絞"式"蚩尤環"及大型玉璜的出現，組列成雜佩飾，應用設計實多式多樣、不拘一格，正如稍後一時人形容帶鈎應用"賓客滿堂，視鈎各異"的情形相同。

"三禮"舊說，對於古代玉佩制度的標準規格化，可能只限於禮制上應用。至於到了春秋戰國，君子無故玉不去身，一面成為人格象徵，一面成為玩賞事物時，不僅洛陽金村韓墓那一組佩玉，則三門峽虢墓出土那一組佩玉，都不合制度。因為前者過於簡單而後者又過於複雜。特別是河南輝縣出土那一份玉物中琢工異常精美、兩端獸頭可以活動的大型白玉龍璜，和光彩奪目的彩琉璃及白玉蚩尤環如何組合成套，當時如何應用於人的身上，就難於設想。若就本圖作例，會覺得這份珍貴裝飾品的藝術效果，是完美無缺的達到理想的。

其中一大袖婦女衣上的殘餘花紋（插圖一一·4），應是絲織物中的"綺�名紋"，在楚墓出土殘餘實物中即有發現。在戰國楚式青銅鏡紋和馬王堆漢墓出土彩繡衣料花紋中，同樣間雜於雲氣紋中出現。據朱德熙先生意見，"綺"或"�"字，惟楚竹簡出現過。這種大量反映於楚文物銅、漆及織繡的特殊圖案，可能實較早同出於楚國工人手中。

另一木俑（插圖一一·6），為湖北江陵楚墓中所出。體態修長而衣式奇特。胸前兩組佩飾並列而下，編

綴制度極具體，和《楚辭》中所描寫"纂組綺縞，結琦璜些"、"靈衣兮被被，玉佩兮陸離（瑠璃）"情形正相符合。衣作交領小袖式，分塊拼合如水田衣，左右對稱但設色相反，與出土中山國玉雕人物棋格紋衣着貌似而實不同（參見插圖九·2）。其形制或有所本，或近於春秋時的"偏衣"。《左傳》閔公二年（前660），晉獻公使太子申生帥師伐東山皋落氏，"公衣之偏衣，佩之金玦"。註家云："偏衣，《晉語》亦作'偏裻之衣'。裻，背縫也。……自此中分，左右異色，故云偏裻之衣，省云偏衣。"這種服裝，當時在中原地區不合傳統法度，被視為"尨奇無常"招致不祥的奇裝異服。故《周禮》：閽人職守之一是"奇服怪民不入宮"。但到戰國時期，尤其在南方楚地則情形有所不同，文化上水平較高，禮制方面少禁忌，如三閭大夫屈原喜歡高冠奇服，年既老而不衰，楚文王好獬冠，便舉國風行，因此服飾方面種種新的嘗試就易於產生，也易於發展和流行。以此俑為例，衣着色彩的對比非常強烈，在各個方向上都富有遠距離表達效果，很像今天登山、滑雪運動中的一類"標誌服裝"，應用上似有專門性質，當時社會服飾的多樣化程度，於此可見一斑。

插圖一一・楚墓彩繪木俑

❶ - **❺**

（信陽出土）

插圖一一·楚墓彩繪木俑

❶ - ❺

（信陽出土）

❺

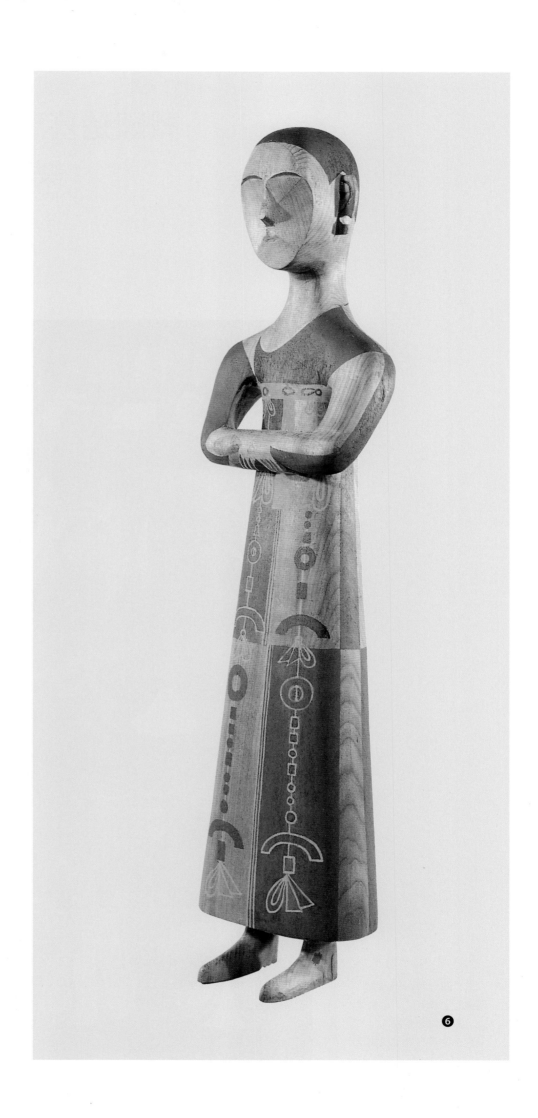

插圖一一・楚墓彩繪木俑

❻

（江陵出土）

❻

七

戰國楚墓漆瑟上彩繪獵戶、樂部和貴族

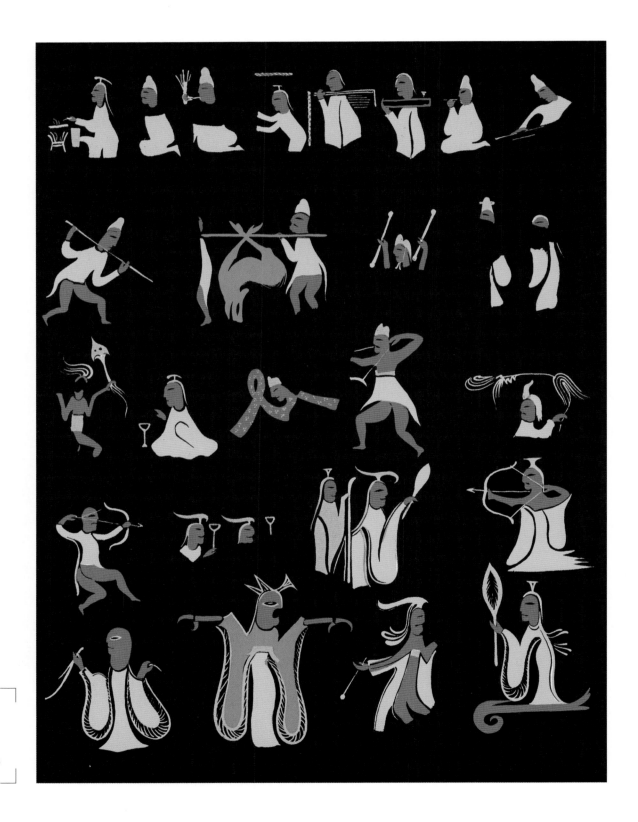

圖二四　春秋戰國間
漆瑟上彩繪獵人、樂師、
巫師和貴族
（河南信陽長台關楚墓出土）

圖二四取自河南信陽楚墓發掘報告。

這是目前出土文物在彩繪漆器上畫跡表現古代人生活較早的一份材料。因受加工材料影響和工藝條件限制，人物形象比較簡單，僅具輪廓，不能如較早或同時玉、石、陶、木立體形象具體（插圖一一），但供我們作比較研究，還是相當重要，可以得到不少有益啟發。

上面繪有狩獵、樂舞及幾個貴族（內中另外有些形象可能是屬於執行巫術或尸祝性質）。這些圖像，是用彩漆繪在一具古瑟上部四周邊沿作為裝飾的。原物已殘毀過半，留下彩畫部分也不夠完整，但它卻是目前出土古代人物畫之一種，反映社會生活多樣化，時代當在春秋戰國之際，比長沙、江陵楚墓出土漆器彩畫和帛畫（見插圖一四）時間都早一些。內中人物衣着大致表現三種不同身份：獵戶、樂人和貴族。

獵戶一律短衣，緊身袴，頭戴尖錐式帽子（或即韋弁）。舞伎只殘餘一小部分，依舊還可看出一隻袖管長長的，和韓非引民諺"長袖善舞"情形相符合。由此得知，漢代磚石刻畫表現的狩獵、樂舞人衣着，還多和春秋戰國以來式樣相同。圖中樂部人數較多，可大略看出一人擊鼓，鼓橫置，一柱由中部貫穿，上作流蘇羽葆四垂，隨風飛揚，和大量漢石刻壁畫相近，得知漢代建鼓基本式樣，可提早到公元前四、五世紀（插圖一二）。一吹大橫笛，一吹笙，傳稱"墨子過楚衣錦而吹笙"，有"在鄉從俗"意。這種管樂器，應當是楚人習慣應用的一種。《長沙見聞記》曾提及楚墓出土的匏笙，長沙馬王堆又出一西漢初年的大竽和一份律管，保存得十分完整，雖同屬模型性質，仍可證制度，形制和現在西南苗族的葫蘆笙相差還不多。彈箏或撫瑟樂伎，雖僅殘餘點滴，樂器斜攔身前，漢代磚石刻上還常見這個演奏姿勢。一擊磬，磬成組列懸架下，和銅器上鐘磬懸奏相同。畫跡雖殘毀大半，但卻是至今所見最早反映於彩繪上的樂舞。用來和長沙楚墓出土成組樂俑，新出其他彩繪木俑樂部，1949年以來河南、山東、四川出土薄質銅器上刻鏤反映金石之樂八音諧奏古人敲鐘擊磬形象，及時代略後的漢代石刻繪畫彩繪俑樂組形象比較，可以豐富我們許多有用知識。舞者一般只一人，多則二人，由漢代直到唐宋，

還經常是這種樣子（宗廟、宮廷特別集會，舞人才會加多）。樂人和獵戶頭上戴的帽子多作尖錐形，如後世的"渾脫帽"或"胡公帽"。

身份較高的統治者，均褒衣博袖，獨坐一榻上，手中若執羽狀翣扇。冠式約三種：一種高頂上平而腰細，如元代貴族婦女頭上的罟罟冠，秦漢之際的空心磚上還可發現。直到北朝晚期，高句麗古墳中，乘鶴駕鹿仙人頭上都還戴同式高冠（插圖一三）。由此推測，或早在漢人作《列仙圖》中表現仙人時即已使用。再一種如前着二角而後垂扁形鵲尾。在發現的細刻紋薄銅器上，卻常有相近式樣冠子出現於戰士頭上。第三式如上據一鳥而後有披。史傳曾提及"南冠"、"楚囚"。雖為囚人，還一望而知，原必統治者身份，或和三式冠子之一有相近處。墨子稱："昔者楚莊王鮮冠組纓，絳衣博袍，以治其國，其國治。"又《莊子》說："古之道術有在於是者。宋鈃、尹文聞其風而悅之，為作華山之冠以自表。"《淮南子》則說："楚文王好服獬冠，楚國效之。""獬"相傳是一角能觸邪神獸，漢代御史冠就從之取法而成。《楚辭》還有"冠切雲之崔嵬"語。根據這些記載，楚人頭上戴的冠子，在古代，必有些不同於其他地方的特徵，如製作色澤特別華美，有的還高高上聳。圖中幾種冠式，雖難於肯定名稱，說它是春秋戰國以來楚人常用的冠式，大致不會錯誤。和當時中原諸國習慣不同，也極顯明。

圖中一人，大衣博袖，兩手高舉，手作鳥爪狀，似在執行巫術。冠子前如兩角，後曳一鵲尾長披，則似乎屬於當時較常見的一種式樣。因為在山西、河南、河北、江蘇、四川各省出土薄質細刻紋銅器及鑲嵌銅器等以反映社會生活為主要內容的器物中，上面就多有戴同樣冠子的人像出現。有的在奏樂，或進行習射禮，也有的是戰士。各種身份不同的人頭上都可發現，可知當時實具一般性，而少區域性。這種特別冠子，漢代石刻繪畫上已無反映，可知必消滅於秦統一以後。近人於發掘報告中，通稱為"鵲尾冠"，似值得商討（參見圖三〇、三一）。

插圖一二・沂南漢墓石刻建鼓

插圖一三・集安高句麗墓壁畫

仙人跨鶴
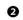
仙人天鹿

八

戰國帛畫婦女

　　此畫長沙楚墓出土，現藏湖南省博物館，是目前世界上較古在絲綢上作的一幅中國婦女畫，藝術價值和歷史價值都相當高。插圖一四則為一尺幅相近男子馭龍升天帛畫，可能均屬死者本人生前的面貌。

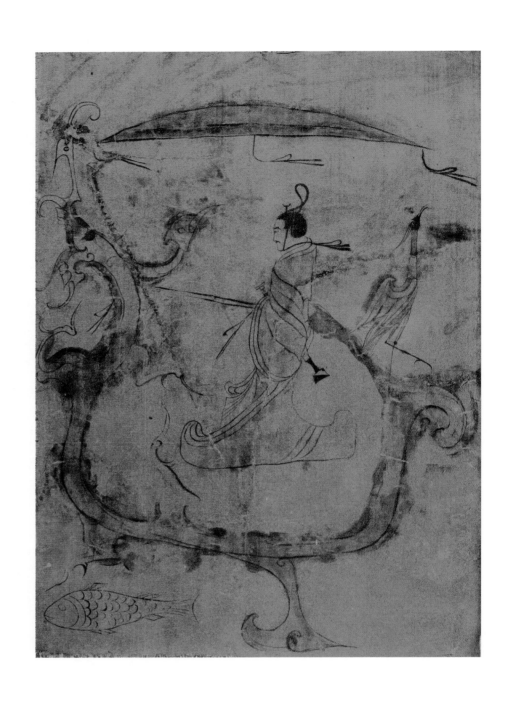

插圖一四・長沙子彈庫楚墓帛畫

原圖上部畫有一隻健翮凌雲的飛鳳，前側有一個壁虎狀龍形。因龍足不清晰，只摹一足。摹本展出時，有誤以為係"夔一足"的反映，從而引伸作解說，（插圖一五）其實原畫四足具備。這類裝飾圖案，是春秋戰國一般性圖案，反映到工藝品各方面，相當普遍。以在漆器上作的雲龍鳳圖案，格外活潑生動多樣化而富於藝術效果。

圖中婦女作側面行進狀。關於服飾有幾點特徵，值得注意。

一、上作不規則雲紋繡，旁加深色寬緣，在楚墓男女俑中都常有發現，可以用來證"衣作繡、錦為緣"，是春秋戰國以至漢代貴族男女衣着通常式樣（見圖二六）。

畫的是人而不是神。《爾雅・釋衣》稱袖身擴大部分為"袂"，袖口縮斂部分為"祛"。本圖所見和信陽出土楚墓彩繪女性木俑（見插圖一一）大致相同，式樣也比較標準。小口大袖俗謂"琵琶袖"，漢代還保持不變。照後來劉熙《釋名》所說，有袖口的為"袍"，無袖口的為"衫"。這種衣服，不分男女，應當通稱為"袍"。據發掘工作者提及，信陽彩俑出土時，是當成捧巾櫛的侍女，二八列侍於大型鎮墓怪獸兩旁。是當成人加以比較真實反映，而不是當成神來誇張表現的。這幅帛畫並不例外。

二、腰間束絲織物大帶，不是犀比鈎的革帶。腰身束得極細小，和長沙楚墓彩繪漆卮上的婦女形象相近，可證這種好尚已成社會習俗（見圖二七）。反映具一般

插圖一五·戰國
長沙陳家大山楚墓帛畫
（據郭沫若《文史論集》圖版一）

性，當時是作為美的標準而出現的。馬廖疏引民諺"楚王好細腰，宮中多餓死"，暴露了當時楚宮廷部分現實。但細腰裝束原不限於宮廷，新出較早材料如金村幾件玉雕舞女已足證明。據信陽楚墓出土彩繪俑摹本看來，這種束腰帶，有種種不同花樣，製作得十分精美講究的（見插圖一一）。

三、髮髻向後傾，並延伸成後世"銀錠式"或"馬鞍翹"式樣。時代相近婦女形象，有河南輝縣出土戰國小銅婦女俑，髮髻處理相同。驪山出土秦代大型陶女俑，雲南石寨山出土西漢末大型青銅婦女跪像，及另一奴隸主形象，髮髻的位置、式樣都十分相近。可以說，戰國初到西漢末，這種髻子式樣及位置具一般性。

四、眉短而濃，顯明曾加過工，和其他楚俑相似。可知《楚辭·大招》中用"粉白黛黑"形容當時女子化妝，既有區域特徵，也具一般性。

附圖另一男性帛畫，作馭龍升天狀。寬衣博袍，頭上着薄紗高冠一片，領下結纓，均若用極其輕薄絲織物作成。《漢書·江充傳》敍江充以常服見武帝時，"充衣紗縠襌衣，曲裾，後垂交輸，冠襌纚步搖冠，飛翮之纓"，或有共通性。此圖實本於黃帝升天傳說為死者而作，圖像應即死者本人。至於畫幅中龍身後立一鷺鷥，龍前還繪一魚，只近於點綴畫面，看不出甚麼深遠含意。

九

戰國楚墓彩繪木俑

圖二六　戰國
繡雲紋、錦沿曲裾衣婦女彩繪俑
（長沙仰天湖楚墓出土）

長沙仰天湖出土，現藏故宮博物院。

　　長沙楚墓出土大量彩繪木俑，為考古工作提供了許多有關春秋戰國以來楚人冠巾衣着形象和生活方面重要材料。木俑約有四種不同類型，即男女侍從俑、武士俑、伎樂俑和貴族俑。前三者事實上多屬於死者生前的奴隸，後一種或為死者血緣親屬，或為文武官吏。伎樂俑毀蝕較大，一般只留下點人形輪廓，但一樂組中人數多少和樂器配列情形，還可用來和其他地區發現材料相互印證，明白古代宴樂中八音諧奏樂器配置的大略情形。武士俑一部分保存比較完整，面貌用墨繪出，顯得英氣勃勃，個性鮮明，眉短而濃，眼大顴高，下頜短促作三角形，鬚多上翹。原本刻削比較簡質，衣着紋飾多已剝蝕，未盡具體（插圖一六），僅少量還可以看得出穿的是分段彩繪條子式革甲，用來和錯金刺虎鏡子騎士比較，還是可以得到一種明確印象。其中男女侍從俑所佔分量特別大，有不少保存得還相當完整，和史書文獻結合，明白些有益有用問題。漢代文化各領域都受楚文化影響，文學受《楚辭》影響，十分顯著；衣着方面也常提及"楚衣"、"楚冠"，至於特徵何在，就還難言。從楚俑中，卻可以得到許多比較具體印象，和東周以來齊

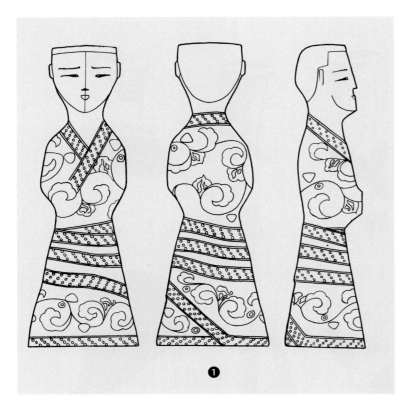

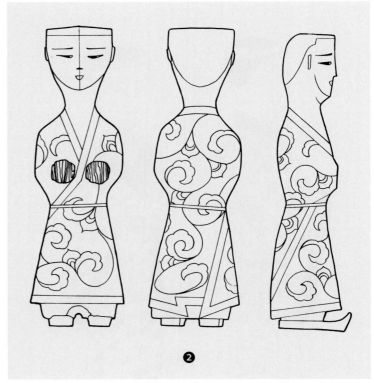

插圖一七 · 雲夢西漢墓彩繪木俑兩件

魯所習慣的寬袍大袖區別顯明。特徵是男女衣着多趨於瘦長，領緣較寬，繞襟旋轉而下。衣多特別華美，紅綠繽紛。衣上有作滿地雲紋、散點雲紋或小簇花的，邊緣多較寬，作規矩圖案，一望而知，衣着材料必出於印、繪、繡等不同加工，邊緣則使用較厚重織錦，可和古文獻記載中"衣作繡、錦為緣"相印證。長沙馬王堆出土西漢初大彩俑和絲織品袍服實物，材料之細薄，刺繡之精美，都達到極高水平。剪裁制度和楚墓彩俑還十分相近（見圖八二，插圖五四、五五）。屈原常自稱"余幼好此奇服"，應即近似這一類形象。曲裾衣的應用，春秋戰國到漢代雖具普遍性，但在楚墓彩繪俑及出土實物中，才明白它的剪裁方法相當經濟，處理材料方法且極重實用。中南地區夏季炎熱，衣着主要部分多用極薄的綺羅紗縠，同時用較寬的織錦作邊緣，才不至纏裹身體，妨礙行動。

揚雄《方言》稱"遶衿謂之帬"，註解多把衿解作衣領。雖也有解作衣襟的，作衣領解的佔多數。試從圖像取證，則一望而知，必遶襟無疑。這種衣着到漢代還具一定普遍性（插圖一七）。

圖中婦女頭髮部分只餘一片黑色，髮的處理似無交代。信陽楚墓彩繪俑情形相同，就信陽同墓中另一俑看來，原有散髮一撮黏貼於後，末端用細絲束緊，下垂方式還待研究，估計總不外或和雕玉舞女相似，或和馬王堆西漢彩繪俑相同（插圖一八）。因為"凡事不孤立"，從前後上下求索，總有個規律存在的。

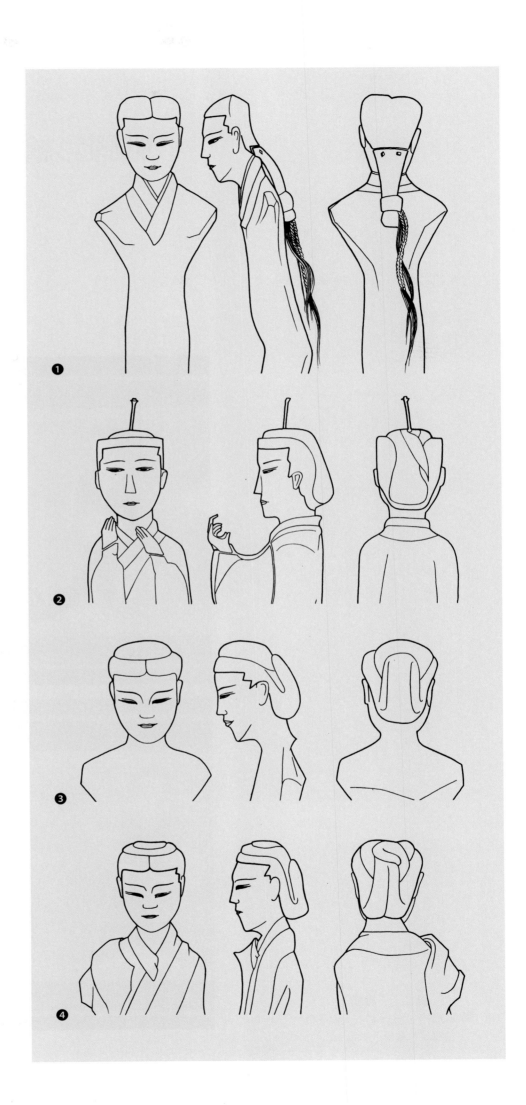

插圖一八・長沙馬王堆一號漢墓
女俑髮式

❶
着衣女侍俑

❷
吹竽俑

❸
歌俑

❹
着衣女侍俑

一〇

戰國彩繪漆卮上婦女羣像

　　漆卮長沙楚墓出土，現藏南京博物院。計共有坐立男女十一人。通稱
"舞女漆奩"，其實就形制言，是喝酒用的"卮"。時代或可能晚到西漢初期。

　　近人編《長沙出土楚漆器圖錄》，有摹繪展開復原圖。序言第五頁，以
為本圖內容反映的是當時"士女風俗畫"，還近情理。又以為"反映出戰國時
代貴族宮闈陰暗的一角"，因為"女子多細腰欲折，和古諺‘楚王好細腰，宮
中多餓死’的宮廷殘酷情況相適應"，意見實可商討。圖中有好幾位近似男
性，不像女人。又因為畫面有一婦女，雙手分張，有一線橫貫兩手間，近似
執鞭作嗔怒狀，即以為係教舞時虐待舞女情形，說明證據不足。就原物仔細
分析，所謂鞭子，只是漆器上一道破裂痕跡，在婦女右手還斜斜延伸寸許。
幾個在近旁站立女子，也多斂手而立，十分從容，和戰國時習見舞姿毫無共
同處。又說："人皆着輕綃，長裙曳地，衣裳為黑衫白領袖。帽的式樣也有
好幾種，結帶領下。"事實上領袖露白處，面積較大，有豐厚蒙茸感，應屬
於皮毛出鋒。和人物戴帽子情形聯繫，畫中反映的宜為冬季時節，絕非盛夏
情況。這還可以從另外一件彩繪酒卮的車馬人物裝束中得到更明確印證（插
圖一九）。

　　漆上彩繪有局限性，所以衣着使用的黑色，也不會是當時絲繡綾錦本
色，只能得輪廓而不如帛畫及彩繪木俑具體。惟婦女也着帽結纓，帽式接近
秦漢間出土武士頭上物，衣領、袖沿和下襬使用皮毛出鋒，均為新發現，可
補史志文獻所不足。

　　說它是目前為止，戰國秦漢間反映社會生活衣着重要材料一部分，大致
還說得過去。作為階級壓迫的反映，和前面說的"士女風俗畫"，即相互矛
盾，難於得到應有的理解。

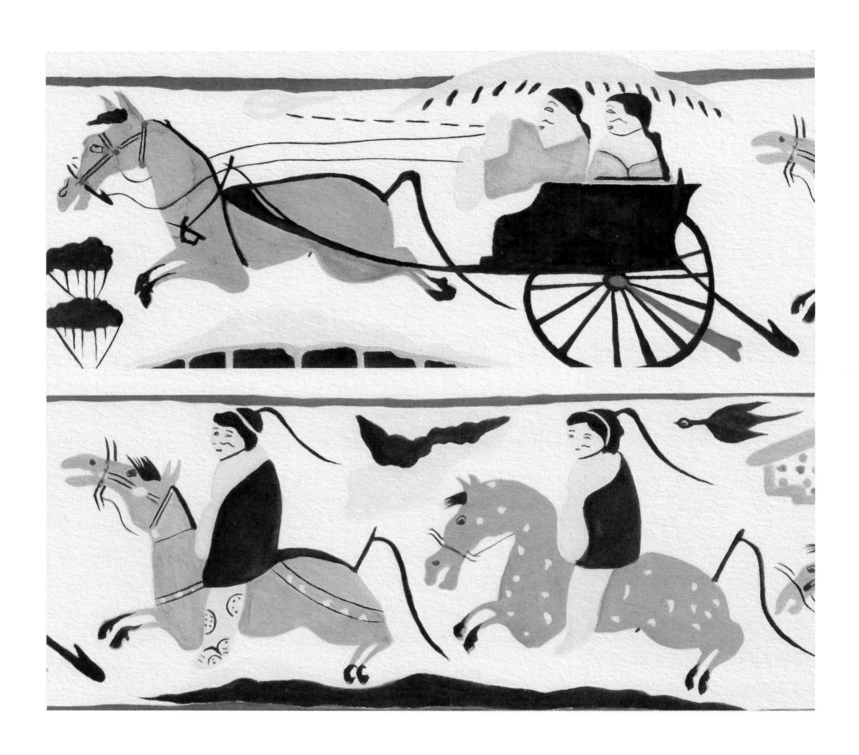

插圖一九・戰國
冬裝乘馬人物
（長沙楚墓出土車馬厄部分彩繪紋）

戰國雕玉舞女

圖二八
戰國
長袖曲裾衣舞女玉雕
（傳洛陽金村韓墓出土）

傳為河南洛陽金村戰國韓墓出土。日本人集印於《洛陽金村古墓聚英》一書中。圖二八中對舞婦女，是成組列佩玉的一部分。原物在美國。

由於商周以來對玉物的愛好和重視，促進了春秋戰國雕玉工藝的高度發展。照禮制，成組列佩玉也於這時期完成，但據大量出土玉物分析，凡是成組列佩玉，實各式各樣，不受禮制約束。這一組雕玉，組織不盡合禮制，但配列工藝設計極精，用黃金組繩貫串，是目前為止藝術水平特別高和有代表性的一組佩玉。

上圖舞女衣着袖長而小，袖頭另附裝飾如後世戲衣的"水袖"。領、袖、下腳均有寬沿，斜裙繞襟，裙而不裳，用大帶束腰，和楚俑相近。額髮平齊，兩鬢（或後髮）捲曲如蠍子尾，商代玉雕女人已有相同的處理。下圖單獨的

插圖二〇・髮式示意

❶
金村玉舞女

❷
楚俑長辮中部結雙鬟

❸
西漢彩繪陶舞俑雙鬟

❹
《女史箴圖》宮女雙鬟

一個舞女（圖中為正、背兩面），頭頂覆蓋一帽箍，較先商代人形和較後楚俑都常有相似形象，可見當時婦女應用裝束的共通性（古代冠子有"制如覆杯"形容，指的或近似這種式樣）。髮式前後均有一部分剪平，後垂髮辮則作分段束縛，這種樣式西漢陶俑中還有發現。此外楚俑有於後背長辮髮中部結成雙環的，西漢彩繪婦女俑也發現過。又有作單環的，近於由雙環簡化而成；又有下垂作圓錘形的。這種髮式處理，似均為歌舞伎所採用（插圖二〇）。顧愷之《女史箴圖》中，一般宮女髮辮，也有作雙環後垂的，可知此畫一部分或依據西漢舊圖而成。西晉時婦女，早已不採用這種裝束。

上圖二舞女，年歲較輕，髮上部蓬鬆如着"髶"。

《管子》稱"桀女樂三萬人，端噪晨樂，聞於三衢，是無不服文繡裳者。"又《國語》記齊桓公說："齊襄公陳妾數百，衣必文繡。"史傳記載，容易誇大失實，惟從長沙、信陽楚墓出土大量彩繪男女俑看來，奴隸社會崩潰，封建社會形成過程中，商業發展佔顯著地位。當時從事歌舞伎樂的年青婦女，社會地位即或不高，衣着必已十分講究，色彩鮮明，質料柔軟輕盈。《史記》稱燕趙美女"挈鳴琴，躡利屣"，遊媚公卿間。可知在封建社會初期，這種能歌善舞的年輕婦女，活動於社會上層，在藝術文化方面影響都極顯明。

一二

戰國雕玉小孩和
青銅弄雀女孩

圖二九

上　戰國
梳雙辮弄雀青銅女孩
（傳洛陽金村韓墓出土）

下　戰國
梳雙丫角雕玉小孩
（洛陽西郊出土）

圖二九玉雕藏中國歷史博物館，中國科學院考古所河南輝縣發掘品，曾刊載於《輝縣發掘報告》。青銅弄雀女孩，原物傳為洛陽金村戰國時韓墓出土物，據《金村古墓聚英》摹繪。

女孩梳雙辮，衣長及膝，腰帶間繫雜佩，衣下小裙作襞積，近於後來元代人穿的辮線襖子。手中所持二雀，或係後來商人偽造。與其他先後出土人形器物比較，女孩手裏拿的應當是兩個彎曲狀燈柱，分別擱有一二燈盤，屬於"燭奴"性質的燈座。

古代小孩和未成年男女，頭髮多作小丫角，或稱"總角"、"卯角"。安陽殷墟婦好墓曾出土有兩面像雕玉小孩，頭上作卯角，是目前所見最早一種式樣（插圖二一）。傳安陽出另一玉人，衣着如宋式，時代尚難於肯定。圖二九所見，則為戰國時小孩。卯角情形在畫圖反映，另外還有舊傳成於東晉顧愷之或戴逵的《列女仁智圖》中一孩子，傳世畫跡時代雖晚，原稿或取自漢代。《禮記》稱："剪髮為鬌，男角女羈。"註以為角者，夾囟兩旁當角處，留髮不剪。羈者，留頂上，一直一橫，相交通達。故曰"夾囟曰角，午達曰羈"。又"拂髦總角"，註為"收髮結之"。

原註意譯成現代語言，似可作剪髮，男的頂門兩旁留一小撮，把髮梳理之後，結成小丫角。女的頂正中留一小撮，編成小辮（俗名"一抓椒"、"沖天炮"），以示區別。到稍長大，髮不再鉸剪，男的總成椎髻，加上冠巾，如《釋名》說的"士冠，庶人巾"。女的髮辮後垂，或結成不同形式，簪以雙笄，表示成人。從出土文物看來，這樣解釋和實際情形相去不遠。惟雙笄的應用，有可能比較廣泛，從近出商墓大量玉、牙、骨、銅實物可知。圖二九白玉雕騎怪獸小孩和婦好墓玉人小小卯角兒，正可作為古代孩童"總角"的說明，女孩梳小雙辮分垂耳旁，也可作為"女羈"的一種註釋。

到魏晉南北朝時，為表示不受世俗禮教約束，大人也有梳雙丫髻的。晉人作《竹林七賢圖》，即有這種雙丫髻出現在竹林名士頭上（插圖二二·2），《女史箴圖》轂弩人（插圖二二·1）和《北齊校書圖》一坐胡牀男子，頭上情形均相同。北朝因迷信佛教，根據傳說，佛髮多作紺青色，長一丈二，向右縈旋，作成螺形，因此流行"螺髻"，不少人把頭髮梳成種種螺式髻。麥積山塑像和河南龍門、鞏縣北魏北齊石刻進香人宮廷婦女頭上，及《北齊校書圖》女侍（插圖二二·5、二三）即有各式螺髻，分成二小螺亦常見。到唐代，成年女子一般多梳雙丫雙鬟，已少有在背後垂髮辮的。婢女稱"丫環"，即頭上丫角和雙環並稱，是一種新的發展。最常見的則重雙環而不着丫角，晚唐以後，也有把雙環中部緊束近似銀錠，宋代婦女還常用。宋代未成年書童，有梳卯角的，也有披髮的。元代則成年蒙族男子又多把髮分成一環或若干環，分垂耳後，據元人《大元新話》所載，似應名為"練垂式"。

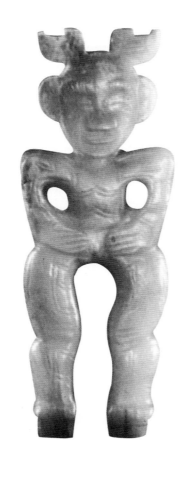

插圖二一·安陽殷墟婦好墓
出土兩面玉人

插圖二二·雙丫髻

❶
東晉《女史箴圖》縠弩人
❷
南朝竹林七賢圖王戎
❸
南朝鄧縣畫像磚侍從
❹
北魏曹望憘造像馬童
❺
北齊《校書圖》侍女

插圖二三·螺髻雙丫雙鬟

❶
麥積山石窟北魏比丘
❷
咸陽底張灣薛宇墓壁畫仕女

一三

戰國銅鑑上水陸攻戰紋

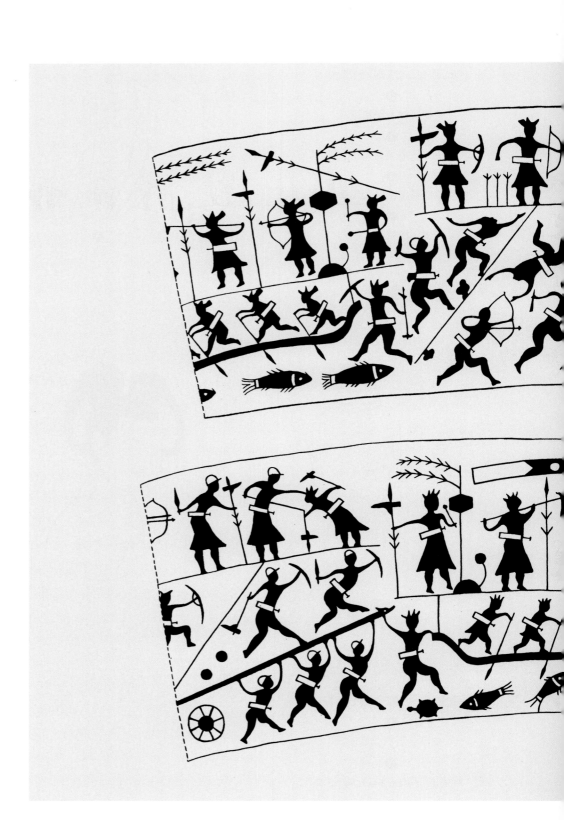

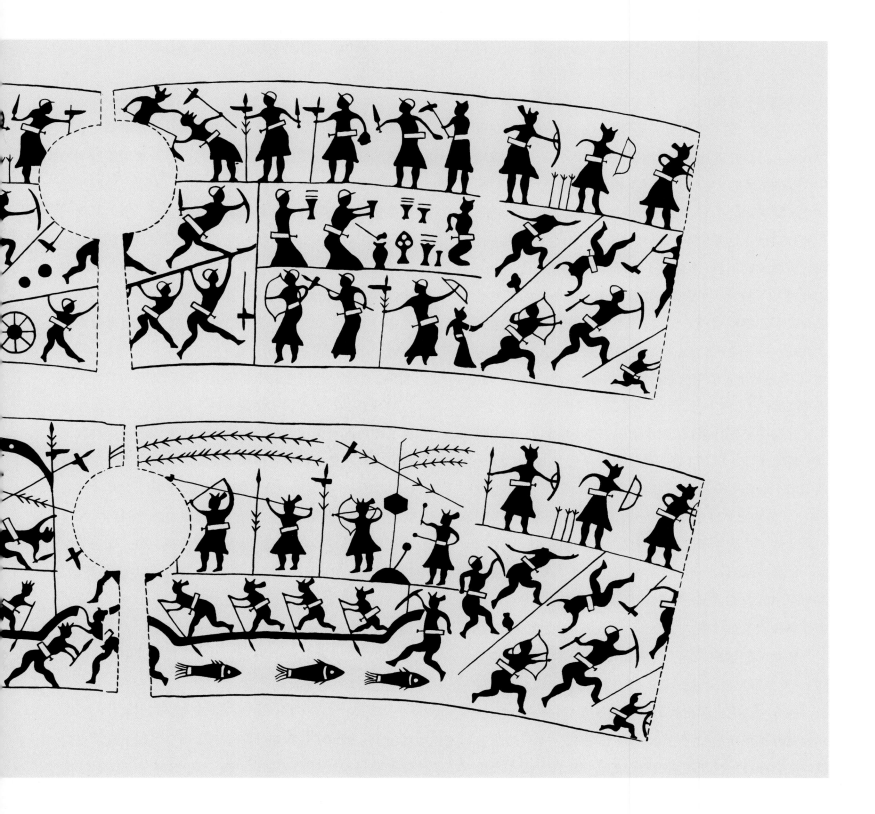

圖三〇作水陸戰役進攻防禦種種情形。衣着僅具輪廓，得其大略而已，但涉及這一歷史階段社會生活，還是可以明白許多問題，可和文獻互證，或補充文獻所不足。

　　本圖戰士兵甲約三式，應用兵器有劍、盾、戈、矛、戟、弓、擂石，還有戰役中的各種輔助工具，如渡河用的船，攻城用的雲梯，節制戰士進退的金、鼓，指麾戰士迎敵方向的旌、麾，無不具備。

　　古代甲有用犀和野牛皮作成，上塗丹漆彩繪花紋，稱"犀兕之甲"；用鯊魚皮作的名"水犀甲"（商代即有皮甲殘片出土，上加丹漆彩繪，比《左傳》、《國語》、《國策》所敍述還早七八個世紀）。有用絲繩編組而成的，稱"組甲"（《左傳》：楚子重伐吳，至衡山，使鄧廖帥組甲三百以伐吳。杜預註以為係漆成組文，似可商討）。有用縑帛中夾厚綿袧成的，名"練甲"，文獻稱"被練之甲"。戰國以來，除彩繪皮甲外，還有用銅鐵片聯綴而成的，曾有些殘片遺留，惟部位不明確。近半世紀出土文物中，有商代到戰國的銅盔（或鐵盔），商代的上面多鑄成獸面，因此得知，後代"虎頭盔"來源已久。長沙戰國楚墓，都有皮甲和鐵甲發現，作成狹長魚鱗片或柳葉式重疊綴合而成。《周禮》冬官《考工記》，敍古代甲制及製作過程："函人為甲，犀甲七屬，兕甲六屬，合甲五屬（即若干不同節段）。犀甲壽百年，兕甲壽二百年，合甲壽三百年。凡為甲必先為容（依照使用要求先作甲範），然後製革，權其上旅，與其下旅，而重若一。以其長為之圍。凡甲鍛不摯則不堅，已弊則撓（前者或指鐵甲，後者指皮甲）。"楚墓出土皮革殘甲及彩繪俑甲士雖不甚完備，卻可證制度。本圖中戰士有一種衣長不及膝的，因束腰較緊，下腳多開張，照形狀看來，穿的或是"練甲"，當時是用厚帛袧成的。又一種緊裹全身，不易明白名目。盔帽從圖像看來有二種：一種如近代兒童球帽加有遮簷；另一種頭部如頂戴二角，後部加披如曳長鵲尾（文武均同）。此式樣在信陽彩繪漆瑟上有相同形象，輝縣薄銅器上一些士大夫文士頭上也可以發現。衣不分長短，冠帽式樣竟相差不多，如不是當時具有普遍性，則可能是這種以人物社會生活作主題裝飾畫的新型銅器，原本出於

同一區域工匠之手，因此畫面人物不分文武，衣着多相同，後來模仿也難出範圍。這種估計是否正確，還有待更多發現。因為直到如今，這種反映社會生活銅器，生產地區我們還缺少明確知識。

　　古代作戰，進攻必鳴鼓以壯士氣，鳴金則停止接觸。文獻常有記載，但具體應用實不明白。春秋兵車戰時，主將必秉桴（執鼓槌）擊鼓，激勵士氣。所以史傳中記載，主將有中傷後還鼓音不絕，直到勝利，方伏於鼓上死去。照情形，鼓必平置車上，這類戰車實物圖像還少見。本圖係作守城防禦戰，長戈橫貫於鼓架上部，和漢代建鼓擱置方法相近。

　　"鳴金收兵"的金，歷來多以為指的是鐘形附有長柄的鐃或鉦、鐸等，有專人用手拿着敲打。從本圖和其他作戰圖像看來，戰國時戰陣上用的"金"，實附於鼓旁一種鈴子式小小青銅響器，體積並不大，附在一根盤旋彎曲二尺來長的銅條上，銅條另一端固定於一個台座上，和鼓聯繫，應名為"丁寧"（合音即"鈴"）。這類戰爭輔助工具，至今還少實物出土，形象和傳世鐃、鉦、鐸很少共同處，十分顯明。又另一銅器上表現演奏鐘磬之樂，懸掛於筍簴（樂器架子）下的鐘磬附近，樂人身旁也有一鼓一丁寧，可知當時不僅應用於軍事，宮廷宴享、宗廟祭祀之樂，也用它來節制進止（插圖二四）。又古人稱"以金錞和鼓"，因錞于發聲方法失傳，晉代學人附會曲解，難於從圖像取證。幸虧於雲南石寨山發現銅鼓敬神儀式上有具體反映，才得到證實。原來係二人扛一銅鼓（繩貫銅鼓一耳）及一虎錞（繩繫虎紐），兩人各用木槌擊打。也可說是至今為止，唯一能證實文獻的材料。卻是應用於祀神，並非作戰。金鉦如原指鐃、鐸式響器，作為軍容，也還少見。直到漢代改成大鑼形狀，"金鉦黃鉞"作為軍容儀仗，出於封建帝王特別賜予，代表"可專征伐"，山東石刻及四川磚刻、東北東晉壁畫，才有明確圖像反映。前二者各豎立於車上行進，後一式則分別由二人抬扛敲打，在儀仗前開道。

　　兵器中戈、矛聯合使用，河南濬縣西周墓葬即有實物出土。春秋戰國以來，多分別使用。戈戟上端，有的還加有一個青銅作的鳥形"簪"，和風信子一樣縮住柄

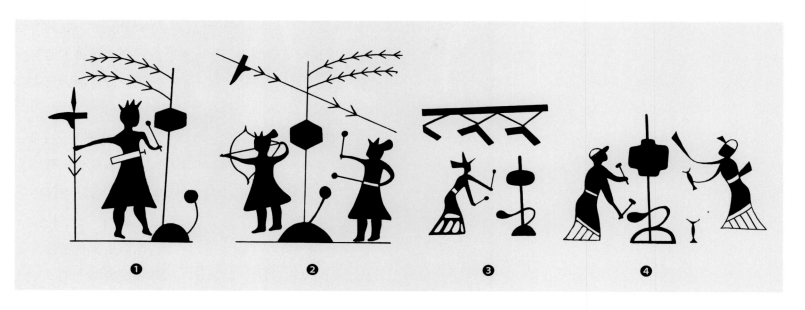

插圖二四・丁寧

❶、❷
見於水陸攻戰紋鑑
❸
見於宴樂漁獵攻戰紋壺
❹
見於成都百花潭出土嵌錯銅壺
❺
見於南陽漢墓畫像石

插圖二五・侯馬背劍跪人陶範鑄像

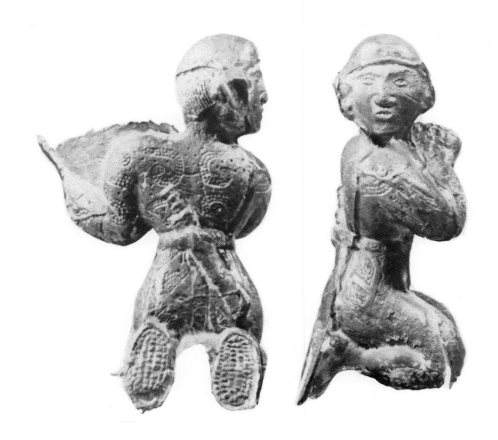

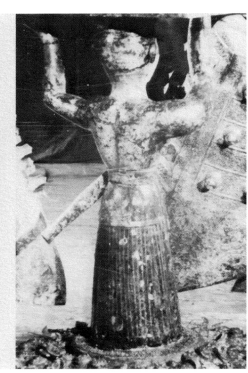

插圖二六 · 隨縣擂鼓墩大墓
編鐘座承

端。戈矛柄則用細木條作中心，外裹細竹條緊縛，分段塗漆作成。長沙楚墓有完整實物及殘餘實物出土，和古稱"攢竹而成"作法相合（直到後來，宋明"纏稍槍"，還是依據這種制度產生）。矛身起脊下部多有一個可貫絲繩的小孔，通稱"鼻"，商代則兩旁各有一個，通稱"耳"。《詩經》有"二矛重英"語，一般多作兩簇絲穗附矛刃下解釋，宜懸掛於矛下小孔部分，如後世紅纓槍樣子，但事實上較早圖像中，從未有這種反映。本圖戈矛柄中部多有兩三道纓穗裝飾，似可給"重英"提出一種新解。

《周禮》卷二十七："司常，掌九旗之物，名各有屬，以待國事。……通帛為旜，雜帛為物，……全羽為旞，析羽為旌。"通帛指大赤一色，雜帛以帛素其側。全羽、析羽皆五彩，繫之於旞旌之上，所謂"注旄於干首"也。

《儀禮》卷五："旌各以其物。無物，則以白羽與朱羽糅，槓長三仞，以鴻胒韜上二尋。"據註意，旌是旗類總名，如不用綢帛，即用紅白長羽混雜，杆子約長二丈（以今市尺計則約一丈二三尺左右，和楚墓新出土藤柄長矛相近），應即"翿旌"，用來指揮軍隊左右進退。

所謂"通帛"，即整匹絹帛，正合後人釋主兵事的"蚩尤旗制如匹帛"相同，也就是旞。圖中所見，古人或名"旜"、"旞"，較後通名"旌"、"旞"。是用它來指揮軍事

攻擊或防禦方向的，和金鼓節制進退同是古代戰事進行中不可缺少的工具。本圖所見，可證制度。

又，劍出現於西周，廣泛應用起始於春秋，戰國才盛行。平時貴族用來防身並壯觀瞻，一般劍身多較短，製作特別精美，如吳越錯金劍嵌綠松石，虢墓出土象牙鞘劍，可以作例。即出土的越王勾踐劍，長度也相差不多，常在古尺三尺（合市尺二尺）左右。到戰國晚期，在發展中由實用轉為貴族身邊裝飾品，才日益加長，並增加附帶裝飾，成為流行的"玉具劍"。直到後來如《史記》所敍述，秦始皇佩劍竟長及七尺（約合今尺近四尺半），遇事拔不出鞘，遶柱而走，左右驚呼："王負劍！"才由背後拔出。《燕丹子》一書則說，秦王請聽箏而死，彈箏女因作歌："羅縠單衣，可掣而絕。八尺屏風，可超而越。鹿盧之劍，可負而拔。"秦王悟，遶殿而走，由背後將劍拔出。……

裝飾珠玉的名"玉具劍"，劍鞘中部、下部，劍身柄端，用玉約四五種。再到後來，才進一步改用當時極貴重的乳白琉璃，仿羊脂玉雕法，作高浮雕子母辟邪裝飾。應用情形，是用絲繩繫縛劍鞘中部那個長條形玉璲兩端，用小鉤懸掛於腰帶間，劍身可以上下前後移動，所以漢人叫"鹿盧劍"。

　　至於短劍"匕首",也有製作極其講究的。劍身春秋戰國用青銅,漢初改用精鐵,劍鞘卻有用象牙或黃金鑲嵌寶石作成的,但一般戰士用劍,除漆鞘外再無其他裝飾。從一般圖像反映,多直插腰帶間。本圖所見,形象雖簡單,還具體,但從山西侯馬出土一佩短劍戰士陶範看來,則劍鞘中部已附有一長方形玉具,平時繫於腰帶上,可以移動,因此拔劍時,劍鞘仍附於腰帶間(插圖二五)。和湖北隨縣出土編鐘武士人形座承(插圖二六)同看,得進一步明白早期劍鞘已附有一長方孔玉具,在直附帶間可以前後移動。傳世大量這類玉器的產生時代,過去多一律以為漢玉,且始終不明白用途。新的材料才讓我們明白,凡是這類長方孔形小玉器,多產生於春秋戰國間,是後來所謂"昭文帶"的前身,也即玉具劍中玉璏的前身。

　　《國語》雖有上士、中士、下士按身份佩劍長短記載,和出土千百實物比證,記載不一定可信。春秋戰國前期,劍重在實用,一般劍身多在二市尺左右。戰國後期才加長,所以屈原有"帶長鋏之陸離"、"撫長劍"等形容。到漢代,鑲嵌特精或用黃金作鞘的多屬短劍,有不少實物出土。至於長齊下頤的劍,在磚石刻畫中反映,佩帶的多屬身份極低的門衛亭長。這種青銅長劍且影響到西漢時的鐵環刀製作,在實用上仍只便於刺擊而不利於斫削,應用效果已遠不及戰國時(插圖二七)。

戰國青銅壺上採桑、習射、宴樂、弋獵紋

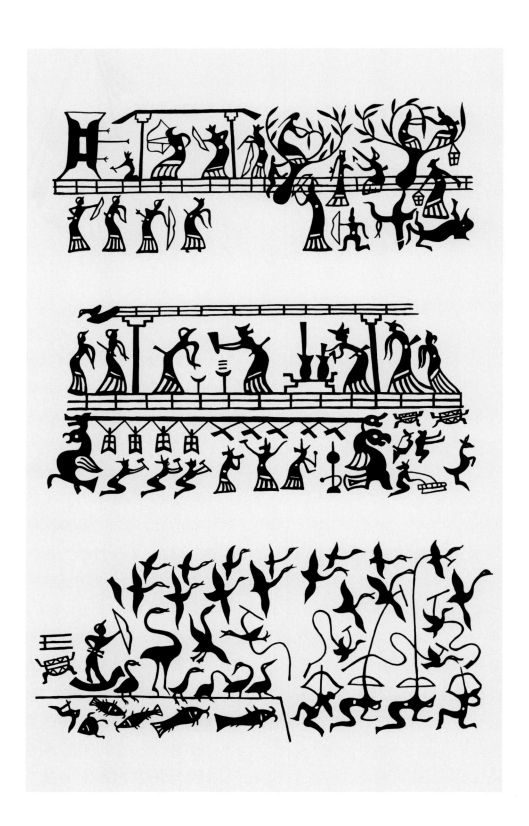

圖三一　戰國
青銅壺上採桑婦女、射手、樂人
（故宮博物院藏）

圖三一燕樂漁獵攻戰紋壺摹本，實物藏故宮博物院。

上部採桑和習射，中部宴樂，下部用矰繳弋獵天空鴻雁。人物身份各不相同，衣着和圖三〇差別極小（參看圖三〇說明），但反映了一個有待研討的問題，涉及古代社會生活各方面，可以結合文獻互證。

周代有"珠玉錦繡不鬻於市"的教令，說明這些高級特種錦繡工藝品，一律歸上層少數統治者獨享，較早還不許當成商品上市。春秋戰國以來，由於鐵工具的廣泛應用，促進了農業和其他手工業發展。新的封建主，多是大地主兼當地特產的壟斷者，高級絲織物已當成貴重商品流行。據《左傳》、《國語》、《戰國策》等記載，諸侯邦國間為緩和彼此間矛盾，聘使往還，在貴重禮物中，就把美錦和白璧、黃金、文駟（裝飾華美的四馬車）並提，正說明它的貨幣價值很高，藝術成就也足相稱。陳留襄邑出的大張錦，齊魯出的羅紈綺縞和精美刺繡，對於生產地經濟有重要意義，因之也穩固了他們的統治政權。《爾雅》曾提及有好幾種不同的蠶，用不同植物培養，有樗葉、棘葉、欒葉、蕭艾葉等，得知古代人曾經過長時期的實踐試驗，最後才肯定柞樹最宜於培養野蠶，桑樹最宜於家蠶。紡織本屬於"婦功"，所以採桑養蠶必為婦女。本圖上右部分所見，是極早有關蠶事生產圖像之一，或本於《詩經》"女執懿筐……爰求柔桑"語意而作。

上左習射。習射本於《周禮》，古代統治者早就當成一件大事來進行。《考工記》對於作弓必備六材，竹、木、膠、漆、羽、角等原料如何選擇、提煉及製作過程都有細緻詳盡記載。官府設有司弓矢專官，掌管六弓，有王弓、弧弓、夾弓、庾弓、唐弓、大弓等不同名目，大小、式樣、用處都不相同，等級區別分明。《荀子》則說："天子雕弓，諸侯彤（朱漆）弓，大夫黑弓。"天子諸侯習射，還必具備種種儀式，在特設射圍幄帳下進行，奏特定音樂，飲特製酒漿。用的箭垛子名"侯"，中心名"鵠"。《周禮》卷三十，"若王大射，則以貍步張三侯。"鄭玄以為三侯用熊、虎、豹。侯分五彩，中心紅，次白，次蒼，次黃，玄在外。《儀禮》卷五說法稍不相同："凡侯，天子熊侯，白質。諸侯麋侯，赤質。大夫布侯，畫以虎豹。

士布侯，畫以鹿豕。凡畫者丹質。"《孔叢子》則說："射有張布謂之侯，侯中者謂之鵠，鵠中者謂之正，正方二尺。正中者謂之槷，槷方六寸。"照宋人刻《三禮圖》所見，和一個大方盾牌一樣，中繪種種不同圓圈，豎立於射圍一端。《三禮圖》對於古代器物制度多出於附會，以意作古，有的且極其荒謬，錯誤相沿達千年，難於糾正，惟關於射侯的形象，用來和本圖印證，倒還接近真實。

中部宴樂。另一圖右側有高腳條案，上陳二罍，罍上各橫擱一長柄酒勺。青銅製或竹木製實物雖經常出土，至於當時應用形象，則只能從這類圖像反映得到些具啟發性知識。本圖重要處在樂器處理和有關附屬物形象。古代諸侯王宮廷宴會、宗廟祭祀必具金石之樂，是以編鐘、編磬為主，加笙瑟等樂部，八音合奏而成章。掛鐘磬的架子名"筍簴"，照古文獻所說，磬聲清越，架座必雕鷺鳳，上面橫樑還得加些善鳴叫而聲音清細好聽的螽斯類小草蟲。鐘鼓出聲洪壯，架座應雕虎豹，也配上些其他善於鳴吼的獸類作裝飾。這種美學意識的形成，實由於儒家講禮樂及陰陽家"天人合一"之說流行的反映。所以這種象徵性設想，廣泛影響到上層結構意識形態各部門。筍簴的式樣，過去無實物可證。近年這類材料陸續發現，實物不斷出土，才明白樂器的座承果然有雕成鳥獸的。本圖反映也是鳥類形座承。信陽出土的編鐘殘座，雖不符合《爾雅》記載，一個大鼓還是用二虎作為座承，上用二鳳將鼓身懸起。最近江陵出土的廿七個青石編磬，上面還繪有十分精細雲鳳繚繞花紋。另一大鼓則下用二虎相承，上用二鳳支鼓，反映它的多樣化。本圖懸鐘磬的筍簴旁另外設有金鼓，有專人執事，作為指揮演奏進行或停止工具，和前圖作戰用的同一式樣，代替了禮制中常稱引的"柷敔"作用，可補文獻不具備處。至於記載中用竹木作成指揮音樂進止的"柷敔"，卻從未發現。一切文獻有其相對性，因時間地點條件不同而差別顯著。本圖中的鐘磬同列一堵，即是一例。是照顧畫面空處而作的安排，事實上還是分堵處理的。由河南信陽楚墓及四川成都出土實物排列可知。

第三部分重點在弋鴻雁。《周禮》夏官司矢，掌八矢之法，其中矰矢、茀矢，都明說用於弋射。原註："結繳

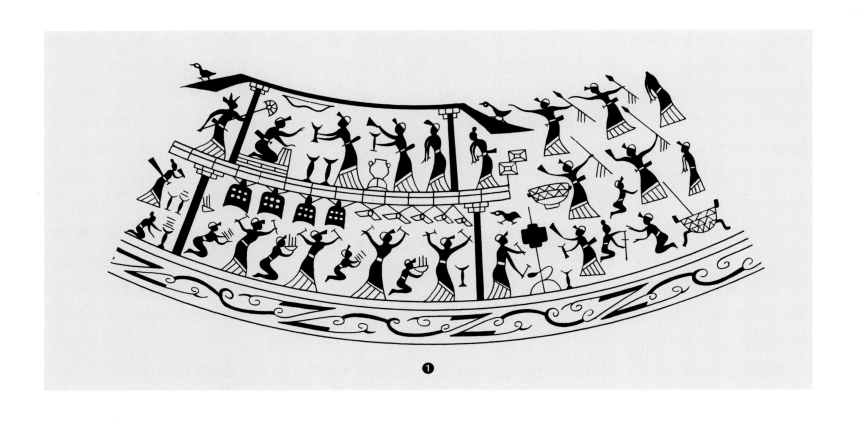

①

於矢謂之矰。"又《考工記》註八矢應用："矰矢用於弓，茀矢用於弩。"《考工記》並有諸矢名目、製作長短、輕重及使用不同效果說明，十分詳細。照記載，矰繳是把一條長而細的絲繩縛於箭鏃小孔上，用來射高空的飛鳥和深水中游魚，如漢人辭賦所說的，上可以干青雲，而下及深淵。恩格斯認為"弓箭發明延長了人類手臂"。弋射的應用和弩的發明，把人類同自然鬥爭的智慧和能力更推進了一步，是我國古代勞動人民進行生產、征服自然一項極其智巧的重要發明。

但是古代如何具體應用這個先進生產工具，過去我們可說完全無知。將從全國大量出土實物加以貫串，應用方法和技術進展才比較明確。先是長沙戰國楚墓出土文物中，有幾件保存極其完整的弩弓，機臂全份具備，且有各種只宜射獵小鳥獸用的細小箭頭。常見有箭鏃上洞穿小孔的，同時又發現一些用途不明絲線團子，附於一件保存比較完整的弓旁，發掘者以為這兩個絲團是修補弓弦的"備弦"，如把出土實物和圖像文獻結合印證，可明白線團實為矰繳應用的。從圖像得知，早期矰繳的使用，還只是一個線團擱置於弋射者身旁。成都百花潭出土一個錯金銀壺，弋射部分圖像中用的絲團，已加用一竹籤固定於地面，不致為箭矢帶走。成都漢代磚刻上，又發現上面也有弋獵天鵝鴻雁的兩個獵人形象，射法還和戰國時弋獵鴻雁相差不多，但工具卻明確有了進展。矰繳絲團已有改進，固定於一個可隨意捎帶的 冊 式專用竹木架子上。重慶博物館出的圖錄釋文中稱為"籰"，極有見地（見圖七一及其說明），因為後來放風箏用的纏線工具，還叫"線拔子"。

至於這種重要發明，為甚麼到漢代後期即少出現？因戰國到漢代前期，一個銅箭頭的價值，比一隻雁鵝、一尾尺來長的魚還值錢，所以必須考慮箭頭回收的問題。到漢代，鐵箭頭和魚雁比價日低，加之獵鳥捕魚工具又有了多樣化進展，弋射的應用，已失去了重要性，這種工具就慢慢失傳了。

內容和本圖相同的例子，還有成都百花潭出土的錯銀銅壺，花紋圖像可以互相參證（插圖二八）。

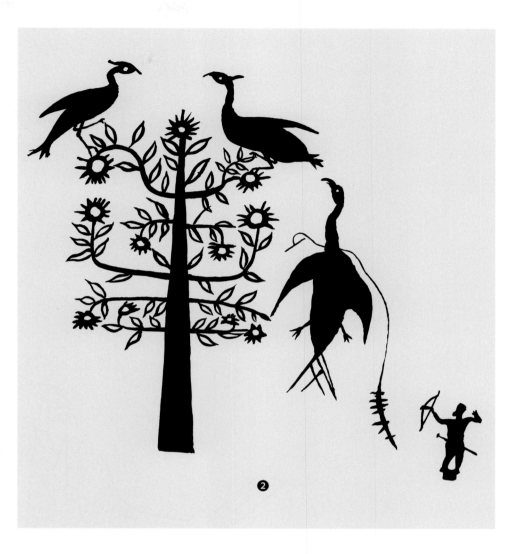

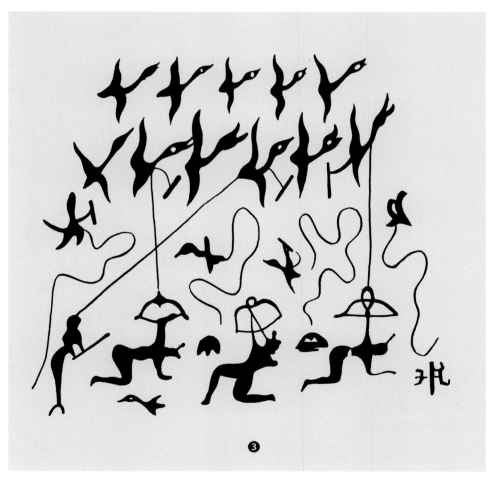

插圖二八・宴樂、弋射紋樣

❶
成都百花潭錯銀壺宴樂部分

❷
湖北曾侯乙墓漆匰（衣箱）弋射部分

❸
百花潭錯銀壺弋射部分

一五

戰國鶡尾冠被練甲騎士

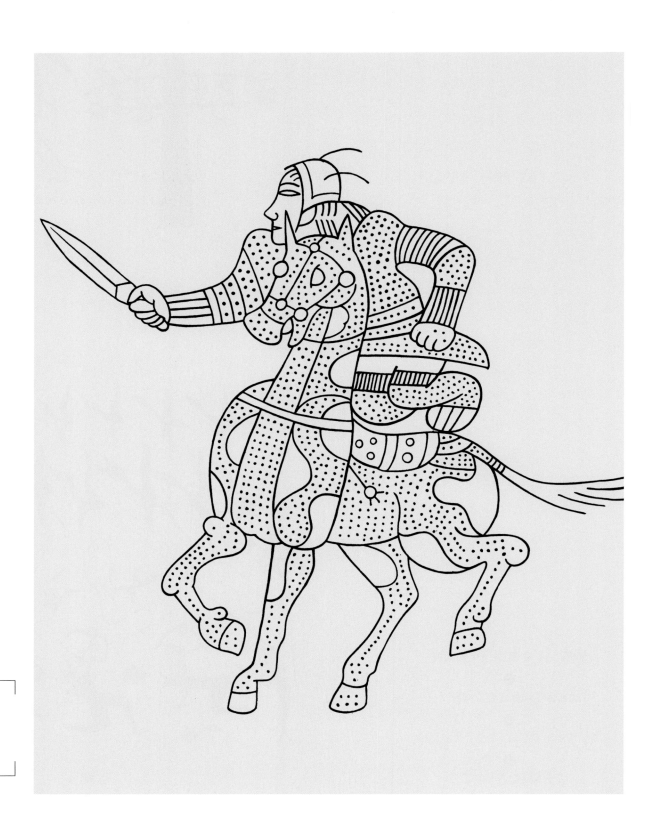

中國人用馬作為坐騎，過去多據部分文獻，以為起始於戰國時趙武靈王。根據近半世紀安陽發掘報告，得知商代就已有人馬共同殉葬，近於戰騎或坐騎。惟一般馬匹的應用，多限於駕車。

騎兵作戰是古代遊牧族習慣，先或使用於狩獵和驅逐侵犯牛羊的狼羣。戰國時，七國中原戰事中，才有大規模新式騎兵出現，代替了春秋以來規模較小的兵車戰，不久且成了作戰的主力。這個新的裝備特徵是運動性加強，且有利於速戰速決。《荀子》議兵說楚軍“輕利僄遬（速），卒（驟）如飄風。”又說“善用兵者感忽悠闇，莫知其所從出。”《戰國策·齊策一》說齊軍“疾如錐矢，戰如雷電，解如風雨”，都形容戰事中運動迅速的重要，與勝利密切相關。和《孫子兵法》上提及的“攻其無備，出其不意”，“始（靜）如處女，……後（動）如脫兔”的作戰理論完全相合。

當時七國各有大量騎兵，並用它作迂迴包圍戰。《史記·白起列傳》稱：“秦奇兵二萬五千人絕趙軍後，又一萬五千騎絕趙壁間。”楚有騎兵一萬。都彰明顯著影響戰事成敗。且主要戰役進行中，用兵常以十萬計，使用戰騎也到萬匹。指揮戰事因之也成了一種高度藝術，產生了許多觀察敏銳，頭腦靈活，既富魄力、又能隨機應變的專門軍事指揮將帥。軍事理論，特別是《孫子兵法》中的各種重要理論原則，正是在軍事裝備起了較大變化，爭戰頻繁的這種歷史現實情況下產生的。

惟最早騎士比較完整的形象，留下的並不多。圖三二中騎士也還屬間接材料，雖在獵取虎豹，還能說明部分問題。身穿手臂可以活動的用犀革加彩繪作成組甲或練甲，甲式長短和山西長治出土作為器物座承小型銅武士及長沙楚墓出土的彩繪木俑十分相近。手執短劍，劍的長度也和侯馬出土陶範戰士腰間佩劍比例及圖像所見形象反映相近（見插圖二五）。特別重要處是頭盔上插二鳥羽，可聯繫到史志相傳趙武靈王“胡服騎射”中的“鶡冠”、“鵕鸃冠”，或和它有相通處。其所以用鶡尾，《古禽經》早有說明：“鶡冠，武士服之，象其勇也。”又應劭《漢官儀》稱：“虎賁，冠插鶡尾。鶡，鷙鳥中之果勁者也。每所攫撮，應爪摧碎。尾，上黨所貢。”又《續

漢書》云：“羽林左右監皆冠武冠，加雙鶡尾。”可證漢代或較早即已實有其事，漢以來成為制度應用，虎賁騎士即必頭戴鶡尾，穿虎文錦袴。二千多年武將一系列頭戴鶡尾形象，都由之發展而來。時間較後有北朝時寧萬壽孝子石室二門衛，表現得且格外完整而具體。而在某些邊遠地區，由於地方出產色澤華美的雉鳥，在舞樂中或進行宗教儀式中，即早有大量戰士或奴隸頭戴長長雉尾的形象出現。如雲南石寨山古滇人銅鼓上的反映就是一例（插圖二九）。又四川出土的一件三角形戈上，也有一個頭戴長長雉尾的形象出現，從戈的形制比較分析，產生時代可能還早過本圖中騎士百十年，時人因此或以為係“巴渝舞”形象。這個舞的來源有二說：一為紀念劉邦勝利而作，一為參加武王伐紂的西南八個部族中巴濮等族為慶祝勝利而作（“濮人”即“僰人”，居雲南昆明一帶）。舞人圖像有手執三角形戈及長盾，上還有長羽作為裝飾，反映問題也較多。至於安陽出土的商代銅盔，有在盔頂中心部分作一管狀物，若用唐代以來的盔上裝置作比較，可能原來必插有一二支較短鶡尾或別的鳥翎，以象徵威武或區別軍中等級（插圖二九·五）。

秦代大型陶俑甲士，是陝西臨潼驪山秦始皇陵附近出土的一小部分殉葬品。規模之大，數量之多，為歷史所少見。照《史記·秦始皇本紀》記載，始皇初即位，就穿治驪山。及併天下，即調用七十餘萬人，穿三泉，下銅而致槨，宮觀百官奇器珍怪徙藏滿之。以水銀為百川江河大海，機相灌輸。上具天文，下具地理。二世皇帝且下令把過萬宮女及參預修建皇陵內部的工人全部殉葬，以免洩漏機密。這個陵墓，在漢時即有亡羊入墓穴，牧羊兒尋羊遭火焚毀，火煙數月不絕傳說。但可以焚毀的，只限於竹木器用、建築結構部分，其他遺存在另一時可望全部暴露於地面。有關秦代服制，只從《史記》得知，秦迷信過去陰陽五行家說，以水德而王天下，因此服制尚黑色，指的或只是帝王本人郊祀禮儀中使用，和當時其他人無關。這份數以萬千計的陶俑，從實物看來，未能證明曾用黑塗飾過，可能是就地燒成後就地加工上色，於始皇葬後就加以封蓋，因此保存得十分完整。衣甲特徵反映得十分具體，部分在甲片上還另加組帶，重

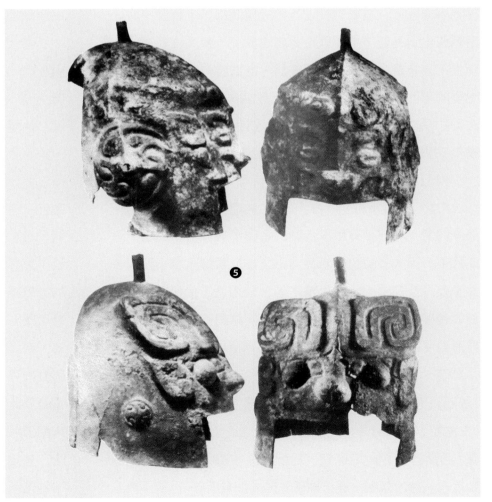

插圖二九・鶡尾冠

❶
刺虎鏡騎士

❷
西漢磚騎士

❸
寧萬壽石棺門衛

❹
石寨山出土銅鼓花紋

❺
安陽侯家莊 1004 殷墓銅盔兩件

在增加其強韌與靈活性。甲片較大，式如後來的兩當，肩部雖加覆膊，式樣極短，只能對肩部起保護作用。總的說來，制度實比較簡單（插圖三〇）。腳下穿的和漢代鈎履相近，前端較長而微作上曲。頭部巾裹多式多樣，巾子包頭較前簡單，兜鍪近於用皮革作成，有一種近似冠子的，或屬於中下級武官身份，有待進一步分析。最特別的是一般步兵，髮髻多向上聳而略偏右（有的或偏左），編結複雜到不可思議（插圖三一）。是否和當時軍事組織或所屬番號有關，不得而知。惟步卒衣甲，與湖北隨縣曾侯乙墓出土漆甲、河北滿城漢初劉勝墓鐵甲聯繫比較，特別是個值得研究的問題。

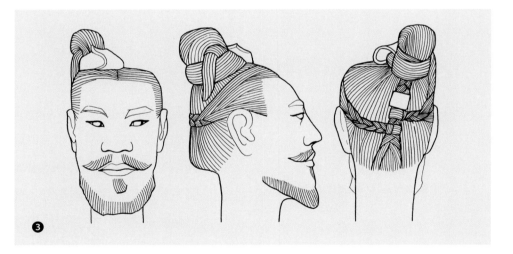

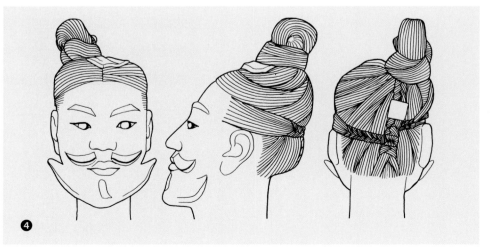

插圖三一·秦
兵俑中所見髮式
（秦始皇兵馬俑坑出土）

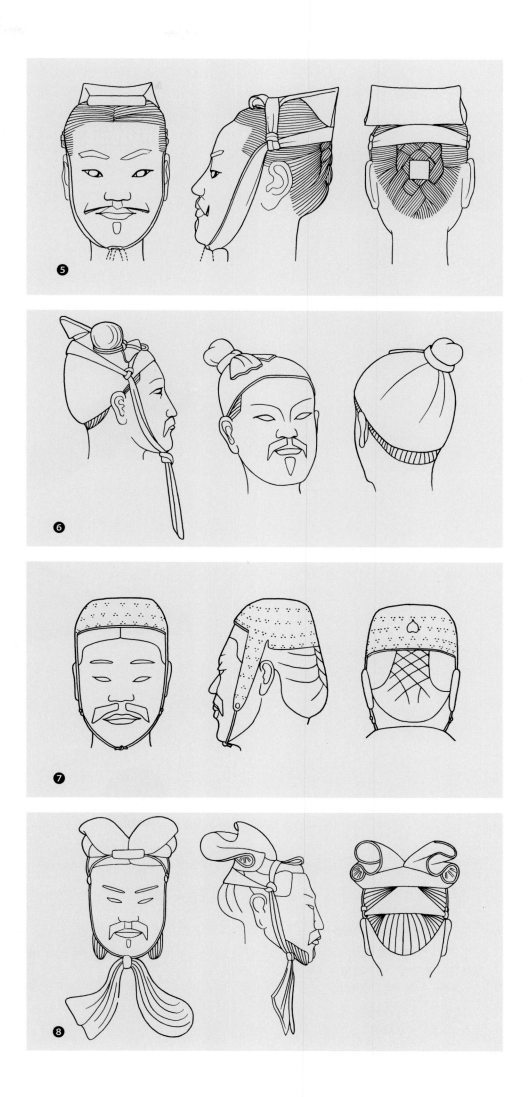

一六

戰國佩玉彩琉璃珠和帶鈎

圖三三

上　戰國
玉璜
（河南輝縣固圍村出土）

中　戰國
銀鍍金、鑲玉塊、嵌彩琉璃、玉龍頭
帶鈎（河南輝縣固圍村出土）

下　戰國
琉璃珠

商代以來，由於硬度極高、透明度強的白玉發現，和高硬度解玉砂的發現，雕玉工藝有了特別進展，創造出許多精美線雕、透雕、高浮雕和圓雕藝術品。據《逸周書》記載，商紂王自焚於鹿台時，連同寶玉四千件付之一炬，而"武王俘商舊玉億有百萬"。聚斂之多反映用途之廣和財富之集中。這部由東周或戰國人輯成的古文獻，還提到西周伐紂成功後，把寶玉重器分散有功於國事的大臣。從湖南零陵地區出土商代銅器中發現的大量商代小件玉器和雲南石寨山銅器羣中也出現商代大量玉器看來，初步證實這種古玉的來源和上述文獻記載必有一定的聯繫。如時人說是殷商奴隸主逃亡時攜帶而來，勢不可能。又西周由於"禮制玉"的確定，大型禮器玉圭、璋、璜、璧、琮，各有一定用途，祭天地山河，禮神祇，諸邦國朝聘修好，會盟結約諸事，都不可缺少。典守玉物且立有專官。小件佩玉也成為當時統治地位稍低的諸公卿士大夫身邊不可少的貴重裝飾品，且隨本人社會身份、官職大小，使用材料各不相同。春秋以來，更經過讀書人渲染，說玉有七德或十德，賦以人格品德要求的象徵，因此禮制玉以外在一般服飾上也得到新的廣泛用途。

　　雕玉裝飾品，既在社會上層生活中佔有特殊地位，工藝也逐漸得到多方面的進展。相玉有專家，治玉有專工。如戰國時人誇大的說法，當時各諸侯都有貴重難得的美玉，魯有璠璵之美，楚有白珩等等，有些玉看一眼也值五個城市，卞和獻玉及和氏連城璧，更成為二千多年來歷史流傳的有名故事。照古禮制，成組列佩玉，上必有彎月式的曲璜聯繫小璧，中有方形上刻齒道的琚瑀，旁有由野豬牙演進而成龍形的衝牙，用彩色絲繩貫串璜珠點綴其間，下垂彩繸，才成一份。所以行動時環佩叮噹，形成節奏。玉聲一亂，就算失儀。只是根據大量出土珠玉印證，佩玉制度似還少有完全符合記載的。瓔珞式玉串，從三門峽虢國墓發現，猶能貫串復原（插圖三二）。山東臨淄齊國貴族墓中出土大量佩玉，組織更多樣化。河南輝縣出土玉物，據發掘記錄加以分析，所有組玉多是因材使用，就便配合，並無一定規矩形式。圖

三三中兩件有代表性的佩玉，一為大型曲璜，一為大型鑲珠嵌玉帶鈎。工藝特徵，除雕刻花紋種類加多、加細、日益精巧、碾線細若游絲、能隨心所欲外，又能由商代雙線碾法進展作乳狀突起穀紋或雲紋，排列整齊。作工極難的，是在一環狀玉上碾刻迴旋連續細紋，俗名"蚩尤環"。玉璜分段組合，兩端各刻獸頭裝飾，可以轉動；中部刻一透雕臥驢，長不及六七分卻十分生動逼真。板片狀玉透雕龍佩和其他，造型更活潑秀挺，材料品種日益豐富，並且已能夠把高硬度的瑪瑙水晶由較小的珠子琢磨加工成小環和各種形狀不同的曲璜，又能仿玉燒造各種彩色琉璃珠子，料質明瑩。依照當時審美觀點或個人愛好，把這些材料、顏色、形狀不同的珠子，搭配作成無一定形式的珠串，繫在衣帶間，更加顯得美麗無比。《漢書·地理志》有武帝劉徹時，派人"入海市明珠璧琉璃"語，較後魚豢《魏略》說："大秦國出赤、白、黑、黃、青、綠、紺、縹、紅、紫十種琉璃。"前人據此多以為琉璃是外來物。近代學者亦多因循舊說，不加分析，以為人造珠玉，全係外來物。根據最近江陵楚墓發現，有越王勾踐自用錦紋劍，劍珥部分就鑲嵌二小粒透明碧藍色料珠（一般春秋錯金劍用綠松石鑲嵌）。由此得知，燒造琉璃的技術，最晚在春秋戰國之際即已成熟。湖南楚墓且常有製作精美的碧琉璃璧環及光澤明瑩的琉璃珠子出土。陝西灃西岐山，在西周墓葬中均發現水碧色琉璃珠子。既然殷商釉陶即已存在，且有釉質極細，在一器物內用兩種釉料處理，燒造得已十分精美，則在青銅鑄造約一千年後的春秋戰國時，彩琉璃的生產成於中國工匠之手，也就十分自然，不足為奇了（圖三三·下）。

　　戰國晚期，楚國政權所屬墓葬中，又經常發現用青蒼玉雕成滿身雲紋大龍佩，大型的有到漢尺一尺的，一般成雙作對，綴於胸間，具體處理還不明白，或僅限於殉葬用，亦有待新的出土材料才能證實。另外有一種大型碧色和乳白色透明琉璃璧，也不斷有出土物。這一時期的細金工，也取得極大進展。鑲嵌工藝更加突出，冶金工匠開始掌握冶煉白銀技術，出現用白銀製作的薄質半桃狀酒器，及用銀絲鑲嵌於木弩臂上的實物。又發明了利用水銀鍍金的技術，較早還只在銀器上鍍金，到秦

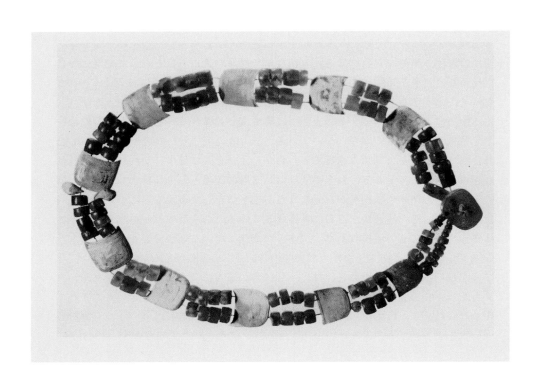

漢間，才大量應用在銅器上。還進一步提高了冶煉精鐵技術。各種技術加以綜合利用，便成金屬工藝的真正百花齊放。利用金銀片絲的強烈悅目光澤，鑲嵌於青銅器上，即產生"金銀錯"百千種美麗圖案，豐富了古代細金工藝美術內容，創造出萬千種精美絕倫的工藝品。例如本圖中輝縣出土玉龍頭大帶鉤，就是搥銀作成，鍍上了金，中嵌小白玉玦三個，玦孔中再鑲嵌三粒彩色奪目琉璃珠子。信陽戰國初期楚墓出土一個長條形鐵質大帶鉤，則用當時技術所能達到的精鐵，上面分段嵌上小方板刻金雲龍及水晶。此外還有用綠松石拼合成各種美麗圖案的，有於玉龍帶鉤上加彩琉璃珠子的。這種種綜合處理，極顯明在當時是高級手工藝品，非諸侯王公卿貴族不可能使用，但創

造者卻盡是些無名工師。許多製作於二千四五百年前，出土後猶完好如新（插圖三三）。

帶鈎的應用，相傳為趙武靈王仿自西北部遊牧民族。或指當胸革帶使用的青銅帶鈎而言，初期只限於甲服上，加以發展，才代替了絲縧的地位，轉用到一般貴族王公袍服上。漢代人稱為"師比"或"犀毗"，社會流行一時，以至於俗語有"賓客滿堂，視鈎各異"的記載。因此成為社會上層時髦工藝品另一重點，用不同材料作成千百種不同式樣，小的不過寸許，大的長幾及一市尺，寬約一市寸。除青銅、銀、鐵外，玉、骨、象牙製作都有發現。據《史記》、《漢書》記載，常有賜匈奴族君長以"黃金師比"事，純金和包金實物也陸續有出土物，可知帶鈎雖來自遊牧民族，在發展中，卻逐漸成為中原一種特別高級工藝品，作為特別禮物轉贈匈奴君長，東漢晚期才為新型的銀質九環帶所代替而逐漸失去作用。

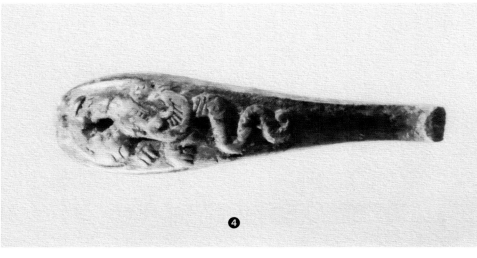

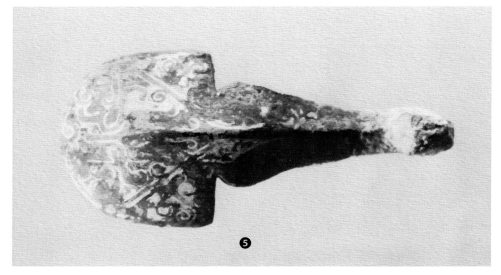

插圖三三・帶鉤

❸、❹、❺
侯馬戰國墓出土錯金銀銅帶鉤和鐵
帶鉤
❻
錯金鐵帶鉤（江陵出土）

一七

江陵馬山楚墓發現的
衣服和衾被

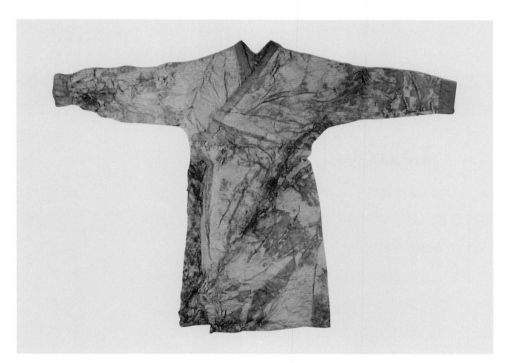

圖三四　素紗綿衣（N-1）

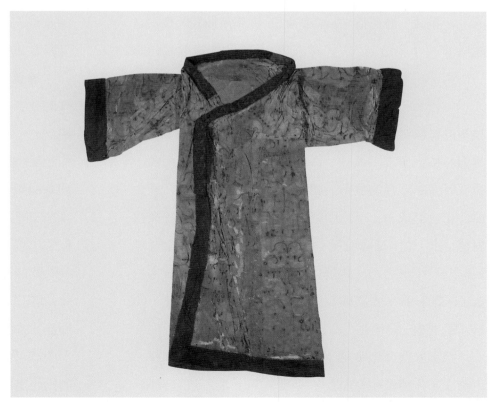

圖三五　串花鳳紋繡絹綿衣（N-10）

本節圖像資料均取自《江陵馬山一號楚墓》報告，彭浩先生研究所得的成果甚為重要。

馬山楚墓的年代，約當公元前三、四世紀之際，屬戰國中晚期。墓葬規模不大，埋藏得卻較嚴密，保存了不少精美絕倫的絲織物珍品，而且質地、色彩也還相當好。尤其是內中的錦、繡衣被實物，為近代考古發現史和先秦服飾史充實了嶄新的內容，對於世界文化史也是一份極其重要的貢獻。

絲綢文物大多出自棺內，品種規格比較繁雜。就所用材料而言：有平織的各樣絹、紗，有絞織透孔的羅，重經或重緯起花的彩錦；還有只用經絲手工編織和針織的花素組、繚，以及絢爛多彩令人歎為觀止的高級刺繡織物等等。若從服飾方面分類統計：則有單衣四件（包括冥衣一），袷衣一件，綿衣八件，單裙兩件，綿袴一雙，錦帽一頂，漆履一雙，麻履三雙，衾被三領（不包括斂衾）。此外還有繡枕套、繡鏡衣種種日用雜物和緣飾、繫飾諸事，總計不下五十餘件，是國內出土時代最早的一批古代錦繡被服實物。

在上述十餘件衣服中，除冥衣裁作直領對襟樣式外，所有長衣則一律作交領、右衽、直裾、長袖，"上衣""下裳"聯成一體的形式，並以錦繡緣邊。大體又可分為以下幾個類型。

小袖式　亦可稱之為"窄袖式"。保存較好的實物是編號 N－1 素紗綿衣。（圖三四）此乃開棺後取到的第一件兩千三百年前的完整衣服。身長約一四八，袖展為二一六厘米，袖口寬二一厘米。平放時，兩袖略下垂，袖箭自肩腋部向袖口作顯著收殺。交領，背部領口下凹。袍面為極細薄之平織紗，似經塗飾加工，但早已朽敗，清理時僅見略存的痕跡。整體為"上衣"與"下裳"兩大部件組合縫成，上下以腰縫為界，腰縫以上用八幅織物對稱斜拼。領、袖緣均用本色生紗斜裁，謂之"頗緣"（見《韓非子・十過》）。腰縫以下八幅豎拼，幅均正裁。白絹裏，絮絲綿。衣裏剪裁與衣面同，腋縫處有嵌片，如"小腰"之制（詳後述）。

這種衣服凹領窄袖、短小適體，衣面用本色素料，不飾文采，情形和《論語・鄉黨》"紅、紫不以為褻服"

說法相參酌。反證它必是貼身穿着的冬服"小衣"或"內衣"，一般不顯露於外。同式尚有一件深黃絹袷衣。另一件是編號 N－22，繡絹綿衣。是着於死者外衣之內的。形制亦與 N－1 相近，唯衣面彩繡龍鳳花紋。如照《釋名》："中衣言在外，小衣之外，大衣之中也。"應稱之為"中衣"。

寬袖式　實例以編號 N－10 串花鳳紋繡絹綿衣（圖三五）最為精工華美。身長約一五六，袖展為一五八，袖口寬四五厘米。同式還有編號 N－14 對龍鳳紋大串花繡絹綿衣（圖三六）。這類長衣的特點，皆短袖寬口、肩袖平直，衣面用高級刺繡匹料正裁縫製。腰縫以上四片（胸背兩片挖剪）拼合，腰縫以下九片或六片不等，"上衣、下裳"不通幅，腋下施"小腰"。素絹裏，絮絲綿。衣裏的剪裁與衣面同。

緣飾方面：領、袖、衣緣均用錦，與"衣作繡錦為緣"制度正相合。錦緣厚重，構成衣服的框架，有利於服裝形制的穩定及穿着時貼體。在錦領的內面及外面，還各加飾一道緯花繚帶，帶寬不足七厘米，紋樣卻驚人複雜，能在極小面積中作車馬人物馳獵猛獸生動場面。這種繚帶大概還可以隨時更換，以見新意或應規矩。此外，於領緣、袖緣與袍面交界處，又壓一道針織物花邊為過渡裝飾，與《後漢書・輿服志》述皇太后、皇后廟服"皆深衣制，隱領袖緣以繚"作飾的法度頗相一致。所謂的"隱領"即可能是此種附加的襯領。

總觀而言，這類短袖箭、寬袖口、刺繡鳳鳥主題紋樣的長衣，增飾加工不厭其繁，實可能是當時社會上層婦女的一種吉服或禮服。其中以 N－14 綿衣用條紋錦作領緣、袖緣更具一般性。如墓主（女）外衣的領、袖；同墓小腰秀頸木身女俑的領、袖；以及長沙陳家大山楚墓帛畫婦女像的領、袖，三例女服都以條紋織物為緣飾，似乎出現了某種相對固定的女裝式樣，而且流行了相當長久的時間。到兩漢之際，在婦人衣飾中有一種叫作絳緣"諸于"的。《漢書・元后傳》註："諸于，大掖衣，即褂衣之類也。"形制當與戰國婦人寬袖衣一脈相承。形象或可從滿城漢墓長信宮燈鎏金女像（圖三七），傳洛陽出土畫像磚婦女像（見圖六八，下），以及江陵鳳凰山

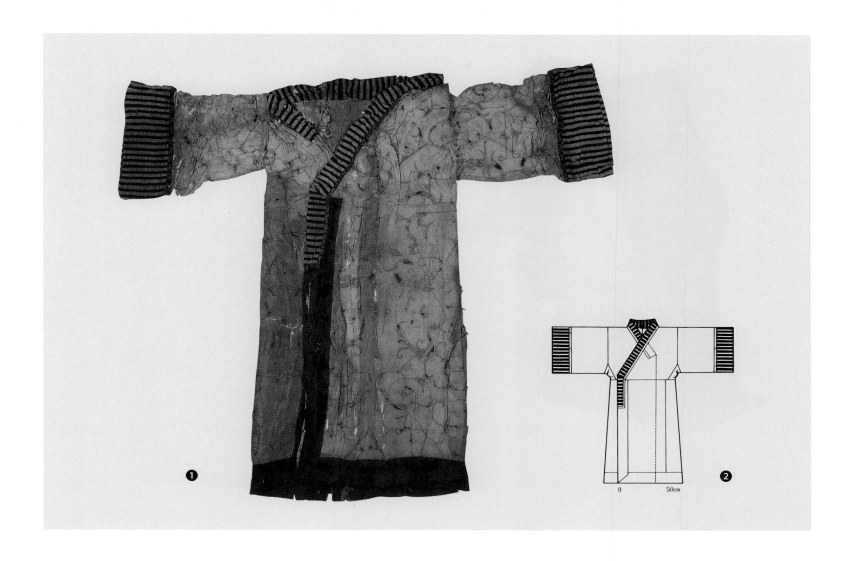

圖三六

❶

對龍鳳紋大串花繡絹綿衣（N-14）

❷

對龍鳳紋大串花繡絹綿衣（N-14）

結構圖

一六七號漢墓彩繪女俑等方面得到具體參考。

　　大袖式　此種長衣有單有綿，共五、六件。形制基本相同，特點是衣袖格外地長大，兩袖平展，長度約在二五〇——三五〇厘米之間，故也可稱之為"長袖式"。

　　例如編號 N－15 綿衣（圖三九），袍面材料用小菱紋絳地錦，領、袖、衣緣用幾何紋錦或大菱紋錦，素絹裏，內架絲綿，綿較薄。身長約二〇〇厘米，袖展達三四五厘米，合戰國尺度正一丈五尺，超過死者身高（骨架長為一六四厘米）一倍多，是墓中所出衣袖最長的衣服。其結構，以腰縫為界，分作"上衣"與"下裳"兩大部件組合縫接為一體，但上下不通縫，不通幅。當腋處施"小腰"（一種長方形"嵌片"，類似現今連袖衫的"袖底插角"），詳見後文。

　　剪裁時，"上衣"正身以兩幅錦對稱挖剪，背縫直拼並與腰縫垂直，前胸接腰縫的底沿斜裁，腋角成 75°左右，上襟角約 82°，領口作"又"字形。兩袖各三幅（或即"三祛"）縫接，袖寬最大處為六四厘米，底縫略顯弧形如魚腹，近袖端急上收，袖口寬四二厘米。"下裳"部分以五幅豎拼，前襟與底襟裁為一對，上端對稱斜剪出角，以便和胸襟接合。兩側幅又為一

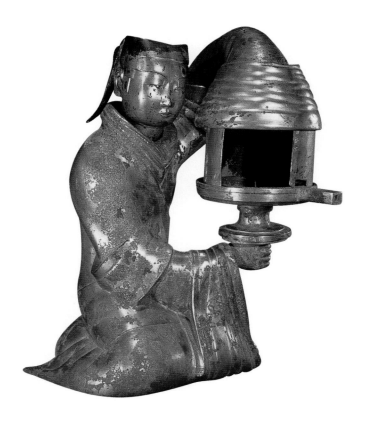

圖三七　長信宮燈女像
（滿城漢墓出土）

圖三八　小菱紋絳地錦綿衣剪裁圖

0 ————— 50 cm

左　右

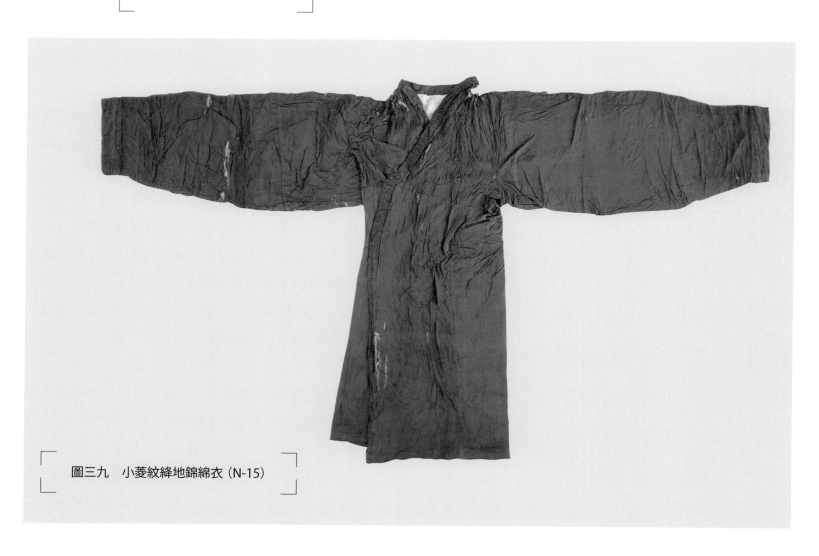

圖三九　小菱紋絳地錦綿衣（N-15）

對，背中獨幅，各幅均下寬上略收削，縫合展平狀如扇形圍裙（圖三八）。成衣後摺疊，前襟與底襟即重合相掩。腰縫處寬六八，下襬寬八二厘米。衣裏的剪裁與衣面相同，從略。值得注意的是：當上衣、下裳、領、緣各衣片剪裁完畢之後，拼攏來看似已完整無缺，若照不久前我國民間中式大襟衣袍的平拼做法，便可就此縫合成衣了。但這種衣服的做法卻不這樣簡單，還須另外正裁兩塊相同大小的矩形衣料作"嵌片"（長三七，寬二四厘米左右）。然後，將其分別嵌縫在兩腋窩處，即上衣、下裳、袖腋三交界的縫際間。由於它和四周的縫接關係處理得非常巧妙，縫合後兩短邊作反方向扭轉，"嵌片"橫置腋下，遂把"上衣"兩胸襟的下部各推移向中軸線約十餘厘米，從而加大了胸圍尺寸。同時因胸襟的傾斜，又造成兩肩作八字式略略低垂。穿着後，結帶束腰，"下裳"部分即作筒狀變化，"上衣"胸襟順勢隆起，袖窿（或即"袼"）擴張，肩背微後傾。衣片的平面縫合卻因兩"嵌片"的插入而立體化，並相應地表現出人的形體美（圖四〇）。其次，還使兩臂的舉伸運動獲得較大的自由度。實為簡便、成熟、充滿才智的一項設計。

　　縫於腋下的"嵌片"所提供的技術細節至為重要，使我們對於先秦服制及其加工藝術獲得了新知識、新啟發。把這一實例和文獻相印證，就可以斷定，它（嵌片）便是古深衣制度中百註難得其解的"衽"。衽，通常所指為交領下方的衣襟，如左襟叫左衽，右襟為右衽。這裏要討論的則是作為狹義詞的"衽"，亦即漢代人所謂的"小要（腰）"。如《禮記・玉藻》："深衣三袪，……衽當旁"鄭註："凡衽者，或殺而下，或殺而上，是以小要取名焉。"同書《檀弓上》："棺束，縮二，衡三，衽每束一。"這裏，稱束合棺縫的木楔也叫作"衽"。鄭註："衽，今小要也。"孔穎達作疏謂"其形兩頭廣中央小也，既不用釘棺，但先鑿棺邊及兩頭合際處作坎形，則以小要連之，令固棺。"據文獻所載和考古發現的實物，都表明合棺縫的木楔——"衽"或"小要"其形象均為▶◀式（後世多稱之為細腰，也叫燕尾楔、魚尾楔或大頭楔、銀匠錠，在木石金屬等材料的接合方面應用較廣）。若把它和 N－15 綿袍上所設的"衽"（小要）相對照，原來衣服上這種矩形"嵌片"當被插縫於袖腋處時，兩短邊相對扭轉約 90－180°，變成如▷◁樣子，即是把衣服攤平放置，"嵌片"中部也必蹙縐而成束腰狀。故無論正面還是側面看去，衣"衽"的輪廓恰和木楔"小要"相互類似（它們的功用也相一致）。所以說："衽，今小要也"，"小要，又謂之衽。"（見《釋名・釋喪制》），異物而同名。從衣"衽"的位置與結構關係方面考察，也和《禮記》中有關深衣形制："續衽鈎邊"，"衽當旁"等記述相合。據此，此種縫袚大袖之衣，必為戰國以來成熟期深衣的某一通式。然而西漢以後在中原地區或已不傳，亦或發生了較大轉化（如馬王堆漢墓出土大量衣物中即未見一則同例），故東漢經學家

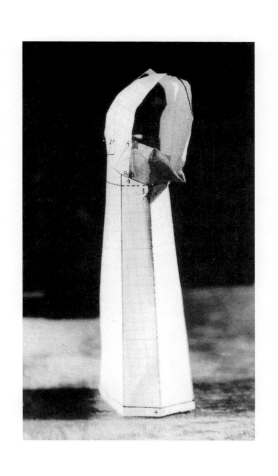

圖四〇　小菱紋絳地錦綿衣
腋部嵌小腰立體效果模型
（衽，見灰色部分）

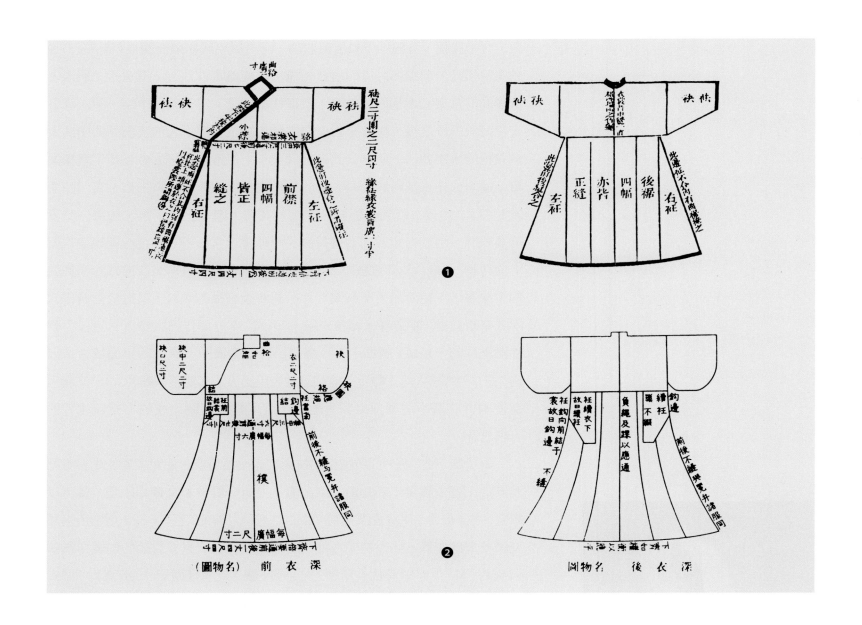

（圖物名）前衣深 ❶ ❷ 闊物名　後衣深

圖四一　諸家考證深衣圖舉例
❶　清江永《深衣考誤》
　　深衣復原圖
　　（正面及背面）
❷　日本諸橋轍次《大漢和辭典》
　　採用深衣圖

鄭玄為《深衣篇》作註時已難得具體準確。此後，特別是清代學者、現代國內外專家，都曾對深衣形制作過廣泛考證，但在釋"衽"問題上，卻始終未能有所突破；或隱約近其彷彿而止，或刻意泥古反背道相遠（圖四一）。所幸馬山楚墓成系統的袍服實物出土，才打破了兩千年來深衣釋"衽"以書證書、字面猜索局面，使我們對深衣制度的總體情況也有了一些生動的了解。

據墓主屍身着裝情形，此式小菱紋絳地錦綿衣或是一種家常冬裝外衣，用料講究而不華麗，着意以閒雅雍容取勝。亦或是一種葬服，目前尚難進一步確定。

直領式　僅見一例。編號為 8－3A，是一件單衣。出土時盛於小竹箇內，並附有墨書籤牌，標名"緅衣"（圖四二）。

衣長約四五・五厘米；袖展五二，袖寬一〇・七厘米。直領對襟，背部領口凹下。制如長掛。衣面絹地呈絳紫色，上繡鳳鳥啄蛇紋樣。領、袖皆錦為緣，而襟與下襬以繡絹緣邊。整件衣服係用寬約五一、長約五七厘米的獨幅織物剪摺製成（圖四三）。材料的利用極其充分，同時又能不失細節的

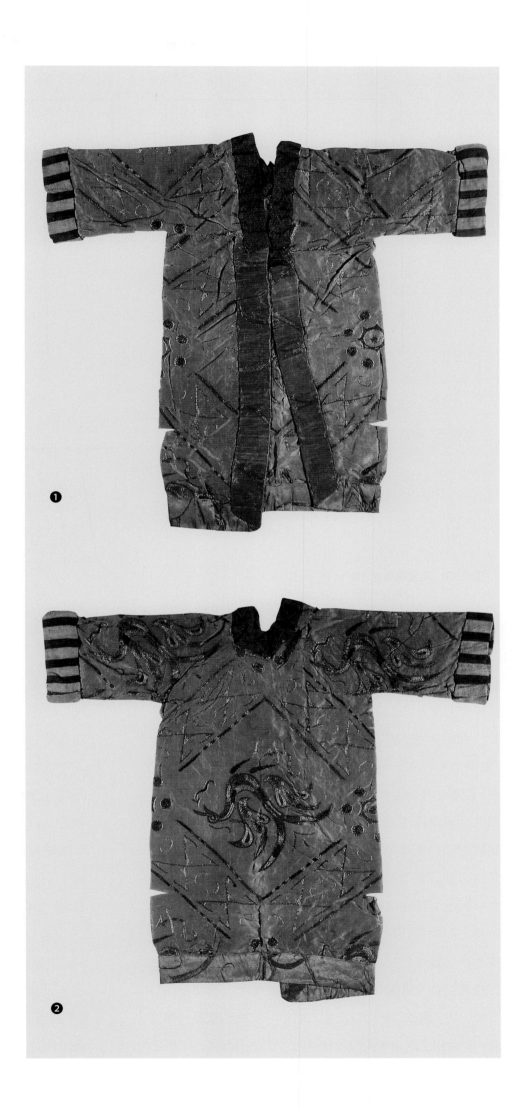

圖四二　緅衣（8-3A）

❶
正面

❷
背面

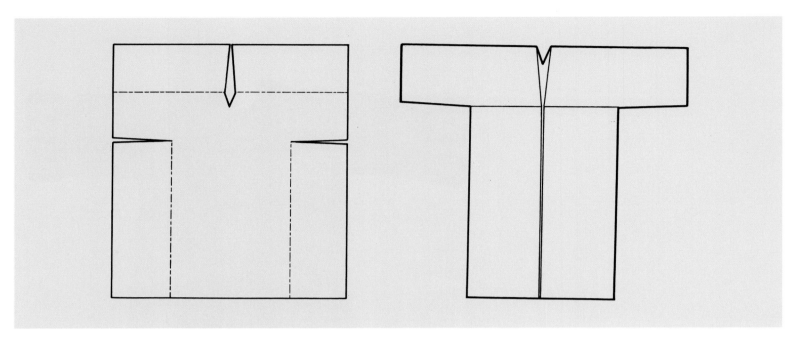

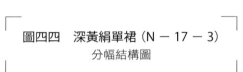

圖四三　綯衣左衣片剪裁示意圖
　　　　右縫合示意圖

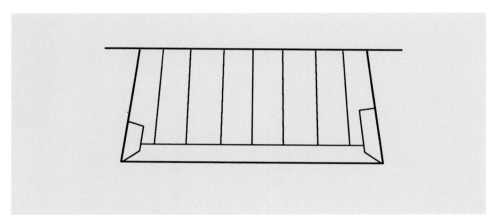

圖四四　深黃絹單裙（N－17－3）
　　　　分幅結構圖

表現（如腰縫、凹領等處）。雖一冥器，顯然已形成了常規製作方法，它反映着某種服裝的基本形制。

　　據發掘報告作者推測，直領對襟式"綯衣"可能是"生者為死者助喪所贈"之"浴衣"。古喪禮中有"浴衣於篋"記載，其說從出土情況看與史籍有相合處，但在已發現的戰國繪畫雕塑人像中卻例證少見，僅長沙附近的五里牌四〇六號楚墓、仰天湖二五號楚墓，各有一木俑作長衣之外又着半袖對襟式齊膝罩衣打扮。兩者且皆為女裝，制度上當與"綯衣"有關聯。遺憾的是實物繪彩脫落較甚，發表的照片又欠清晰，其具體結構情形尚待進一步考察。較早的例子，曾見於商代貴冑白石雕像着翻領對襟繡紋衣（見圖二一・下），格調幾近於現今之西裝衣領，與"綯衣"式樣似嫌相去略遠。稍晚的資料，傳洛陽八里台出土西漢畫像磚彩繪婦女之外衣（圖六八・下），則具類似格式。如將"綯衣"模型放大二倍，身長可達九〇厘米，袖展可在一〇四厘米上下，尺寸若有損益，為長袖，為半臂，與彩繪磚婦女外衣相較，兩者更為接近。這種服裝，擬即是前面曾提到過的"繡鼺"，是兩漢時尚且流行的女式刺繡紋裝飾性外衣。《後漢書・光武帝紀上》敍三輔吏士東迎更始故事："見諸將過，皆冠幘，而服婦人衣，諸于繡鼺，莫不笑之，或有畏而走者。"註稱："《前漢書音義》曰：'諸于，大掖衣也，如婦人之褂衣。'字書無'鼺'字，《續漢書》作'褵'。揚雄《方言》曰：'襜褕，其短者，自關之西謂之祧褵。'郭璞註云：'俗名褵披。'據此，即是諸于上加繡褵，如今之半臂也。"相關的記述，還見於同書《五行志》，作"繡擁髶"；《東觀漢記》作"繡擁褵"。從這裏還可以明白，這種刺繡短外衣，兩掖處亦當有"小要"之設施，故以其特點俗

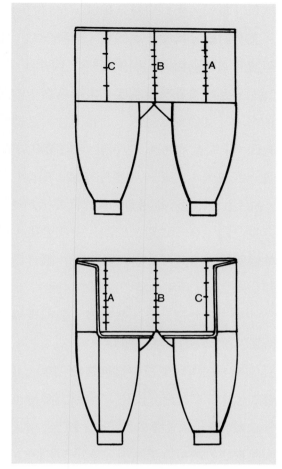

圖四五　繡絹綿袴（N-25）

圖四六　繡絹綿袴結構圖

稱為"裯（屈）掖"，但終因實物和形象資料的缺乏，作出肯定的結論尚嫌過早，僅只試備一說以求探討。其他還有：

單裙　兩件（圖四四）。均以素絹裁製，作梯形。上腰以窄帶為繫，底沿用幾何紋錦緣邊，但兩側豎緣高低有別，也許在繫着時有內外之分。其中編號 N17－3 較完好，裙高九五厘米，上腰橫長一八一，底襬橫長二一〇·五厘米；錦緣寬一三厘米。裙面八幅豎拼，絹色棕黃。另一件則殘破過甚，分幅已不清楚。裙高約九九厘米，上腰橫長約一五六，底襬橫長一七一厘米，緣寬一二厘米。

裙，古時男女通服，又稱之為"裳"或"下裳"。也是一種內衣，一般不露於外。《太平御覽》卷六百九十六，引《釋名》："裙，下裳也。……又曰：裙，裏衣也，古服裙不居外，皆有衣籠之。"這與馬王堆漢墓有關單裙的情況正相一致（見《長沙馬王堆一號漢墓》上，六九頁、七四頁）。其裙兩件，各以素絹四幅拼成，

下寬上窄，不加緣飾。裙高均為八七厘米，繫於腰身之後，下沿距地還有十餘厘米（約漢制半尺多）之遠。兩裙的底邊橫長分別是一五八、一九三厘米；上腰橫長一四三、一四五厘米，恰可圍腰兩匝。死者的隨葬衣物十分豪奢，但不見着袴或褲。禿裙不緣並非是為了儉約，實體現着一定的風習。此兩素裙應即是貼身的褻服——中裙（可參見《史記·萬石君傳》述石建侍親事跡）。而馬山楚墓之素絹單裙，形制雖與其相近似，卻也存在着明顯的不同處。一是裙身較高，二是下襬以厚錦寬飾重緣。絹裙着體後長將及地，不便深藏，倒是可能已經在追求使裙緣露於衣袍之外的層疊性裝飾效果了。或者還有另一種可能，當時楚地由於袴的流行與進步，服用日廣，着袴於內，繫裙於外；上加短衣（如編號 N23，殘損嚴重。為袂衣，長僅及膝），也許已是家常的便裝打扮了。

綿袴　一件。編號為 N25，實物因緊貼屍骨，殘損較重，後經報告作者繪出復原圖始見規模（圖四五）。袴總長一一六、寬九五厘米，由袴腰、袴腿和口緣

三部分組成。若以中縫為軸線，左右的形式、結構、分片完全對稱。袴腰，高四五，全長一二二厘米，用四片等寬的本色絹橫連，但後腰開口不閉合。袴腿，以朱絹為面，上繡鳳鳥串枝花樣。素絹為裏，中間薄絮絲綿。長六一、寬約三七厘米。面料兩片，合縫後以緶帶壓縫為飾。下端襞襀為襠，收接於條紋錦緊口袴緣。緣高九、寬一六厘米。上部、外側接袴腰；內側（即後身半幅的一片）上沿略低，緄邊無袴腰，而在近襠處留縫，嵌入一方長一二、寬一〇厘米的絹片。摺疊後，形成一個向中軸線斜伸的三角形分襠（圖四六）。製作時，可能在兩袴腿完成之後，再將前腰中縫調整拼合。

總之，此袴乃是一個整體，但前後襠不合攏，後腰闕斷為敞口，是其主要特點。

袴，在漢代文籍中又稱之為“絝”。《說文》：“絝，脛衣也。”清人段玉裁註：“今所謂套袴也。左右各一，分衣兩脛。”而《釋名》：“袴，跨也，兩股各跨別也。”照此說法，則可以認為袴又是分衣兩股的“股衣”了。以上兩書雖都明確指出，袴不同於合襠的褲，而且還是左右分置無襠無腰的“褲筒”，或者以為它就是現今仍流傳民間的套褲，但這些解釋都是不夠準確的。例如“脛衣”，在民族志資料中還有保存，它不過是套於膝下的兩隻布筒。今西南地區哈尼族、苗族等繫短裙婦女，膝下皆着脛衣，而且刺繡染彩無不工麗，漢譯名謂之“腳筒”，可用以避山路榛荊蟲虺之害。它和古時“行縢”、“邪幅”等同源，應是最早、最簡的護脛服裝之一。至於套袴，比“腳筒”要長得多，高過膝蓋以上，下口平齊，上部斜削，形如“馬蹄口”，頂端朝前並附細帶，可繫於腰間。在漢族中主要用於男子，着於長褲之外，以利於行路與勞作。它倒是和《釋名》所謂左右各跨別的“股衣”近是。倘以此二者與出土實物相較，卻都存在很大的不同處。N25綿袴，已具有發展得相當完善的袴筒；下有收口，上有分襠，兩袴腳也不是左右分離不連屬的，而是由袴腰的作用將其總為一個整體。剪裁設計和縫紉工藝也都是高水平的。這種一體的開襠褲，才是歷史上“袴”的典型格式。沿用時間也相當長遠，我們從幾個南宋墓出土的遺物中，仍可看到相同例子（圖四七）。以它來解釋《史記・趙世

家》趙氏孤兒故事：匿兒於有腰的袴中，才是合理的和可能的。又《漢書・外戚傳》服虔註“窮袴”謂有“前後襠”也才容易明瞭。如僅有脛衣、套袴的印象，就會全然不可理解。這次發現，使我們對兩漢以前有關袴的形制以及歷來所作的詮釋和名稱的區別，都得到了一些新鮮明確的知識。

帽　一件（圖四八）。其狀略如一“凸”字形。高約一九厘米，前寬二五、後寬四〇厘米，頂部開口，後兩角各垂組穗為飾。

整體係由帽頂、帽緣和穗飾三部分組成。結構較簡單，但裁製方法頗具機巧。帽頂以赭色絹為表，素絹作裏，兩絹等大，為四比三之矩形。剪裁時，表裏重合、長向對摺，摺痕即中線，在中線與對邊各自三分之一處，按45°剪去兩角（圖四九・1－2），唯中部須留縫份。縫合後，便成斜棱錐狀之帽頂，底面因一邊收縮轉如梯形，然後把中縫重合於中線上疊正。平剪去帽尖，縫作頂孔，再於底邊上方，橫開一窄縫，正中用朱絹疊小方縫為隔斷。最後，以絳地幾何紋錦沿四周包鑲帽緣，緣框亦作梯形。兩邊的組穗，則用一兩針釘於後緣角內，牢度要求不高，說明它不是用作繫帽的“組纓”，只不過是一種垂飾。這和相關史籍提及着帽方法時謂之“簪帽”，不言繫，情形較相合。

這種帽子前覆後披，中間起屋，下垂四角，左右兩穗，在當時必為一種通行樣式。但具體怎樣冠戴？如何定名？目前都還不能確實明白。大致短緣在前，長緣在後着於首，頂孔可露出髮髻。後部橫縫，當為簪笄首飾貫髮安帽而設置；還可能從這裏引髮上捲或者拖髮披垂於外，處理上的簡繁想必還有一定制度，也都難以詳細明白。可資比較的形象材料亦很少，僅見西周（或商代）玉人雕像頭上有一、二類似例子（見插圖八・5），再是長沙出土彩繪漆厄所畫婦女，亦有着不同帽子的（見圖二七下中間一人），但都還難以認同互證。古稱帽為“頭衣”，或說：“帽名猶冠也，義取於蒙覆其首”（《宋書・五行志》）；束皙（三世紀人）《近遊賦》還提到“帽有四角之降”（《太平御覽》卷六八七引文作“帽引四角之縫”），記述與此帽有近似處。

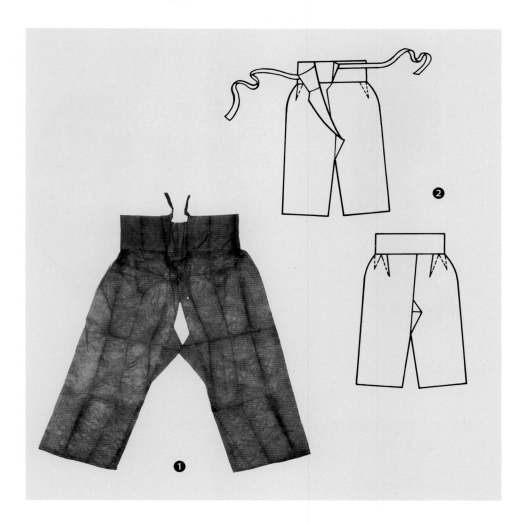

圖四七
❶ 南宋
開襠女褲（福州黃昇墓出土）
❷
女褲結構圖（正、背）

圖四八　錦緣絹帽（8－5B）
❶
正面
❷
背面

圖四九　錦緣絹帽結構圖
❶
正面
❷
背面

圖五〇　有齒結漆履底殘片
（臨淄東周墓出土）

圖五一　錦面漆履（8-1）
（馬山楚墓出土）

圖五二　鉤履底
（河南光山春秋黃國墓出土）

　　另外，死者面部所覆之"幎目"（編號為 N18 － 1），亦與此帽同形制。棕絹表，素絹裏，四周飾錦緣，作梯形。長邊四〇・五、短邊二四厘米，寬二四・五厘米，開孔形狀亦同，僅無組穗。無疑這是利用現成的帽子展開、倒置掩於死者面目的，與以往出土所見"幎目"不同，與《儀禮》記載亦不合，有可能這是當時楚地一種習俗或變通方式。

　　履　三雙。其中以編號 8 － 1 漆履保存較完好（圖五一）。圓頭方口，編織而成，底長約二四厘米，前寬九厘米，履底略出邊，其下遍佈乳釘狀線結，線結作用和現代膠鞋底上的齒紋差不多，目的在於防滑。底和面上還塗了較厚的黑漆，能夠防水，這是現今看到的時代最早的一種雨鞋了。鞋幫上還縵飾菱紋織錦，但卻和"青絲履，偏諸緣"那樣鞋口鑲邊的辦法不同，倒很像近時民間服喪"裱鞋"（以白布蒙鞋面）的方式，縫線針腳比較稀疏，便於日後隨時拆換更新。這種裝飾形式，到漢末時詩文中還有反映，類書引劉楨《魯都賦》："纖纖絲履，粲爛鮮新，表以文組，綴以朱蠙。"看來還不獨

限於雨鞋，絲鞋上也在裱飾花紋織物，應用此較廣泛。

　　漆履的考古資料，還早見於山東臨淄郎家莊一號東周墓出土遺物中，由於實物在地下被焚燬，故僅取得部分破碎殘片，未獲全豹（圖五〇，並參見《考古學報》一九七七年一期，八四頁）。但殘片中見到的圓底、有齒、塗飾痕跡等現象，則與馬山楚墓的完整實物全然相同。說明早在春秋戰國之際，製作這種漆履的技術就已臻於成熟，形制且長期穩定，南方荊楚、北方齊魯，兩三百年間無大變化。

　　古時，底部設齒的履和屐，可能有多種形式，唯此種軟底漆履為輕便，較流行。專門名稱已無從知道，據揚雄《方言》郭璞註："今漆履有齒者"為"靯鞷"（也作"卬角"），或許即其同類。

　　另兩雙為麻履，圓頭平底，樣式與漆履基本相同。又新近在河南光山發現公元前六四八年黃國墓葬，清理出履底一雙，亦為線繩盤曲穿綴而成，但前端顯著尖出（圖五二），與鞋幫結合時，必然要翻上一部分，作鉤履狀，形制和上述三例明顯不同。

衣飾之外，重要的發現還有三領絲綿大被（圖五三），古時稱之為"衾"。最大的，長約二六八，寬二二七厘米；中等的，長二三五，寬二一五厘米，多以整幅錦、繡為被面，很是壯觀。較小的一領，編號為 N－2，被面為絹地，呈淺淡之棕黃色，繡龍鳳大花紋、橙紫雜糅，異常宏麗，可惜所用非整幅材料，是以二十五片大小不等的刺繡零頭拼合作成的。被長約一九二，寬一九〇厘米，最可注意處，是被頭中部還設有一個凹口，用紅、黑、黃三色條紋綺鑲邊為被識，表、裏兩側均有繡緣，素絹為裏。上述三領大被形制相同，特徵是被頭皆設凹口，寬約四二～五七厘米之間，其制在先秦文獻中未見記載，此被或為較後文獻中所說的"鴛鴦衾"，事見《南村輟耕錄》卷七"鴛衾"條："孟蜀主（昶）一錦被，其闊猶今之三幅帛，而一梭織成。被頭作二穴，若雲版樣，蓋以叩於項下，如盤領狀，兩側餘錦則擁覆於肩，此之謂鴛衾也。"所述制度與出土實物殊相一致，蹤跡其流源上下已千四五百年之久。宋代以後遂不見流傳。

馬山楚墓出土的錦、繡

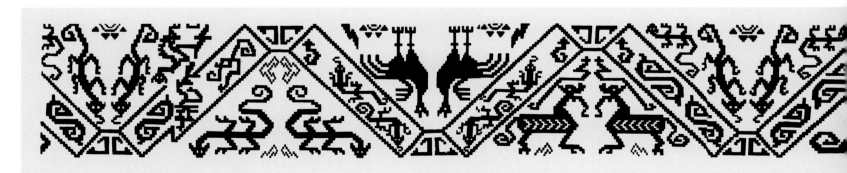

春秋戰國時期，社會經濟、政治各方面發生許多重大改革，新出現的鐵工具逐漸得到推廣應用，農業手工業生產有了很大發展。以絲麻為原料的一般紡織生產也空前繁榮起來，而高級絲綢工藝技術的提高更是突飛猛進。這種情況也和當時諸侯爭雄、邦國林立，政治經濟發生劇烈競爭密切相關。社會上層統治者及其臣屬、嬪妃形成一個巨大的奢侈消費集團。食必粱肉，衣必文繡自不待言，甚至連宮室狗馬也無不錦繡被體，即國與國間的聘問往還、饋遺禮品也要使用大量美錦文繡，其耗費數額之大十分可觀。為了解決政治、戰爭問題，如請盟求和，竟然也要用到紡織刺繡的生產者——執針、織紝的工奴和"女工妾"作為賄賂品，動輒數十數百人（見《左傳‧成公》楚人侵魯事；《國語‧晉語》晉人伐鄭事）。在這種風氣中，高級絲綢的消費量急劇增長，促使這一時期官、私紡織、刺繡高級工藝品的生產規模日益擴大，工人之眾，產品的精美新奇都達到前所未有的水平。史稱陳留襄邑出美錦，齊魯的羅紈綺縞和刺繡名噪天下，但我們過去卻少有實際知識。在八十年代以前半個世紀時間裏，雖然也曾有少量錦、繡實物出土，而資料較零星分散，還難以有一較全面的印象。

一九八二年，湖北江陵馬山楚墓發現一批古絲綢織物。品種極其豐富，包括了春秋戰國時期的錦、繡、編組、針織各個主要門類，而且在工藝技術和裝飾藝術方面都具有相當充分的代表性。

出土彩錦約可分作兩類：多數是商周以來採用經絲起花的"經錦"和一些變化形式；少數為緯絲起花的窄帶織物。

經錦　實物幅寬一般在四五～五一厘米範圍，約合當時二尺至二尺二寸，是比較標準的幅面尺度。以深色地淺色幾何花紋的"菱紋錦"、小花型規矩文錦為常見。這種紋樣延續時間較長，到西漢時仍還照樣生產（圖五四及圖八三‧上）。另一種形式的是丙丁紋間道錦，以及鳳鳥、鳧鴨紋間道錦（編號Ｎ－３束帶、Ｎ－５衾面），錦面採用經絲分區法佈色，即先把經絲分別染成不同顏色按條紋狀排列，再上機織造顯示花紋。染色除用植物染料外，還使用朱砂顏料塗染到經絲上，織出的花紋色調非常鮮明，富於對比變化。一九五七年在長沙左家塘戰國墓也出土過同類織錦，都是塗料染色織錦的較早標本（圖五五）。此外還有採用"掛經法"和緯絲換梭，局部形成緯花辦法，來改善、豐富經錦小花紋的表現力。較突出的例子是雙人對舞鳥獸紋通幅大花紋經錦（編號Ｎ－４衾面，圖五六），圖案橫向分段織出雙龍、雙鳳、對虎以及雙人對舞等不同花紋，裝飾華美。通幅大花紋織錦，過去在東漢織物中曾有發現，而西漢馬王堆墓葬中卻未見出土，人們曾據此或以為西漢時大花紋織物尚未形成，現在證明戰國時期已具有相當完善的提花裝置和先進的織造工藝，這由紋樣錯位直貫終匹而得到肯定。

緯花窄帶織物　這裏介紹的是專用於緣飾衣領並且可以隨時更換的一種華貴裝飾織物，約有三、四種（圖五七）。

此外在衣緣處，還發現提花針織品，據發掘報告作者研究可能是棒針織成。古稱天衣無縫，若用針織品作成衣服，必非虛言。它可能為迄今所知最古老的針織品之一，為我國紡織技術史增添了新的篇章。

→ 經　向　　　　　　　　0　　　　　　　　　　　5 cm

圖五七　緯花織物兩種（N－12）

自古雖然錦繡並稱，但由於刺繡完全是手工和技巧作品，藝術價值和經濟價值都比當時的織錦高出許多，先秦貴族的服裝，無不以刺繡為尊貴。《詩經》中尤不乏例子，特別是《尚書·益稷》提到的十二章服所謂“黼黻文繡之美”，一直受到歷代統治者和輿服制度纂訂部門的重視，但到西漢時人們已不十分清楚。馬山楚墓出土物中最為精彩動人的便是許多大花紋刺繡品，總數不下二十餘種，使我們對古代畫繢五色文繡之事，得以獲得許多具體的新知識。謹摘其要者舉例如下：

龍鳳大花紋彩繡紋樣　本例選自編號 N－2 衾被。原物以刺繡零頭材料雜綴成，故花紋不完整，但輝煌壯麗的藝術效果仍然光彩四溢不可掩蔽。經摹繪復原之後，才看到紋樣的本來面貌，也更見出設計佈局的氣派和雄渾氣勢（圖五八）。

圖案以龍鳳為主題。單位紋樣左右對稱，但設色兩邊相反，以花紋密集形式構成長方形塊面。高約八〇厘米，寬四五厘米（圖五八·2）。在對稱軸一側，花紋配置一大龍居上，體態蜿蜒如遊蛇，盤曲呈“弓”字形，巨口細尾，張牙吐舌，上顎誇張地向前伸展具典型性。頭上有冠、角，角後鬣鬃豎立。有四足，足三爪。身軀全長達九六厘米，形象遒勁生動而具體。其間尚攀附一僅具兩足的小龍，踡身回首與之呼應。兩龍的體式，恰和十二章服制中所謂“兩己相背”、“兩弓相背”的黻紋形容相合。下部花紋為一大鳳，長冠、屈頸、修身、捲尾，羽翮高揚作凌空飛逐之狀。翼下則有一嫵媚幼鳳依傍相隨。而大鳳的利喙似即將唧住大龍的尾梢，龍則強烈作出掙扎反應。如此一幅情景，使畫面充盈着生命、搏鬥的力量；且富有世情味和戲劇性。其中寓意跟後世的“龍鳳呈祥”、帝后象徵一類內容卻大不相干。

紋樣的中上部，騎軸線為一花樹。花樹之上兩龍首相拱處，嵌了個鮮明金黃渦輪紋；若這代表的是太陽，花紋設意或與《山海經》中“九日居下枝，一日居上枝”的扶桑樹故事相關聯。在軸線下端鳳尾處，相應又有個淺淡灰綠色渦輪花紋，看來像是一面圓月的形象。

①

②

圖五八　龍鳳大花紋彩繡紋樣
（N－2）

①
N－2衾被繡紋
（原件花紋不完整）

②
N－2衾被完整紋樣及單位組合
（王亞蓉研究複製）

圖五九　龍鳳虎紋彩繡紋樣
（N－9）

❶
龍鳳虎紋繡羅衣局部

❷
龍鳳虎紋繡紋複製圖
（王亞蓉研究複製）

圖案用色也比較複雜多變，尤其在明暗色調對比方面見出長處。現在看到的顏色，至少還有八、九種之多，如深藍、棕綠、灰綠、蛋青、紫紅、深褐、金黃、粉黃等等。其中以藍、紫、褐諸色保存得最好，在染色工藝上必相當講究，至今還顯得深沉明快、舊裏透新。

紋樣的排列關係，採用了先秦兩漢最通行的一種格局，即將單位紋樣填入“龜背格”框架中組合成面飾。雖然形式簡單，運用起來卻可以千變萬化、爭新鬥奇。

龍鳳虎紋彩繡紋樣　實物是一件繡羅單衣，編號為N－9。由於地子呈半透明狀態，花紋空間佈局疏朗，整體效果渾似青銅鑄成、金銀打就的鏤空浮雕一般，如放大作建築裝飾必定更為壯觀。特別是圖案中佈置的兩兩相對昂首長嘯的虎紋，周身用朱、墨二色作旋轉條紋，斑爛彪炳，威猛而秀美，真可謂是虎虎風生的傑作（圖五九）。圖案的單位紋樣較前者為小，以一鳳二龍一虎組成。高三〇厘米左右，寬約二一厘米（圖五九·1）。顏色有朱砂、黑、絳紅、深褐、土黃、粉黃、米色（近白）等七、八種。虎紋配置於左上角，而右下角卻突破單位格子甩出一金鐘花形鳳冠，長約一〇厘米，作單位紋樣間搭接勾連的紐帶。鳳鳥的兩翼作一字張開，壓在另一條對角線

圖六〇　鳳鳥紋彩繡紋樣（N－10）

❶

鳳鳥彩繡衣局部

❷

單位紋樣

（王亞蓉研究複製）

上。這是巧妙的一着，當單位紋樣左右對稱、前後移位，按"方格網"框架組合成面飾之後，整個畫面就為之一變。由鳳凰展翅作成的對角大斜線把圖案另加分割，拼對出一個較大的"聯合單位"，則劃取四個基本單位各自的二分之一，組成新的大菱形格子，兩虎並立其間。從整個畫面上看去，時或相背，時或相對，真如"猛虎在山"，平添出無限生機，美妙到不可言喻地步。

鳥形紋彩繡　見於 N－10 袍面。淡黃絹地，繡線有深藍、翠藍、絳紅、朱紅、土黃、月黃、米色等色。單位紋樣近豎長方形（一側呈階梯狀），高約六〇、寬二五厘米（圖六〇）。下部作正面鳥像，張兩翼為舞步，頭上華冠如傘蓋，兩旁垂流蘇，彷彿一靚妝繁飾女巫。翅膀上曲部分復作成鳥頭形狀，其一更生出花枝向上曼捲，至頂反轉倒掛，長長三花穗呈麗組長纓結玉佩陸離之形。畫面五彩繽紛，如烘如炙，遒媚溫潤之中散發出奇異詭譎氣氛，使我們深深感受到楚文化的魅力和情調。

對龍鳳大串枝彩繡紋樣　選自編號 N－7 衾被。這是一件超級刺繡藝術品，不獨工藝異常精美，花紋之大也是出土織物中前所未見的。

被面以絹為地，呈桑黃色。花紋色彩有深藍、天青、絳紫、金黃、淡黃、牙白等六、七種，佈色重對比，通體以冷色為主調，極典雅。單位紋樣由四對鳳紋、三對龍紋構成。左右對稱，縱向以植物枝蔓作"S"形串連，上部軸線處，用個三角形花紋將兩列龍鳳合總，形成全對稱豎長方的大單位格子，高約一八一厘米，寬四五厘米左右（圖六一‧1，2）。以整幅絲綢加工刺繡成匹料，使用時可以取單位橫移形式拼接成巨型帶飾，也可以交互或顛倒拼

幅組成面飾，兩幅之間用花緱絡縫。其工藝的講究也是無匹的。

　　圖案設計格調極高，龍鳳的造型既有寫實感，又具抽象性。其中一對龍紋僅各有一足一尾，由一線相引和一對鳳紋連體；而另一對鳳紋，則只具一翎一爪，以中腰一線與上部龍紋合身。此外，龍身而鳳距、鳳身而龍爪例子也可互見。藝術構思自由、大膽，充滿幻想，但又情韻綿密、格律謹嚴。特別是鳳紋的造型，"竦輕軀以鶴立，若將飛而未翔"，全然是一副柔媚女子綽約秀拔、風力爽俊儀態。也許內容所本和以上龍鳳紋樣原不相同，情節是重複地和諧相連卻少爭鬥。龍紋自身也少有蛇的形貌，而鳳也一洗鷙鷹氣，則更近於鶴、鷺樣子（參看插圖一四），或許也就是古籍所稱"羽毛光澤、純白似鶴"的長頸"鴻鵠"（天鵝）。當這兩形象交織到極富節奏情感背景中時，乍離乍合，以遨以嬉，美麗動人處，唯有今日冰上芭蕾方能得其彷彿。從中，

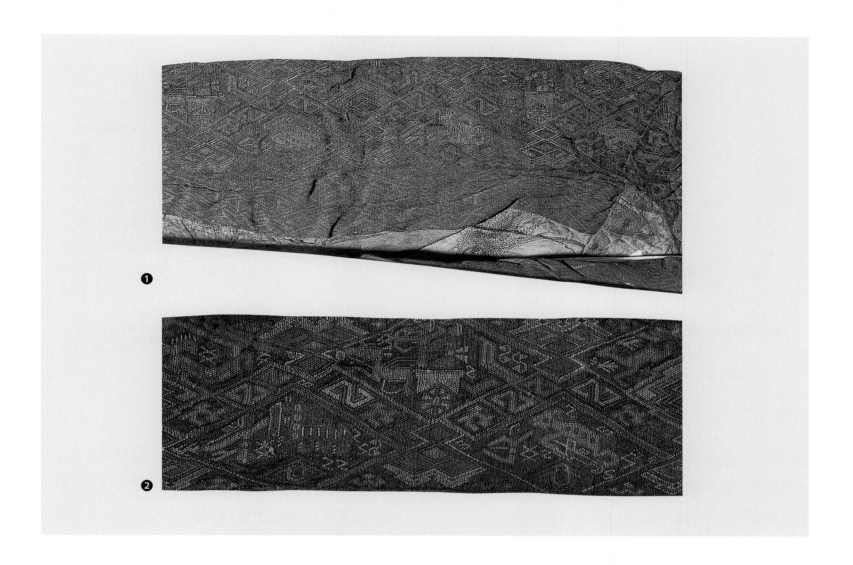

圖六二　納繡紋樣（N－10領）

❶

車馬田獵紋納繡

❷

車馬田獵紋單位紋樣

（王�、王亞蓉研究複製）

使我們對曹植《洛神賦》關於"翩若驚鴻，婉若遊龍"讚美女性的形容也得到新的理解。

　　車馬田獵紋納繡　這是專用於緣飾衣領並可隨時更換的一種華貴飾帶。馬山墓出土約三、四種，其中 N－10 衣領外側一片最為精美（圖六二）。這種繡帶寬約六·八厘米，紋樣長度在十七厘米左右。採用對頂針，緯向納繡顯示花紋的方法繡成車馬田獵紋。計車馬一乘飛馳前行，車上御手一，挺身昂首束腰端坐馭車；前立一人為射手，正執弓控弦作引而待發之狀；車尾彩斿飄揚，車前有狂奔之鹿和中矢回首之獸；車前下側一勇士執盾轉身搏猛虎，後下側又一人持短劍或匕首與困獸格鬥。如此方寸之地竟作出一派楚雲夢田獵"陵阻險、射猛獸、搏豺狼、鬥熊羆，箭不苟害，解脰陷腦，弓不虛發，應聲而倒，割鮮染輪"的生動景象。這些寫實而具有戲劇性的情節，卻安排在極規整的二方連續菱形格架中，其間山澤阬谷、茂林長草，均以幾何圖形象徵表現，使動靜對比、節律與速度感分外強烈。色彩應用似繁而簡，在沉香色地上僅用棕紅、金黃、翠藍三色繡線便能作成非常華美效果。這種繡帶或即是《漢書》"賈誼陳政事疏"所說，本是帝王皇后"以緣其領"到西漢時"富人大賈、庶人孌妾緣其履"的"偏諸"。唐人顏師古作註："偏

圖六三　車馬田獵紋納繡
針法示意圖
上
緯向刺繡針跡（❷、❹、❻、❽）
下
繡絲繞經示意斷面

諸，若今之織成，以為要（腰）襻及領者也。"其上繡作車馬騎從之象，或稱作"車馬飾"。論刺繡技術不為難，但工藝要求特別精嚴。製作時須先以合股絲平織一帶，寬六‧八厘米，排列經絲 222 根，每平方厘米經密約 32 根、緯密 18 根左右。於兩緯之間順緯向納縷繞經刺繡花紋，這種針法表面看非常像緯線顯花的織錦，而遮蓋力強、紋線純淨鮮明。由於在帶上滿地繡作，過去我們都誤認為是一種特殊的緯花織物。直到最近為複製 N－10 繡衣，一接觸實踐才發現，所謂的繞經緯花織物是絕難在織機上提花織造的，唯有在平織帶上繞經刺繡才是最可行的（圖六三）。但由於密度的關係，要求繡工要有極好的目力和細心，數着布絲，一針不錯、一絲不苟地進行納繡。一個單元大致要二三十個工，設若八個單元一條領帶，則需大半年的時間方可完成，不說設計的智巧，只計算勞動量就令人驚駭！其價貴比黃金。就外觀而言，它酷似織錦，勝似織錦，但到底不是織錦。如果要有一個命名，可稱之為納錦繡或納縷繡。王充《論衡‧程材篇》提到"刺繡之師，能縫帷裳；納縷之工，不能織錦。""納縷"作為"刺繡"的同義語或可以作為命名的參證。針法和後世的納紗、戳紗法實有一定的聯繫。

在以上數例中可以看到，戰國刺繡工藝，不論技巧、裝飾設計均已臻於高度成熟，尤其是紋樣的構思創作，充滿抒情幻想和生命力。在處理紋樣結構、造型方面抽象中見具體，大膽而不蠻，處處見功夫。達到多不可減、少不可踰地步。刺繡花紋的骨架則多取"己"字或"弓"字形，對稱相並是主要形式，或許它就是上文所引述的著名"黼黻"繡紋的基本面目。

紋飾整體佈局和局部細節處理，重對比而結構謹嚴。如紋與地、深與淺；線與面、面中的點，皆積累吸收了其他工藝的長處。效果上和當時金銀錯工藝相通；和江陵等地出土戰國彩繪石磬花紋風格也相一致。在虎身紋飾的轉動線紋上，也可見出琢玉工藝虫尤環表現方法。

值得注意的，還有圖案結構技術。單位紋樣的組合多取對稱陣形，但能避免商周銅器花紋的過分嚴肅和呆氣。一般可理解為先直移組成帶飾，帶飾之間滑移二分之一單位向量，拼成面飾；或反轉對稱搭接勾連往往形成新的聯合單位圖形，造出千變萬化局面。這種反轉對稱方法，能以最小單位紋樣造成大出幾倍的花紋，其技巧或是受到編織、紡織提花的啟發發展起來的，得進一步總結學習，是一份可以從中得到教益的文化遺產。

一九

西漢墓壁畫
二桃殺三士部分

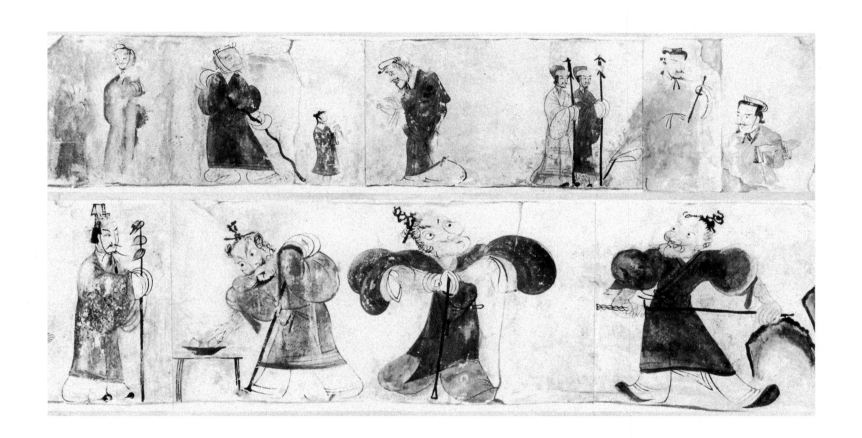

圖六四　西漢
椎髻、短袍執劍武士；高冠、袍服、
持節使者；漆紗冠、大袍、持兵杖從
官和不同巾冠袍服平民
（洛陽西漢空心磚墓壁畫）

據河南文物工作隊摹本。曾刊載於《文物精華》及《考古學報》。

圖中表現《晏子春秋》記載二桃殺三士故事，作三勇士因爭吃二桃，相繼自殺情形。用筆雖近寫意畫，人物精神面貌和衣着巾裹式樣卻還表現明確。三人均衣齊膝短衣，大口袴，佩長劍，頭不着冠，只用小巾子約髮，怒髮上聳，鬚髯戟張。《莊子》稱："劍士皆蓬頭突鬢垂冠，曼胡之纓。"註以為垂冠，不高其冠，如今包巾也。曼胡，粗魯也。這種形容影響到兩漢一般畫家對於歷史故事人物形象的表現，所以本圖和《沂南漢墓石刻 · 列士傳》部分（圖六九）、《武氏祠石刻 · 刺客傳》部分，以及金雀山漢墓出土帛畫中武士形象，對古代義烈之士的反映多具共通性（插圖三四、三五）。

又蔡質《漢官典職》云："尚書奏事於明光殿省中，畫古烈士，重行書讚。"又《漢書 · 廣川惠王越傳》云："其殿門有成慶畫，短衣，大袴，長

插圖三四・山東嘉祥武氏祠畫像石
荊軻刺秦王故事

插圖三五・山東臨沂金雀山漢墓
帛畫武士

劍。"可知這類畫西漢以來即曾繪於奏事宮殿牆壁上，也有畫於殿門，而衣着且和本圖情形大同而小異。

《史記・叔孫通傳》："通儒服，漢王憎之；乃變其服，衣短衣，楚制，漢王喜。"這種短衣可能即楚國舊有式樣，西漢人猶沿用。本圖中還有一個身份較高的官吏，應為賜桃使者或晏嬰形象。手執旌節，作三段垂穗，是目前所見畫刻中較早旌節形象，可和《列女仁智圖》、《洛神賦圖》中所見旌節比較。冠子極小，附着頭頂，和長沙馬王堆新出軑侯家屬和西漢初年古墓中所出彩繪較大彩俑頭上冠式相近，也和傳世宋人李唐繪《晉文公復國圖》中人物冠式旌節有相通處。由於比較，得知《晉文公復國圖》雖成於宋人李唐，也並非憑空臆造，人物衣着形象實仍根據舊稿傳移模寫而成。且有可能和傳世《列女仁智圖》情形相同，原稿或傳自南朝，屬古《列女傳圖》一部分。漢代以來，即習慣用作屏風畫的一個粉本。

本圖使者身後尚有二持器仗的侍衛，頭上如在平巾幘上另加一個薄紗籠巾。因為長沙馬王堆西漢墓漆奩中，有一完整如新實物出土（見插圖六九・1），宜為齊國三服官生產的"首服"，不是一般等級卑下的武衛所能用。或以為即史志所謂"武冠"，似可商量（後來北朝官制的定型"漆紗籠冠"，即由它發展而出）。因為同一式樣，雖常見於漢代磚刻"亭長"及門衛頭上，但洛陽出彩繪磚表明，文人頭上也出現過。又有一種軟式巾子，額前還加有一小小纓結，其他西漢大型空心磚上也可發現（見圖六五），東漢石刻卻已少見。

二〇

漢空心磚持戟門卒

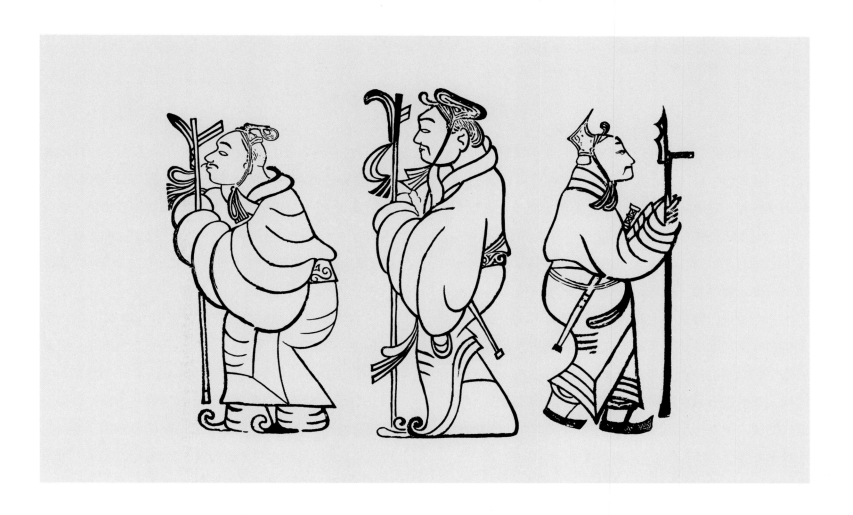

圖六五　漢
戴不同冠，束腰大袖衣，執戟佩劍門衛
（洛陽出土空心磚模印畫）

上圖為漢代大型空心磚墓，模印磚畫像之一部分。

這種墓葬制多屬於西漢陝洛一帶制度（發現時代可早到戰國），東漢已少見。全部用磚砌成，每磚約長一米半左右（因後人習用作攔琴工具，俗稱"琴磚"）。上面有模印種種花紋圖案，主題部分有豢虎馴馬的；有執戟侍衛；有狩獵和其他。墓前兩件三角形磚，多作屠龍武士或鴻雁羣飛景象。邊沿花紋則和絲綢中的綾綺錦紋相通。人物衣着巾裹形象，有鮮明時代特徵，和東漢畫刻截然不同。

圖中三人都屬侍衛門卒，持戟佩長劍，近戰國末年式樣。劍已狹窄成一長條，僅具形式，實用價值已不高，故宮有實物收藏（西漢初即多改為環

插圖三六・馬王堆一號漢墓
戴冠男俑

刀）。衣服寬博，着曲裾袍，大口袴，勾履，是西漢前期通行一般式樣，官、吏相差並不多。區別等級在冠服顏色和材料有一定限制，《漢書》稱：功曹官屬多"褒衣大裪"。大裪即大袴。朱博作琅琊太守下令剪短，離地三寸。這幾個門衛，衣腳均比其他石刻壁畫中等官屬較短。頭上巾裹式樣也和一般常見東漢定型平巾幘不同。洛陽出土一西漢空心磚墓，上部另加彩繪壁畫，人物部分有完全和本圖相同巾式，全部覆蓋頭部，額前還聳一小小纓結（如圖正中一式）。得知西漢前期，實有這一種冠巾式樣。史稱古人冠巾約髮而不裹頭，西漢末才發展一帽箍式的幘，及有人字形頂（叫作"屋"）平巾幘，在東漢低級差吏通行，有官職才加"前高後卑"的梁冠。圖中所見，應為尚未定型的西漢通行式樣。

河南信陽戰國早期楚墓彩繪漆瑟上，繪有一貴族冠式，高高上聳，上作平頂而中部收縮，和本圖右所見式樣有共通處。或者這種冠子，在戰國時屬於楚國統治者所戴，秦滅楚統一六國後，才成為身份職位卑微的門卒或官職較低的執戟郎官頭上物。這類大型空心磚的產生年代，也正是戰國末期到西漢前期。《楚辭》有"冠切雲之崔嵬"，又有"高余冠之岌岌兮"語。目前出土文物，楚人衣着形象可證《楚辭》高冠的，似乎還只有三種。一、信陽出土彩繪瑟上所見貴族頭上冠子（見圖二四）。二、洛陽西漢壁畫所見一使者頭上小冠子（見圖六四·

下左）。三、本圖右持戟郎頭上平頂上聳冠子。以本圖表現得格外明確而具體。漢代御史的獬豸冠，照記載，應是這個樣子。至於長沙馬王堆西漢初年墓中出一彩衣木俑冠子，則接近洛陽畫中使者頭上物而加高，疑即所謂"劉氏冠"，實物是用木板或竹板外蒙漆紗作成（插圖三六）。

漢代磚刻亭長和門衛三式，衣着和本圖所見大型空心磚持戟門衛小有不同，頭上冠子差別顯明（插圖三七）。三人頭上所戴，均如後世紗帽，中一加鶡尾的或稱"武冠"。同一式樣也曾見於西漢壁畫中持器物衛從及洛陽西漢畫像磚普通人頭上。因為軑侯家屬墓一漆奩內新出一實物（見圖六四、插圖六九），還十分完整，可知這個冠式最晚在西漢時已定型而且流行。

史志中的"劉氏冠"，傳為漢高祖作亭長時戴的，用竹皮作成。及貴，常冠之，所謂"劉氏冠"是也。高帝八年有令，"爵非公乘以上，毋得冠劉氏冠。"《漢書》註："即竹皮冠也。"以竹始生皮為冠，今鶡尾冠是也。又《晉書》稱："長冠，一名齊冠。高七寸，廣三寸，漆纚為之，制如版，以竹為裏。"說高七寸廣三寸，都和漢石刻常見梁冠相近，和插圖亭長冠聯繫不上，但有一點甚重要，即插圖諸磚刻，多附有"亭長"名字，和劉邦微時職務相同，戴的且確是漆紗作的冠子。《沂南漢墓石刻・列士傳》部分，也已有這種大同小異紗帽紗冠出現，額部還裝

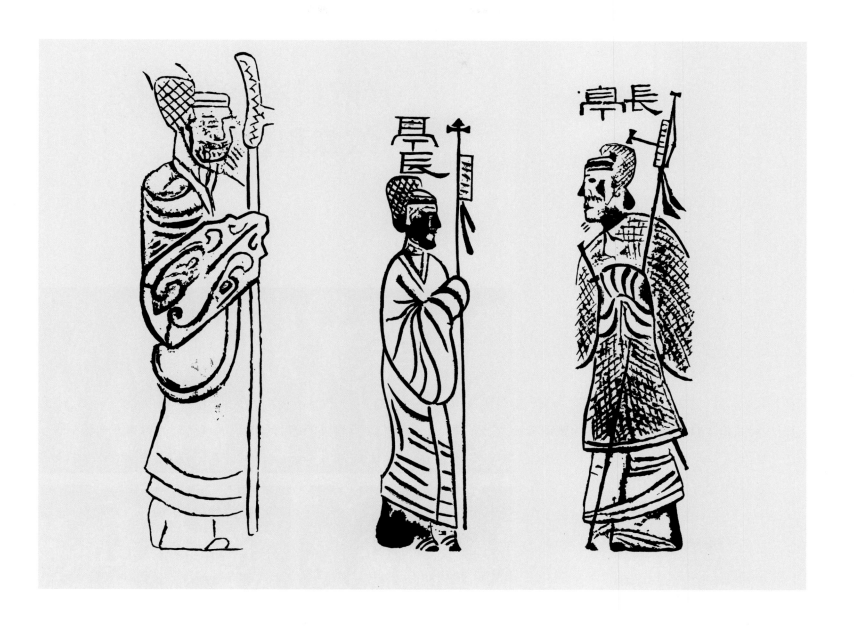

飾有些花紋（見圖六九）。那一部分畫像，也應屬於西漢人舊稿。從目前出土實物及畫塑看來，接近敍述中劉氏冠的，唯馬王堆漢初墓中一有衣飾的彩繪木俑。形象具體，結構與洛陽西漢畫像磚上那個使者頭上物相合，惟頂上後垂部分，似應參照畫圖稍作糾正，才與本來情形相合。

本圖三門衛均執戟佩劍，插圖三亭長均執戟、盾，盾式和長沙出戰國實物相同。戈（或戟）中左兩種還是作戰國時青銅戈戟式樣，鋒刃部分平時並不外露，有兩片木荚保護，形象和豆荚差不多，楚墓有實物出土。戰國文稱，"有客為宋元君畫荚"，細如毛髮，畫的即應指這類兵器附件而言。插圖兩旁亭長手中物，則為漢式定型卜字形鐵戟，上加搭彩帛（或油綢）一片，下結雙繸。《說文》謂："有衣之戟曰棨"，是漢代一般棨戟常用式樣。惟上部如"風信子"，漢初實物似未發現。後來大官僚"門列棨戟十二"的制度，據記載已改為木製，上罩油綢加朱漆，僅具兵杖式樣，但如何擱置於衙署或家宅門前，記載不明確。據四川出土漢代磚石刻反映，才知是每列六件，斜插於木架上，八字式分列於私人府第或衙署門前。

漢貯貝器上滇人奴隸和奴隸主

圖六六　漢
乘肩輿奴隸主
雲南晉寧石寨山出土貯貝器蓋
（雲南省博物館藏）

《史記・夏本紀》稱，禹行四載，"陸行乘車，水行乘船，泥行乘橇，山行乘欙。"雖出於傳說，但古代階級社會，奴隸主或封建主利用特權乘欙（即輿），役使勞動人民抬他們爬山越嶺，這種原始交通工具的應用時間必相當久遠。金文"輦"字多作四人拉車形象，後來最高封建統治者坐的用人扛抬的輿轎，還叫做"輦"或"步輦"。《左傳》、《史記》均常有關於"輿"的記載。許慎《說文》"篼"字下云："竹輿也。"段註《公羊傳》曰："脅我而歸之，筍將而來也。"何註："筍者竹篼，一名編輿，齊魯以北名之曰筍。將，送也。"《史記・張耳傳》記有漢高祖使泄公持節問貫高"篼輿"前。《漢書・嚴助傳》："輿轎而岑（即嶺）"。註曰："今竹輿車也。江表作竹輿以行是也。"說明雖詳盡，形象無可徵，因為

大量漢代磚石刻畫及壁畫上，還少發現足當"篼輿"這種交通工具形象。

圖六六為雲南晉寧石寨山出土銅器人物紋飾，其中"篼輿"形象值得注意。

證諸記載，得知漢代以來，這種工具名稱有篼、筍、編輿、竹轝，同是一物。主要材料用竹子，使之輕便易舉。四人肩抬，則本圖兩個銅器紋飾反映十分完備，且為目前所見最早圖像。晉人繪《女史箴圖》中"班姬辭輦"部分所見，有八人同抬，晉代則名叫"八杠輿"。鄧縣畫像磚墓雕磚所見，和大同司馬金龍墓葬中彩繪屏風畫上所見，都應叫"平肩輿"（圖八六及插圖五八）。陶潛上廬山赴會坐的是"板輿"。宋人繪靖節佚事圖像，作矮腳方榻加二竹木長桿，由親屬子弟二人扛抬，坐處四周竹編

邊沿，似應稱"籃輿"。北朝孝子棺石刻，也有一板輿出現。唐人繪《列帝圖》和《步輦圖》，兩檻間有襻帶，掛於輿夫或宮女肩頭，兩手下垂提扛而行，應名"腰輿"（見圖一一五）。唐代為優待老年大臣上殿免得過勞，特賜可以乘坐的名"擔子"，形象還不大明確。又唐人寫經插圖，有二人舁一坐榻而行，唐代則名"舁牀"（插圖五八·4）。五代人作《宮中圖》和南宋人作《中興禎應圖》，檻頭作鳳形，為皇后公主宮廷中往來專用，或稱"鳳輦"。北宋社會一般婦女出行所乘"轎子"，照《東京夢華錄》記載，在街頭巷尾，隨時可以租賃。明清轉成官用，等級分明，使用材料和轎夫數目均有一定制度，由三人到八人，通名"官轎"。縣令只許用三人，稱"三頂枴"。平民用二人，加筒瓦狀罩棚，名"鴨棚轎"。還有類本圖式樣，上加罩棚，可容婦女小孩躺臥的，名"包槓"。組織特別簡單，只一靠背，一坐板，一搭腳板的，名"滑竿"，最早在南宋人作西湖遊山畫跡中即已出現，西南山城重慶 1949 年前還普遍使用。

本圖所見古滇人奴隸衣着，長僅及膝，材料多作條子花紋，近似植物纖維和雜色獸毛織成。《後漢書·西南夷傳》中說的"白疊布"和"蘭干布"（或"蘭干斑布"），前者為木棉作，後者或即指這類有條紋混紡布匹。織時用坐地腰機，另一具銅鼓，正面有明確反映。正中坐一奴隸主，一羣女奴隸則坐地圍繞一圈，進行生產。婦女多作銀錠式髮髻，戴大耳環。奴隸主和近身奴隸，也多着漢式服裝。一般男性奴隸騎士多戴盔着甲，非戰鬥的只用巾子束髮，仍見地方性。輿夫四人和旁行一親信侍女，均身披虎皮。據樊綽《蠻書》記載，唐代南詔滇人只有親信官才披虎皮（古代滇人稱虎為"波羅"）。照本圖所見，可知奴隸主親信身披虎皮制度由來已久，西漢時就出現了。

二二

高冠盛裝樂舞滇人

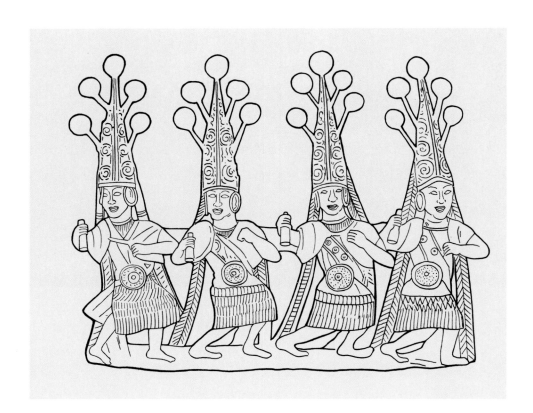

我國西南住的苗、瑤、黎、彝等古民族，多長於歌舞。西漢時的滇人，即商周時的古僰人（亦即"濮人"），在銅鼓形貯貝器上反映的集羣舞蹈形象，多手執古式鉞和長盾，盾上還有羽毛裝飾，舞人也用長雉尾插於頭上，或多或少還保留西南八個部族參與伐紂因慶賀功成而作的"巴渝舞"痕跡。又另有武士盤舞及近似印度式舞女佩飾出土（插圖三八），姿容輕盈活潑，富有地方性。四人均束髮上聳，各用一長巾裹額部，由後作結拖於背後，且各罩一披肩，背後各綴一虎（或豹）皮。這種獸皮的應用，在另一貯貝器裝飾紋樣上，在扛籃輿的四個奴隸及在輿旁照料的從人身後也發現過。照唐代樊綽《蠻書》記載，認為是南詔貴族身邊親信的象徵，可知制度沿襲千年猶未改變。圖中一人口吹匏笙，另一人右腕套一串鈴（同式樂器，記得個人幼小時在一賣藥瑤人腕上見過）或兼歌唱，另二人則顯得只作舞客。古滇人之能歌善舞，從這份銅器上反映得特別分明。可證明西南諸民族歌舞藝術，內容極豐富，有的或傳自遠方（插圖三九——四三）。

　　圖六七據雲南晉寧石寨山發掘報告摹繪，原物藏中國歷史博物館。彩版中實物藏雲南省博物館。

　　上圖四舞人，係銅質鎏金飾件，作同式盛裝，高冠上綴花球，垂二有花紋長帔於背後，穿齊腰短裙，衣左衽，胸前着一圓形佩飾。若聯繫相關而不同的另一奏樂作歌舞鎏金銅佩飾作對照（插圖四〇），又可看到這種四人組舞還有四樂師共同表演場面，且人物的情緒緊張活躍，是反映實際具體生活、藝術表現力很強的作品。據同式出土實物比較，得知這種有地區性裝飾品，一般是用綠松石磨切成綠豆大小有孔圓片鑲嵌而成。秉鐸作歌舞，或屬巫舞娛神性質，因西南少數民族秉鐸搖鈴，始終屬於巫師通神工具，至今猶未盡廢。

　　下左圖係一大型立體女奴銅像，耳墜大環，髻向後垂作銀錠式，和戰國楚墓帛畫婦女髮式相同，衣着亦漢式。腕間戴一環繞多箍金鐲，是此後唐宋明均使用的"金條脫"最早出現式樣。手執一長柄銅傘蓋。原像貼近於一個體積較大奴隸主身後。

　　下右圖一立體騎士，衣左衽，長及膝部，巾裹式樣

及前額圓形飾件，在出土滇人立體形象中有不少近似發現，可知裝束在古滇人中具一般性，宜屬於中層身份人物。坐騎鞍具還不完備，只在馬背上搭一圓形氈屜物，前後無鞍橋，處理方式和陝西驪山始皇陵前發現戰騎俑裝備及西安楊家灣出土西漢初年彩繪戰騎俑馬具情形相差不多。但另外貯貝器上有一配備相同立體戰騎，則顯明已出現使用馬踏鐙形象（可參閱插圖四九）。近人從東北前燕馮素弗墓中出土器物中發現用柔皮裹木心作成的馬踏鐙殘件，聯繫《世說新語》記載謝玄有"玉貼鐙"事，認為馬踏鐙於東晉時才出現。事實上從插圖中所見，這種馬具的應用卻可能早過東晉四個世紀。又西方學者認為馬踏鐙的發明出於遊牧民族，這種推想也值得商討。一切發明必和應用要求相關，滇蜀多山地，利用乘馬爬山越嶺，求便利安全，避免傾跌顛覆，是促進馬踏鐙產生的重要原因之一。至於西北遊牧民族，則由於草原奔馳，早成習慣，男女於牧童時期，即已能於奔馬中揪住馬鬃或馬尾趁勢躍上馬背，至今還不使用鞍具。元代畫跡作蒙古戰騎，尚可發現在鞍鐙部分草草結一環套代替馬踏鐙圖像，也足證明馬踏鐙的發明應用，和我國西南山地民族關係反而比較密切。

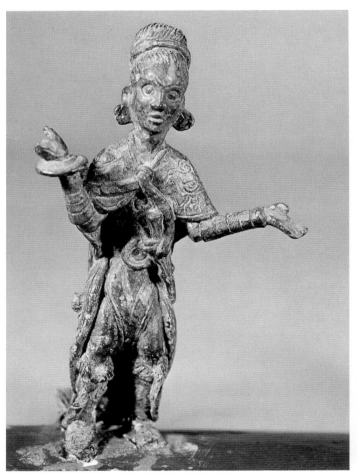

插圖三八・西漢滇人舞女
（雲南石寨山出土）

❶

青銅滇人舞女

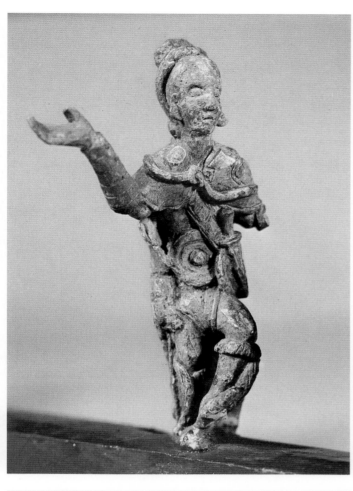
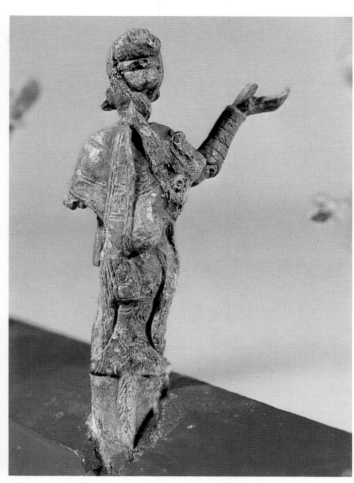

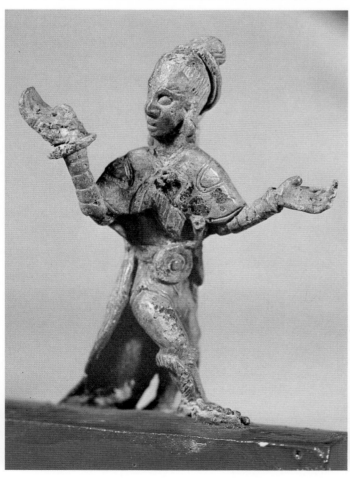
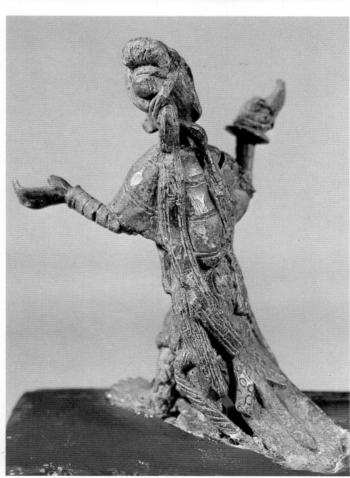

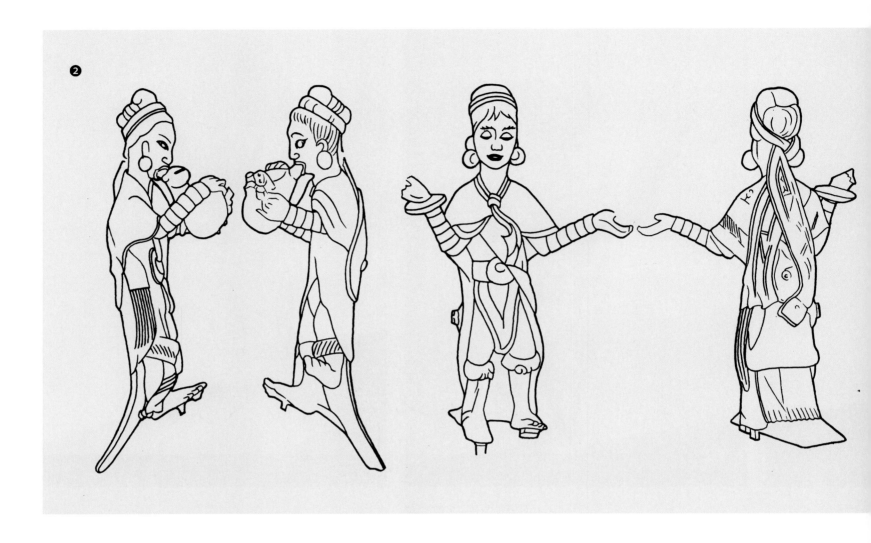

插圖三八・西漢滇人舞女
（雲南石寨山出土）

❷

青銅滇人舞女摹本

插圖三九・石寨山樂舞銅飾

❶

雙人盤舞銅飾

❷

石寨山銅鼓形貯貝器面上紋飾拓片

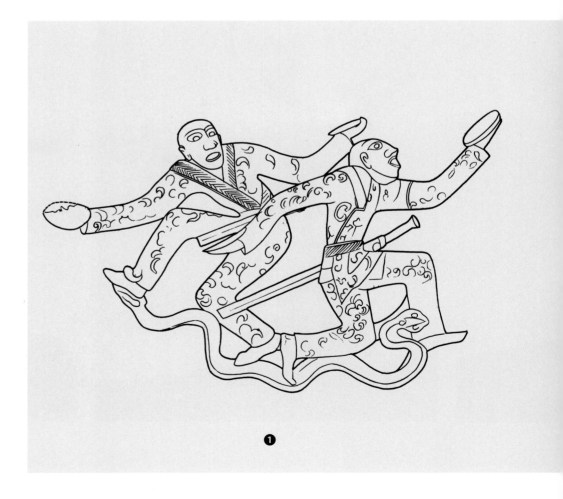

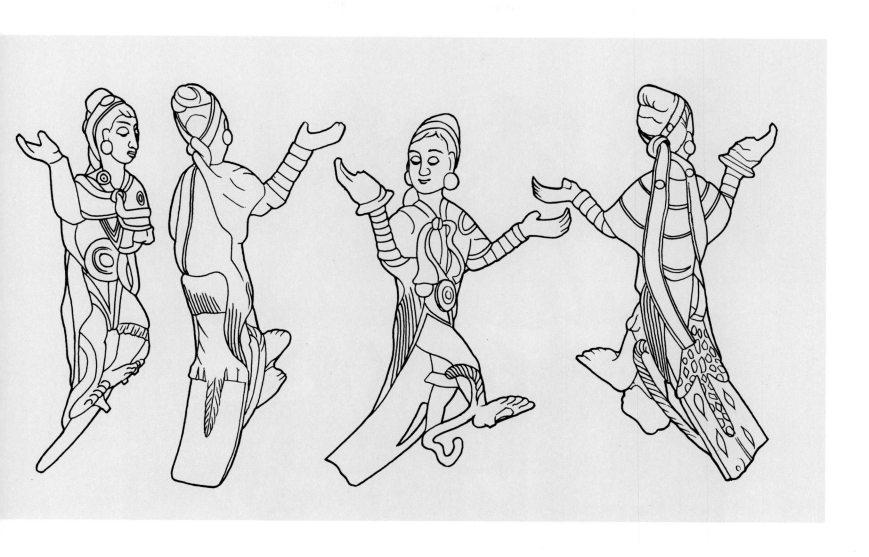

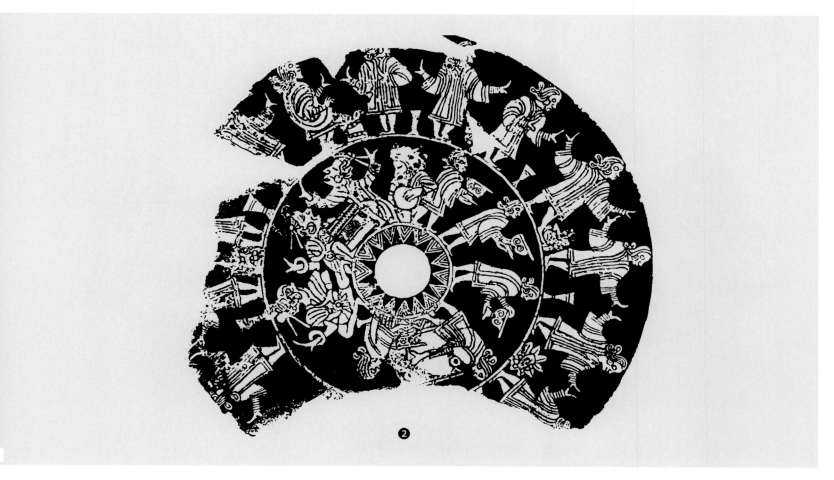

插圖四〇・石寨山八人樂舞鎏金銅飾

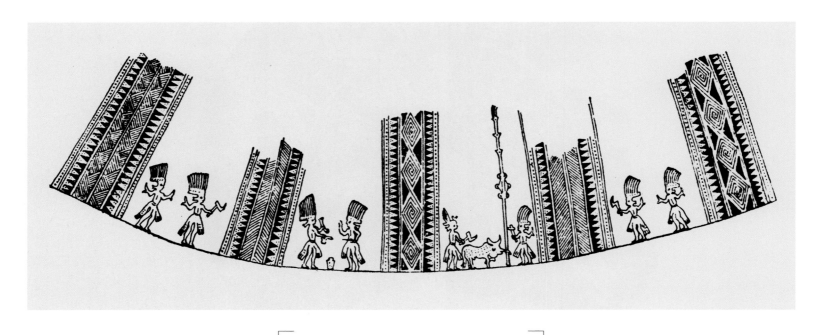

插圖四一・廣南銅鼓舞蹈圖拓片

插圖四二・石寨山銅鼓形
雙蓋貯貝器舞蹈紋

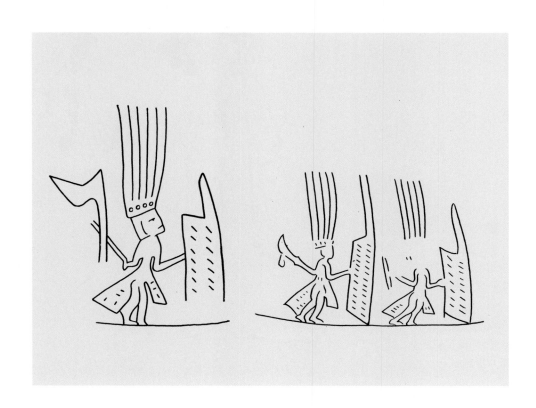

插圖四三・石寨山銅鼓上
執干戚舞人

二三

西漢畫像磚

圖六八

上　漢
彩繪人物磚上戴巾子文人
（洛陽八里台出土）

下　漢
彩繪人物磚上簪花釵、
對襟上襦婦女和佩長劍武士
（洛陽八里台出土）

122

原物傳河南洛陽八里台出土，據圖照摹繪。

　　左圖上四男性，均近中年模樣，各衣漢式有袖口之袍。左側二人裹巾子，右側中間一人着小梁冠。照"士冠，庶人巾"制度說來，前二人社會地位必較低，屬平民。右中一人着冠子，社會地位或較高。衣着雖僅具輪廓，然人皆約髮而不裹頭，一望而知實西漢時制度。右側一人頭上似着幘而外罩細紗冠子，照習慣，多屬於低級武衛所着，惟袍服下應為大袑（即下部肥大而末端縮小之袴），才合常規，如今處理方式似非事實所應有。左圖下三婦女，均上披長襦，內加長裙。頭上髮式有些突出，大量出土的西漢土木彩俑及繪畫所見均少類似處，只洛陽出土西漢卜千秋墓壁畫中一神像約略相近（插圖六〇）。三婦女額間均若戴有金爵釵，和長沙馬王堆帛畫婦女前額花飾有共同點，但其中一婦女突出一步搖狀物，比例殊不大相合。人物總的形象，雖近西漢，惟男女衣着多矛盾處，一時還難於作合理解釋。有可能這類盜出國外文物，由於出土時畫跡剝離過甚，有經驗而無知識的盜竊商販為牟利計，有意在衣着間略加增飾，轉成蛇足，致失原貌。特別是上圖右側男子衣裳，下部應為大袴，目前式樣，有些不倫不類。左圖下三婦女外加上襦，已近似北宋旋襖，不僅東漢時少見，即西漢出土材料亦不多見。

　　這幾方粉彩繪畫像磚雖剝落過甚，難於肯定是否有增飾處。惟揚州出土西漢墓極多，擴大了我不少知識領域，發現彩畫木板，行筆飄逸處即和舊傳洛陽畫像磚相類同。

二四

漢石刻垂綬佩劍武士

圖六九
上　漢
戴漆紗冠、大袖衣、大口袴、佩虎頭
鞶囊、繫綬、佩劍武士石刻畫像
（山東沂南漢墓出土）
下　漢
戴高冠、大袖衣、大口袴、繫綬、執
劍武士石刻畫像
（山東沂南漢墓出土）

　　山東沂南漢畫像墓，於一九五三年發現。石刻仿真實建築而加以縮小，各部分均作淺浮雕，內容包羅宏富，有神話傳說、歷史故事、祭祀禮儀、納租入貢、樂舞百戲、庖廚烹飪及貯藏兵器庫房等等，秩序井井有條。至於舞樂百戲部分，則近於《平樂觀賦》的圖解。凡賦中敍述到的，無不具備。至於納租奏事部分，把當時官僚大地主對農民的殘酷聚斂剝削情形，反映得十分具體。歷史故事部分，卻近於古代屏風畫，人物衣服別具風格。畫旁各附刻有"齊桓公"、"靈輒"、"管叔"、"蘇武"、"鐵盾"、"孟賁"等文字。這些西漢以來即流行的春秋戰國到西漢故事，西漢末即總集於劉向所編《說苑》、《列士傳》等著作中，並反映於圖畫上，為東漢人所熟習，且經常反映到屏風畫及磚石刻中。從人物冠巾制度，約髮而不裹頭，佩劍長度，腰旁垂綬或佩虎頭鞶囊，穿寬身緊口袴等等服飾看來，都屬於西漢時制度。因此全部石刻畫跡，可分成兩部分。反映社會現實部分，全屬東漢時期。至於歷史故事部分，時間必早些，或依據西漢舊稿而成，《漢官典職》即提起過，宮中繪古烈義士。圖六九中武士鬚髯怒張，攘袖至肘，和洛陽出土西漢墓壁畫"二桃殺三士"故事畫生動潑情形相近，本圖原稿產生時間必不晚於東漢。

　　漢代是封建社會成熟期，官階等級除衣服冠巾有嚴格區別外，腰間垂綬更區別顯明。組、綬同屬絲織帶子類織物，組多用來繫腰，是一條較窄狹具實用意義的絲縧，綬則約三指寬織有丙丁紋的絲縧，用不同顏色和緒頭多少分別等級，和官印一同由朝廷頒發，通稱"印綬"（或稱"璽綬"）。印分玉、金、銀、銅，綬有長短及不同顏色。照法律規定，退職或死亡，應一同繳還。關於組綬制度，《漢官儀》、《後漢書·輿服志》、《漢百官志》、《大漢輿服

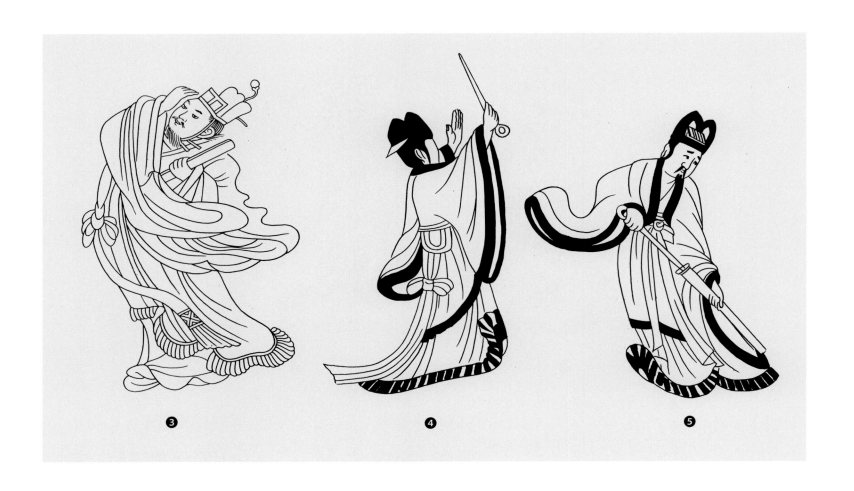

插圖四四・敦煌壁畫唐人作
古代朝服垂綬圖
❸、❹、❺
單綬

志》均有記載。由於時間有先後，前後情形不盡相同，以《漢官儀》記載比較詳盡具體。因記載長短寬窄不一律，帝王有長過二丈的，短的也到一丈七八尺。當時如何佩帶，文獻上說不清楚，從畫刻上反映，才比較明確，原來掛在右腰一側。除本圖所見，山東嘉祥武氏祠石刻和其他石刻也常可發現，惟不如本圖明確具體。漢尺約當市尺六寸半，以一丈八計，事實上不過市尺一丈左右，是把它打一大迴環讓剩餘部分下垂的。貯綬有"綬囊"，平時佩於腰間，用皮革作成，叫"鞶囊"，畫虎頭形象叫"虎頭鞶囊"。圖中所見為唯一形象，其他畫刻少見。唐宋朝服還多依照古代制度，經常還提及"紫綬金章"、"大綬"、"雙綬"，事實上也還在使用，但由於結綬式樣和佩帶位置方法失傳，因此唐代敦煌畫跡中反映，均近於附會，十分可笑（插圖四四）。因漢代記載，綬長及二丈餘或一丈五六尺，卻不載闊度。後人畫跡中，惟傳世唐人作《列帝圖》中帝王冕服、綬的處理還合古制。此外時代較早傳為顧愷之或戴逵作的《列女仁智圖》宋人複本，多作成手指大窄窄絲縧佩於腰間，或反覆作成連環結而下垂，且有結雙綬竟作成繡球式懸於身後的。宋代宮中女官又常繫於胸前，稱"玉環綬"，山西太原晉祠女侍彩塑中猶可發現。這種結環加玉佩方式，還一直影響到清代，惟和官制已無關。種種不同處理，主要是受宋人刻《三禮圖》影響，以意附會的結果。

二五

漢代陶俑磚刻所見農民

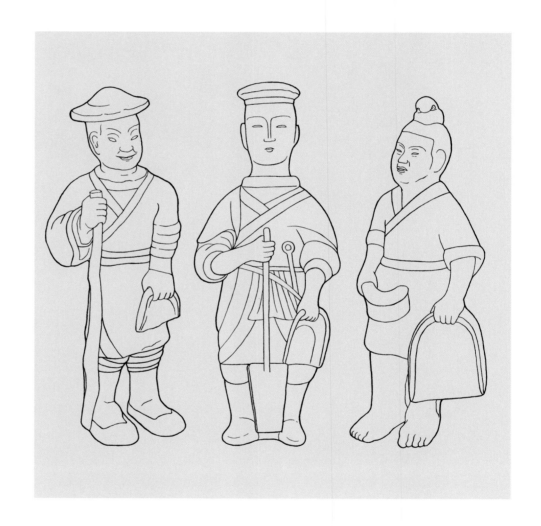

圖七〇
左　漢
笠帽、束腰、短衣農民陶俑
（寶成鐵路沿線出土）
中　漢
着幘、束腰、短衣農民陶俑
（寶成鐵路沿線出土）
右　漢
着巾、短衣、赤腳農民陶俑
（四川大學藏）

　　四川成都揚子山漢墓出土，原物現藏中國歷史博物館。

　　農民或農奴戴小帽或巾子、斗笠，衣短襦，佩小削，持簸箕和耒頭等生產工具，衣着窄小，和其他地區出土農民圖像相差不多，但和川蜀磚上模印奴隸舂米俑卻不大相同。

　　漢代農民照法律規定，只能穿本色麻布衣，不許穿彩色，董仲舒《春秋繁露》還說到"散民不敢服雜彩"。到西漢後期，才許用青綠，如《漢書·成帝紀》永始四年詔："青綠民所常服，且勿止。"可知當時或較早還曾有過禁令。至於川蜀磚刻舂米圖像，衣着更加簡單，且多椎髻不巾（插圖四五）。

　　漢代在政治上雖重農輕商，照《管子》傳統提法，四民為"士農工商"，事實上農民和手工業工人生活始終極其貧困，永遠受殘暴地主和狡詐商人剝削壓迫，"富者田連阡陌，貧者無立錐之地"。大官豪富佔有千百男女奴婢，利用他們進行農業和手工業生產，至於官私奴婢中，有為祭祀長年劈柴擇米的"鬼薪"、"白粲"，或頸懸鐵鉗，終生從事重體力勞動的罪犯，倍受虐待折磨，生活情況更悽慘。

　　據《漢書·高帝紀》，漢初有禁令，"賈人毋得衣錦、繡、綺、縠、絺、紵、罽，操兵，乘騎馬"。從禁令本身，就可知秦代或更早以來，這些情況即已存在，漢初才會用法令禁止。隨後經常且有打擊商人的法令，如《景帝

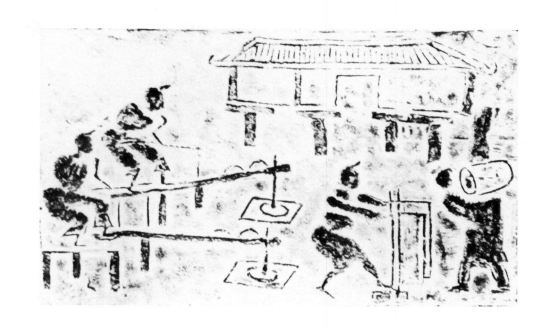

紀》言，有市籍不得宦。《貢禹傳》稱，"文帝時賈人不得為吏"。《漢書・食貨志》則稱"賈人有市籍，及家屬，皆無得名田，以便農。敢犯令，沒入田貨。"又本於秦代舊制，重新立"七科謫"法令，更進一步加重其束縛，使之從軍征西域。七種人中，其四為"賈"，其五為"賈故有市籍者"，其六為"父母有市籍者"，其七為"大父母有市籍者"，內中四項都和本人或家屬經商有關。但事實上從禁令即可看出商人以至於他的家屬，平時生活始終遠比農民富裕。漢代俗諺說，"刺繡文不如倚市門"，明確反映小商人生活也遠比手工業工人強。

蜀郡是古代巴、蜀二國所在地，歷史悠久。《周書》稱武王伐紂，會師宣誓於牧野，西南即有巴僰（即濮）八個部族參加，終於共同摧毀了殷紂奴隸主政權。傳說漢代之"巴渝舞"，即由之產生。戰國末秦派司馬錯率兵入蜀，據為屬地，不久即派兵由水路攻楚陷郢都。秦滅六國後，遷移大量人民入蜀，促進了川蜀工農業生產的發展。漢初猶繼續移民，且把楚國屈、景、昭、懷四大家族及齊國田氏二大族，同遷川蜀，土地得到充分開發，銅、鐵、丹砂、井鹽、蠶織和漆工藝也無不得到高度發展。原來以丹砂鐵冶起家的，如著名豪富巴寡婦清和卓氏，家中均各佔有僮奴千百人進行生產。《史記・貨殖列傳》還說，成都富戶或有資財千萬，或用山谷量牛馬。且列舉當時一般商人，凡佔有各種商品物資到一定數量的，利息收入每年可達二十萬錢，能抵一個千戶侯的收

入。因此大富翁、大商人，照賈誼文形容，"白穀之衣，羅紈之裏，緁以偏諸，美者黼繡，是古天子之服也。今之富人大賈，嘉會召客以被牆。"又說："今之賣僮者，得繡衣、絲履偏諸緣。"可見商人奢侈靡費到何種程度。在其他圖像中，諸奴婢穿着也比農民好得多，有的還滿頭金珠花釵，遠非農民可比（見圖七二）。

圖七一磚刻反映的是收穫和弋射，刈麥割稻用長柄鐮刀，常有漢代鐵製實物出土。《管子》中說的農民必有各種生產工具，才能進行生產。這種事，在春秋戰國時，顯明只限於少數特定地區，必到漢代，鐵冶官工業成立後，一般農民才有可能普遍得到成份鐵工具。

有關弋射矰繳，在本圖和成都出土戰國時於薄刻青銅器上反映也有了顯明進步，弋射用線團已由竹籤固定於土地上，改進為三四個線團成排置於特製竹架上。使用時，既可把竹架固定於地面，行動時又攜帶輕便。矰繳的作用，並不是箭頭直中，只是箭頭纏繞鴻雁長頸，在本圖中反映也格外明確。這種工具應用失傳，和鐵冶官工業的進展密切相關，圖三一說明文中已提及。

二六

戴花釵三女僕

圖七二
左　漢
戴花釵、獻食女婢陶俑
（重慶化龍橋出土）
中　漢
戴花釵、持瓶女婢陶俑
（重慶化龍橋出土）
右　漢
戴花釵、杵舂女婢陶俑
（重慶化龍橋出土）

　　上圖據四川重慶化龍橋東漢墓出土婦女婢僕俑摹繪。

　　人多作勞動形象，頭部各着花釵二三事，左右二人均衣短袖上襦，在川蜀婢僕或其他勞動婦女中常見，陝、洛、山東磚石刻繪即較少，或與地區、時間有一定關係。川蜀資源豐富、土地肥沃，秦漢以來，在政權統一下，一再用法令遷高資大族於川中，土地資源得到進一步開發，因鹽井、丹砂、鐵冶、蠶織之利，豪富著名全國。東漢厚葬風氣盛行時，川蜀豪門名宦墓前所遺幾個著名石闕（如高頤闕、沈府君闕等等），至今保存得還相當完整，在國內同式紀念性建築物中不僅藝術上值得重視，工藝成就也值得重視。又 1949 年以來，隨同全國工農業建設，四川各地都發現大量東漢時期墓葬浮雕模印小方磚，磚上有充分反映出這一歷史階段川蜀社會勞動人民生產各部門的圖像，如打井、取滷、熬鹽、種桑、割禾、狩獵、農田水利、車馬橋樑等等。這些圖像，無不在高度寫實基礎上作得十分活潑逼真。至於反映社會上層生活的樂舞百戲、習射投壺、六博弈棋，也都達到高度藝術水平。以嶄新的內容豐富了我們對於這一地區古代藝術史的知識，可以深一層認識到在生產普遍高度進展的情況下，物質文化必然相應得到進一步提高的事實。

　　圖中幾個婦女雖然是奴僕身份，但和其他磚刻所見近於自耕農民的圖像比較，衣着顯然要好得多。

二七

漢望都壁畫伍佰八人

圖七三　漢
門下小史和赤幘、行滕伍佰
（河北望都漢墓壁畫）

原畫出於河北望都第一號漢墓，據中國歷史博物館藏摹本。

畫成於東漢晚期。伍佰着赤幘，衣緗色兵卒短衣。《晉書‧輿服志》稱：「車前伍百者，卿行旅從，伍百人為一旅。漢代一統，故去其人，留其名也。」又史稱伍佰着赤幘。《周禮‧司服》註：「今時伍佰緹衣，古兵服之遺色。」唐初顏師古以為「緹，黃赤色。」這個壁畫的發現格外重要，因為既可印證文獻，更可用來和其他漢代壁、磚石刻畫比較，得知平巾幘的標準顏色和式樣。

《東漢會要》卷十釋幘：「幘者賾也，頭首嚴賾也。至孝文乃高顏題續之為耳，崇其巾為屋，合後施收，上下羣臣貴賤皆服之。文者長耳，武者短耳，稱其冠也。」「武吏常赤幘，成其威也。」但據本墓及其他畫刻反映，東漢時中下層有官職的人物，必於幘上加前高後斜的鐵製捲梁冠，身份極低的吏卒則不加。也有地位雖高，在平居生活時不用梁冠的。

「崇其巾為屋」，指幘頂隆起作尖劈形，恰如屋頂，是平巾幘的標準樣子。歷來難得正確理解，因之對於幘也少具體印象。唐宋以來的「輿服志」，還經常沿襲舊稱，說某某着「平巾幘」、「介幘」，其實形象已不同漢代式樣。因為晉代尚小冠子，去梁，去屋，而將幘縮小，回復到頭頂，只在冠頂橫別一扁平約髮簪導，成為品官等級象徵。簪導按官品不同，分犀、玉、牙、骨、角。南北朝冠子又逐漸加大，簪導亦隨之加倍長大，到後竟長近一市尺，兩端橫出，和東漢時制度已大不相同。魏晉間畫刻部曲兵吏或平民，幘後一律呈尖劈狀，無疑應為樂府詩中的峭頭。

伍佰着行縢。行縢古稱「邪幅」，即今「裹腿」或「綁腿」。《詩》：「邪幅在下」，《箋》云：「邪幅，如今行縢也」，「偪促其脛，自足至膝。」劉熙《釋名》：「偪所以自逼束，今謂之行縢，言以裹腳，可以跳騰輕便也。」可知從春秋以來，即已成為兵卒習用，漢魏沿襲到宋到清仍不廢除。西南各兄弟民族地區，至今猶習慣使用，足着草鞋，爬山涉水，行動便利。

二八

漢代舞女

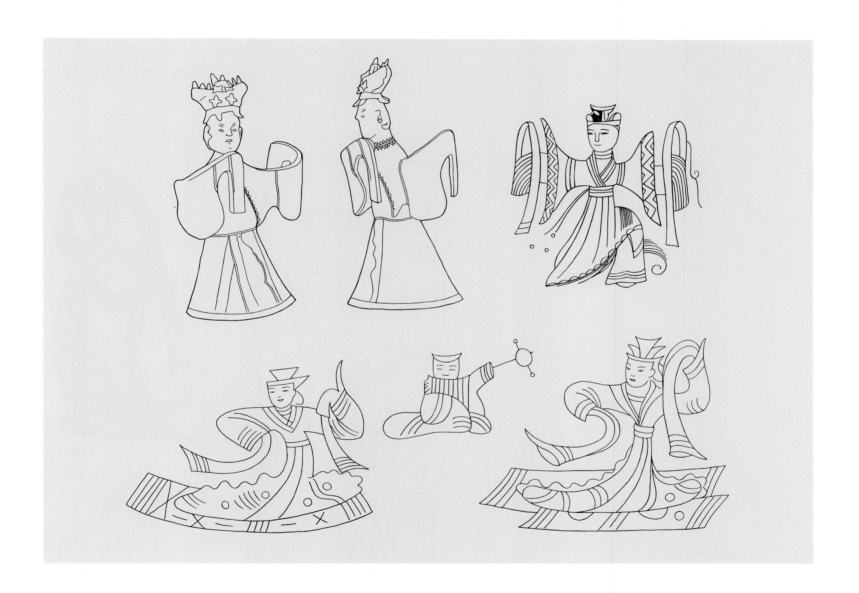

上圖據廣州東漢墓出土舞俑及紹興出土青銅鏡子舞女圖像摹繪。

左上圖舞女，衣漢式袍服，舉手作舞容。惟在特高大髻花冠上滿插珠翠花朵，衣左衽，大袖長袍，在兩漢出土繪畫陶俑中為少見。製作雖較簡質，衣着結構組織卻相當完整。另三圖均為江浙一帶出土西王母神像鏡子所見"天女"、"玉女"形象。這類鏡子產生時代雖或晚到魏晉之際，衣着卻是漢代式樣，長袖見時代特徵。舞容顯得活潑利落。特別如右上圖所反

映，袖口寬博，隨即驟然縮小（如較後戲中舞衫海青褶子）。大袖口裏則摺疊得整整齊齊可以伸縮自如之"水袖"，並另附一近於飄帶式樣極長巾子。用大帶束腰，右腰側繫一絲繸，末端懸幾個小鈴，在舞旋中必發出細碎響聲。衣下作重疊襞摺，便於在急驟旋轉中展開。下着闊邊大口褲。全部造型完美而調和，在漢代舞女形象中別具一種健康清新風格。在西王母座前出現，顯然和越巫密切相關。徐堅《初學記》卷十五引《夏仲御別傳》稱："仲御從父家女巫章丹、陳珠二人，妍姿冶媚，清歌妙舞，猶若飛仙。"可知這種女巫必能歌善舞，而且必長得艷冶娟秀，名分上才能事神，事實上卻重在使觀眾傾心。

巫在中國古代原始社會中即有"先知者"特別地位，行為又和舞不可分。進入奴隸制社會的商周時，還是醫巫並提，祭祀娛神，解祟禳災，均必用巫。平時，巫的社會地位且比純技術性的醫還高一些，和奴隸主關係也格外密切。雖在天災人禍來臨，民心惶惶，奴隸主感覺到政治上會發生影響時，為轉移責任，照例採焚巫曝覡方式，用這種人作替罪羊，緩和政治上危機。但正因此，巫的社會作用卻始終保存下來。

秦漢以來，社會組織雖進入封建制成熟期，朝廷卻因循古代習慣，設有九巫，各主不同神祠。九天巫、雲中

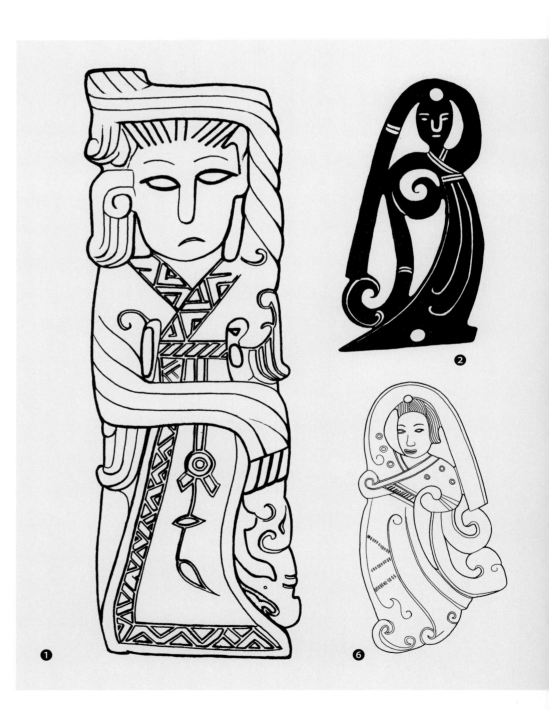

插圖四六・漢代舞女

❶
南昌東郊西漢墓象牙飾舞人
❷
北京大葆台西漢墓玉舞人
❸、❹、❺
銅山西漢崖墓玉片舞人
❻、❼
玉舞人
❽
武威磨咀子漢墓漆樽圖案舞蹈部分

巫、楚巫、越巫等等，在法律上既得到認可，宮廷裏數以萬千計的宮女信仰中，亦有一定位置，因此爭寵奪權，巫蠱獄事不斷出現。當事者雖經常在殘酷刑罰中死去，巫的地位勢力卻並未喪失，依然在政治上受利用、起作用。在民間，也始終有廣大信徒。武帝劉徹好神仙，迷信燕齊方士巧佞謊言，以為煉成黃金不死藥，即可以長生不死。東漢以來，社會有了進展，宮廷中巫鬼政治勢力日益衰退，南方民間雜神祠卻特別加多。人民椎牛酬神，飲食歌舞，舉國若狂。邯鄲淳作《孝女曹娥碑》，即敍述到曹娥的父曹盱，“能撫節絃歌，婆娑樂神”，因逆潮迎伍君神而溺死上虞江中。紹興出土鏡子，即常有伍子胥神像，內中

以西王母神像鏡最多而製作極精。鏡中舞女，多作在西王母前歌舞情形，反映出祀神用年輕美貌女巫歌舞的社會現實，和《夏仲御別傳》記載可相互印證。

插圖四六中諸舞女圖像，作為佩飾用牙玉作成，舞容多呈靜止狀，一手上舉，一手下垂，具一般性。或係因為牙玉佩件原和禮制相關，《周禮》註人舞，“以手袖為威儀”；同時且受使用材料限制，因此不免文靜中見板滯，欠活潑。反映於磚印石刻宴會樂舞中圖像才瀟灑自由，給人以隨風轉折雙袖飄舉感。至於兩漢文人詩賦中的舞姿形容，則惟在彩繪中才能給人以一種翔鸞舞鳳、飛燕驚鴻的眩目動人印象。

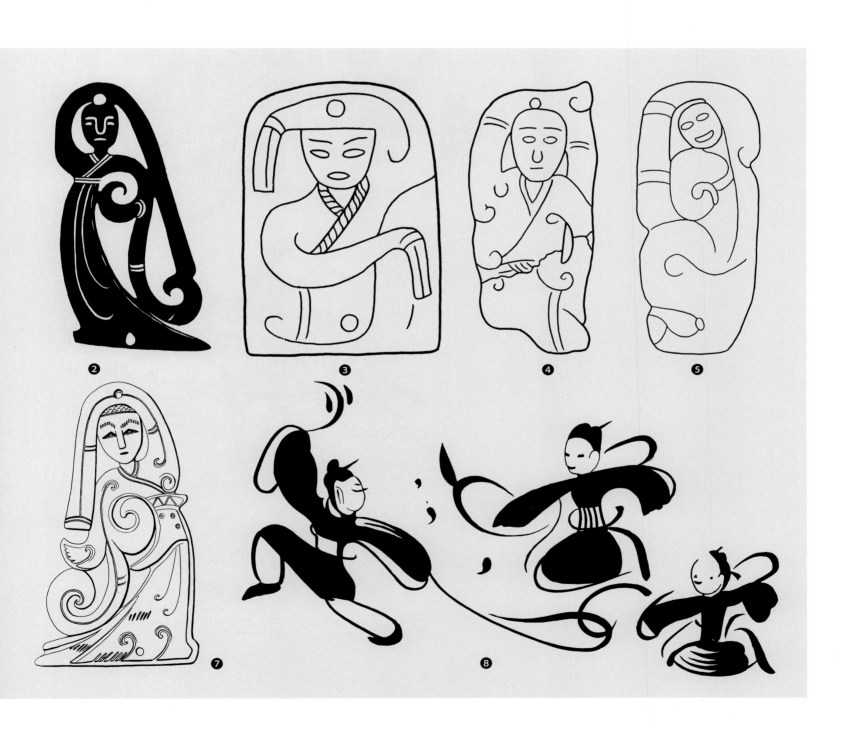

二九

漢畫刻中所見幾種騎士

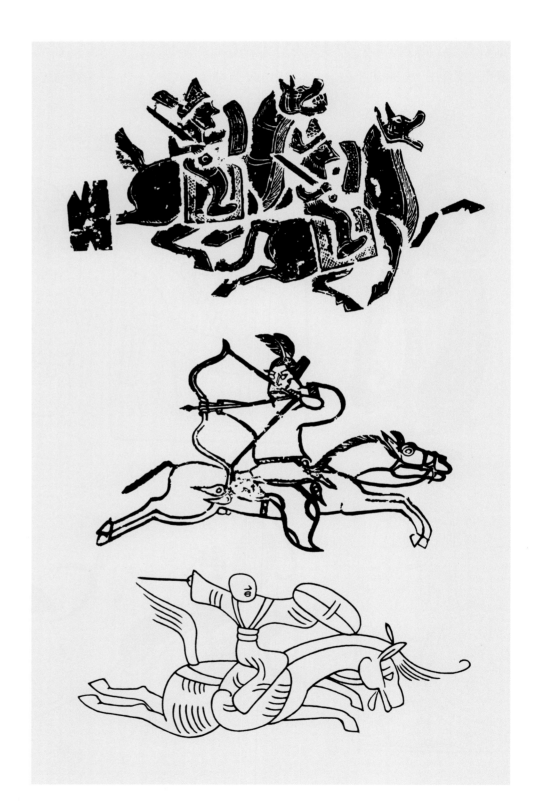

圖七五

上　漢
渾脫帽、持刀盾北方民族騎士
石刻畫像
（山東沂南漢墓出土）

中　漢
鶡尾冠、引弓騎士
（洛陽出土空心磚模印畫）

下　漢
執刀盾騎士
（浙江紹興出土銅鏡紋飾）

史稱漢初因楚漢相爭，天下凋弊，宰相公卿多乘牛車。文景以後，生產有了恢復，才乘馬車，各有一定等級制度。官位高的必朱輪華轂，兩輢繪雲氣紋，上施錦罽茵褥，表示尊貴。武衛導從必騎馬。王公貴族狩獵時，奔馳於長林豐草間搏虎豹熊羆，也必騎馬。若四方有事，騎兵更佔重要位置。漢武帝劉徹經營西北，衛青、霍去病等前後率大軍二十餘萬人，遠出大漠塞外，和匈奴連年作戰，雙方主要武力就多靠騎兵。當時三輔富室子弟的從軍和大宛天馬的南來，無疑促進了馬種的改良，馬具也相應有所提高。這一時期的生產發展水平，在馬匹和鞍具上都得到明確反映。《急就篇》提及皮革應用種種，其中一部分就和車騎裝備有關。從西安楊家灣西漢前期數以千計大型彩繪戰騎看來，鞍具猶保存秦代舊制，有"掩汗"而無"障泥"，也未發現鞍橋（插圖四七·1）。正如桓寬《鹽鐵論》和王符《潛夫論》都提起過鞍具應用實由簡而繁情形，鞍韉必用錦罽，轡頭鞍橋用金銀珠玉裝飾，或在武帝時。如插圖四八所見，似可證高橋鞍具已成型。因這類錯金車飾作狩獵圖像多和西漢《羽獵》、《長楊》諸賦形容相關。作仙人乘芝蓋雲車駕白鹿，則和《史記·封禪書》相同，可知必產生於武帝時。

《西京雜記》說，武帝時身毒（印度）獻馬具，白玉連環羈，瑪瑙勒，白光琉璃鞍，光照十丈；還提到綠熊皮障泥。且以為從此以後，"長安始盛飾鞍馬，競加雕鏤，或一馬之飾直百金。皆以南海白蜃為珂，紫金為花，以飾其上。猶以不鳴為患，或加以鈴鑷，飾以流蘇，走如鐘磬，動如飛輪。"從圖像取證，西漢一代還少見如此繁瑣華麗馬具。《三國志·吳志·甘寧傳》才出現馬踏鐙、馬身加鈴鑷裝備，"響馬"即由之而得名。畫刻中反映且更晚。到東漢後期，馬匹裝具顯明已大有改進，《梁冀別傳》曾提到貴戚權臣梁冀用"鏤衢鞍"向平陵奢嗇富人士（公）孫奮質錢五千萬。一馬鞍質錢到數千萬，製作無疑已十分精美。曹植有《上銀鞍表》，說因不敢乘用才繳還。另外曾有些鞍橋上鑲嵌些銀質鏤空殘餘材料發現，器物大量用銀作飾，正是東漢晚期風氣。

圖七五據山東沂南漢墓石刻、歷史博物館藏大型空心磚和紹興出土青銅鏡子摹繪。圖中是三種不同形象的騎士，有衝鋒陷陣的胡騎和越騎，也有近於在符獵時追狡獸逐輕禽的射生手。

上圖是沂南漢墓石刻上發現的幾個胡族騎兵，深目高鼻，戴尖錐形毛氈帽，穿齊膝短衣，手執劍盾。還保留着匈奴烏桓騎士慓勇捷速的形象。

中圖和插圖金銀錯射虎騎士衣着相近。頭上戴的武冠不甚具體，冠上插二鶡尾則極明確。照史書記載，應為西漢"虎賁"騎士所專用。這種騎士還必穿虎紋錦袴，頭上戴的帽子和上圖相近，必用細紗作成，常見於武衛頭上，或即"武冠"，和磚刻上所見持戟亭長形象相近。上圖胡騎衣小袖齊膝，應即胡服一般式樣。照《史記·匈奴傳》所說，當時諸部族君長喜衣錦繡。漢遺匈奴書信提及的贈物，即有繡袷綺衣、繡袷長襦、錦袷袍各一領，每年且有上萬匹錦繡運往西北。（《南史》還提到給"蕃客錦袍"。《唐六典》、杜佑《通典》都記載川蜀、廣陵每年必織上貢蕃客錦袍二百領事。黃文弼先生報告，則說交河城一帶古墓中，貴族死者，即黃髮小兒，也穿錦繡衣。）近半世紀以來，在西北各地不斷出土的漢唐各色花錦彩繡衣，許多還色彩鮮明，不僅能證明史傳記載確實，並且在漢代錦緞彩繡的藝術成就和工藝成就方面也豐富了我們許多知識。並可證明，史志有關西北諸部族小袖而長僅齊膝的衣着基本形象，前後二千年變化實不太多。下圖騎士是從浙江紹興出土青銅鏡上摹繪的。南方越騎隨軍遠征，西漢以來即已成習慣，統兵的"越騎校尉"印章常有發現。至於執劍盾作戰形象，卻是目下僅有材料。鏡子產生時代雖較晚，惟鏡紋簡質，衣着僅具輪廓，但基本還是漢式。

幾個騎士的姿勢難於明確，或已使用馬鐙。馬鐙的應用創始於中國，對於世界有極大貢獻。漢代實物雖尚未發現，反映於圖像則十分具體。早期馬鐙有可能是用皮作成圈套，雲南晉寧石寨山出土大量銅器羣，一貯貝器上部有個立體騎士，鞍帔和新出大型秦騎俑相同，還極簡質，騎士腳則十分明顯踏於一馬鐙上

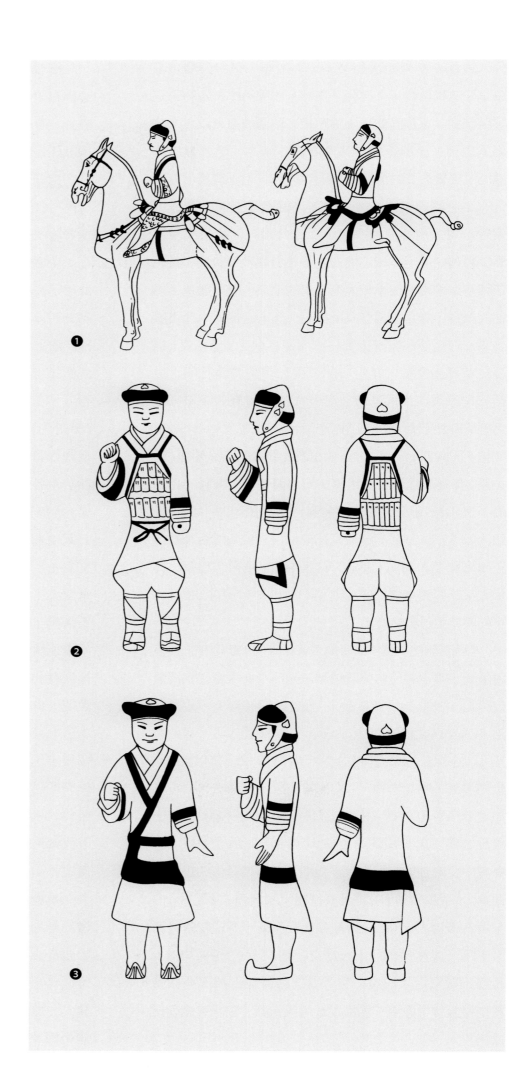

插圖四七·楊家灣漢墓
彩繪陶俑

❶
戰騎

❷、❸
步卒

插圖四八·漢代獵騎三種

❶
見於漢代空心磚

❷、❸
見於漢代金銀錯車飾

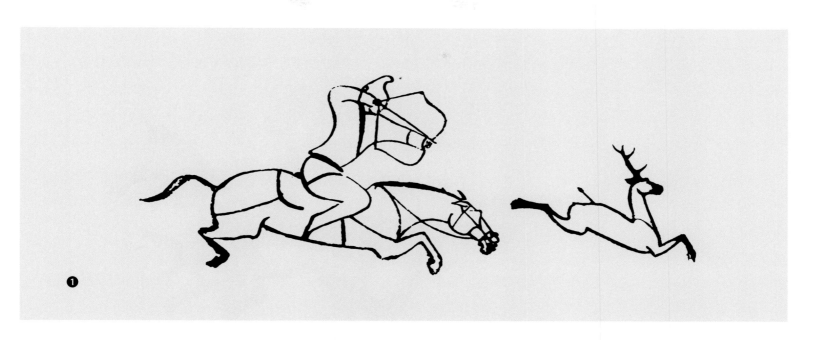

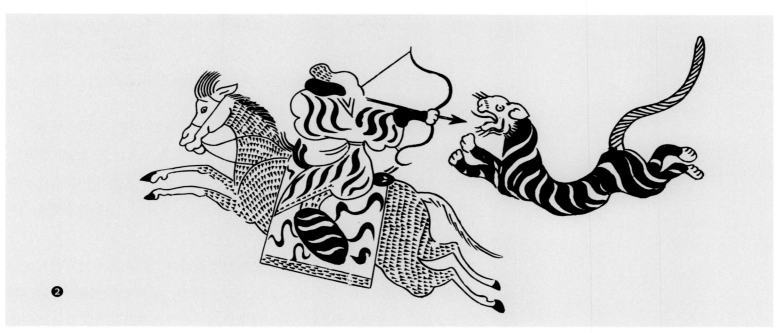

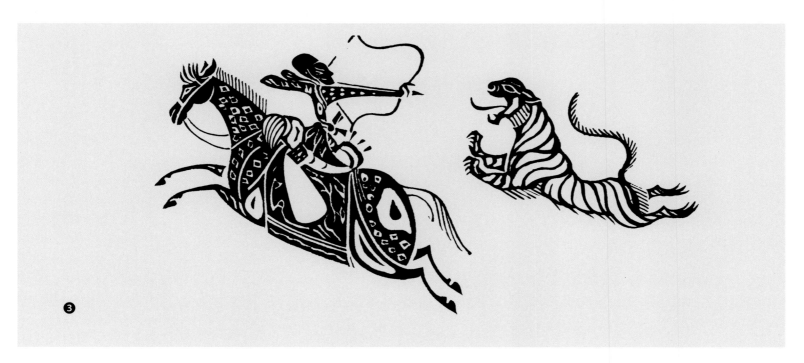

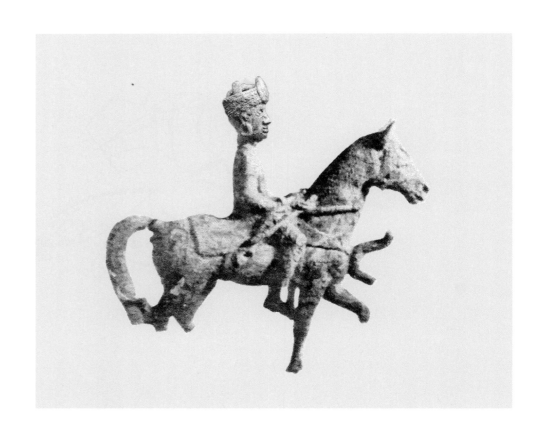

插圖四九‧石寨山出土銅騎

（插圖四九）。至於進而用金屬或其他材料代替皮革製馬鐙，時間或較晚些。
前燕馮素弗墓出土殘餘馬鐙，用皮革裹木作成，和東晉謝玄"玉貼鐙"記載，
都應當是鞍具成熟後事物，不可能是初次出現的產品。晉南北朝到唐代多用
銅作，踏足處還作條子形，上部長柄。唐代西北出土實物，還有鑲嵌螺甸的。
大型唐三彩騎俑，馬踏鐙多鎏金的。

　　契丹素稱鞍馬甲天下，就出土實物和壁畫反映，得知實沿襲五鞘孔金銀
鬧裝鞍唐代制度而成。宋代官定鞍制分二十餘種，最貴重的還是"金銀鬧裝
鞍"，定價八十多兩紋銀（帝王表示特別恩寵，才許可各路節度使及外聘使節
鞍上加一金絲猴皮作成的"狨座"）。

三〇

漢朱鮪墓石刻

圖七六　漢
戴花釵貴族婦女和着巾幘侍從
石刻畫像
（山東金鄉朱鮪墓出土）

上圖據朱鮪墓石刻拓本繪。

北宋沈括《夢溪筆談》卷十九："濟州金鄉縣，發一古塚，乃漢大司徒朱鮪墓，石壁皆刻人物祭器樂架之類。人之衣冠多品，有如今之幞頭者，巾額皆方，悉如今制，但無脚耳（指近似宋代紗帽，實即漢代平巾幘）。婦人亦有如今之垂肩冠者，如近年所服角冠，兩翼抱面，下垂及肩，略無小異。人情

不相遠，千餘年前冠服已嘗如此。其祭器亦有類今之食器者。"（實多東漢應用飲食器。耳杯形已用圓式。）據拓本看來，石刻佈置和一般漢石刻所見不盡相同，主要反映日常生活方面器物較多，因此有關起居服用事物也較具體。例如多折屏風的應用，高長條案的應用，方圓案式樣，都極寫實。男子中有一着冕服的，雖不垂旒，較其他漢石刻具體。就其人位置分析，頭上所戴或應為"樊噲冠"，和山東濟南出土西漢前期墓葬雜伎百戲俑部四人頭上冠式極近。又大同出土北朝時司馬金龍墓中屏風畫《列女傳》故事中楚王頭上之冕旒，及吉林集安五盔墳墓中壁畫青龍神頭上冕旒比證，得知傳世唐閻立本（或立德）繪《列帝圖》及隋唐所定冕服制度，正如史志所說，實均有所沿襲，並非完全憑空臆造（見插圖六八）。

至如婦女花釵式樣，用花釵制，和漢墓磚石刻及出土彩繪比證，多有相似處，可知也是東漢以來一般格式。實多本於周代應用六笄六珈制度而來，和唐代花釵禮服所用似同而實異。沈括所說，北宋人尚有相近處，具見於敦煌宋初畫跡中，還反映於宋墓壁畫中，也即是周輝說的"大梳裹"式樣。然漢式花釵處理與宋代一般畫跡中盛裝打扮實少共同處，出土漢代石刻壁畫及應用器物以萬千計，宋代材料更多，其中同異處，一望而知。《夢溪筆談》敘述，只是相對而言。

此墓石刻關於人物衣着服飾，刻畫比較素樸，缺少飄逸感，刻畫日常應用器物，多十分準確完備，為我們提供了不少具現實性有用材料，和山東沂南漢墓出土石刻反映社會生活豐富內容，對於我們研究東漢時代生活器用雜物都十分重要而有用。

漢墓壁畫男女像

圖七七

上左　魏晉
短衣取水奴婢
（遼陽三道壕古墓壁畫）

上右　魏晉
戴平巾幘、短衣、執刀盾門衛
（遼陽棒台子屯古墓壁畫）

中　魏晉
三騎吏和穿繡紋衣、着巾幗、盛裝貴
族婦女，戴平巾幘年輕貴族
（遼陽三道壕古墓壁畫）

下　魏晉
戴梁冠貴族男子和二着步搖貴族家屬
（遼陽三道壕古墓壁畫）

圖七七為遼寧棒台子屯和三道壕漢墓壁畫（時間可能稍晚），據瀋陽博物館李文信先生報告中圖像摹繪。

左上角圖作三女奴取水，二人用木架抬一水盆，一人在井架轆轤旁汲水。衣過膝短襖。右上角圖為守門卒，執盾和環刀。中上共三個騎吏，第一人頭上戴笠子形有纓盔帽，出現於元明圖像中極平常，在魏晉間畫跡中則僅見。另二騎吏，頭上着平巾幘，具一般性。中下一貴族婦女，穿雲紋繡衣，頭上所着或宜稱"巾幗"，在東漢晚期才流行。榻前陳圓案，中置飲具數件，近旁一侍女舉小承盤托杯敬酒。對榻男子着平巾幘而不具梁冠，照河南密縣打虎亭漢墓石刻人物生活形象反映，則在平時燕居可以從簡，不加代表官爵的梁冠。照本圖反映，似因年輕尚無官職，因此幘而不冠。平巾幘的應用，在東漢後期也本有上下通用說法。下圖一男子高聳梁冠，榻前橫置二鳥，背後屏風旁題名為"□□支令張□□"。對面另一榻上婦女，華鬟間斜插一步搖或人日迎春小幡。兩榻間豎立一柱，下有石辟邪柱承，上部流蘇帳連續，近於貴族平時燕居情形。又另一形象相似婦女，衣着相同，頭上亦若有華鬟步搖或人日迎春小幡。據榻坐，旁有執紈扇女奴侍立。紈扇反映漢代畫刻上時間多較晚，半規狀便面則較早，兩漢通行且具普遍性。

壁畫多已殘毀。報告中曾述及圖像部分男女奴僕、門侍騎從及男女貴族衣着顏色。照一般習慣，畫中衣色未必即本人生前實際服色。

根據甘肅嘉峪關外出土魏晉之際一個古墓壁畫內容比較，可知東漢末年三國時，中原地區因長期戰亂，社會經濟崩潰，農村蕭條已到極點。自從董卓焚洛陽後，復又大疫，人民死亡已到難以為葬的程度。適如王粲《七哀詩》、蔡琰《悲憤詩》及曹操父子《雜詩》中所詠述景象，平原白骨蔽野，千里渺無人煙。且掘墓風氣盛行，軍中還特設"摸金校尉"，企圖從墓葬中求金寶。身為將帥，如袁紹、崔鈞之徒，也只能用幅巾裹頭，難具冠戴。其他可知。

惟東北、西北未經戰亂的邊沿地區，封建割據官僚和豪強塢主，活着時尚能利用習慣勢力，維持原來生活方式，即到死後，或也尚能在喪葬制度中勉強保持一點漢代規模。事實上幾個墓葬中壁畫及諸明器，仍極簡陋，近於勉強具禮而已。這幾個不同地區墓葬，得知時代均極相近，僅從畫中婢僕髮髻後各垂一鬌則可明白。因為這個垂鬌式樣，較早出現西漢時（參閱插圖六〇），東漢卻少見，而魏晉之際在東北、西北墓畫中，又經常出現，成為這一時期下層婦女髮式特徵。

三二

漢石刻簪筆奏事官吏

圖七八取自山東沂南漢墓石刻。據發掘報告圖版。

圖中跪下的一官，雙手捧舉案牘，作奏事狀。戴梁冠，衣大袖子袍服，腰間繫個帶鞘的小削（刀），近漢代常見式樣。惟耳間簪筆，特別明確，是目前僅見材料。簪筆是漢代一種制度，官吏奏事必須書寫於奏牘（木簡）上，筆無擱處即插頭上耳邊一側。本出於實際應用，後來才成官制具文，限於御史或文官才用。《晉書·輿服志》："笏者，有事則書之，故常簪筆，今之白筆是其遺象。三台五省二品文官簪之，王、公、侯、伯、子、男、卿、尹及武官不簪。加內侍位者乃簪之。"但漢晉畫像石百十種，和漢代墓中壁畫，均沒有發現簪筆具體形象。這個石刻，在奏事形象中，好幾個人頭上耳邊都有一枝筆。由此得知，晉南北朝人繪畫中，仿簪筆制度使用"白筆"，如簪導由後插入頂髮，已難得應有形象。北朝高級官吏又有戴漆紗籠冠，由後上升懸垂一纓總於額間，或稱"垂筆"，也由簪筆發展而成，則和本來形象相去更遠。另一官吏耳側上插一物形象雖和本圖相近，卻可能屬於"珥貂"性質，等於把"簪筆"和"珥貂"併而為一（見圖九八·中、右）。

這個石刻產生的時代，國內專家學者據部分裝飾圖案比較，有以為較晚於漢，宜在三國西晉時；亦有據另一部分圖案花紋比較，以為必東漢晚期無疑，因為同類石刻多東漢後期出現。似只就點滴跡象而言，未作全面理解，更少有就史志文獻提及服飾變化結合圖像加以分析的。如從這方面作綜合分析，即可知內容大致可分成兩個部分，時代並不相同。屬於用《列士傳》故事作主題部分，巾冠特徵為束髮（或加紗纏武冠）而不裹額，是西漢以來常見一般格式。洛陽彩畫磚及洛陽西漢"二桃殺三士"壁畫，情形多相同（見圖六四及插圖）。藝術風格也顯得活潑而生動（內中一小部分頭上卻有東漢梁冠，並不統一，應當是從舊稿傳移，不是同時創作）。原稿產生時間，可能實早二三世紀。至於本圖中近於反映現實生活部分，人物形象比較嚴肅，刻畫也比較呆板。冠子繫在平巾幘上加前高後卑的捲梁，和武氏祠石刻、望都漢墓壁畫多大同小異，和其他東漢磚石刻、壁畫多相通，十分寫實。這種式樣，照文獻記載，實起於

西漢末王莽因本人禿髮，才冠下加幘包頭。又史稱幘上下通用，無等級區別。如指平巾包頭而言，當可信。如指本圖示例，上作人字形屋頂，從大量漢代石刻壁畫所見看來，還多是公吏僕從頭上物。職位略高的官吏必用梁冠，不用冠倒和較後記載"惟卑賤服用"情形相合。遼陽壁畫百戲部分，老人頭上巾子，和洛陽西漢壁畫中人頭上巾子相差不多，平頂，不起屋，不捲梁，身份似乎也不低。式樣則沿襲商代玉石刻，因出土的殷商玉、石、陶人形，不分貴賤，頭上多發見帽箍式形象（見五一及插圖），較後則山西侯馬陶範所見，大體還相同（見圖二三）。這種種都不在後來官定平巾幘範圍。至於西晉則流行小冠子，已轉小、轉高，捲梁已消失。這種小冠子到東晉時，南方多於北方，但到北魏由大同（武州塞）轉遷河南洛陽定都，且用種種法令推行"漢化"後，貴族朝服無例外地復有改進，原來流行的箭子形氈帽（插圖五〇、五一）也有所改變，仿效西晉小冠子而外罩漆紗籠巾，或上加冕旒。這種巾幘上罩漆紗籠冠（或巾）服制，一直沿用到唐初還繼續使用。如《十八學士圖》中的魏徵，如李賢墓壁畫中引導著客外賓的大鴻臚典禮官冠子還可發現（見插圖六九）。干寶《晉紀》、《晉書·輿服志》說得都相當清楚明確，可和圖像比證。

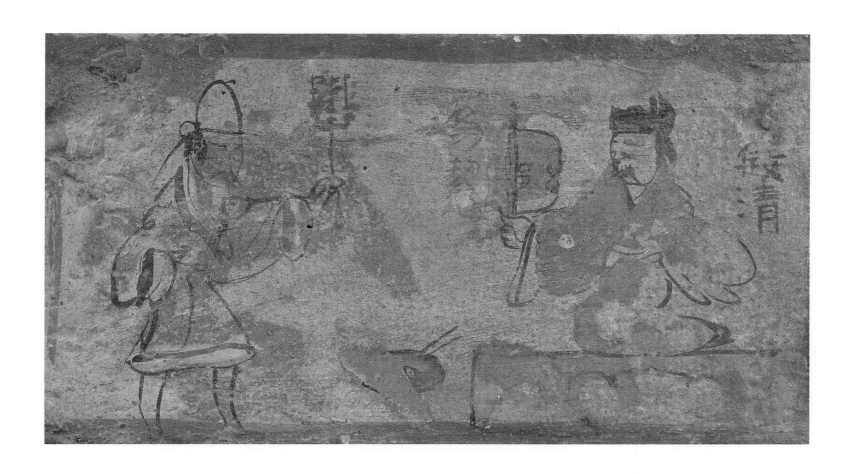

插圖五〇・萡子形氈帽
（嘉峪關魏晉間墓出土畫像磚）

插圖五一・萡子形氈帽
（敦煌莫高窟出土北
魏刺繡佛像供養人部分）

三三

東漢墓彩繪壁畫和石刻

圖七九　東漢
宴樂百戲壁畫和石刻
（河南密縣打虎亭漢墓出土）

據河南密縣打虎亭東漢晚期大墓報告，刊載於一九七二年《文物》第十期。

墓葬內反映社會生活計兩個重要部分，都十分顯明突出。一是彩畫宴樂部分，大宴會舉行場面。是在一個大廈廣庭中進行的，兩廊各具長筵一列，賓客衣着紅紫繽紛，分別坐於華美茵席上，面前各置一長案，樽俎杯盤羅列。席次盡頭處，則特設一朱色錦繡幄帳，後着四㯿戟或彩旗，帳中坐二人似為主人和其家屬。前置一高足長漆案，上面陳有一長方朱漆長托盤，上置耳杯一組和其他飲食果品用具。正中地面一方丈茵蓆上，有種種飲食應用器物，僕從往來執役，顯得異常忙碌。中庭空處，且有種種伎樂人，百戲雜陳，各自盡材逞能，以娛賓客。這個壁畫長達七米多，場面之壯麗，伎樂之複雜，以及壁畫經營位置設計之精巧，彩色之華美，都十分突出，顯得比沂南漢墓石刻百戲部分生動而自然。報告稱，壁畫畫面寬廣，構圖謹嚴，線條勁健有

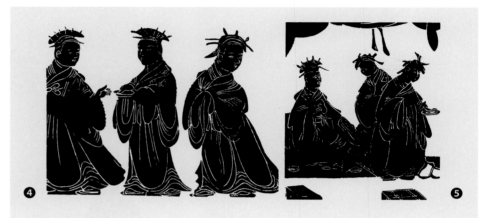

插圖五二‧密縣打虎亭一號
漢墓人物畫像石摹本

❶

墓門內甬道西壁畫像石

❷、❸

前室西壁畫像石

❹

前室北甬道西壁畫像石

❺

北耳室西壁宴飲畫像石

力，並熟練地運用了平塗着色的技術，表演百戲的緊張和歡樂的場面都描繪得相當生動。壁畫主題充分反映了漢代封建貴族奢侈靡費的生活場面，也同時可算是漢代無名畫師在藝術史上掌握高度寫實手段一個珍貴記錄。可惜畫面部分多已脫落，因此形象不夠完整，彩印圖版又過小，不易反映出原畫精神。

據報告推測，這個墓葬主人或是東漢晚期弘（或宏）農太守張伯雅墓葬。因為酈道元的《水經註》中"洧水註"，曾提及了一點線索。敍及洧水、綏水會合處乃漢宏農太守張伯雅墓，……塚前有石廟，列植三碑。碑云："德，字伯雅，河南密人也。"插圖取用的是同墓前線刻人物部分摹本。從衣着形象上分析，如圖中三男子（插圖五二‧1），頭着平巾幘加紗冠，身份地位，和另四個頭上僅着平巾幘男子（插圖五二‧2），略有不同，前者宜為鄉紳中有一定官階人物。插圖五二‧5則近似送禮之親眷。坐榻上的（插圖五二‧3）顯明為死者本人，正付與執事吏屬僕從一個待加印泥緘封文件。因為面前人手持盤中擱的箭子狀器物，和望都漢墓壁畫所見比較，

無疑同是內放封泥的專用器物。主僕頭上同着平巾幘，應當是墓主解職以後在家平居生活反映，同時也是時代特徵，可證《後漢書‧輿服志》提及"平巾幘為上下通服"之例。又東漢畫像石刻，婦女一般照古代六笄六珈制度使用六釵，具有統治階級尊貴象徵，但在東漢末期某些不同地點、不同時間畫刻反映，貴族婦女除如史志所載流行馬皇后四起大髻，此外簪釵均少使用，而在伎樂或執行一般任務的女性婢僕頭上，反而出現滿頭珠翠，金銀六釵更明確在髮髻間外露（插圖五二‧4、5）。因此北宋沈括在談及朱鮪墓中石刻婦女首飾時，才以為和北宋有相類同處。插圖所見，則男性平居生活中平巾幘已成通用事物，而女性花釵應用似仍限於統治者婦女頭上。執役婢使，或家屬晚輩，有頭用巾子縶定，惟橫插二釵的，亦有僅具巾裹，不着釵飾的。即此可知漢代梁冠制，在東漢後期某些情形下雖已廢除，統治者的衣服彩色還必然保留等級制度。至於婦女，則在釵環使用方面還是有極嚴格區別，一望而知，不易混淆。

三四

漢講學圖畫像磚

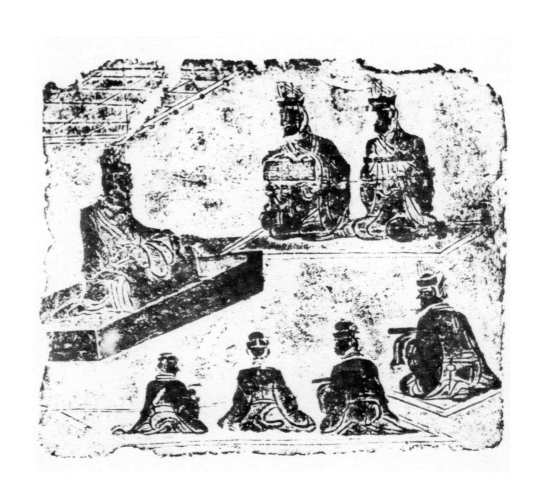

四川成都漢墓出土浮雕磚畫像。

　　主題部分作一經師，着寬博儒服，戴前部高聳梁冠，據高榻，前列几案，展佈簡編，如有所講授。其餘諸人分別坐蓆上，各捧簡冊，恭謹聽講。一般說是根據西漢初年秦博士"伏生傳經"故事而作，也有人以為應是西漢"文翁講學"，屬於四川本地故事的。有關文翁祠堂石刻，記載上即無"伏生傳經"，且史稱伏生年九十餘，雙目已盲，和磚刻形象也不合。後一說比較合理可信，因為文翁於西漢時在蜀中講學，影響西蜀封建文化極大。東漢人作為一種主題畫裝飾墓中，不足為奇。本圖重要在講經制度，比如主講經師據高榻，陳典冊於几上。其一側二人連蓆，近似助講身份。另一側則四人連

蓆，年齡位分必更低。惟其中一人背面腰間懸一小環刀，即《考工記》稱「合六而成規」的「削」，也是孔丘敍春秋「筆則筆，削則削」的「削」，是古代用竹簡作書刮削簡牘錯字的專用文具。河南信陽楚墓出土銅削，和其他鋸、刮、小鏟等治簡工具成一份，且和一批竹簡毛筆同放一竹編長方小筐中，可知古代文房工具的種種情形。磚刻提供了一種平時懸掛佩帶方法。西漢以來通名「書刀」，（陸機文中說，曾看過曹操生前用的書刀），講究的還錯金做出種種花紋，有的又在刀柄環上纏裹金箔，西漢即已流行，常有實物出土，可證制度。

經師座間上面懸掛一有方楞木板，用木做應是「承塵」。劉熙《釋名》：「承塵，施於上以承塵土也。」《楚辭》即有「經堂入奧，朱塵筵些」語，註以為「上則有朱畫承塵，下則簞筵好蓆，可以休息。」這種「承塵」若用絲綢做成加個邊緣，便成「斗帳」。斗帳有單夾，講究的四角懸小鈴或香囊。樂府詩「紅羅複斗帳，四角垂香囊」，詠的應是這類斗帳。形如覆斗，所以複斗帳或為「覆斗帳」，也說得通。

經師身前橫陳一長几──或「書案」，上面豎搭一片錦繡，前後下垂如後世桌圍，和古稱「几案承以錦」制度相關。處理的方法，係豎搭不是橫陳。因此得知，唐敦煌畫「維摩變故事」講經台前和「佛說法圖」前香案錦繡應用情形還是自古相傳方式。不同處只是維摩所據講經台較高，因此几案相應加高，錦墊也必相應加長。案和坐具分離，圖像反映，春秋戰國即已明確。作坐具的榻相當沉重，且有一定位置，案則視需要而移動，應用方面且日益廣泛。春秋戰國間薄刻青銅器宴樂圖中，常見長案上置二酒罍，罍上橫置一長柄酒勺。漢代百戲中的「安息五案」，照四川磚刻反映，即把方案重疊五具（高的達十二具）供百戲人在上面作種種表演。這種方案唐代還名「牀子」。下腳增高成為方桌，實在唐代，敦煌畫屠桌有形象出現。宋代因坐具加高成為椅子，這種長方形條案或方桌才日益加多，且常有「桌子」記載。桌子或長案邊沿加錦繡桌圍，唐代敦煌經變畫中判案已有種種反映，直到明、清依舊應用，有大量板刻、壁畫及部分實物可證。但事實上宋式長方形的條桌，還佔主要地位，

一般還較低。在圖畫中如酒店、學校及文人遺老的閒居聚會，所用小型條案及大型酒讌案具，比例上都還比明代的低一些。

本圖聽講諸人中，幾個手捧簡編的形象也極重要，因為古代奏事、讀書、校勘等這類材料留下並不多。反映於畫塑上的，望都漢畫有一官吏在「獨坐」方榻上作執筆寫奏牘狀；沂南漢石刻有官吏簪筆捧簡奏事；長沙出土西晉青釉俑，有二文吏俑相對據小案校勘文籍，事實上恐是核對「遣冊」中殉葬物件（插圖五三）；宋明木刻作《玄奘繙經圖》，此外即少見。至於傳世《北齊校書圖》，作諸人連榻同坐，琴酒果品羅列，如同舊題顧作《文會圖》，實在讀詩作文，表現封建文人的社會生活。此後還有《文苑圖》、《文會圖》、《西園雅集圖》，以及明人《李白春夜宴桃李園序圖》等傳世，反映的多是文人吟詩唱和情狀，和校讀關係並不多。

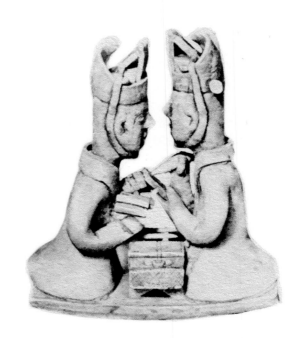

插圖五三·長沙西晉永寧二年墓
對坐校書青釉陶俑

三五

漢武氏石刻貴族
梁冠和花釵

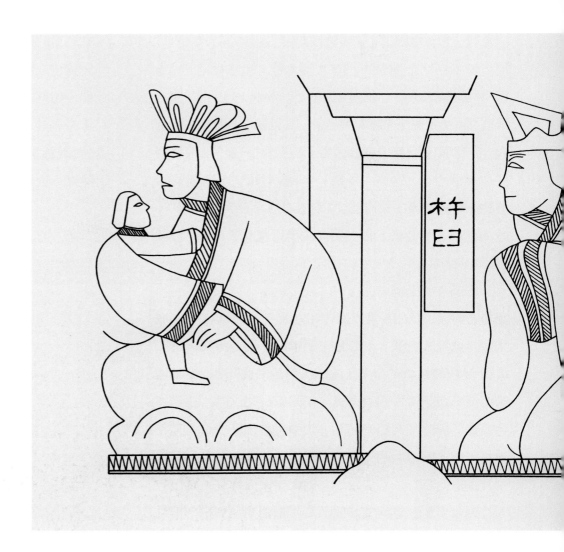

圖八一 漢
梁冠、佩綬貴族和花釵大髻婦女
（山東嘉祥武梁祠石刻畫像）

　　圖八一為嘉祥武氏祠東漢石刻歷史故事部分。左圖內容據《史記·趙世家》，作趙氏托孤公孫杵臼故事。右圖據《列女傳》無鹽醜女鍾離春說齊宣王故事。在漢代畫中同屬於儒家思想佔絕對統治地位後"以古為鑑"引垂教訓的主題畫。這類故事多集中於劉向編的《說苑》、《新序》、《列女傳》一類通俗讀物中，東漢以來即經常繪於宮廷屏風上或牆壁間，在墳墓石刻畫中，也佔有一定分量。

　　人物衣着雖簡化成圖案狀，仍可看出漢代一般寬博大袖、袖口收斂，和

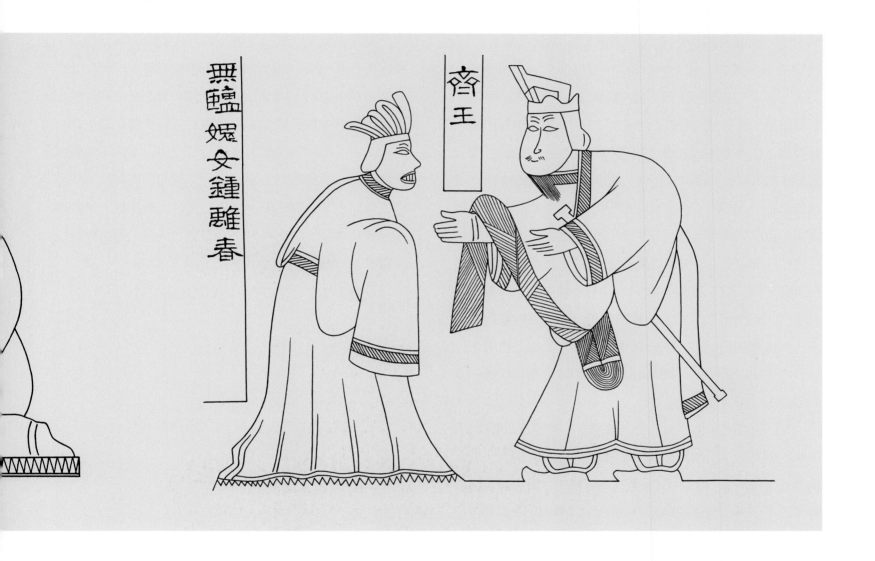

戰國畫刻如信陽楚墓彩繪婦女俑、漆瑟上繪貴族男子，長沙出土帛畫婦女衣着式樣還基本相同。照漢石刻壁畫反映，統治者上至帝王公卿，下及百官衣着式樣都差不多，統名為袍。當時等級區別，主要在衣冠組綬等材料精粗和色彩配合上。總的說來，即紅衣為上服，青綠較次。吏卒衣黑，平民衣白，罪犯衣赭。齊王頭上戴的冠子為東漢通行用鐵做成的梁冠。式樣特徵是前面一梁高聳，頂上一片向後傾斜，後附微起雙耳為"收"，和西漢不同。西漢時冠制原只約住頂髮，並不裹頭，即有冠而無巾幘，宜如洛陽畫像磚墓所見巾

冠式樣及另一大型空心磚墓加彩繪二桃殺三士故事部分情形。《沂南漢石刻‧列士傳》部分，或同屬西漢。本於古制"士冠庶人巾"，士大夫用冠，平民用巾子。史傳稱西漢末王莽專政，因本人禿頭，才加包頭的幘，成本圖中冠式；一說加幘始於漢文帝"壯髮"（多髮），似以前說為可信。根據兩漢人物畫塑石刻比較，用鐵片做成前高後低的梁冠，史志記載和實在情形大致還符合，實成熟於東漢，西漢尚未發現。這種冠宜名"通天冠"，《後漢書‧輿服志》稱："通天冠，高九寸，正豎，頂少邪卻，乃直下為鐵捲梁，前有山，展筩為述，乘輿所常服。"《晉書》於制度有所補充，以為"前有展筩，冠前加金博山述，……"記載及註釋不甚明確處，卻可從出土實物形象印證。比如冠前所附"金博山"一物，屬於王族所特有裝飾，山東東阿魚台曹王村曹植墓出土一件長約寸餘盾形金飾，用吹管滴珠法做成，鏤空作山雲紋繚繞狀（有的還中嵌二琉璃），就足當這個稱呼。又東北前燕馮素弗墓，也有同式出土物。報告中只提"冠飾"，實在就是《晉書‧輿服志》一再說過的"金博山"，唐代以後才改用玉蟬。漢、晉、唐《輿服志》，均有金博山記載，圖像反映於十八學士之一頭上，實已似是而非，亦無實物出土。朝服額間附一蟬，唐宋圖像才出現，實物亦無聞。至於白玉或白琉璃蟬，漢墓出土物不少，均死者口中物，非冠飾。

又"遠遊冠，似通天，而無山述"。照蔡邕《獨斷》所說，則為諸侯王所戴。又有"高山冠"，也似通天，惟頂直豎不斜卻。"巧士冠"又似高山冠稍小。僅從圖像取證，恐不易得到明確認識。主要原因，《輿服志》記載多屬禮制沿襲，當時即或曾一時使用於特別禮制上，至於一般生活則並不使用。漢晉人述漢冠制，常提及冠名，形制既多相似，大小和裝飾不同，便成重要標誌。一般畫刻既較簡略，這方面知識雖能得形象輪廓，實難於具體詳盡。還有多和記載矛盾處，如史志雖說梁冠常以梁數多少定等級尊卑，但畫刻反映則一梁為常見，或中分作一線道，即近似二梁，或正中一梁旁附二小梁便為三梁。除上三式，此外即少見。至於唐宋式向後延伸捲雲梁冠，漢代畫刻中實未發現，似是唐人根據晉代巾幘襞

積法做成，首先用於宗教畫中"諸天"形象，後人作《洛神賦圖》、《朱雲折檻圖》、《卻坐圖》，才轉用到古代帝王頭上。事實上漢代"捲梁冠"，大多只是指東漢以來一般前上聳後斜式而言，和唐宋人圖畫中梁冠少共同處。

又史稱東漢馬皇后美髮，為四起大髻，內外仿效，成一時風氣，多用假髮襯托，因此民間有謠諺諷刺："宮中好大髻，四方廣一尺"。本圖中無鹽即是一例，應即是四起大髻流行後的一種式樣，東漢後期石刻作此式大髻的為常見。

漢代婦女花釵制，東漢一般多於髮間斜插六花釵，或另加步搖，實從《詩經》所詠"副彼六筓"、"副笄六珈"而來。《輿服志》雖明說為皇后所用，惟在漢石刻反映，這種花釵常多着於舞女或婢妾頭上，貴族婦女頭上卻少見。山東、廣東各地出土畫塑情形均相同。僅河南密縣打虎亭出一百戲宴樂大幅壁畫，作兩列貴族婦女，中作百戲場面，席上貴族婦女一律在髮髻上着花釵。其他圖像則多於婢妾頭上出現，差別顯明之原因，還有待進一步探討。（參閱圖七六、七九，插圖五二）。

三六

長沙馬王堆一號漢墓中
幾件衣服

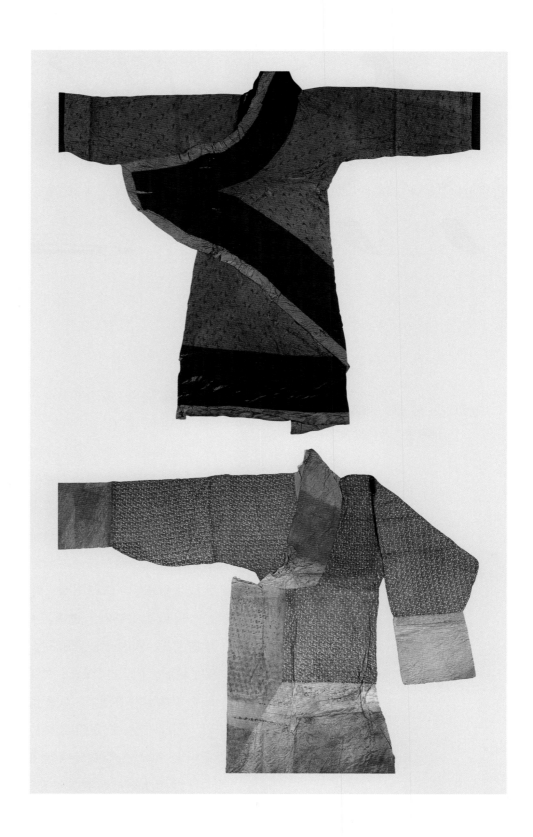

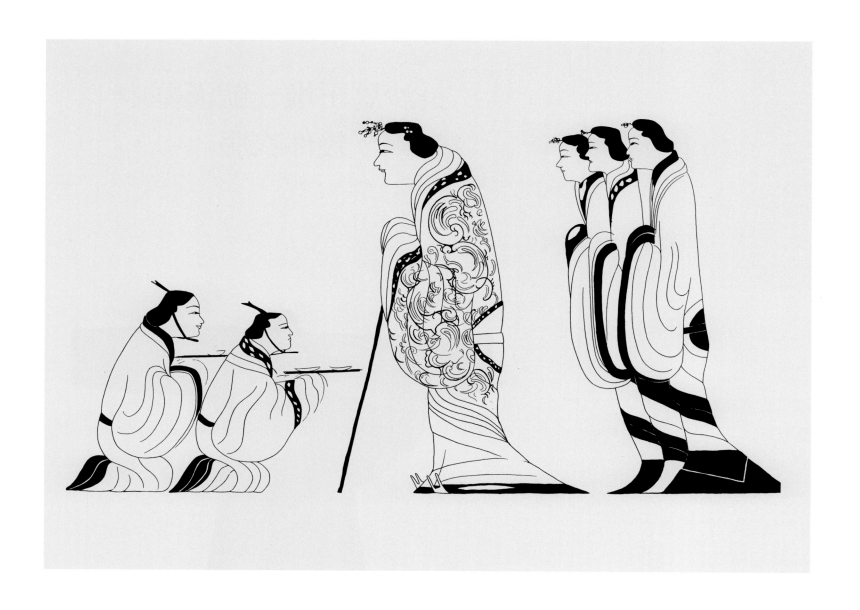

插圖五四‧馬王堆一號漢墓帛畫中
部墓主人及侍從像

前圖取自《長沙馬王堆一號漢墓》圖版部分，說明參考前書六十六頁關於"曲裾袍"敍述。

這個墓葬文物，內容異常豐富，包羅萬有，是 1949 年以來近三十年出土西漢古墓葬保存得最完整的一份重要材料，可供治文史、藝術、醫藥、衛生、飲食、器用等等有關專家學者進一步深入研究。若能聯繫同時及先後傳世出土有關材料作比較分析綜合，顯然將給人以十分有益的啟發，可望促進文史研究工作擺脫舊有過時的以書註書的孤立方法，充分從這個新的物質文化成就寶庫中，取精用宏，得到嶄新的進展。

僅就衣式為例。據報告，老婦身上保存完整衣服計十二件，內中有九件均屬曲裾。此外半已殘毀的衣料中，還有四五件也屬曲裾衣式。這顯明是按照《禮記》上說的"深衣"式樣裁製而成。衣樣尺寸雖不盡與文獻敍述相合，即在同墓這份遺物中，式樣也並不一致，但是同屬隨襟旋繞而下，卻大同小異。即此一點，已足證明宋人聶崇義的《三禮圖》做的深衣剪裁式樣不足信。千年來，博學宏儒關於這個問題的研究討論，也因此全落了空。

這些曲裾袍特徵多是方領、曲裾、衣襟下達腋部，即旋繞於後。乍一

看來，不免感到十分新奇，認為這又是一個新發現。事實上卻是早已有之，文獻上早就提起過。各持一說的商討，且已進行了兩千年，因為照習慣，各自引書證書，總歸得不到定論。所爭的是五個字中的一個字，即揚雄《方言》中提起的"繞衿謂之帬（即裙）"的"衿"字。或以為"衣領"，或以為"衣襟"，註釋家不厭其煩引經據典反覆求證，可無人注意到這一句話的全部含意。問題的癥結是，"帬"在揚雄時代或較早，究竟是個甚麼樣子，始終沒有人注意過，也沒有人知道。因為人人都自以為對於"帬"認識得十分清楚。儘管人們非常熟悉樂府詩裏的"緗綺為下帬，紫綺為上襦"，"何以接歡欣，紈素三條裙"，且能稱引《東宮舊事》中提到的太子納妃時衣服中有單裙、複裙，還同時注意到，魏晉間和稍後墓葬出土的鉛板和木簡牘上常有相近文字提及的衣裙名目，但是都不明白裙的應用忽然大量出現的原因，也絕對說不出裙子的式樣和漢晉前後有甚麼不同處，更絕不會聯繫到"繞衿謂之帬"五個字上去。因為一聯繫追究，那就更難於理解了。其實一接觸實物，問題就得到了解決。首先將會承認衣領不能繞，衣襟才能繞，正如附圖中附註所說，繞向後邊，通叫做"帬"。原來如此，簡單之至。（插圖五四、五五）。

以目下出土圖像知識判斷，大約在春秋戰國之際，信陽楚墓一份彩繪木俑，反映得已十分明確清楚。長沙出的彩繪俑時代稍後一點，式樣還是相差不多。長沙出的幾件西漢前期實物，和大量尺來長彩繪俑，還證實了古代說的"衣作繡，錦為緣"的事實。洛陽金村戰國韓墓出土的幾個玉雕舞女，則說明這個衣着制度，在戰國或更早些時實具共通性，並不是孤立事物。山東濟南無影山西漢墓中一組彩繪伎樂俑，那個舞女穿的同樣是旋繞而下，即在兩旁七個大袖博袍近似《國語》所說"瞽誦故記"的謳歌盲人，衣襟也還是向後旋繞而下。山西和長安出的兩個婦女俑，和湖北江陵出的幾個彩繪婦女俑，幾乎無例外衣着全是旋繞而下。不僅婦女這樣，男子也不例外。（也可說"連衣裙"的產生，原來出自中國戰國及漢代，是當時社會上一般普遍服用。參見圖二六、二八，插圖九·1、插圖一四——一七）長

沙馬王堆雖然也出了兩件絹裙，北京近郊出的小件雕玉舞女和東漢磚石刻畫歌舞伎圖像，也常有和後來相差不多的裙樣出現，但旋繞而下的式樣卻始終是主流。至於它的改進，使上襦和下裙分開，單獨產生存在，必在頭上冠巾、身上衣服式樣大有改變的魏晉之際。干寶《晉紀》說的衣裙上儉下豐，和《東宮舊事》記載的太子納妃單複衣衫裙，都可證明裙在各階層婦女間應用的廣泛。而談及某某衣衫時，必附加有某某不同色料的結緣，也說明衣襟已改變為由腋直下，才用得上附於腋下的結緣。這種結緣方式，則直應用到宋、明、清初，才陸續為紐釦所代替。

馬王堆一號漢墓出土實物，除大量精美絲繡袍服外，尚有兩件絹裙（或稱作單裙），各以四幅素絹豎拼而成，下寬上窄，當腰處用絹條橫約並於兩端留出繫帶。就隨葬衣物來看，此應是一種襯裙。又有青絲便鞋四雙，顯明是死者生前用物，鞋前端昂起二小尖角，實稍後雙歧履的前身。又有短統夾絹襪兩雙，襪口附有二帶，可以繫縛足脛。又有露指手套三副，製作十分精巧，一為花綺加繡雲紋做成，一為花羅做成，一為朱色花羅做成，上部均附有極窄薄絲縧縫上加固，縧上還織有"千金縧"三隸書，見出當時使用並不全在禦寒，實較多具裝飾作用，可補歷史文獻所不足（插圖五六）。（這種露指手套，在湘中至今還流行民間鄉村中，所重則在嚴寒裏猶不妨礙工作，可知有些屬於生活上實用器物，古今相去不甚相遠，亦常理也。）

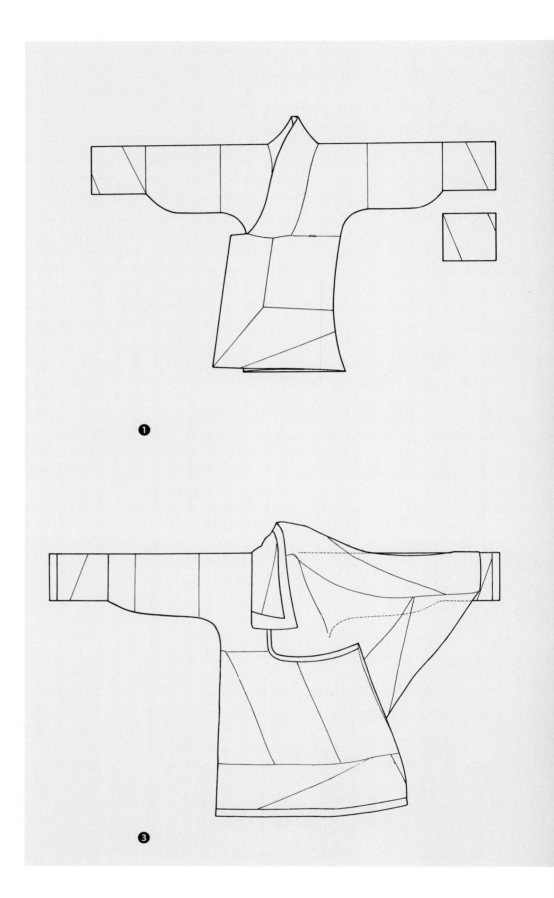

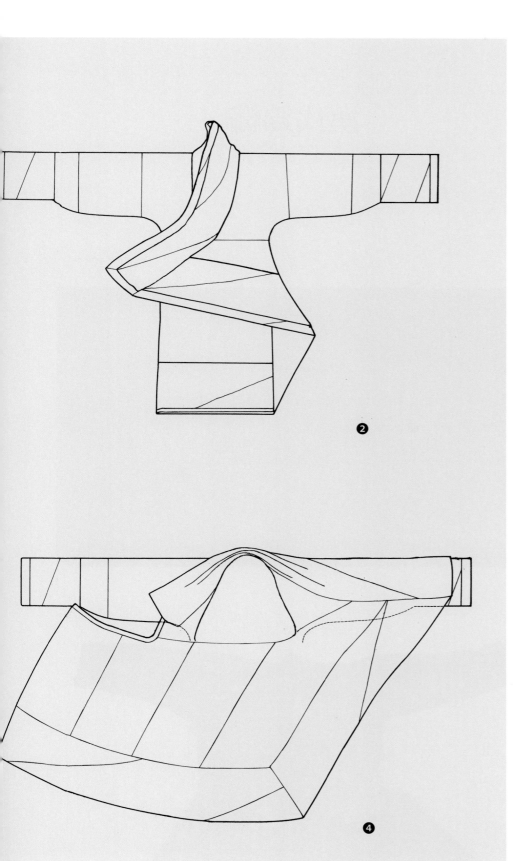

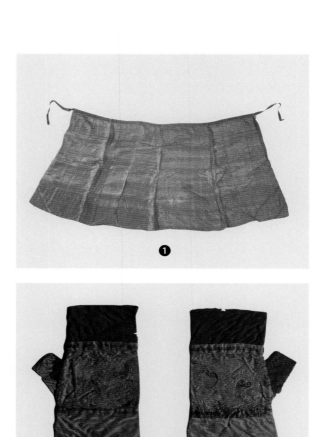

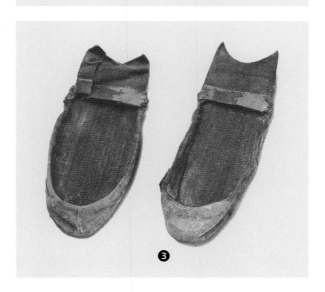

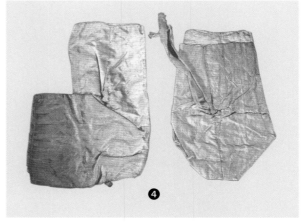

插圖五六・馬王堆一號漢墓出土的衣物

❶	❷
單裙	手套
❸	❹
青絲履	夾襪

三七

漢代錦繡

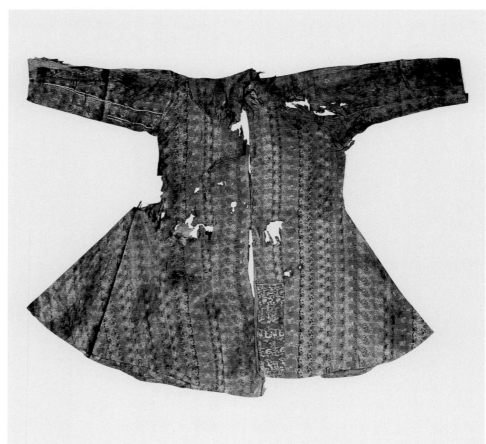

圖八三

上　西漢
規矩紋起毛錦
（長沙馬王堆一號漢墓出土）

下　東漢
"萬世如意"錦袍
（新疆民豐尼雅東漢墓出土）

160

圖八四
上 西漢
"長壽繡" 絹
（長沙馬王堆一號漢墓出土）
下 西漢
"乘雲繡" 紋綺
（長沙馬王堆一號漢墓出土）

插圖五七 · 漢代織繡花紋

❶
印花敷彩紗紋樣

❷
金銀色印花紗紋樣

❸
雙鶴菱紋綺紋樣

❹
豹首紋錦

　　春秋戰國以來，陳留襄邑就出名貴彩錦，山東齊魯出薄質羅、紈、綺、縞及細繡文。齊國生產有"衣被天下"稱呼，可見生產量之多、商品行銷之廣以及對齊國經濟影響之大。到漢代，由於鐵工具的廣泛應用，農業和手工業生產有了更大發展，絲綢紡織也得到進一步提高。漢代除於長安在少府工官統屬下設立東西織室，有男女工奴數以萬計，還設"織室令"專官監督生產；齊地也設"三服官"，按時織造不同材料，供官府需要，年費巨萬。生產除一部分供官用，其餘大部分供上層和西北各民族及國外作為特別商品或禮品。因此本來只為封建帝王特別享用的高級錦繡，照賈誼文奏說，到文帝時就已為富商用來裝飾牆壁，出賣奴婢時，必"繡衣絲履偏諸緣"。《太平御覽》卷八一五引漢人偽托范蠡著《范子計然》稱："齊細繡文，上價匹二萬，中萬，下五千也。"二萬錢就是二兩金子。當時一般絹帛市價，據西北出土漢簡記載，一匹才值六七百錢。上好錦繡的比價竟多達二十五倍以上，可以推想產品工藝水平之高。《史記 · 貨殖列傳》引漢代謠諺說："刺繡文不如倚市門"，意思是工不如商。必然是生產量大而國內外又有廣大市場，商人才有可能過這種當時為人稱羨的剝削奢侈生活。《史記 · 貨殖列傳》曾列舉許多種商品佔有者（包括染料中的梔子、茜草等植物染料），到達一定數量時，一年就可取得利潤二十萬錢，和一個千戶侯的正份收入相等。張騫出使西域歸來後，探知西蜀的邛竹杖和蜀中細布早為商人由身毒（印度）轉入中亞，因此才開闢了由西北往中近東及大秦諸文明古國一條商路，即歷史上著名的"絲路"。主要商品就是中國特產絲綢錦繡（《魏略》還說及大秦將中國絲綢解散織成胡綾）。當時我國西北住居的諸部族統治者，也

特別歡喜穿錦繡衣，漢政府為這個原因，每年就有若干萬匹錦繡運往西北各地，作為團結諸族君長的禮品。作為商品交換，數量必更可觀。近半世紀考古發掘，逐漸證明了這個歷史事實。本節圖中有的彩繡和"萬世如意"錦袍就在新疆民豐出土，由於土地乾燥，埋藏雖經二千年，顏色還完整如新。其他幾片有文字錦緞花紋圖案，原物也是在西北地區出土。1949年前，部分材料已盜出國外，近些年出土的，全部收藏於國家博物館和省市博物館中。前後發現錦繡已不下千百十種，花紋壯麗活潑，配色鮮明調和，工藝水平極高。部分還織有如"登高明望四海……"、"長樂明光"、"無極未央"、"延年益壽"等吉祥文字。從字體結構和語意內容分析，蒙古阿爾泰山古墓所出"登高明望四海"和封建帝王上泰山封禪必有一定聯繫。"長樂明光"是西漢宮殿名稱，而"無極"、"未

央"又都是秦漢以來習用語，也和秦漢宮殿名稱相關。可以推測這類錦紋圖案的創造，早不過秦始皇以前，而晚不會在漢武帝以後，必然是這一歷史階段長安東西二織室的產品。

西漢元帝時，有個專管宮廷事務的文官，名叫史游，為便於初學兒童記憶，用三七言韻語編了個通俗讀物，名叫《急就篇》，記下許多日用器物和西漢以來其他社會人事的名稱。關於錦繡絲綢花色，在第八章有如下形容：

"錦繡縵旄離雲爵，乘風懸鐘華洞樂，豹首落寞兔雙鶴，春草雞翹鳧翁濯，鬱金半見霜白蔳，……"歷來註解多以為前一部分指花紋，後一部分指色彩。若用近三十年出土錦繡實物及反映於金銀錯器物和漆器上花紋圖案作綜合分析，可得到些新理解，內中形容花紋佔較大分量，相當具體，而且是標準化了的紋樣（插圖五七）。

插圖五七 · 漢代織繡花紋

❺
雞翹紋錦

❻
鳧翁紋錦
（據馬王堆一號漢墓復原）

❼
鬱金紋繡

❽
"長樂明光"錦
（採自《馬王堆一號漢墓》、
《蒙古諾因烏拉發現的遺物》、
《亞洲腹地》、《文物精華·2》）

如"春草雞翹鳧翁濯"過去以為比擬色彩的，或許還是對於花紋圖案的形容，"鬱金半見"也指的是花紋而非色彩（漢代錦繡中均有成串鈴蘭或鬱金花朵作 ◯ 式點綴其間）。當時高級手工藝品的紋樣圖案，主題不外反映兩個方面：一即漢代統治者現實生活中的遊獵，如《上林》、《羽獵》諸賦中用大量辭藻鋪敍的，射生勇士於山陵起伏長林豐草間搏猛獸逐輕禽的現實情形。二即為當時的燕齊海上方士遊客宣揚煽惑形成的神仙思想。如《封禪書》所敍述的，海上有蓬萊、方丈、瀛洲三神山，上有仙人玉女、白鹿白雁、奇花異藥，使人長生不死。又說王者得天下必上泰山封禪，才算是真正完成帝業。這兩種思想和行為，使漢代銅、玉、陶、漆、金、銀工藝美術圖案，無不或多或少受它的影響，作出相似而不盡同的反映，在絲繡、金銀錯、髹漆中的處理，則更多樣化。

中國古代絲綢錦繡工藝歷史上，西漢武帝時代是一個重要發展變化階段，文物上反映十分顯明。主要特徵是由對稱規矩圖案發展成為流動活潑的不對稱圖案。試用兩湖出土時間較早錦繡材料，和稍後西北各地出土的錦繡材料作比較分析，便可明白區別開來。

湖南長沙和湖北江陵一帶出土西漢初年細繡紋紗羅，薄如煙霧，且有仿泥金銀印花彩繪薄質織物。紗衣每件重量不到一市兩，近於漢人說的"霧穀"，南朝人所說的"天衣"。刺繡精細所達到的工藝水平，都是難以設想的。但幾件花錦的配色設計，顯明都受提花技術上的限制，以對稱幾何圖案為主調，風格比較簡質，少變化，欠活潑。配色藝術也較單純，遠不及同時細繡紋樣加工複雜多樣化。後來情況完全相反。從本節圖中和其他許多西北出土的錦類材料看來，圖案多華美壯麗，配色也

相當複雜，和西漢初年長沙江陵出土錦類不同。至於刺繡，相形之下則江河日下。過去僅刺繡所能達到的藝術效果，新的彩錦已同樣能達到，顯明反映出織錦提花技術有了改進。彩錦提花技術的改進，世人多據晉傅玄《扶風馬先生傳》，認為是東漢末馬鈞的發明貢獻，對此極少懷疑。而這種進步，據出土實物分析，卻必然和武帝劉徹於長安設東西織室，各集中五千官奴婢進行大量生產有關，是這麼一種雄厚人力物力條件所促成，不可能是東漢末正當錦繡生產下降期，馬鈞個人獨出心裁所能做到的。傅玄提及馬鈞簡化錦機提花事，可能是依據產生時間早些的《西京雜記》敍述陳寶光家織綾機提花法記載而來。

　　至於刺繡用的連環瑣絲法，據出土材料，則由西周、戰國到兩漢始終少變化，直到南北朝刺繡轉用於宗教迷信的繡佛和供養人像時，由於要求效果不同，鋪絨繡和結子繡才隨之產生。前者藝術效果柔和而秀麗，後者則色彩對照強烈鮮明。植物類小簇花和生色折枝花成為社會風氣後，近於寫生的花鳥成為刺繡主題而應用到上衣旋襖的領袖及裙子，並大量應用到其他器物各部門。為適應這一需要，刺繡才產生配色複雜逼真的擘絨錯針法，逐漸代替了傳世千餘年的瑣絲繡而得到更新的進展，奠定了明代的顧繡、蘇繡的基礎。又由於社會發展和多樣化的要求，明清兩代的官服補子以及其他服飾附件各有大量需要，因此不僅漢代以來的瑣絲結子繡依舊保存下來，唐代的堆綾貼絹法也還各有用途，而更新的灑線、刮絨、戳紗、納絲繡法都各有不同成就。

三八

圖八五　東晉
著衫子、巾帽、螺髻或散髮、
弄樂器隱士
（南京西善橋出土竹林七賢
和榮啟期磚刻畫）

阮籍　山濤　　　　　王戎

阮咸　劉靈　　何秀

南京出土，據南京博物院藏拓本照片摹繪。

圖中除竹林七賢外，還有個晉人歡喜稱引的古代貧窮高士榮啟期，共計八人。從藝術成就而言，圖中人物面貌神情活潑而自然，藝術風格相當高。唐張彥遠《歷代名畫記》即載有顧愷之作阮咸像、榮啟期像。又顧自作《魏晉勝流畫讚》，有“七賢，惟嵇生像欲（“猶”或“尤”）佳。其餘雖不妙合，以比前竹林之畫，莫能及者”。當時作《七賢圖》的，還有史道碩、戴逵等，或較前，或同時；顧愷之本人也不止畫過一次。這個磚刻浮雕畫跡，可說是研究晉六朝幾個著名人物畫家藝術風格和成就的第一手重要材料。衣着也是當時南方士大夫通用的巾裹衫子便服。如把它和時間略後有關這個主題的材料同看，顯然還會得到許多新的認識、新的啟發。

史稱西晉山濤、阮籍、嵇康、向秀、劉伶（圖作劉靈）、阮咸、王戎七人，常集於竹林之下，肆意酣暢，世稱“竹林七賢”。當時和稍後用這故事作主題畫的不少，作讚作詩的也不少，讚美的多有“不為禮俗所拘”的稱許意思。反對的如《晉書‧五行志》所稱：“惠帝元康中（公元二九一——二九九年），貴遊子弟相與為散髮保身之飲，……希世之士，恥不與焉。”同時或稍後還有許多人作《竹林七賢論》，當成個討論題目，有褒有貶，《隋書經籍志疏證》輯引了些遺文片斷。總的反映出一個問題，即這類封建士大夫階級一些落拓不羈的行為，有受老莊思想影響消極的一面，也有不滿現實腐敗政治的一面。因此對於以後千多年封建社會讀書人的思想、文學、藝術影響極大。有關衣着方面，則本畫可和史志記載相互印證。這個畫跡近於寫意草稿，不及《女史箴圖》佈局嚴整，也不如《北齊校書圖》用筆精到，比其他七賢圖材料卻早一些。人物形象，衣着式樣，更接近東晉以來的社會現實。

圖中諸人都近於袒胸，七人赤足，一人散髮，三人梳丱角髻，四人着巾子。三人面前有裝酒的鴨頭勺（或稱“梟頭勺”），二人正舉羽觴，二人撫琴，一人擘阮，一人手指頂着個如意玩。巾裹及生活方式，都正是有意描寫“相與為散髮保身之飲”及“肆意酣暢”不為世俗禮節所拘情形。器物也是漢晉之際式樣，兩個七弦琴都刻得簡單而具體，可與傳世《斲琴圖》、《北齊校書圖》所見琴式比較（圖九九）。阮咸手中的樂器，是目下所有同式樂器形象最早的一具，用竹籤子彈撥，也是過去不知道的。北朝畫塑形象多用手撥，所以稱“擘阮”。同式丱角兒髻，在成人頭上出現，除《女史箴圖》有一射鳥人，還有《北齊校書圖》一坐胡牀文士。藉此得知，前人把校書圖題作《勘書圖》或《文會圖》，說是顧筆，也有一定道理，因為衣着器物時代相去均不甚遠，特別是成人頭上丱角處理很相近。

幾個人穿的衣服，照劉熙《釋名》，應當叫衫子，和漢代袍不同處是衣無袖端，敞口。《釋名》並以為即揚雄《方言》說的西漢以來陳、魏、宋、楚的“襜”或“單襦”。這個說法還值得研究，因為兩者得名含意微有不同。漢人

單襦，一般袖口總比較小些。

晉《東宮舊事》稱"太子納妃，有白縠、白紗、白絹衫，並紫結纓"。晉《修復山林故事》稱："梓宮有練單衫、複衫、白紗衫、白縠衫。"可知當時是上中階層通用便服。衫有單夾，不論婚喪均常用白色薄質絲綢製作。

畫中幾種巾裹相當草率，也相當重要。《晉書》稱："漢末，王公名士多委王服，以幅巾為雅。是以袁紹、崔鈞之徒，雖為將帥，皆着縑巾。"《晉書 · 五行志》稱："魏武帝以天下凶荒，資財乏匱，始擬古皮弁，裁縑帛為白帢，以易舊服。"又東晉裴啟《語林》稱諸葛亮"羽扇綸巾"。白綸巾、紫綸巾顏色材料即或不同，式樣必大致相近。漢末《郭林宗別傳》："林宗嘗行陳、梁間，遇雨，故其巾一角沾雨而折。國學士着巾，莫不折其角云。"又《豫章記》："王鄰隱西山，頂菱角巾。"又詩人陶潛有葛巾漉酒故事，在較後畫圖中這些巾子均不斷有反映。可知漢晉之際，或因為經濟貧乏，或出於禮制解體，人多就便處理衣着，終於轉成風氣。武將文臣、名士高人，着巾子自出心裁，有種種不同名目。如把本圖中幾種巾子和較後的《北齊校書圖》、《列帝圖》、《高逸圖》，以及反映到唐代越窰瓷和青銅鏡子及螺鈿琴上的竹林高士形象、榮啟期形象、墓中磚刻壁畫《竹林七賢圖》、長安石刻《七賢圖》、敦煌初唐壁畫《維摩圖》、諸葛武侯相、陶靖節佚事畫相、元人作《歸去來圖》等等頭子同看，古代所謂"帢"或"帩"，以及"折角巾"、"菱角巾"、"綸巾"、"葛巾"，都可從比較中得一明確形象。也可從文圖互證中，判斷許多畫跡產生相對年代。

榮啟期事見《列子 · 天瑞篇》，稱孔子見其老而貧，披裘而帶索，美其樂天安命。晉人皇甫謐《高士傳》中，他就佔一個重要位置。陶詩也有"九十行帶索，飢寒況當年"句，詩意本來應當是用草繩作腰帶，圖中畫的卻在結得很有款式的腰帶上另外掛一串繩索，近於蛇足。或許陶潛看到的榮啟期，是另外一個畫像。當時作榮啟期不止一人，不止一圖。

又本圖榮啟期像為披髮，與沂南漢墓石刻之倉頡圖像、鄧縣畫像磚墓磚浮雕之浮邱公及南山四皓圖像均同作披髮狀，有"不臣事於王侯"寓意，亦即李白"散髮弄扁舟"詩意所本。《竹林七賢圖》照記載如更寫實些，應為散髮俅身才符合。作圖用丱角髻和赤足表現，似注重到較容易為當時人接受。

三九

晉女史箴圖中八輿夫

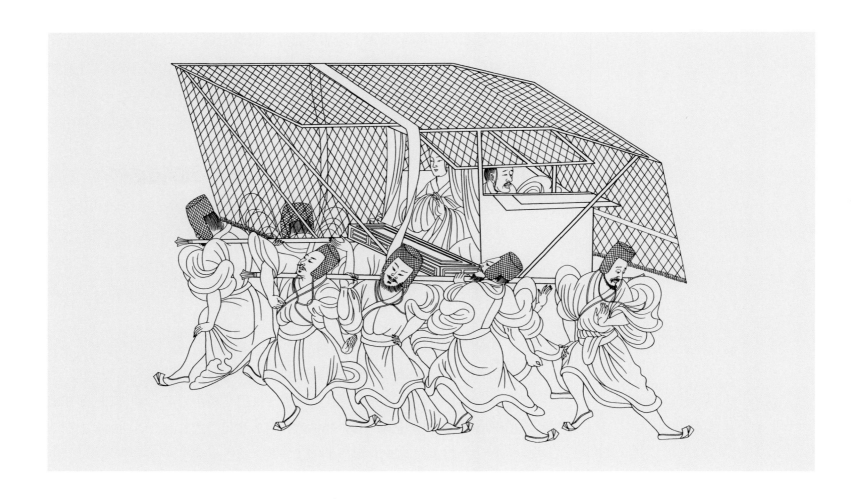

據《女史箴圖》班姬辭輦部分摹繪。

　　本畫是依據西晉著名文學家張華《女史箴》一文作的圖解，故事來源則出於西漢末年劉向所編《列女傳》中"班姬辭輦"一段。《列女傳》作為勸誡性故事，在兩漢早已使用於宮廷屏風畫上。晉代畫跡著錄中，也還有顧愷之、戴逵等作的《列女仁智圖》，故宮博物院還保存一個宋代人摹本長卷，旁附題讚。山西大同北魏司馬金龍墓中出土一件朱漆彩繪屏風，上作《列女傳》故事，就畫中男女冠巾衣着器物比較分析，有些部分保留漢代舊稿；有些方面，顯明是晉南北朝時人有所補充。本圖也有相似情形，人物圖像上限可早到西漢，下限卻可能晚到齊梁。

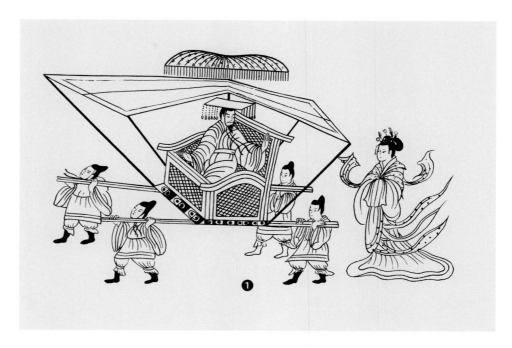

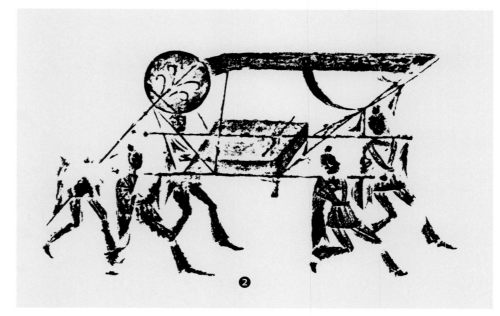

插圖五八・輿

❶
平肩輿
（大同北魏司馬金龍墓朱漆彩繪屏風）

❷
平肩輿
（鄧縣南北朝墓模印彩繪畫像磚）

　　八輿夫面貌神情及衣着攘袖至肘形象，都具有西漢畫刻常見式樣，特別是其中一人所穿的大口袴，不是晉人所習慣。輿夫頭上的細紗籠巾，早在西漢亭長磚及洛陽出土西漢畫像磚墓彩繪武衛頭上也常有反映，長沙馬王堆古墓且有一具實物出土，保存得完整如新。但應用到頭上時，把原附兩帶一加束縛，都接近後來紗帽式樣。至於本圖中所見，則完全和北魏遷都洛陽以後才定型的漆紗籠冠毫無差別，不僅缺少漢意，也決不會出現於東晉初年畫家筆下。僅就這一點而言，說這個畫卷實近於拼合而成，原稿有早於顧的，產生時代或晚於顧。至於圖中帝王所用乘具，漢代通名"篼輿"（見圖六六說明），

晉六朝通名"平肩輿"。《晉書・謝安傳》稱，"謝萬嘗衣白綸巾，乘平肩輿。"《王羲之傳》也有子敬乘平肩輿入顧氏園看竹子，旁若無人，不和主人周旋，大受其窘故事。本圖所反映，宜為當時平肩輿中一種。輿上籠罩薄紗，暑天可避蚊蚋。旁置几案，能供閱讀書寫。《南齊書・江夏王寶玄傳》有"乘八軒輿"語，指的應當就是這種八人扛抬的交通工具。司馬金龍墓中出土一朱漆屏風，彩繪《列女傳》故事，也有"班姬辭輦"一節，用四人扛平肩輿，如（插圖五八・1）式樣，民間通用則更簡便一些，有"板輿"、"籃輿"等等名目（插圖五八・3）。手提不上肩的名"腰輿"，帝王在宮中使用便稱"步輦"。

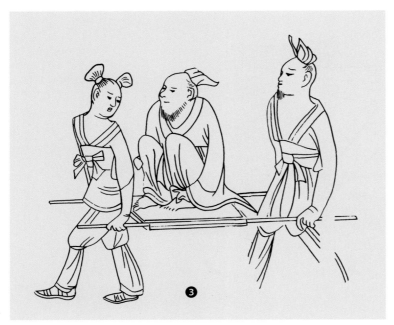

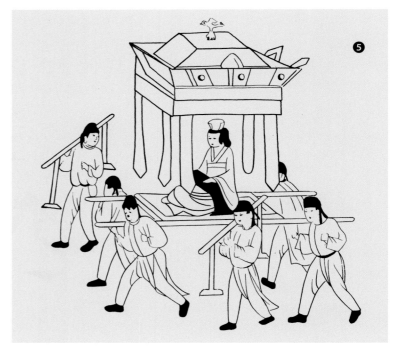

插圖五八·輿

❸
板輿
（北朝寧萬壽孝子棺石刻）

❹
舁牀
（唐《過去現在因果經》插圖）

❺
平肩輿
（唐敦煌畫）

《隋書·禮儀志》敍及這種交通工具有一定概括性，"天下至於下賤，通稱步輿，方四尺，上施隱膝，以皮襻舉之，無禁限。載輿亦如之，但不施腳，以其就席便也。"《新唐書·李綱傳》："貞觀四年復為少師，以足疾賜步輿，聽乘至閣，問以政事。"可知唐初年老大臣入宮議事，可蒙特許，作為一種優待禮遇。其他唐人記載，則通稱"擔子"，或稱"舁牀"（插圖五八·4）。《列帝圖》、《步輦圖》及唐人寫經故事插圖，文圖互證，可對於這類應用事物得到一種多樣化印象（見圖一一五，插圖七三）。

四〇

晉女史箴圖臨鏡部分

圖八七　晉
簪金雀釵、上襦、長裙女婢和
大袖長衣貴族婦女
（傳顧愷之《女史箴圖》臨鏡化妝部分）

原畫現藏英國大英博物館。

畫卷是據西晉張華《女史箴》一文作的插圖，文載《昭明文選》。傳稱古代宮中也有女史官，經常在皇后左右，隨事記載言行，並訂定有關宮廷規章制度。《漢書‧藝文志》小說部分留傳下來的一部《青史子》，談胎教雜事，就屬於古代這類女史官的記載。《女史箴》是用韻文擬女史官口氣，針對賈后擅權有所諷諫而寫的宮廷箴規，每章有附圖，本圖原文是：

"人咸知修其容，莫知飾其性。性之不飾，或愆禮正。斧之藻之，克念作聖。"大意是，人都會打扮外貌，可不知注意品德。品德不重視，容易違犯禮法。時常琢磨鍛煉，人格品性才能完美。

圖中作二貴婦席地而坐，一握鏡自照，一面對鏡台，聽宮女理髮整容。

插圖五九・西漢
奩具及鏡台

❶
九子奩（長沙馬王堆一號漢墓出土）

❷、❸
沂南漢墓石刻戴花釵女婢及鏡台

鏡台前置漢式銀釦漆奩，敞口，內着脂粉梳篦小盒，一旁並有個放抿刷長條漆盒，總稱"奩具"或"嚴具"。內裝多件小盒則有"五子"、"七子"等名目，漢墓中有極完整實物出土（插圖五九）。朱漆彩畫較常見，銀釦的稱"參帶"式，因夾紵漆加銀帶飾才易鞏固不走形。圖中鏡還是漢代式樣，和沂南石刻所見戴花釵婢女手中物大同小異。當時鏡台用各種材料，曹操《上雜物疏》在退還皇帝貴重用物中，就有純銀參帶鏡台一，純銀七子貴人鏡台四。晉張敞《東宮舊事》記太子納妃器物中，有玳瑁細漏鏡台一。還有銅做的，玉做的。畫中漆奩和出土實物相似，惟畫得相當草率，形制欠準確，顯明是不明器物制度後人的重摹。本畫產生時代，歷來意見紛紜，難得定論。試從器物分析，時間應晚於顧愷之，或完成於陳隋間，但內中人物衣着髮飾，則又多早於顧，部分或可早到西漢時。若僅從筆墨題識作分析判斷，勢不可能得到正確理解。

例如本圖中梳頭宮女髮式，於"雲髻峨峨"後下垂一髻，在西漢墓壁畫即經常出現過（插圖六〇），傳世宋摹《列女仁智圖》中也反覆出現。又如本圖卷首中"女史司箴敢告庶姬"題下前後有三個宮女（或嬪妃），後垂長髮，將近末端結成雙環。這種髮式，惟楚俑和西漢彩俑為常見，東漢畫跡中即已消失。至於前兩鬢捲曲呈蠍子尾狀，也早見於西漢畫跡，南北朝重複出現，則見於名畫家謝赫仿古，所以當時人評謝畫時，有"直眉曲鬢，與世競新"語。試就兩晉材料分析，則無此例可舉，但北朝以來，敦煌壁畫中婦女幾乎無不雙鬢捲曲作蠍子尾式，顯明是受謝畫影響才成一時風氣。又婦女頭上額間裝飾，從西漢馬王堆帛畫上反映，也相當明確，除步搖外，另有首飾裝點，應即曹植《美女篇》中提到"頭上金爵釵，腰佩翠琅玕"的金爵（即雀）釵。這種釵在《女史箴圖》上曾反覆出現，此外畫跡中從未發現，也可作為本圖實仿古擬古而成，非兩晉制度所有的一個旁證（見插圖五四）。

圖八八　晉
着巾子或小冠、褒衣博帶、高齒屐隱
士和大袖衣、袴褶、執羽扇、方褥、
書卷、如意侍從
（南朝人繪《斲琴圖》局部）

採自《斲琴圖》，原畫藏故宮博物院，以為宋人摹顧愷之，說得十分籠統。前人著錄中有題顧愷之繪的，也缺少具體分析。

畫的是製造七弦琴施工過程，畫意或用嵇康做琴故事，能反映人物氣度性格，富於寫實感。主人冠巾着頂上，照形制說，圖中策杖高士，所着小冠多玉石做成，中空，可納椎髻，用白玉簪由後貫入把小冠子和髮髻固定。巾子是魏晉之際才流行的帕，作波浪形，用縑帛做成。下部為一般幅巾，無一定式樣。策杖高士穿的是由漢代雙歧履進展而成的高齒屐，身邊僕從也不例外。衣服寬博，大袖幾及本人半身，未成年僕從也袖大過二尺。衣袖褶紋整齊對稱，和南北朝石刻造像處理技法相通。這類衣服式樣，當時受魏晉清談影響，求瀟灑脫俗，有意仿古。聯繫史傳敍述加以比較分析，畫的產生年代必晚於顧愷之數十年或百年，和《竹林七賢圖》產生時間相近或稍晚，應當是齊梁之際畫家作品。

《晉書·五行志》稱："晉末皆冠小而衣裳陣大，風流相放，輿台成俗。"《宋書·周朗傳》也說到："凡一袖之大，足斷為兩，一裾之長，可分為二……宮中朝製一衣，庶家晚已裁學。"可知衣袖寬博，上下成俗，風氣始於東晉末年宋齊之際，流行於梁陳。顧在東晉初，實在來不及見到。北齊顏之推《顏氏家訓》稱："梁世士大夫皆尚褒衣博帶，大冠高履。"又《勉學篇》嘲諷紈袴子虛矯處時還說及"梁朝全盛之時，貴遊子弟多無學術，……無不熏衣剃面，傅粉施朱，駕長簷車，躡高齒屐，坐棋子方褥，憑斑絲隱囊。列器玩於左右，從容出入，望若神仙。"並說到變亂時這些人毫無能力，全是一些駑材。其實這個時期不僅南北好尚相同，即遠到敦煌也差別不大。真是萬里同風！不僅男人這樣，婦女也這樣。不僅現實社會這樣，即龍門石刻、敦煌畫塑，幾乎到處可以發現。不同處只是在人身上，近於有意模仿高雅，表示瀟灑脫俗，在佛像身上，企圖增加莊嚴感，騙人迷信而已。宗教性雕塑，反映社會習俗，關係相當密切。

《顏氏家訓》說起的四種齊梁時髦事物，"長簷車"前人附會為長轅，以為行動輕便，實近猜謎，千多年來不得其解。事實在石刻、壁畫、陶明器上，都有大量形象反映，只是前後車簷極長，有的還在車上另加罩棚，把車棚和牲口一齊罩住。當時駕車照習慣以牛為主，間或用馬，如敦煌北魏《九色鹿經》故事畫中所見。南朝則因缺馬才用牛，出土明器即多用牛。並且牛也極珍貴，有蹄角瑩潔如玉，價重千金，稱"金犢車"。車輛製作特別華美，小牛特別壯實，應數隋代。到其後隋唐官制中，婦女出行乘的"油碧車"還是用牛。

高齒屐宜如圖中所示樣子，指的應是履前上聳齒狀物，從漢代雙歧履發展而出，不是高底下加齒，在大量南北朝畫刻上，還從未見有高底加齒的木屐出現。"斑絲隱囊"，隱和穩同義，隱囊即"靠枕"，後來叫"引枕"，不免大失原意。《北齊校書圖》、龍門石刻及敦煌壁畫《維摩圖》和傳世《高逸圖》都有形象可以發現，一般作鵝蛋形，《北齊校書圖》中一女僕手中所抱隱囊最具體（見圖九九）。明清帝王寶座另有靠墊，扶手因而改為四方形或十二面燈籠狀。"棋子方褥"是隨身坐具，材料用的大致是西北生產的高級毛織物花罽，別名氈毹、氍毹，細緻柔軟，五色兼備，西漢以來就是貴重用品。西漢初法令禁止商人衣罽，東漢班固文中，有致班超信，說竇侍中托他購西域細罽十餘張，費錢數十萬，晉南北朝總還是錦罽並稱。《鄴中記》曾提及豹文罽、鹿文罽、花罽，平時由身邊侍從攜帶，對摺成長方形，挾於脅下，遇需要時一打兩開攤在地上或"獨坐"小榻上，《洛神賦圖》、鄧縣磚刻和本圖都可發現（見圖九一中）。一般宜為對摺式，本圖侍者所持畫成一卷，若非誤繪，可能原本係熊鹿豹等獸皮墊褥，因為圖中其他部分即尚有各種不同材料作成的茵褥。特別是高人隱士圖像，用虎豹熊皮為常見。

四二

晉六朝男女俑

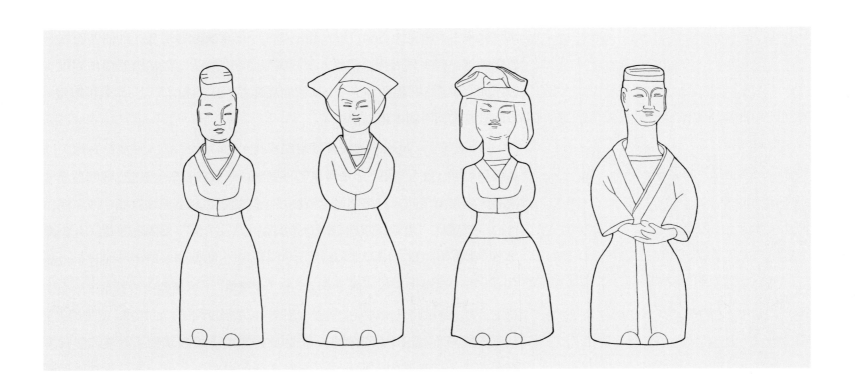

圖八九

圖八九

左　東晉
小冠子男侍陶俑
（南京石子岡出土）

中左　東晉
大髻、着上襦、複裙侍女陶俑
（南京石子岡出土）

中右　南朝
大髻、着上襦、複裙侍女陶俑
（南京幕府山出土）

右　南朝
平巾幘男侍陶俑
（南京小洪山出土）

取自南京博物院文物圖錄，原物藏南京博物院。

衣着顯明特徵為上小而下大，有交領上襦，裙裳合一，裙外露部分已上及腰部。束腰較緊。頭部多加假髮，比例因之加大加重。有的兩角餘髮下垂及耳，或疑為髮上加有巾子。近似孝服，非平時裝束。事實上如和文獻印證，卻肯定是流行一時的盛裝，且上行下效，社會各階層都受過影響。頭上近似孝巾部分，當時名"帕頭"，是和絡帶、袴口同時流行，用毛織物做成的。

有關晉代婦女衣服問題，干寶《晉紀》中曾敍述到種種，相當重要。"泰始初，衣服上儉下豐，着衣者皆襯腰。至元康末，婦女兩當加乎交領之上。太康中，又以氈為帕頭及絡帶、袴口。"這種上短下長式樣，《續漢書·五行志》以為在獻帝時即已出現，"獻帝時，女子好為長裙，而上甚短。"出土材料卻難證實，只有《女史箴圖》中一梳頭宮女可以得其彷彿（見圖八七）。如僅指長裙，則北京附近出土西漢初年的一雕玉舞女即已使用（見插圖四六）。

有關髮式，《晉中興書》說："太元中，婦女緩鬢假髻，以為盛飾。用髮

豐多，不可恆（或作"行"）戴，乃先於籠上裝之，名曰假髻。"記載和圖中所見情形相近。《晉書‧五行志》記載稍詳："太元中，婦女必緩鬢傾髻以為盛飾，用髮既多，不可恆戴，乃先於木籠上裝之，名曰假髻，或名假頭。至於貧家不能自辦，自號無頭，就人借頭。"《五行志》又說："吳婦人修容者，急束其髮，而劘角過於耳。""婦人束髮其後彌甚，紒之堅不能自立，髮被於額，目出而已。"這些形容，不僅從本圖可以證實，洛陽出北朝墓俑樂伎部分，其實也還是晉代裝束，或者成於西晉。因為流行假髻，所以晉陶侃母親能剪髮做雙髻，賣給人換酒食待客。（假髮作髻，其實行之已久，《詩經》上就形容過："鬒髮如雲，不屑髢也。"即可證明。馬王堆西漢初軑侯家屬墓葬出土文物中也有假髮發現。）還有關於佩飾的，見干寶《晉紀》："元康中，婦人之飾有五兵佩。又以金銀玳瑁之屬，為斧、鉞、戈、戟以當笄。"圖中婦女衣着，都近於上儉下豐。頭髮且顯然加有假髮作成，被額過耳，都十分明確。至於五兵佩，指的應當是由漢代即流行"蚩尤弄五兵"的銅帶鈎。此外西漢即流行一種白玉盾形佩，大的到六七寸，小只兩寸多。也是漢代傳來，中作盾式孔，外緣高浮雕或透雕三五辟邪相追逐。或從漢代五行家習慣，用白虎代表西方，代表殺伐，因之這種虎形盾式佩稱"辟邪佩"。"五兵佩"象徵意義實相同，本於"蚩尤弄五兵"而來。蚩尤一般多作人熊形象，手足和頭部各執兵器一種，常見的有二式：一為劍、戟、戈、盾、弩；一為刀、戟、戈、盾、弩。後式時代必較晚（沂南漢墓石刻也有作五蚩尤各弄一兵作蚩尤舞的）。至於把五兵之四斧、鉞、戈、戟，用金銀玳瑁另作成簪釵，晉墓出土物中還無發現，但記載卻影響及唐代，依據《唐六典》的敍述，用金銀做的卻不少，有長達一市尺的。這種裝飾品遠法古代六笄，近受晉書記載影響，產生時代多在開元天寶花釵禮服定制以後，一般多是銀質鍍金，上面鑽刻細緻花紋。中國歷史博物館有實物陳列，敦煌進香婦女壁畫，唐、五代、宋均有大量圖像可以印證。

關於腳下穿着的，"屣者，婦圓，男子頭方。至太康初，婦人屣乃頭方。"又"舊為屣者，齒皆達，徹上，名曰露卯。太和中忽不徹，名曰陰卯。"圖中陶俑不露屣齒，但其他材料有的反映比較具體。男女屣頭初有方圓之別，後即混同。《斲琴圖》中男子和鄧縣磚刻婦女，尚可辨別兩者差別處（圖八八、九一）。又說屣齒上扁而達（即向上翻起薄薄一片部分，有縫由上到下），像個"卯"字，所以叫"露卯"。後忽不徹（有縫不到底），所以叫"陰卯"。從形象印證，可以明白問題也比較具體。說的屣齒，即是謝安淝水之戰勝利後，喜極過門限而弄折，顏之推罵齊梁子弟喜着"高齒屣"的齒。歷來學者難得具體認識，多以為指底部高起部分的。如從大量時代相近畫跡比證，大致還是在鞋子前面如牙齒狀東西為合理，因至今為止，畫跡中還少見到當時有着高底木屣的。漢代即有"歧頭履"，是晉六朝高齒展前身。長沙馬王堆西漢墓有兩雙實物出土，進一步證實"齒"、"卯"在鞋上的位置，都是形象的形容（插圖五六、六一）。惟履底有齒實物，在江西晉墓中有遺物出土。

又史稱晉人喜戴小冠子，形象難於具體徵信。如就南北朝材料分析，所謂小冠，多已無梁，只如漢式平巾幘，後部略高，縮小至於頭頂，南北通行。北朝流行或在魏孝文帝改服制以後，直到隋代依舊不改。河南鞏縣石刻貴族行香人頭上，且有縮小而加高，如頂個小筩子。和漆紗籠冠同時並行，惟筩子式冠（或帽）多限於地位特高的統治者身份使用。宋人刻"二王帖"，帖前有王羲之、王獻之父子像，頭上也戴同式筩冠，惟不甚高，或是北宋人由龍門石刻一類形象啟示而以意為之，和東晉人南方小冠應有式樣不可能完全一致。

照記載，這種高筩紗帽，貴族應當用白紗作成，卑級用黑紗，以示等級區別。敦煌畫有北朝一進香貴族，畫面極具體。惟頸下作一圓圈，顯明是畫師不明白係"曲領"而致誤（見插圖六九‧7）。此外佛傳故事畫中貴族形象，一般也少戴高筩紗帽。《南史》中雖曾提及貴族異彩奇名紗帽十多種，如"山鵲歸林"等等，畫刻卻少發現，真實性亦可疑。

四三

戴菱角巾披鹿皮裘的
帝王和二宮女

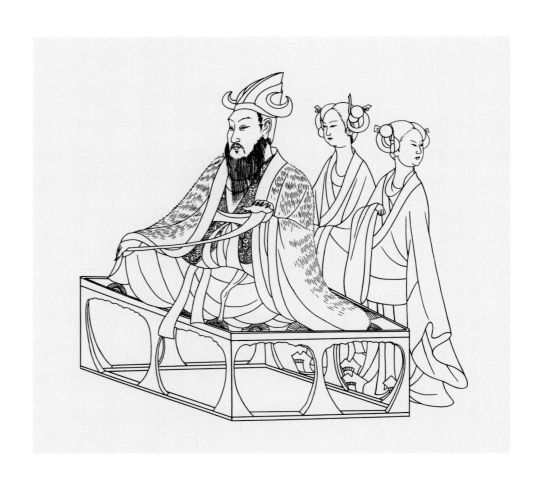

圖九〇據《列帝圖》摹繪。

本圖原標題為陳文帝陳蒨。身着南朝流行隱逸高士之服，戴兩晉高士習用的菱角巾，披鹿皮裘，手玩如意，獨坐高榻，神情悠閒。背後二梳雙環丫髻妙年宮女侍立，衣六朝齊梁間通行大袖過二尺衫子，加曲領擁頸，足上均着東晉齊梁時通行的高齒屐。

《列帝圖》歷代相傳出於唐初著名畫家閻立本兄弟之手。二閻兄弟同是唐初名畫師，曾參預訂定唐代車服制度。立本官至右相，舉凡西京宮廷都城營建設計，無不參預其事。其父閻毗，在隋代就是著名畫家，並與何稠等參

定隋代禮儀車服制度。本圖原不署作者姓名，就內容分析，諸王面貌神情都若各有所本，近於依據傳世舊圖而成，因此表現各人性情氣度都不相同，和史傳所載本人在位政績得失都可相互印證。原畫有可能實出於閻毗之手。

用這個畫冊和傳世閻立本作《步輦圖》及《職貢圖》等比較，給人印象大不相同。《列帝圖》中帝王面貌衣着多下筆肯定而又十分準確，點畫間毫無疑滯處。至於《步輦圖》卷，圍繞李世民腰輿近旁一簇宮女，面目用筆多缺少肯定感，也即缺少性格和生命，遠不如本圖二宮女神采自然。如同出一手，似不應差別如此顯明。

四四

南北朝鄧縣畫像磚婦女和部曲鼓吹

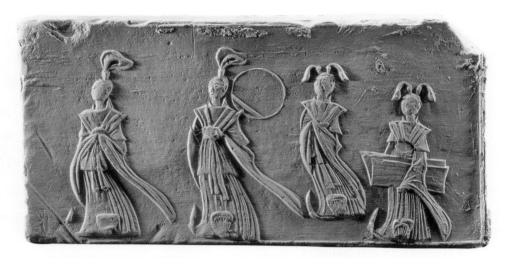

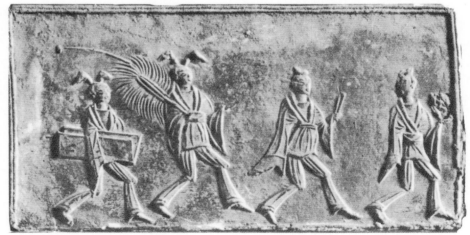

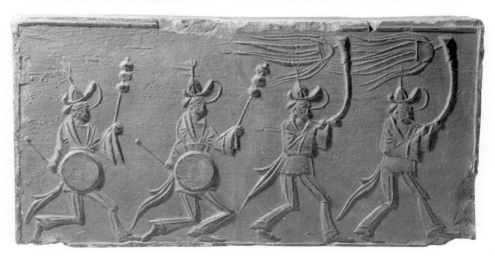

圖九一

上　南北朝
雙鬟髻、兩當衫、笏頭履貴族
和雙鬟髻侍女磚刻畫像
（河南鄧縣出土）

中　南北朝
着小冠、梳雙丫角、袴褶、挾棋子方
褥、執大型塵尾侍從磚刻畫像
（河南鄧縣出土）

下　南北朝
荷葉帽、袴褶、鼓吹部曲磚刻畫像
（河南鄧縣出土）

原物藏中國歷史博物館。

上圖婦女裝束是南朝齊梁間有代表性的流行衣着。髮頂抽鬟上聳式樣，一說出於仿效"飛天"，即東晉以來的"飛天紒"，但從傳世材料分析，飛天髮髻相近的時代實多晚於晉代。這種頭頂作上聳雙鬟髻式，以後顯然得到多方面發展。從《洛神賦圖》唐代敦煌壁畫作龍女、天女及少數伎樂壁畫，到五代王建墓棺座伎樂石刻，宋人繪《朝元仙仗圖》，有無數相似而不盡同髻樣流行。最早反映到活人頭上，出現於畫塑石刻，就目下已知材料說來，還是在南北朝時代較可信，內中以鄧縣畫像磚墓反映特別具體逼真。

當時還流行"兩當衫"，實仿自"兩當鎧"，婦女也穿它，成為一時風氣，本圖反映也比較具體。腳下穿的鞋子，前部高高聳起，名"笏頭履"。男女原有分別，男的頭方，女的頭圓，不久即混同無別，是從晉代高齒屐演進而來。到唐代，上聳一片的，通名"高牆履"；上部再加重疊山狀，則叫"重台履"。永泰公主墓壁畫中一組宮女，穿的全是"重台履"（插圖六一）。

中圖是一般部曲侍從。其中二人戴晉式小冠子，二人頭着二丫角，手中各有所執掌。後二人一執大型塵尾，一挾碁子方褥，衣雖短袖口仍極大，一望而知是齊梁盛行式樣。

下圖是部曲鼓吹。魏晉以來，封建軍事割據統治者出行儀衛必多具鼓吹，由封建主頒發，賜者用示恩寵，籠絡部下，得者可壯觀瞻，誇耀同輩，威嚇人民。正如曹植文說的"鳴笳開路"。《三國志·吳志·周瑜傳》註引《江表傳》："策又給瑜鼓吹。"又《呂蒙傳》註引同書："乃增給步騎鼓吹。……拜畢還營，兵馬導從，前後鼓吹，光耀於路。"又《周泰傳》註引同書："使泰以兵馬導從出塢，鳴鼓角作鼓吹。"制度雖本於西漢黃門鼓吹而來，樂器已不相同。山東兩城山漢石刻黃門鼓吹，據武帝《秋風辭》簫鼓競奏渡汾河故事而成的一個畫面，用四排簫及二人擊建鼓共成一組。漢末軍樂流行"胡笳"、"胡角"，胡笳應屬短形簫管樂器，漢代胡角還無形象可證。本圖所見，吹的是角，即胡角，和龍門石刻敦煌壁畫所見相同，反映到畫塑上多略呈彎曲，有的口端還懸

掛彩綢做成的小幡或彩斿，有的沒用。據《北史·蠕蠕傳》記載，當時這種馬上樂器，多漆得紅紅綠綠。唐人寫邊塞詩常提及的"畫角"，就由之而得名。唐代在行軍儀衛中使用鼓角數目有明確等級，不許濫用，具載於《唐六典》。角分"長鳴"、"中鳴"，敦煌《張議潮出行圖》（圖一四〇）前騎從儀衛有形象反映，相當具體。

長沙出土西晉墓大量青釉騎從鼓吹俑，和諸傳記載可以印證。騎從中猶具漢式梁冠，吹漢式排簫。得知殉葬明器，兩晉時湘中還採用漢代制度。事實上中原西晉人在日常生活中，是已不再使用這種漢式大型梁冠。

這個畫像磚上用步卒鼓吹，反映正是南朝馬匹貴重難得時期情況。鼓角向例兼用胡角，頂部垂流蘇，鼓已改為鼙鼓，掛佩腰間，一杖擊打，一手舞鼙用成節奏，可見當時應用制度。《梁史·蕭詧傳》："詧惡見人白髮，擔輿者冬裹頭，夏加蓮葉帽。"本圖鼓吹部曲頭上戴的宜稱"蓮葉帽"，具一般性。至於撒口褲膝下紮縛，為北朝通例，南朝於某一時期某一地區也採用，唐宋猶未盡廢，有敦煌唐宋壁畫可證。

插圖六一・履

❶
歧頭履
（馬王堆一號漢墓帛畫）

❷
笏頭履
（鄧縣南北朝墓模印彩繪磚）

❸
高齒履
（閻立本《列帝圖》中隋文帝侍臣）

❹
重台履
（吐魯番阿斯塔那出土唐仕女圖）

南北朝着兩當鎧
擁儀劍門官

河南鄧縣彩繪畫像磚墓門壁畫，據中國歷史博物館摹本。

人着紫衫，外罩革製兩當鎧，戴小冠（或平巾幘、介幘）。擁斑劍（即儀劍）。

劉熙《釋名》："鎧……或謂之甲，似物有孚甲以自禦也。"亦曰介，亦曰函。以字義言，介似應指麟片積累而成，函式甲宜為筩子式，鎧則通名，《說文》將某部分甲專名某某鎧可證。所以馬甲也稱馬鎧，曹植文即已提到。

古代特別重皮甲，犀、兕（野牛）、鮫（鯊魚）通用，最貴為犀甲，《左傳》和《詩經》均提到，堅而耐久，上繪彩色，分段連屬，下加錦彩作邊緣裝飾。長沙楚墓出朱鬃殘甲可證。也有用鐵片或編組絲帶而成的，一般實用仍尚皮甲或銅片連綴。用絹帛加綿衲成則名綿甲，也具一般性。如衛、霍遠征西北，氣候變化極大，二十多萬兵卒，當時穿着極多必是綿甲，鋼鐵皮革甲主要也只是保護胸背部分（近年新出大量秦漢彩俑，證實這個推測和事實相近）。漢末甲的種類加多，瑣子和兩當是兩種新產品，曹植《上先帝賜鎧表》稱："先帝賜臣鎧，黑光、明光各一領，兩當鎧一領。今代以昇平，兵革無事，乞悉以付鎧曹自理。"並有上瑣子鎧事。

晉南北朝仍重犀皮甲，晉庾翼《與慕容皝鎧書》："鄧百山昔送此犀皮兩當鎧一領，雖不能精好，復是異物，故復致之。"這種犀皮兩當甲大致多成於廣東工人手中，劉宋《元嘉起居註》稱：劉楨彈廣州刺史韋朗，於廣州作官時，"曾做犀皮鎧六領，請免官"，可以互證。

也用鐵做，見晉《建武故事》記"王敦兵皆重鎧浴鐵"。特別講究的，也用金絲，見車頻《秦書》記"苻堅使熊邈造金銀細鎧，鏤金為線以縲之。"說"縲之"，則近金銀鎖子甲矣。兩當加金銀裝，則載於《隋書·禮儀志》。

南北朝武俑出土極多，因此明白兩當鎧制度為前後兩大片，上用皮襻聯綴，腰部另用皮帶束緊。外罩袍服，下面大口袴加縛，便成一時流行袴褶服。唐人因此稱"臨戎之服"。袍服一脫，即可作戰。脫卸既極便利，是以南北流行，唐宋還未盡廢。也有將兩當加於衣上的，本圖和同墓磚刻騎馬官吏情形相同。等級則從顏色和材料區分。圖中人着紫紅衣，身份必較高。《隋書·禮儀志》稱："侍從紫衫，大口袴褶，金玳瑁裝兩襠甲。"既說紫衫，則大口袴褶只指袴加縛而言。都在本圖中反映得相當具體。

儀劍亦起於漢魏間，周遷《輿服雜事》："漢儀，諸臣帶劍至殿階解劍。晉世始代之以木，貴者猶用玉首，賤者用蚌、金、銀、玳瑁為飾。《晉書·輿服志》記載相同。雖用木做，還保留戰國以來玉具劍製作制度。也稱"儀刀"，從柄端作環狀可知。因漢代以來用環多屬刀類，龍環雀環，多指環中接柄處突起一小龍首或鳥首而言。實物亦有發現。

《晉書·五行志》稱："晉末皆冠小而衣裳博大，風流相放，輿台成俗。"這兩個門官可代表上層人物小冠一例。同墓磚刻中種種，則反映下層效法。並由大量畫塑得知，晉冠已無上聳之梁，應名為"平上幘"，即漢制平巾幘，而中央不凸起。《輿服志》："平上幘，服武官也。"唐代則名"平巾幘"，又名"介幘"。介幘照形義言，應為後部較高起如甲殼狀，隋唐畫塑都常有反映，而且朝服禮服應用廣泛。照《隋書》說，則等級區別在幘上橫撒簪導。王公卿相用犀玉，以下用骨角。出土玉簪導，有長近一市尺的，則位置較下，橫貫幘孔。本圖原畫有模糊交代不清處。腳下所着為笏頭履，惟前部上翻，不如磚刻圖像高。

四六

北朝景縣封氏墓着袴褶俑

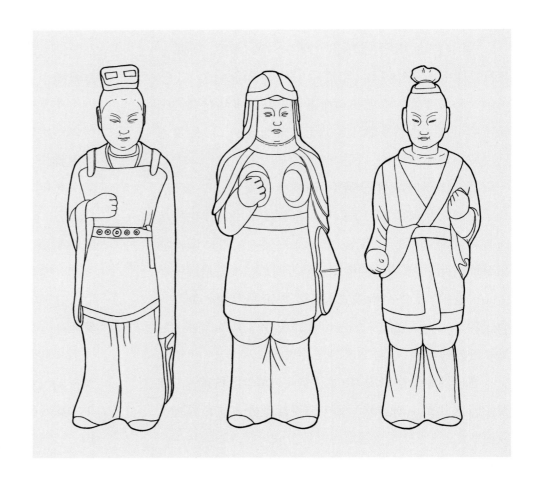

圖九三
左　北朝
穿兩當鎧、袴褶服官吏陶俑
（河北景縣封氏墓出土）
中　北朝
甲胄、袴褶、執盾武士陶俑
（河北景縣封氏墓出土）
右　北朝
袴褶服僕從陶俑
（河北景縣封氏墓出土）

有關袴褶，《晉書・輿服志》記載是："袴褶之制，未詳所起。近世凡車駕親戎，中外戒嚴服之。服無定色，冠黑帽，綴紫標，標以繒為之，長四寸，廣一寸。腰有絡帶，以代鞶革。中官紫標，外官絳標。又有纂嚴戎服而不綴標，行留文武悉同。其畋獵、巡幸，則惟從官戎服，帶鞶革，文官不纓，武官脫冠。"《南齊書・輿服志》敍述大同小異。惟所說長四寸廣一寸的紫標絳標，是放在帽上還是絡帶間，從畫塑上探索難於具體。

此外南北史傳記部分均常有記載，《隋書・禮儀志》並加以總結式解釋，但袴褶形象特徵，除膝下加縛，分大小口，此外終難明確。所以到後來有人以為褶就是袴的別名，只指膝下加縛帶的大口袴而言。有的又以為應包括衫子類上衣及兩當甲在內（宋元人談褶子，則多指大袖上服。如海青褶子，即明確限於袖口敞開上衣而言）。如就南北朝大量畫塑為主，結合文獻試作探索，有些千多年來不易明確問題，還是可望得到些文獻所不具的新的知識。一、袴褶基本式樣，必包括大、小袖子長可齊膝的衫或襖，膝部加縛的大小口袴。而於上身衫子內（或外）加罩兩當。晉式小冠子或北朝筩子帽，漆紗籠

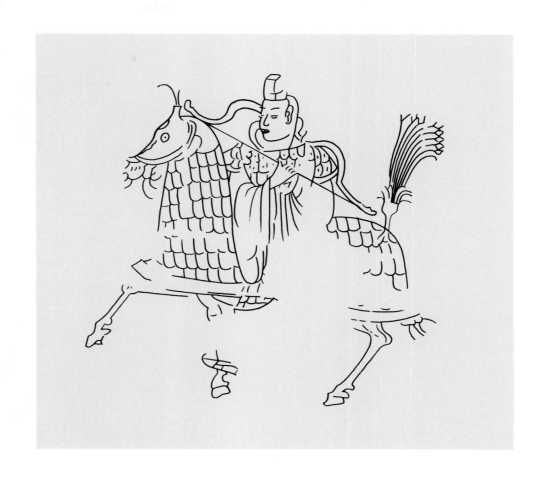

巾，在某種情形下，則在巾帽絡帶間另有不同彩色標記。

二、袴褶作為賜物，常成份配套，其中也可能包括兩當鎧在內。因為除顏色材料分別等級，加工方法則有"納"的，有"繡"的，還有用獅子（或符拔）皮作成的，既相當結實，也相當美觀，具有一定防禦刀箭和畋獵時抵抗猛獸傷害的功能。所以臨戎戒嚴、畋獵出巡，為文武通服。

有關第一點，從時代相近的代表北朝的河北景縣封氏墓、山西北齊張肅俗墓及河南鄧縣畫像磚墓所得材料，加上敦煌唐初貞觀時壁畫帝王行從部分圖像綜合看來，圖九三摹繪形象，稱大口袴褶服，是恰當的。

有關第二點，袴褶不僅指袴子，必然還有其他衣物成份配套，據《北史》記載可知。《蠕蠕傳》載賜阿那瓌物品中有"細明光人馬鎧一具，鐵人馬鎧六具"。據形象反映，這種人馬鎧，人鎧有的是兩當甲，有的是革製胸部加有鐵製鍍銀護心鏡；馬鎧有的是柳葉條子形，有的又如綿襖子形（也有用棕衣作的，則近於冒充，見《南史・東昏侯紀》）。袴褶則說"緋納小口袴褶一具，內中宛具。紫納大口袴褶一具，內中宛具。"由此得知，所賜袴褶除主要部分外，必然還有配合部分。所謂"內中宛具"，當指附件應有盡有而言。又《南史》稱，蠕蠕於"齊建元時獻獅子皮袴褶。"（旋經胡商證明，白色花紋如虎皮，是符拔皮，不是獅子皮。出土隋武士俑，有着袴褶的，兩當部分即現虎紋。）又，可足渾長生和于提二人出使高車時，"各賜繡袴褶一具"。可知袴褶有納成的，又有繡的。兩當則講究的必作金銀裝，見《隋書・禮儀志》記載。又有所謂"合袴襪子"，和袴褶的差別何在，一時還難明確。目下所見，則諸墓僕從俑穿着多相近。

《舊唐書・輿服志》稱帝王導從必着"兩當袴褶"，敦煌初唐畫帝王行從前後諸官，服裝和本圖所見，即大同而小異。因此說，這是晉南北朝時的"袴褶"，大致是不錯的。惟袴褶的應用，還是北方部族為便於騎乘作戰而產生，南朝即使用，也依舊限於長江以北若干地區，江南出土繪塑圖像上還少見。實物則至今未見有出土。至於具裝馬，唯鎮江地區新出一附有《竹林七賢圖》為主題的南朝墓中磚刻圖像可證制度（插圖六二），此外即少見。

北朝景縣封氏墓
出土男女俑

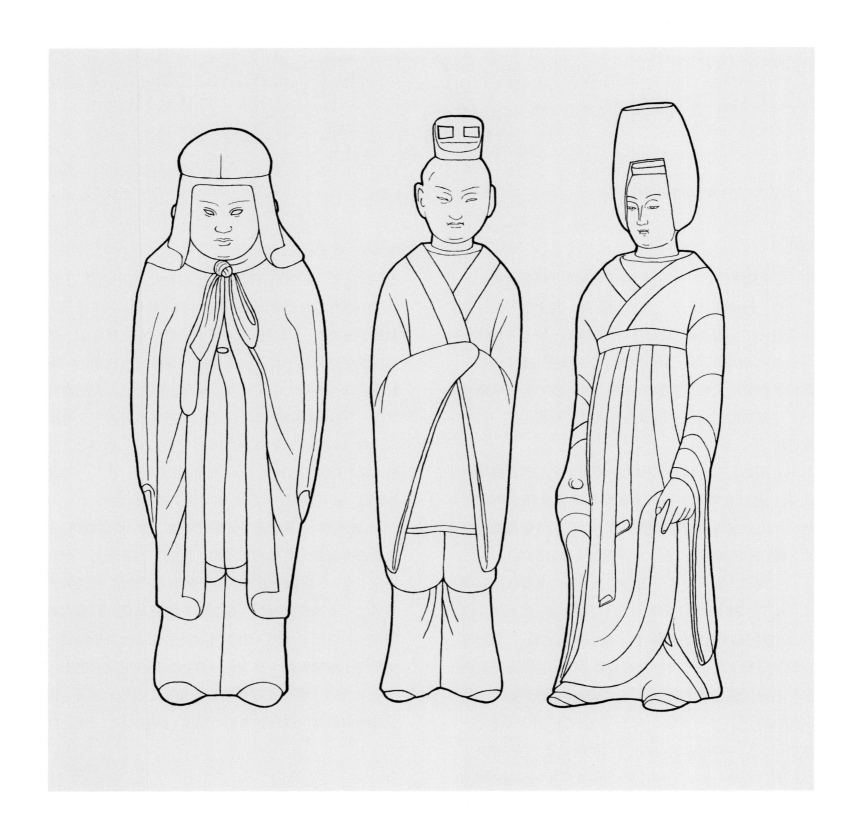

圖九四左一人所戴，和後世風帽相近，後垂披肩，穿當時流行小袖袴褶。雖加披風式罩衫，全身有障蔽，或許不算"接䍦"，因只有風帽與披風相連，籠罩全身，方稱"接䍦"，且是婦女使用的。

本圖中間一男子戴小冠子（或介幘、平巾幘），穿交領大袖袴褶服。

干寶《晉紀》稱漢末晉代流行小冠子，僅簪於頂上。從出土大量材料分析，主要變化卻是東漢習見前高後卑高聳梁冠的梁已不再用，而餘下幘部越縮越小，這縮小部分實屬於略有變通的平巾幘或介幘。本圖形象和河南鄧縣磚刻形象可證。袖口特別寬大，照史志以為起於東晉末年，則顯明和小冠子同受南朝風氣影響（參閱《斲琴圖》說明），屬文官侍從性質。

本圖右邊為一女官，戴北朝特有漆紗籠冠（也有叫籠巾的，直沿襲到唐初。後來宋明兩個時代的籠巾，還是從它發展而成）。衣交領大袖衫子，長裙外着，且提得極高，已啟隋代裙式。

同類幾種型式的男女俑，從北朝中期開始，還經常發現於隋墓中，有的又和其他時代較近的形象相混合。由此可知：一、由東魏、北齊、北周到隋代，男女官服衣着還多承定都洛陽改定服制以後習慣，雖有變化，並不太多。二、凡屬墓俑，多係照習慣安排，朝代雖改，墓葬中為死人應用的器物衣着卻不馬上都改變，但在當時的現實社會中，也可能已經不再出現，甚至還有故意把前一代貴族衣着，加之於新朝儀衛侍從婢僕身上的。貫串整個封建制社會，各朝代均有相同情形。如明初藩王諸陵（朱檀等）墓中大量儀衛俑，就有衣着實宋元官吏，持儀仗作馬夫形象。這點認識對於我們從墓俑研究古代衣服制度有極重要意義。應辨證地作分析，且必需作綜合比較，特別是南北朝交錯時，衣服制度的變化和政權轉移經常有不一致處，這種種情形應當明白。因此，多樣化實是必然，而不是偶然。所有引例都不免有一定局限性，難於以一概全。

四八

北朝敦煌壁畫甲騎和步卒

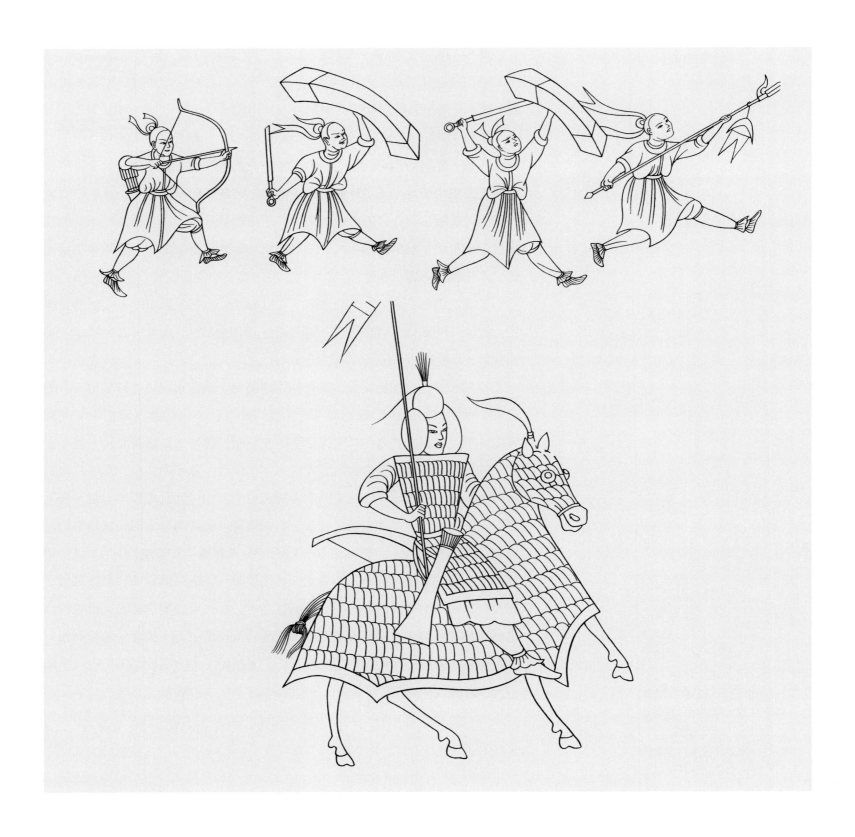

敦煌二百八十五窟西魏五百強盜故事畫。圖九五據敦煌壁畫摹本。

軍官着兩當鎧，騎具裝馬（人甲長齊膝，馬甲下作波浪狀，為其他塑繪少見）。步卒持步盾、環刀，結巾子。執戟的戟形和漢代一橫一豎"卜"字形已不同，有了進展，與《女史箴圖》馮媛當熊部分二衛士手中所執戟形相近。更和寧懋孝子石室門衛武士手中戟式相近，適於搏鬥。到唐代，如敦煌帛畫渡海天王手中所持，便逐漸變成為後世的方天畫戟矣。

南北朝兩當鎧有各式各樣，圖中甲式近於鱗片重疊而成，具裝馬情形也相同。北朝以來，常當成"一份"而作，所以賜物中常提"人馬鎧"。一般性鎧甲加工，多為朱、綠、黑色漆，特別貴重精美的用金銀裝，兩當且有獅子、符拔、虎豹犀牛皮的。步盾用木做成，或蒙厚皮，式樣也有改進，比漢式加長，能障蔽全身。一般只塗成黑色，講究一些則加朱漆。戟槊下部多附彩飾，用絲綢做成，名叫"幡"。到唐羽林軍猶使用，名叫"紛"。北朝用白色氂牛尾做成稱"白旄"，和大纛用材料相同，不過色有赤、白、黑不等。

《北史‧蠕蠕傳》記明帝賜阿那瓌一份禮物，內中兵器甲仗，有些名目很重要，可供比證："詔賜阿那瓌細明光人馬鎧一具，鐵人馬鎧六具，露絲銀纏槊二張並白旄，赤漆槊十張並白旄，黑漆槊十張並幡，露絲弓二張並箭，朱漆柘弓六張並箭，黑漆弓十張並箭，赤漆楯六幡並刀，黑漆楯六幡並刀，赤漆鼓角二十具，……。"

《南史》敘西域諸部族人民衣着時，就經常說起"小袖長袍，小口袴"。例如敘武興、高昌、滑、渴盤陀，末及蠕蠕裝束，無不有相同形容。敦煌北朝諸壁畫，雖然居多是宗教迷信主題，但是畫中人各階層衣着，還是和當時當地風俗習慣密切相關。雖不具部族名，衣服種類多大同小異。一般式樣多是圓領對襟，袖小衣長不過膝，加沿。上層統治者則加罩披風式外衣。圖中官兵為便於行動，除膝下加縛，還在踝部加縛，穿軟底鞋，是北朝以來黃河以北人民或兵士常見裝束。和齊梁時南方一般僕從衣袖大將及二尺，足下履齒高昂，有顯明區別。

圖九五 西魏
巾子束髮、圓領衣步卒
（敦煌二八五窟壁畫）
兩當鎧、甲騎武士
（敦煌二八五窟壁畫）

四九

北朝着帔子伎樂俑

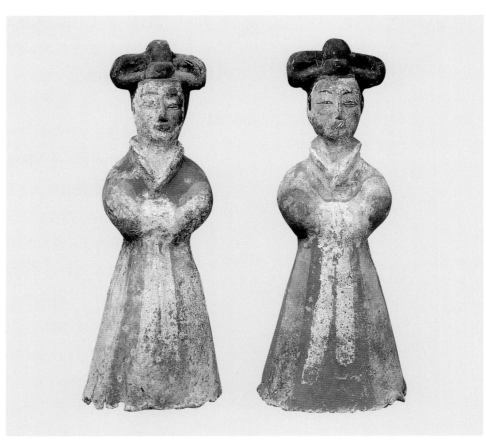

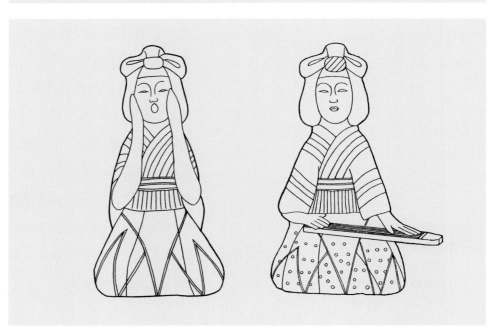

圖九六

上　北魏

大十字髻、餘髮抱面、交領、花帔、
上襦、長裙婦女彩繪俑
（西安草場坡出土）

下　北魏

十字髻、餘髮抱面、交領有條紋上襦、
有花紋長襦樂伎彩繪俑
（西安草場坡出土）

圖九六據草廠坡北朝墓出土彩繪伎樂俑摹繪，原物現藏中國歷史博物館。洛陽北朝墓中也有相同彩繪伎樂出土。

　　婦女作十字形大髻，餘髮下垂過耳邊，和干寶《晉紀》敍述晉代婦女時裝情形相近，和南京附近出土東晉南朝墓婦女俑髮髻也多相同處。至於一般北朝彩繪石刻，尚未聞有同樣材料發現。因此可知這類裝束應是西晉傳來，比墓葬時代較早。東晉時婦女部分裝飾，尚沿舊例而逐漸加大。又圖中婦女彩繪肩領間加着花帔子，裙上也有花紋裝飾，做成三角狀，和唐代“十二破”、“六破”式舞裙大有差別。《二儀實錄》稱，“晉永嘉中製絳暈帔子。開元中，王妃以下通服之。”除雲岡前期佛像外，本圖可以作晉代帔子形象重要例證。雖和唐代的“奉聖巾”、“續壽巾”少共同點，但和宋代婦女作兩長條繡花固定於衣服肩領間的“領抹”，卻有些相合。所作如限於繡領，則為漢代舊制，長沙出土帛畫婦女及侍從均有明確形象。宋代婦女着對襟上衣稱“旋襖”，由領直下兩條窄花邊則稱“領抹”，在繡件中成為主要裝飾。

　　裙上花紋裝飾作正倒三角形拼合而成，在同時畫跡、陶塑、石刻中，也為僅見重要材料。《東宮舊事》載太子納妃有各種紗羅單裙、複裙，江西發現西晉墓葬木簡櫝和鉛券中，也記載有各種裙子名目，可知這一時期裙的應用既普遍又多樣化。本圖裙子式樣和使用情形及上面裝飾花紋，形象雖極其簡單，但十分重要，有可能這原是西晉宮廷歌舞伎裙子剪裁方法之一種。東晉六朝有所因襲，加以發展而成圖八九所見式樣。

　　照歷史習慣，北朝統治者把前一朝代貴族婦女轉為歌舞伎，是自然情形，不足為奇。

五〇

南北朝寧懋石棺線刻
各階層人物

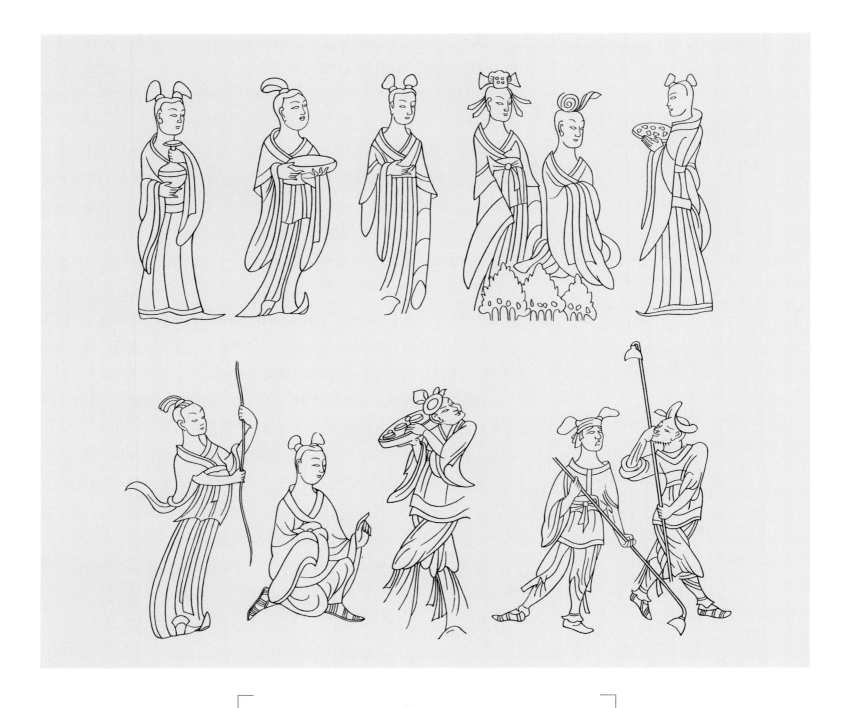

着巾子、短衣農民和各式丫髻、大袖衣貴族及僕從石刻畫
（洛陽寧懋石室出土）

圖九七據拓本摹繪河南洛陽出土，原物在美國。

棺用青石做成，上面用細線刻兼剔刻法，作古代孝子故事，每一故事上角並留有空處，標明主要人物姓名，係根據西漢末劉向編的《孝子傳》故事加以發展而成。故事雖出於西漢，但本圖背景的山石屋宇器用和人物衣着，卻反映北朝中期社會習慣和現實生活，而且藝術處理十分巧妙。對前期山水畫史和人物畫史兩方面都有重要參考價值。可和南京新出南朝磚刻《竹林七賢圖》、傳世《洛神賦圖》作比較研究，得知各個畫刻產生的相對年代。更重要處是畫圖中作的多是當時平民家常裝束，並具有高度寫生手段，為其他畫塑少見。

圖中有農民、平民、男女婢僕、部曲依附客戶、貴族男女，……衣着各不相同，髮式更富於多樣化，但丱角髻在年紀較輕身份較低部分男女頭上出現格外多。圖中還有板輿、三輪車、帷帳、幄帳等等，和當時應用情形，在其他畫刻中也少見。從本圖和敦煌開元天寶間壁畫《剃度圖》（插圖六三）、《宴樂圖》中反映比較，進一步得知古代人野外郊遊生活，及這些應用工具形象和不同使用方法。從時間較後之《西岳降靈圖》及宋人繪《漢宮春曉圖》所見各式步障形象，得知中古以來所謂"步障"，實一重重用整幅絲綢做成，寬長約三五尺，應用方法，多是隨同車乘行進，或在路旁交叉處阻擋行人。主要是遮隔路人窺視，或避風日沙塵，作用和掌扇差不太

多。《世說新語》記西晉豪富貴族王愷、石崇鬥富，一用紫絲步障，一用錦步障，數目到三四十里。歷來不知步障形象，卻少有人懷疑這個延長三四十里的手執障子，得用多少人來掌握，平常時候，又得用多大倉庫來貯藏！如據畫刻所見，則"里"字當是"連"或"重"字誤寫。在另外同時關於步障記載和《唐六典》關於帷帳記載，也可知當時必是若干"連"或"重"。

這種根據西漢末劉向編的《孝子傳》產生的故事畫，和封建社會儒家提倡的教育學說密切相關。西漢時除作屏風畫外，即已經使用到其他各方面。東漢墓葬磚石刻畫中，也佔有一定地位（插圖六四）。

南北朝時，分割成兩個政權，兩方面的政權又時有轉移。新的君臣關係，已不能用"忠"字加以鞏固，但統治者和依托於這種統治下的中上層知識分子卻依舊把"孝"道和禮制結合得極其緊密。一面抵抗外來佛教思想的迷信，另一面還力圖維持儒家的思想正統，用來維持自漢末黃巾起義以來的封建傳統權威。為爭正統，不僅東晉六朝在南方提倡儒學，大臣名士死後傳記中，不問真偽，照例必留下一些經傳註疏著述名目，即在羌羯諸族先後殘酷屠殺過程中，上層統治者方面情形也多相同。

圖中農民巾裹衣着無一定格式。侍僕情況稍不同，由於日常接近統治者，在衣着上也有所反映。至於幾個近似中等貴族男女，則除頭上髮髻處理還保留些北朝習慣特徵，衣着方面從上到下顯明已經接近漢式。

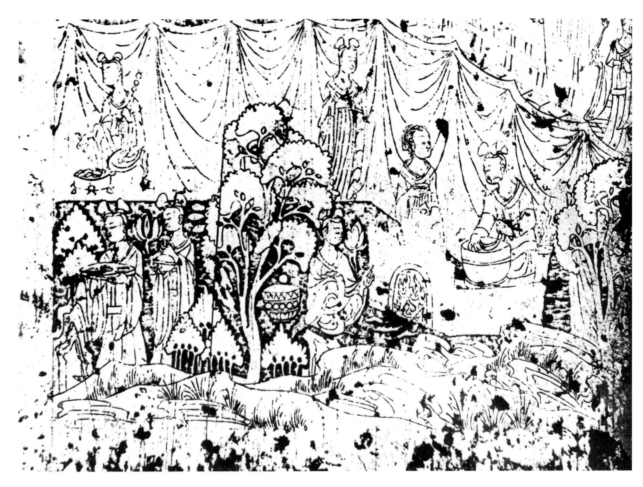

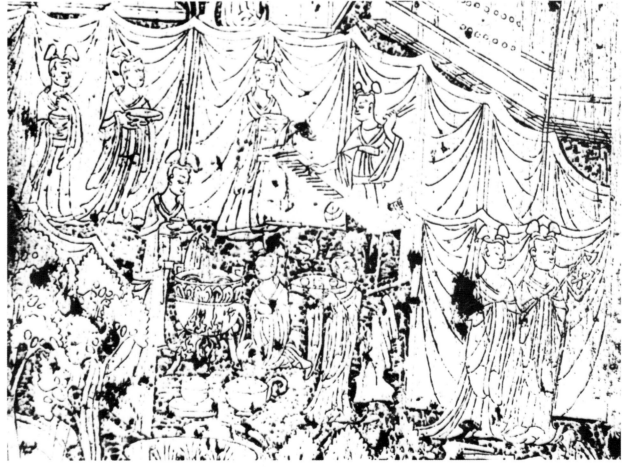

插圖六四・寧懋石室石刻所見帷帳

南北朝寧懋石室石刻
武衛和貴族

圖九八
左　北魏
鶡尾冠、魚鱗甲、執戟盾武士石刻畫
（洛陽寧懋石室出土）
中、右　北魏
漆紗籠冠、方心曲領袍服、笏頭履貴
族和雙丫髻、大袖衣侍女石刻畫
（洛陽寧懋石室出土）

圖九八據線刻拓片摹繪。

二武衛手執武器守衛墓門前，和漢代石刻墓門卒及河南鄧縣南朝畫像磚墓門兩側彩繪門官地位相同，意義卻不盡同。一般門卒門官多反映生活現實，左圖武士相貌獰猛，已如佛教傳說中之金剛力士，似有守護神含義，地位特別突出。應劭《風俗通義》說，漢人於門前畫神荼鬱壘，以辟邪祟。此後，宋、明、清千年來衙署門上必彩繪秦瓊、尉遲恭，廟宇山門前彩塑則由風雨雷電四神發展而成的天龍八部，減縮而成四大天王，更減成哼哈二將，都具相同用意。武衛上衣甲細部刻畫完整，頭上着巾子插二鶡尾，是古代畫刻中表現鶡尾應用特別具體的一例。一手持雕成雲紋裝飾步盾，盾下附有長柄，唐代墨繪瓷器中曾一見，此外即少見。一手執長戟（另一人則執環刀），甲制刻畫完整具體，護膊部分作三疊，甲

身分二段，內衣仍具袴褶服制度，在這一歷史階段中為僅見完整材料。

圖中圖右均為貴族或高級文官形象，衣大袖朝服，胸前曲領擁頸，腰部緊纏鞶革，腳下着笏頭履，頭着漢式平巾幘，外加北魏遷都洛陽以後力求漢化而特製定型的圓頂漆紗籠冠，且由腦後聳起一個釣竿式東西，由冠頂繞到前額，下垂一纓穗狀裝飾，似應名叫"垂筆"，雖本意仍在取法漢代細紗冠子和御史簪筆制度，實得不到本來面目，反而成為北朝特別標誌。人身旁各有梳雙丫髻年輕女侍扶持，也是依據漢舊儀而來。漢舊儀記載，凡入朝廷台省當值的高級大臣，必照規矩派兩個長得端正的青衣照料生活，供應綾錦臥具，持薰籠焚香護衣。圖中反映，雖並不合規格，總還像是遵循漢代制度。

五二

北齊校書圖

圖九九　北齊
巾子、披紗、衫子文人和雙螺髻、小
袖衣、長裙、執器物侍女
（北齊《校書圖》）

據鄭振鐸影印《流傳海外名畫集》摹繪，原畫現藏美國波斯頓美術館。

著錄舊題閻立本《北齊校書圖》（故宮博物院藏有五代丘文播作《文會圖》，只節取其主題部分，略加樹木背景，曾刊印於《故宮週刊》，或依據另一傳本而成）。畫中作諸文人在一大榻上，執筆展卷，榻間並羅列琴尊果品筆硯等物。另一梳丱角髻文士則獨坐胡牀，也作展卷欣賞斟酌字句神情。女侍數人，都梳雙螺髻，額前髮式也作捲螺紋佛裝。其中一人抱一個鵝蛋形晉南北朝時習用的“隱囊”，在同時期畫刻中還可以看到它的使用情形，例如龍門賓陽洞北魏石刻有“維摩變”一舖，面貌清癯、神情蕭散的病維摩，即斜倚一同式隱囊（插圖六五）。

敦煌石窟唐初壁畫《維摩說法圖》，也倚一相似隱囊。

畫題作《北齊校書圖》原因，宋人韓元吉跋稱："齊文宣天保七年（公元五五六年），詔樊遜校定羣書，供皇太子。遜與諸郡秀高乾和、馬敬德、許散愁、韓同寶、傅懷德、古道子、李漢子、鮑長暄、景孫，及梁州主簿王九元、水曹參軍周子深等十一人，借邢子才、魏收諸家本，共刊定秘府紕謬，於是五經諸史，殆無遺闕，此圖之所以作也。……"因舊題唐閻立本作，黃山谷作書記敍述甚詳。韓元吉以為可疑，所以跋中還說："至唐已隔陳隋二代，不知何自得其容貌髮髟耶？"書作盛夏時情形，人多衣着極薄，有的胸部袒露，其中一人在榻前，有一小僮正為脫短統靴。就主題部分諸人衣着形象處理而言，本來應當還是北朝時人作的《竹林七賢圖》之一，書中表現正和《世說新語》說的竹林諸人同作散髮裸身之飲及肆意酣暢情景相合。畫中器物，都是北朝時代式樣（每一件都可在河北景縣封氏墓中出土瓷器羣中發現）。坐胡牀的梳雙丫髻，坐大榻上的着紗帔衫子，內露出有襻帶的"兩當"、"袙腹"，都是當時南北通行衣着。南朝人王筠作《行路難》詩，即曾有關於兩當、袙腹的描寫。

後人不明畫中用意，據舊稿略有增飾，題作"閻立本作北齊校書圖"。又因圖中人還具魏晉衣冠風致，傳世別本更附會為顧愷之《文會圖》或《勘書圖》。五代丘文播摹本因之仍題"文會圖"。內容實與漢唐人說的校書制度毫無共同處。若據本圖另一僕從巾子衣着及一馬夫帽子看來，原稿雖出於晉南北朝，本圖摹繪年代或可晚到五代宋遼金時，因為一背立僕人巾子衣着式樣，和傳世《卓歇圖》或《十八拍圖》中契丹或女真人巾裹有相近處。南北朝或唐人從未出現相同巾裹。

前人著錄中題顧愷之作的《勘書圖》、《高賢圖》、《列仙圖》，都有可能指的恰是這個畫卷的複本另起名目，卻很少有人認為它和"竹林七賢"有關。其實圖中人物衣着及精神面貌，用來和傳世《洛神賦圖》、《斲琴圖》比較，說它是時間稍後北方畫家作的"竹林七賢"，可靠性還較多些。

五三

北齊張肅俗墓出土男女陶俑

圖一〇〇

左　北齊
雙髻、短衣、袴褶侍女彩繪陶俑
（太原壙坡張肅俗墓出土）

中　北齊
雙髻、上襦、襉腰長裙侍女彩繪陶俑
（太原壙坡張肅俗墓出土）

右　北齊
戴巾子、袒臂、袴褶男侍彩繪陶俑
（太原壙坡張肅俗墓出土）

原物藏中國歷史博物館，山西太原北齊張肅俗墓中出土。

右圖男子衣小袖齊膝襖子，大口袴膝下加縛，頭上巾裹繫結髮於頂，用帕頭搭蓋，另用小帶子紮定，可說是唐代幞頭的先軀。中圖婦女衣小袖合領長袍，腰間垂裳如腰襖，頭作雙螺髻，已近隋式常服。左圖婦女着大袖合領衣，大口袴，膝下加縛，這個式樣和男子一樣，在當時都應當名叫"袴褶服"，為便於騎乘而作。到唐代後，女性卻已改穿條子捲邊波斯式長褲，不再使用這類衣制。

東晉以來，久住中國華北和西北的羌、羯、鮮卑諸部族，進入陝、晉、燕、豫，百十年中此興彼起。一面是民族矛盾尖銳劇烈，中原生產力受長期戰亂影響，破壞極大；另一面是各族人民文化，包括有關生活起居服用種

種，相互截長補短，日趨融合。以衣服材料而言，毛織物即顯著有了增加。漢魏以來，主要還只把它作為氈褥使用的，這時已代替一部分錦繡地位。《晉書・五行志》稱兩晉時，人民即喜用氈罽作帕頭、絡帶和袴口。袴褶服更多用毛織物作成。飲食方面又流行"羌煮貊炙"，吉凶筵會，都少不了。據《東宮舊事》記載，太子納妃器物中，即有專為吃羌煮貊炙的"朱漆貊炙槃"、"朱漆貊炙大函"等物。由此得知，當時社會生活時尚已由民間影響到宮廷。北齊顏之推作《顏氏家訓》，還提及煉胡桃油作畫，習鮮卑語，為一時社會時髦，實和生活出路關係密切。《北史・祖珽傳》也說到會熬胡桃油作畫。寬衣博帶本是中原舊俗，魏晉以來，諸軍事領袖也多以幅巾為雅，臨陣指麾還不着甲冑，如裴啟《語林》述孔明綸巾羽扇指麾軍事，成為有名故實。到東晉六朝，士大夫更加提倡，但到"臨戎"、"戒嚴"，求便於騎射行動，也就接受了北方遊牧族通行的兩當鎧袴褶服。大江以北則於苻堅、石虎時，已採用漢式輿服，早先或者還只能說是為少數統治者用以壯觀瞻炫惑人民；自魏孝文帝由武州塞遷都洛陽，用法令推行漢化後，服飾、語言、文字，無不敢易，姓名也由皇族帝室作起，照漢人習慣改稱元氏。這樣一來，社會文化各方面的融合更為顯著。

史傳喜說唐代"胡服"，一般特徵男性多指渾脫帽、圓領（或翻領）、小袖長僅過膝衣衫，女性則為條紋捲口長袴、透空軟錦鞋。事實上在北朝後期這種種式樣即已在畫塑中常見，男性衣着更普遍。麥積山北朝塑像一小童，衣帽即已近唐式。至於來源，唐人史志記載多較簡略，且有附會處，從南北史或《隋書》記載中，反而可明白得多些。

"武興，本仇池，……着烏皂突騎帽，長身小袖袍，小口袴，皮靴。""高昌……着長身小袖袍，縵襠袴。""滑國，……人皆善騎射，着小袖長身袍。""渴盤陀國，于闐西小國也。風俗與于闐相類。衣吉貝布，着長身小袖袍，小口袴。""末國，漢世且末國也。土人剪髮着氈帽，小袖衣，為衫則開頸而縫前。""蠕蠕，……辮髮，衣錦小袖袍，小口袴，深雍靴。齊建元三年……獻獅子皮袴褶。""匈奴宇文莫槐，出遼東塞外，……婦女被長襦及足，而無裳焉。"入居中原西北方諸民族，此興彼落，前後相繼約兩個世紀，衣食住行相互影響，極為顯著。到隋代統一時，為團結諸部族統治者上層，有以數萬計（甚至於以十萬廿萬計）的蕃客胡人，集中長安定居或轉遷南方。所以談唐代"胡服"，史志說始於開元天寶間，實由《五行志》習慣附會政治而言。說由宮廷而影響一般社會，也不盡可信。事實上，如聯繫歷史文物分析，說它和漢、魏、晉、南北朝前後約三四個世紀的民族文化生活相互融合不可分，有個長時期的影響，才比較符合歷史情況。

五四

隋青褐釉陶舞俑

圖一〇一　隋
小袖、長裙舞女青釉陶俑
（故宮博物院藏）

原物藏故宮博物院。

俑多小袖長裙，繫裙到胸部以上。髮式也比較簡單，上平而較闊，如戴帽子，或作三餅平雲重疊。額部鬢髮均剃齊，具北周以來"開額"舊制（事實上戰國楚俑和小玉人中已有反映），陝洛出土的陶俑和敦煌壁畫反映均相同（見圖一〇二、一〇三）。段成式《酉陽雜俎·髻鬟品》稱"隋文宮有九

貞髻"，宇文氏《妝台記》稱"煬帝令宮人梳迎唐八鬟髻"，馬縞《中華古今註》亦有"隋大業中令宮人梳朝雲近香髻、歸秦髻、奉仙髻、節暈髻。"凡小說雜著敍妝飾部分，常多有意附會，巧立名目，難於徵信。例如《古今註》、《博物志》、《西京雜記》、《拾遺錄》、《杜陽雜編》、《清異錄》、《炙轂子》、《事物紀原》、《元氏掖庭記》、《鄉嬛記》、《女紅餘志》等等，均有相同情形。本圖所見式樣，名目雖難具體，但據敦煌隋代壁畫及李靜訓墓出土大量陶俑反映，可知同式髮髻在隋代實具一般性，貴賤差別不甚多。據唐初李壽墓石刻畫中伎樂反映，則初唐還少變化，和隋代無顯著區別。據傳世唐人繪《步輦圖》（見圖一一五）得知，唐初宮女衣着，雖起始出現軟錦靴，條紋捲邊袴，近波斯式，惟髮髻變化還不多，仍作隋代舊樣。進一步明白《步輦圖》即或出於唐代早期畫師，惟作者未必是閻立本。

　　《北史·裴矩傳》稱，煬帝時，為了向蕃客胡商宣傳國家財富和文化，曾大作排場，"帝令都下大戲，徵四方奇伎異藝陳於端門街，衣錦綺，珥金翠者以十萬數。"《煬帝開河記》則稱："時舳艫相繼，連接千里，……錦帆過處，香聞百里。"《大業雜記》也有："龍舟行船人並名殿腳女，一千八十人，並着雜錦綺妝襖子、行纏、鞋襪等。"《通典》一百四十六敍述得格外詳盡，"自大業二年，……於端門外建國門內，綿亙八里，列為戲場，百官赴棚夾路，從昏達曙，以縱觀之，至晦而罷。伎人皆衣錦繡繒彩。其歌者多為婦人服，鳴環佩飾以花氂者殆三萬人。……兩京繒錦為之中虛。"六年，又於天津街盛陳百戲，"盛飾衣服，皆用珠翠、金銀、錦罽、絺繡，其營費鉅億萬。……金石匏革之聲聞數十里外，彈弦擫管以上萬八千人。大列炬火，光燭天地，百戲之盛，振古無匹。"史志記載隋代末年統治者的奢侈靡費，濫用人力物力，為中古以來十分突出事件。惟多近於小說雜傳記，不免有言過其實處。《通典》敍述，大致還比較可信。如從傳世畫塑遺物看來，卻和記載不甚相稱。即以婦女服飾而言，上不如南北朝式樣之富於變化，下不及唐代初年及盛唐時之豐富多彩。歷史時間較短是原因之一。其次，北周統一時，對於婦女裝飾，曾用嚴格法令加以限制。如《周書·宣帝紀》："禁天下婦人皆不得施粉黛之飾，唯宮人得乘有幅車，加粉黛焉。"隋文帝取得政權後，由於初步統一，怕農民和統治者的尖銳矛盾再度發生革命，因此在位二十四年中，雖十分佞佛，大興廟塔之飾，極其靡費，但社會生活卻比較簡約。傳世畫塑，多屬文帝一朝制度。至於煬帝奢侈靡費，既僅限於一時宮廷特殊生活，時間又極短，不可能影響到社會各方面。因此如本圖所見婦女裝束，還是比較具一般性，和隋代初年社會現實也相符合。

五五

隋敦煌壁畫進香婦女

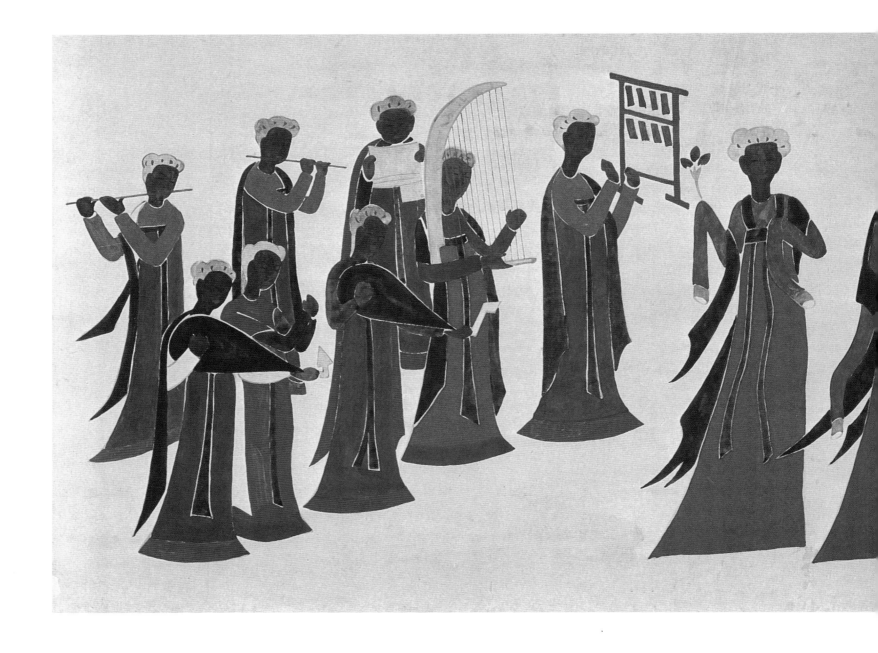

圖一○二　隋
小袖衣、長裙、披帛伎樂供養人
（敦煌三九○窟壁畫）

據敦煌壁畫摹本重摹。

婦女衣服多如中原陶俑，小袖長裙。貴族婦女出行或進香則着大袖服，另於衣上加披風式小袖衣。同式衣着較早見於敦煌北魏以來佛傳故事畫跡中，惟多是男子衣着，且內衣袖小而外衣袖大，外衣只作披風式加於身上。

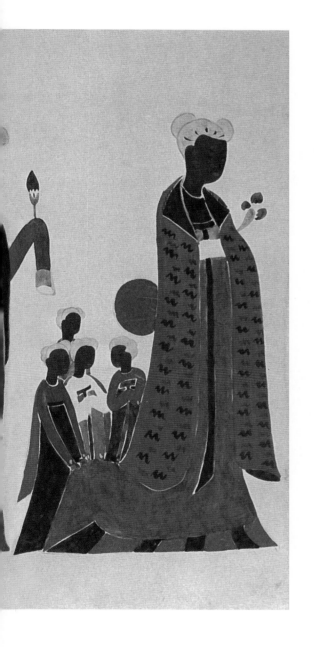

隋代則相反，如圖一〇三所見貴族婦女，內袖大而外袖小。據此可知，隋代上層婦女衣着形式，猶受齊梁風氣影響，一般多着無袖端的大袖衫子，男女官服大袖且有進一步發展。但一般便於身份地位較低的人物實用的小袖上襦，流行趨勢日益普及。因此有的貴族婦女，另加小袖式披風，竟成一時風氣。這種披風式小袖衣多翻領，畫跡上反映，多內外不同顏色，此外並無其他裝飾。如外衣略加縮小，單獨穿着，用鈿鏤帶束腰，即已近似唐初流行“胡服”新裝。彼此之間必有一定關係，惟南北未必同一。但如何由披風附件衍進成為主要衣着，這個發展過程，知識依舊不甚完備。也有可能形式雖相同，又同來自我國西北部當時文化較高的突厥、龜茲或高昌回鶻，但彼此關係並不多。因為披風近似毛織物作成，衣着卻是用錦繡絲綢加上雜彩條紋小口袴和軟錦靴，式樣或來自波斯，通過高昌進入中原。新疆出土圖畫彩塑，充實了我們許多知識，也肯定這些推測有一定現實性。

進香婦女樂部用方響，似為較早出現的樂器，到唐初即為雲鑼代替。

隋李靜訓墓出土男女陶俑

圖一〇四陶俑。現藏中國歷史博物館。

據出土墓誌記載，墓主是貴族小女孩，隋大業四年（公元六〇八年）九歲即死去入葬。男女羣俑均圍繞青石棺侍立，宜屬當時內官僕從、婢女、武衛、文吏等。部分男女衣服猶如河北景縣北朝墓出土俑，着披風或袴褶服（圖九三）。婦女髮飾和敦煌壁畫所見相同，大袖衣，長裙，垂帶，髮作三疊平雲，上部略寬，仍近隋式一般樣子。武衛着甲，持長及半身的步盾。另一年青文吏着袴褶服，頂晉式小冠子，是北朝所習見公服裝飾。

除婦女外，其餘均保存北齊以來習慣，無特殊變化，這一點相當重要。因為《隋書‧禮儀志》重定服制，

主要在社會上中層官服有個統一式樣，實總結漢晉南北朝以來有關輿服敘述，加以概括，截長補短而成。由此得知，事實上兩晉南北朝時流行衣着部分還在應用，彼此雖小有差異，基本上是相同的。唐代所謂胡服，實從北朝即已流行北方的通常衣着加以發展而成。影響較大，當在隋唐之際。《步輦圖》中執掌扇抬腰輿諸宮女，可看出過渡期式樣（圖一一五）。這些數以萬計從民間掠來的宮女，照史傳記載，多屬隋代原有宮人。所以衣着區別實不大，一般趨於瘦長，髮式裝飾較有明確變化，向偏高發展，唐初李壽墓壁畫中貴族婦女開始有明確反映。

五七

隋灰陶纏鬚着袴褶
兩當武官俑

原物藏中國歷史博物館，圖一〇五據俑摹繪。

兩晉南北朝以來，社會上即流行男子纏鬚風氣，認為可增加美觀。本來或因北方羌羯諸遊牧族長期戰爭行動，政權交替，出於實際需要，把髭鬚加以有計劃處理，到後來才形成一般社會風氣。《晉書》即稱西晉著名文人"張華多姿（髭），制好帛繩纏鬚"。又《南史》崔文伸，亦"嘗獻齊高帝以纏鬚繩一枚"。可見纏鬚還有專用器材，且相當講究，是用特別材料作成的且有專名。惟纏鬚式樣，過去未聞反映於畫塑石刻上。因此，使用的情形終難明白。南朝著名詩人謝靈運，因鬚長過腹，臨死時還遺願將它施捨於南海祇園寺，裝飾維摩詰塑像。至於北方中原，則因這一歷史階段民族矛盾鬥爭劇烈，史志常有因髭鬚招致災難的記載，給人以深刻印象。因此北魏王公大臣，在畫刻上反映，不問老年壯年，反而極少有留髭鬚的。

隋代大量青釉陶俑的出土，從比較得知，到北周後，髭鬚又有了新的地位，纏鬚有許多不同方法，處理髭鬚用心處比同時期年青女子處理髮髻竟有過之而無不及。"去眉開額"，"直眉曲鬚"，如前人稱謝赫作畫特長，也反映為南朝婦女一時時髦，"傅粉薰香，褒衣博帶，着高齒屐，憑斑絲隱囊"，如顏之推所說，則為齊梁浮誇貴族子弟一時時髦，也影響到北朝貴族日常生活式樣，敦煌北魏壁畫中即有明確反映。有髭鬚的文人武將以及一般平民，在新的歷史階段中，則把髭鬚看得特別貴重，精心注意，加以保護安排，有編成辮子一股下垂，或分成兩支分列兩旁的，也有雖未特別纏裹，如另圖（見圖一〇六、一〇八及插圖六六）文武官樣子，卻處理得整整齊齊，有條不紊，或下垂成一把，或兩端作菱角式略微上翹，保留戰國以來式樣。直到唐代，或因李世民虬髯，傳說鬚掛角弓，所以一部分貴族武將，還繼續保留這個風氣，而畫塑中的天王神將，則用作威武象徵。

至於本圖兩武官頭上所戴，照《隋書》記載，合稱"武冠"，事實上是由漢代梁冠去梁改進而成，晉代開始，縮小於頭頂，稱小冠子，惟在頂部橫別一小小簪導，綰住髮髻，且用不同材料區別等級。不久復轉加大，到隋代重新定為制度，必用金、玉、犀角、象牙作成。朝服簪導則由扁平轉成圓錐狀，一端方頭，位置也有了改變，由幀部圓孔橫貫髮髻，長約一市尺，因此兩端常露出寸許。《列帝圖》還有明確反映。

這兩個武官身上穿着，為晉南北朝常見的兩當鎧及袴褶。本為齊膝大袖衫子，上罩兩當（也有兩當在內，外罩大袖披衫的），膝部加帶縛定，大口袴。袴管作成整齊襞折，比較少見。隋代按品級不同，披衫具各色，惟紫色必高級官僚才許穿。兩當有加金銀裝的，有作虎皮紋的，詳載《隋書・禮儀志》。

又據《隋書・禮儀志》稱："諸軍各以帛為帶，長尺五寸，闊二寸，題其軍號為記，御營內者，合十二衛、三台、五省、九寺，並分隸內外。前後左右六軍亦各題其軍號，不得自言台省。三公已下至於兵丁廝隸，悉以帛為帶，綴於衣領，名軍記帶。"這種軍中標誌，史志記載雖極明確，實物至今尚無發現，傳世畫塑也難於取證。

插圖六六‧隋黃釉陶俑

五八

隋青釉陶甲士俑

圖一〇六　隋
袴褶服甲士青釉陶俑
（故宮博物院藏）

據故宮博物院藏陶俑摹繪。

甲近新式，是革製，有雲肩式披膊，北朝少見。仍為大口袴膝部加縛帶。鬍鬚也如經過用心修理。本人身份地位或較高，或屬武官性質，不是一般侍衛武官。唐甲十三種，除馬甲一種外，人甲計十二種，大部分承襲舊制。本圖和圖一〇七在唐代畫塑中都少見，可供比較研究。

五九

隋青瓷執步盾甲士俑

　　武漢隋墓出土，原物現藏中國歷史博物館。圖一〇七據原物摹繪。

　　甲作魚鱗片，頭盔也採用鱗片式，全身包裹嚴密，步盾製作精美，時代較前和以後都少見。步盾紋飾也極重要，反映到一般畫塑都簡單，有的且只具輪廓，難得本來面目。這個塑像中步盾周沿金釘圓泡，中作隋代常用小朵花，實物應當是木質上加皮革，用金屬圓泡固定，再施彩繪鑲嵌金銀裝飾。

　　另有執步盾甲士俑，步盾主要部分圖紋作雙獅子，及二武士搏鬥狀。可知當時盾形雖相近，上面紋飾卻各不相同。或因官品不同而形象各異，或因番號不同而有所識別。從傳世彩塑瓷俑比較看來，甲冑裝備精堅，隋代為首屈一指。後人稱遼金甲騎為“鐵浮圖”，據圖像所見，實遠不如本圖甲制完備。《唐六典》武庫令中弓、刀、甲種類均有記載，盾則改名彭排，計六種：一籐排、二團排、三漆排、四木排、五聯木排、六皮排。並註明籐、團、漆、木、皮皆古制。畫塑中卻無形象可比證，實物亦少發現。本圖所見，在唐人心目中，就已算是古制，過於繁重，不便使用而作廢。因此在畫塑上反映不多。

隋青釉陶袍服平巾幘文官俑

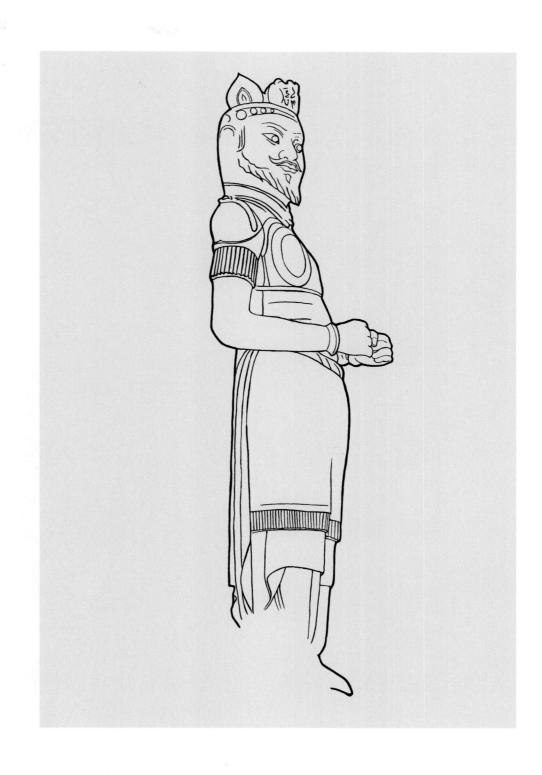

圖一〇八　原物藏故宮博物院。

　　俑着平巾幘袍服，髭鬚上作菱角翹，下作尖錐式，為隋代特有式樣。武將也相差不多，如麥積山牛兒堂彩塑天王。唐初猶有少數人保留這個式樣（見插圖六七），太宗亦有虬鬚掛角弓傳說，但一般圖像反映，則上部多已下垂，形成三綹鬚早期形象，另一壁畫太宗鬚即下垂。傳世《文苑圖》及唐懿德太子墓壁畫文武侍從也多垂鬚，為宋代五綹鬚打下基礎。

　　官服多大袖而長僅齊膝，唐初李壽墓壁畫所見猶相近。到貞觀，長孫無忌等重訂輿服制度，才一律改為四帶巾、圓領衫子、紅鞓帶、烏皮六縫靴。終唐沿用三個世紀，五代才在圓領內加一襯領，宋復繼承約三個世紀。巾裹雖小有變動，此外則猶唐式。主要區別為唐代圓領服無襯領。

六一

隋文帝和二侍臣

圖一○九　據《列帝圖》摹繪，舊題唐閻立本（或閻立德）繪。

帝王着冕服，屬於唐帝王六種冕服之一。侍臣着朝服，戴北朝以來通行的漆紗籠冠（這種籠冠唐初猶未廢除，唐服制重定後才少出現）。全圖穿冕服的共計七人，由漢昭帝、魏文帝至隋文帝，相去七百年，歷朝七、八代，全畫人物面貌雖有異，服制卻多相同，所反映的只是隋唐人沿襲漢《輿服志》"三禮六冕"舊說及晉南北朝畫塑中冕服而產生的帝王冕服和從臣朝服式樣，和漢魏本來情形並未符合，但是這種冕服式樣及服飾紋樣卻影響到後來，在封建社會晚期還發生作用，宋（及遼金）元明襲用約一千年。本於古代傳說而來的十二章繡文和組綬佩玉等等配列繁瑣制度，多依據它而成。直到清代，帝王朝服式樣有了基本改變，十二章繡文布置也才因之改變並縮小，附於龍袍蟒服間，近於點綴故事而使用。

這種冕服，出土文物有山東濟南西漢彩繪伎樂俑一組，中有三人袍服戴平板冠，和史志說的樊噲冠相似。武氏祠、朱鮪墓及沂南漢墓石刻中，留下些冕的形象還極簡略，到南北朝才比較完備。山西大同北魏司馬金龍墓出土了個彩繪漆屏風，上繪《列女仁智圖》，其中楚武王形象，也作冕服狀（插圖六八）。《隋書·禮儀志》稱："大業元年，煬帝始詔吏部尚書牛弘、工部尚書宇文愷、兼內史侍郎虞世基、給事郎許善心、儀曹郎袁朗等，憲章古制，創造衣冠，自天子達於胥吏，服章皆有等差。若先所有者，則因循取用。弘等議定乘輿服合八等焉。"又因北周以來，衣上繡文十二章中日、月、星辰三事已改用於儀仗旗上，據虞世基議，才又把日月回復到帝王冕服左右肩膊上，星宿則在後領下（即俗所謂天子肩挑日月，背負七星。至今雲南麗江古宗族婦女猶使用作為衣上裝飾）。從此以後，"山龍九物各重行十二，織繡五色相錯成文。九章而加日月星，足成古繡文十二章數。"用本畫和敦煌二二○窟唐貞觀十七年時繪"維摩變故事"壁畫下部聽法帝王從臣部分冠服相印證，可知《列帝圖》或據隋代舊稿而成，有可能即是隋代名畫家閻毗的手筆。隋代車輿服制由牛弘、虞世基制定，當時著名藝術家如閻毗、何稠等都參預其事。閻立本、立德是閻毗的兒子，由於家學淵源，唐代朝服制度，因之多循舊例，改變不多。

又《隋書·禮儀志》曲領條，引劉熙《釋名》稱"在單衣內襟領上，橫以擁頸。"七品以上有內單者則服之（從七品以上省服，及八品以下皆無）。對於曲領，歷來難得其解。近人談唐代服制，上引唐俑為例，實不相關。因《隋書》即明說七品以上官服才用，一般人不可能用。曲領正確形象，惟據《列帝圖》上帝王和侍臣及南北朝時寧萬壽孝子石室一石刻着籠冠珥貂大臣像（圖九八）和敦煌北朝繪壁畫、鞏縣石刻唐人作《七賢圖》等畫塑，尚有較明確形象可證。後來宋人以意附會，把方心曲領作成個Ⓧ項圈式下垂方鎖狀，附於衣外胸前，實致誤於聶崇義《三禮圖》自我作古。元《事林廣記》、明《三

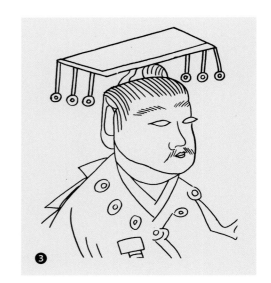

插圖六八‧冕服

❶

濟南無影山西漢彩繪百戲俑冕式冠

❷

朱鮪墓畫像冕服

❸

沂南漢墓畫像冕服

❹

司馬金龍墓屏風畫楚王冕服

❺

集安高句麗壁畫仙人冕服

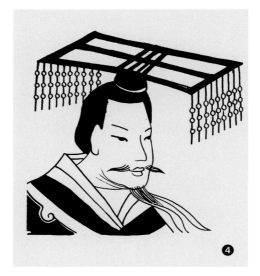
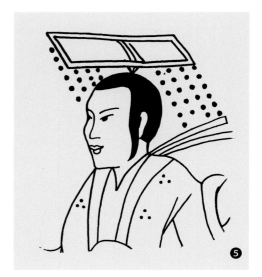

才圖會》仍沿襲而無所改正，以訛傳訛，因此難得本來面目。從具體形象出發，才能明白《釋名》對於曲領描寫的正確。事實上是在內衣胸前項下，襯出一個半圓硬領，畫刻形象交代得十分清楚。

侍臣頭上在平巾幘或介幘上罩漆紗籠冠，依舊是隋代本於北朝舊制。《隋書‧禮儀志》說：「武冠，一名武弁，一名大冠，一名繁冠，一名建冠，今人名籠冠，即古惠文冠也。……今左右侍臣及諸將軍武官通服之。侍中、常侍，則加金璫附蟬焉。插以貂尾，黃金為飾焉。」說籠冠即古惠文冠，實本於《後漢書‧輿服志》及崔豹《古今註》舊說，似不可信。漢畫刻中雖有相近紗帽出現，如沂南漢石刻列士傳部分、秦漢空心磚執戟亭長都有反映，屬於齊三服官所貢物。馬王堆漢初墓葬一漆奩中出土實物，猶完整如新，裹在頭上，即成紗帽狀。至如本圖冠式定型，實創始於北魏遷都洛陽以後，為前所未有。

同式籠冠曾見於《洛神賦圖》中侍臣頭上，只能證明此畫產生實晚於顧愷之，而且出於北方畫家之手，非東晉畫家所能作。約髮巾幘不合制度，並不能證明東晉以前即有這種冠式，只說明作者對於籠冠下的平巾幘應有式樣已不明白，誤解「崇其巾為屋」作正面屋形。賞鑒家多人云亦云，至今仍以為顧筆，或宋人臨顧本。其實從各方面分析，產生時代絕不能早於北齊。

宋、明兩代雖恢復使用，改名「籠巾」，仍用漆紗作成，用金屬作骨架，但頂部已變成方式，形象相似而不同。官品照等級於籠巾下附有不同捲梁裝飾，耳側或附一雉尾，或貂尾，詳細情形載於《宋史‧輿服志》、《大明會典》和《事物紺珠》中（插圖六九）。式樣發展及其同異，惟有形象比證，才能明白，僅據文字記載，不易得到明確具體印象。

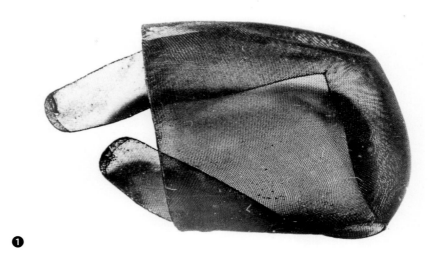

❶

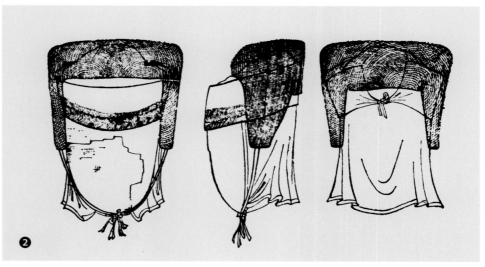

❷

❸

❹

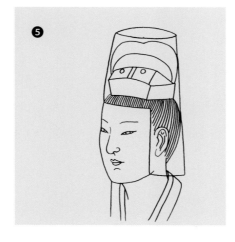

❺

❻

插圖六九・紗冠

❶
馬王堆三號墓漆紗冠

❷
武威磨咀子漢墓漆紗冠

❸
西漢亭長磚刻紗冠

❹
沂南漢墓石刻紗冠

❺
《洛神賦圖》侍從紗冠

❻
寧懋石室北朝漆紗籠冠

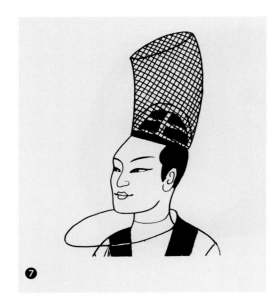

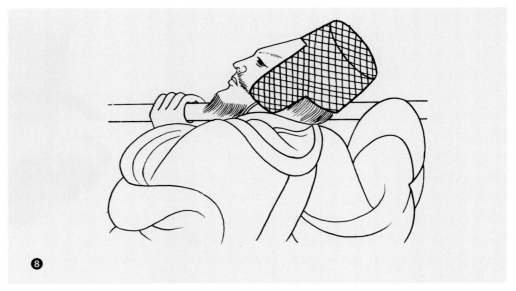

❼

❽

❾

❿

⓫

插圖六九‧紗冠

❼
北朝漢化貴族白漆紗冠

❽
《女史箴圖》輿夫漢式紗冠

❾
唐鴻臚寺官員烏紗帽
（唐李賢墓壁畫）

❿
《十八學士圖》紗冠

⓫
宋《名臣圖》韓琦籠巾

⓬
明臨淮侯李宗城籠巾

⓬

六二

隋李靜訓墓出土首飾

圖一一〇　隋　李靜訓墓出土首飾

圖一一〇之首飾李靜訓墓出土，發掘簡報載於一九五九年《考古》第九期。據墓誌，死者是個卒於大業四年僅九歲女孩。因為是隋代一個小貴族，所以死後除圍繞棺旁使用大量陶俑外，頂部胸前還有工精藝巧的黃金鬧蛾兒撲花首飾及黃金纍成加嵌各種珍貴珠寶項鏈一串，充分反映出當時皇族的極端奢侈糜費，同時也看出當時細金工藝水平之高。出土物雖只這麼點點滴滴，卻給人一種明確印象，即稍後唐代物質文化的成就中，金銀工藝格外突出，實有所繼承，不是憑空而來。墓中殉葬物不僅是這些細金工藝品，更重要的尚有大量前期白瓷器的出土，可說是唐代具全國性的內丘白瓷的先驅。此外還有各種不同式樣透明瑩澤的碧琉璃器，筆桿形、卵形……特別重要是用吹管法作成的碧琉璃瓶，可進一步證明《隋書‧何稠傳》因綠瓷啟發發明琉璃的事實。唐代釋道世編的那部宣傳佛教的書籍《法苑珠林》嘗稱引王劭之《舍利子感應記》云：“隋仁壽中，天下大興土木，建造五百佛塔，用琉璃瓶貯藏舍利子，外加金棺，再加銀棺，埋於塔下。”因為這個記載和《金剛經鳩異》記載常在一起，所以極少人注意到這份材料的現實意義。近三十年來，南北各省市均經常在唐宋舊塔廢基下發掘出這一類埋藏物，外用石函刻字題署大隋仁壽某年貯藏舍利子若干粒，石函內且多有如王劭所敍有金銀作成小棺或方盒，內有碧色或水青色琉璃瓶，瓶中貯藏些舍利子。有的琉璃瓶子和李靜訓墓中殉葬琉璃瓶子質量、色澤完全相近，可證明《隋書‧何稠傳》記載造作可信，不可能全是傳來物。用吹管法加工作成琉璃器物，上溯可到前燕馮素弗墓中的鴨形敧器水注。《隋書‧經籍志》小說類即載有“敧器圖說”，可以推想，今後還可能會出現這種器物於隋代墓葬中。至於瓶類器物，到唐代物質文化進一步發展時，似仍未得到相應進展，或由於受其他材料作成器物相制約，比如當時金銀瓷漆器物，在技術方面各有高度成就，琉璃加工費力而不易見好，相比之，琉璃必然難於成為生產重點和有突出成就。加之唐代初年，佛教迷信上升，朝廷特別頒佈了一項法令，在主持全國陶瓷生產的甄官署下，設立了一個“冶局”，專門燒造五色琉璃珠子，供天下廟宇裝飾佛像應用。又法令中還有民間婚娶不許用金銀首飾，只能用琉璃作釵，因此民謠有“天下盡琉璃”語，也是直接間接限制了琉璃器在唐代生產中得到進一步發展的原因。

六三

唐代農民

圖一一一　唐
笠子帽、雨中耕作農民
（敦煌二二窟唐壁畫）

　　畫上反映農民生產勞動的形象。原畫人物面目已模糊不清，只具輪廓，衣着卻畫得綠藍鮮明。事實上在中古時代封建制度下，即在開元盛世，農民生活實依舊十分貧困。在初唐數十年間，千萬農民艱辛努力，恢復了農業生產，都市手工業也迅速得到恢復發展，養蠶事業尤為發達。從《唐六典》關於諸道貢賦記載，就可知諸道織綾局，生產了千百種色彩華美花紋細緻的綾羅錦縠、毛織物和百十種植物纖維加工精織的紡織品。但生產者農民自身，卻受嚴格法律限制，不許穿紅着綠，和平民一樣只能穿本色麻布衣。式樣也

由法律限制，如衫子，兩旁開衩較高，名叫"缺胯四襆衫"，以別於其他階層。名分上，烏紗襆頭圓領衣、紅鞓帶、烏皮六縫靴，為上下通服；事實上材料精粗差別顯明，而一般下級差吏，平時必需將衣角提起，紮在腰帶間，便於服役。至於農民，卻因為貧困，麻布衣料也難得，衣服越來越趨短小。而皇親國戚、官僚地主卻分等級穿紅着綠，衣着且有朝服官服之別。其眷屬婦女，也照丈夫官品地位，平時必穿綢綾錦繡，極盡奢華。中唐以後，衣服且由實用轉而成為裝飾，越來越趨長大寬博，直到走路也不方便，必須由奴婢把衣腳提起才能行動。後來用法令限制，改變還是不多，於是常有關於服飾逾制禁令，說明社會上層人物違法犯禁，積習難改，法令等於一紙空文。

《新唐書》稱："士人以棠（枲）苧（麻布）襴衫為上服，貴女功之始也。一命以黃，再命以黑，三命以纁，四命以綠，五命以紫。士服短褐，庶人以白。中書令馬周上議：'禮無服衫之文，三代之制有深衣。請加襴、袖、褾、襈，為士人上服。開骻者名曰缺骻衫，庶人服之。'"開骻即指衣旁下腳開衩至骻骨邊而言。"庶人以白"，明令平民衣着不許染色，只能用麻布本色。

《新唐書》記載乍一看來，似極明確具體，其實從圖像中則難取證。至於馬周建議所指，明說的是衫子，應即與唐代普遍圓領服相近，加一襴道，式樣應如《步輦圖》（見圖一一五）、《凌煙閣功臣圖》（見圖一一八）、韋頊墓石刻等所反映種種，及時間較後的《文苑圖》中僕從所見情形。下腳雖加有一線道，示意而已。如指的是大袖縫掖深衣式加襴袖褾襈（指領邊和下腳沿邊），則初唐尚偶爾出現，此後或和退職卸官的遺老有意仿古的"縫掖大袖衣"相合，一般讀書人少用。歷來對於這一記載中的矛盾處，是未有能夠結合圖像加以明確的。

至於農民頭戴笠子帽，則自漢代以來即成習慣。宋明以後，為尊重農民，還立法令，特許戴笠帽入城。其實身心緊貼泥土的農民，除繳納租穀，是並無甚麼空閒時間入城的。李紳《憫農》詩，成為唐代抒寫農民艱苦的絕唱："鋤禾日當午，汗滴禾下土。誰知盤中餐，粒粒皆辛苦。"恰像是對表面讓農民戴笠子入城法令的辛辣諷喻。

六四

唐代船夫

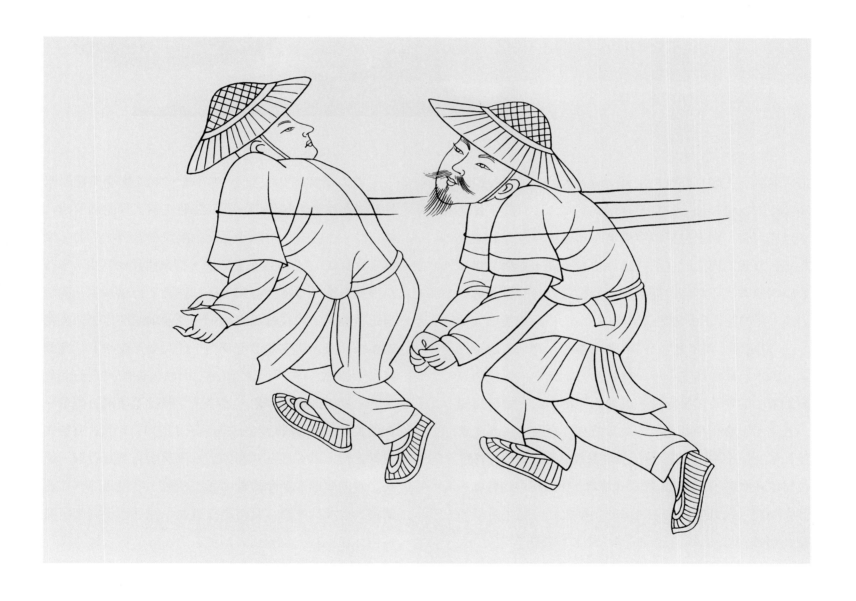

圖一一二　唐
斗笠、小袖短衣、半臂、束腰帶、
長褲、草或麻鞋縴夫
（敦煌三二三窟唐壁畫）

圖一一二　據敦煌壁畫摹本繪。

圖中兩個戴笠子着短衣縴夫，正在拉船上灘。在唐代，真正的短衣，是首先在這類不分寒暑，長年從事繁重體力勞動的人民身上出現的。照唐代制度，各級文武官員的朝服，具有種種不同式樣，顏色花朵材料區別顯明。但官服常服，一般總是裹烏紗幞頭巾子，衣圓領衫子，繫紅鞓腰帶，穿烏皮六合靴，由皇帝到公吏，在式樣上幾乎相同，主要差別，在使用材料和顏色及

插圖七〇・《巴船出峽圖》局部

帶頭裝飾上。老百姓及百工百業勞動人民，卻限於穿高高開衩的缺胯衫子，並且不許用鮮明彩色。有的事實上且無衣可着，腳上也只能穿線鞋、蒲鞋或草鞋，以至於赤足。有錢的商人，在法律上地位並不高，生活卻和一般農民船夫大不相同，甚至於比低級官吏過的日子還好得多。正如詩人白居易在《鹽商婦》一詩描寫的情形：

"鹽商婦，多金帛，不事田農與蠶績，南北東西不失家，風水為鄉船作宅。……綠鬟富者金釵多，皓腕肥來銀釧窄，前呼蒼頭後叱婢。問爾因何得如此？婿作鹽商十五年，不屬州縣屬天子。每年鹽利入官時，少入官家多入私。……"這種"不事田農與蠶績"的商人婦，寄生在封建社會裏，總是穿戴得花花綠綠，保養得白白胖胖，豐衣美食，過着極其自在逍遙的剝削生活。船夫舟子和鹽商婦雖同在一條船上，同是"風水為鄉船作宅"，生活苦樂可相隔天遠。他們不論嚴寒酷暑，風晴雨雪，長年累月和惡浪伏流搏鬥。黃河長江其所以成為中國文化的搖籃，就是由於全中國數以億萬計生命緊貼土地的農民，和水面上數以千百萬計的像本圖中衣着襤褸的船夫縴手，一代繼一代奮勇勞動的成果。自從隋代修成貫通南北的大運河後，一年五六百萬石南糧北運，和其它重要生產生活物資南北對流，延長了約十二個世紀之久，也全是像本圖所示勞動人民付出無限血汗的貢獻。

近人研究唐代文化社會組織，多詳及唐代官辦水陸驛站制度的進步作用，卻易忽略它給人民的痛苦與負擔。詩人王建有一首詠水運驛站農民勞苦負擔的詩，寫得十分真切："苦哉生長當驛邊，官家使我牽驛船。辛苦日多樂日少，水宿沙行如海鳥。逆風上行萬斛重，前驛迢迢後淼淼。半夜緣堤雪和雨，受他驅遣還復去。夜寒衣濕披短蓑，臆穿足裂忍痛何！到明辛苦無處說，齊聲騰踏牽船歌。……"至於黃河三門峽地區船夫沉重而危險的負擔，據《新唐書・食貨志》關於漕運部分記載，更遠比一般水邊驛運船夫慘劇。每天有成百上千船夫背縴上行，兩旁崖石鋒利如刀，每遇崖石割斷竹纜，船夫必隨同墜崖，斷頸折臂，死亡相繼。發現洛陽含嘉倉遺跡，也多只知讚賞當時儲糧豐富，地下倉庫制度組織嚴密，卻少有人注意到年以數百萬石計的糧食轉運過程中，船夫的勞役是甚麼情形（插圖七〇）。

六五

唐代獵戶

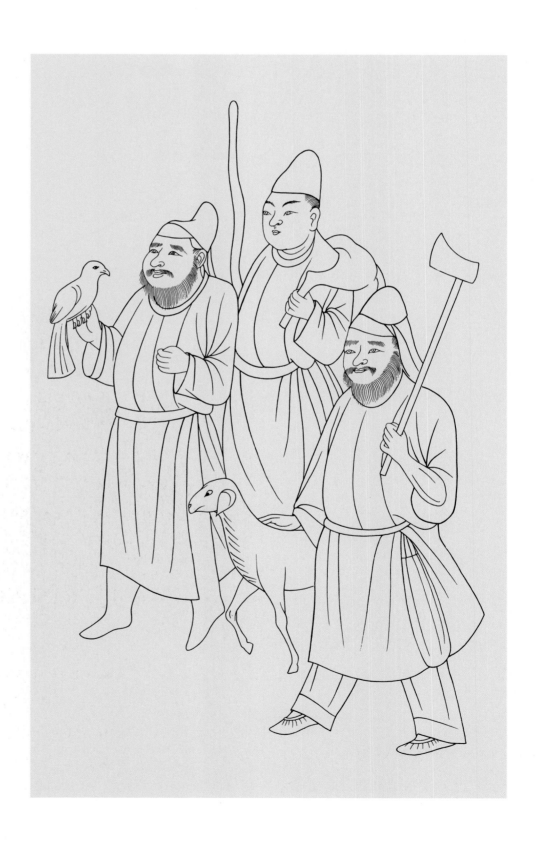

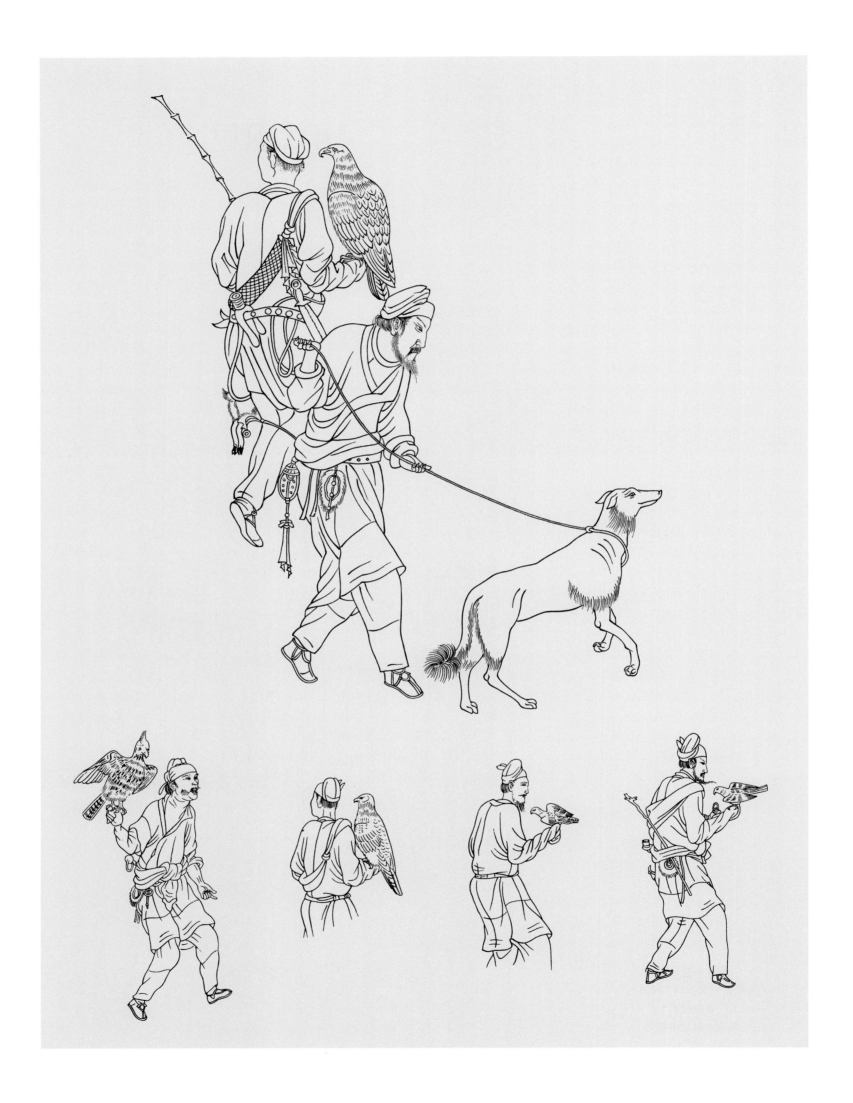

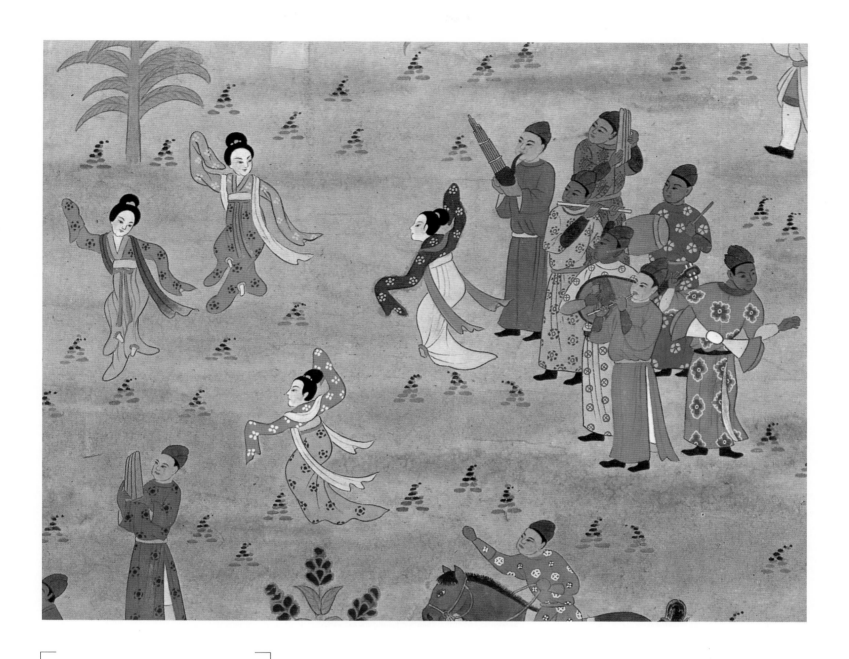

圖一一三、一一四　取自敦煌唐代壁畫和宋人摹繪唐五代傳說《西岳降靈圖》部分。

畫中幾個獵人，戴尖錐氈帽，穿圓領缺胯衫子，麻練鞋，和唐敦煌壁畫《張議潮出行圖》隊伍中民間樂人衣着大體相同，西北地區的騎從部隊和文吏，也多習慣戴同樣氈帽（插圖七一）。執一鷹牽一獵犬，二者為當時獵戶主要工具。鷹有各不相同種屬名目，如"鶻"、"角鷹"、"鶛"、"鴶"、"白兔鷹"、"散花白"、"白鴿"、"白唐"、"青斑唐"、"荊窠白"、"漠北白"、"房山白"、"漁陽白"、"黑皂鵰"、"白皂鵰"等等。或從產地得名，或從毛色得名。捕養馴練方法和使用對象都不相同，大的能捕獐麂狐兔，《酉陽雜俎‧肉攫部》敍述得極其詳細。東北長白山出的"海東青"白鷹，身體雖不大，卻健翩凌雲，能上飛高空，搏擊比它本身大數倍的白天鵝，墮地後，由另兩隻鷹把天鵝擒住。據歷史記載，契丹開釁於女真，契丹政權終為女真所傾覆，爭端就是由於索取這種海東青和凌辱女真青年婦女。

五代時人，本唐代流行傳說，繪《西岳降靈圖》，後人以為主題是秦蜀郡太守李冰之子"二郎神"出行狩獵故事。就題名看來，可能是唐代極其迷信的華岳金天神廟裏的壁畫小樣。另元人繪有《搜山圖》，內容作神將降妖故事，十分生動緊張。世多以為原出吳道子手筆，可是女妖上身多作典型元和時世裝，原作產生時間晚於吳道子，必成於中唐畫家之手。宋元人均有摹本傳世。此圖主題部分作雲中車騎雜沓，二金犢披唐團窠錦，駕唐代貴族婦女所乘裝飾特別華美的油碧車，車旁導騎侍從用球仗護衛，兼用步障。一切都是唐代制度，宋代已少使用。圖下部前後臂鷹獵戶五、六人，衣着唐式開胯衫子、麻練鞋。鷹大小形象多不同。有的獵戶肩腰間纏一小網，置兔捕鳥都不可少。有的手中腰帶間還有些其他工具，不明白用途，或和《酉陽雜俎》提及的"網竿"、"都杙"、"吳公"等，屬於當時狩獵放鷹不可少的附屬工具，於放鷹獵取鳥獸後，用來處理目的物。《酉陽雜俎》又說："磔竿二：一為鶉竿，一為鴿竿。鴿飛能遠察見，鷹常在人前若竦身顧盼，則隨其所視候之。"可知狩獵時，另外還有種目光銳利專作"瞭望哨"用的小鷹，名叫"鶉"、"鴿"。因為能察遠見微，獵人即隨其動向放鷹。圖中獵戶手中較小的鷹，或即屬於這種助獵用禽鳥。

古代狩獵和軍事農業關係均極密切，因此設虞人專官主持其事。秦漢以後則已成為貴族遊俠子弟戶外娛樂之一。到唐代隨同社會發展，更具普遍性，政府特設有養鷹坊，有專門馴養鷹犬的專職人員，貴族官僚亦無例外。插圖中幾個臂鷹牽犬的內監，即出自懿德太子墓葬甬道中的壁畫（插圖七二）。

六六

步輦圖

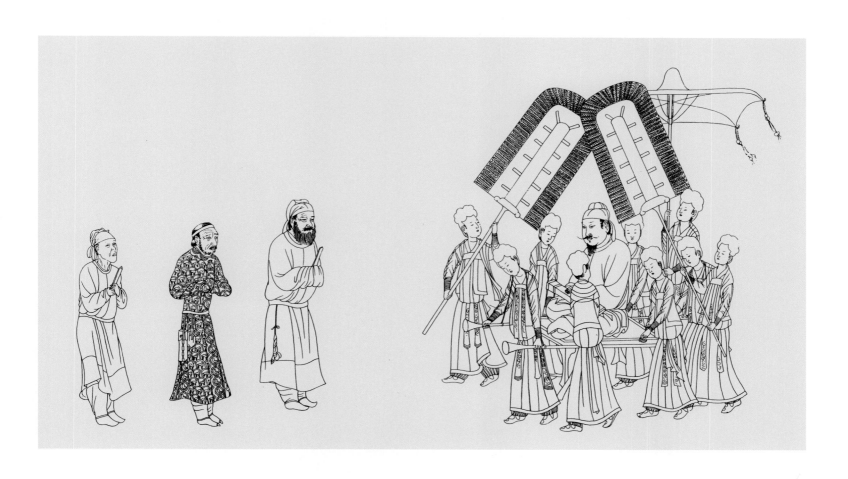

圖一一五　唐
圓領小袖花蕃客錦袍吐蕃使者，幞頭、
圓領衣、佩帛魚、執笏贊禮官和幞頭、
圓領便服、坐腰輿帝王唐太宗
（閻立本《步輦圖》）

　　原畫藏故宮博物院，舊題閻立本繪。傳世本或是個摹本，因為有小篆題唐李德裕舊跋於畫後，是宋人章伯益手筆。

　　畫中繪吐蕃贊普於貞觀十四年，派其丞相祿東贊到長安覲見唐太宗，求婚文成公主事（見《唐會要》九十七），為漢藏民族團結和好著名歷史故事畫。畫中計兩部分：右側太宗坐步輦，由二宮女扛抬，另二宮女手扶。步輦一般名稱宜為"腰輿"，簡單的稱"舁牀"。行時用攀索掛槓頭，高只齊腰，不上肩，和晉代人的"平肩輿"不同（插圖五八、七三）。唐人作《列帝圖》亦有一"腰輿"式樣。太宗像和傳世諸圖相近，惟鬚角不上翹，髯而不虬，與傳記敍述小不合。戴折上巾（黑紗幞頭），穿柘黃綾袍，腰紅鞓帶，着烏皮六合靴，與史志記載相合。本是隋制，唐代依舊使用，小有變通才

定型。宮女頭部髮式如一般隋畫常見樣子，上部平起作雲皺，變化不多。衣小袖長裙，作"十二破"式，朱綠相間，和西安底張灣出土唐初壁畫婦女下裙及旅大博物館所存得自新疆實物均相同。上至胸部高處，也是隋代及唐初常見式樣。加帔帛，用薄紗作成。穿小口條紋褲，透空軟錦靴，為唐初新裝，但和帔帛及隋式頭髻同時出現，在其他畫塑中未見過，敦煌初唐畫跡也少見，是個此較特出的例子，可供研究。出土的新疆初唐壁畫得到證明，得知這種條紋褲是五色相間絲織物。戴長蛇式繞腕多匝的金鐲，西安有實物出土，宋磚刻尚有形象反映。後來明代萬曆七妃子墓還有實物出土，時人以為來自東南亞。若聯繫本圖反映，作個比較，便明白還是唐代舊式，即唐詩中常提及的"金條脫"。

吐蕃使者衣長僅過膝，小袖花錦袍，應即《唐六典》提到的川蜀織造的"蕃客錦袍"，是唐代成都織錦工人每年織造二百件上貢的。又杜佑《通典》賦稅條，還說揚州廣陵也每年織造二百五十件。都是唐政府專為贈予遠來

長安使臣或作為特種禮物而織造的（有的還織有文字，稱"羌樣文字"錦綴。大曆時，曾有禁令，不准織造羌樣文字錦綴）。當時成都、廣陵還織造上貢"錦半臂"和"打球衣"，專供宮廷使用。據《古今圖書集成》貢賦編，中晚唐川蜀有一次上貢打球衣五百件記載，可見使用的廣泛。

唐韋端苻著《李衛公故物記》稱，曾見有贈予李靖破高昌所得小袖織成錦袍，作鳥獸駱駝等紋樣，還附縧帶繫木筆等物。高昌滅於唐初，是時西北民族着錦袍帶鞊韉七事早成習慣。鞊韉帶制似沿襲魏晉九環帶而來，唐初曾定為武官服制，不久即廢除。至於錦袍，若溯本求源，則漢代已常贈予匈奴君長以"錦繡袷衣"，《南史》已有"蕃客錦袍"記載。本圖所見，或即錦袍中一種。傳世閻立本繪《職貢圖》，圖中反映西域人物甚多，卻並無一人着此式錦袍，騎馬使者穿的是一般圓領服。近出唐章懷太子墓壁畫蕃客圖，也無着此式小袖錦袍的。僅貞觀敦煌壁畫"維摩變"下部"聽經圖"中繪西北各族君長有三五人着團窠錦衣，卻不像特別織造物。

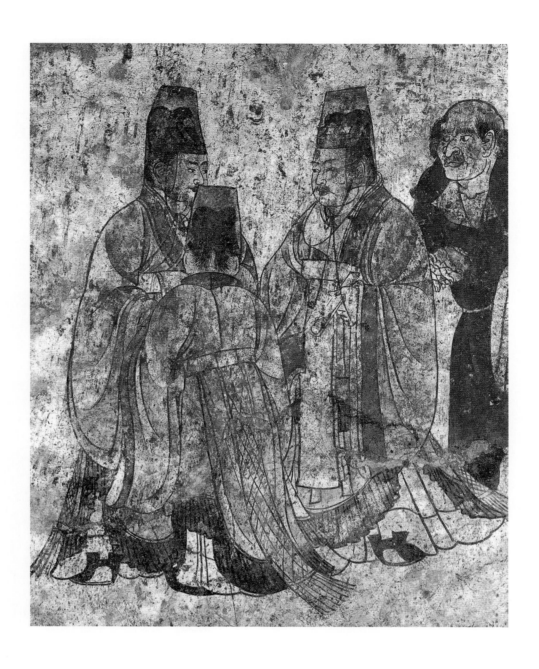

　　《唐會要・吐蕃傳》稱吐蕃"衣氈罽，而用瑟瑟、綠松石、金、銀、銅定五等章飾，以區別身分貴賤，官品尊卑。章飾着前膊，綴在三寸方圓褐上。"此或指較後官僧服制而言，本圖中衣着似難取證。圖中所見，明屬所謂"蕃客錦袍"，與新疆出土漢代衣式及傳為五代時雙靈鷲錦衣式樣均相近。贊禮官與譯員均如一般初唐侍從，前者穿紅色圓領服，後者穿白圓領服，各秉小笏旁立。腰繫帛魚，和唐張鷟《朝野僉載》記唐初"結帛為魚形"之帛魚制度相合。祿東贊腰繫帛囊外，並綴一算袋式物，惟未着當時流行的附有火鐮、算袋、礪石等等"鞢鞢七事"的鞢鞢帶。若照史志記載，按規制，這個時期的吐蕃使者應當用到。有人疑本圖產生或較晚於開元、天寶年間，這是一些值得注意的物證。

　　本圖宋人著錄即定為唐代名畫家閻立本繪，或係北宋摹唐舊稿，人物衣着，和唐初制度有合有不盡符合，但部分處理卻有問題，例如宮女開相，即缺乏肯定感，和常見唐畫大不相同。或以為唐代接見使者有一定規矩，必在朝會中引見，不可能如此草率。圖中反映，若乍一出宮，迎面遭遇狀。本圖或從傳世《煬帝夜遊圖》及《職貢圖》截取一部分拼合而成。原作即便出於唐人，時代也必比閻立本晚些，而成於取消鞢鞢七事以後，甚至於開元天寶以後，提法也可參考。據李賢墓壁畫《蕃客圖》，前面二贊禮官，猶穿着初唐朝服，頭上還戴有北朝時創製的漆紗籠冠，一切都符合禮制。這個壁畫的出現，也可增加上面所提疑問的說服力（插圖七四）。

六七

唐貞觀敦煌壁畫帝王和從臣

圖一一六　唐
冕服帝王，朝服從官和介幘、
兩當袴褶服掌扇人
（敦煌二二〇窟貞觀時壁畫
"維摩變"下部）

敦煌第二二〇窟"維摩變"下部分。

　　壁畫主題部分，是東晉以來依據《維摩詰經問疾品》著名的宗教宣傳畫。主題部分作文殊問疾、維摩說法、天雨諸花景象。維摩形象一反傳統的病後清癯隱士高人風度，卻成為英氣勃勃雄傑不凡相貌（傳世名畫中有陳袁蒨作《石勒問道圖》，必與之有一定聯繫。或後人據此畫稿而成，或《問道圖》係本畫小樣，宋人不明來源，題為《石勒問道圖》的）。下部分聽法羣眾，卻反映出唐初部分歷史社會現實，並能比較正確掌握人物精神面貌。結合史志記述，可

以明白好些問題。例如封建統治者歷來把車服作為階級的象徵，即統治者內部也等級分明，不得混淆。因此每遇改朝換代，照例必重新安排一番。唐初由長孫無忌諸大臣及閻立本、立德弟兄諸專家，共同議定天子百官冕服制度，有的沿襲隋代，不加更改，有的近於創新。唐張彥遠《歷代名畫記》卷九說閻立德與弟立本俱傳家業，武德中為尚衣奉御，參加繪畫設計，"造袞冕大裘等六服，腰輿傘扇，咸得妙制。"立本於顯慶中代立德為工部尚書，官拜右相，封"博陵縣男"。他在貞觀年間畫《秦府十八學士圖》，又畫《凌煙閣功臣圖》，"時人咸稱其妙"。本圖產生，正是這個時候。所以畫中的帝王冕服，不僅可供唐代帝王冕服研究參考，還可把畫中朝服羣臣和傳世《十八學士圖》及《凌煙閣功臣圖》（見圖一一八）相比較，探索出初唐名臣長孫無忌、虞世南、房玄齡、魏徵、褚遂良、許敬宗等人相貌位置，比反映於一般畫跡上的形象更接近本來面目。

《唐六典》卷四、卷二十二都提到，唐代帝王冕服有六種，為"大裘冕、袞冕、鷩冕、毳冕、絺冕、玄冕"。本圖所見，似乎應當叫做"袞冕"，因為十二章繡文具備，但冕前垂旒只六條，似不大合。或出於西北偏遠地區壁畫，不免比較草率。又《唐六典》卷二十二，說羣臣頭上所戴有冕，有冠，有弁，有幘。幘有三種："一曰介幘，二曰平巾幘，三曰平巾綠幘。"本圖中諸臣頭上戴的，聯繫漢六朝（特別是隋代）以來巾幘樣式，似應當叫作"介幘"。穿的袍服，照《舊唐書‧輿服志》說，宜稱"具服"，也就是當時高級官僚的朝服。五品以上陪祭、朝賀、大宴會等等大事才穿它，平時觀見皇帝，君臣一律只穿圓領衫子。唐代服色通用綾，用不同顏色花紋作等級區分，照《唐會要》卷三十一章服品第條，"三品以上服紫，四品五品服緋，六品七品以綠，八品九品以青。婦人從夫之色。"並且花紋也各不相同。似均指圓領衣而言，因金銅飾鉈尾帶及帛魚或魚袋，均和圓領有聯繫，和圖中朝服的鞶革大帶卻不相干。朝服唯郊天祭祀等大典，或大朝會表示莊嚴慎重才偶爾使用，一般參見和平居生活不穿它。

下部分另一組聽法羣眾，胡人服飾面貌，和唐初墓壁畫所反映情形較相近。從比較上得知，傳世北宋李公麟繪《番王禮佛圖》實出於同一舊稿，卻與傳世唐初閻立本《職貢圖》少共同處。傳世《職貢圖》或宋人擬作。

六八

唐人遊騎圖部分

圖一一七　唐
着幞頭、圓領衫、烏皮六縫靴、騎馬
文人和隨行僕從
（《唐人遊騎圖》）

圖一一七　原畫藏故宮博物院。

　　或題《宋人作唐人遊騎圖》。從幞頭衣着和馬匹裝備等看來，是典型盛唐開元天寶年間式樣，因為唐式馬匹定型及鞍制的確定，都是這個時候。馬鞍後橋兩側，各有五個杏仁式小孔，繫五個繚帶，長及馬腹作為裝飾，稱"五鞘孔繚帶"制，本圖處理無絲毫誤差。幞頭式樣略向前傾，也反映是開元天寶間常式。

　　照史志所說，唐代朝服，不論是皇帝太子還是文武大臣，以至中級官吏，總是繁瑣驚人，但這千百種不同名目，其實多"率由舊章"，貫穿過去文獻而

成，很多且並不實行。其中部分即製作出來，也只是到大朝會或其他郊天祭祀大典禮時才偶然使用。至於平居生活，公服便服都比較簡單，一律穿圓領服，除衣服顏色和腰帶上鑲嵌及帶頭「鉈尾」（或叫「獺尾」），應用的材料與裝飾花紋有一定等級區別，衣着式樣差別都不甚多，如本圖遊騎人所穿的圓領便服，袖小而較長的樣子。

裹髮用的幞頭巾子，一般都是黑紗羅作成，早期軟胎微向前傾為常見。某一時雖有桐木作胎記載，圖像反映卻較晚。但唐代幞頭由於時間、地點以及宮廷習慣、個人愛好等種種原因，有各式各樣的發展，特別是所謂「四帶巾」後邊那兩條帶子，大小、長短和上下位置常有變化。宋代沈括、朱熹、郭思、程大昌等都談到它，由於各人認識深淺不一，只依據記載引申，並不從形象取證，因此談的多只是各就所見而言，不易一致。

一般敍幞頭巾子來源，多引唐人雜說或新舊《唐書》「輿服志」，認為創始於北周。其實結合壁畫和墓俑圖像分析，若指廣義「包頭巾子」或平頂帽而言，商代早已使用，還留下許多種不同形象可供比較印證。如狹義限於「唐式幞頭」或「四帶巾」幾個特點而言，即材料用黑色紗羅，上部作小小突起，微向前傾，用二帶結住，後垂或長或短二帶，這種式樣較早，實出於北齊到隋代。北齊張蕭俗墓俑（圖一〇〇）和隋李靜訓墓俑各有所反應，材料有代表性，但到唐初才定型。元明人說「唐巾」，也指的是這一式而言。至元代，主要不同處，是後垂二腳如匙頭，向左右略略分開。山西元人水陸畫和永樂宮壁畫反映，相當具體。其他傳世元人畫跡，也多可作證。唐人宋人畫跡中均未見此例。傳世畫跡《五王醉歸圖》，即或原作出於宋人，就衣着和幞頭形象說來，必是元人摹本。明代人刻《三才圖會》，談幞頭還附了些圖像，文字則據唐宋筆記及馬縞《中華古今註》輾轉抄襲。近人尚有依樣葫蘆，據之談幞頭的，難得是處，可想而知。

根據《新唐書‧車服志》記載，幞頭定型，實出於初唐馬周向李世民建議，以為「裹頭者，左右各三襆（應指巾子上部襞摺），以象三才，重繫前腳，以象二儀。」詔從之。這種書生之見，雖十分迂腐可笑，但是李世民為顯示博採羣議的政治風度，還是照建議全國通行，且

為宋元二代沿用。惟不久就出現宮廷式樣、個人式樣，和地區式樣。如《唐語林》稱：「開元中，燕公張說當朝，冠服以儒者自處。玄宗嫌其異己，賜內樣巾、長腳羅幞頭。」可知長腳式樣原出於宮廷。而當時或較後涉及宮廷繪畫，巾裹果然較多是長腳的。個人式樣則見於大唐傳載，「裴僕射遵慶，二十入仕，裹折上巾子，未嘗隨俗樣。凡代之移者五六，而公年九十時，尚幼小所裹者。今巾子有僕射樣。」《舊唐書‧裴冕傳》則作「冕性本侈靡，……自創巾子，其狀新奇，市肆因而效之，呼為『僕射樣』」。又有本出於個人愛好，因人而影響一州一郡的，如唐小說稱：「路侍中岩，風貌之美，為世所聞。鎮成都，善巾裹，蜀人見必效之。」從這些記載，可知唐代巾子實隨時隨地有不同變化，難拘一格。但一般傾向，還是可以看出區別何在。文獻不具體處，繪畫雕塑反映作了部分補充。明白它的發展，有助於對唐代人物故事畫的年代鑒定，作出相對正確的判斷（插圖七五）。

本圖若據幞頭式樣和小袖長衫看來，和敦煌畫《得醫圖》醫生衣着一致，實應同成於開元天寶間。

唐代幞頭大致式樣只三五種，區別相當顯明。開元天寶前，幞頭上部突起處多比較前傾，來得自然鬆散，雖有「桐木作胎」記載，軟裹還是佔多數。所謂出自宮廷的長腳羅幞頭，式樣雖不止一種，大體還是相同，例如圖中所見是常式，敦煌且有大量畫跡可證。至於《虢國夫人遊春圖》所見，二長腳中作兩折，前無所師，也有可能，着的人若非特選的「俊俏黃門」，即虢國夫人本人，所以式樣十分別致，近於有意標新立異。傳世畫跡中，只有明代仇英作的《李白春夜宴桃李園序圖》中，李白頭上巾子有相同式樣，左右分張而部分下折（此圖從席上器物比證，原畫似出於宋人），此外即不再見於其他畫塑。

唐人說「折上巾」，本意似應指額上那個二帶上折的結子，並非背後交腳上聳。或另一種如李肇《國史補》稱引柳玭不見子姪故事，因子姪趨時而幞頭二腳上翹。上翹方式則宜如永泰公主墓石刻從官所見式樣，或其他畫塑式樣，同是二腳並列，偏於一側或上翹。又傳世李公麟摹《韋偃牧放圖》有大羣馬夫，幞頭同樣二腳作一側上舉。這種幞頭專名宜稱「順風式」，起源可能還是出於勞

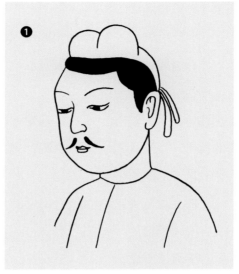

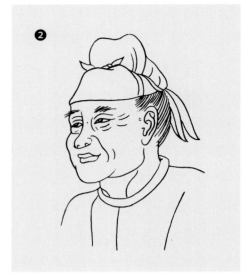

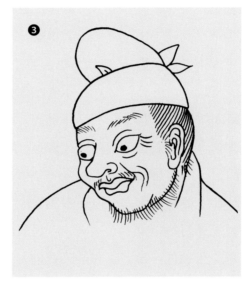

插圖七五・唐代幞頭

❶
隋敦煌壁畫戴幞頭進香人
❷
唐永泰公主墓石刻人物所戴幞頭
❸
唐永泰公主墓壁畫着順風幞頭馬夫
❹
唐韋洞墓壁畫着順風幞頭侍從

動人民，而後（或五代時）才影響到社會上層部分人愛好。另有一種交腳折上，照敦煌畫跡反映，在唐代，也還只是農民和其他社會下層人士所用。由於宋元畫家誤解"折上"意義，把這個順風式轉移到唐代帝王頭上去，宋《望賢迎駕圖》、元《楊妃上馬圖》，均把唐代畫塑中常見馬夫樂人慣用的順風式幞頭，作成帝王專用物。明代離唐更遠，因此又把宋式比較流行的"交腳幞頭"給封建皇帝戴上，成為帝王專用品，通以為即古代的"折上巾"。定陵出土那個用黃金絲編成的實物，猶和傳世明代帝王圖反映相同。事實上這種式樣，從唐代敦煌畫看來，也只見於樂舞伎和農民頭上，也可說為平民所專用，有身份的貴族品官以至中級官吏，從未着過，更不用說皇帝。

幞頭式樣由軟式前傾，演為硬式略見方摺，和原有軟式並行，時代當較晚。傳誌稱出自晚唐魚朝恩，倒比較可信。雖傳世有閻立本繪《蕭翼賺蘭亭圖》，但據此圖中蕭翼和一燒茶火頭幞頭及茶具盞托形象聯繫看來，時代顯然比較晚。和《文苑圖》（內容和別卷《李德裕見客圖》、《琉璃堂雅集圖》大同小異）中圓翅幞頭、《重屏會棋圖》中圓翅幞頭，都是宋五代以來在戲劇人物頭上的產物。從敦煌畫反映，可知也正是在這一階段，軟翅變成硬翅，起始向兩側平展，到宋代方定型成展翅漆紗幞頭（即一般紗帽）。傳世韓滉《文苑圖》當亦成於宋人，因為圓領內有襯衣，唐代畫跡少見。舊傳張萱繪《唐后行從圖》，幞頭雖長腳，圓領衣內仍加襯衣外露，原畫最早也是宋而不是唐。武曌頭上鳳冠，更非唐代初年所應有。盜出國外傳世本，時代且更晚，定為張萱名跡，實賞玩家以耳代目，人云亦云，殊不足信。

插圖七五‧唐代幞頭

❺
唐鮮于庭誨墓西域人俑幞頭

❻
唐楊思勗墓壁畫長腳幞頭樂人

❼
唐敦煌壁畫長腳幞頭進香人

❽
傳唐張萱繪《唐后行從圖》長腳幞頭

❾
宋人摹唐《醴泉清暑圖》長腳幞頭宮監

❿
敦煌壁畫折上巾農民

⓫
宋元人繪《望賢迎駕圖》折上巾王公

六九

唐凌煙閣功臣圖部分

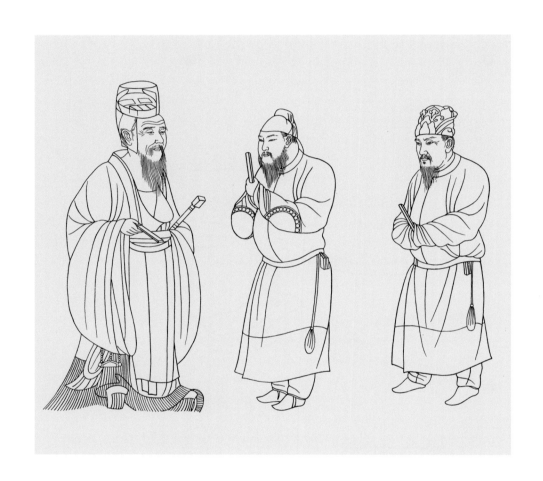

圖一一八

左　唐
漆紗籠冠、方心曲領朝服大臣
石刻線畫
（西安石刻《凌煙閣功臣圖》）

中　唐
幞頭、圓領、六縫靴、腰繫帛魚、官
服大臣石刻線畫
（西安石刻《凌煙閣功臣圖》）

右　唐
進德冠、圓領、六縫靴、腰繫帛魚、
官服大臣石刻線畫
（西安石刻《凌煙閣功臣圖》）

插圖七六・金博山
（遼寧北票十六國北燕馮素弗墓出土）

據西安石刻拓本。

張彥遠《歷代名畫記》卷九稱閻立本畫《凌煙閣功臣二十四人圖》，"像生變故，天下取則。"原功臣圖共計二十四人，為長孫無忌、杜如晦、魏徵、房玄齡、尉遲敬德、李靖、蕭瑀、侯君集、虞世南、李勣、秦叔寶等。傳世石刻只餘四人，為魏徵、李勣、侯君集及王珪。閻畫功臣圖本無王珪，因為石刻是北宋元祐五年游師雄刻於麟遊，故將大中二年續功臣圖中之王珪誤加入，圖讚則仍本於原來給蕭瑀的那篇文字。本圖中三人，一戴北朝漆紗籠冠，朝服佩劍，即王珪。一着襆頭圓領衣，腰繫帛魚，照圖讚為李勣。一戴"進德冠"，圓領衣，也腰繫帛魚，照圖讚為侯君集。據金維諾教授證以呂溫題讚，應當是秦叔寶，所說實有見地。

唐因馬周建議，士人服襴衫，記載有混淆處。若指古"深衣"制，上衣下裳，再加襴褛而成袍服，則宜如本圖王珪身上所穿的朝服。若指一般官服圓領衫子，則宜如其他二功臣所穿式樣。所謂襴褛，只不過是在膝部加一界線略具形式而已。《賺蘭亭圖》中之蕭翼和《文苑圖》中人物，襴道也極顯明，所謂"士人通服"是也。但據記載上下必不同色，圖畫所見則同一顏色，殊不相合。秦叔寶頭上冠戴，如照杜甫詩，宜稱"進賢冠"。杜甫《丹青引贈曹將軍霸》詩，即有"良相頭上進賢冠，猛將腰間大羽箭"語。但是若據唐史志記載，似應為"進德冠"。《新唐書·車服志》稱："太宗製進德冠以賜貴臣。玉璫制如弁服，以金飾梁，花跌，三品以上加金絡，五品以上附山雲。"所說"玉璫制如弁服"，即宋人作《三禮圖》，本詩經"會弁如星"註解，加十二玉珠於鹿皮作成狀如合掌的弁縫內，似應和宋式捲梁通天冠相近，與本圖冠飾不盡符合。但山雲如指金博山加如意雲，現存唐畫塑中，本圖表現得卻比較具體。這種式樣在唐冠中雖近於孤立存在，然漢晉墓中均有金質盾形出土物。考古學者只說是冠飾，不明白即漢晉以來《輿服志》提到的"金博山"（插圖七六）（西漢劉安意墓出土物即有一件。山東魚台曹植墓也有一件，或以為此墓未必即曹植墓，其實只此一個金博山，就可證明必曹植墓無疑，何況墓中還有寶光閃爍的瑪瑙小盞式佩件，又恰是曹植作《車渠椀賦》的

實物。馮素弗墓中物則襯有佛像。隋代飾觀音冠子尚有相近似的冠飾）。唐初一切草創，制定此冠，一度使用，後即廢去不用，和鞢鞢帶中七種佩件情形或相同。至於腰垂巾帨作帛魚狀，具載於張鷟《朝野僉載》："上元中，令九品以上佩刀、礪、算袋。紛帨為魚形，結帛為之，取魚之像，鯉（叶李）之強之兆也。至天后朝乃絕。景雲之後，又準前結帛魚為飾。"圖中所見，二人腰間繫物，應是"帛魚"，在其他早期唐畫跡中經常出現，如永泰公主墓石刻、《步輦圖》等（見圖一一五）。是否即早期魚袋，內中還貯有魚符，以及和在腰帶間作一波折式狹條用金銀魚作飾的魚袋，彼此關係又如何？史志不詳。唐宋人作文談魚符魚袋衍變的甚多，並已肯定腰帶間小橋梁式物為魚袋，但似未聞有從形象比較上談到帛魚、魚符和魚袋相互之間的關係，和同時存在的矛盾處。這些畫跡提出了些線索，可供進一步探討。

又李勣兩衣袖下各綴一飾件，如唐代初期常見連珠大團窠錦，名稱用處不悉。這種錦類據西北出土實物分析，有野豬、飛馬、靈鷲、羊、板角鹿、駱駝、獵獅子等等獸物圖案。唐《車服志》稱："諸衛大將軍中郎以下，給袍者皆易其繡文，千牛衛以瑞牛，左右衛以瑞馬，驍騎衛以虎，武衛以鷹，威衛以豹，領軍衛以白澤，金吾衛以辟邪。"繡文裝飾究竟放在衣上哪一部分，畫塑上尚難確定。是否即指衣袖間這類附着物而言，均有待進一步探索研究。

李勣所着宜為射箭使用，專名或稱"射褠"，即射箭時加的袖套。其他畫跡還少見。在婦女衣袖頭應名"錦臂褠"，杜甫詩有"珍珠絡臂褠"語。畫中形象，則惟見於高昌初唐壁畫。但延長到五代，敦煌壁畫貴族婦女猶常不斷出現。可知這種衣式始終還保留於西北，成為當地貴族婦女習慣衣着之一種。在男子衣着上出現，本圖還近於孤例。

七〇

唐畫塑中所見戴帷帽婦女

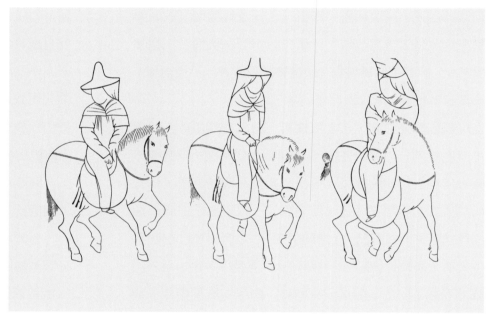

圖一一九

上　唐

戴帷帽、騎馬出行婦女

（唐畫《明皇幸蜀圖》）

下　唐

戴帷帽、騎馬出行婦女俑

（取自《中國古代陶瓷藝術》）

圖一一九採自唐人畫《明皇幸蜀圖》和唐俑。原畫現在台灣。唐俑散見於各文物圖錄中（插圖七七）。

唐人照齊、隋習慣，婦女出門必用紗罩頭及身，原名"羃䍠"，也有寫作"羃㠶"或"羃羅"的，後發展成"帷帽"。照唐俑看來，雖有全身罩裹騎馬人，但所着未能肯定即"羃䍠"，因多係僕從身份。乘騎明確屬於上層身份，多具帷帽特徵，不問是上作硬笠或軟兜，下垂物多只及肩而止，通名為"帬"，罩頭而不蓋身，十分明白。本圖則是幾種比較有代表性的帷帽婦女不同形象，有如軟胎觀音兜風帽的，或可叫作"羃䍠"；有屬於硬胎笠帽下垂網簾的，應即帷帽。式樣雖各有異同，和史志敍述大體相符合。《舊唐書·輿服志》曾敍述到它的流行時期和制度衍進情形。"武德貞觀之時，宮人騎馬者，依齊隋舊制，多着羃䍠，雖發自戎夷，而全身障蔽，不欲途路窺之。王公之家，亦同此制。永徽之後，皆用帷帽，拖裙到頸，漸為淺露。尋下敕禁斷。初雖暫息，旋又仍舊。""……然則天之後，帷帽大行，羃䍠漸息。中宗即位，官禁寬弛，公私婦人無復羃䍠之制。"《新唐書》卷三十四，也有相同較簡記載。羃䍠雖說傳自齊、隋，就敦煌畫跡和出土墓俑分析，有穿遮蔽全身近似加觀音兜披風外衣的，臉部卻少遮蔽，和不欲人窺視不盡符合。唐俑所見，騎馬婦女較早羃䍠，多如本圖只籠罩到頸肩間。帷帽則近於在闊邊笠子四周，或前後、或兩側施網（即所謂"帬"。照長沙馬王堆竹簡記載，凡器物下腳加有絲綢邊沿的，通叫作"帬"），下垂頸肩間。有的陶俑只餘上部笠子，難於確知垂沿長度，有的卻保留相當完整。此外，反映於唐代繪畫中，以《明皇幸蜀圖》（實《蜀道圖》或另一《唐人遊春山圖》）中一些騎馬婦女頭上戴的比較清楚具體。還有反映於敦煌畫上的。又五代宋初時繪《五台山圖》，也有騎馬進香人頭戴帷帽的。惟騎馬人如是男子，則屬於後來五代、宋、明一般風帽，作用重在禦寒避風沙，和原來婦人用於避人窺視意義大不相同。五代趙干《江行初雪圖》，騎驢旅行男女所戴，就全是禦寒風帽。

唐張彥遠《歷代名畫記》曾提到唐人閻立本畫明妃，騎馬用帷帽，以為不合古制。傳世幾種《明妃出塞圖》多

宋明人筆，未見着唐式帷帽的。惟宋人繪《十八拍圖》蔡文姬着帷帽，和唐人作《明皇幸蜀圖》中所見還相近。《十八拍圖》畫服裝不甚統一，這一部分可能是從舊傳《明妃圖》加以增飾發展而成，而原稿一部分或如所說出於唐人之手。

北宋張擇端繪《清明上河圖》中猶有婦女騎馬戴同式帷帽的。《上河圖》繪的是三月清明開封婦女照風俗上墳掃墓事。三月清明戴它，用處當然還是古典的，一般只當成一種裝飾使用。至於唐代不用，則和開元天寶間貴族婦女有意突破習慣有關。《舊唐書·輿服志》稱："開元初，從駕宮人騎馬者，皆着胡帽，靚妝露面無復障蔽，士庶之家，又相倣效，帷帽之制，絕不行用。俄又露面馳騁，或有着丈夫衣服靴衫，而尊卑內外斯一貫矣。"所說"胡帽"大致指渾脫帽（後又稱"胡公帽"）。然而唐人繪《蜀道圖》，人物衣冠和馬匹裝備，均近似開元天寶間，只會早不可能晚。可知事實上大都市女子雖由於喜靚妝露面自炫，出行無復障蔽。及至長途遠行，依舊施帷帽以防風塵，並避人窺視。（插圖七三）開元天寶以後，帷帽制雖已廢除，猶有部分殘餘痕跡保留於都市婦女一般裝飾上，則為"透額羅"的使用。如敦煌壁畫《樂廷瓌夫人行香圖》中眷屬部分，就有三個着透額羅的青年婦女典型樣子（見插圖八六），也即元稹贈杜采春詩中所詠"漫裹常州透額羅"的應有式樣。後來演進為元人"漁婆勒子"，似限於社會下層平民使用。明代社會中上層愛俏婦女稱"遮眉勒"，清代則雍正乾隆皇妃便裝、官僚貴族一品夫人便裝無不使用，而農民蛋戶亦常用，代替了帕頭，作為禦寒一般應用物。至於羃䍠，作為裝飾品也尚保留於宋、元民間不廢（插圖七七·6）。惟名稱已改為"蓋頭"、"紫羅蓋頭"。見於宋元人畫跡中的有南宋《耕織圖》中農家婦女，李嵩《貨郎圖》中平民婦女，以及元人繪《農村嫁娶圖》中幾個農家婦女。世傳王維作《捕魚圖》，船中有個漁婆子在艙中生火，頭上也搭了個蓋頭。即此可知，畫必出於宋人，決非王維所作。

插圖七七・帷帽

❶
唐初戴帷帽騎馬女俑
（鄭仁泰墓出土）

❷、❸
唐戴帷帽騎馬泥女俑
（吐魯番阿斯塔那出土）

❹
敦煌五代時繪《五台山圖》
中戴帷帽婦女

❺
宋人繪《胡笳十八拍圖》
中戴帷帽的蔡文姬

❻
元永樂宮壁畫中戴帷帽的婦女

七一

唐永泰公主墓壁畫中婦女

圖一二〇　唐
高髻、披帛、着半臂、長裙、重台履
貴族婦女和捧持生活用具侍女
（陝西乾縣永泰公主墓壁畫）

圖一二〇、插圖七八　採自唐永泰公主李仙蕙墓壁畫。

畫在前室東壁部分，共九人。一貴族，應當是死者親屬，或當時宮廷特別派遣致祭女官。八宮女（或宮廷女官），其中一個未摹繪。墓係補葬，當時並稱"陵"。這一部分壁畫，反映的是武則天政權末期，唐宗室反對派已逐漸得勢，所有因反對武則天而致死的男女皇族得到恢復應有地位時，宮中女官致祭情形。用為對死者安慰而作，不會是死者本人，因為近來同時出土章懷、懿德二太子墓壁畫，都各有大同小異畫面。可知在當時，這種畫實具一般格式。

圖中的人均穿長裙，上罩"半臂"或"半袖"上衣，披帛結綬，腳穿昂頭重台履子。唐詩所詠"金薄重台履"，指的應當是這種式樣。在履頭上翻部分加飾金花。唐初李壽墓中石刻女樂部衣着（插圖八〇、八一、八二），尚保留隋代規制。本墓中所見，則惟裙上繫較高，還近隋代，髮式已各不相同（凡一高一低的或應名"回鶻髻"）。所有宮女，均無耳環手鐲及金翠首飾。這一點相當重要，反映唐代前期宮廷婦女裝束還比較素樸。髮式雖已有種種不同藝術加工，使用珠翠卻並不多。直到開元初期，風氣猶未大變，這和史志記載相符合，並可證明《唐六典》命婦花釵官服制度在開元天寶間才經確定，中唐以後還流行，影響到後來。在西北，則直延續到五代宋初未大改變。至於面部裝飾如貼臉的"茶油花子"，五代時且大有發展，弄得滿臉大小花鳥，為中原所少見。據史志記載，這種裝飾品的生產地，以廣西鬱林最著名。是用油脂作成，擱於小小鈿鏤銀盒子內，取出哈氣加熱，就可照需要貼於臉上，參見插圖一〇四。

圖中女侍手中各有掌持，均宮中日常用具，如燭、扇、如意、拂塵，又一敞口盤洗，必是金銀器物。一方匣，是漆或金銀化裝用奩具，和石刻上一盞頂奩具相似。一高腳杯子，下部如透明，應是玻璃作的。一腰圓扇子，為初唐執扇式樣，和時間略後敦煌《樂廷瓌夫人行香圖》中扇式還相近（見插圖八六）。一長柄如意，也和《列帝圖》中畫的及日本正倉院收藏實物相差不多，較早出現於晉人作《七賢圖》中。一拂塵，《朝元仙仗圖》、《簪花仕女圖》也有同式拂子（見圖一三四，插圖八八）。由此得知，唐初到開元天寶間，社會上層應用器物變化還不甚多。"輕羅小扇撲流螢"的小團扇（插圖八三），唐代前期多作腰圓形。至於滿月式樣，流行時間實晚些，具體反映到元和時人畫的《宮樂圖》中（見圖一三五）。

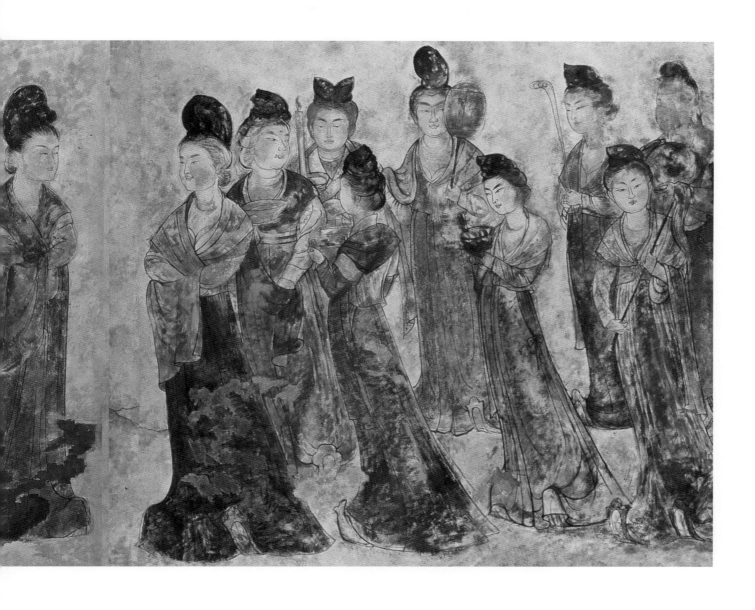

披帛舊稱"奉聖巾"、"續壽巾"。馬縞《中華古今
註》以為始於開元時,"開元中,詔令二十七世婦,及寶
林、御女、良人(均宮中女官名稱)等尋常宴、參、侍,
令披畫帛,至今然矣。至端午時,宮人相傳謂之奉聖
巾,亦曰續壽巾,續聖巾,蓋非參從見之服。"《事林廣
記》引實錄曰:"三代無帔。秦時有披帛,以縑帛為之,
漢即以羅。晉永嘉中製絳暈帔子。開元中令王妃以下通
服之。⋯⋯"又《事物原始》:"唐制,士庶女子在室搭披
帛,出嫁披帔子,以別出處之義。今士族亦有循用者。"
第一說起於開元,名目有稱"續壽巾"的。如係事實,必
和鸞啣長綬鏡子類,同由於八月五日玄宗生日而作。第
二說秦即有披帛,晉有帔子,開元中貴族通服。第三說
明白披帛形製如圍巾,帔子則近似雲肩、背心或比甲,
明是兩樣不同形象東西,因此說出嫁與未嫁應用有分
別。宋猶循用不改。所謂"帔子",宋人指的可能即"蓋

頭",為出嫁新娘不可少,嫁後仍留在頭上,作為一種已
成新婦象徵。且可知原來只是平民使用,後來中上層婦
女也循用,則純屬裝飾性矣。

其實唐宋以來讀書人,談日用器物歷史起源,多喜
附會,自矜博聞,照例是上自史前,下及秦漢,無所不
及,而總是虛實參半。談披帛應用,也難於徵信。即有
所稱引,又容易把同物異名分為二,和同名異物合為一,
相互混淆。這種混淆處,歷代《輿服志》有關冠服記載也
不可免,因此更難落實。如試從傳世和出土大量畫塑形
象比證,所得知識多不相同。例如唐式披帛的應用,雖
早見於北朝石刻(如鞏縣石窟寺造像)伎樂天身上,但在
普通生活中應用,實起於隋代,盛行於唐代,而下至五
代、宋初猶有發現。一般應用長狀巾子多披搭於肩上,
旋繞於手臂間。材料通用薄質紗羅作成,上面或印花,
或加泥金銀繪畫。唐詩多有形容描寫。有把披帛一端打

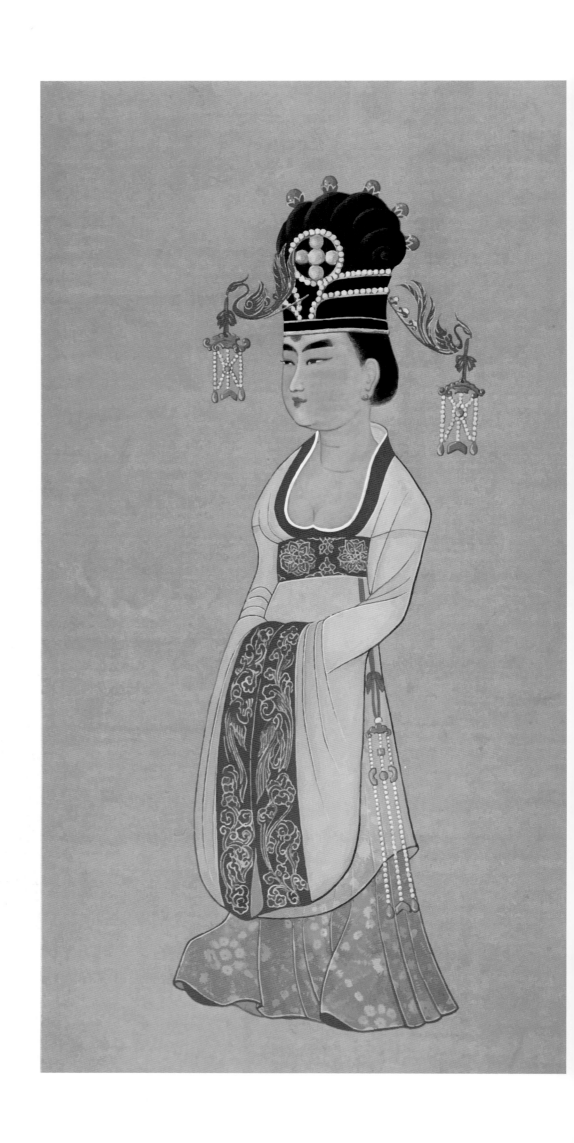

插圖七九·唐
李重潤墓石槨線刻宮裝婦女及復原圖
（王亞蓉敷色）

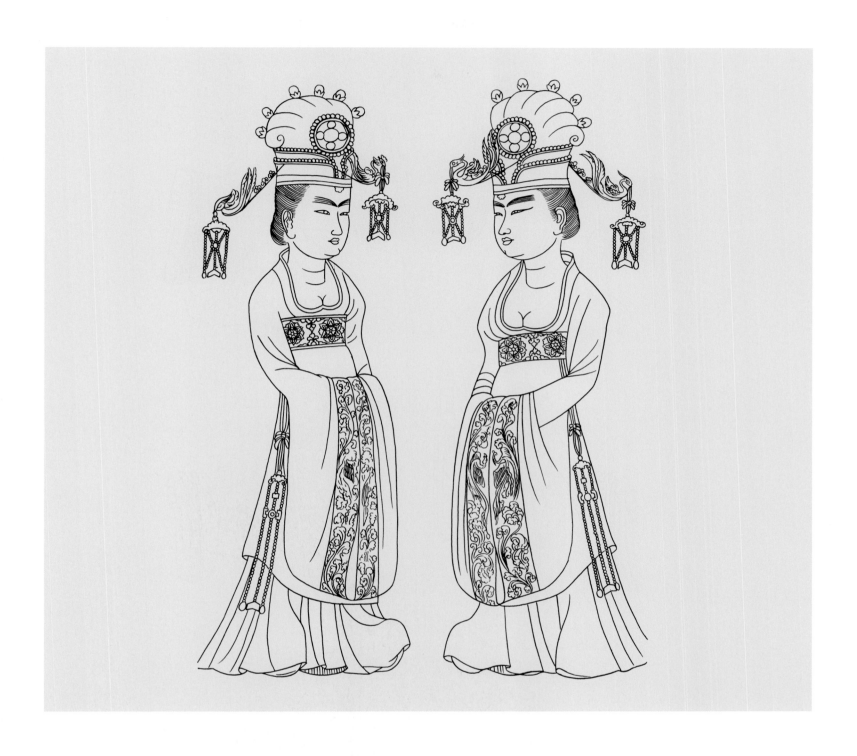

一結扣，固定於半臂纓帶間的，惟這個墓中壁畫有形象反映，其他畫塑還少見。

宮女一律着半臂（或半袖上襦），這種新衣在唐初有普遍性，開元天寶時猶繼續使用，此後便只是個別出現。宮中製作或用錦，每年由成都、廣陵兩地上貢長安。《唐六典》、《通典》均提及成都和廣陵織貢錦半臂事。中唐以後，如傳世畫卷《宮樂圖》及較晚的《宮中圖》，半臂則不再發現。由於天寶十多年中，婦女衣服有了較大變化，晚唐詩中雖還有詠半臂的，可是從畫塑看來，已難於發現如本圖所見的式樣。敦煌中唐以後畫跡中也少見。

因反對武則天專政而致死的幾個唐代王族，在武周後期，改葬稱陵。墓道中壁畫，侍從部分多相類同，必和制度有一定關係。致祭部分主要壁畫，更如同出一人手筆，惟手中掌持器物，小有異同而已。石槨墓門多用線刻宮女便裝或守宮門內監形象，近於寫實。惟李重潤石槨墓門作二宮中女官盛妝形象，高冠捲雲，前後插金玉步搖，佩玉制度亦極嚴整，在唐代圖像中為僅見材料（插圖七九）。

插圖八〇・唐李壽墓線刻舞伎

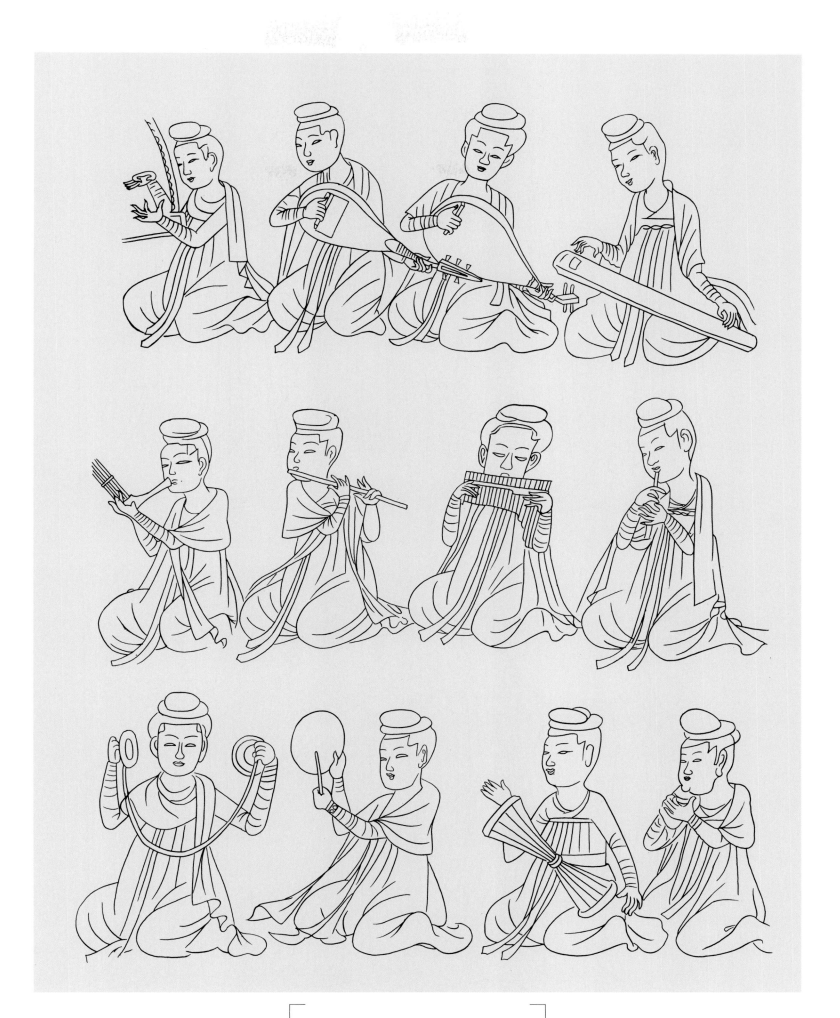

插圖八一・唐李壽墓線刻坐部樂伎

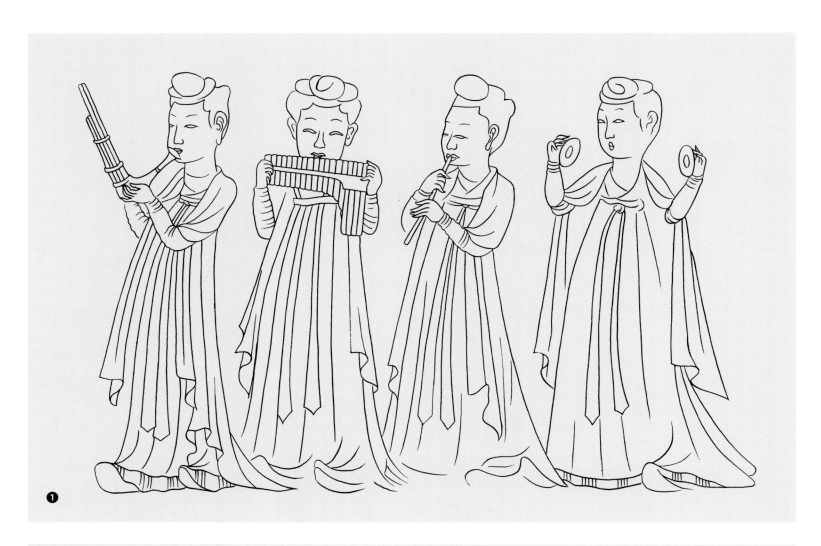

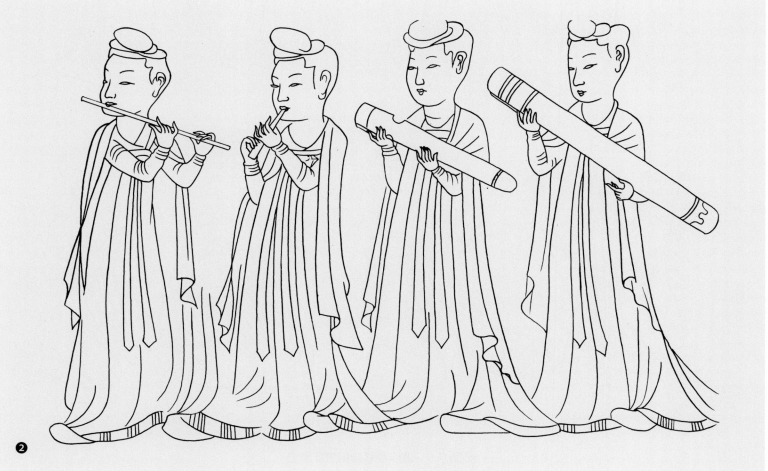

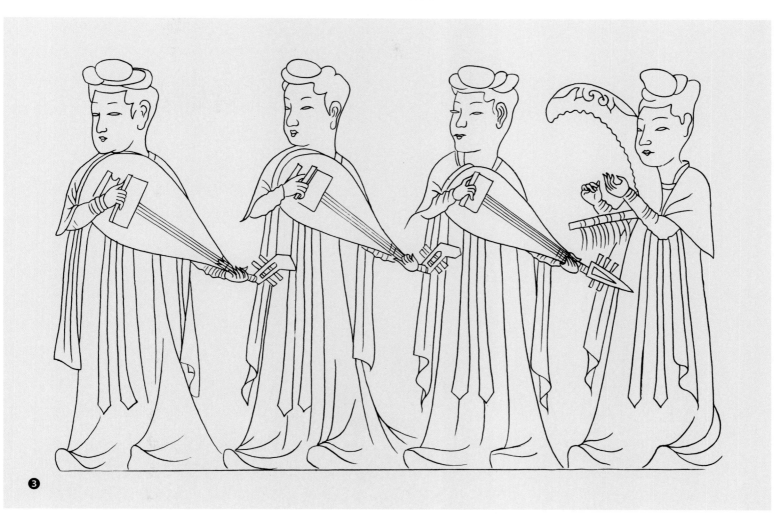

插圖八二・唐
李壽墓線刻立部樂伎

插圖八三・唐
李爽墓壁畫執小扇婦女

唐着半臂婦女

圖一二一　唐
高髻、披帛、着半臂、長裙、重台履
婦女石刻線畫
（陝西乾縣永泰公主墓出土）

取自唐永泰公主墓石刻，原刻在石槨部分。

"半臂"又稱半袖，是從魏晉以來上襦發展而出的一種無領（或翻領）、對襟（或套頭）短外衣。它的特徵是長袖齊肘，身長及腰。照記載男子也多穿它。但圖像反映，男子身上除敦煌畫中有船夫穿着，此外即少見。

魏晉以來婦女常服上衣，日趨短小，衣袖日窄，因之裙子上升日高，形如外裼便於脫卸的上襦，亦只及腰為止。漢樂府詩形容採桑女子羅敷的衣着，有"緗綺為下裙，紫綺為上襦"為人熟習的詩句，指的應當就是這種短襖子式樣的裙襦。干寶《晉紀》就說過："泰始初，衣服上儉下豐。"即上短下寬。《晉書·五行志》也提起過：元帝太興中，"為衣者，又上短，帶繞

圖一二二
左　唐
高髻、披帛、着半臂、長裙、重台履婦女
（陝西乾縣永泰公主墓石刻）
中　唐
金錦渾脱帽、簪步搖、帶項鏈、着半臂、
長裙、披帛婦女
（陝西西安韋頊墓出土石刻）
右　唐
高髻、披帛、着半臂、長裙、重台履婦女
（西安開元四年墓出土石刻墓門裝飾畫）

至於掖。”都指的是這類漢魏少見的變化。照《抱朴子》記載，則“時短時長，忽大忽小”，多出自宮庭，影響民間，且不斷有變化。晉末到齊、梁時，又走上另一極端，衣袖加闊到二三尺，男女相等。上行下效，南北同風。直到隋代統一，上層官服及部分舞服還是重視大袖。但婦女常服，求便於活動，小袖卻已佔上風，且有把兩種截然不同的式樣統一起來的。例如敦煌壁畫中所見隋代進香貴族婦女，即內衣作三四尺大袖，如後世所謂“海青褶”，卻另披一件小袖翻領外衣，聽小袖下垂作個式樣，以為美觀（見圖一〇三說明）。這種小袖披衣，顯然是由北朝舊俗沿襲而來，並非新創。因為敦煌北朝佛教故事畫中，貴族男子披小袖外衣的就不少。到唐初，小袖翻領外衣還在使

用，另又出現了小袖翻領長襖，配合條紋小口袴、軟錦靴，加上個高高上聳回鶻髻，作成一份新裝。本來隋式小袖長裙衣，加一由上襦發展而來的"半臂"，罩在上面，長齊腰部，把上升到胸部最高處的裙腰掩去一部分。也有着在衣下如硬襯衫的。這是兩種主要式樣。半臂和上襦不同處，即袖長一般只齊肘，對襟翻領（或無領），用小帶子當胸結住，或作敞胸套頭式。因脫換便利，宜於家常實用，所以直到盛唐末還流行不廢。宋代婦女外衣"旋襖"，還近於由之演進而成，惟逐漸回復上襦原來面貌，袖子已加長齊腕，袖口部分有的微斂，身長也加至膝部，把裙罩住。男子衣着受唐半臂影響的，是宋、遼、金騎士穿的"貉袖"，式樣和半臂大同小異，為宋、元、明騎馬人所專用，即清代馬褂前身。

　　盛唐宮廷婦女腳下穿的，大致有三種式樣。第一種為官服的履，通稱"高牆履"，前頭高昂一片呈長方形，顯明由南北朝的"笏頭履"發展而成（如分段則宜稱"重台履"），作法有一定制度。第二種顯明受西域或波斯影響，多是軟底透空錦勒靴，必配上條紋小口袴，加個翻領小袖齊膝長襖子，成為一套胡服新裝。一般說來，這種穿着多為宮中身份較低女侍，實即"女扮男裝"。永泰公主墓、章懷懿德二太子墓壁畫、韋頊墓、韋泂墓石刻女侍足上均有發現。史志記載雖說流行於中晚唐，事實上出現卻早一些。中晚唐樂舞伎還使用，一般婦女已不常穿。第三種尖頭而略作上彎樣子，近於新型。較早出現於漢代，似從勾履而來，盛唐又復通行。又有軟底鞾，或線鞾和軟底錦勒鞾。幾種名稱看來都指同一事物，區別或在使用材料上。《新唐書·車服志》："武德間婦女曳履及線鞾。開元中初有線鞾，侍兒則着履。"說初有，則顯然和線鞾不是一物。一般履子使用的材料，有羅帛縵的，有草編織的。史稱"唐大曆中進五朵草履子，建中元年進百合草履子。"《新唐書·五行志》又稱："文宗時，吳越間織高頭草履，加綾穀，前代所無。"《車服志》還說："婦人衣青碧纈，平頭小花草履，彩帛縵成履。……及吳越高頭草履。"此外還有"重台履"、"金薄重台履"等等名目，多指裝飾材料和式樣而言。畫塑上反映雖也多式多樣，主要不過四五種。唐代履多用草編成，線鞾則用彩色線或麻線結成，旅順博物館藏有實物數種，保存完好，新疆又陸續有發現。編織技術實漢晉以來舊法，式樣卻不相同。又出土物中有一雙用"織成法"編成的彩鞋，因此才比較明確"織成法"不僅和彩錦織法大有區別，而且和後來緙絲法也少共同處，但宋代緙絲出於織成，則十分明確。至於宋金"輿服志"中提及的誥封名目，如"雲鶴"、"魚戲藻"花紋織成錦，就所見實物而言，卻是多層重錦，此一般服用錦加厚，明清猶依舊，即所謂"官誥錦"是也，織造加工技術實顯明不同。

七三

唐胡服婦女

圖一二三　唐
高髻、團花錦翻領小袖胡服、額頰
間貼靨子婦女殘絹畫
（新疆吐峪溝出土）

史志中談唐代婦女"胡服"，常以為盛行於開元天寶間，似非事實。就大量出土材料比較分析，大致可以分作前後兩期：前期實北齊以來男子所常穿，至於婦女穿它，或受當時西北民族（如高昌回鶻）文化的影響，間接即波斯諸國影響。特徵為高髻，戴尖錐形渾脫花帽，穿翻領小袖長袍，領袖間用錦繡緣飾，鈿鏤帶，條紋毛織物小口袴，軟錦透空靴，眉間有黃星靨子，面頰間加月牙兒點裝。後一期則在元和以後，主要受吐蕃影響，重點在頭部髮式和面部化妝。特徵為蠻鬟椎髻，烏膏注唇，臉塗黃粉，眉細細的作八字式低顰，即唐人所謂"囚裝"、"啼裝"、"淚裝"，和衣着無關。如白居易新樂府《時世妝》所詠，十分傳神。傳世的唐人繪《紈扇仕女圖》、《宮樂圖》中婦女形象，有代表性。又，傳世《搜山圖》作降妖種種，女妖上身也多是這種元和時世裝，且有露出紅綾抹胸的，下身則作各種野獸蹄足，實有所諷刺而作。但上身衣着卻畫得十分具體，色澤華美，為其它圖畫所不及。

　　圖一二三婦女係新疆吐峪溝發現殘絹畫一部分。衣着屬於前一時期，雖損毀極多，領袖拼合及手臂處理位置也未必是本來樣子，但是頭部猶相當完整，領和袖彩色鮮明，用的材料且顯明是唐初流行出自川蜀的團窠瑞錦。至於同式髮髻，反映於較早繪畫中的，如麥積山北朝壁畫伎樂天頭部，已有相似處理。時間相同，則有新疆出土唐初墓葬棺中繪的伏羲女媧形象絹綾被，女媧頭上也有作這種髮髻，面部作同樣化裝的。中原和長江以南，唐以前似還無相似材料發現，惟南朝人詩既有"約黃能效月"語，則南朝南方也應當早就有了這種化裝法。其來源照史志記載，則以為出於壽陽公主梅花點額故事。傳世《女史箴圖》中婦女額間，則可發現相似裝飾。至於胭脂在臉頰間的應用，則可早到戰國，楚俑中即有發現。這一部分與其說是由西北傳入中原，還不如說由中原影響西北，更合實際，時間當在隋唐之際。

　　唐代婦女髮髻，初唐稍後，身份較高的貴族婦女，已一變隋代的平雲式單純向上高聳，作成種種不同發展，如李壽墓壁畫中所見。《妝台記》稱："唐武德中，宮中梳半翻髻，又梳反綰髻、樂遊髻。"上行下效，成

為風氣。某大臣曾請唐太宗下令禁止，唐太宗雖也加以斥責，但後來又詢及近臣令狐德棻，問婦女髮髻加高是甚麼原因。令狐德棻以為，頭在上部，地位重要，高大些也有理由。因此高髻不受任何法令限制，逐漸更加多樣化。到開元天寶年間，則因流行假髮義髻，更顯得蓬蓬鬆鬆。《妝台記》又稱："開元中梳雙鬟望仙髻及回鶻髻。"書中談古事多附會，無可稽考，談近事也虛實參半，實難於盡信。惟唐初髻式許多種中，本圖一式，在永泰公主、章懷懿德二太子墓中壁畫石刻和韋泂、韋頊墓石刻中出現得格外多，一般多作向上騰舉勢，因此文人形容或可稱"離鸞驚鵠之髻"，事實上或即"回鶻髻"（史傳稱"回鶻"得名，即因象徵此鳥勇猛而健翮凌雲）。至少可知，它實在是唐初流行式樣中比較主要的一種髮髻，開元天寶以後即少見（插圖八四），一般傳世中晚唐畫跡中更少見。杜甫即事詩："百寶裝腰帶，珍珠絡臂韝。笑時花近眼，舞罷錦纏頭。"即近似為這種秀髮如雲、健美活潑、長於舞蹈的年青婦女而詠。到中晚唐時，婦女髮髻又效法吐蕃，作"蠻鬟椎髻"式樣，或上部如一棒椎，側向一邊，加上花釵梳子點綴其間，遠不及初唐婦女髮式利落美觀，好尚的卻讚美備至。白居易在新樂府《時世妝》一詩中，曾加以強烈譏諷。

　　圖一二三絹畫腰部以下已殘毀無餘，根據敦煌其他晚唐壁畫和新疆出土絹畫可知，凡是這種翻領小袖，袖頭加錦臂韝的盛裝女子衣樣，直到五代，在西北地區還是貴族中的便服盛裝，居多是腰繫鈿鏤帶，穿條紋小口捲邊袴，和透空軟錦靴配成一套。在中原畫塑中反映，則和當時西域傳來流行於中唐的柘枝舞、胡旋舞密切相關。

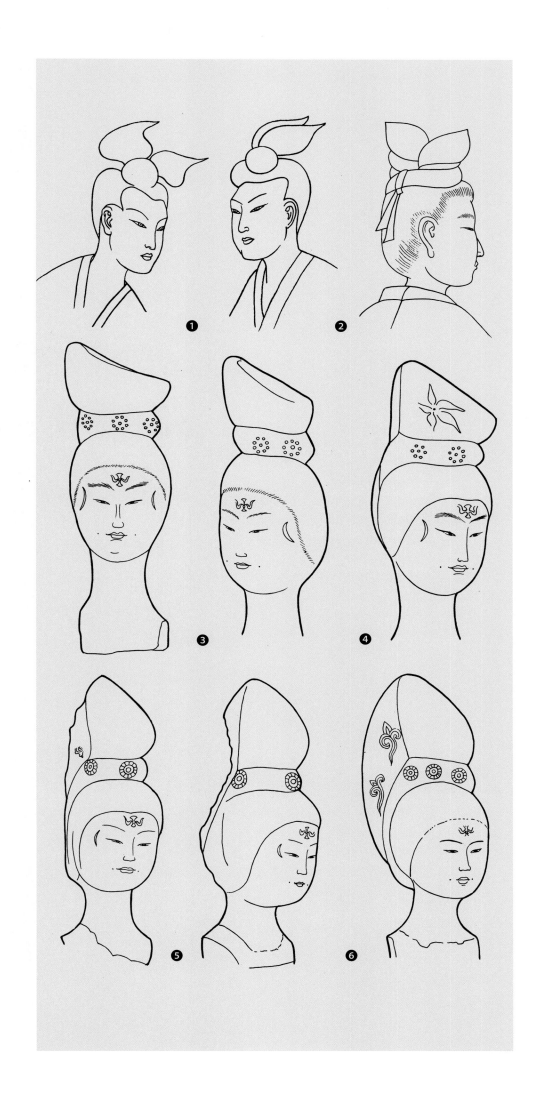

插圖八四・回鶻髻

❶
麥積山北魏壁畫伎樂天頭部

❷
唐永泰公主墓線刻婦女頭部

❸、❹、❺、❻
喀喇和卓高昌出土泥俑頭部

七四

唐胡服婦女

圖一二四

左、中左　唐
高髻、圓領小袖長衣、佩承露囊侍女
石刻線畫
（西安南里王村韋泂墓出土）

中右　唐
裹巾子、圓領小袖長衣、佩承露囊侍
女石刻線畫
（西安南里王村韋泂墓出土）

右　唐
高髻、翻領小袖長衣、佩承露囊侍女
石刻線畫
（西安南里王村韋泂墓出土）

圖一二五

左　唐
高髻、圓領小袖長衣侍女
（西安開元四年墓出土石刻墓門裝
飾畫）

中　唐
高髻、圓領小袖長衣、佩鞢韄帶侍
女石刻線畫
（陝西乾縣永泰公主墓出土）

右　唐
高髻、翻領小袖長衣、佩鞢韄帶侍女
石刻線畫
（陝西乾縣永泰公主墓出土）

《新唐書・五行志》稱："天寶初，貴族及士民好為胡服胡帽，婦人則簪
步搖釵，衿袖窄小。楊貴妃常以假髻為首飾，而好服黃裙。時人為之語曰：
義髻拋河裏，黃裙逐水流。"又唐小說稱貴妃死後，"馬嵬驛一老嫗得一錦
勒韈，觀者給百錢，老嫗因以致富。"宋人作史多貫串唐人舊說，求文筆簡
練，記載雖概括，時間事件不免常有混亂，易失本來面目。關於"胡服"問
題就是一例，敍述含糊，不符合實際。

所謂胡服胡帽，即衿袖窄小條紋捲口袴及軟錦靴等等，在出土大量畫塑
上反映，時代多較早些。在開元天寶以前，武則天時代，便已成為一時社會
時髦。開元天寶時，卻已有了新的變化，新的愛好，且難於發現所謂胡服痕
跡。比較典型服裝，從畫塑反映分析，髮髻除兩鬢因虛髮相襯加大外，眉分
二式：一細長，一較濃闊，即所謂"蛾翅眉"，和杜甫詩"狼藉畫眉闊"及後
來張籍詩形容的"輕鬢叢梳闊掃眉"，元稹詩"凝翠暈蛾眉"倒還相合，也就

是《簪花仕女圖》(見圖一三四)中婦女蛾翅形眉毛式樣。都市婦女出行騎馬，雖已不用帷帽垂網遮蔽，年青婦女還使用一片紗網於額間作為裝飾，名"透額羅"，也算新裝一部分。這種薄質紗羅或以常州生產為佳，所以元稹詩有"漫裹常州透額羅"。在敦煌畫《樂廷瓌夫人行香圖》中，隨從親屬婦女眉樣顯明是比本來濃闊。透額羅的應用，在畫上也留下一些具體形象。畫成於開元天寶時，除額間東西還近於帷帽冪羅殘餘，其他服飾都和胡服無關（見插圖八六）。

唐代前期"胡服"和唐代流行來自西域的柘枝舞、胡旋舞不可分。唐詩人詠柘枝、胡旋舞的，形容多和畫刻所見"胡服"相通。如白居易詩"繡帽珠稠綴，香衫袖窄裁"，"……紫羅衫動柘枝來。帶垂鈿鏤花腰重，帽轉金鈴雪面迴"。章孝標詩"柘枝初出鼓聲招，花鈿羅衫聳細腰。移步錦靴空綽約，迎風繡帽動飄颻"。劉禹錫詩"胡服何葳蕤，僊僊登綺席。……垂帶復纖腰，安鈿當嫵眉"。張祜詩"舞停歌罷鼓連催，軟骨仙娥暫起來，紅罨畫衫纏腕出，碧排方胯背腰來，旁收拍拍金鈴擺，卻踏聲聲錦勒催"，"促疊蠻鼙引柘枝，捲簷虛帽帶交垂，紫羅衫宛蹲身處，紅錦靴柔踏節時"。許渾詩"江珠絡繡帽，翠鈿束羅襟"。還有劉言史詠胡旋舞詩，"織成番帽虛頂尖，細裁胡衫雙袖小。……翻身跳轂寶帶鳴，弄腳繽紛錦靴軟"。詩中有關衣飾形容，都顯明和石刻表現有相通處。（圖一二四、一二五、一二六）石刻多屬唐代前期，詩多作於中晚唐。畫刻中這種"胡服"女子，多如一般女侍，在執行普通生活任務，少有作舞姿的，而壁畫中作舞姿的，卻常穿中原漢式衣裙。這裏不免有些矛盾，似可作兩種解釋：一即照唐代法律，品官家照等級多許可置音聲部（即唱歌奏樂女奴）若干人，這種歌舞伎平時則侍巾櫛，執行一般婢妾任務，酒筵間遇有需要時，方出席表演。二即柘枝舞、胡旋舞，均於中晚唐始流行，因來自西北，即穿所習慣服裝。後一種推測比較近理，因為《宋史‧樂志》敍柘枝胡旋舞，還提及黏鞢帶及軟錦靴（圖一二五、一二六）。服裝具西北區域地方性，十分明確顯著。

七五

唐着半臂坐薰籠婦女及
大髻小袖衣婦女

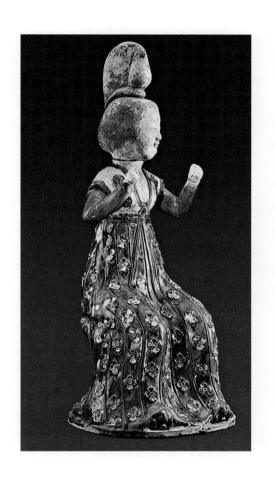

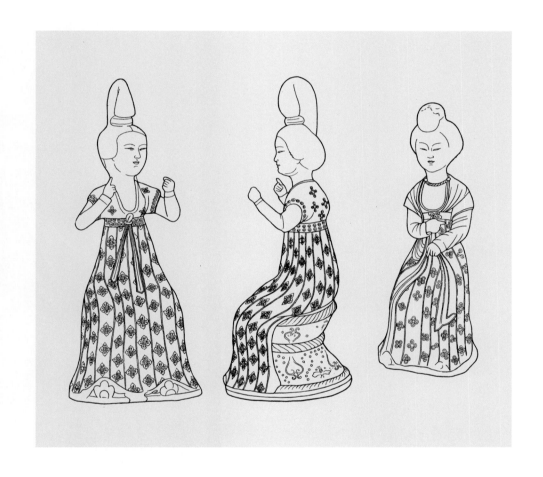

圖一二七

圖一二七

左　唐
高髻、着錦半臂、小袖衣、柿蒂綾長
裙、坐薰籠婦女三彩釉陶俑
（西安王家墳村出土）

右　唐
高髻、着半臂、小袖衣、戴項鏈、披
帛、穿十二破長錦裙婦女三彩釉陶
坐俑
（西安王家墳村出土）

唐三彩陶俑，現藏中國歷史博物館、陝西省博物館。

初唐婦女裝束，還接近隋代，平居一般多小袖長裙，裙上束至乳部以上，外着"半臂"。裙常用兩色綾羅拼合，形成間道襇褶效果。詩文中常說及的"六破"、"十二破"、"裙拖六幅湘江水"，指的或應是這種裙式。歌舞用則多加刺繡或泥金銀繪花鳥。髮髻式樣早期也比較簡單，多如三餅平雲重疊，例如傳世《步輦圖》（見圖一一五）中宮女髮髻及李壽墓出土伎樂線刻圖基本上還是隋式，和敦煌隋代壁畫進香人相差不多。本節圖時代已較晚，近天寶時家常式樣。照唐太宗詢問令狐德棻語，可知唐初即起始流行各式各樣高髻。真正盛行必然和生產恢復有一定聯繫，當在稍後一點，和波斯式的小口袴及軟錦靴翻領"胡服"一同在長安流行，直延續到武則天和睿宗時。開

圖一二八　唐
大髻、小袖衣、披帛、長裙婦女
三彩陶俑
（西安鮮于庭誨墓出土）

元天寶後，又才逐漸為新的"時世妝"所代替，或加倍複雜，或極端簡化。這是大量出土材料和詩文形容結合互證得到的認識，文史記載則概括以為種種均流行於貴妃時。本節所見應是天寶末年由繁而簡的時世妝，元和詩人白居易有一首七言絕句，形容得相當準確："平頭鞵履窄衣裳，青黛點眉眉細長，世人不見見應笑，天寶末年時世妝。"和本圖相近。小袖衣雖還近似由胡服而來，其他已少共同處。元和以後變化較大，特徵為衣袖加大，衣服加大加長，成一時風氣。所以世人見到圖中這種裝束，才會發笑。

傳世名畫中，《搗練圖》、《虢國夫人遊春圖》及本節所反映形象，可看出它們的大同小異處，產生時間實相近。在唐俑中，鮮于庭誨墓中三彩陶婦女俑更有代表性。和畫跡小有不同是在髮髻處理，因為襯有假髮，加大加鬆，更富於開元天寶以後時代特徵。

《新唐書‧五行志》稱，貴婦以假髻為首飾，曰"義髻"。又說唐末（應說盛唐末）婦人梳髻以兩鬢抱面，為"拋家髻"。事實上說的正是開元天寶間出現的那種反常現象（圖一二八、一二九）。

這一時期衣着特徵是小袖（或大袖）長裙、密鬢擁面、蓬蓬鬆鬆，婦女身體特別豐腴，衣服比較寬大，腰裙繫處下移。敦煌壁畫《樂廷瓌夫人行香圖》中幾個盛裝官服貴族婦女和三彩俑（後人稱胖姑姑）常服婦女，基本形態相同。晚唐婦女頭面化妝雖另仿效吐蕃新樣，但衣着一般已日益趨於寬大，所以李德裕才請用法令限制。事實上，除面部化妝和蠻鬟椎髻，衣服卻與前期胡服無關，此開元天寶舊樣只衣袖加大，衣身加長，是從唐代官服沿襲而來轉成便服的。這種種，一直流行到五代北宋初年，敦煌還留下大量婦女官服畫跡可證。淮南出土一個北宋墓壁畫，屬於貴族家庭婦女常服，還有相似反映。

圖一二七中坐具作腰鼓式，是戰國以來婦女為薰香取暖專用坐具。大小不一，因為此外還用於薰衣被或巾帨。戰國楚墓出的薰籠，多如一般雞籠，即《楚辭》所稱籠篝；或如捕魚罩籠，也即《莊子》中"得魚忘筌"的"筌"。一般多用細竹篾編成，講究些則朱黑髹漆上加金銀繪飾。漢晉時通名薰籠，如曹操《上雜物疏》及《東宮舊事》即各有漆繪大小薰籠記載。南北朝時轉為佛教中特別受抬舉的維摩居士坐具。受佛教蓮台影響，作仰蓮覆蓮形狀，才進展而成腰鼓式。唐代婦女坐具亦因此多作腰鼓式，名叫"筌台"或"筌蹄"（插圖八五‧1）。宮廷用於年老大臣，上覆繡帕一方，改名繡墩，婦女使用仍名薰籠。轉成腰圓狀，則叫"月牙几子"（插圖八五‧2、3）。另用曲几固定作靠背，即成"栲栳圈几子"。式樣名稱隨時隨地不斷改變，直到明清用瓷或石頭作的，還照例在上面搭一片繡帕紋飾，下部雕幾個可以透氣的古硌錢，總或多或少還保留一些薰籠繡墩痕跡，但明白它來源和進展的已不多。

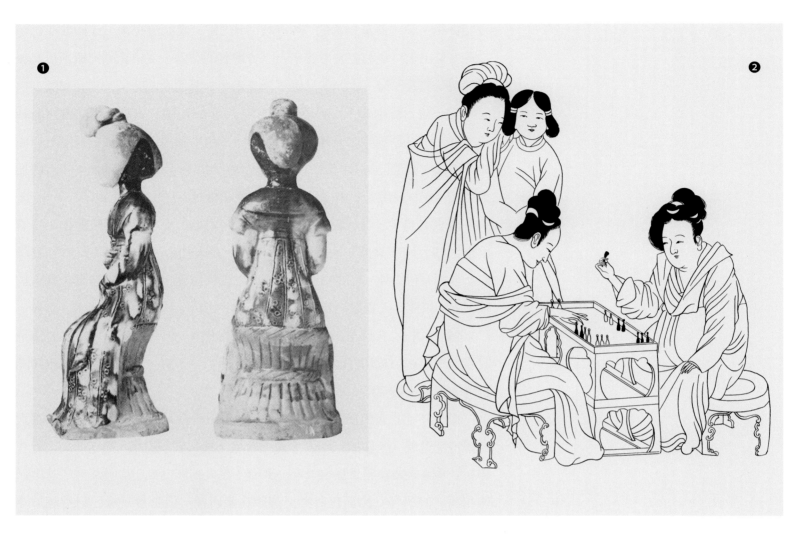

插圖八五 · 坐具

❶

筌台（薰籠）

❷

《唐人玩雙陸圖》中的月牙几子

❸

成都王建墓石雕所見月牙几子

七六

唐敦煌壁畫
樂廷瓌夫人行香圖

本節中開元天寶時任太原都督樂廷瓌夫人王氏及其家屬（插圖八六）。主要人物作貴族命婦盛裝，衣錦繡衣，穿重台履，髮用當時特有的蓬鬆義髻，兩鬢滿着金翠花鈿。其餘年紀較輕的幾個婦女，均作家常裝扮，有三人頭着透額羅網巾，為目前所見唯一形象。劉肅《大唐新語》稱："武德貞觀之代，宮人騎馬者，依周禮舊儀，多着羃羅（羅），雖發自戎夷（當時以為受西域影響），而全身障蔽。永徽之後，皆用帷帽，施裙到頸為淺露。"這種透額羅的應用，則是唐開元天寶間帷帽制廢後的遺留物。

主要盛裝二婦女，所着為當時"鈿釵禮衣"，在比較重要情形下方穿戴。《唐六典》稱："鈿釵禮衣，外命婦朝參、辭見及昏會則服之。""凡婚嫁花釵禮衣，六品以下妻及女嫁則服之。""其次花釵禮衣，庶人嫁女則服之。"唐代這種等級不同禮服盛裝，在傳世畫跡中所見實不多，而保留於敦煌壁畫中卻不少，有的時間雖屬晚唐，地區比較偏僻，因之還依舊保留中原舊制，接近開元天寶規模。

唐代衣着絲綢加工大致有五六種：一為彩錦，五色具備織成花紋，最常見的是成都織小團窠錦，多用於衣領邊沿裝飾或"半臂"。二為特種宮錦，則如張彥遠《歷代名畫記》卷十所稱，在益州任行台官的竇師綸創意設計、川蜀織錦工人作的瑞錦宮綾，有對雉、鬥羊、翔鳳、游鱗之狀，章彩奇麗。宜應用於屏風舞茵帷帳間。另為常用彩綾，或本色花，或兩色花。照唐《車服志》，官服必使用，有鸞啣長綬、鶴啣靈芝、鵲啣瑞草、雁啣威儀、俊鶻啣花、地黃交枝等六種花色名目，為官服定制（記載雖明確，實物並不具備。惟六種不同花紋，在銅鏡紋樣上卻反映得十分明確具體，帶板上作淺浮雕也完整無缺。因此令人懷疑，在某一時有可能指的只是金銅帶板上隱起刻鏤花紋。詳圖中曹義金畫像）。此外還有孔雀羅、樗蒲綾、鏡花綾以及織造極精美的繚綾等。第三種是刺繡，有五色彩繡和金線繡。第四是泥金銀繪，即是用金銀粉畫在衣裙材料上。大概舞女衣裙用繡畫的比較多，因此唐詩人詠歌舞衣裙常有金銀繪繡形容。第五種為印染，分彩色套染及單色染。簡單花紋為"魚子纈"，

只作小圓點子，或"梅花"、"柿蒂"、"方勝"，多屬撮暈絞纈類。大花頭五彩則多屬"蠟纈"、"夾纈"，亦稱"撮暈錦"。另外還有"堆綾、貼絹"法，把彩色綾絹照圖案需要剪成，釘於料子上，即《周禮》所說"刻繪為雉翟"的作法。溫飛卿詞："新貼繡羅襦，雙雙金鷓鴣。"用的或就是貼絹法作成。只是這種加工技術，唐代應用到其他帳帷坐墊類或較多，衣裙上並不常見。由於提花印花泥金銀加工技術的發展，堆綾貼絹法費工不易見好，受一定限制，終於逐漸淘汰。

圖一二九所見多近似一般刺繡，小簇折枝花為常見式樣。不着花的或屬於本色暗花綾羅，壁畫受技術水平限制，無從使花紋顯著。

透額羅的應用，在唐人畫跡中僅一見，到後轉化為勒子，則宋、元、明、清猶一脈相承不廢，且由青年婦女裝飾進而成為中老年實用防風禦寒工具。上至皇后妃子，下及漁婆平民，無不應用，普遍流行。至於同出於帷帽留在頭上的蓋頭，則宋代猶盛行，講究的用紫羅，通稱"紫羅蓋頭"。明清後尚保留於新嫁娘頭上；在西南各兄弟民族間，則至今猶保留下許多不同處理方法，有的還用挑花繡作成，加工特別精美。江南一帶農家婦女，至今出門也還使用，和胸前圍裙一樣，愛美的多自出心裁，做得令人爽心悅目。

插圖八六・唐
敦煌壁畫《樂廷瓌夫人行香圖》家屬
部分（范文藻摹）

插圖八七・唐
敦煌壁畫《樂廷瓌行香圖》
（范文藻摹）

七七

唐虢國夫人遊春圖

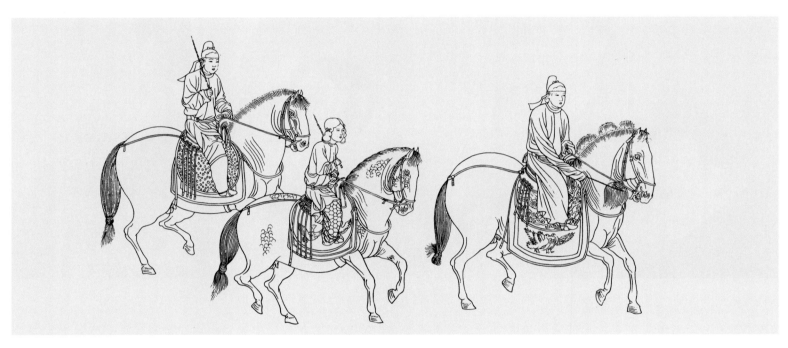

圖一三〇　唐
開元天寶時期騎鬧裝鞍馬
貴族婦女和婢僕
（傳宋徽宗摹張萱繪
《虢國夫人遊春圖》）

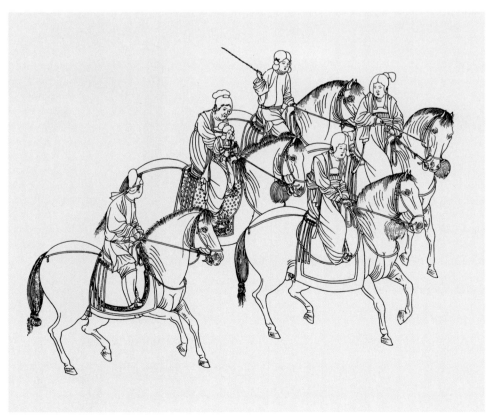

圖一三一　唐
開元天寶時期騎鬧裝鞍馬
貴族婦女和婢僕
（傳宋徽宗摹張萱繪
《虢國夫人遊春圖》）

原畫藏遼寧省博物館，舊傳唐張萱繪，宋徽宗趙佶重繪。

畫作男女騎從八人行進狀，衣着淡雅，人物狀態從容，鞍馬精麗，似為唐"虢國夫人承主恩，平明騎馬入宮門。卻嫌脂粉污顏色，淡掃蛾眉朝至尊"諷刺詩作的圖解。《舊唐書・楊貴妃傳》稱："……有姐三人，皆有才貌，玄宗並封夫人之號，長曰大姨封韓國，三姨封虢國，八姨封秦國，並承恩，出入宮掖，勢傾天下。三夫人歲給錢千貫，為脂粉之資。"又："玄宗每年十月幸華清宮，國忠姐妹五家扈從，每家為一隊，着一色衣，五家合隊，照映如百花之煥發。而遺鈿墜舄，瑟瑟珠翠，璨瓓芳馥於路。"詩人杜甫於天寶十二年作《麗人行》一詩，和本圖可以相互參證。"三月三日天氣新，長安水邊多麗人，態濃意遠淑且真，肌理細膩骨肉勻。繡羅衣裳照暮春，蹙金孔雀銀麒麟。頭上何所有，翠微㔉葉垂鬢唇，背後何所見？珠壓腰衱穩稱身。……炙手可熱勢絕倫；慎莫近前丞相嗔！"在當時就對於楊氏一門奢侈豪華、私生活的極端腐敗作了有力的揭露。同一畫稿，前人因此也有題作《麗人行》的（傳世畫圖中另有題《麗人行》的，有宮殿背景，前一隊男女隨從乘騎通過，旁作一小簇行人觀眾。實近於中唐或宋人據此詩而作，反不如本圖把握着重點）。用楊氏姐妹腐朽生活和李杜詩形容作主題畫的，據《宣和畫譜》，北宋時即有三種，內中同異已不得而知。又有《貴妃夜遊圖》、《貴妃納涼圖》、《楊妃上馬圖》，傳世周昉《簪花仕女圖》或宋人據《貴妃納涼圖》有所增飾而成。《上馬圖》也有後人傳本，從衣着分析，產生時代必較晚。至於蘇聯所藏《楊妃出浴圖》，則顯然是明代無知畫工偽托，筆極俗惡。

本圖中男裝三人。有因馬剪三鬃認為其中第一人是虢國夫人。又有據《唐書》記載，認為其中必有楊國忠。或史志提及"五家扈從，每家為一隊，着一色衣，五家合隊，照耀如百花之煥發"，小說中有"各選用俊俏黃門引馬"語，認為作男子裝還多是年青俊俏黃門宮監。各有所見，難得定論。馬縞《中華古今註》卷中冪羅條敍發展說："開元初，宮人馬上着胡帽靚裝露面，士庶咸效之。至天寶年中，士人之妻，着丈夫靴衫鞭帽，內外一

體也。"《古今註》敍遠事多附會不可信，記近事卻比較落實。女作男裝，較早在宮廷中即流行，壁畫反映明確而具體。到開元天寶間，婦女喜作男裝，社會上才比較普遍。圖中虢國夫人姐妹均作男裝，亦有可能。至於馬剪三鬃五鬃，只能證明當時制度，卻並不代表騎者身份。圖中諸人乘騎均矯健馴善，加有當時極其講究貴重的金銀鬧裝鞍、錦繡障泥、五鞘孔緣帶、完整合乎制度。惟前一引馬四緣帶過短，在唐代已成定型，馬具中為破格，如非當時一種特殊情形，或畫師有意為之，便是後人摹繪疏忽失真（壁畫中亦有不盡合制度的，如章懷太子墓壁畫《擊馬球圖》所見）。亦有時代雖合而不能照定制的，如昭陵六駿石刻與三彩陶馬俑，因防止碰撞損毀，緣帶有意縮短。但照唐時定例，鞍具後橋五鞘孔附着的緣帶，前四條總是長短恰及馬腹，較後一條稍長約二寸。遼鞍具制度猶未完全廢除，有熱河遼墓出土金銀鬧裝鞍前後鞍橋實物及其他壁畫可證。宋代鞍具分別等級極多，均定有不同價格，第一等特種金銀鬧裝鞍，猶循唐制，值銀八十兩（亦有稱一百八十兩的），縣令鐵錯銀唧鐙值銀十二兩，從比價上也可知前者必精美無匹。鞍具變化顯著處，即五緣帶的廢除，所以舊傳北宋宮素然作的《明妃出塞圖》才誤把馬鞍上的五緣帶附作明妃腰間粘鞢帶裝飾。其實北宋人還不至於如此無知，而是由於完全不悉"五鞘孔制"的畫家所作。元初畫馬名家趙子昂父子所繪諸馬，鞍具還採用五鞘孔制，事實上元代早已廢除，畫中反映恰好證明傳世諸作均臨摹唐人舊稿，並非寫實。

七八

唐張萱搗練圖部分

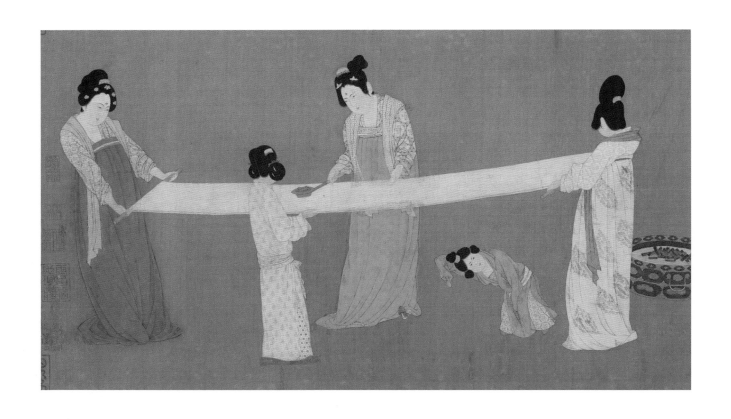

圖一三二　唐
高髻、披帛、小袖上襦、長裙、熨帛
宮廷婦女
（傳宋徽宗摹張萱繪《搗練圖》）

採自《搗練圖》熨帛部分，原畫傳為唐張萱繪，宋徽宗趙佶臨摹。現藏於美國波士頓美術館。

圖是長卷，繪宮廷貴族婦女治理絲帛幾種勞作過程，計有熨帛、搗練、縫紉等。無背景。婦女衣着均作細緻描繪，或作細錦紋，或作大撮暈染花纈。

紡織工藝生產是封建社會經濟一基本部門，所以早已作為主題畫之一來表現。戰國青銅器上即有採桑圖像，似據《詩經》中"女執懿筐，爰求柔桑"詩意而作。機織圖像到漢代則為常見，先後有石刻數種出現，如武氏祠石刻、孝堂山石刻、滕縣石刻，四川則有桑林磚刻出土。時間較後傳世的，還有南宋牟益作《搗練圖》，也說原稿出自張萱，節目較多，衣着近中晚唐周昉筆。又淮南出土北宋時墓葬壁畫，衣着純為北宋式。又宋劉松年作《毛詩圖》、《絲綸圖》，無名氏作《宮蠶圖》卷，樓璹作《耕織圖》石刻，均有紡織生產反映。內中以樓璹石刻保存得最完整，對後來影響較大。

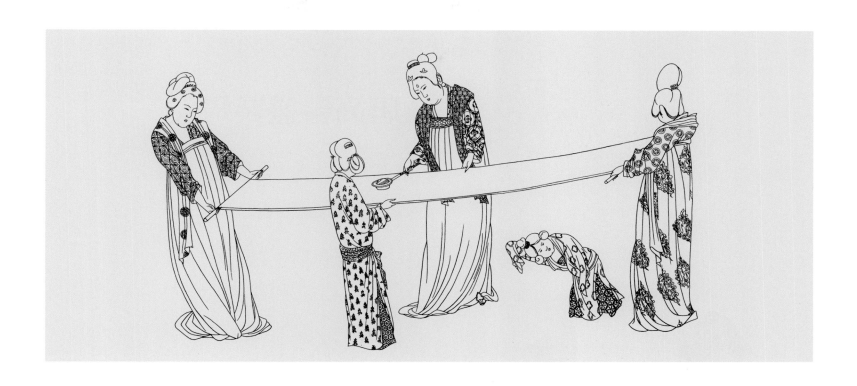

　　本圖中人多着小袖衣長裙，裙上繫及胸部，還具盛唐規模。人多長眉秀目，高髻插小梳三五不等，除髮髻小異，其餘均與白居易詩《上陽人》所詠開元天寶間宮中便服相近，和後來元和時世裝有顯明區別。本圖衣着及髮髻形象，似為開元時宮廷妃嬪常服式樣，頭部還未用假髮襯托，舊題作張萱繪，比較可信。

　　畫題來源或本於南北朝詩人所慣用主題，加以發展而成。例如北周詩人庾信詩，即有"北堂細腰杵，南市女郎砧"；"並結連枝縷，雙穿長命針"；"裙裾不耐長，衫袖偏宜短"等句子，均具體反映於本畫中。衣着屬盛唐式樣，絲綢花紋中比較清楚的有幾種大撮暈染纈、龜子綾、梭子式樗蒲綾，也屬典型盛唐時代產物。但後人因圖中人物形象近似曹植《洛神賦》"雲髻峨峨"語意，畫意又和庾子山詩相近，便誤以為是南朝人裝束。如明楊慎《丹鉛總錄》云："古人搗衣，兩女子執杵，如春米然。嘗見六朝人畫搗衣圖，其制如此。"傳世古畫惟此圖搗練用豎杵，可知明代號稱博學多聞的楊慎，當時所見必本此圖無疑。

　　唐代婦女喜於髮髻上插幾把小小梳子，當成裝飾，講究的用金、銀、犀、玉或牙等材料，露出半月形梳背，有多到十來把的（經常有實物出土），所以唐人詩有"斜插犀梳雲半吐"語。又元稹《恨妝成》詩，有"滿頭行小梳，當面施圓靨"，王建《宮詞》有"歸來別賜一頭梳"語。再

溫庭筠詞中有"小山重疊金明滅"，即對於當時婦女髮間金背小梳而詠。唐五代畫跡中尚常有反映，亦可於本圖及插圖得到證實。用小梳作裝飾始於盛唐，中晚唐猶流行。梳子數量不一，總的趨勢為逐漸減少，而規格卻在逐漸加大。早期梳式大小基本上還和漢代相近，漢代一般梳篦多作⌂式，唐代一般作月牙形⌂式，到北宋，敦煌畫所見有方折成⌂式大及一尺的。梳形益大而數目減少，盛裝總還是四把或一兩把，施於額前。中原總的趨勢還是一把，且隨同髮髻增高而更加長大。宋代到仁宗時，宮中流行白角梳，大的已達一尺二寸。所以王栐《燕翼貽謀錄》稱仁宗時禁令，髻高有至三尺，白角梳有大到一尺二寸的，用法令禁止，仍未能生效。以為是上行下效，無可奈何。北宋初人用五代髮式衣着繪《夜宴圖》，南宋時人繪《女孝經圖》，因仿古，畫中婦女頭上猶多着小梳，且有放在頭後部，顯然是不明白"滿頭行小梳"語意，安排已不合實際情形。因為事實上，小梳子的應用宋代初年中原即已不再流行。敦煌宋畫婦女頭上猶使用六梳四梳和衣制均屬晚唐式樣，由於邊緣地區受前一時期制度影響照例變化較晚些，但梳子加大，一望而知還是宋代時髦事物。

　　插圖後二種，原畫多以為出自唐人。若從梳子式樣和大小及應用情形而言，則一望而知必出於宋人無疑。

七九

唐高髻盛裝婦女

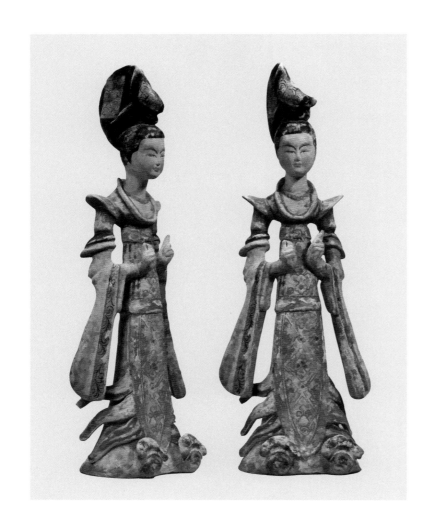

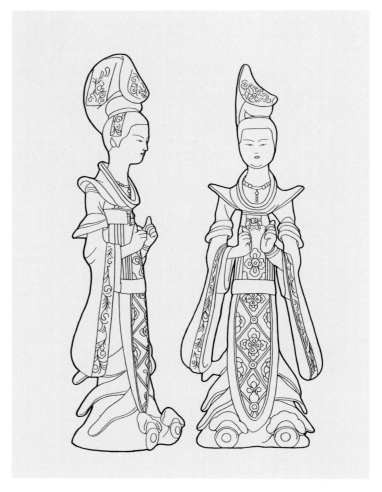

圖一三三
唐　高髻、盛裝婦女彩繪陶俑
（取自《世界陶瓷全集》）

取自日人編《世界美術全集》第九隋唐篇圖版一〇九頁。

東鄰學者原題"霓裳羽衣"，但圖中女子服裝和唐人詩歌形容霓裳羽衣舞情形有一定距離。產生時代，從髮髻來看，可能略早一些。雖近於舞女，和"霓裳羽衣"卻無關係。

霓裳羽衣舞和舞曲成於玄宗天寶時，來源有種種傳說。舞曲後來以為即《婆羅門引》或《法曲獻仙音》，和當時流行宗教音樂有一定聯繫，事極顯明。唐人詩文中涉及這個有名歌舞服裝的，如親眼看見過霓裳羽衣舞的白居易，詩中即說過："案前舞者顏如玉，不着人間俗衣服，虹裳霞珮步搖冠，鈿瓔纍

纍珮珊珊。"又鄭嵎《津陽門詩序》也提及："……又令宮妓梳九騎仙髻，衣孔雀翠衣，佩七寶瓔珞，為霓裳羽衣之類。曲終，珠翠可掃。"這個記載，可供比較參考。韋渠牟寫《女冠步虛詞》，則有"羽袖揮丹鳳，霞巾曳彩虹，飄颻九霄外，下視望仙宮。"和這個舞的環境，也有一定關係。

《唐語林》稱："宣宗妙於音律，每賜宴前，必製新曲，俾宮婢習之。至日，出數百人，衣以珠翠緹繡，分行列隊，連袂而歌，其聲清怨，殆不類人間。……有霓裳曲者，率皆執幡節，被羽服，飄然有翔雲飛鶴之勢"。這個記載更易和插圖種種相聯繫，和本圖則少共通處。宣宗時代雖較後，還是本於原來霓裳舞而來。說的執幡節，被羽服，如實有其事，前代畫塑中足當這些形容，或和詩歌描寫比較相近的，惟舊傳北宋畫家武宗元作的《朝元仙仗圖》。圖中人物衣着和手中所執種種樂器法器，共同點較多（插圖八八）。圖舊傳為北宋真宗時修建著名全國的景靈宮或玉清昭應宮壁畫粉本。據《宋朝紀實》、《圖畫見聞志》等記載，當時集中天下名手作壁畫，分組競賽，日夜進行，武宗元為一壁領隊畫師。至於主題，則為諸天參禮玄天上帝的隊伍。所謂"玄天上帝"，其實即老子。據《封氏聞見記》記載，當時有一妄人吉善行，偽托親見老子傳言，當今天子是他的後代，好好做皇帝，可在位百年。唐代為抬舉道教，抵制外來佛教，故神其說，因奉老子李耳為玄元皇帝，天下修道觀祀奉。當時驪山行宮即建有朝元閣，《唐語林》稱："朝元閣在北嶺之上，最為嶄絕。次南即長生殿。"可知這個建築當時實緊靠楊貴妃常住按樂的長生殿。朝元仙仗本來應為朝元閣的壁畫，而原作當為吳道子輩名家手筆。當時天下上千道觀，用這個壁畫作範本的必不少，也因之留下一些粉本。杜甫詠北邙老子廟壁畫詩，即有"冠冕皆秀發，旌旆盡飛揚"語，讚美壁畫。宋初統治者又企圖利用宗教迷信，內愚人民，外哄契丹，因與權臣丁謂、王旦輩合謀偽作"天書"下降宮廷殿角，徵集天下材料，全國名工，修玉清昭應宮祀奉假天書。除集中大量名畫、法書作裝點外，一千三百多間殿堂都有各種不同壁畫。武宗元是北宋名家，作主要宗教宣傳畫，當有所本。因此，原稿必出於盛唐時期的道教畫。畫跡反映時

代，不僅有個物質背景，還有個社會背景，絕非北宋畫家憑想像虛構所能完成。

《唐會要》曾提起過，唐代因裝飾神佛，於專主燒造陶瓷的甄官署下特別設立了一個"冶局"，燒造彩色琉璃珠子，裝飾天下佛像。因此唐代佛像無不瓔珞被體，即龍門大型石刻二天王胸前也不例外。觀音身上，也必瓔珞被體，並用珠玉結成寶蓋幡幢。實物雖難保存，見於敦煌壁畫卻極顯著，歌舞女樂頭上及寶蓋上更無不珠玉紛陳。晚唐李可及為同昌公主死後作"歎百年舞"，舞後珠璣滿地，也就是國家特別設局生產的這種五色琉璃珠子。唐人繪天仙龍女，頭上裝飾加多，正是開元天寶間事。畫中反映和唐人詩歌印證，可知與當時宮廷流行的霓裳羽衣舞必有一定聯繫。至於羽衣舞和道教關係，《唐語林》卷七記載較重要：

"政平坊安國觀，明皇時玉真公主所建，門樓高九十尺，而柱端（正）無斜。殿南有精思院，琢玉為天尊老君之像，葉法善、羅公遠、張果老並圖形於壁。院南引御渠水注之。疊石像蓬萊、方丈、瀛洲三山。女冠多上陽宮人。咸通中有書生云，嘗聞山池內步虛笙磬之音。盧尚書有詩云：'夕照紗窗起暗塵，青松繞殿不知春，閒看白首誦經者，半是宮中歌舞人。'"玄宗二女金仙、玉真公主均出家入道，用公主府第改作道觀。專供宮廷娛樂的宮女，多被迫隨同入道。所以說，這個畫卷不僅反映盛唐藝術，同時還反映當時宮廷生活極端陰暗的一角。不僅是唐代一個壁畫粉本，同時也是一羣被強迫入道宮女，在經常日課中參謁玄元皇帝老子，唱步虛詞，奏法曲獻仙音，作霓裳舞一個場面。也就是"朝元仙仗"四個字的明確註釋。

至於圖一三三彩繪陶俑，雖然是舞伎，和霓裳羽衣關係似不多。《仙仗圖》髮髻式樣，即唐初常見式樣。敦煌畫中作天仙龍女，多頭上雙鬟上聳，上加纍纍珠鈿，和《仙仗圖》十分相近，也可作《仙仗圖》原稿出於盛唐一個旁證。同屬於霓裳羽衣"曲"或"舞"的，是成都五代前蜀王建墓棺座四周石刻浮雕那一組樂舞伎。用鼓特別多，更可證舞曲出於龜茲樂《婆羅門引》，而主題也就是霓裳羽衣舞樂。

簪花仕女圖

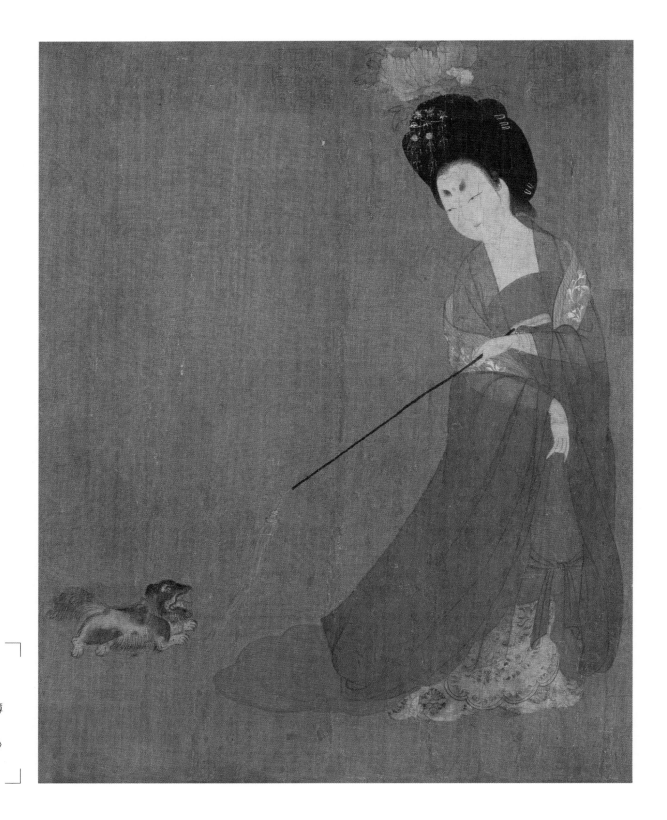

圖一三四 唐

高髻、花冠、金步
搖、蛾翅眉、披帛、薄
紗衣、長裙貴族婦女
（傳周昉《簪花仕女圖》
部分）

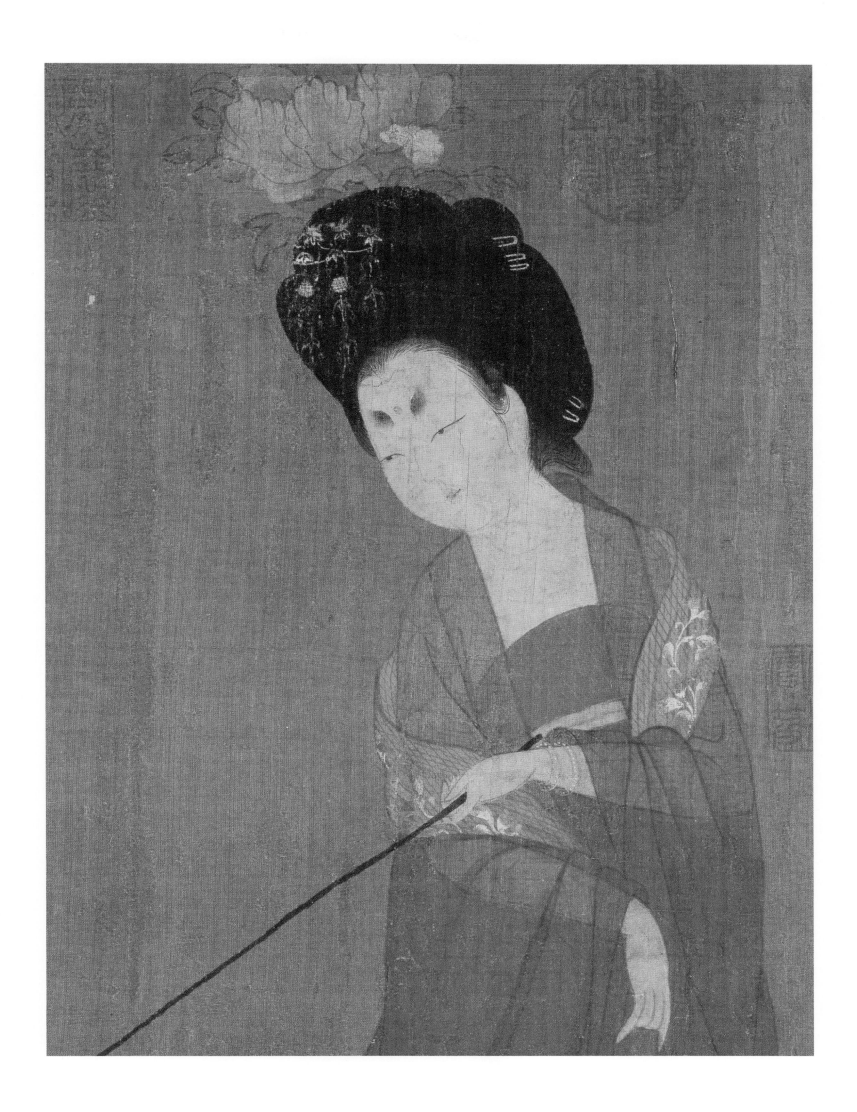

原畫藏遼寧省博物館，舊題唐周昉畫。（圖一三四）花冠散見於各文物圖錄（插圖八九）。

幾個貴族婦女雲髻高聳，博鬢蓬鬆，頭戴各種不同折枝花朵，簪步搖釵，作濃暈蛾翅眉。衣着薄質"鮫綃"或"輕容"花紗外衣，披帛也用輕容紗加泥金繪，內衣有的作大撮暈纈團花。

郭若虛《圖畫見聞志》卷五稱："昉善屬文，窮丹青之妙。畫章明寺壁，都人士庶觀者萬數。"還聽人評點，能隨時改正。又和韓幹同為郭子儀女婿趙縱寫真，韓得狀貌，周兼得性情笑言之姿。平生畫牆壁卷軸甚多，貞元間，新羅人以善價置數十卷持歸本國。從敍述看來，當時周昉寫生能力還優於韓幹。但本畫托名周昉，可疑處甚多。就服飾分析，近似根據"太真出浴"、"納涼"一類流行主題畫，由宋（或元明）間人加以發展而成。

濃暈蛾翅眉和蓬鬆大髻，加步搖釵，成熟於開元天寶間。圖中婦女蓬鬆義髻，上加金翠步搖，已近於成份配套，完整無缺。頭上再加花冠，不倫不類，在唐代畫跡中絕無僅有。傳世唐人畫婦女戴花冠的相當多，必在盛行栽種姚黃魏紫牡丹以後，也即是白居易詩"一叢深色花，十戶中人賦"時，所以均屬中晚唐時作品。如《會茗圖》、《聽箏圖》、《紈扇仕女圖》及傳為五代周文矩實屬唐人舊稿的《宮中圖》，多和周昉有關（如麥積山五代進香婦女頭上所反映，還保留一定規格）。一般說來，畫面特徵寫生氣息均較濃厚，人物造型比例準確，衣着寬博見時代特徵，花紋多唐代流行大團花染纈，且能隨身段轉折變化。花冠有一定式樣，多為羅帛作成，滿罩在頭上，和髮髻密切結合。北宋時，花冠式樣大為發展，才流行戴真花，或仿真花，用羅帛、通草及其他材料作成（如鹿胎冠子即用小鹿皮作）。本畫戴的近似真牡丹，和背景點綴的玉蘭，均為晚春開花，而衣着反映則盛夏炎暑景狀。另一人雖戴蓮花，和背景花木仍不協調。髮髻首飾已完整配套，頭上另加花朵，近於畫蛇添足，不大合實際情形。且本圖中衣上花紋平鋪，和人身姿勢少呼應，有的內衣且作紅地藍花大團窠纈，種種都為現實生活不應有現象。衣着材料和背景花木時令矛盾更特別顯明。其中婦女之一，金項圈附於衣外，式樣在唐宋為

絕無僅有（敦煌畫唐代婦女戴珠串多在衣裏貼身部分，而不見扁式項圈着於衣上。只有清初貴族婦女朝服常用）。同式蛾翅眉及人物造型，在敦煌開元天寶間唐畫中雖有例可證（如現在國外絹畫《引路天王圖》中婦女，在敦煌《樂廷瓌夫人行香圖》中眷屬），但畫中其他條件卻不成熟。所以說，此畫或是宋代或較晚些據唐人舊稿而作，頭上花朵是後加的，項圈且有可能係清代畫工增飾而成（清《皇朝禮器圖》中有完全相同式樣項圈）。

婦女頭上戴真牡丹、芍藥，或羅帛作生色花，在宋代特別流行。正如王觀《揚州芍藥譜》序言說的，朱家花園種花"達五六萬株。……揚之人與西洛無異，無貴賤皆喜戴花。"這個花譜用"冠子"、"樓子"名稱的達十多種，顯然都宜於擱在婦女頭上，並和兩宋南北婦女頭上常用簪戴的假花有密切聯繫。

照史志記載，宋代不僅婦女喜戴花，男子也戴；不僅逢良時佳節表示吉祥戴花，遇國有大事，照制度百千從臣和帝王還一同戴花，招搖過市。《東京夢華錄》有不少文字記載。

《齊東野語》十二和《詞林紀事》還有記載當時豪門貴族張鎡家中奢侈縱樂歌伎戴花情形："其園池聲伎服玩之麗甲天下。……別有名姬十輩，皆衣白，凡首飾衣領皆牡丹。首戴照殿紅一枝，執板奏歌侑觴。歌罷，樂作，乃退。別十姬易服與花而出，大抵簪白花則衣紫，紫花則衣鵝黃，黃花則衣紅。如是十杯，衣與花凡十易。所謳者皆前輩牡丹名詞。"這是南宋豪門貴族舞女歌伎頭戴真花一例。

男子簪花故事則載《清波雜志》卷三："紅藥而黃腰，號金帶圍。初無種，有時而出，則城中當有宰相。韓魏公為守，一出四枝，公自當其一，選客具樂以賞之。時王岐公為倅，王荊公為屬，皆在席。缺其一，莫有當之者。會報過客陳太博入門，亟召之，乃秀公也。酒半，折花歌以插之。四公後皆為宰相。"宰相傳說當然不可信，戴花卻是事實。有關百官簪花的，如《東京夢華錄》："正月十四日，車駕幸五嶽觀，……親從官皆頂球頭大帽，簪花。""三月一日，……開金明池瓊林苑，……車駕臨幸，……諸禁衛班直，簪花。""駕登寶津樓，……

插圖八九 · 花冠

❶
麥積山五代壁畫進香婦女花冠復原圖
❷
《宮樂圖》中婦女花冠
❸
《女孝經圖》中婦女花冠
❹
宋人雜劇中婦女花冠
❺
宋磚刻雜劇人丁都賽所戴花冠
❻
宋人繪《花石仕女》中戴重樓子花冠

駕回則御裹小帽，簪花乘馬。前後從駕臣僚，百司儀衛，悉賜花。"入內上壽，"⋯⋯宴退，臣僚皆簪花歸私第，呵引從人皆簪花。"據此看來，由封建皇帝到喝道開路差吏，都有簪花規矩。《宋史》且記載簪花名"簪戴，大羅花以紅、黃、銀紅三色。欒枝以雜色羅。大絹花以紅、銀紅二色。羅花以賜百官，欒枝卿監以上有之，絹花以賜將校以下。"藉此得知禮儀上的簪花，當時用不同材料作成，顏色也各不相同，分別官階使用。南宋《夢粱錄》也有種種記載。清人繪刻年畫"天官賜福"，還多穿宋式紅袍玉帶烏紗帽，上插花一簇，即本於宋代制度。

此外雜劇百戲婦女也必簪花。具見宋代部分圖像。

由上材料比證，本圖從最早估計，作為宋人用宋制度繪唐事，據唐舊稿有所增飾，可能性較大。人物面貌仍唐，衣服也為唐式，只是衣着花紋處理不合規格。這種簪花式樣，在唐代出現是偶然，在宋代則為必然。

八一

宮樂圖

圖一三五　唐
花冠、椎髻、披帛、
元和時裝貴族婦女
（《宮樂圖》郭慕熙摹）

採自故宮藏畫，曾刊於《故宮週刊》，近複印於《宋人名畫集》中。原畫在台灣。

舊題宋人繪，又作元人繪（題目或稱《會茗圖》）。其實婦女衣服髮式，生活用具，一切是中晚唐制度。長案上的金銀茶酒具和所坐月牙几子，以至案下伏臥的猧子狗，無例外均屬中唐情形，因此本畫即或出於宋人摹本，依舊還是唐人舊稿。

婦女衣着大撮暈繡（唐人或稱撮暈錦），髮式和面目化妝，為典型"元和時世妝"。白居易新樂府詩元和《時世妝》形容得十分具體："時世妝，時世妝，出自城中傳四方。時世流行無遠近，顋不施朱面無粉。烏膏注唇唇似泥，雙眉畫作八字低。妍媸黑白失本態，妝成盡似含悲啼。圓鬟垂鬢椎髻樣，斜

紅不暈赭面狀。昔聞被髮伊川中，辛有見之知有戎。元和妝梳君記取，髻椎面赭非華風。"又在《江南喜逢蕭九徹因話長安舊遊》詩中有："……時世高梳髻，風流澹作妝。戴花紅石竹，帔暈紫檳榔。鬢動懸蟬翼，釵垂小鳳行。拂胸輕粉絮，暖手小香囊。選勝移銀燭，邀歡舉玉觴。爐煙凝麝氣，酒戹注鵝黃。急管停還奏，繁弦慢更張。……"這首詩除敍述化妝外，後一部分兼敍酒筵弦歌娛樂情形，和這個畫中的反映十分相近。又有傳世《執扇仕女圖》（即《倦繡圖》）產生時代也相近。惟畫法用折蘆描，一婦女所坐栲栳圈椅子，扶手部分形象有錯誤，顯明是後人的摹本，唐代人是不會這麼把握不住現實的。

同時期詩人元稹《恨妝成》詩有"柔鬟背額垂，叢鬢隨釵斂。凝翠暈蛾眉，輕紅拂花臉。滿頭行小梳，當面施圓靨。"

唐代社會善於吸收融合西北各民族文化及外來文化，婦女服裝受的影響就可分作兩個時期。前期由唐初到開元間，主要特徵是戴金錦渾脫帽，着翻領小袖或男子圓領衫子，繫鈿鏤綵帶，穿條紋間道錦捲邊小口袴、透空軟錦靴。部分髮髻多上聳如俊鶻展翅。無例外作黃星點額，頰邊作二新月牙樣子（或更在嘴角酒窩間加二小點胭脂）。後期則在元和時，主要特徵是蠻鬟椎髻，烏膏注唇，赭黃塗臉，眉作細細的八字式低顰。前期表現健康而活潑，後期則相反，完全近於一種病態。至於倒暈蛾翅眉，滿頭小梳和金釵多樣化，實出於天寶十多年間，中晚唐宮廷及中上層社會除眉樣已少見，其他猶流行，但和胡服無關，區別顯明。當時於髮髻間使用小梳有用至八件以上的，王建《宮詞》即說過："玉蟬金雀三層插，翠髻高聳綠鬢虛，舞處春風吹落地，歸來別賜一頭梳。"這種小小梳子是用金、銀、犀、玉、牙等不同材料作成的，陝洛唐墓常有實物出土。溫庭筠詞"小山重疊金明滅"所形容的，也正是當時婦女頭上金銀牙玉小梳背在頭髮間重疊閃爍情形。

從天寶後，唐代寄食階級貴族婦女衣着，官服既拖沓闊大，便服也多向長大發展，實由官服轉為常服的結果，同樣近於病態。後來衣袖竟大過四尺，衣長拖地四五寸。所以李德裕任淮南觀察使時，曾奏請用法令加以限制，"婦人衣袖四尺者，皆闊一尺五寸，裙曳地四五寸者，減三寸。"《新唐書·車服志》且提及對全國禁令："婦女裙不過五幅，曳地不過三寸。"本畫反映正是這一時期的衣着。從服裝史說來，是最不美觀時代產物。

八二

文苑圖

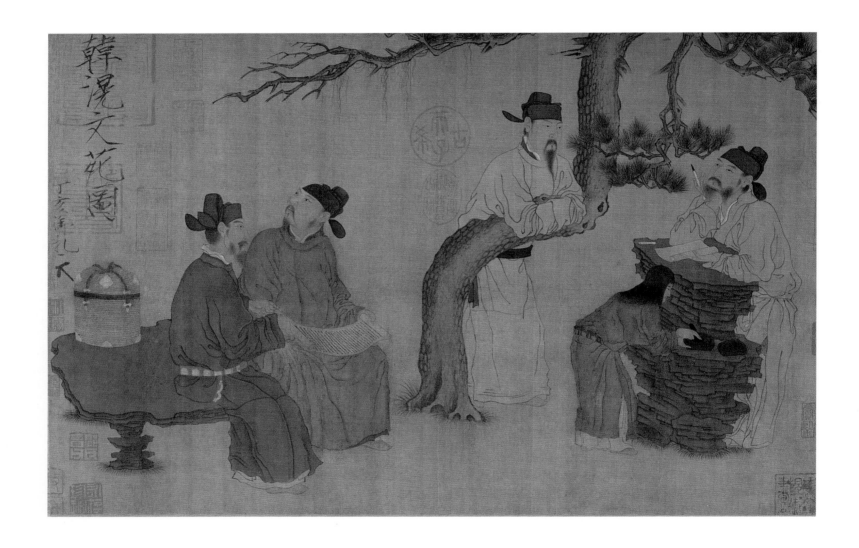

圓翅幞頭、圓領衣、紅鞓玉帶、絲鞋
在職文人
（傳韓滉《文苑圖》）

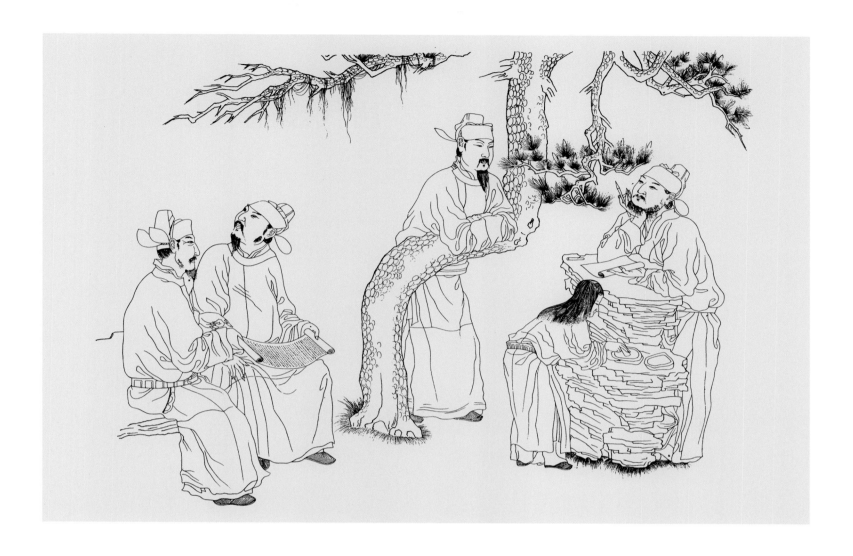

原物藏故宮博物院，據照相摹繪。

歷來傳唐韓滉作。同樣圖卷有題作《李德裕見客圖》的，有題作《琉璃堂雅集圖》的，比本圖卷均較長，另有室內擱置衣服牀榻部分，煮酒烹茶擱置茶具部分。就衣着分析，本畫產生時代必較韓滉晚些，宜為五代十國時人作品。因唐代圓領衫子據大量畫跡反映，均內無襯領，也少本圖中所見硬翅平舉式幞頭。敦煌壁畫中所見供養人同式衣冠，多屬於五代或北宋初年（插圖九〇）。至於圖中其他三個文士作圓片式兩翅，在唐人壁畫中雖出現過，卻在地位極低之樂人頭上。直到明代，才平列兩側，正式成為文臣紗帽點綴物。另二圖卷部分內容，更能說明問題處，即茶具多朱漆台盞，重疊堆垛，和傳世趙佶《文會圖》中飲食具台盞及大量出土影青瓷台盞同一式樣，和唐代茶具無共同處。披髮童子與身前石頭，均屬宋式。畫題韓滉筆，只是人云亦云而未就衣着器物作具體分析的結果。

插圖九〇・平翅幞頭
（敦煌石室發現宋初絹本
《觀世音菩薩圖》供養人像）

八三

唐代幾種甲士

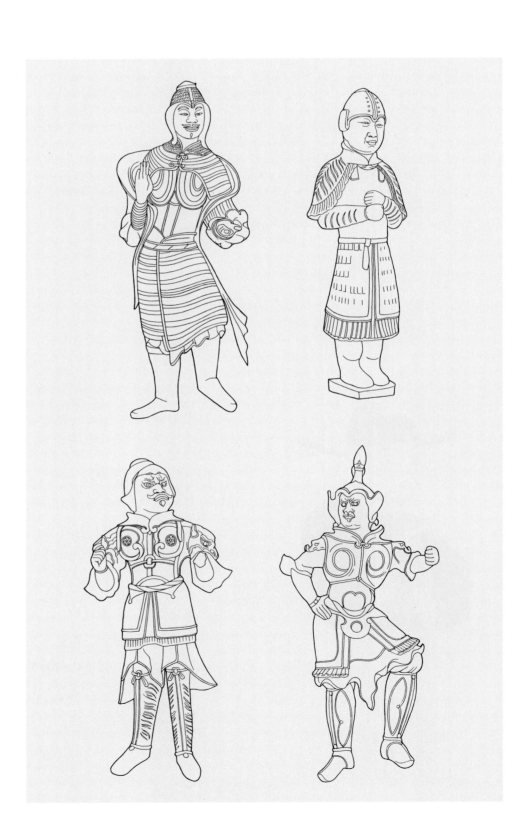

圖一三七
上左　唐
甲士彩塑
（敦煌三二二窟）
上右　唐
甲士陶俑
（西安韓森寨段伯陽妻高氏墓出土）
下左　唐
甲士陶俑
（西安羊頭鎮李爽墓出土）
下右　唐
甲士陶俑
（西安紅慶村獨孤君妻元氏墓出土）

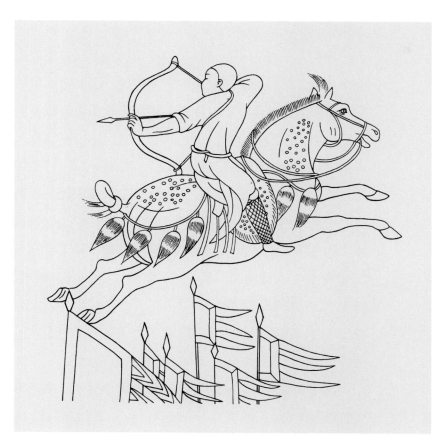

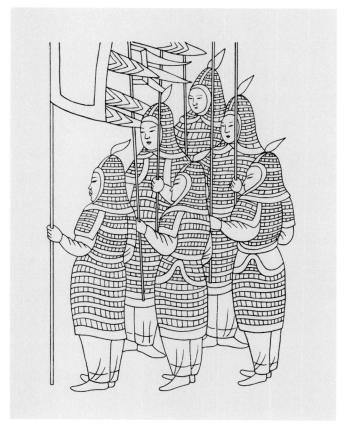

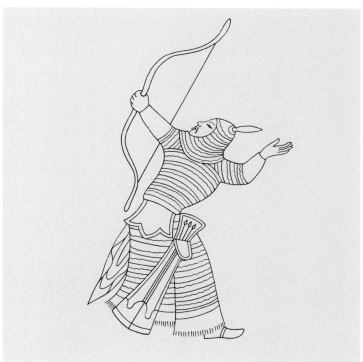

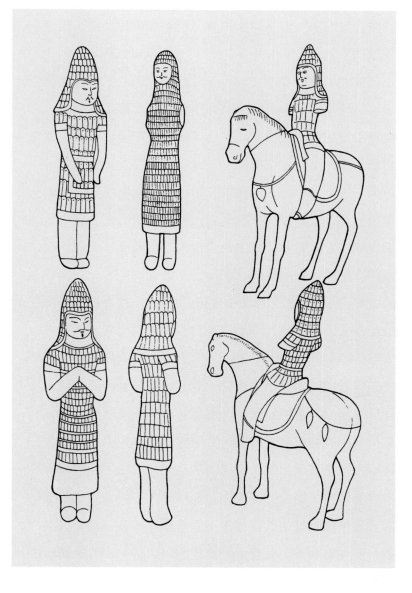

圖一三八

上　唐

甲士與騎士（敦煌一三〇窟唐壁畫）

下左　唐

着甲引弓射手（敦煌唐壁畫）

下右　唐

步騎甲士彩繪泥俑（喀喇和卓出土）

採自敦煌畫塑、西安洛陽出土彩繪及三彩釉陶俑。（圖一三七、一三八）

《唐六典》敍唐甲制名目，共計十三種：明光甲、光要甲、細鱗甲、山文甲、烏鎚甲、白布甲、皂絹甲、布背甲、步兵甲、皮甲、水甲、鎖子甲、馬甲。（原註：今明光、光要、細鱗、山文、烏鎚、鎖子，皆鐵甲也。皮甲以犀兕為主。其餘皆因所用物以名焉。）用來和劉熙《釋名》、曹植文、《北史·蠕蠕傳》、《隋書·禮儀志》等記載鎧甲名目，並參校畫塑形象互證，得知有些名目是魏晉以來本有，有的卻是新製。但是對於它們的具體情形，某種式樣宜稱某種名目，除步甲為步卒所穿，鎖子甲有一定格式，此外我們知識是不夠具體的。因為直接實物，除些鋼鐵盔冑外別無存餘，而間接材料也只有畫跡雕塑兩部分。壁畫類多失之簡略，能得大體輪廓，細部不夠具體。雕塑小型明器有同樣情形。大中型的塑像，又多和宗教迷信有關，不是護法神將天王，即鎮墓降魔食鬼明器，容易誇張失實。前者如敦煌壁畫，後者如龍門石刻天王和敦煌彩塑天王，及西安、洛陽等地出土鎮墓明器。簡單的交代多不具體，複雜的又嫌裝飾過多，失於瑣碎華縟，不像實際所應有。不過這些材料，究竟和歷史現實關係密切，與文獻敍述相互印證，可望得到許多新知識。最顯著的一點，如“兩當”以形象言，西漢以來即已出現，名稱則在魏晉南北朝時代才有，本專指一種背心式簡易甲制而言，和袴褶服有密切關係。到唐代，則有時兼指甲中兩臂覆膊作獸頭部分。從一般畫跡上找尋，不易得到正確印象。敦煌彩塑天王和墓葬隋唐彩塑甲士神將，卻為我們提供了一系列重要材料。由此得知，在唐代，“覆膊”部分也是由簡而繁逐漸臻於成熟的。本來和“捍腰”部分，先後加在原有兩當上，能夠在作戰中起加強保護作用。到後來使用到神將畫塑方面，才變成一種純粹裝飾。錦縢蛇如係長及丈餘錦帶，更只合用於神將身上裝飾，具有雲氣飄揚象徵，一般作戰甲士是無從應用的。又因唐設冶局，燒造五色琉璃珠子裝飾佛像，由龍門二天王石刻開始，終於發展成後來四大天王與壁畫中的觀音無不滿身瓔珞，雖日益堂皇美觀，但越來越不切於實用。真正作戰衣甲，不可能滿綴同樣瓔珞的。

唐甲十三種中，還包括馬甲一種，在過去畫塑中少圖像證據。最近西安唐懿德太子墓發現一組貼金銀甲騎俑，馬面當顱塗金，甲身塗銀，才得到證明係金銀具裝甲騎，惟馬頭還無戴羽狀馬冠，和宋式甲馬區別顯明，可用來和《唐會要》等記載相印證。《唐會要》稱：“先天二年（公元七一三年）十月十三日，講武於驪山之下，徵兵二十萬，戈鋋金甲，耀照天地。”又《新唐書·太宗紀》載，武德四年（公元六二一年），執竇建德，降王世充，“太宗被金甲，陳鐵騎一萬，……獻俘太廟。”《音樂志》稱作“秦王破陣樂”，舞者百二十人，也披銀甲；“大定一戎衣”，舞者百四十人，則被五彩甲。可知馬甲金銀裝，盛唐即已少用，只舞樂中還有着銀甲或五彩甲的。

又帝王儀衛於大朝會時，也還有着金甲的，如《明皇雜錄》稱，金吾四軍兵士皆披黃金甲。又《劇談錄》敍含元殿條，也說禁軍御仗着金甲。出土形象，至今為止似乎還只有懿德太子墓中泥塑金銀裝甲騎俑可證制度（插圖九二），此外即無所見。

八四

唐代壁畫分舍利圖騎士

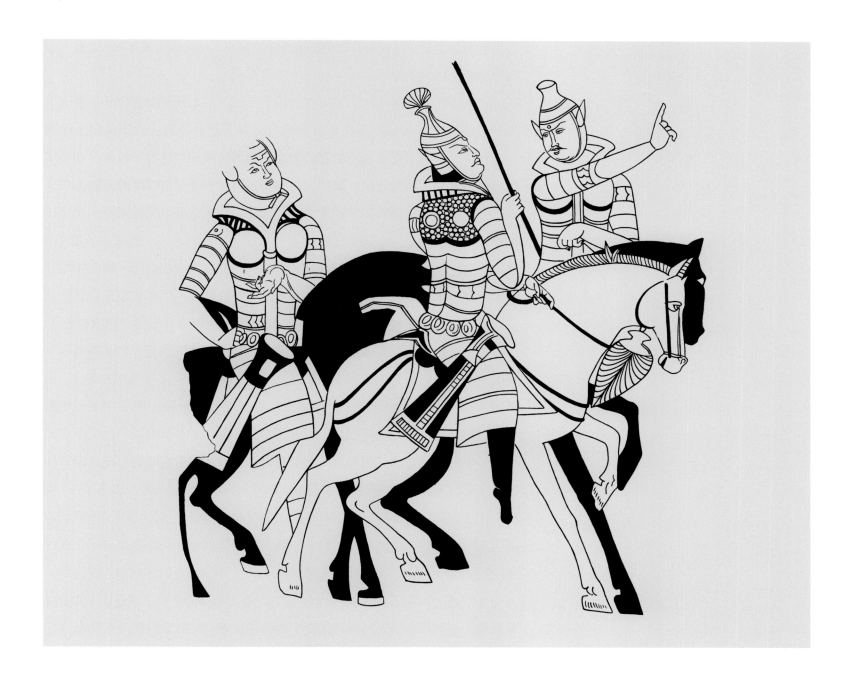

取自高昌壁畫《分舍利圖》殘餘部分。據日人印《西域畫集成》重摹。原物存德國民俗博物館。

《唐六典》稱唐甲制十三種，內有馬甲一種。從名稱和繪畫雕塑上反映，得知其中部分形制係晉南北朝以來流行式樣，部分則為唐代所特有，如圖一三七中兩肩護膊部分加螣蛇吞口兩當即純屬唐制。但唐代吸收融合各種文化能力相當強，無論音樂、醫藥、服飾許多方面，不僅把西北諸部族人民文化，而且把波斯、敘利亞、印度文化也加以消化。從西北來的服飾、音樂、歌舞更具吸引力，所以國樂十部中，有七部即來自西北，一部來自天竺（印度）。五胡十六國素來即以堅甲利兵相尚，《北史》有金銀繡鎧、綠沉甲等記載。隋稱金銀裝兩當，亦出北朝羌胡舊制。因此部分人甲本來或即係居住我國西部各族人民原有甲制，而在北朝早已習用，隋唐均有因襲並繼續發展。

圖中人物形象具我國西北部民族武士特徵，輕健而活潑，甲式較緊薄。頭盔上部和一般唐式也小有異同，應為當時當地一種甲式，即高昌甲式，或突厥回鶻甲式，因敦煌天王塑像也有相近式樣。幾個騎士馬具中不見馬踏鐙，且不結尾，鞍制和唐代定型五鞘孔"鬧裝鞍"式亦不相同，也可作甲式鞍制非中原所固有的一個旁證。據史傳敘述，東西突厥和吐蕃甲騎兵器皆極精良。亦有可能，這個畫稿實直接傳自印度，因佛涅槃後，有八國王子分（或稱"爭"）舍利圖故事畫，是富有吸引力的宗教宣傳畫。畫跡由印度流傳到我國西北名城高昌，也極自然。早在隋代，就由這個分舍利故事影響，仁壽三年（公元六〇三年），隋文帝於天下大造佛塔，分別用各色琉璃瓶貯藏舍利，外加金銀棺，再用石函密封，埋在塔下。隋王劭著《舍利子感應記》即曾詳述其事。侯白率兵到高昌實在隋代，高昌滅於唐初，此畫跡的產生可能即在貞觀以前，因此和反映於貞觀以後敦煌壁畫少共同處。

八五

唐敦煌壁畫甲騎鼓吹

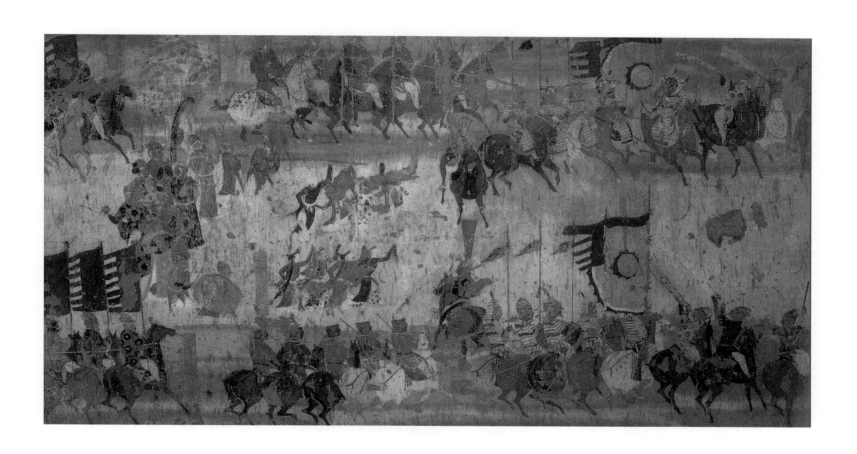

圖一四〇　唐
甲士、團衫騎士和舞樂儀仗隊
（敦煌一五六窟晚唐壁畫
《張議潮出行圖》部分）

唐《張議潮出行圖》一部分。（圖一四〇、插圖九一）

全畫構圖壯偉，場面廣闊。本圖是在出行時儀仗中甲騎鼓吹部分，以鼓和大角為主，人着各式團窠錦襖子，甲騎執矟，旗纛間置，組成隊伍作行進狀。可和史志敍述相互印證。

《唐六典》卷十六敍，"諸道行軍皆給鼓角。三萬人以上給大角十四具，大鼓二十面，二萬人以上大角八具，大鼓十四面。萬人以上大角六具，大鼓十面。萬人以下臨事量給。其鎮軍則給三分之二。" "六典" 產生於盛唐末期，雖未全部實行，內中儀衛部分必已付諸實施，本圖猶可得其彷彿。張議潮於晚唐鎮守敦煌，對於安定西北，團結西北諸民族，統一國土，恢復生產，作出一定貢獻。壁畫雖只能反映當時軍容一小部分，已可見士氣旺盛和人民歡樂情形。軍中鼓角古代行軍如何應用，甲騎旗幟如何分佈，本圖表現都比較

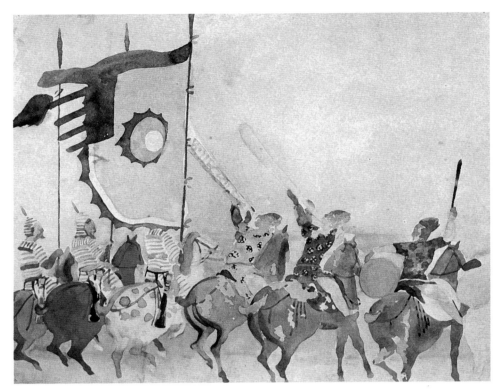

插圖九一·唐敦煌壁畫《張議潮出行圖》甲騎鼓吹部分
（吳作人 1943 年摹）

插圖九二·金銀具裝甲騎

具體。時間較後，尚有《曹義金出行圖》，內容大致相同。

又《唐六典》敍馬甲一種，如指騎士所着，則式樣還多，不只一種；如係指北朝以來習用全身被甲的具裝馬，傳世形象，除懿德太子墓一組金銀裝甲馬俑外（插圖九二）似只有舊題北宋李公麟《免冑圖》繪唐郭子儀單騎見回紇故事，可以作為唐代馬甲唯一例子（插圖九三）。惟畫中甲馬和其他所見宋式甲馬無多區別（馬額着"金鍐"六羽狀馬冠），馬型也屬宋式。但宋代甲馬實有所

本，不會憑空產生，且宋初繪《繡衣鹵簿圖》時，即提及作儀仗甲馬，不必用庫藏實物，因此後來由多識舊儀的陶糓設計，用青綠絹彩繪，尾用油綢包裹，專供作鹵簿騎從應用。可以推知宋甲馬仍出於唐五代原有式樣，但傳世唐代畫跡中，另外似少見有裝甲的，敦煌唐畫也無甲馬反映，圖一四〇也無甲馬發現。可能的解釋是，唐代甲騎限於政府四軍六軍、羽林儀衛，一般邊鎮大將儀衛騎從無此裝備制度。

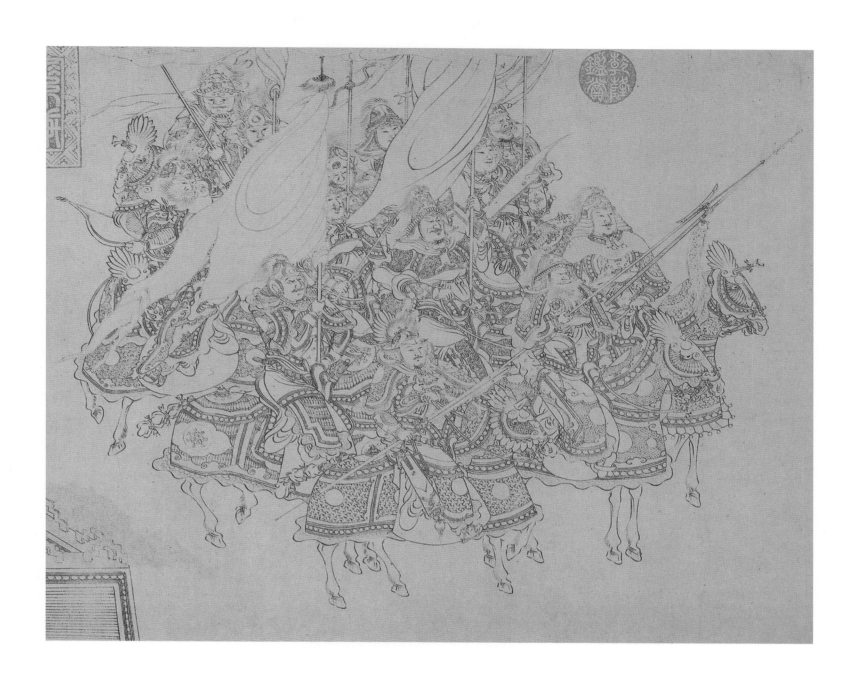

插圖九三・北宋李公麟《免冑圖》
甲騎部分

本節中諸騎從，尚可作唐羽林六軍衣着排場研究參考。開元十三年四月廿一日敕："四年，槍矟左飛騎用綠紛（紛和綬近似，這裏似應如《北史》說的指附矟小幡），右飛騎緋紛，左萬騎紅紛，右萬騎碧紛。"矟必附各色彩幟、彩綬，敦煌壁畫"蓮花太子經"故事作戰圖可以互證，此外《習射圖》、《七德舞圖》也有執矟甲士形象，從本節中也可得到比較具體印象。唐代歷史故事畫中著名的有《金橋圖》，一稱《東封圖》，繪玄宗東封泰山回至上黨時，見從駕千乘萬騎壯偉景象，因召名畫師陳閎、吳道子、韋無忝同作《金橋圖》。圖成，稱為"三絕"。這個著名畫跡，可惜久已毀去，未聞有粉本流傳。又宋人筆記談唐六軍多着打球衣，美觀而不能作戰。本圖中張議潮本人恰騎一大白馬，騎從大部分衣着團窠花錦襖子，即近似球衣。從本圖中種種跡象看來，壁畫有可能即依據當時《金橋圖》等粉本剪裁刪節而成，對於我們研究唐六軍服制和名畫《金橋圖》內容，顯然都十分有用。

唐白石雕像執弓刀武弁

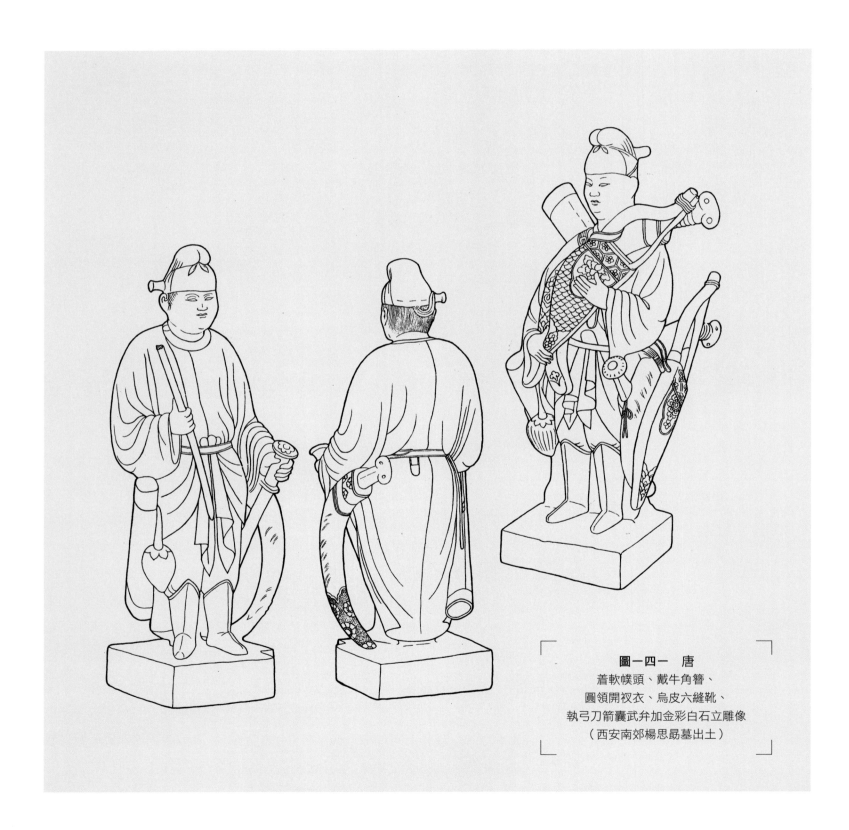

圖一四一　唐
着軟幞頭、戴牛角簪、
圓領開衩衣、烏皮六縫靴、
執弓刀箭囊武弁加金彩白石立雕像
（西安南郊楊思勗墓出土）

陝西西安唐楊思勗墓出土，原物現陳列於中國歷史博物館。

原件為白石立雕，高約一市尺許。衣着上本來加有金銀彩繪花紋，出土後已剝落。人戴軟襆頭，後側多一簪導突出，唐人稱"牛角簪"，或即指這個東西。衣圓領衫子，穿烏皮六縫靴，肩手攜帶兵器數種，在敦煌唐畫侍從武弁中曾有相似情形。兵器多近象徵性而不宜於實用。《唐六典》載武庫令："弓之制有四，一曰長弓，以桑柘，步兵用之；二曰角弓，以筋角，騎兵用之；三曰稍弓，短弓也，利於近射；四曰格弓，彩飾之弓，羽儀所執。"本圖和敦煌唐壁畫所見宜屬於彩飾之弓，為隨身侍從拿着做樣子的。弓放在一口袋內，叫做"韜"或"韔"、"弢"、"韝"，同是收藏弓的用具。有用虎豹皮作的，有用鯊魚皮，也有用木革上加彩漆花紋的。弓平時必用竹木工具縛住，免得走形或碰傷，專名為"檠"。本圖中之弓，似即被弓檠縛住。

又《唐六典》稱，"箭之制有四：一曰竹箭，二曰木箭，三曰兵箭，四曰弩箭。"裝箭的筒子叫"箙"，本來應用竹編的，又名叫"笮"，別名"步叉"或"胡盧"。註稱用獸皮作成，馬上用的名"鞬"，弓矢同放在內。古代名"冰"，也是箭箙。

刀也有四種：陌刀，軍陣用之；陣彰刀，行從障衛用之；長刀，鹵簿千牛將軍執之；儀刀，武臣佩之，晉代以來用木作成，用金銀裝飾，以備威儀，所以又叫"儀刀"、"衛刀"。本圖所見彎曲如一鈎新月，近土耳其式，唐人稱"吳鈎"，南方叫"葛黨刀"。《玉堂閒話》稱："唐詩多用吳鈎者，刀名也。刀彎，故名。今南人名之曰葛黨刀。"這種偃月形彎刀，唐以前少見，惟清代"腰刀"採用。

唐詩所謂"吳鈎"，或係借用《吳越春秋》、《越絕書》等鑄金鈎故事而來，未必實有所指。若確有其物，在三國時宜與手戟拒鑲（勾盾）相近，和刀不相關，不過是唐詩人輾轉借用，作為一種英雄豪士身邊物形容而已。

至於唐代偃月刀，或係來自大食、波斯，通過西北傳入中原。故宮博物院藏古兵器中，尚有一些實物保存，製作特別精美，刀柄一般多用青白玉雕成羊鹿馬頭形，上面或加金絲和紅寶石鑲嵌，保留有薄而柔韌皮條，上署某某回王進貢，並另附加有大清康熙乾隆某年入庫字樣，保管登記即以為是清代產品。但據近人作《中國兵器史稿》就印度博物館藏品記錄，則通以為元蒙入侵印度時候的遺留物。事實上產生年代，還有可能早到唐代。因為清初某某回王貢品，在當時即屬於珍貴物品；而入庫年月，自難作生產年月證據。唐代前期，突厥、吐蕃全盛時，即以精製刀劍著名，從傳世畫武士形象反映，似多屬於由劍發展而成的直刃式。至於偃月式刀多指土耳其式，有利於騎兵。敦煌壁畫中，唐五代統治者進香人身後武衛侍從持弓刀者尚不少，從比較上或可得到些較客觀知識。

八七

唐代行腳僧

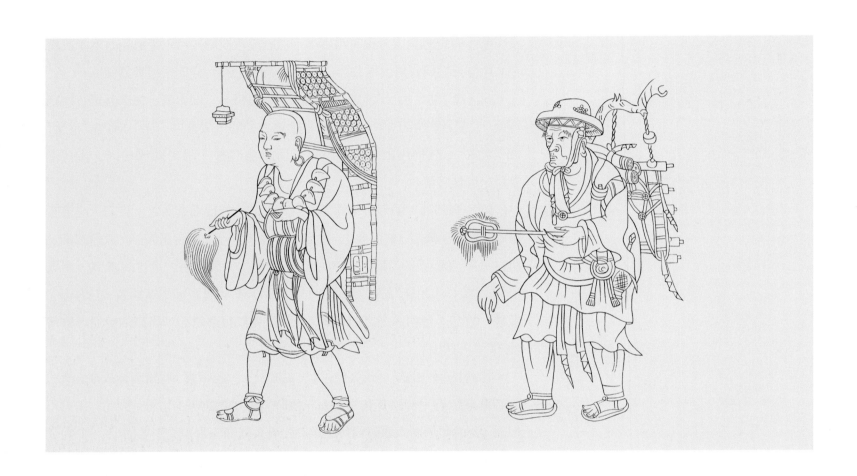

圖一四二
左　唐
負笈、執拂子行腳僧石刻線畫
（西安慈恩寺大雁塔玄奘法師像）
右　唐
笠子帽、負笈、執拂子行腳僧
（敦煌唐代壁畫達摩多羅尊者）

圖一四二據西安慈恩寺大雁塔下部宋代石刻及敦煌唐代壁畫摹。

左圖舊題《玄奘法師像》。右圖另一年紀較老的，為敦煌畫“達摩多羅尊者”，又有題《修多羅尊者相》，衣着多相同。據《唐六典》卷四記載，僧尼衣服顏色當時有一定限制，“皆以木蘭、青、碧、皂、荊黃、緇環之色”，禁用其他。但大德高僧，為表示尊寵，則有賜紫制度，與一般行腳僧服色不同。

唐代以來，一般行腳僧衣着打扮及負荷經卷行李都大同小異，同樣畫跡見於敦煌還有許多種（插圖九四）。照宋元人刻《事林廣記》中《僧祇律》記行腳僧行李種類及上路時負荷方法，比圖中反映還要繁瑣，且每一種應用器物，在身上都有一定位置，不得稍見紊亂。每一行動，更必遵守律例制度。傳世唐畫行腳僧行李大同小異，也可證明是照《僧祇律》所規定而來。

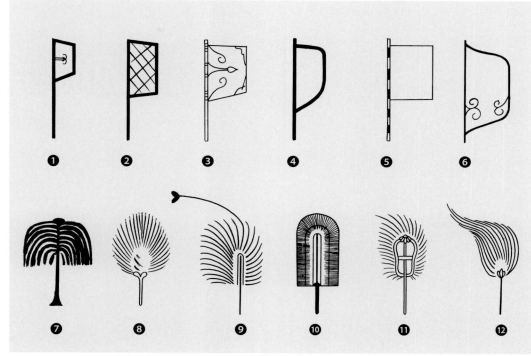

插圖九四・敦煌畫跡中所見行腳僧

插圖九五・便面和塵尾

❶
馬王堆一號漢墓便面

❷
漢畫像磚便面

❸
沂南漢墓便面

❹
西王母銅鏡便面

❺
棒台子壁畫便面

❻
嘉峪關壁畫便面

❼
漢畫像磚毦

❽
冬壽墓塵尾

❾
河南鄧縣彩色模印磚墓塵尾

❿
敦煌《維摩變》壁畫塵尾

⓫、⓬
敦煌壁畫行腳僧拂子

　　這種背負擱經卷的竹木架子，即是古代"負笈求學"的"笈"本來式樣。器物的形象制度，可補充歷來文字註解不足處。和尚必手執蠅拂，唐代有用馬尾或犛牛尾作的，有用棕絲作的。照規矩，大德高僧手中拿的應當是棕拂，表示素樸。達摩多羅尊者拿的叫"塵尾"或"塵尾扇"，起始流行於晉代，名士清談常揮如意或塵尾。照傳說，鹿羣行動必有大鹿當先領隊，截取塵尾用作手拂，有"領袖羣倫"意思。傳世畫跡中有種種不同式樣留下。齊梁以來，原本或直截大公塵尾而成，隨即加工成扇子式樣。上部分歧又叫作"塵尾扇"，梁簡文帝還作文章讚美它，以為"既能清暑，又可拂塵"。《洛神賦圖》中洛神，敦煌畫北魏貴族，洛陽龍門北朝石刻病維摩，和敦煌貞觀時壁畫《維摩說法圖》（見圖一一六），傳世孫位《高逸圖》中一個高士，以及較後李公麟繪《維摩演教

圖》，手中都可發現形象大同小異的塵尾或塵尾扇。塵尾扇只敦煌貞觀時維摩說法講經台前一天女手中還一見，塵尾則繼續應用於唐代。

　　日本正倉院尚存有流傳日本一件唐代實物，印於《東瀛珠光》大型圖錄中。雖半已殘毀，還可見當時制度。

　　顏師古《匡謬正俗》與所註《漢書・張敞傳》中解釋"便面"時，以為便面形象或和近世（指唐初）僧人所用"拂子"相近。長沙馬王堆第一號墓出土大小兩件西漢實物比較，並從東漢大量石刻比較，得知兩漢"便面"一律作半翅狀，與唐代和尚拂子毫無共同處（插圖九五）。以顏氏之博學多通，談文物制度，如不從實物圖像取證，亦難免附會曲解，不易得到本來面貌。惟提及唐初僧人用的拂子規格，則附圖反映，似較正確，在唐代有一般性。（在發展中，宋明人俗稱扇子為拂子，即本於顏師古所說。）

八八

唐壁畫中的古人衣着形象

圖一四三西安唐楊思勗墓壁畫一部分。

壁畫分兩部分：一部分和一般唐宋墓壁畫相同，反映的是家庭現實生活中婢僕舞樂的形象（如內中的胡騰舞部分）；一部分則照漢代以來習慣，繪古代故事人物。《後漢書・趙歧傳》稱：“先自為壽藏（指棺槨或墳墓），圖季札、子產、晏嬰、叔向四像居賓位，又自畫其像居主位，皆為讚頌。”就傳中文意，有“見賢思齊”意思。本圖繪唐人所習知的《高士傳》或《竹林七賢》、《六逸圖》，作為死者平生所仰慕親近對象。畫中人物的寬博服裝，唐代似乎只少數慕古讀書人或隱士高人還穿它，一般人已少穿，應即孔子所謂“逢掖大袖之衣”，大袖而衣身寬博，長僅過膝，用黃絹作成，下加白裳為常式，也即唐初馬周建議讀書人應着衣式。

宋米芾稱：“唐初畫舉人，必鹿皮冠，逢掖大袖黃衣，至膝長，白裳也。蕭御史（指賺蘭亭故事的蕭翼）至越見辯才，云着黃衣大袖，如山東舉子（用證未軟裹），白襴也。李白鹿皮冠，大袖黃袍服，亦其制。”

這種來自孔孟之鄉讀書人穿的逢掖大袖衣究竟應作何種式樣，一般唐畫中殊少見。事實上必和唐代文官袍服大體相通，又別具一格，只是袍服由馬周建議下加襴褾（即起襴褶邊沿），已失去本來樣子。至於傳世閻立本繪《賺蘭亭圖》之蕭翼，卻明係着唐式軟裹幞頭，圓領衣袖大而不合一般制度，出於宋人之手，時代顯明晚於閻立本三四世紀，並且還晚於米芾時代。若係指圓領衣，唐畫中倒有的是，一般均作膝部橫加一線，如《步輦圖》（見圖一一五）、韋頊墓石刻及較後《文苑圖》（見圖一三六）。雖有一襴道，上下實同色，可不叫“逢掖大袖之衣”。

衣名“逢掖”（或馮翼），實本於《禮記・儒行篇》而來。“魯哀公問於孔子曰：‘夫子之服，其儒服與？’孔子對曰：‘丘少居魯，衣逢掖之衣。長居宋，冠章甫之冠。’”註稱逢，大也。大掖即大袂襌衣。在漢代圖像中反映，則山東濟南漢墓所見百戲彩俑兩列歌手或足當之。

宋郭若虛《圖畫見聞志》說：“馮翼衣，大袖，周緣以皂，下加襴，前繫二長帶，隋唐朝野服之，謂之馮翼之衣，今呼為直掇。”雖說的是“隋唐朝野服之”，圖畫中卻並不多見。又說即宋的“直掇”，亦似是而非。傳世著名畫冊，有盧鴻《草堂圖》，內中若干幅裏都可發現一隱士高人，衣着和宋式道服相同，和李公麟作《九歌圖》中人物形象相似，和本圖不同。可證明《草堂圖》還是宋人擬作而非唐，且屬於宋式道服，而非宋式直掇。

本圖所見是一例子，衣沿垂帶均不甚具體。但上衣而下裳，比較明確。宜為記載中春秋以來山東魯國讀書人所穿，孔子因“在鄉從俗”也穿過。米芾所說唐初舉人和李白所穿衣，應即指這種式樣才合。因為下加襴褾，自然即和唐代文官朝服相近。事實上，照漢石刻反映，除武梁祠大禹像上衣下裳，餘多着袍無裳。宋人本南北朝舊稿繪七十二賢及孔子像，雖着裳而少古意，但頭上部分冠巾卻有如合掌狀具古皮弁制度的，宜為魏晉以來用縑巾作成的帢或幗。本圖中人頭上巾子多不具體，實由於對古代鹿皮冠子或帢、幗、弁缺少具體認識。惟宋、元、明讀書人受文獻記載影響，常喜以意復古，所以繼續服用而略有變通。宋人繪《洛陽耆英會圖》、《會昌九老圖》，衣着均相差不多，即宋人擬想的古“逢掖大袖之衣”，事實即宋人的直掇。廣西桂林有一石刻米芾像，衣着還相近。戲衣中如山西廣勝寺元人繪演戲圖（見圖二〇六）中一丑角着花邊直掇，也即由宋人所謂逢掖衣、宋直掇而成，因之在較後戲衣中還是叫直掇。

本圖中另有值得注意處，即畫中人項下胸前的“擁頸曲領”，還保存古意。除傳世唐初繪《列帝圖》（見圖一〇九）處理還相當正確（屬於半圓硬領襯衫式），一般唐畫已無聞。由此可知，本圖必係據舊稿而成，但頭上冠巾交代模糊，因為唐代一般畫師，已難明確古代冠巾制度，工人畫師自然更難把握鹿皮冠的正確形象。

八九

唐代彩繪陶俑和三彩陶俑

圖一四四　唐
介幘、兩當鎧、袍服、雲頭履侍從
武官三彩陶俑
（故宮博物院藏）

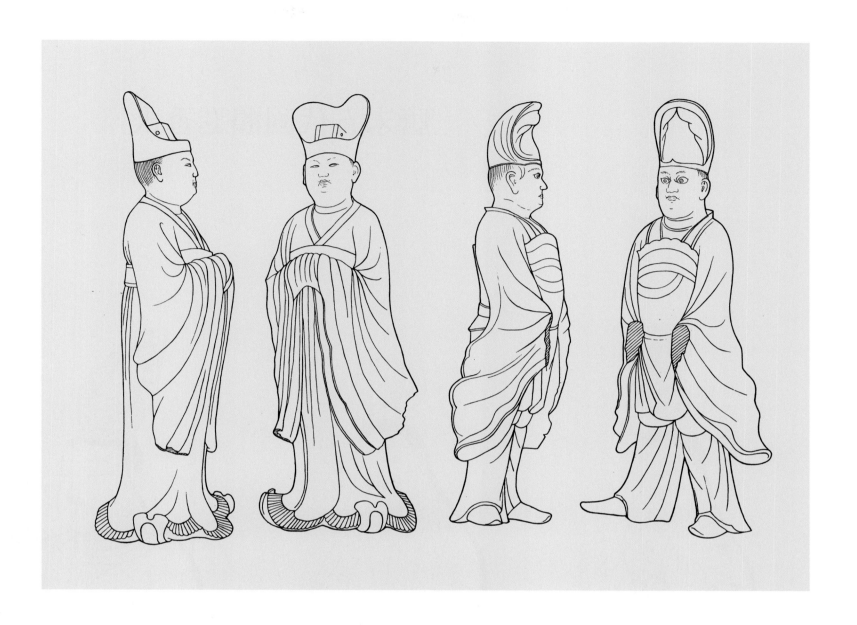

　　唐代前期，文官衣着服式多沿襲隋代舊制，改變不多。貴族墓葬壁畫雖已見顯明特徵，但大型彩繪文武官吏俑卻多保留隋代規格形象，不易區別。冠子一般較小，變化不大，兩當鎧加於朝服外，面貌嚴肅端整。稍後到開元時，這類佔主要地位的從官三彩陶俑，變化還不太多，但已出現同屬衣兩當袴褶服之武官，神氣間不免鬆鬆散散，缺少職務上應有莊嚴感，如伎樂人物。文吏衣着雖表面上還無大變化，但由於模印成形，面目不免平板呆滯，見出庸碌狀。不僅缺少初唐之端重莊嚴，也遠不及同時出土三彩狩獵胡騎之生動活潑，個性鮮明。頭着介幘則日益增高，這和社會厚葬風氣以及殉葬明器之日益商品化必有一定聯繫。照唐代法律，如《唐會要》卷三十八引例，死者殉葬所用明器都有一定限制，鎮墓獸、僕從、音聲人，大小尺寸數目，都必依照生前在官品級使用，不能踰越制度。至於這一類彩繪或三彩釉陶特別文武官吏俑，一般總比較高大，有高及二市尺的。或許這一類製作比較華美的明器和駱駝馬匹原不在法令範圍內，出於特別有勢力的親屬贈予；或這類特殊陶俑，始終不受法令限制。

九〇

唐末五代回鶻進香人

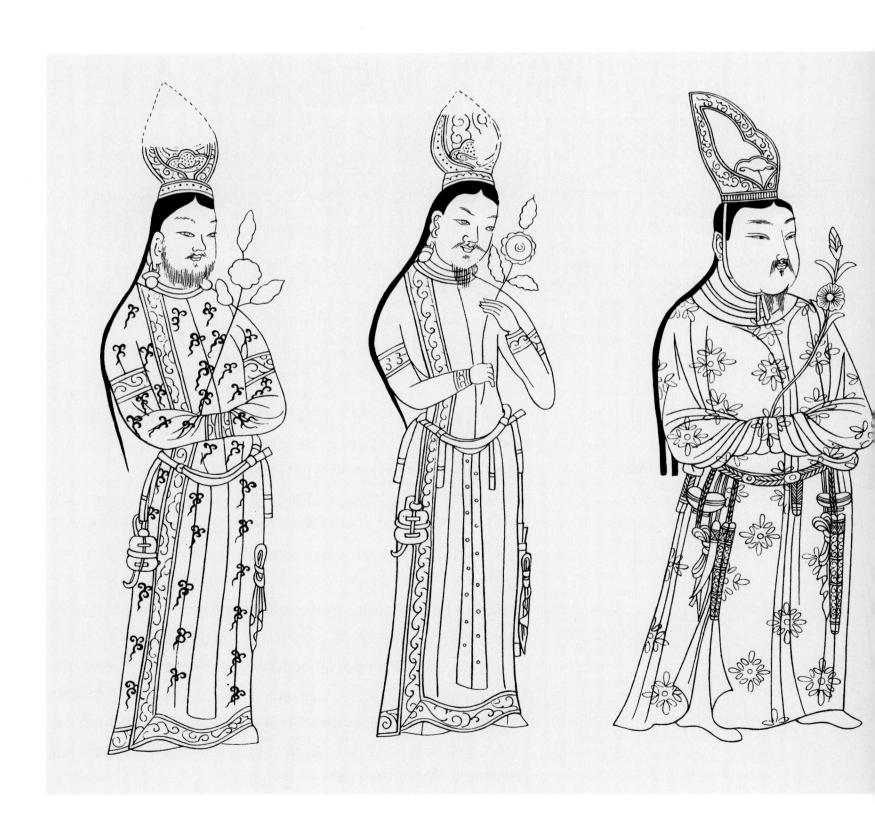

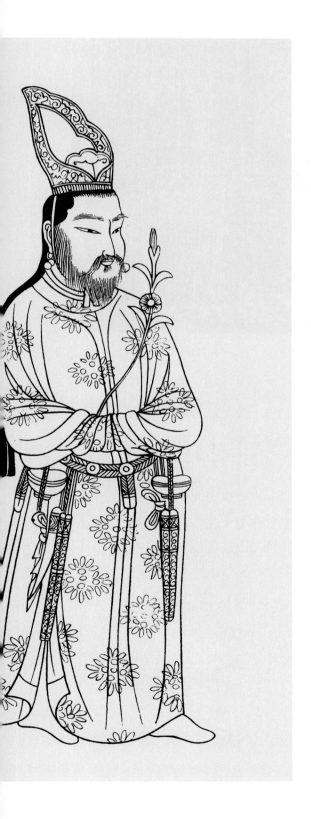

圖一四六　唐末五代
金花冠、辮髮、圓領、小袖花錦長袍、
佩鞊鞢帶回鶻貴族進香人
（高昌壁畫）

據高昌壁畫。原畫在國外。

畫中係幾個回鶻族進香貴族男子，穿細花小袖長錦袍（應即是遼金文獻記載中常提到的番錦袍），戴唐式由介幘衍進而成的有金花裝飾的金冠，背後垂二或四辮髮。腰繫唐代初期官服制定的鞊鞢七事及帛魚。時間也可較早，因高昌滅於初唐。衣着照西北諸兄弟民族習慣，居多前後相承，改變不多。

隋唐以來，突厥、吐蕃、回鶻及西北諸兄弟民族和波斯胡商，定居長安的常以十萬二十萬計，因之中原婦女服飾及其他生活習慣受其影響十分顯著。開元以前，則由頭到腳，多受西北民族（主要或即高昌回鶻）影響。元和以後，則髮式和面部化妝復受吐蕃影響。至於中原人民在西北各地移居過百萬人，文化生活如何影響到邊緣地區各方面，都還少有人注意到利用具體形象材料試作些分析探討。這裏是些有關這方面的例子，反映在這個包容極廣的邊緣地區民族大家庭裏，民族文化的相互融合應當是從漢代即已開始，唐代則有進一步發展。因為僅從衣服而言，西漢即常有贈予錦繡衣記載，《南史》中也記載有"蕃客錦袍"名稱，作為文化交流禮品。到唐代，且成為一種制度，每年成都、廣陵必定織番客錦袍入貢，專供西北，或作贈送大食、波斯、拂菻等禮物。

幾個回鶻貴族男子穿的衣服雖是本族固有式樣，但衣料花式則近於西北流行的大食、波斯式回鶻小花錦，不像一般唐式大小團科蜀錦、串枝花或小簇花吳綾。頭上戴的金冠，雖高聳如一蓮花瓣，事實上卻是唐代官服中介幘衍進產物，不同處只是唐代冠幘一般是用黑色紗羅作成，式樣較向後傾，除當頂部分用玉或犀象簪導橫貫縮髮外，其餘裝飾不多。圖中回鶻帶的金冠，則向上高聳，頂部較尖，如一花苞，並加有金銀文飾，顯得格外堂皇華美。至於腰間佩帶的一些生活應用小事物，還完全保留唐初官服制定的鞊鞢帶七事。

《唐會要》卷三十一載景雲二年（公元七一一年）制："令內外官，依上元元年（公元六七四年）敕，文武官咸帶七事。"即鞊鞢帶中懸掛的算袋、刀子、礪石、契芯真、噦厥（二物中或有解錐，即古代之觿）、針筒、火石袋等，通稱"鞊鞢七事"。腰帶裝飾也有品級區別，"一品至五品，並用金；六品七品，並用銀；八品九品，並用鍮石。"又開元二年（公元七一四年）七月敕："百官所帶跨巾算袋等，每朔望朝參日着，外官衙日着，餘日停。"可知直到開元初，雖還有在朝參時佩帶制度，平時是不使用的。次日又敕：禁珠玉錦繡。除帶依官品，餘悉禁除。這類雜佩件，也即由此禁令而一律取消。所以在一般中原畫塑中，除乾陵前有百十個石刻西北諸族君長武將像帶制俱全，其他極少見有穿圓領袍服具鞊鞢七事的。但腰繫帛魚，似不在七事之內，唐初多應用，開元天寶以後還繼續使用。永泰公主墓等畫刻中，作男裝的宮

❶　　　　　　　　　　　　　❷

女具鈿鏤帶的，本為懸佩七事物用，卻只成一種裝飾，未見有佩刀礪石針筒等，似名"鞊鞢帶"（插圖九六）。如婦女頭上加有皮毛沿邊的渾脫帽，帶上繫小銀鈴，則顯明為作柘枝舞的歌舞伎。

這種腰帶間為唐初百官所必帶的種種，在唐人畫跡中，除帛魚為比較常見，其餘即少有。西北壁畫中，則從回鶻到西夏，猶多沿用唐代舊制不廢。東北契丹，據《遼志》記載，也繼續使用到北宋末契丹政權崩潰前。

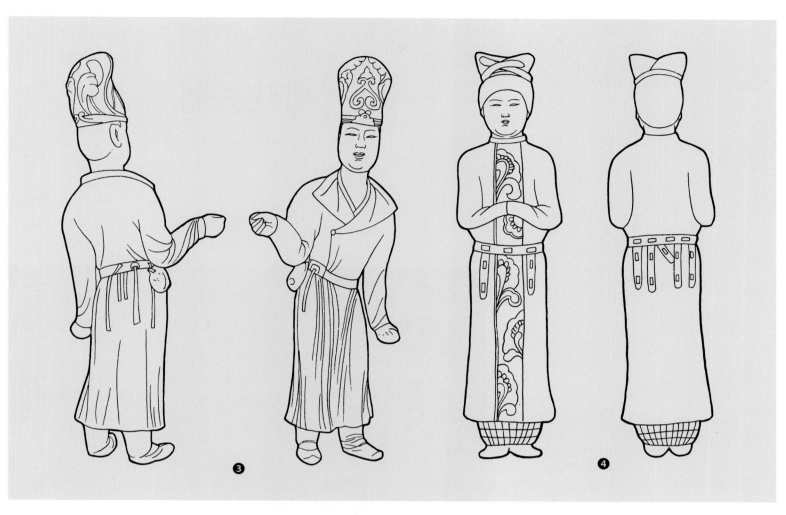

插圖九六・唐人畫塑中所見鞢韆帶

❶、❷

永泰公主墓線刻宮女

❸

戴于闐式花帽子唐俑

❹

永泰公主墓彩繪陶俑

❺

韋頊墓線刻繫帛魚侍從

❻

敦煌壁畫具鞢韆七事西夏進香貴族

九一

唐代絲綢

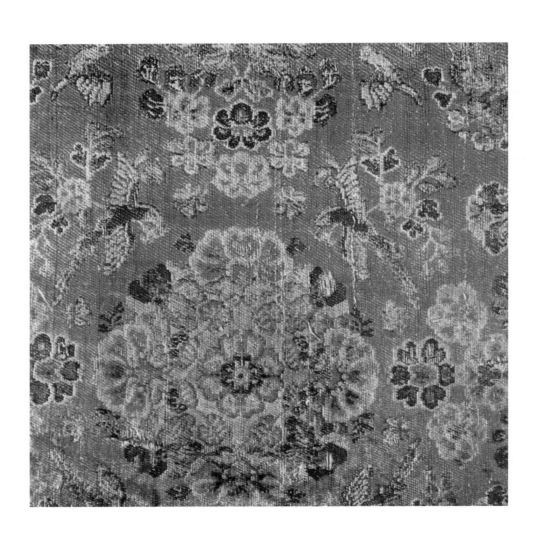

　　唐代紡織物以絲綢生產為主，西北細羊毛編織的氈罽，西南植物纖維織成的苧、葛、藤、竹子、蕉練及西北部分地區的草棉（越諾），西南部分地區的木棉（吉貝），都得到相應重視。絲綢紡織手工業，更發達迅速，全國各地無不各有特別名產，而以川蜀、江南及河南河北三大產區成就格外著名。蜀中錦彩（部分指印花）、吳越異樣紋綾紗羅、河南北紗綾，都為國內珍品，除每年入貢長安，還以商品方式在全國市場上大量行銷，並由西北陸路及廣州、明州、信州、揚州海路遠輸國外。而就本色彩織加工的撮暈法染纈，由於遠比刺繡加工省便，藝術效果又較好，且可充分發揮創造性圖案，

圖一四八

上　唐
寶藍地小花瑞錦
（取自《中國絲綢圖案》）

下　唐
花樹對鹿紋綾
（取自《中國絲綢圖案》）

更影響到薄質紗羅作成衣着披帛的花樣翻新。蜀錦本有個優秀傳統，張彥遠《歷代名畫記》卷十記載唐初竇師綸在成都作行台官時，就出樣設計，由蜀中織工生產瑞錦宮綾，章彩奇麗，世人叫做"陵陽公樣"，計有對雉、鬥羊、翔鳳、游鱗等。到張彥遠時已及百年，還流行不廢。吳越異樣紋綾，見於詩文禁令的有"繚綾"，特別精工著名，當時只封建帝王"孤家寡人"能穿，但一有需索，也即數達千匹。經李德裕奏請才減免部分，事見《會昌一品集》。白居易曾有一詩，專為繚綾而作，詠其花色藝術成就之高、織造之難，以及如何勞民費工，諷刺服用者的奢侈無度。此外還有見於禁令的，如唐開元二年（公元七一四年）七月敕令："禁天下造作錦繡、珠繩、織成、帖絹、二色綺、綾、羅作龍鳳禽獸奇異文字及豎欄錦紋。"（見《唐大詔令集》一〇八）又大曆六年（公元七七一年）四月敕令："其綾錦花紋所織盤龍、對鳳、麒麟、獅子、天馬、辟邪、孔雀、仙鶴、芝草、萬字、雙勝、透背及大繝錦、竭鑿六破（或龜子紋複雜圖案）已上，並宜禁斷。"既有政府明令禁止織造，也可證明已經大量織造，且精美必超過一般絲織物。

唐代有品級官僚，必照等級穿不同花色綾羅花紗衣服，具詳《舊唐書·輿服志》。其中部分雖常有變更，大體總還是如唐初武德中敕令："三品以上，大科綢綾及羅，其色紫，飾用玉。五品以上，小科綢綾及羅，其色朱，飾用金。六品以上，服絲布（絲麻混紡），雜小（花）綾，交梭，雙紃，其色黃。"又記載提及官服花綾圖案共計有六種，"鸞啣長綬、鶴啣瑞草、雁啣威儀、俊鶻啣花、地黃交枝"及"雙距十花綾"還有"鏡花"、"樗蒲"等名目。《唐六典》諸道貢賦部分，及《新唐書·地理志》、杜佑《通典》，都有關於唐代各地生產錦、綾、紗、羅、兔褐及毛、麻、蕉、葛等織物花色名目記載。《通典》還兼及每年納貢數目。川蜀比較特別的高級絲織物還有單絲羅、高杼衫段（衣料）、樗蒲綾、雙紃綾、重蓮綾等。又有專供政府給予西北諸族或外國使者的"蕃客錦袍"、錦被，以及特別為宮廷織造並流行國內的"半臂錦"和宮廷打球用的"打球衣"等特種織造品。江南則有方棋、水波、龜子、魚口、繡葉、馬眼、白編、

雙距、蛇皮、竹枝、柿蒂等綾。廣陵、揚州，也特貢"半臂錦"。河南河北本來是古代絲綢產地，襄邑織成錦戰國以來即著名，比川蜀歷史還早。河間府由漢到北朝還是綾羅主要生產地，唐代則有方紋、鸂鶒、雙紃、鏡花、仙文、兩窠等綾，羅有春羅、孔雀羅等，名目不下百種。據《新唐書·百官志》註，少府監所轄短番匠（來自全國的輪番工匠）五千二十九人中，"綾錦坊"巧兒即有三百六十五人，"內作使"綾匠八十三人，"掖庭"綾匠百五十人，"內作"巧兒四十二人。（所謂巧兒，大抵多屬於有特殊技巧紡織提花設計工人。）全國諸道有蠶桑處均設有織綾局，生產綾羅綢緞。

此外西北毛紡也有優秀傳統，唐代有駞褐、毛褐布、緋氈、氈毹等。西南則出細布，計有斑布、竹子布、蕉練、藤布、交梭彌牟布、紫紵等等。特種細薄紡織品有輕容、鮫綃、鬥雞諸紗。

先織後染花紋紡織物，名叫"染纈"。西漢即已有金銀顏色三版套印花紗，長沙馬王堆古墓出土物有代表性。新疆民豐古墓則出有蠟染印花棉布，南北朝才比較普遍流行。唐代加工技術大有進展，普通有絞纈，以青碧花色為主；有蠟纈，即蠟染，或起始於西南兄弟民族，花紋特別細緻；有夾纈，能套染多種顏色，多作對幅屏風使用。纈有大撮暈、瑪瑙、柿蒂、魚子、斑纈等等名稱。孫棨《北里志》稱，長安有"采纈舖"。生產有專業，可知社會需要供應量之大。新疆唐墓出土大量染纈，其工藝之精美，圖案加工之多樣化，已遠過一般刺繡。由於加工可獨出心裁，又比較容易處理，花紋品種必極多。特種絲織物還有宣州出的紅線毯，專作舞茵，大及數丈，可以鋪滿殿堂。有用絲仿兔毛織成的兔褐，比真兔毛織的還輕軟。

至於"堆綾"、"貼絹"加工方法，正和現代補花相同。刺繡除彩繡外，加工技法也突破由西周到兩漢延續約千百年的"瑣絲"法，改進為擘絲成細絨進行"平絨繡"或"錯針繡"，且已流行用金銀線平金、盤金及戧金法。或用金銀粉末繪畫，名泥金泥銀，因為加工容易，效果又好，經常用於歌舞衣裙上。總之，唐代紡織工人織出的絲綢，加上刺繡印染工人的出色技藝，不僅色澤益增

插圖九七·唐代絲綢紋樣
（吐魯番阿斯塔那出土）

❶
小團窠蜀錦

❷
聯珠鹿紋錦

華麗，花紋圖案也越加活潑秀美。鳥中的鸞鳳、孔雀、
鸚鵡、綬帶、鴛鴦、鸂鶒、鶺鴒、戴勝，經常反映到婦
女衣裙織繡印染上，還間雜蜂、蝶、蛾子、蜻蜓等昆蟲。
獸物中則獅子、麒麟、犀兕、虎豹、板角鹿、駱駝以至
野豬頭、褐熊頭，都應用作重色彩錦主題圖案。一部分
還反映到政治上、軍容上，作為旗幟的繪、繡、織圖案，
一部分則作為衣着、茵褥材料。綾錦染繢中羊鹿圖紋的
組織應用更加多樣化，花木中雖以寶相牡丹為主，纏枝、
交枝、獨窠、團窠、小簇草花都富於變化，綜合使用，
構圖敷彩，能把秀美與壯麗結合為一體。由雪花放射式
作成的團花、十字形圖案及方勝圖案，在絲綢印染中也
都得到充分應用。記錄中所謂瑞錦、鏡花綾，如本於瑞
雪兆豐年用意，圖案組織必與之相通，也多實物出土。
小簇花草更是當時一般衣着繡繪習慣採用的普遍形式。
圖案雖已日趨寫真，基調還是重對稱藝術效果。直到北
宋，才由"生色折枝花"代替。

　　本節限於篇幅，只略舉數例（圖一四七、一四八，

插圖九七）。若從圖畫看這方面成就，敦煌唐代壁畫和陝
西諸唐墓壁畫有代表性，出土實物則應數西北新疆、甘
肅及陝、洛發掘品有代表性。由於中外文化交流，在國
外也保存部分實物。內容既特別豐富，顏色也相當完整
的，應數保存於日本正倉院那份十分重要的遺物。

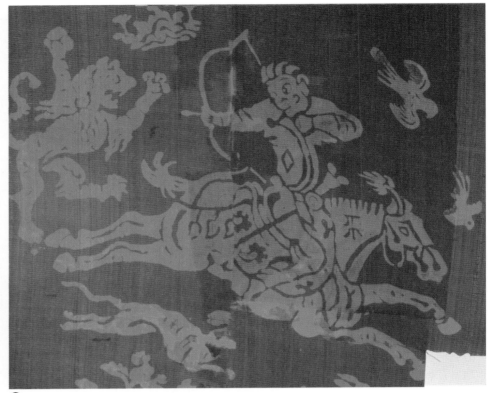

插圖九七・唐代絲綢紋樣
（吐魯番阿斯塔那出土）

❸

方勝格子紋纈

❹

狩獵紋印花絹

❺

狩獵紋脫膠印花紗

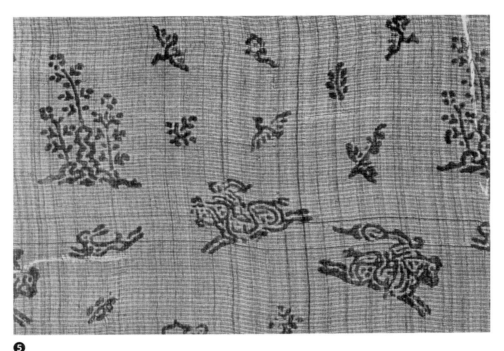

九二

麥積山壁畫中幾個青年婦女

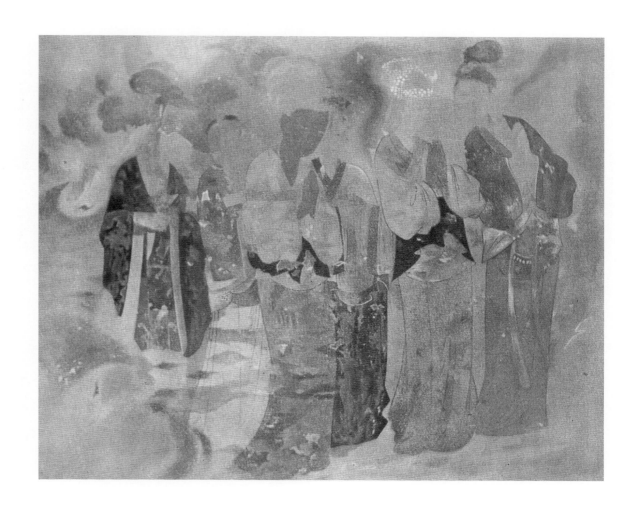

　　圖一四九採自《麥積山石窟》圖版三，原題"唐或五代供養人"。現據壁畫摹印本試作線圖。

　　照圖中髮式衣着看來，原報告中估計壁畫成於五代比較可信。髮上聳而微向後傾，花冠的冠式比晚唐元和時較小，或只在髮髻中部加小簇金銀花釵點綴。衣着上襦袖口較大，下裙卻長而瘦拔，和敦煌或安西榆林窟曹義金家屬盛裝壁畫區別顯明。因本圖反映的是中層社會便服家常入廟敬香裝束，而敦煌、安西壁畫所見，則反映當時統治西北一域，奉唐正朔的最上層家屬婦女的官服派頭。圖畫對象階級地位不相同，時間雖相近，衣着要求卻少共同處。

　　本圖中幾個青年婦女穿交領上襦，如改成半臂式樣，一切和盛唐前期還是少共同處；如改成對襟而袖口略加縮小，則已和北宋前期中原婦女衣式無多區別了。這點細微差別，有時代原因，也有節令不同原因。畫法既極近寫實，或許尚有地域習慣、愛美標準以及畫師藝術水平種種原因。本圖從比較看來，說它成於五代，可能性較多。

　　五代以來藝術，在雕塑部分為下降期，遠不及唐代。至於繪畫反映現實生活，仍有一定成就。即以南唐一地區而言，如周文矩、王齊翰、阮郜、顧閎中，都各有不同成就，並不下於晚唐。如用本圖和麥積山、炳靈寺塑像比較，兩處泥塑，多具北宋中期典型宋式泥塑石刻臉型，呆板平凡，了無性格可言。而壁畫卷軸尚留下些傳世傑作。麥積山在五代十國時，從時間稍後新添建築部分看來，香火似還相當旺盛，附近區域還算安定，中原畫師避難來到風景奇美、與世隔絕的地區，留下點滴墨跡，足傳千載，實大有可能。

九三

五代南唐男女陶俑

圖一五〇
上　五代
高髻、披雲肩、長袖上襦、
長裙女舞伎陶俑
（南京牛首山南唐李昇墓出土）
下　五代
幞頭、圓領長袖衣男舞伎陶俑
（南京牛首山南唐李昇墓出土）

圖一五〇採自南京南唐二陵發掘報告圖版部分。

　　據發掘報告說明，這些陶俑大致有六種不同冠帽，四種不同衣服和鞋子。報告圖例中說的"道冠"，或者應屬唐代某種冠弁，當時稱平巾幘、介幘。因為戴它的多大袖袍服，明明是從臣朝服官服，不可能加"道冠"。戴幞頭的衣圓領四䘯衫子，腳穿烏皮六縫靴，多如伶官穿戴，和陝洛出土唐代畫塑同等身份人穿戴相近。舞女高髻上着花朵，衣上罩雲肩，袖子口寬大，齊肘部分即驟然縮小，並作水雲紋襞褶，和成都王建墓石刻（見圖一五四）所見樂舞伎衣着大致相同。西安、洛陽等地也常有同式舞俑出土，可知是晚唐五代一般舞女服飾。惟頭部高冠處理，有較鮮明地方風格，但基本式樣，還似是由盛唐後期流行用假髮相襯作成的"博鬢"、"義髻"發展而來。

　　《南唐書》卷十六提及由周后所創、人皆效法的"高髻纖裳"及"首翹鬢朵"，時間似在較後一些，因此必然和本圖所見不盡相合，而與成於北宋初年畫師手中的《夜宴圖》（見圖一五六——一五八）、《女孝經圖》（見圖一六〇）、《玉步搖圖》、《半閒秋興圖》等畫跡所反映情形反而相近。因為諸畫產生時間雖較晚，都是有意仿效五代南唐流行服飾而作。

　　用本圖和《重屏會棋圖》（見圖一五三）比較，《會棋圖》產生時代可能更晚些。和《夜宴圖》比較，則得知《夜宴圖》實近於拼湊而成。男子衣着圓領衫子，腰繫帛魚，還多採用唐代中期制度。婦女衣着裝飾，則地方性和時代性顯明。但婦女面目，均現出宋代定型平板狀，無個性特徵。圖中三個閒着男子作扠手示敬，是宋代特定禮節，直流行到元代。內中一個和尚也採用宋代禮節扠手示敬。婦女衣着雖出於南唐，其他種種卻近於北方情況。可知必成於宋初南唐投降以後，可能即成於降宋以後顧閎中筆，但不可能成於李煜未降以前。

九四

五代甲士

圖一五二
左 五代
着魚鱗甲、繫披肩、執劍武士
（南京牛首山南唐李昇墓彩繪門衛）
右 五代
甲士
（成都撫琴台前蜀王建墓出土朱漆哀冊
匣子上搥銀鑲嵌畫）

　　南京南唐李昇墓墓門彩繪門衛石刻、陶俑，及四川成都前蜀王建墓出土朱漆哀冊匣子上面搥銀鑲嵌甲士部分。（圖一五一、一五二）

　　二執盾俑，一盾作圭式，為隋唐一般步盾式樣，只是盾形已縮小，和另一圓盾均具體而微，僅具象徵意義。另二種形象，也都近於宮門衛士，並非一般武人。唐甲十三種，從名目中得知，未把流行南北朝的兩當甲立一專名，並非它已消失，只是若干種甲式，基本上還出於兩當，惟一般已增加防禦效能，於肩部另加"披膊"（秦和西漢甲士俑即已發現肩臂間加有這種保護性披肩搭膊附件），腰間另加"捍腰"，頸部另加"固項"或"護項"。至於遮掩胸前背後原來兩當部分雖仍佔主要位置，名目就多改變了。但《輿服志》上還是常沿用兩當名目，而畫塑形象反映也極具體。不僅在敦煌唐初貞觀時壁畫上帝王導從部分二執掌扇吏從身上一再出現，即宋初壁畫帝

王導從部分也有相近發現。南北朝式樣的兩當，和《宋史・輿服志》敍述相符合。敦煌唐宋侍從畫均可發現。尋源溯流，上可至秦漢，下及明代武宗以後流行的長罩甲，基本上和兩當鎧大同而小異。不同處是南北朝兩當原在肩部用襻帶，且主要多前後二整塊皮質作成，脫卸貯藏都比較簡便，而罩甲是預先縫成長背心一樣，對襟用結帶加以固定的（插圖九八）。

　　執盾甲士所着還近似唐式戰袍，實由北朝兩當發展而出。圖一五二兩甲士一作柳條式，一作魚鱗式，依舊是唐甲常見式樣。惟宮廷門衛衣甲材料較講究，許多部分當時必用金銀裝飾。頭盔兩側具耳翅。李昇墓一式為唐代常見。王建墓一式，邊沿通常為皮毛出鋒裝飾，宋元均沿襲不改。

　　五代十國器甲最精堅華美的應數吳、越。這兩國投降趙宋時，據史志記載，金銀裝器甲達七十餘萬件。一

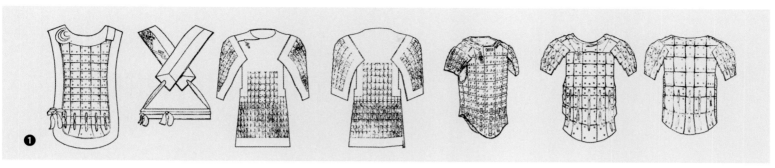

披膊

頭鍪頓項

頭鍪頓項

披膊

身甲

步人甲

頭鍪頓項

披膊

披膊

身甲

頭鍪頓項

身甲

插圖九八・甲冑分解圖

❶

秦始皇陵陶俑的鎧甲

（據楊泓《中國古代甲冑》）

❷

宋刻本《武經總要》甲冑圖

律銷毀勢不可能，宋人筆記稱，當時趙匡胤下令分別貯存於南方兵庫中，一般大臣多不明白用意。到南宋渡江時取用，經百年還保存如新，大得其用。實物現雖無存，但間接反映於宋代畫跡中，如傳世《免冑圖》、《三顧茅廬圖》、《便橋會盟圖》、《十八拍圖》、《中興禎應圖》、《大駕鹵簿圖》（見圖一八三）等等，還可以從比較上得到不少有用知識。特別是甲騎具裝在應用時給人的印象，比《武經總要》將甲騎分解說明生動具體得多。

九五

五代南唐重屏會棋圖

畫藏故宮博物院。

卞永譽《式古堂書畫彙考》題作"李後主與周待詔合作重屏圖"。張丑《清河書畫舫》則云："重屏圖……中正座者，為南唐李中主也。此圖與周文矩同作。"封建統治者繪本生父像，史傳似少聞。《五代詩話》引《硯北雜志》，又稱"周文矩畫重屏圖，江南李中主四人圍棋，紙上着色，皆如生前。"由此得知，還有以為執筆者為周文矩，四人是李氏一家的。但敍錄稱"紙上着色"，和現存畫軸不符。本圖或許為後來有所增飾的摹本。

中主頭戴異樣紗巾子，全圖經營位置，相近式樣有宋人繪《一行觀弈圖》（載於《天籟閣藏宋人畫冊》中，另外著錄或稱為《王維弈棋圖》）。

陶穀《清異錄》稱，"韓熙載在江南，造輕紗帽，匠者謂為韓君輕格。"《清異錄》記載多不足信。輕紗帽除《夜宴圖》中所見，這是另一式樣。至於世傳《夜宴圖》中韓熙載頭上的巾子，或宜稱"東坡巾"，宋人即以為是"東坡樣"。《孫公談記》稱："士大夫近年效東坡，桶高簷短，名帽子曰子瞻樣。"又《朱子語錄》則以為"桶頂帽乃隱士之服"。記稱"伊川常服高帽，桶八寸，簷半寸，置條。曰，此野人之服也。"所以宋人繪《十八拍圖》，蔡文姬頭上也戴同樣巾子，有表示敬重高士意思。然而高紗帽出於南唐，則極顯明。南唐二陵出土男女舞樂伎俑頭上，均有近似"韓君輕格"式紗帽出現。又畫中人着幞頭翅作二橢圓片，也是晚唐格式，與傳世《文苑圖》（見圖一三六）中人着圓翅幞頭相同。聯繫圖中人着練鞋而不着烏皮六合靴看來，非晚唐南方習慣，兩畫反映時代似均偏晚。因為常服着鞋而不穿靴，實流行於宋代。宋史志敍南方鞋子種類甚多，有芒鞋、蘇州鞋、袁州竹鞋等名目，可知製鞋原料也是多種多樣的。但這種圓翅幞頭，則早在開元間即已出現，惟多反映於伎樂人頭上，咸陽底張灣壁畫有一執拍板叢髮樂人頭部可證。在較後始終用於樂人，到明代才定型分列於兩側，見於官服紗帽上，在五代宋卻近於孤立存在。由此推測，此畫產生時間必較晚。而主角頭上巾子，且近明代士大夫好奇喜異流行一時的所謂"凌雲巾"。所以原圖佈局格式雖早，但有可能為明代人的增飾複本。主要坐榻下腳，雖和傳世王齊翰所繪

圖一五三　五代
幞頭、絲鞋、交領便服文臣和著輕紗
特種巾子、交領便服帝王南唐李璟
（傳南唐周文矩《重屏會棋圖》）

《挑耳圖》大畫屏前榻式相近，但作為背景屏風上重繪仕女畫，形象卻少唐
人氣息，而近似元明人作《洛神賦圖》形象，南唐人似不應如此無知的。

九六

五代十國前蜀石棺座浮雕樂部

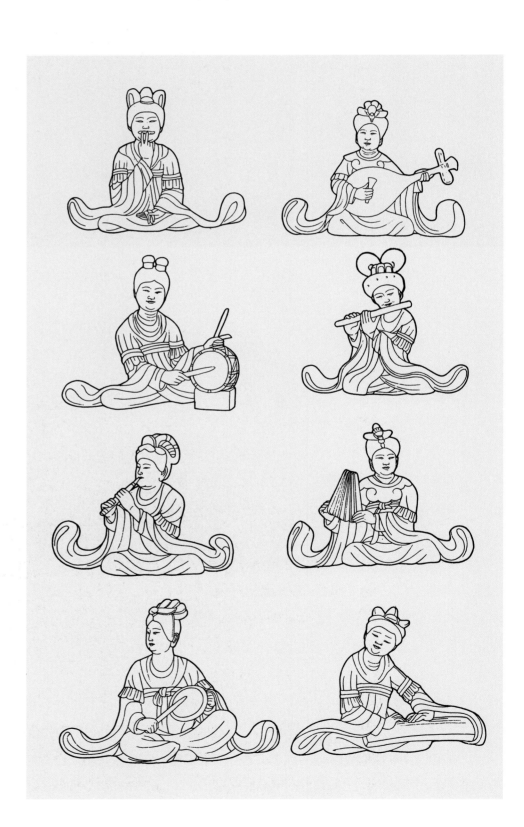

圖一五四　五代
着半臂或雲肩、大袖衣、披帛、
盛裝坐部伎
（成都撫琴台前蜀王建墓石棺座四周浮
雕舞樂）

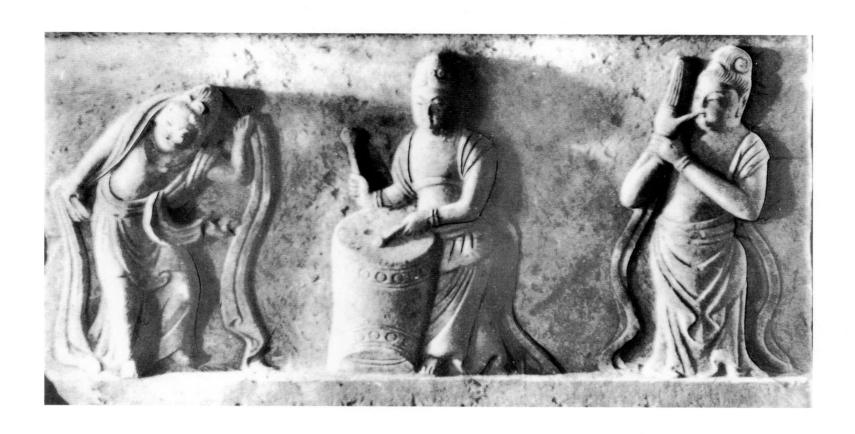

插圖九九・唐五代樂舞石刻

四川成都前蜀王建墓石棺棺座周圍浮雕東部，據照像摹。

內容包括坐部伎和歌舞伎兩部分。坐部伎人雖靜止，衣袖猶多作飄揚飛舉活動姿勢，髮髻亦作種種不同處理，和《朝元仙仗圖》中所見有相通處。衣着比較簡便，卻更接近現實。袖口極大，用薄質紗羅作成，而臂間加束作成如意水雲紋襇褶。有的還着四合如意式雲肩（雲肩形象，較早見於敦煌隋畫觀音），和唐人詩歌詠霓裳羽衣有相通處。

唐代以來，舞俑和壁畫中伎樂女子，作大袖雙鬟的不少，衣着實多本於南北朝舊制加以發展而成。平時穿着雖行動不便，歌舞伎卻繼續使用。正如李白詩歌所形容，"翩翩舞廣袖，似從海東來"，把這種歌舞伎衣服，比擬近似東北出產獵天鵝的矯健活潑高飛晴空小型鷂鷹"海東青"的樣子。後來因此稱為海青褂子，元明戲衣還使用。但初唐盛唐歌舞伎，居多卻是小袖翻領式胡裝，大袖多屬貴族官服應用。

這個石刻，雖完成於五代前蜀四川成都，但由於唐封建主玄宗和僖宗兩次逃亡四川，中原藝術家先後避難入蜀的極多，蜀中歷來特別富庶，手工業十分發達，並且是生產錦繡地區，受戰事破壞較小，所以畫面反映的和墓中其他出土文物花紋圖案，還多保留唐代中原格局。勞動人民工藝成就，健康飽滿，活潑生動，不像稍後孟蜀文人流行《花間集》體詞中表現的萎靡纖細、頹廢病態。

伎樂中所執樂器及使用情形，也多和唐史志記載相合。內中有吹木葉伎，敦煌初唐壁畫中曾出現過，在中原唐代畫塑中則為僅見。這種演奏技術，至今猶在西南兄弟民族間流傳。伎樂中鼓的種類較多，和唐音樂志敍龜茲樂部有相通處。羯鼓、細腰鼓、雞婁鼓、兩杖鼓，均可於石刻中發現（插圖九九）。龜茲樂和"霓裳羽衣曲"有一定聯繫，因此這個石刻人物的衣着和樂器配列，對中國樂舞史的研究也有一定參考價值。

墓中尚有王建石雕坐像一具（見插圖八五），坐具還是中晚唐始流行的"月牙几子"，與唐人《宮樂圖》（見圖一三五）、《玩雙陸圖》中的反映，均大同小異，實由唐代婦女專用的坐具薰籠發展而成。

九七

五代宮中圖的宮廷婦女

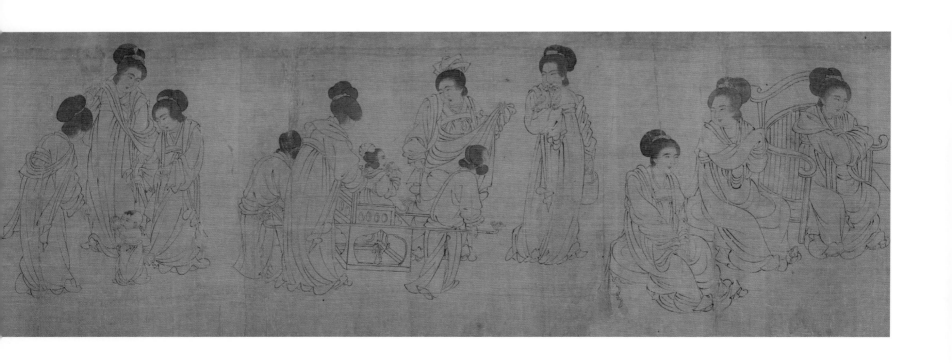

322

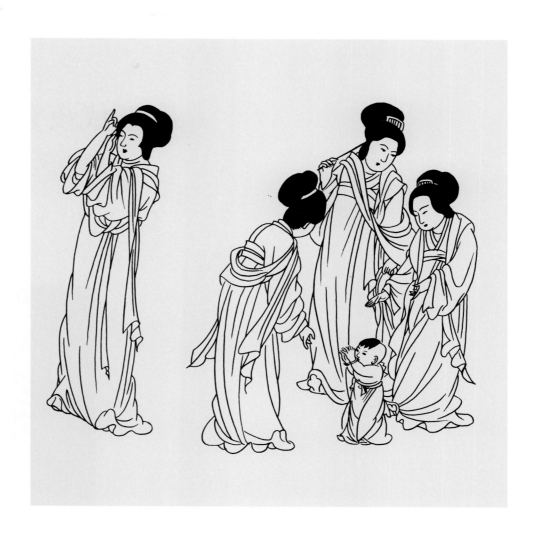

插圖一〇〇・《宮中圖》
中婦女和小孩

採自《宮中圖》，舊題五代周文矩。前人有題作《唐宮春曉圖卷》的。原畫在國外，鄭振鐸編於《域外所藏中國古畫集》內。在國外，同一局部傳本，也有作重彩的。

原畫有南宋紹興時澹嵒居士張澂題跋。內容還具概括性，分析判斷卻見解不高："周文矩《宮中圖》，婦人小兒其數八十一。男子寫神（即寫影），而裝具、樂器、盆盂、肩輿、椅席、鸚鵡、犬蝶不與。文矩句容人，為江南翰林待詔，作仕女近周昉而加纖麗。……宮中圖……婦人高髻（實不算高），自唐以來如此。此卷豐肌長襦裙，周昉法也。李氏自謂南唐，故衣冠多用唐制，然風流實承六朝之餘。畫家言，辨古畫當先問衣冠車服，蓋謂此也。"題跋中說周文矩師法唐周昉，還有道理。說五代江南婦女衣冠用唐制，並說上承六朝餘緒，若具體分析，可不是事實。

這個圖稿大致是個唐代粉本，比文矩時代可能還早百十年，因為圖中衣着是一般中唐式樣。內容比較重要部分，還是有關生活方面，從以下幾點分析比較，也可說明這個問題：一、中古以來人像寫生的方法。二、晚唐起始流行的有靠背月牙几子式樣（曲几固定於椅背，延及兩端，則應稱"栲栳圈几"，即明代圈椅的前身）。三、唐代一般近於古典演奏的琴阮合奏情形。四、唐代宮廷流行的腰輿、步輦發展而成的"檐子"式樣（始終在宮廷中應用，所以南宋《中興禎應圖》還出現過）。五、婦女頭上的花冠，作元和時世妝的和晚唐人《宮樂圖》相近，但和《簪花仕女圖》及宋人畫跡中所見用羅帛仿生色折枝花的"簪戴"卻少共同處。六、圖卷中有幾隻小拂菻狗。這種獅子狗，即唐人小說中常提及的"猧子"。史傳稱貞觀六年由高昌入貢，身長尺二寸，高六寸。中國自此始有"拂菻狗"。在《簪花仕女圖》、《宮樂圖》中均可發現。唐三彩俑也常見。（這種小形叭兒狗，辛亥以後在北京大戶人家還為一般點綴品，在世界上且極著名，通稱"北京狗"。其實最早牠是外來物，通過高昌來自古波斯。）

九八

五代夜宴圖中幾個樂伎

圖一五六　五代
高髻、上襦、小簇團花長裙、披帛盛
裝、坐繡墩樂伎
（傳南唐顧閎中《韓熙載夜宴圖》樂伎
部分　榮寶齋木版水印本）

原畫藏故宮博物院。舊題五代南唐顧閎（或宏）中繪《韓熙載夜宴圖》。
此為中段樂伎部分。

北宋沈括《夢溪筆談》早談及這個畫的來由。雖歷代傳為五代顧閎中筆
（也有題周文矩的），但從人物開臉出相方法和服飾器用分析，以成於北宋初
年南唐投降以後為近理。婦女髮髻衣着和傳世《女孝經圖》中人物十分相近，
可說均出於五代當時風格。《南唐書》卷十六說周后“創為高髻纖裳，及首
翹鬢朵之狀，人皆效之。”可知影響當時社會必相當大。傳世畫跡尚有舊題
周文矩《玉步搖圖》及一臨鏡化妝婦女（明人誤題《半閒秋興圖》），衣着髮飾
均和《南唐書》記載大體相合（插圖一〇一），產生時代也和本圖相近。衣裙
花紋細碎，近於薄質小花錦，可補充這一段時期南方生產絲綢花紋知識。因

插圖一〇一 · 宋人繪《半閒秋興圖》
婦女髮飾

為照畫錄記載，只知南唐裝裱書畫習用"墨鸞雀綾"。從李誡著《營造法式》彩繪部分，還留下些鸞雀式樣，和明代留下的墨色以鸞鵲穿花為主題的綾錦十分相近。而本圖中衣着小花細綾錦，材料卻少見。但往上探索，至盛唐傳世張萱繪《搗練圖》（見圖一三二）中衣着材料，往下比較，到南宋《十八拍圖》衣着花紋，以及南宋初年金壇周瑀墓及福建黃昇墓出土衣服絲綢實物，和山東濟南元墓出土數十件衣着，幾乎全是細碎本色花紋。由此可知，前後五六個世紀，一般薄質衣着材料，花紋細碎，不是孤立事物，應具普遍性。

九九

五代夜宴圖宴席部分

圖一五七　五代
着唐式幞頭、圓領長衫、烏皮靴
文人和侍從
（傳南唐顧閎中《韓熙載夜宴圖》宴樂
部分　榮寶齋木版水印本）

圖一五八　五代
戴高裝巾子、練鞋、交領便服、袒腹
揮扇的閒居官僚文人韓熙載和團花長
衫、腰袄、執宮扇侍女及家中歌伎
（傳南唐顧閎中《韓熙載夜宴圖》休息
部分　榮寶齋木版水印本）

　　元泰定時趙昇跋這個畫卷出處說："顧宏中，南唐人，事後主為待詔。
善畫，獨見於人物。是時中書舍人韓熙載，以貴游世胄，多好聲妓，專為夜
飲。雖賓客雜揉，歡呼狂逸，不復拘制。李氏惜其才，置而不問。聲傳中外，
頗聞其荒縱。然欲見樽俎間觥籌交錯之態度不可得。乃命宏中夜至其第竊窺
之，目識心記，圖繪以上之。此圖乃宏中之所作也。"

插圖一〇二·叉手示敬

① 《韓熙載夜宴圖》
中僧人叉手示敬

② 《事林廣記》習叉手圖

《南唐書拾遺》稱："韓熙載在江南，造輕紗帽，謂為韓君輕格。"又稱："江南晚祀，建陽進茶油花子，大小形制各別。宮嬪縷金於面，皆淡妝，以此花餅施額上，時號北苑妝。"這種本於壽陽公主梅花着額傳說而來的北苑妝，在傳世畫跡和南唐二陵出土俑中似均未發現，本圖婦女部分亦無反映。惟時間相近，反映於敦煌千佛洞、安西榆林窟壁畫中，五代貴族婦女臉部，卻十分明確，有全仿故事傳說作一朵梅花貼於額前的，也有滿臉貼上大小不一形制各別金彩眩目花子的。宋帝后像還有貼嵌珍珠於眉額臉頰間以代替花子的。

本畫是夜宴圖主題部分。右端榻上箕踞而坐的韓熙載，頭戴高紗帽，穿敞領白衣，同據榻上的一人穿紅圓領服。其餘坐立男子都穿綠衣。這個畫卷可能完成於宋初北方畫家之手，因為席面用酒具注子和注碗成套使用，是典型宋式，不僅畫中常見，實物也為北方所常見。影青瓷生產實較晚，家具器皿也均近似宋代北方常見物，鉅鹿有實物出土。《清明上河圖》、《便橋會盟圖》、《十八拍圖》及趙佶《文會圖》等畫中茶樓酒館多使用同式桌椅。若從座中男子服色判斷，更應當是宋初江南投降以後不久作品。宋王栐《燕翼貽謀錄》說："江

南初下，李後主朝京師，其羣臣隨才任使，公卿將相多為官。惟任州縣官者仍舊。至於服色，例行服綠，不問官品高下"，以示與中原有別。太宗淳化元年正月戊寅赦文："應諸路偽授官，先賜緋人，止令服綠。今並許仍舊。其先衣紫人，任常參官，亦許仍舊。遂得與王朝官齒矣。"由此得知，江南諸臣入宋，在淳化以前，照法令是一律只許服綠。到淳化元年大赦後，才許照官品穿紅紫，和宋官相等。圖中男子一例服綠，可作畫成於南唐投降入宋以後一個有力旁證。如係南唐時畫，不可能把宋禁令貫徹到圖中。其次即"叉手示敬"是兩宋制度（插圖一〇二），在所有宋墓壁畫及遼金壁畫中，均有明確反映。宋元人刻通俗讀物《事林廣記》，並有文圖說明"叉手示敬"規矩。此畫中凡是閒着的人（包括一和尚在內），均叉手示敬，可知不會是南唐時作品。

一〇〇

五代壁畫曹義金像

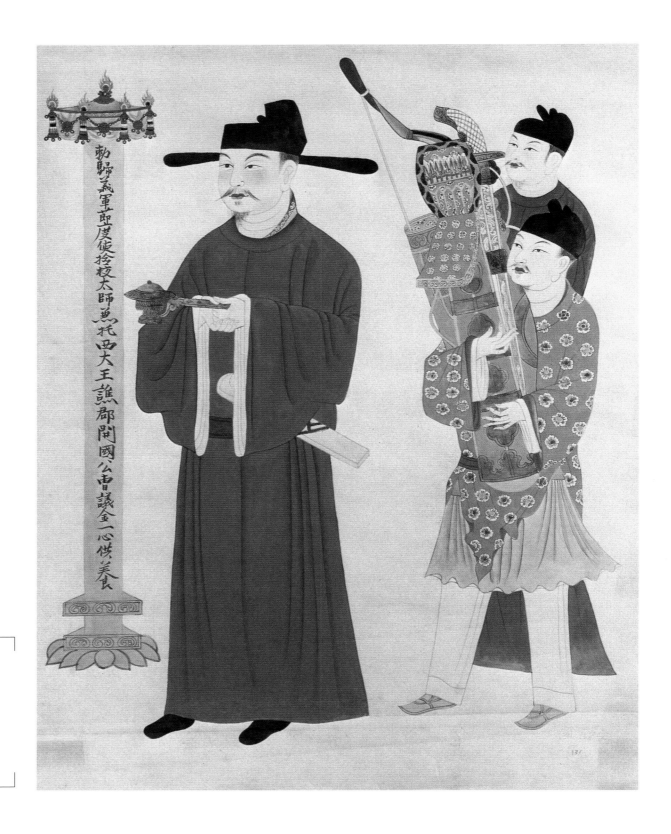

勅歸義軍節度使捡校太師兼托西大王譙郡開國公曹議金一心供養

圖一五九　五代
展翅幞頭、圓領袍
服、佩魚袋、持香爐
和牙笏文官
（陝西安西榆林窟壁
畫《曹義金行香像》，
范文藻摹）

圖一五九和插圖一〇三均採自甘肅安西榆林窟壁畫。

畫的是五代時敦煌一帶統治者曹義金行香像。衣圓領大袖紅袍，和唐式圓領差別處是內有襯領斜斜聳起。戴烏紗幞頭，幞頭腳已起始向兩旁平舉，惟比定型宋式稍短些。幞頭改為硬胎，漸趨方整（契丹遼政權早期慶陵壁畫，中有部分南官服制，幞頭式樣也相近，可知不是孤立事物，見日人編印《慶陵》東陵壁畫圖版四十頁），為宋式展翅幞頭奠定基礎，是後來紗帽最早式樣。到宋代才成為定制，流行三百年。元明以來間或還使用於儀衛隊及殉葬土木俑中，有的由於習慣，有的具有對於前一朝政權否定含義。

西北河西諸地，自從晚唐張議潮率兵恢復唐政權以後，接着他的親戚曹義金繼續掌握政權。由於僻處一隅，未經戰亂，取得幾十年安定局面，部分恢復了農業、手工業及畜牧業生產。和當時戰亂連年的中原比較，西北各部族人民生活就顯得略好一些。當地封建統治者為鞏固其政權，出於階級本性，依舊利用宗教迷信，強徵暴斂，集中大量人力物力，從事敦煌石窟的增修及附近榆林峽石窟的開鑿工作。千年前許多當地及外來的藝術家和萬千勞動人民，在兩處開鑿了大量洞窟，遺留下大量精美壯麗藝術品。主題畫部分，雖大都仍屬於宗教宣傳和宣揚統治者本人事功，但我們卻依舊可從這份豐富遺產中得到許多重要有用的歷史知識。並認識到這一階段人民藝術的成就，實上承唐代閻立本、吳道子、陳閎等高度寫實傳統，下啟北宋武宗元、高文進等製作壁畫規模，有助於對壁畫藝術發展史的理解。其次，壁畫中保存反映社會生活部分，也具有承先啟後作用，可以證明文獻，並豐富充實文獻所不足。例如唐《輿服志》敘述社會上層婦女冠服制度，衣裙錦繡的應用，及頭上大量花釵步搖的安排，在傳世畫跡中多不具體。墓葬壁畫和陶俑，照習慣又多只是婢僕樂舞伎，少見官服盛裝全貌。即在敦煌，盛唐時期壁畫也還限於習慣，一般供養人多畫得比較簡單，所得知識也就不夠全面。而到中晚唐五代時，卻由於統治者的權威感，留下大量完整無缺的圖像材料，既可窺盛唐官服面貌，也可明白宋代官服來源。從圖一五九中，就可對於如下三個問題得到一些新的

認識。

一、唐品官服制度，衣必用花綾。據記載，有"鶴唧瑞草"、"雁唧威儀"、"俊鶻啣花"、"鷺啣長綬"及"地黃交枝"等等名目。《舊唐書‧德宗紀》詔："頃來賜衣，文彩不常，非制也。……節度使宜以鶻啣綬帶，觀察使宜以雁啣威儀。……"當時或略後，又還留下些綾羅綢紗，亦具有近似花紋，但在大量傳世畫跡中，卻始終難於證實。出土實物也不易見到全貌，不免令人感到，文獻上記載所說種種花紋，指的若是帶板上金銅裝飾，倒可和實物印證。特別是從發展聯繫宋代帶制二十八種花紋名目來看，更無疑是指帶飾。榆林窟男女供養人畫相，多大如真人，女子官服盛裝，衣上花紋有的還可辨認出織、染、繡不同加工處理。衣領間刺繡不同花紋，也極明確（插圖一〇四）。男子官服則除一片紅色外，卻並無其他花紋，可進一步證明。唐《車服志》說的，或只限於特別賞賜衣服，且只限於局部地區施行，不久即禁止或廢除。官服顏色等級區別顯明，花紋實無跡象可求。大量出土絲綢中，也難一一取證。

二、即幞頭後垂二帶變成硬翅，向兩側平舉，實由五代起始，到宋代才定型。從圖中可以明白看出早期展翅幞頭式樣，插圖且可看出當時還有各種不同上舉式樣，如平翅、曲翅、交腳等等。

三、魚袋制度，唐代史志敘述常有矛盾。魚符常有實物出土，魚袋應用則難言。宋人沈括、朱熹、郭思、岳珂意見紛紜，難得定論。唐張鷟以為結帛為魚，象徵鯉（詣李）強。帛魚制在唐代早期畫跡中，有較多形象可證。後來到武周時就與鞊鞢七事一同廢去不用，惟於邊緣地區則保留到宋遼和西夏，以至元代還使用。魚符兼具宮廷"出入證"及外州郡"委任狀"意義，終唐一代，始終使用。如何佩帶，還是問題。如結合畫跡看來，和帛魚關係卻較密切，因此外無物可以容魚符，或足可當魚袋稱呼，但畫跡中又有兩者共存的。後來魚袋，從畫跡反映，卻只是作波折式一狹條，垂紅鞓帶間，近於封建帝王給個人的恩寵憑證，上用金銀魚作飾，而和魚符無關。宋代因襲不變。本圖所示腰間波浪狀物，如即唐魚袋，也是宋魚袋。則前人說的"唐以袋貯魚，宋以魚飾

袋"，即或有一定正確性，也難給人明確印象。史稱衣紫則金魚，衣緋則銀魚，既成定例，至今不僅實物少出土材料，圖像傳世也還不多，這始終是一個問題（東鄰學者曾有專文敍述，稱引文獻甚多）。史志敍述矛盾處，還有待從大量圖像和新的出土實物作進一步比較探索，才能明白具體形象及演變情形。

插圖一〇四 · 榆林窟壁畫
五代女供養人
（范文藻摹）

女孝經圖

圖一六○、一六一原畫藏故宮博物院，淡着色，共九章。

吳升《大觀錄》題作閻立本畫《女孝經圖》，虞世南書《孝經卷》，似不足信。就題材看來，是宋而不是唐初。據傳世本內容分析，可進一步明白實是宋人作品。因圖中作皇后像戴"等肩冠"為北宋制度，沈存中《夢溪筆談》即已言及。定陵出土明萬曆皇后一鳳冠，猶仿其製作。但上溯唐代，卻並未有過。另一袍服帝王，胸前"方心曲領"更是典型宋式。實聶崇義作《三禮圖》以意作古附會而成，和古代"曲領"毫無共同處。另一道服男子，衣着神情和傳世趙佶《聽琴圖》正中一人極相似，即趙佶本人形象。婦女多屬妃嬪類，和傳世顧閎中繪《韓熙載夜宴圖》中婦女開臉形象板滯無性格，如出一手。坐具繡墩，也完全相同。

《夜宴圖》雖傳為五代人筆，家具中桌椅屏風，飲食器中注碗，無一不是北宋制度，畫的年代不可能早過十世紀。惟婦女衣着髮髻首飾和本圖相似，或同參五代時式樣，與史志稱述南唐時之高髻險裝相通。傳世明人題宋畫《半閒秋興圖》，髮髻也作同一式樣。麥積山壁畫五代進香婦女羣像，髮式也較近，衣着雖加有大袖上襦，或者由於地域不同而有異，或因節令不同而稍有差別。太原晉祠水母殿侍女彩塑，成於北宋初年，衣着小袖而瘦長，也還多相同處。可知直到晚唐五代間，政治上分裂割據數十年，也反映到服飾上，除西北敦煌壁畫外，其他地區畫塑，多不再全受中原風氣影響，但總的趨勢，婦女便服還是逐漸回復偏於狹長，再瘦小些，加上小袖對襟旋襖，就成典型北宋式了。

另一幅有四宮嬪坐繡墩上，人物衣着風格和《夜宴圖》中女樂伎相近。《夜宴圖》從男子一律衣綠，推知必成於北宋太宗淳化元年以前，本畫完成時間當更晚。因為圖中羅列古器物部分，和《宣和博古圖》流行有關，必在趙佶當權晚期。着道服的，並且極近趙佶本人樣子，字體且如趙構（或楊妹子）筆跡。

圖一六○　宋或五代
高髻、滿頭插小梳、上襦、披帛、長裙、坐繡墩貴族婦女
（宋人繪《女孝經圖》部分）

圖一六一　宋或五代
戴等肩冠袍服皇后，捲梁通天冠、宋式方心曲領帝王和裹幞頭、圓領衣侍從
（宋人繪《女孝經圖》部分）

宋初敦煌壁畫農民

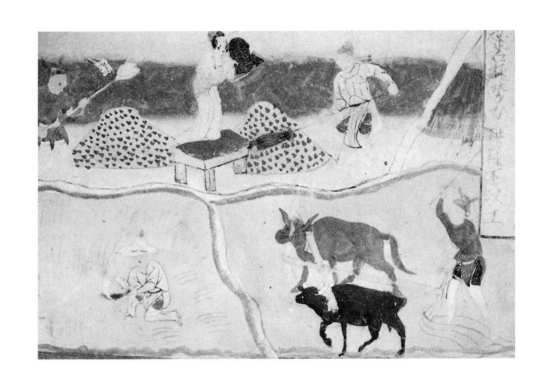

圖一六二　宋
折上巾或笠子帽、圓領缺胯衫子農民
和短襦、長裙農婦
（敦煌六一窟壁畫耕地、收割、揚場）

採自敦煌壁畫六一窟。

男女衣着都是晚唐式樣，婦女兩鬢襯以假髮，斜插花釵，男子幞頭巾子二縧帶上舉，即所謂"折上巾"，宋又稱"交腳幞頭"。衣唐式缺胯衫子。為便於勞作，衣角上提縶腰帶間。這一切，通通和敦煌唐代畫跡反映差不多。可作兩種解釋：一、邊疆地區由於社會習慣和經濟限制，雖已改朝換代，平民衣着卻不受甚麼影響，有影響也比較緩慢。二、敦煌地區畫工藝術多父子師徒世代相傳，有的畫稿且多依據前代舊傳粉本，所以即或社會現實生活起居服用各方面都已起了顯著變化，一般性通俗宣傳畫還是依舊不改，或改變較少。

這就是過去一時有把本圖斷為唐代原因。因為畫即或成於宋代，反映的還近似唐代社會面貌、風俗習慣。

南宋初，陸游《入蜀記》卷六，記在川江新灘見負水女子，"未嫁者率為同心髻，高二尺，插銀釵至六隻，後插大象牙梳，如手大。"可知這種由中唐起始流行宋代沿襲的金釵十二行的花釵處理及髻高二尺，大梳子應用，在中原大都市，前者宋初即已變化很大，不再採用，或僅限於盛裝官服使用，後者北宋中期也已少用。但在邊遠地區，則直到南宋初年，民間還多相沿成俗，並沒有改變多少。陸游入蜀所見，即是一例。敦煌壁畫署明"大宋太平興國"某年供養人貴族婦女羣像，也還多作盛唐開元天寶間滿頭花釵盛裝。

一〇三

南宋耕織圖中農民

圖一六三　南宋
着蓋頭農婦和裹巾子、對襟短衣
或背心農民
（南宋《耕織圖》）

據南宋《耕織圖》，原畫藏中國歷史博物館。

圖中衣着較重要處，即婦女頭上搭的薄紗，是由唐代帷帽發展而出，至宋代普遍流行的頭上應用物，一般用薄質紗羅作成，通稱"蓋頭"。講究些用紫羅作成，叫"紫羅蓋頭"（元代依舊。據山西右玉元人廟中畫幅，當時雜藝人男子頭上也有着同式花蓋頭的）。由本圖和《李嵩貨郎圖》（見圖一六九）及元人《農村嫁娶圖》得知，宋元時，即或是田家農婦，下田勞動生產或平時，都不離頭上。但到明清後，除了新娘子還使用，其餘平民頭上已不多見。

惟西南邊遠地區兄弟民族，則發展成種種不同式樣，至今不廢。至於同樣出於唐代帷帽的改進、盛唐時一度流行裹在額前的"透額羅"，除敦煌壁畫中有反映，晚唐畫跡已少見。宋元明清從實用出發，復改進為"遮眉勒子"，戲文道具則稱"漁婆勒子"。十八世紀雍正、乾隆皇妃，也還繼續使用（見圖二四八）。直到二十世紀，西南省市老年婦女為避風寒，冬天還繼續戴用。青年婦女使用，則裝飾作用重於禦寒。

由於五代十國以來半個世紀的戰爭，華北陝洛生產破壞極大。宋代統一後，照趙普建議，採用"先南後北"的戰略，統一了長江流域及華東南各地。稍後，對據有東北的契丹進行戰爭失利後，宋政府求妥協，於澶淵和盟，年納巨額歲幣禮物，包括絲綢、布匹、茶葉、金銀、精加工糧食等物，各以二十萬匹、端、斤、兩、石計。而對內則加強對人民殘酷剝削，稅收名目增加之多為歷史所少見，使得農民更加窮困，十分明顯地影響到衣着。平民男子衣着日短，巾裹已無一定式樣，且不以椎髻為嫌。其他畫塑反映勞動人民情形多相同，如《江行初雪圖》、《百馬圖》、《貨郎圖》、《村醫圖》、《上河圖》、《雙舟圖》、《巴船出峽圖》、《溪山清遠圖》、《長江萬里圖》等等，畫跡雖繁簡不一，都可從畫中發現大同小異式樣的短衣。官服中唐式圓領雖還流行，退職閒散官僚多仿古"縫掖衣"改成寬邊"直掇"，但一般小市民用交領衣仍佔較大比例，主要還是為了便於勞作，便於脫卸。傳世耕織圖比較多，而把全部生產過程分章繪出刻石流傳的，數南宋樓璹《耕織圖》最著名。明代人著刻關於農事書的《便民圖纂》，插圖尚根據它作成。清代康、雍、乾的《耕織圖》、《棉花圖》等的組織編排，也多由樓璹舊圖參考取法加以發展而成。

此外涉及著名畫家作的耕織歷史故事畫，宋人還有劉松年、李嵩作的《豳風圖》、《無逸圖》、《絲綸圖》、《毛詩圖》、《宮蠶圖》、《堯民擊壤圖》、《踏歌圖》等，主題部分也無不和農事生產有關。又如《紡車圖》、《搗練圖》、《水碓水磨圖》、《耕穫圖》，就更近於直接從當時社會農業生產取材（唐代由韓滉起始，就有田家風俗畫自成一類，和《牧放圖》相近。傳有李公麟《堯民擊壤圖》）。

五代十國時，後蜀統治者為維持其封建政權，籠絡老百姓，作了個四言韻文官箴，宋代統一後，刪節成四句："爾俸爾祿，民膏民脂，小民易虐，上天難欺。"刻石於各州縣衙門前，並畫耕織圖掛於壁間。

十六字官箴和這類耕織圖，原本不外是封建統治者企圖鞏固政權，對農民帶有一種欺騙性的手段，但對於宋初恢復生產，發展生產，無疑還是起過一定的影響。北宋在開封建都百多年間，每年耗費糧食六七百萬石，草料二千七八百萬束，就都取給於農村，由水陸運輸而來，而且大半是由運河來自遙遙數千里的南方！可見統治階級重視農業，是同鞏固其統治權不可分的。

一〇四

清明上河圖中
勞動人民和市民

圖一六四 宋
裹巾子、交領或對襟短衣、束腰帶、小口褲車夫和船夫
（傳張擇端《清明上河圖》部分）

圖一六五　宋
裹巾子、小袖長衣市民，小冠子、大袖袍服道士，笠子帽短衣勞動人民和帷帽婦女
（傳張擇端《清明上河圖》部分）

　　本節圖中人形採自《清明上河圖》，原畫藏故宮博
物院。

　　圖中繪北宋時首都汴梁（開封）城外沿河市廛商店
百工百業生產交易情況及河中船隻往來水上景象。當時
汴梁百十萬人民，日常消費量巨大驚人，以民用米糧、
牲畜飼料計，每年即需六七百萬石，大部分是靠運河由
江南一帶用圖中所見船隻數千艘陸續運來。陸行搬運百

貨雜物，則靠圖中所見車輛。宋幽蘭居士《東京夢華錄》
卷一“河道”條說：“穿城河道有四。……中曰汴河，自
西京洛口分水入京城，東去至泗州，入淮，運東南之糧。
凡東南方物，自此入京城，公私仰給焉。自東水門外七
里至西水門外，河上有橋十三，從東水門外七里曰虹橋，
其橋無柱，皆以巨木虛架，飾以丹艧，宛如飛虹。”“外
諸司”條且說，附近有五十多所大倉庫，日有軍士卸貨，

倉前即熱鬧成市。另"有草場二十餘所，每遇冬月諸鄉納粟稈草，牛車闐塞道路，車尾相啣，數千萬輛不絕，場內堆積如山。"《水滸傳》中敍述的火燒草料場，就指這類官府聚草囤糧的地方。關於運貨車輛，具載"般載雜賣"條："東京般載車，大者曰太平，上有箱無蓋，箱如勾欄而平，板壁前出兩木，長二三尺許，駕車人在中間，兩手扶捉，鞭綏駕之。前列騾或驢二十餘，前後作兩行；或牛五七頭拽之。車兩輪與箱齊，後有兩斜木腳拖。夜，中間懸一鐵鈴，行即有聲，使遠來者車相避。仍於車後繫驢騾二頭，遇下峻險橋路，以鞭誂之，使倒坐綞車，令緩行也。可載數十石。官中車惟用驢差小耳。其次有平頭車，亦如太平車而小，兩輪前出長木作轅木，梢橫一木，以獨牛在轅內，項負橫木，人在一邊，以手牽牛鼻繩駕之，酒正店多以此載酒梢桶矣。……又有宅眷坐車子，與平頭車大抵相似，但楼作蓋，及前後有勾欄門，垂簾。……"

書中還曾提及許多行業小市民衣着均不相同，各有本色，不敢越外，令人一望而知。如裹香人即"頂帽披背"，質庫掌事即"着皂衫、角帶、不頂帽之類"。如為酒客斟湯換酒的婦人，必"腰繫青花布手巾，綰危髻"。官媒婆分數等，"上等戴蓋頭，着紫背子。中等戴冠子，黃包髻，背子，或只繫裙。手把青涼傘兒，皆兩人同行。"又《宣和遺事》一書中，也有關於北宋時汴梁各階層人民的衣着敍述。如專過剝削寄食生活的膏粱子弟服裝為"丫頂背，帶頭巾，窣地長背子，寬口袴，側面絲鞋，吳綾襪，銷金裹肚。"秀才儒生為"把一領皂褙穿着，上面着一領紫道服，繫一領紅絲紫呂公縧，頭戴唐巾，腳下穿一雙烏靴。"道士裝為"以膠青刷鬢，美衣玉食者幾二萬人。至於貧下之人，也買青布幅巾赴齋。"寺僧行童為"墨色布衣"。婦女"戴蟬肩冠兒，插禁苑瑤花"。女真官員則"金紫貴人，或綠或褐，或傘或笠，或騎或車。"汴梁巡兵裝束，"腿繫着粗布行纏，身穿着鴉青衲襖。輕弓短箭，手執着悶棍，腰掛着鐶刀。"由於職業身份不同，各自特徵鮮明。部分人物裝束，多可在《上河圖》中發現。永樂宮元代壁畫中有近似絳霄宮趙佶款待道士大場面，或即據宋代舊稿而成，因為大官衣着全是宋制。

車夫船夫衣着少述及，主要原因大致是定居落戶，則區別分明，來自四方，自然少共同處。但圖中體力勞動人民，和其他圖中所見，仍有個共通處，即衣已短不及膝或僅及膝。部分交領衣，用縧帶束腰，巾裹少一定規格，部分已習慣椎髻露頂。腳下一般多着麻鞋或草鞋。且因為多來自東南農村，和傳世耕織圖、村醫圖中農民衣着極相近。圖中一般平民衣着色彩雖難確定，但在《宋史·輿服志》士庶服禁上，可知不外黑白二色。太平興國七年詔令："舊制，庶人服白。今請……庶人通許服皂。"可知宋初平民穿黑衣還得特許，一般只穿粗白麻布衣。端拱二年詔令，又提到"縣鎮場務諸色公人並庶人、商賈、伎術、不係官伶人，只許服皂白衣……"，職位低下的小公務員、平民、商人、雜技藝人，宋初平時都一律只許穿黑白二色，不能隨便着雜彩絲綢。這種情形，在北宋一代似未大變。

圖中有不少人手中均拿有一把扇子，但一般多用綢或布裹着，或係清明前後不當時令，還用不上，但照習慣，卻可用來遮蔽塵土。記載中似乎還少提到這件事。

南宋中興禎應圖中
吏卒和市民

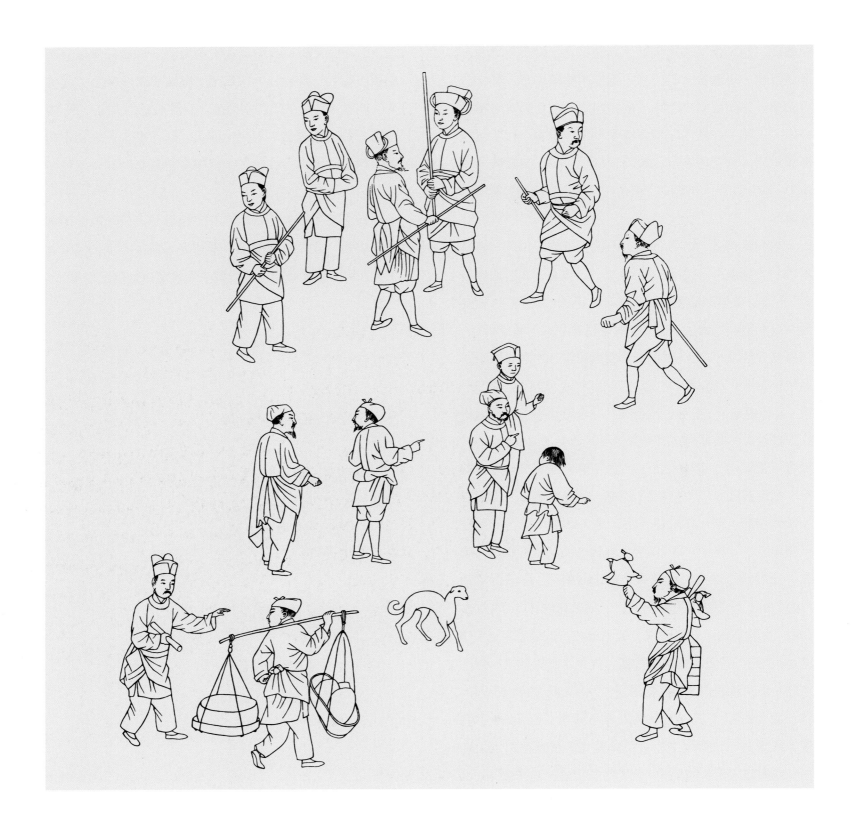

圖一六六採自謝稚柳編《唐五代宋元名跡》畫冊。

舊作南宋蕭照畫，內容是宋金民族矛盾加劇，金軍入侵北宋，汴梁陷落，北宋政權崩潰時，趙佶兒子趙構和部分從臣，匆促逃亡江南建立南宋政權前後經過情形。即通俗演義小說"泥馬渡康王"故事連環畫。

故事本身主題重在宣傳趙構得到神天保佑才能偏安江南，用來欺騙人民，鞏固其封建統治。但人物形象、甲騎兵仗、宮廷面貌、社會背景、城郭廬屋、市廛村居，都具有高度嚴肅寫實性。特別是平民吏卒衣着，相當具體。

本圖摘取計兩部分。上圖為一般公差吏卒，幞頭分兩種：一曲翅幞頭，多為宋式紗帽型，惟兩翅上曲，照宋史志記載，為公差吏卒等低級公務員服用。除《大駕鹵簿圖》(見圖一八三)外，《望賢迎駕圖》、《春遊晚歸圖》及白沙宋墓壁畫都有相同反映。另一式則似由唐式四帶巾及宋式巾子發展而成，惟當額部分破開，也是宋代文吏所常用。衣仍作唐式圓領缺胯衫子，衣角一端多提起紮腰帶間。腿部或加行縢(綁腿)，或不用。

下圖着巾子的為普通市民和小商販雜藝人，內中還有一玩布袋傀儡子的。南宋人著《夢粱錄》、《武林舊事》、《都城紀勝》等等敍南宋臨安都市生活極其詳盡。由於都市發展，當時雜手藝人各有專門行業，區別極細。專為安撫當時集中臨安軍士或供市民娛樂的，有四城分設的大娛樂場瓦舍，所謂"中瓦子"、"南瓦子"等不下十處，大的能容觀眾千人，不論寒暑雨雪，總是日日滿座。平民聚居的街市坊巷，有各種手藝人小商販叫賣推銷，便利居民。即專為小孩子而準備的商品玩具和娛樂項目，也有許多種(詳圖一六九南宋《李嵩貨郎圖》說明)。傀儡子和影戲，都是兒童所歡迎的。當時傀儡有許多種，如提線傀儡、藥發傀儡等。影戲則在街頭為兒童玩弄取樂。《天籟閣藏宋人畫冊》中及蘇漢臣作百子鬧元宵扇面，均有影戲形象畫。傳世蘇漢臣、李嵩及元人王振鵬等繪貨郎擔子上，都可以發現這種專供兒童娛樂的布袋傀儡和提線傀儡形象。本圖中所見，似應為出售布袋傀儡的小商人叫賣的情形。

照宋代制度，差吏和小商人，都只許穿黑白衣的。

圖一六六　南宋
戴曲翅幞頭、着圓領缺胯衫子、纏行
縢差吏，裹巾子、短衣市民、商販和
弄傀儡藝人
(蕭照《中興禎應圖》部分)

宋百馬圖中馬夫

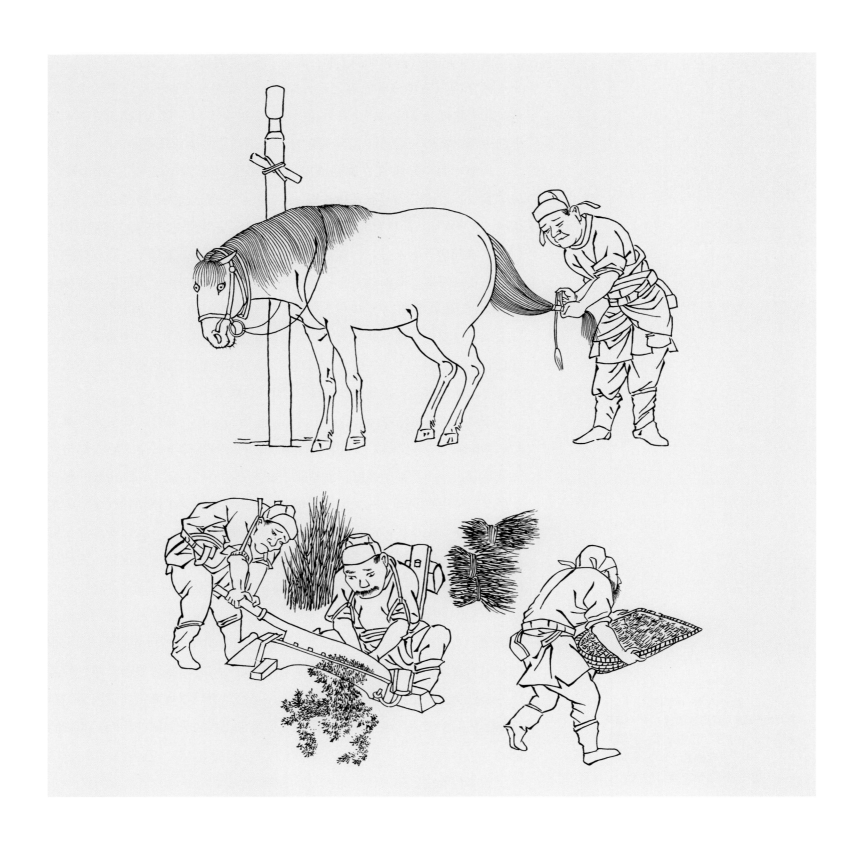

　　原畫藏故宮博物院。卷末有題為唐人作品，又或以為北宋李公麟作。就馬匹裝備及馬尾處理形象看來，宜為金代女真畫家作品。馬鞍韂向前較大，為遼金習慣。

　　畫中用馬羣活動為主體，作奔馳、休息、飲食、浴水諸形狀。牧馬人物穿插其間，忙於飼養、備料，用筆雖粗率，表現得極詳細且生動準確。人物衣着如一般宋代勞動人民，結束草率，巾裹幞頭無定式。二鍘草人衣袖都用繩索縛定掛於頸項間，把袖子高高攏起，實宋代發明，專名宜為"襻膊兒"。宋人記廚娘事，就提及當時見過大場面的廚娘，用銀索襻膊進行烹調。可知它是宋代勞動人民為便於操作而發明的通用工具，特種的才用銀練索，一般大致不外絲麻作成。《武林舊事》卷六記南宋杭州小經紀約百八十種，包括各種小商販和雜手藝工人，內中即有"襻膊兒"一種，指沿街專賣這種用具並兼修理的手藝人而言。從社會上有出賣或修理這種工具的專業手藝人，可知襻膊的應用必已相當普遍。

宋四川大足石刻老幼平民

大足縣在四川省東南，距重慶四百四十餘里，縣城四圍是丘陵地，山崖起伏，綿延數里，唐代以來即有石刻摩崖。宋代石刻內容格外豐富，主題部分雖和全國其他地區摩崖相似，不少屬於封建忠孝思想和宗教迷信的宣傳，但同時卻反映出不少當時當地人民生產勞動和社會風俗習慣情形。在藝術成就以外，還可供其他各方面研究參考。

　　圖一六八是大足石刻第二十號摩崖上層第三段開籠放雞和第四段老夫婦與幼兒。放雞婦女衣着具一般性，惟髮式似略有地方性，是宋代中等人家婦女家常穿着打扮。婦女椎髻為常見。照史志記載，兩宋婦女髮式和衣服絲綢花紋變化極大，如陸游筆記所說的，把四季雜花圖案同織繡於衣料上，通稱“一年景”，再看《東京夢華錄》、《武林舊事》等記載，真可說是變化萬千。從大量宋代墓葬中畫塑反映，一般社會通常衣着式樣，貫穿兩宋約三個世紀，鄉村平民衣着變化卻不太多。而且下及元明，如永樂宮壁畫和山西右玉寶寧寺水陸畫平民衣着，還有和本圖十分近似的。特別是男子交領衣的應用，上起商周，下及元明，應用時間極長久（惟唐代例外，圓領衫子有獨佔情形）。宋元除少數上中層官吏衣着還常服圓領，有意仿古的逢掖大袖“直裰”及有意趨時表示退隱的“道服”為士大夫經常採用外，一般城鄉便服交領，已不分南北，為大多數人所習用。

　　從漢代以來，巴蜀人民藝術即有一個顯著特徵，造型風格活潑而健康。民間藝術家在寫實基礎上，掌握了高度藝術技巧，畫塑都線條利落肯定，而概括性又強。最早的山水畫，內容豐富技法不同的浮雕技術，都可從川蜀漢代磚石刻塑中發現。在生產勞動或風俗畫方面，四川漢代畫塑成就也格外高。大型陶塑人像富於表情而個性鮮明。宋代石刻猶保持着這個工藝優秀傳統，比國內同時畫塑更獨具風格，而寫實性特別強。

一〇八

南宋李嵩貨郎圖

圖一六九原畫現藏故宮博物院。據照片摹繪。

畫中作南宋流行的貨郎擔，裝滿兒童所喜愛的各種小玩具。貨郎本人頭上腰間也插掛滿了這些小物件。六頑童圍繞笑鬧，欣喜若狂。一母親頭戴蓋頭，攜帶一較小孩子，近到貨郎擔邊。二小孩各拈小錢一枚，爭先購買。老貨郎手搖博浪鼓，表示歡迎。且防範過分興奮的小孩，不讓其隨便動手。另傳宋蘇漢臣繪《貨郎圖》，應是元人所作，或即王振朋等筆（插圖一〇五），因小孩着靴子即不是宋代習慣，且圖右下角孩子頭上所戴笠帽，也是元人常用物。圖中貨架還掛四笠子帽，貨郎本人也着靴，均可證明實屬元人作品。下可到明初，上不可能到南宋。

宋代以來，都市生活有了進一步發展，日用百貨，都有大小不同作坊生產，分發小販轉銷。商品來自四方，不僅集中於一定市場。為推銷計，零商小販且在城市大街小巷到處兜售，鄉村中也可發現這種百貨商人，手搖博浪鼓，招邀主顧。所謂“關撲”，就是用抽籤、摸骨牌、爭標一類不同方法，爭取主顧，推銷商品。這種方式具有引誘性，為當時社會所認可，到處可以發現，不受法律禁止。

圖一六九　南宋
裹巾子、短衣、麻鞋貨郎，戴蓋頭、
長裙村婦和留鵓角兒髮式兒童
（南宋李嵩《貨郎圖》）

插圖一〇五・傳宋蘇漢臣《貨郎圖》

一〇九

宋村童鬧學圖

圖一七〇　宋
椎髮、東坡巾、長衫子、伏案打盹的
村學先生，披髮或鵶角兒、對襟或交
領短衣小頑童
（宋人繪《村童鬧學圖》）

圖一七〇採自《天籟閣藏宋人畫冊》。

畫作村學老先生教書倦睏伏案小睡時，頑童放肆打鬧取樂情形。書案家具和《上河圖》、《十八拍圖》中茶坊桌椅及《夜宴圖》中桌椅極相近，與河北鉅鹿出土北宋桌椅實物也差不多，可知是兩宋一般通行式樣。衣着和前圖小有同異，近似小城市中兒童情形。

陸放翁詩："兒童冬學鬧比鄰，據案愚儒卻自珍。授罷村書閉門睡，終

插圖一〇六 · 永樂宮壁畫
之《村學圖》

年不着面看人。"自註:"農家十月,乃遣子入學,謂之
冬學書。所讀雜子百家姓之類,謂之村書。"本畫正如
把陸放翁詩加以形象化的一種嘗試或解釋。又曹寵題《村
學堂圖》云:"此老方捫蝨,眾雛爭拊火。常想訓誨間,
都都平丈我。"寫的正是冬天景象,末句係《論語》"郁
郁乎文哉"讀的別字。可知同類用村塾師生活作的主題
社會風俗畫,必相當流行。在宋代民間藝術家筆下,均
極感興趣,曾當成一個主題作種種不同反映。《天籟閣
藏宋人畫冊》中就有兩種村塾形象(另一為《孟母三遷
圖》)。永樂宮元人壁畫中亦有一村學圖(插圖一〇六)。

宋代繪畫重就社會現實題材寫生,在各方面都取得
顯著成就,留下許多反映社會現實的優秀藝術品。過去
人多以為花鳥山水畫方面成就特別高,人物故事畫則不
如唐代,正如郭若虛《圖畫見聞志》說的,因為不悉古
代衣冠制度,難得本來面目。其實當時繪畫藝術重點,
雖已轉到花鳥山水方面,人物故事畫則多因襲唐代粉
本,當然不易突破前人紀錄。至於描寫當前社會風俗人
事,用平民生活作為對象的作品,還是比唐代更廣泛接
觸到各方面,依舊取得極多成就,留下許多優秀作品。
如有關兒童生活的題材,傳世的即有《百子圖》、《春庭
戲嬰圖》、《撲棗圖》、《鬥蟋蟀圖》、《影戲圖》、《拍球
圖》、《貨郎》等,都作得十分生動活潑,富於生活氣
息。衣着由頭到足,也提供了許多不同式樣,可補文獻

所不足。此外,有反映北宋汴梁社會市廛百業景況和勞
動人民小市民生活活動的張擇端《清明上河圖》,反映
農業生產過程的樓璹《耕織圖》,反映川中舟子在三峽
驚濤駭浪中和自然搏鬥的傳為范寬作的《長江萬里圖》
和李嵩《巴船出峽圖》,反映村醫在鄉下為農民治病的
李唐《灸艾圖》(或《村醫圖》),反映船夫漁民寒苦生活
的王詵《漁村小雪圖》、夏圭的《溪山清遠圖》,表現當
時雜劇演出的《雜劇人圖》,表現都市、鄉村串街小商
販的《貨郎圖》,以及表現宋統治者為壯觀瞻,組織了約
二萬人的龐大儀仗隊的《大駕鹵簿圖》,等等。末一種
係統治者安排大場面,近於有意炫耀武力,威脅人民,
反映的是封建上層組織制度。其他作品,不僅在藝術上
各有不同高度成就,特別重要的還是較客觀地描繪了社
會各方面栩栩動人的生活形象。尤其是對於勞動人民和
小市民生活面貌,無一不充滿了感情,衣着式樣也都能
持謹嚴的現實態度,保留下大量豐富有用資料。部分歷
史故事畫,如《便橋會盟圖》、《免冑圖》、《胡笳十八拍
圖》、《文會圖》(寫唐十八學士)、《香山九老圖》、《西
園雅集圖》、《中興禎應圖》,寫過去雖難得歷史本來面
貌,寫當時卻還具有較高表現能力,且較細緻客觀,於
背景或附件中,反映出宋代社會生活情況。衣着更極具
體。多樣化的內容,為後來元明小說戲曲插圖版畫,打
下個扎實的基礎。

宋雜劇圖

圖一七一　宋
高冠子、大袖長袍、賣眼藥郎中，諢裹、圓領小袖長衣、束腰帶、練鞋、手臂"點青"市民
（宋人繪《雜劇人物圖》）

圖一七二　宋
諢裹、對襟旋襖、"釣墪"襪袴、彎頭短統靴戲裝婦女和花冠、對襟旋襖、加腰袄戲裝婦女
（宋人畫《雜劇人物圖》）

原畫現藏故宮博物院，曾印於《兩宋名畫冊》中，共計兩幅，不著名目。一幅中有二男角色，其中一人帽子上、衣服上、口袋上滿着眼睛。中國戲劇學院周貽白教授以為當是南宋官本雜劇中的"眼藥酸"。所見甚是。這種趣劇，北宋時已出現，元代更為發展。

畫作宋金時雜劇人演出形象，"眼藥酸"為當時諸雜大小院本名目之一，見於《東京夢華錄》。陶宗儀《輟耕錄》卷二十五"院本名目"條下，於"諸雜大小院本"名目中，還載有"合房酸"、"麻皮酸"、"花酒酸"、"狗皮酸"、"還魂酸"、"別離酸"、"王纏酸"、"謁食酸"、"三撰酸"、"哭貧酸"、"插撥酸"、"是耶酸"、"怕水酸"十三種，又有"四酸擂"、"四酸提猴"、"四酸諱偌"、"酸賣徠"等等。雜劇題目中加"酸"字，向例多是用窮知識分子作嘲弄對象的，"眼藥酸"也不在例外。

另有"眼藥孤"。照習慣，"孤"多指做官的，"酸"則屬於落魄窮秀才一類角色，可知以賣眼藥為名的還有好些種。總之，正如前人所說，"使優人效之以為戲，博觀者一笑"，近於趣劇則極顯明。近人胡忌《金元雜劇考》二六三頁，推測搬演面貌應為"散說兼滑稽詼諧動作的戲劇"，和畫面情形相合。《文物精華》作本畫題解時，則說圖中多有小斑鼓，可知這種演出必兼說唱，談的都有道理，也可說是後來大鼓書演出的最早模樣。更早千年左右，則為川蜀型說唱陶俑（事實上應是《後漢書》中所說的"蜀中鼓員"）。

稱酸的來源，或本於唐人呼秀才為"措大"。宋元戲曲中則通作"酸丁"。《西廂記》中的張生，也免不了"酸丁"綽號。圖中所扮演的或即當時飄鄉賣眼藥郎中本來樣子。《清明上河圖》卷中，就有一些在汴河街上賣膏藥的走方郎中，手中拿個長長招子，繪上一串膏藥形象，以便引人注目，和這個畫情形十分相似。在山西右玉寶寧寺發現的元人繪大量水陸道場畫，畫中作古代九流百家人物，也有眼科醫生，衣着具眼睛形象的，十分近於寫實（插圖一〇七）。不同處，只是一則以此糊口為專門職業，一則在雜劇中摹擬它，或加以適當誇張，在瓦舍裏演出，娛樂小市民而已。

又宋人李嵩繪《貨郎圖》，玩具擔上也可發現這種面具似的眼睛，可知"眼藥酸"的扮演，不僅是當時社會中小市民所熟習，小孩子也常用來作為遊戲的。

圖中另一人腰間插一把扇子寫了個"諢"字，顯然即插科打諢故意裝傻賣呆的角色。臂肘間加有繡文，即唐宋市井流行的"點青"。所謂"錦體繡文"，為當時一般社會習見，上層社會因之也有有意仿效取樂一時的。《大宋宣和遺事》記趙佶弄臣李邦彥行為，即是一例。"人呼李邦彥為浪子宰相。一日，侍宴，先將生絹畫成龍文貼體，將呈伎藝，則裸其衣，宣示文身。"點青又名劄青，最流行應數唐代，段成式《酉陽雜俎》卷八"黥"部有較詳細記載，反映出社會一時流行的風氣。如說當時長安有個張幹，即於左右膊刺

字"生不怕京兆尹，死不畏閻羅王。"又有個王力奴，用五千錢請人刺胸腹作山亭院池花樹草木鳥獸，工細如設色畫。還有一身刺遍白居易詩意的。當時四川人最擅長，有刺毗沙門天王的。統治者認為是市井流氓和無賴軍卒藉此招搖撞騙，禁不勝禁。京兆尹竟捉來即杖殺，前後死去約三千人。到宋代，這門技藝，仍在民間廣泛流行，常見於記載中。內容多樣化的程度，已遠不及唐代。

宋代軍隊中也有把"點青"當成一種制度來運用。《宋會要稿》中"方域二之二八"，即載有紹興十三年二月四日"臣寮言，乞倣范仲淹措置陝西民刺手之法，凡鋪兵並與刺臂，稍大其字，明著某州某縣斥候某兵某人。凡逃在他州他縣者，並不得招收。遇支衣糧……其當請者驗臂支給。冒請逃竄之弊，可以革除。"至於其他兵卒，在手足上刺花刺字作為標誌的，還常見於記載。刺的只是花紋圖案，還是兼有番號名目，詳細內容已難明白。《水滸傳》裏說及黥配，係於臉上加金印。另一種記載，則說及奴婢逃亡，係在眼眶四圈刺成記號。女真掠宋人民則刺耳部作記號。追源溯流，實出於兩種不同用處：吳越民族斷髮文身，以避水中蟲蛇為害，具保護性；中原則為自古以來的黥刑，為對奴隸處分的標誌。雜劇人用於臂肘間，圖一七一反映相當具體。

圖一七二作二女角，兩手各用宋代特有的"扠手示敬"禮，頭戴生色折枝花，上身各着對襟旋襖，領抹加有一兩條繡花邊，一人身穿小褲，膝以下若着網狀長襪，小小彎弓短統靴，應即宋代禁令中常提起的"釣墪"、"襪袴"，來自契丹女真風俗。上層婦女平時不許服用，有正式法令禁止。戲劇扮演，不算違法犯禁。

宋磚刻雜劇人丁都賽

採自河南偃師酒流溝宋墓出土磚刻，原物現藏中國歷史博物館。其中一件旁有"丁都賽"三字，原件高約一米。據《東京夢華錄》記載，"丁都賽"原是北宋開封六個著名年青雜劇人之一。宋代用社會上有羣眾的歌舞伎圖像殉葬，代替了唐代用家中音聲人歌舞伎作明器，是一種發展。過去文獻上還少記載過。

《東京夢華錄》"諸軍呈百戲"條稱："駕登寶津樓，……繼而露台弟子雜劇一段，是時弟子蕭住兒、丁都賽、薛子大、……後來者不足數。""女童皆妙齡翹楚，結束如男子，短頂頭巾，各着雜色錦繡撚金絲番緞窄袍，紅綠吊敦，束帶。"

後面提的衣着，相當重要，雖不一定和丁都賽衣着相似，但磚刻反映和另一傳世雜劇人繪畫二角色衣着卻大致相合。衣下着的便是所謂"吊敦"服。"吊敦"一作"釣墪"，在宋代為奇裝異服，受法律禁止的。北宋政和二年正月五日止雜服禁令，令文說，"衣服冠冕，取法象數，尊卑有別，貴賤有等，各有其制，罔得僭踰。……習尚既久，人不知恥，……自今應敢雜服，若氈笠、釣墪之類者，以違御筆論。"宋人說"違御筆"意思，即反抗"聖旨"，是犯大不敬罪的。吊敦或釣墪顯然是一種東西。究竟是甚麼？政和七年詔令極重要，"敢為契丹服若氈笠、釣墪之類者，以違御筆論。"史志加以說明，"釣墪，今亦謂之襪袴，婦人之服也。"釣通作鈎，和《夢華錄》記載比證，大致以釣為是。吊敦就是釣墪。襪袴也即是本圖丁都賽所穿的樣子，和雜劇圖一紅衣女子所穿，與後來解馬裝有一定聯繫，是契丹風俗。後來明清"踹軟索"的繩伎女子，始終作這種裝扮。照宋代社會一般習慣說來，當時是認為近於奇裝異服，不倫不類，即廚娘婢侍也不宜穿的。但據一再禁令看來，卻可推想當時至少在中下層社會，必已相當流行，習為風氣，還影響到社會中上層，正如同北宋男子流行文身，稱"錦體繡文"一樣。或以為"吊敦"即"冒頓"，即匈奴、鮮卑服制，時代相去太遠，似難徵信。

磚刻中所見幾個雜劇女子，多依舊着吊敦演出，原因大致是歷代關於服制禁令，含義本有階級區別，對於伎樂人，則重在分別貴賤，不許穿金戴玉，冒充大家閨秀；對於一般社會，則以為非中原傳統，即近奇裝異服，跡近招搖。吊敦用法律限制，實屬於第二種原因，怕當時上層社會普遍受影響，事實上已受一定影響，所以一再禁止。至於演劇藝人，即在皇帝面前演出時這麼穿着，卻令人開心寫意，不算違法犯禁的。宋元明法律都明白提出，"妓樂承應公事，諸凡穿着，不受法令限制"。

又文中稱"各着雜色錦繡撚金絲番緞窄袍"。所謂"撚金絲番緞"，應即是當時入居秦川或關外回鶻工人織造高級錦緞之一，《大金集禮》一書中一再提及這類加金絲織名目。洪皓《松漠紀聞》卷上，在回鶻條內曾有較詳細記載。此外，還有出自西北的高級毛織物，名目尚有"褐里絲"、"褐黑絲"、"門得絲"、"帕里呵"，皆用細毛織成，以二丈為匹。多為當時高昌、于闐、龜茲、甘州、沙州生產，由西夏入貢契丹，轉至中原。曾敏行《獨醒雜志》，則述及流行情形和原因。由此得知當時民族矛盾雖日趨尖銳激烈，民族文化交流影響卻在不斷增加。官府雖一再用法令禁止，收效卻極微小。除衣着式樣、材料以外，還有藝術中的音樂、繪畫等等。《獨醒雜志》卷五說："宣和間，客京師時，街巷鄙人多歌番曲，名曰異國朝、六國朝、蠻牌序、蓬蓬花等。其言至俚，一時士大夫亦皆歌之。又相國寺雜物處，凡物稍異者皆以番名之。……市井間多以絹畫番國士馬以博塞（即關撲，有賭彩意）。先君以為不至京師才三四年，而習氣一旦頓覺改變。當時招致降人，雜處都城，初與女真使命往來所致耳。"根據這個記載，也可明白《宣和畫譜》收錄署名胡瓌父子和房從真畫的《番部圖》竟達百十餘種的原因所在。同時還可明白宋代北方民族文化的交流與融合，特別顯著實在北宋宣和靖康間，且和契丹遼政權的崩潰、女真興起、與宋使節往來密切相關。過去談藝術史文化史的，均少具體提及這些民族文化融合的問題和影響，因此解釋這類藝術題材時，不免多附會猜想，或十分籠統，難得要領。

另外一組雜劇人磚刻，《文物》一九六〇年第五期，一九六一年第十期均有專文介紹，可供參考。

一一二

宋磚刻廚娘

圖一七四

左 宋
高冠髻、小袖對襟旋襖、
長裙溫酒廚娘
（河南偃師酒流溝宋墓出土廚娘磚）

中 宋
高冠髻、小袖對襟旋襖、
圍腰、長裙婦女
（河南偃師酒流溝宋墓出土磚刻畫）

右 宋
高冠髻、交領衣、圍腰、
長裙、戴釧鐲廚娘
（河南偃師酒流溝宋墓出土廚娘磚）

　　採自中國歷史博物館藏品，分別作煮酒斫鱠、烹調雜事。本來應當是家庭廚娘形象，但是和《東京夢華錄》"飲食果子"條記北宋汴梁（開封）賣酒婦女服飾有相通處，"更有街坊婦人，腰繫青花布手巾，綰危髻，為酒客換湯斟酒，俗謂之'焌糟'。"可見當時市面上的賣酒娘子裝束，也極相近。有可能反映的恰正是北宋社會上層一般情形，出現於墓葬中，和用"丁都賽"作主題用意相同。又宋人洪巽《暘谷漫錄》記廚娘事，"京都中下之戶，……每生女，則愛護如捧璧擎珠。甫長成，則隨其姿質，教以藝業，名目不一。有所謂身邊人、本事人、供過人、針線人、堂前人、雜劇人、拆洗人、琴童、棋童、廚娘，等級截乎不紊。就中廚娘最為下色，然非極富貴家不可用。"下面接敘某縣官把一廚娘請來時，即下廚上灶表演手藝，

361

"廚娘更換圍襖圍裙，銀索攀膊……"作幾樣極普通的菜，就耗費了大量原料。後來到賞錢時，又提出一個例單，說到某某家中賞過多少銀兩。這個知縣官，終於因為花銷太大，難以為繼，只好趁早打發走路。（原文見《說郛》卷七十三）

宋代文官如縣令或級位更低些的，薪給居多相當微薄，加之法令也較嚴厲，且升級轉任，考核制度要求也較苛刻，作官者多出身科舉，以清廉相尚，因此大貪污較少出現。至於知府以上及官僚地主，一面尊孔孟，講性理，空談致知格物尊孔孟之道，一面卻居多善於聚斂剝削。有的還經營商業，增加收入。或利用職權，假公濟私（如《朱熹文集》中彈唐仲友用縣府印花縝板染印彩帛出售營私事）。官位較大，生活方面自然也極其奢侈。北宋的寇準，南宋的張俊，都是顯著的例子。李格非《洛陽名園記》敍述退隱大官僚的許多有名園林，除一個司馬光的"獨樂園"建築簡陋，其他通是花木亭榭、富麗堂皇，全建築在對人民的剝削的基礎上。《暘谷漫錄》記載，正說明這個事實。變相奴婢之多，是為這個社會上層準備的。從墓葬中也有相應反映。一面是經常還把二十四孝故事作成浮雕磚，作為封建社會傳統孝道的點綴，一面卻更多出現《暘谷漫錄》中提起過的種種，如侍奉死者生活娛樂的婢僕廚娘形象。白沙宋墓婢女奉茶佃戶送禮壁畫，遵義宋墓宴樂歌舞浮雕（插圖一〇八、一〇九），山西宋墓的雜劇演出雕磚，和北宋著名雜劇人丁都賽畫像磚在墓葬中出現，及本圖中幾種磚刻在墓葬中出現，內容雖不一樣，反映的社會情況卻完全相同。

又說廚娘下灶時"銀索攀膊"，圖中雖無所見，宋人繪《百馬圖》中的馬夫，在鋤草時卻使用到（見圖一六七）。得知勞動人民為便於操作，經常把一條繩索搭在頸項間，兩頭繫定，袖口摟上，是一般習慣。說廚娘用銀索攀膊，表示與眾不同而已。《武林舊事》卷六，敍南宋臨安（杭州）市上小經紀百餘種，手藝人中即有"攀膊兒"，應指經售修理這種小用具的專業者而言。元代人記載裏也提到，可知還繼續使用。

宋瑤台步月圖

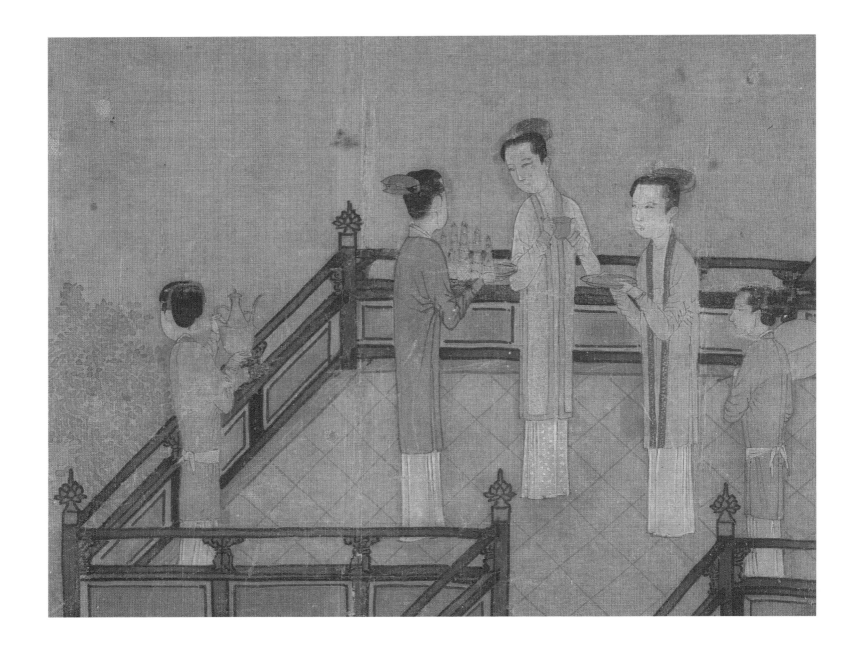

圖一七五　宋
高冠髻、小袖對襟旋襖、長裙婦女
（宋人繪《瑤台步月圖》）

採自宋人畫冊，原畫藏故宮博物院。

宋代公私建築多於庭園中或屋後空處築一台，可供賞月飲酒，登高望遠。圖像中所見，合是上中層人家的露台。《清明上河圖》中還可發現茶館裏也有於屋後設露台，供人喝茶飲酒賞月的。

裝束和廚娘磚大體相同，偏於瘦長，惟畫中身份顯明是屬於貴族階層，夏夜衣着薄質紗羅登露台玩月情形。髮髻如玉蘭花苞，如非宋代通行的魚骨冠，即羅帛絲質加蠟成形仿像真花的冠子。外衣衫子對襟，有二長條花邊由領而下，多屬戳紗繡法，宋墓常有大量實物出土，也有織成畫成的。宋人凡提"領抹"，必兼畫繡而言。衣式如近代短大衣，叫做"旋襖"，是由唐代上襦發展而成。兩宋通行約三個世紀，到南宋則日益加長。元代南方婦女猶因襲不大變，惟本身益長而已。

唐代公私衣服多用綾，綾的品種名目格外繁多。《唐六典》諸道貢賦敍述到的，還只是其中特別著名部分。宋代公私衣服改用羅，諸路州多設織羅務監督生產，羅的生產因之得到突出進展。宋代江寧府潤州有織羅務，湖州有織綾務，生產量都極大。僅以北宋熙寧七年兩浙一路上貢歲帛而言，就達九十八萬匹（見《宋史》一七五"食貨志"）。內中部分指一般絹帛，部分即指特種花紋精美綾羅花紗。夏季則用紗，宋代相州的暗花牡丹花紗，紹興的輕庸紗，譙郡的縐紗，都極著名。特種花紗中還有"茸背"、"透背"種種名色。因過分勞民費工，某一時曾用法令禁止過，可知精美已超過一般應用需要。

雜植物纖維，這一時期作夏服也得到廣泛利用。例如莊季裕《雞肋編》卷上："單州成武縣織薄縑，修廣合於官度，而重才百銖，望之如霧。著故浣之，亦不紕疏。""蘇州以黃草心織布，色白而細，幾若羅縠。越州尼皆善織，謂之寺綾者，乃北方隔織耳，名著天下。"陸游《老學庵筆記》卷六："亳州出輕紗，舉之若無，裁以為衣，真若煙霧。"絲麻混紡織物，晉唐以來南方即有絲布，南朝則有花練，宋代生產也有發展。陶穀《清異錄》稱："臨川、上饒之民，以新智創作醒骨紗，用純絲蕉骨，相兼撚織。"花練在宋代且製作益精，價值益高，如楊彥齡《楊公筆譚》稱："南方有練布，如蕉練、蒲練之類，其精者，號百易練，言百匹鹿練易此一匹耳。"此外西北毛織物也有極薄可作春秋服用的，如《雞肋編》說："涇州雖小兒皆能撚茸毛為線，織方勝花，一匹重只十四兩者。宣和間，一匹值錢至四百千。"宋時一匹照例長及二丈，重只十四兩，可知必十分細薄精緻。

宋代，木棉已於閩廣有較大面積種植，方勺《泊宅篇》即有記載："閩廣多種木棉，樹高七八尺。樹如柞，結實如大麥而色青。秋深即開，露白綿茸茸然。土人摘取出殼，以鐵杖捍盡黑子，徐以小弓彈令紛起，然後紡織為布，名曰吉貝。今所貨木棉，特具細緊爾。當以花多為勝，橫數之，得一百二十花，此最上品。海南人織為巾，上作細字雜花卉，尤工巧，即古所謂疊巾也。"所說花多為貴，以滿幅能織百二十花為上品。所謂疊巾，似指《後漢書·西南夷傳》說的白疊布及魏晉樂府詩中提及的白疊巾而言。《嶺外代答》和《諸蕃志》均有關於西南蠟染印花布記載，及絲棉交織彩錦記載。

宋代都市婦女，不論貧富多用冠梳，因此敍南宋事如《夢粱錄》卷十三"諸色雜貨"條記載，街上小手藝人中，就有"修幞頭帽子、補修魿冠、接梳兒、染紅綠牙梳、穿結珠子、修洗鹿胎冠子、修磨刀剪、磨鏡，時時有盤街者，便可喚之。"又有挑擔賣木梳、篦子、冠梳、領抹，"四時有撲帶花朵"，"更有羅帛脫蠟像生四時小枝花朵，沿街市吟叫撲賣。""團行"條還說："最是官巷花作，所聚奇異，飛鸞走鳳，七寶珠翠首飾，花朵冠梳，及錦繡羅帛，銷金衣裙，描畫領抹，極其工巧，前所罕有者悉皆有之。"彩帛生意經營，也動以銀兩巨萬。

談北宋事的《東京夢華錄》中"相國寺內萬姓交易"條則說："佔定兩廊，皆諸寺師姑賣繡作、領抹、花朵、珠翠頭面、生色銷金花樣、幞頭帽子、特髻冠子、條線之類。"宋人有意尊崇道教，大興土木。以北宋汴梁一地而言，由玉清昭應宮、絳霄宮等，集中天下名工巧匠和木石顏料，耗費無數人力物資，來迎奉騙子道士如林靈素、王老志之徒，聽其謊張為幻，愚惑人民。每一道觀落成，還必君臣互相祝賀，款待天下道士以酒食，到萬人以上。但一般出家入道婦女，經濟上卻已不可能如唐代那樣過着富裕寄食生活，有的必需自食其力。因此，繡作領抹花冠首飾等，成了她們的專業，而藝術上以"天下十絕"著名的北宋的大相國寺兩廊，竟全被女道士、尼姑賣婦女首飾服用攤子所佔。

一一四

宋太原晉祠彩塑

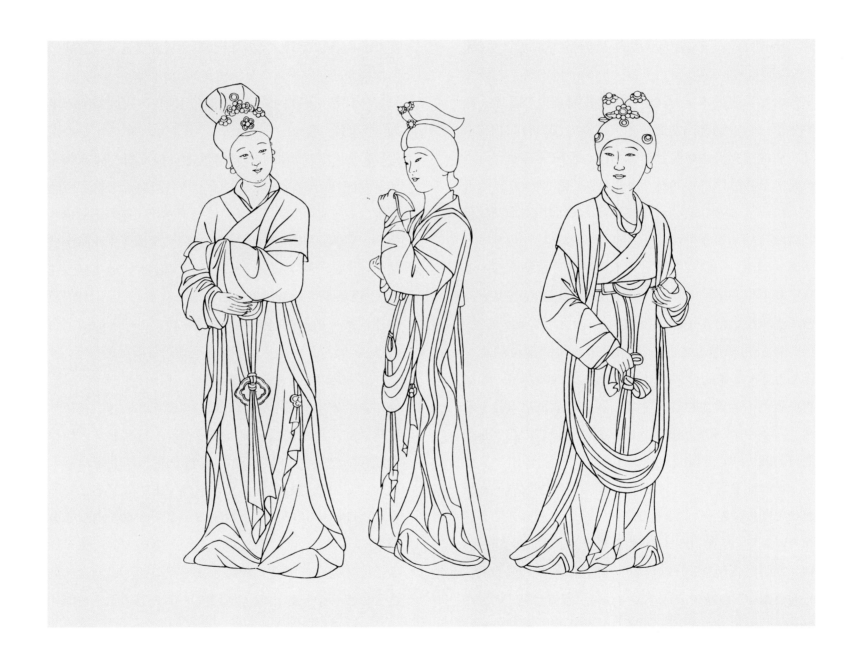

採自山西太原晉祠彩塑，原塑在山西太原市西南五十里懸甕山麓晉水源所在的聖母殿內。

照記載，是為祀奉古代邑姜而建築，成於北宋天聖間。塑像是兩旁女侍，共計四十多件，部分經過後來裝修，塗彩加工，已失去本來精神，惟基本還是五代十國衣着形象。肩領間還用唐式披帛，事實上宋代這個時期，宮廷或普通社會多已不再使用。主要原因應是，當作宮廷女官神像供奉，照習慣，多依據較早些制度而作。惟《宋史‧輿服志》常提及宮廷女官按照等級佩服的"玉環綬"，在塑像中卻有比較具體反映。藉此得知，宋代結綬實有種種不同式樣，玉環形象也各不相同，特別是玉環和綬的關係及位置，多在腰下正中，可以補充史志敍述形容不足處和解釋不明白處。從塑像處理一望而知。

宋代藝術重寫實，影響到塑像的取材，誠如近人論著說及的，塑像雖作為侍奉神而產生，面貌身形或據當時宮廷嬪妃婦女而成，所以弱骨豐肌，穠纖得中，符合宋初社會審美標準。臉形清秀圓潤，並於神情間看得出不同年齡、性格和感情。髮髻式樣也富於特徵，有作花冠特髻的，有結雙丫髻的，和成都王建墓石刻伎樂髮式，傳世《朝元仙仗圖》卷中天樂伎髮式，各有不同，又極其顯明，實同出於唐代現實社會，和當時宮廷樂舞且有密切關係。但晉祠塑髮飾和衣着，卻比較家常。這些衣着是否就是按照宋初宮廷女官宮嬪而作，或係依據五代十國時有區域性式樣，還有待把它和其他畫塑及傳世《女孝經圖》、《宮蠶圖》、《中興禎應圖》等所反映形象進行分析比較，並結合《武林舊事》、《宋史‧輿服志》等敍述相互印證，才會得出落實的知識。

北宋大都市婦女，除愛好大髻大梳，還特別重視花冠，和當時社會養花戴花風氣有不可分割聯繫。除應時令戴真花外，一般經常使用的花冠，多用各色羅絹或通草做成，講究的加金玉玳瑁珠子。這種花冠興於唐代，盛行於兩宋。北宋時，汴梁市面即有許多專賣花冠的舖子，南宋臨安且有魷冠及鹿胎冠子行市，百業中有專修花冠的手藝人，詳細情形見於《東京夢華錄》、《武林舊事》、《夢粱錄》、《都城紀勝》等著述中。

這種花冠大多仿效著名的牡丹芍藥而成，從《洛陽花木記》及《牡丹譜》、《芍藥譜》列舉的特別品種名目，得知許多名花都有機會被仿效作為婦女頭上裝飾品。許多花當時也就用冠子作為名稱。例如王觀《芍藥譜》說：

"冠羣芳"是大旋心冠子，深紅色，分四五旋，廣及半尺，高及五六寸。"賽羣芳"為小旋心冠子。"寶裝成"稱髻子，色微紫，高八九寸，廣半尺餘，每一小葉上絡以金線，綴以玉珠。"盡天工"是柳蒲青心紅冠子，於大葉中小葉密直。"曉裝新"屬白續子，葉端點小殷紅色，每朵三四五點，像衣中點續。"點裝紅"是紅續子，色紅而小。"疊香英"是紫樓子，廣五寸，高盈尺，大葉中細葉二三十重，上又聳大葉如樓閣狀。"牡丹"則有重樓子。"積嬌紅"是紅樓子，色淡紅。"醉西施"為大軟條冠子。"道裝成"是黃樓子。"掬香瓊"是青心玉板冠子。"素裝殘"是退紅茅山冠子，初粉紅即漸退白，青心而淡素。"試梅裝"是白冠子，白續中無點者。"淺裝勻"是粉紅冠子。"醉嬌紅"是深紅楚州冠子，有一重金線。"擬香英"是紫寶相冠子。"姤嬌紅"是紅寶相冠子。"縷金囊"是金線冠子，於大葉中細葉下抽金線，細細相雜。"怨青心"是硬條冠子，色絕淡。

此外還有"宿裝殘"、"取次裝"、"效殷裝"、"袁黃冠子"、"碶石黃冠子"、"鮑黃冠子"、"楊花冠子"等等名目，無不和當時真正花冠有關聯（插圖一一〇、一一一）。又有許多種花作某種斑點，和某種染續花紋相合，卻可根據它知道宋代婦女衣着印染絲綢花紋，和封建統治者大耗民財物力而作成的儀仗繡衣鹵簿中穿的團花續衫有甚麼同異處。當時許多種印花綢子，就顯然多直接模仿這些花上斑點而作成。從海舶而來的有犀象香藥、珍珠、蘇木、薔薇露、猛火油等物。外銷除瓷、鐵、漆及其他日用器物外，絲織物中經常還有"荷池續絹"，大致指的是罨畫開光花式的印染綢子，近人註《諸蕃志》等書，多點定作二物，實不得其解。

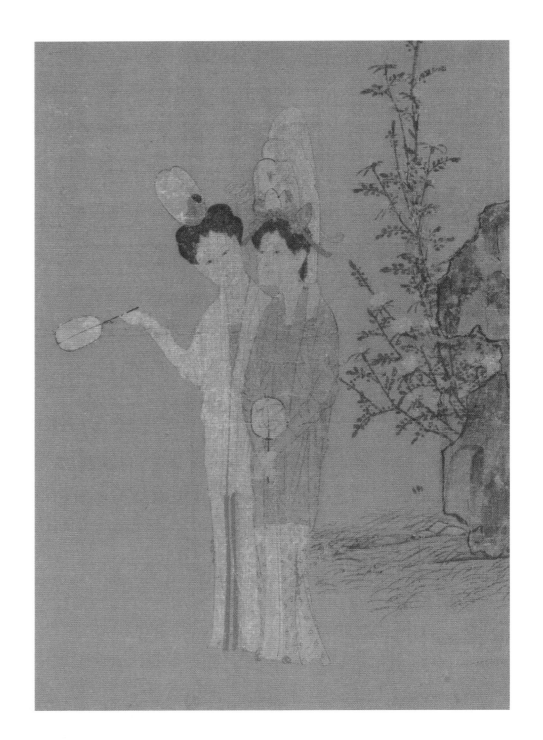

插圖一一〇・北宋戴重樓子
花冠婦女
（見於《中國歷代名畫集》）

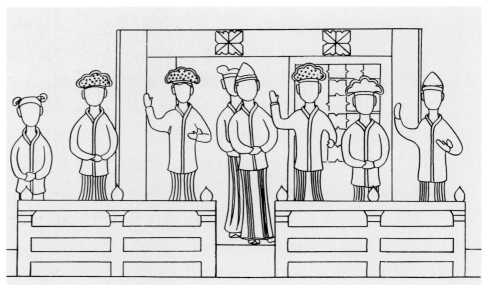

插圖一一一・北宋戴花冠婦女
（柿莊四號墓門上平台及陶俑）

一一五

宋墓壁畫樂舞

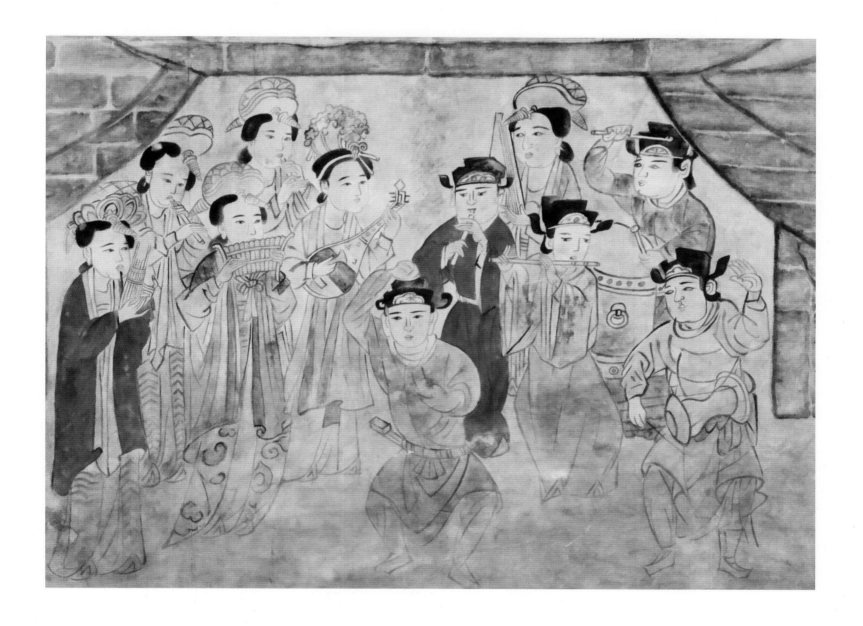

圖一七七　宋
高花冠（孝冠）、對襟旋襖、長裙女伎
樂和曲翅幞頭、圓領大袖長衣男女伎樂
（河南禹縣白沙北宋元符三年趙大翁墓
壁畫）

採自河南禹縣白沙宋墓壁畫，據中國歷史博物館摹本。

　　畫中作男女樂部各一列，中一舞者頓足舉手作舞容。女樂人大髻高冠，男樂人戴曲腳幞頭，穿大袖寬衫，束帶。面貌極像婦女，或為臨時僱傭女子伎樂人的扮演。宋代高年老人袁裒，生於北宋，死於南宋，活了將近百歲，還及見畫中汴梁婦女裝束種種變化，所著《楓窗小牘》即有記載："汴京閨閣

妝抹凡數變：崇寧間，少嘗記憶作大髻方額（宜如敦煌宋畫額前着六梳髮髻插六笄婦女情形）。政宣之際，又尚急把、垂肩（冠則名"等肩"，定陵出皇后冠子即仿之而成）。宣和以後，多梳雲尖巧額，鬢撐金鳳。小家至為剪紙襯髮。"本圖中壁畫，照墓葬題字為元符三年，髮髻既具"急把、垂肩"式樣，也見"雲尖巧額"規格，可印證記載，並補充作者記憶不及處。墓主趙大翁是個宗室地主，家中婦女裝束髮髻部分，和伎樂相同。或以為實當時孝冠，提法亦可參考。

又《東京夢華錄》"宰執親王宗室百官入內上壽"條："諸雜劇色皆諢裹，各服本色紫、緋、綠寬衫，義襴，鍍金帶。……每遇舞者入場，則排立者叉手，舉左右肩，動足應拍，一齊羣舞，謂之挼曲子。"畫中所見，只一人作舞容，雖不如《夢華錄》記載封建帝王上壽大排場百一，但是雜劇人服色和舉肩動足挼曲子作舞容情形，卻和《夢華錄》記載相通。墓主宗室趙大翁家樂或臨時僱來辦喪事湊熱鬧的雜伎樂，學仿宮廷上壽作樂，有共通處，不是不可能的。（弔客臨門時，即奏樂舉哀，這種風氣還一直保留於數十年前舊社會中。）宋人所謂"諢裹"，多指巾子結束草草，不拘定例，即用於"大駕

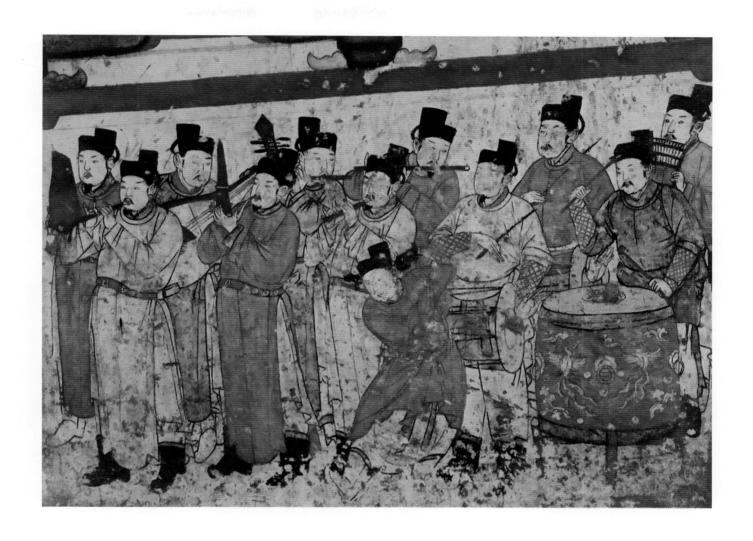

插圖一一三・《散樂圖》
（河北宣化遼天慶六年墓壁畫）

插圖一一四・宣化遼墓壁畫
所見漢人僕從

鹵簿"中，也有非正常定型官服應有意思。樂部由女子喬裝、穿戴種種，或近似諢裹。近人有以為即唐之渾脫帽，似可商討。

宋服制中常提及曲腳幞頭，一般公差承應人所常戴，本畫中形象反映比較具體，可和宋人《春遊晚歸圖》、《中興禎應圖》中吏卒形象同參。《春遊晚歸圖》按制度，一騎馬官僚有十個吏卒在前後隨行，應當是知縣到任描寫，題目顯明是後人妄加。因為惟有縣官赴任，方會有十來個衣着相同差吏扛交椅、擔行李，隨從馬匹前後同行（插圖一一二）。

又宣化出土一遼墓壁畫樂部有類似反映，惟樂人多着宋代紅綠正規"圓領"官服。除幞頭捲曲，此外紗帽式樣及腳下穿的唐式烏皮六縫靴，不是差吏所能穿，也非伶官所能備，應是有意用宋代被俘虜或投降宋官充當。正如《大宋宣和遺事》記載，汴梁失陷後，金人虜掠趙宋宗室男女親屬三千餘人。到燕京後，住在一個廟宇中，平時這些后妃宮女多圍坐地下，向火刺繡縫紉，到金軍飲酒作樂時，就叫她們唱曲子侑酒。宋王室宗親家屬的遭遇，還這樣受虐待，因此，在遼墓中發現用宋代陷敵官員奏樂圖像，也就不足為奇了！（插圖一一三、一一四）

宋墓壁畫梳妝和宴飲

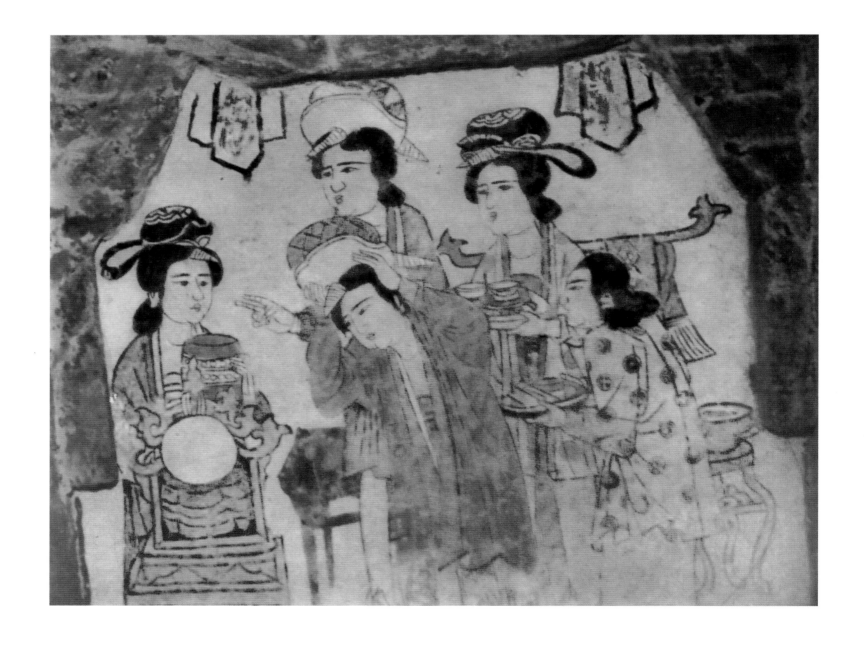

圖一七八　宋
高花冠（孝冠）、對襟旋襖、
梳妝宗室地主家屬婦女
（河南禹縣白沙北宋元符三年
趙大翁墓壁畫）

圖一七八據中國歷史博物館藏摹本繪。

　　畫中有一糧食袋子，上署"宋元符三年趙大翁"字樣，得知時代當屬北宋，為一宗室地主墓葬。本圖左部是他家中親眷在喪事中日常生活情況，右部二主人，中間擱一長桌案，上面照例放了些飲食具，包括溫酒注碗和台

圖一七八　宋
幞頭、圓領衣和高髻、交領衣宗室
地主夫婦和孝子或家屬
（河南禹縣白沙北宋元符三年
趙大翁墓壁畫）

盞，全部係浮雕加彩繪而成，男的應即趙大翁本人生前樣子，後面侍奉是孝子親屬。畫中反映出本人生前過着剝削寄食生活，死後還妄想繼續下去，其貪心至死不改。尚有另一圖，反映佃戶送喪禮財帛情形。可知地主利用親屬死喪，聚斂剝削佃戶事，也是自古有之，貫串於整個封建社會制度中，惟漢代石刻刻畫得更明確具體。

宋史志和私人筆記，涉及宋人髮髻向高大發展，致一再見於政府法令禁止，記載特別多。除《輿服志》外，《宋朝記實》、《燕翼貽謀錄》都道及，且相當具體。有的還提出尺寸。畫幅所見雖多，但時代難於肯定。這個壁畫的發現，讓我們得到進一步明確的印象，得知是元符時式樣。白沙距汴梁近，死者且是宗室，無疑和當時宮式"大梳裹"必有一定聯繫。據敦煌進香人壁畫，則宋初太平興國時畫跡，即已啟其端。周輝《清波雜志》卷八說："皇祐初，詔婦人所服冠，高毋得過七寸，廣毋得踰一尺。梳毋得踰尺，以角為之。先是宮中尚白角冠，號內樣冠，名垂肩、等肩，至有長三尺者，登車檐（肩輿）皆側首而入。梳長亦踰尺。議者以為服妖，乃禁止之。輝自孩提見婦女裝束，數歲即一變，況乎數十百年前樣製，自應不同。如高冠長梳，猶及見之，當時名'大

梳裹'，非盛禮不用，若施於今日，未必不誇為新奇，但非時所尚而不售。大抵前輩治器物、蓋屋宇，皆務為高大，後漸從狹小，首飾亦然。"（這也只是就事論事。總的說來，元明又復有一時期向高發展，一金銀花冠作"王母隊"，上加分許天樂伎，達百餘人，總重量達二十八兩金銀。）

據周輝記載，可知南宋早年遇大喜慶還重"大梳裹"，一般已日趨狹小。不過所說狹小，仍只是和"大梳裹"相對而言，比元明常見髮髻，還是高大得多，為歷史上所少見。

宋會昌九老圖

圖一七九　宋
高裝巾子、交領襴衫退職文人（宋人繪《會昌九老圖》）

　　原畫藏故宮博物院，或題香山九老圖，內容相同。畫唐詩人白居易等於唐代會昌年間在洛陽宅中集會賦詩故事。衣着則全屬宋式退隱閒居官僚常服式樣。

　　明中書舍人馬荃跋，摘引白居易記載：「會昌五年，三月二十四日，胡、吉、劉、鄭、盧、張等六賢，皆多年壽，予亦次焉，於東都敝居履道場，合尚齒之會。七老相顧，既醉且歡。靜而思之，此會希有。因各賦詩一章以紀之，或傳諸好事者。其年夏，又有二老，年貌絕倫，同歸故鄉，亦來斯會，續命書姓名年齒，寫其形貌，

附於圖左。……」年長的為李元爽，一百三十六歲。當時白年最小，也有了七十四歲。原為七人，所以白詩有「七人五百八十四」語。後加入李元爽和僧如滿，共九人，世稱「香山九老」。原本有圖，久已遺失。九人為李元爽、僧如滿、胡杲、吉頊、劉爽、鄭璩、盧真、張渾、白居易。圖為南宋劉松年補作，因作宋人野老閒居裝束。和北宋人作《洛陽耆英會圖》並傳於世。惟《耆英會圖》是立軸，就中司馬光等人，多作宋式「重戴」衣帽，着巾子上加風帽，與本圖小有不同。

插圖一一五・高士巾、東坡巾

❶
《韓熙載夜宴圖》所見巾子

❷
故宮舊藏無款《蘇軾像》所見巾子

　　巾子式樣即宋人所謂"高裝巾子"。因北宋人繪東坡像，就戴同樣高裝巾子，後人也叫它為"東坡巾"。

　　宋代還有所謂程子巾、山谷巾，多因人而傳，詳細情形及彼此差別雖有圖像可證，但還不易完全明白。如據元刻宋人畫像，則分別不大。米芾《畫史》："士子國初皆頂鹿皮冠，弁遺制也，更無頭巾。……其後方見用紫羅為無頂頭巾，謂之額子，猶不敢習庶人頭巾。其後舉人始以紫紗羅為長頂頭巾，垂至背，以別庶人黔首，今則士人皆戴。庶人花頂頭巾，稍作幅巾，逍遙巾。"所說鹿皮冠若如古弁，起於漢末，流行於晉南北朝。如合掌式宜稱為"帢"，若作波浪式則名叫"㡊"。南朝人作的《斲琴圖》、《列女仁智圖》等均有反映。其他種種傳世畫跡，如《七十二賢圖》中人頭上所戴式樣，可證原稿或上本於南北朝時舊圖

而成。至於《上河圖》、《西園雅集圖》、《十八學士圖》、《洛陽耆英會圖》，及出土大量壁畫，雖還保留百十種宋人巾裹不同式樣，但某某式樣應作某某名稱，卻還難於明確具體。至於本圖所見，當時亦名"逍遙巾"。遼金制，婦女年高也戴逍遙巾。照傳世《卓歇圖》、《十八拍圖》中蔡文姬等婦女頭上巾裹看來，即和東坡巾相近。同式巾子最早出現於五代《韓熙載夜宴圖》（見圖一五八說明），又或即朱熹所謂"高士巾"，為野老之服，如故宮舊藏元趙孟頫畫蘇軾像冊中巾子衣着形象十分寫實，可互為參證（插圖一一五）。若衣服寬博而加襴，宋人名直裰，係宋人擬仿古代深衣及相傳"逢掖之衣"制度而成，為野人遺老常服，和宋人畫中如《聽琴圖》、《女孝經圖》中人所着道服相似而不盡同。

趙匡胤踢球圖

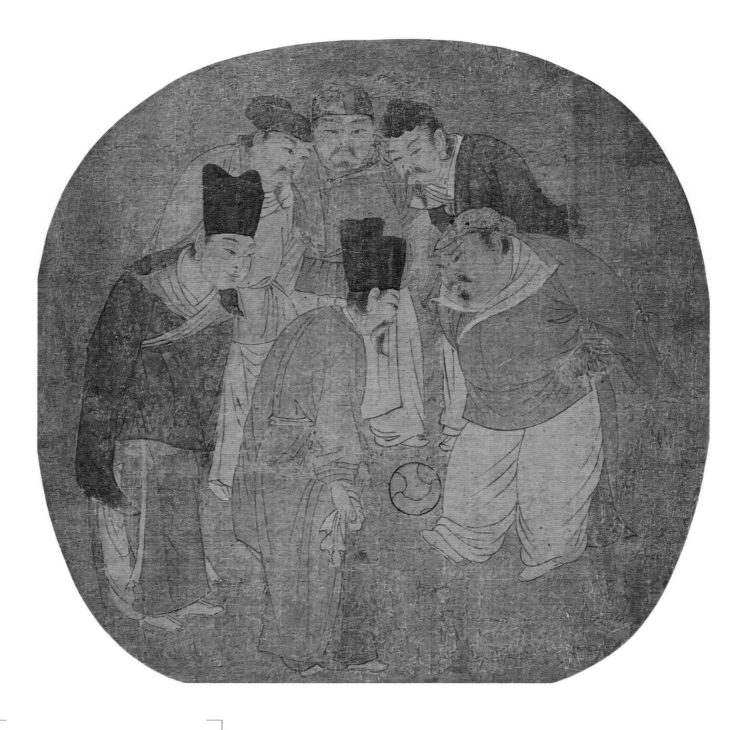

圖一八〇　宋
趙匡胤踢球圖

插圖一一六·《事林廣記》中踢球圖

　　據宋人執扇上繪踢球圖摹繪，原作已散佚國外。

　　另有元代名畫家錢舜舉摹本立軸，行筆雖較細緻，實不如執扇上所見筆墨樸質，衣着更接近真實。

　　踢球古稱"蹵鞠"，原為娛樂百戲性質，歸屬小說類。《漢書·藝文志》以為和軍事有關，才改屬兵家。又因起源不明，即照當時通例加上"黃帝"二字，著錄稱《黃帝蹵鞠說》。一入兵家，即成禁書，不易流傳。惟《淮南子·萬畢術》還提到過"揉皮而成，內實以鴻毛"。出土千百種漢石刻，亦只有一二簡單圖像反映，或稱"踢球"，遠不如漢石刻壁畫百戲表現弄丸一類圖像之多種多樣。正和打馬球情形相同，曹植詩中有"連翩擊鞠壤，巧捷惟萬端"語，前人多用作例證。其實詩中隨即還提到"我歸宴平樂，美酒斗十千"，實近於《平樂觀賦》五陵年少豪華子弟任俠縱酒情形加以引申。在當時或此後兩晉南北朝三個世紀中，始終還無打馬球畫刻出現過，直到唐貞觀時，才有吐蕃在宮殿附近打馬球旋被禁止記載。直到於李重光墓中壁畫發現騎士輩在郊外打馬球圖像。還無一定平整球場，更不見球門。可知在長安發現的球場石刻，時代比壁畫還晚幾十年。至於在軍營中，用油塗地作球場，舉行分朋激烈競賽，則屬晚唐藩鎮割據時期事矣，但至今為止，亦少圖像可證。

　　用手足擊球，唐人通稱"步打"、"白打"，記載雖多，也少圖像傳世。到宋代，大都市商業發展，唐代里坊居住制度被打破，新興的市民階層出現了各種各樣娛樂方式。由記載北宋汴梁社會瑣事的《東京夢華錄》和南宋記載臨安社會的《夢粱錄》二書中，可以知道當時從市民到宮廷，多已把踢球當成公共娛樂，但圖像並不多見。特別是進行競技的種種規則專門名稱，還只能在成於宋元間一部通俗性雜書《事林廣記》中得到點滴知識。書中繪有球門，並附有不同人數必用不同踢法，身段也有一定姿勢（插圖一一六）。其間有涉及具體行動的，兼用圖表解釋。但時間相隔既久，特別是一些屬於專門術語的敍述，還是不易明確理解。球會組織稱"圓社"，在宋代有"天下圓"稱呼，反映一時風氣具全國性。

一一九

宋太祖趙匡胤像

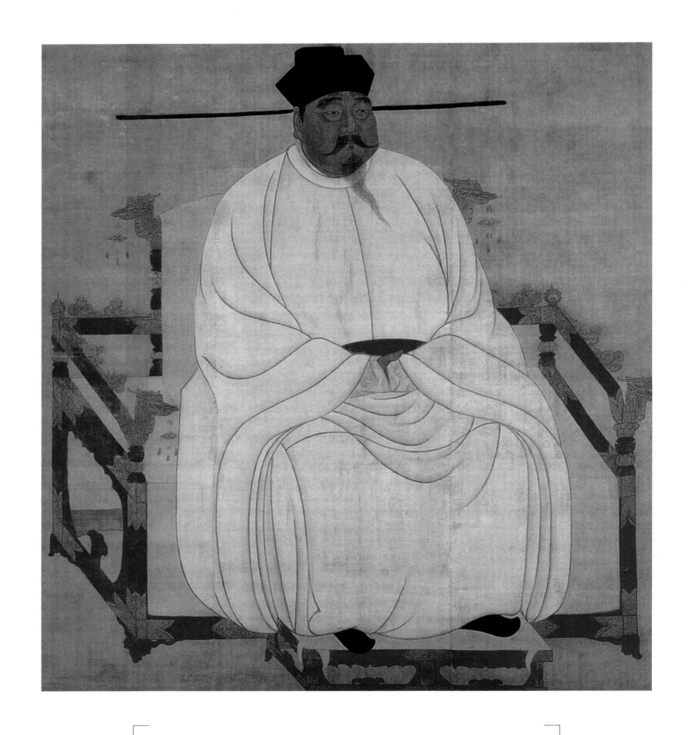

圖一八一　宋
展翅幞頭、圓領黃袍、玉裝紅束帶、皂靴宋太祖像（南薰殿舊藏）

封建統治者為誇大他"受命於天"的尊嚴，照例把衣服車馬等級區別嚴明，表示惟我獨尊。《宋史‧輿服志》稱，天子之服六種：一大裘冕，二袞冕，三通天冠絳紗袍，四履袍，五衫袍，六窄袍。實本於《唐六典》的天子六服而來，小有改易，本圖宜為第五的"衫袍"。

"唐因隋制，天子常服赤黃、淺黃袍衫，折上巾，九環帶，六合鞾。宋因之。有赭黃、淡黃袍衫，玉裝紅束帶，皂紋鞾，大宴則服之。又有赭黃、淡黃襖袍、紅衫袍，常朝則服之。……皆皂紋折上巾。……或御烏紗帽。"折上巾指唐式幞頭，烏紗帽指本圖所見。戴於一般官僚大臣頭上，則通稱平翅幞頭。

本圖衣着近似常朝服，頭上為"烏紗帽"，衣為"淡黃袍"，腰為"玉裝紅束帶"，腳穿"皂紋鞾"。一切本於唐制而有發展，即頭上由軟翅幞頭改成方型硬胎展翅烏紗帽，圓領小袖衫改為大袖。衣身也較圓大，因此史志稱這種衣為"大袖寬衫"。大官僚必衣紅紫，武將則每年秋季特賜錦袍，分七等。花色名目照官品不同，每份必兩件料子。文官束身衣帶分等級更多，以特別賜予的"紫雲鏤金帶"最貴重，上刻"醉拂菻弄獅子"。據宋人筆記稱，透空雕三層花紋人獅均能活動。北宋時，曾贈送臺臣三四條，後均收回。（一般金帶板上刻，通稱"師蠻"，內容即"醉拂菻弄獅子"。）其次為犀角帶，內中又以通天犀帶為最上品而難得。內中貫一白線，分"正透"、"倒透"等名目。至於一般犀角，或指"竹犀"類，作帶板鑲嵌，等第在玉金銀之下。普通公吏稱"角帶"，則為牛角作成。

烏紗帽硬翅向兩側平伸極長，用鐵作成。據宋人記載，以為係因百官入朝站班時，喜交頭接耳談私事，所以加長展翅，使彼此有一定距離，殿上司儀值班鎮殿將軍易於發現，便於糾正彈劾。但五代時，南方偏霸，已有將幞頭硬翅向兩旁延伸數尺以像龍角記載。遠至敦煌五代壁畫《曹義金進香圖》，及遼慶陵壁畫中後晉降遼官僚，也就有較短平翅幞頭出現，宋代統一後，只是使它加長，定型成為官服制度之一而已。

"幞頭，一名折上巾，起自北周，然止以軟帛垂腳，隋始以桐木為之，唐始以羅代繒。惟帝服則腳上曲，人臣下垂（事實有恰恰相反情形），五代漸變平直。國朝之制，君臣通服平腳。乘輿或服上曲焉（帝王騎馬也使用）。其初以藤織，草巾子為裏，紗為表，而塗以漆。後惟以漆為堅，去其藤裏，前為一折，平施兩腳，以鐵為之。"宋史志敍輿服沿革，常據引唐或宋初人小說，多相互抵觸，不盡信實。如言帝服巾子腳上曲，事實上根據唐代圖像所見，巾腳上舉，多屬普通身分或劇藝中人物，宋代沿例不變。但談宋代官用紗帽製作，原用藤織內胎，外蒙紗塗漆成型，後因紗經漆後堅而輕便，即去藤裏不用，又"平施兩腳，以鐵為之"。金檀南宋周瑀墓有一實物出土，圓頂硬腳，腳用竹條為骨，表裏兩層紗，表紗塗黑漆以使堅硬，後緣開口繫帶。曲阜孔子後代家有傳世漆紗帽，還是宋式，作法也和記載相同。另外還有一個依照紗帽式樣藤織成的朱漆帽盒，也近似宋代物，可補史志記載不足處。並且由帽盒得知，當時二平翅是固定於帽上，不能隨便卸脫的，因此帽盒式樣也相同。帽型較小，或宋代孔子後人未成年襲封時所用。又宋人繪宮樂圖，亦有二幼女作官服戴這種小型平翅紗帽形象。

宋皇后和宮女

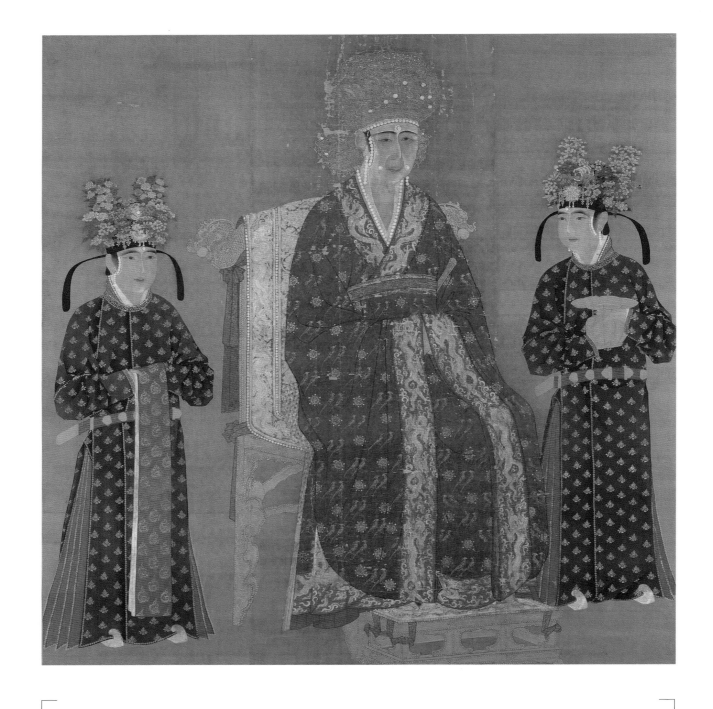

圖一八二 宋
"一年景"花釵冠、圓領小簇花錦衣、白玉裝腰帶、彎頭鞋宮女和龍鳳花釵冠、交領大袖花錦袍服宋仁宗皇后像
（南薰殿舊藏）

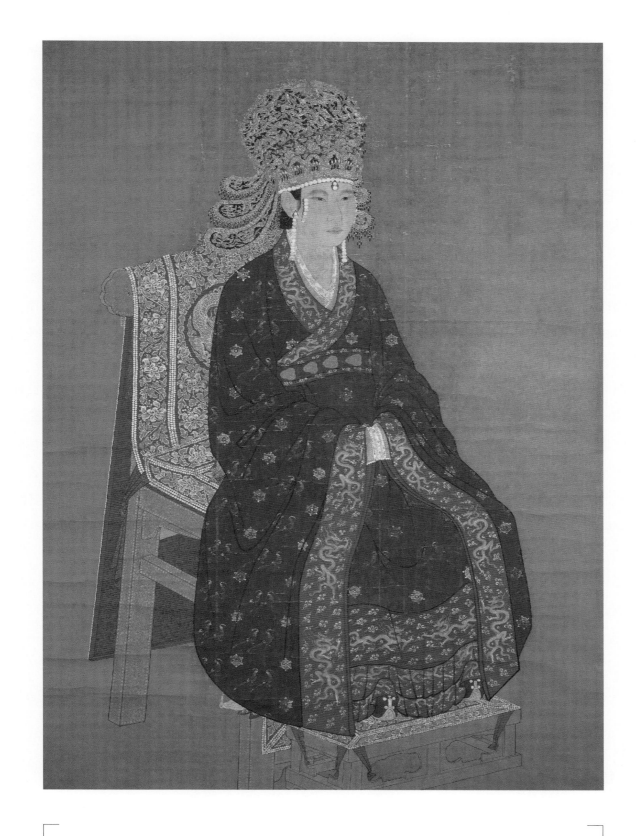

宋
龍鳳花釵等肩冠、交領大袖花錦袍服宋神宗皇后像
（南薰殿舊藏）

原畫在台灣，曾刊載於 1949 年前《故宮週刊》中，另集印於歷代帝后相冊中。

《宋史·輿服志》記，后妃之服四種：一褘衣，二朱衣，三禮衣，四鞠衣。實本三禮舊說周代制度發展而成。《三禮圖》敘述內容較詳，《宋史·輿服志》記載有混亂，不甚具體。照制度各衣隨禮節需要穿着不同，顏色繡紋也因之而異。衣上花紋多織繡兩雉，並列成行，稱"搖翟"。頭上龍鳳花釵冠飾，多用金銀鑲嵌珠寶，以多少定尊卑。皇后大小花朵多至二十四株，和帝王通天冠梁相等。皇太后用的也相同。至於皇妃，則大小花減至十八株，和皇太子冠上的梁相等。這都指宋代朝服禮制中定下的式樣，平時穿着可並不這樣繁瑣。李廌《師友談記》即說到宮中御宴情形，"皇后皇太后皆白角團冠，前後惟白玉龍簪而已。衣黃背子衣，無華彩。太妃及中宮皆縷金雲月冠，前後亦白玉龍簪，而飾以北珠，衣紅背子，皆以珠為飾。"中等官僚婦女，也多施珠繡，頭着金銀珠翠釵。《東京夢華錄》和《夢粱錄》等，都記載有當時汴梁、臨安二地珠子行舖，可見社會上層對於珍珠需要之廣、應用之多。宋代於南海設採珠專官，又置海舶司官，從海外貿易中大買香藥珍珠和其他奢侈品。使用不完，還轉賣給契丹和女真。《宋會要稿·食貨五二》記載，熙寧元年十月，宋廷入內侍省有言，"奉宸庫珠子已鑽串緒裹，都二十五等樣，計二千三百四十萬六千五百六十九顆"，神宗詔令入內侍省，附帶與河北沿邊安撫都監王臨，就彼估價，分擘與四榷場出賣。所得銀兩準備買馬。……從聚斂之多，可知統治者之愚蠢貪得，奢侈無饜，竟到何等程度。

圖中所見似應名"龍鳳花釵冠"，別有一般花冠名"垂肩"、"等肩"的，見於《夢溪筆談》和《文獻通考》。《通考》中記述："皇祐元年詔，婦人所服冠，高毋得踰四寸，廣毋得踰一尺，梳長毋得踰四寸。毋以角為之。先時宮中尚白角冠梳，人爭效之，謂之內樣。其冠名曰垂肩、等肩，至有長三尺者。梳長亦踰尺。議者以為服妖，故禁止焉。"大梳子的應用，在傳世宋人畫跡中較少見，惟保留於敦煌畫中還具體。梳子一般約四五寸，相對配搭，多時用到六把。河南白沙宋趙大翁墓壁畫也有反映，

墓有"元符三年"字樣，可知這種髮髻梳裹北宋末年還在汴梁附近應用。

本圖皇后身旁二宮女，穿小簇花錦袍，白玉裝腰帶，捧金唾盂和巾帨，頭上花釵多像生雜花朵。《東京夢華錄》"公主出降"條說："又有宮嬪數十，皆珍珠釵插，吊朵玲瓏簇羅頭面，紅羅銷金袍帔"。說的衣着，大致和本圖宮嬪相似，是當時宮嬪盛裝，普通時衣着必較簡單。另有個北宋時宮廷樂部畫卷可供參考。

陸游《老學庵筆記》稱："靖康初，京師織帛及婦人首飾衣服皆備四時，如節物則春旛、燈球、競渡、艾虎、雲月之類，花則桃杏花、荷花、菊花、梅花，皆併為一景，謂之一年景。"本圖宮女頭上花釵，和雜劇人丁都賽等頭上所戴，即多為雜花。而且這種"一年景"的雜花應用，即在南宋男子簪戴中，也還保留不廢。《武林舊事》卷一引楊誠齋詩就提到過，"牡丹芍藥薔薇朵，都向千官帽上開"。應用於官服朝服上，還影響到明代宮廷，詳劉若愚《酌中志》。

至於椅披和踏腳墊子，當時宮廷中也有用珍珠絡繡作成的。本圖所見，可以和文獻印證。定瓷中有"繡花"一格，多指滿地密花邊沿作紆曲迴紋，其實即從當時繡花圖樣取法，邊沿迴雲紋則為盤金繡。若在團花邊沿作連續小圈點，顯然出於珍珠繡，鏡紋反映有共同處。

宋大駕鹵簿圖中甲騎與鼓吹

圖一八三　宋

裹巾子或漆紗籠巾、圓領長袍、大口
袴袍服樂部和平巾幘、甲騎具裝武衛
（元人繪宋《大駕鹵簿圖》中道段部分）

採自《大駕鹵簿圖》中道段部分。原畫藏中國歷史博物館。原題元人曾異初纂進。卷子並序跋長踰七丈，全部彩畫，並於每一部分上角，照《唐六典》方法，附引史志記載作沿革說明。內中除車乘旗仗樂器兵器不計，僅人數即達四千八百餘人。元虞集《道園學古錄》卷十九，文中稱曾為江西廬陵人，著《鹵簿圖》五卷，至大時，上之江西行省丞相。二年上聞，太常禮部

議，以其書為然。因得召見於玉德殿，並為大樂署丞。延祐元年為史館編修官。因充廣《郊祀鹵簿圖》（應指《北宋郊天鹵簿圖》或《繡衣鹵簿圖》）舊說，繪中道、外仗等圖，備極精瞻。……圖藏秘府。死於天曆三年閏七月二十九日，年四十九歲。又稱曾諱申，愛古器物、名書畫，購之不計其資。

畫中衣甲旗仗部署，和宋周必大《繡衣鹵簿圖》記載及宋史志記載多相符合。周文中提到隊伍中有兩個身體長大甲士（即史志稱宮廷朝會時在殿前糾儀的"殿前將軍"），本圖中也同樣畫出。並且文官着展翅幞頭，武將甲騎，均標準宋代制度，元代並未穿戴。袍服花紋也是宋代重蓮錦一類團花。虞文中並提及曾"充廣舊說"而成，且自題"纂進"，種種跡象都表明這個圖卷是依據宋代舊說（或舊圖）而成。元人曾有詩詠所見《宋繡衣鹵簿圖》，可知當時舊圖還存在流傳。本圖且有可能即是原來宋人繪製《繡衣鹵簿圖》殘餘部分，曾收購後，加以裝裱上進。虞集當時明白來源，在文中即有微詞。所以這個卷子，對於我們研究宋初根據陶穀、宋億等建議而定下的初由二萬人後發展到二萬八千人的龐大儀仗隊衣甲、旗章、車乘、兵器、樂器等等制度，是個十分難得的重要參考材料。宋《繡衣鹵簿圖》又係依據唐開元禮制而成，我們還可從比較中得知唐代六軍組織、旗仗音樂配備大略情形。

圖中文武官衣着材料，照《宋史·輿服志》記載，大致可分為四種：即錦、繡、印染、彩繪。北宋時，法令禁止民間使用染纈，並不許印花板片流行，即因為印染絲綢專限於這個皇家儀仗隊軍官服用，免得軍民混淆，到南宋初年才開禁。出於經濟原因，這個儀仗隊衣着，且全用染纈。至於甲馬裝備，周身各有專名，詳載於曾公亮著《武經總要》一書圖說中。明刻《武備志》及《三才圖會》還沿襲舊說，亦有說明。事實上，元明戰馬已少裝甲。《馬可波羅遊記》內有不少篇章，敘述元統治者內部矛盾幾回大戰役，共用騎兵達七十萬人大場面，均不及甲馬，其他圖像也不具甲馬。

本圖是從樂部甲馬摘取一部分。計有執弓箭長梢甲騎二列、節鼓、小鼓、中鳴、羽葆鼓、笛、觱篥、桃皮觱篥各一列。人着袍服，或戴漆紗籠巾，或裹幞頭。馬被鎧甲，

即南北朝以來所謂具裝馬，從圖卷中可以看出這種具裝有的近似作戰用真甲，和北宋李公麟繪《免胄圖》所見甲騎相合（插圖一一七·4）。有的只是布絹作成，僅堪供儀仗使用，雖華美壯觀，實不能作戰。本圖大部分似屬於第二種。《宋史·儀衛志》曾有說明："甲騎具裝。甲，人鎧也；具裝，馬鎧也。甲以布為裏，黃絁（粗絹）表之，青綠畫為甲文，紅錦褾，青絁為下裙，絳韋（皮）為絡，金、銅、鐵，長短至膝。前膺為人面二，自背連膺，纏以錦勝蛇。具裝，如常馬甲，加珂拂於前膺及後鞦。""錦勝蛇"一般多指人上身纏裹而言，記載卻有把人馬甲和真偽甲混淆處。《玉壺清話》稱，"乾德三年再郊，范魯公為大禮使，以鹵簿中青油隊甲盡取於武庫，劁摩堅厚，精明可畏，於禮容有所未順。陶穀為禮儀使，出意以青綠畫黃絁為甲紋，青布囊之，（尾部加囊）綠青為下裙，絳皮為絡，長短至膝，銅鈴遶前膺及後鞦，至今用之。"顯明指具裝馬而言，人的衣甲並不在內。因為本圖中有的人即只穿袍襪而並未着甲，可以證明。各種圖像中甲馬除"遶身銅鈴"未發現，其他和文獻敘述均相合。

作戰應用甲馬，不僅為兩宋軍隊所專有，契丹女真軍隊均各有大規模裝備。契丹有"探子馬"，皆"全幅衣甲，人馬皆然"，有時多至萬騎，日暮即環繞御營，不另設營帳壕塹。女真則如史稱，宋高宗紹興十年，即金天眷三年，五月，金將烏珠，被白袍，乘甲馬，三千牙兵皆重鎧甲，號"鐵浮圖"。戴鐵兜牟，周匝綴長簷，三人為伍，貫以韋索，每進一步，即以拒馬擁之。又有鐵騎軍，號"拐子馬"，女真為其號長，所向無前。這種甲騎編組的馬隊，宋代圖像雖無可徵，明代人繪刻《水滸傳圖》還留下了些形象可供參考。但散裝甲騎則傳世《十八拍圖》（插圖一一七·5）、《中興禎應圖》、《三顧茅廬圖》反映得均極具體。

裝甲既相當完備，彼此防禦力也相應增強，兵器中因而發展了打擊武器，佔後來十八般武藝使用兵器一部分。契丹女真有骨朵、錐、鎚等都利於打擊。宋兵的蒺藜、鑋錐、鐵鏈夾棒、杵棒、狼牙棒等等，均屬打擊兵器。詳圖見《武經總要》。元代重騎兵，照《馬可波羅遊記》敘述，數十萬騎兵對陣於平原，先是彈二弦樂器歌唱，隨後

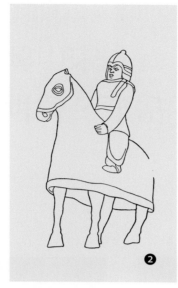

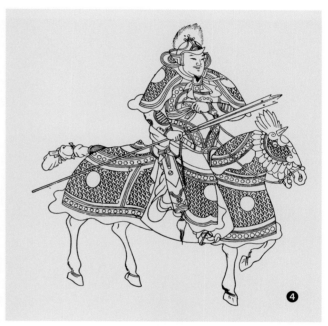

鄧縣南北朝墓模印彩繪畫像磚
具裝甲馬和馬夫

❷

北朝景縣封氏墓甲騎俑

❸

敦煌北魏壁畫甲馬

❹

宋人繪《免冑圖》甲馬和騎士

❺

《胡笳十八拍圖》宋式甲馬

吹角或擂鼓為號，即進行互射，每人六十支箭用盡後，即衝鋒陷陣，用刀砍殺，用骨朵對打。可見即不用甲馬，打擊兵器骨朵還是當時主要兵器之一。

　　樂器史中有很多古樂器形象，如僅從文字敍述，和不甚可靠的宋人《三禮圖》反映，實不容易得到正確知識。如聯繫當時畫塑來理解，情形就不同得多，且可補陳暘《樂書》所不及。例如篳篥和桃皮篳篥，前者較長大，而後者係用櫻桃皮纏裹的管子，和小胡笳相近。中鳴即唐代之大角，有長鳴，有中鳴，但宋代形象已和唐制不同。羽葆鼓漢石刻即有之。本圖反映，則近於由古代的播鼗發展而成。這種種，都是過去不大明確，因本圖而得到落實的。即具裝馬的問題，如僅從《武經總要》圖例，雖知道某部分形象和名稱，各部分被分解後，（馬冠當顱、馬面部分且被橫置）整體處理及應用情況卻難明悉，也只有從本圖才能明白當時披在馬身上的情形，並從比較上得知，它和北朝時具裝馬的同異處（插圖一一七）。

宋中興四將圖中
岳飛、韓世忠及隨從武將

圖一八四　南宋
裏四帶巾、圓領衣、長靿靴武將岳飛、
韓世忠和兩旁加捍腰、
佩劍與弓箭武官
（南宋人繪《中興四將圖》局部）

原畫藏中國歷史博物館，圖一八四是《中興四將圖》，明汪珂玉著《珊瑚網》卷五有記載。

畫作小卷子，繪岳飛、韓世忠、劉光世、張俊四人，身旁各有一家將隨從。家將頭裏巾子，便裝外加彩繡捍腰（或稱腰袱，遼金通稱捍腰），為一般宋元畫契丹女真胡騎常見，而在中原武將常服中則少見，因一般軍官必甲裳方加捍腰。巾裏衣式和傳世《十八拍圖》、《中興禎應圖》十分近似，宜為當時南宋忠義軍裝束，所以和平民衣着差別不大，遼、金、西夏常服也居多使用。北宋時，文武官服巾帽階級制度猶有鮮明差別，到南宋，因政治影響，才有混同情形。趙彥衞《雲麓漫鈔》卷四曾說起過："宣政之間，人君始

插圖一一八 · 宋岳飛像
（南薰殿《歷代名臣像》局部）

巾。在元祐間，獨司馬溫公、伊川先生以屏弱惡風，始裁帛綢包首。當時只謂之溫公帽、伊川帽，亦未有巾之名。至渡江方着紫衫（原衣白），號為穿衫盡巾，公卿皂隸，下至閭閻賤夫，皆一律矣。巾之制有圓頂、方頂、磚頂、琴頂。秦伯陽又以磚頂去頂內之重紗，謂之四邊淨。外又有面袋等，則近於怪矣。魏道弼參政欲復衫帽，竟不能行。"可知巾帽失一定制度，無等級差別，實南宋渡江以後事情。岳飛眼細小，和史傳中稱有眼疾情形相合。像貌不如傳世《南薰殿名臣圖像》及官本名臣名將

圖中岳飛英武豪俊，但是本圖像平易近人，打扮家常，更近本來面目。宋金對峙百餘年，當時榷場交易，常有大量法書名畫流傳，《宣和畫譜》中百十種契丹生活畫跡，即多從大相國寺中畫廊收集而來。此畫或榷場民間畫師手筆，所以筆墨比較草率，絹素材料也並不精，惟主題人物形象樸素逼真。產生時間，也可能比傳世所見一般岳飛圖像多還較早一些，明代人摹繪傳世《南薰殿帝王名臣圖像》中的岳飛，可能還是依據本圖而成（插圖一一八）。

遼慶陵壁畫契丹人

圖一八五　遼
髡頂披髮、圓領小袖長袍、
執"骨朵"契丹儀衛
（遼慶陵壁畫）

採自遼慶陵壁畫。載日人印《遼文化》一書中。

人多穿圓領小袖衣，執骨朵，近衛從身份。有裹巾子的，有髡髮露頂的，據遼史志記載，得知和當時人身份地位有關（插圖一一九）。耶律氏在東北建立遼政權後，社會組織還是由遊牧族帳制部分進入氏族奴隸農耕制的一種過渡。契丹族人和其他從屬部落人民，除了有一定官職身份可戴巾子，此外即身為豪富，也只能髡髮露頂，不許隨便使用巾子。有錢豪富想取得戴巾子資格，需要向政府繳納大量財富。統治者利用這個法令，向部下勒索財物牛羊。

衣着色深，正和《遼史·儀衛志》國服條下記載"蕃漢諸司使以上並戎

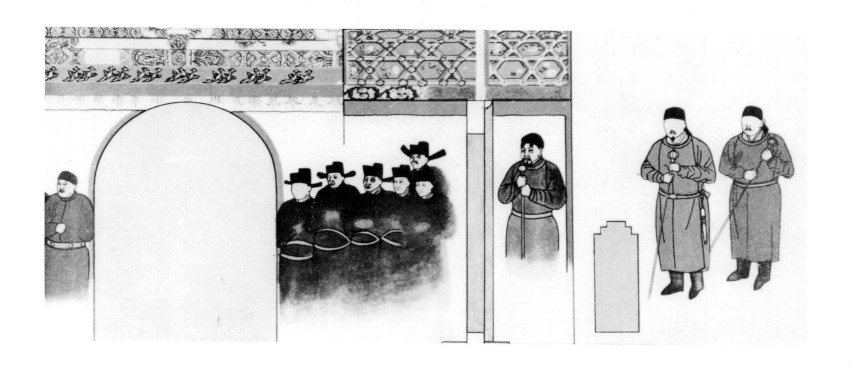

裝，衣皆左衽，黑綠色"相合。《宋史・輿服志》慶曆八年詔，"禁士庶傚契丹服，及乘騎鞍轡、婦人衣銅綠兔褐之類。"天聖三年詔令，則詳及花色，"在京士庶不得衣黑褐地白花衣服，並藍、黃、紫地撮暈花樣。婦女不得將白色褐色毛段並淡褐色匹帛製造衣服，令開封府限十日斷絕。"其所以禁止，則因為服裝的形式顏色多和契丹有關。材料所謂白色褐色毛段，且多出於西北回鶻工人之手（當時多屬於西夏）。洪皓《松漠紀聞》曾有較詳細記載。

《松漠紀聞補遺》並提到"耀段，褐色，涇段，白色，生絲為經，羊毛為緯，好而不耐。豐段有白，有褐，最佳。駝毛段出河西，有褐有白，秋毛最佳，不蛀。冬間毛落，去毛上之粗者，取其茸毛。皆關西羊為之，蕃語謂之髓勃。"這類毛織品，當時曾有大量由西夏貢獻或和買到了契丹。毛織物中有"褐黑絲、褐里絲、門得絲、帕里呵"等等名目，具體材料還不清楚。若加上宋禁吊敦（襪袴）法令，一面可知當時限制之嚴，另一面也可以由此更多一些明白契丹人衣着除絲綢皮毛外，還有部分西來毛織品。據《獨醒雜志》卷五記載，則知到宣和時女真傾覆遼政權

後，汴梁地區契丹降人日多，女真使節來往頻繁，過去約束禁令，才一切失效。

由於這些壁畫的發現，結合文獻記載，不僅使我們對於契丹服制從正面和側面都得到一些新認識（插圖一二〇），而且對於傳世名畫《卓歇圖》產生的年代，從比較中，也可以得到些相對知識。此外，以唐太宗單騎見突厥故事的《便橋會盟圖》，和傳世李公麟繪的郭子儀單騎見回紇故事的《免冑圖》，產生情形必相差不多，實同出於宋代畫家手筆，是在北宋澶淵會盟之後。繪的雖是唐事，卻近於在間接讚頌北宋向契丹政權的妥協投降。而"十八拍"成於南宋，則和投降派苟安於江南，金人一再宣傳將送宋后南歸有一定聯繫。

照《遼史》敍述，契丹人髠頂垂髮於耳畔為定型。圖像反映，亦較明確具體。若據出土墓葬壁畫反映看來，額部餘髮處理，尚有種種不同式樣，似可補充記載所不及（插圖一二一）。

邊疆兄弟民族，則不僅成年婦女辮髮後垂，成年男子也常有辮髮，且分成許多條。東北的契丹和女真，西北的回鶻和吐蕃，即多作不同處理。契丹男子髠頂而兩

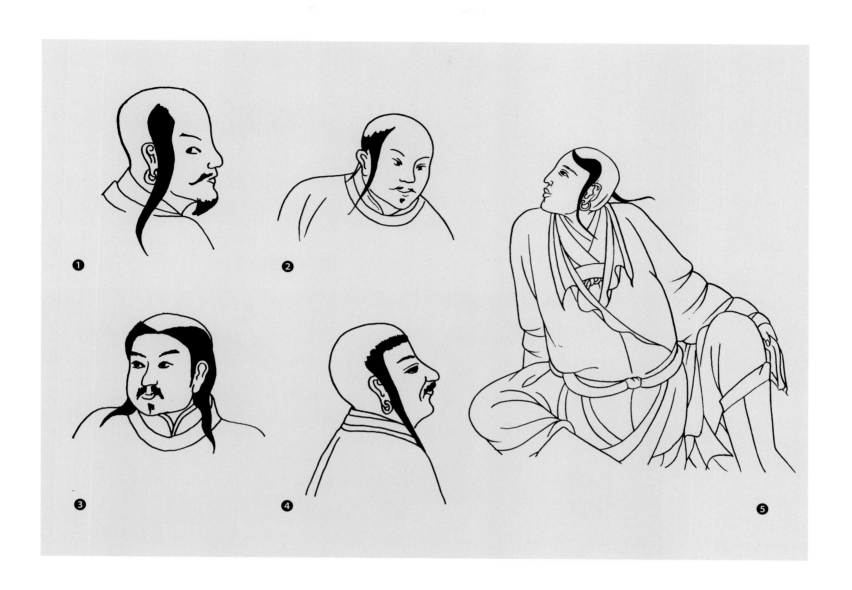

插圖一二一・契丹人男子髮式
❶、❷、❸、❹
庫倫一號遼墓壁畫人物
❺
庫倫二號遼墓壁畫男子

插圖一二〇・庫倫遼墓壁畫
❶、❷
一號墓壁畫局部
❸
二號墓壁畫局部

旁垂散髮，女真男子兩旁垂辮髮，形式各異，均成制度。從遼慶陵壁畫，及東北庫倫及河北宣化張家口等遼墓新出契丹人壁畫，和傳世《卓歇圖》、《胡笳十八拍圖》，均可得到較明確印象。回鶻吐蕃辮髮，敦煌壁畫還留下種種不同式樣。元代蒙族男子多結髮作環垂耳後，有連作三四環的，貴族和平民婦女反而椎髻。這部分的歷史發展，過去似乎還少有人排比清理過。目前說的也只是概括約略而言，事實上是難於全面的。更新的材料日益增多，例如過去只知契丹習慣頂髮髡去，新的發現則前額餘髮還分成種種不同式樣，到元代才加以簡化，只留桃子式一小撮。也因此得知《淨髮須知》稱《大元新話》一書中引《大元新例》提及蒙古人理髮則例的一些口訣，實上有所承，並非憑空而來。前額某一式必和耳後下垂環式相應。有可能實因襲於時間早過一、二世紀的契丹舊制。因為就元代圖像反映，額間垂髮簡化成為桃子式，具普遍性，前額並沒有那麼多式多樣的。男子耳多着一耳環，亦為過去所未知。

一二四

卓歇圖

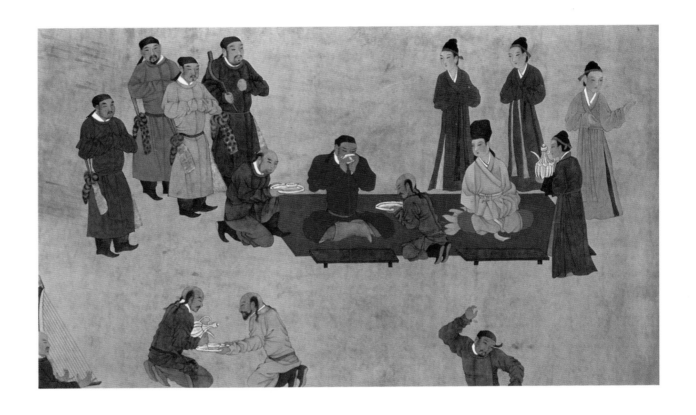

圖一八六　遼
裹巾子、圓領長袍或高冠、交領長袍、
佩豹皮弓弢契丹貴族與官吏和髡髮契
丹或女真樂舞侍從
（胡瓌《卓歇圖》）

原畫藏故宮博物院，舊題五代契丹畫家胡瓌繪。

卓歇故事據前人記載，為契丹主按季節出行狩獵，君臣依次放海東青擊白天鵝，後又在海濼子射牛頭魚。歸來宿營，侍從武衛執哥舒棒卓立帳外守護，故名"卓歇"（插圖一二二、一二三、一二四）。又《說郛》卷三引《使遼錄》亦稱："北人打圍，一歲各有所處，二月三日放鶻，號海東青，打雁。"

傳世《卓歇圖》是一長卷，一部分騎從剛下馬休息，鞍具間還擱置有白天鵝和獐鹿。另一部分則作契丹主在帳中宴樂，男女侍從旁立，且具樂舞，二髡頭露頂垂辮髮侍從奏豎箜篌，一起舞，一用金銀注碗進酒。與記載部分相合，又不盡相合。

《宣和畫譜》曾著錄有胡瓌及其子胡虔和房從真畫跡甚多，涉及卓歇主題的，計有：

胡瓌《卓歇圖》二　《番部卓歇圖》三　《卓歇番族圖》一　《毳幕卓歇圖》

一 《平遠番部卓歇圖》二（共九種）

胡虔《番部卓歇圖》五 《番族卓歇圖》四 《族帳番部圖》一（共十種）

房從真《番部卓歇圖》一 《卓歇圖》二（共三種）

總計二十二種。諸圖內容除傳世《卓歇圖》一卷，及另外所見遼金時代不題名遊牧民族人馬生活數種，此外內容已難詳悉。本圖如真出胡瓌手筆，反映的宜為當時契丹族衣着形象。可疑處為部分人物多剃去頂髮，將四圍餘髮編成二辮垂於肩部，髡頂制度雖為契丹和女真所同用，惟辮髮明係女真制度。且帳中婦女頭戴高巾，及男女宴飲情形，都和傳世陳居中繪《文姬歸漢圖》文姬辭別一場相同（插圖一二五）。《十八拍圖》另有迎接蔡文姬的使節，除戴帷帽的蔡文姬，有可能實根據《歷代名畫記》說的傳世閻立本繪《明妃出塞圖》。但傳世本男子使節袍服上有典型宋式方心曲領，侍從荷交椅，從騎裝甲，一切都是宋代制度，不會再早。社會市廛背景茶坊種種，且和張擇端《清明上河圖》部分雷同。所以《卓歇圖》產生時代，似有問題，比較合理解釋為：

一、本圖衣着既反映契丹，也反映女真。因契丹強大時即奴役女真及東北渤海、奚諸遊牧族人民。契丹本部身邊部從，有品級的才許使用巾裹，一般僕從及本族豪富也必露頭。正如《遼志》所說，"契丹國內富豪民要裹頭巾者，納牛駝十頭，馬百匹，並給契丹名目，謂之舍利。"據記載可知，契丹巾裹代表階級身份，即或身為富豪，不向契丹主獻納大量牲口，當時是不能隨便上頭的。又契丹族本來髡頭，吳兢《宣和奉使高麗圖經》就提及在高麗見契丹降卒即髡頂。且《十八拍》原本或即出於五代契丹畫家（在東北，還曾有石刻出土，見於東鄰學人報告中。惟拓本已相當模糊，僅具輪廓，究竟是契丹時還是女真時，未見原件，難於判斷），陳居中《十八拍圖》，係後來加以發展豐富而成。（傳世《十八拍圖》得失，參看本人著《龍鳳藝術》。）

二、本畫實成於宣和間，為北宋末汴梁市上流行題材，從著名的大相國寺貨攤上收入宣和內府，載入著錄的。本圖作者時代，也可能比胡瓌略晚，而比陳居中又稍早。雖題名"卓歇"，實在是《十八拍》離別時一個場

插圖一二二·契丹人《狩獵圖》部分

插圖一二三·《卓歇圖》鞍後
懸天鵝部分

插圖一二四·契丹或
女真《臂鷹出獵圖》

面，有五六種本題相近畫面可以對照。《獨醒雜志》曾提到這種畫題流行情
形原因極詳悉。這類圖畫一律題名胡瓌，實由來已久，因為胡瓌是契丹著名
畫家。有關契丹服制形象，應數《遼文化》一書中壁畫特別重要。此外最有
比較參考價值的，即"卓歇圖"中諸男女。又故宮還藏有遼後期清寧年間薊
門人陳及之戲作的《便橋會盟圖卷》，內中表現，以一系列突厥騎士，十分歡
樂興奮，前後相繼奔馳而前，表演各種馬上伎樂歌舞情況，最為突出。有於
馬上舞槊，上端一小兒作豎蜻蜓絕技的。宋代北方磁州窰生產的民間用墨繪
瓷枕，也有同樣馬上雜技表演圖像。

一二五

便橋會盟圖

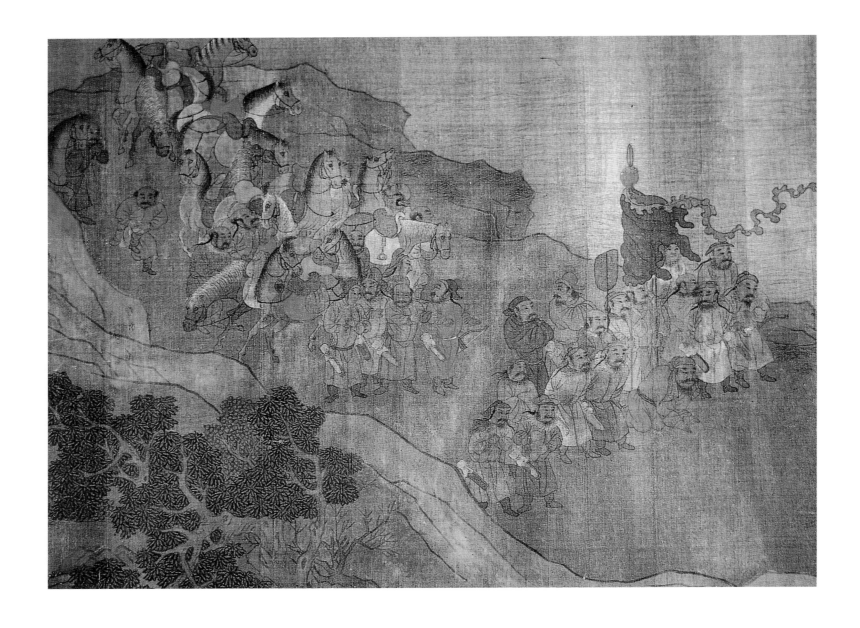

髠髮、圓領或皮領小袖袍、
長勒靴契丹將士
（南宋人繪《便橋會盟圖》部分）

原畫藏中國歷史博物館，舊題南宋劉松年《便橋見虜圖》，似南宋人舊稿，元人重摹本，題則明代人後加。另有題遼陳及之戲作《便橋會盟圖》，藏故宮博物院，主題相同，同是用唐太宗輕裝簡從往見突厥君長團結和好會盟故事（插圖一二六、一二七、一二八），內容較多，這類故事畫和《免冑圖》的創作用意相似，宋代人畫來，多近於對當時受武力侵掠壓迫，妥協投降，

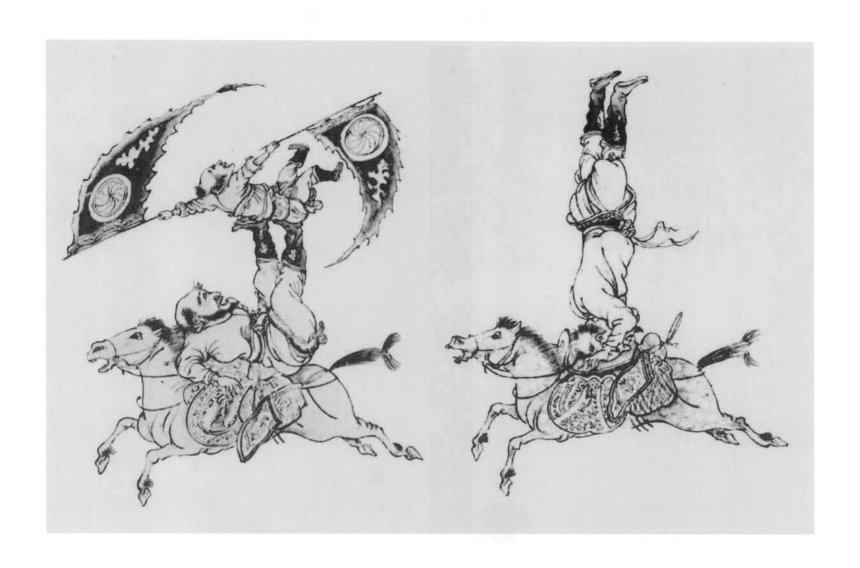

具有解嘲及粉飾太平作用。因北宋前期，對於契丹入侵，真宗澶淵之役，和契丹定盟言和後，每年用二十萬絲、綢、銀、糧、茶葉等作為歲幣禮物，送給遼政權，取得苟安。後來到女真滅契丹，陷汴梁，在華北建立金政權，宋政府在臨安建立南宋政權時，無能力過江收復失地，妥協投降派文臣如秦檜等，又用同樣條件和金政權謀妥協，換取南宋偏安。力主收復失地的岳飛，竟以"莫須有"罪入獄死去。倡言主戰的大臣，前後也多被謀害貶謫。愛國人民以為是屈辱投降，苟安自保。而以秦檜為首的投降派，卻以為能避免戰爭，保全了東南一隅安定，是政策上的勝利。這類故事畫因之應時產生。每年且加倍給以和好幣帛禮物。

圖中突厥衣着如契丹女真，均披髮二緌於耳側，因此可知粉本產生最早或者也是北宋末年政和、宣和間"番"畫流行時作品，晚則南宋劉松年筆。人物面貌服飾並不能正確反映唐代突厥形象，卻間接為契丹女真服飾提供了些比較研究資料。人物面貌、巾裹形象而言則更接近南宋末年摹本。

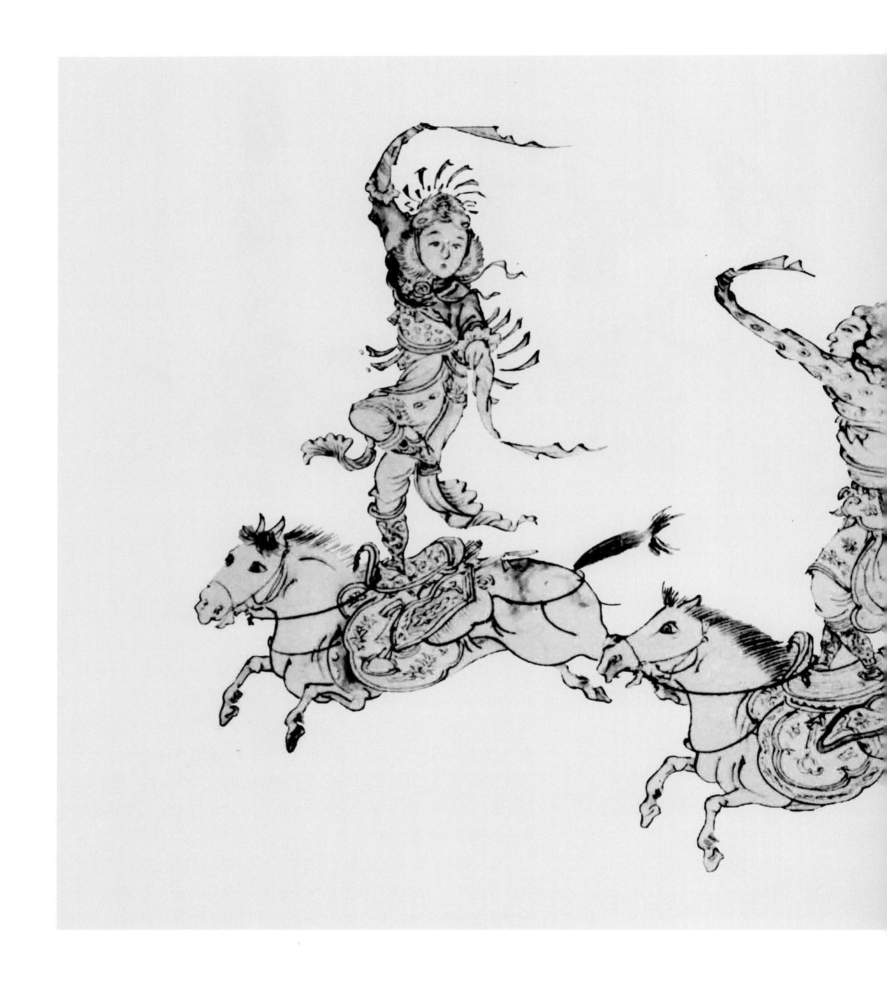

插圖一二七・陳及之繪《便橋會盟
圖》馬技部分

插圖一二八・陳及之繪《便橋會盟圖》馬技部分

圖一八八　宋
具裝甲騎，辮髮或裹巾子、圓領窄袖
長袍、烏皮靴女真貴族和僕從
（明人摹宋繪《胡笳十八拍圖》）

採自明人摹宋陳居中《胡笳十八拍圖》。

畫中一部分內容，和傳世胡瓌繪《卓歇圖》相合，即宴飲樂舞部分。本圖似為宋金對峙時用歷史故事間接反映的時事畫，人物服飾是女真制度，且近於滅遼以後，入佔黃河以北的後期，而非政權拘於東北一隅的初期。

《大金國志》敍述女真男女冠服稱：

"金俗好衣白，櫟髮（一作辮髮）垂肩，與契丹異。垂金環，留顱後髮繫以色絲，富人用金珠飾。婦人辮髮盤髻，亦無冠。自滅遼侵宋，漸有文飾。婦人或裹逍遙巾，或裹頭巾，隨其所好。至於衣服，尚如舊俗。土產無蠶桑，惟多織布，貴賤以布之粗細為別。又以化外不毛之地，非皮不可禦寒，所以無貧富皆服之。富人春夏多以紵絲、錦裿為衫裳，亦間用細皮、布。秋冬以貂鼠、青鼠、狐貉，或羔皮。或作紵絲綢絹。貧者春秋並衣衫裳，秋冬亦衣牛、馬、豬、羊、貓、犬、魚、蛇之皮，或獐鹿麋皮為衫。褲襪皆以皮。至婦人衣曰大襖子，不領，如男子道服。裳曰錦裙，裙去左右各闕二尺許，以鐵條為圈，裹以繡帛，上以單裙襲之。"

《金史・輿服志》所載則小有不同，部分顯然是承襲遼制而來。

"金人之常服四帶巾，盤領衣，烏皮靴。其束帶曰陶罕。巾之制，以皂羅若紗為之，上結方頂，折垂於後頂之下際，兩角各綴方羅徑二寸許，方羅之下各附帶，長六七寸。當橫額之上，或為一縮襞積。貴顯者於方頂循十字縫飾以珠，其中必貫以大者，謂之頂珠。帶旁各絡珠結綬，長半帶，垂之，海陵賜大興國者是也。"

"其衣色多白，三品以皂，窄袖，盤領，縫掖，下為襞積，而不缺袴。其胸臆肩袖，或飾以金繡；其從春水之服，則多鶻捕鵝雜花卉之飾；其從秋山之服，則以熊鹿山林為之。其長中骭，取便於騎也。陶罕，玉為上，金次之，犀象骨角又次之。銙周鞓，小者間置於前，大者施於後，左右有雙鉈尾，納方束中。其刻琢多如春水秋山之飾。左佩牌，右佩刀。刀貴鑌，柄尚雞舌木，黃黑相半，有黑雙距者為上，或三事五事。室（刀鞘）飾以醬瓣樺，鐔口（刀鞘口）飾以鮫（鯊魚皮），或屑金鏑和漆，塗鮫隙而礦平之。"

"婦人服襜裙，多以黑紫，上遍繡全枝花，周身六襞積。上衣謂之團衫，用黑紫或皂及紺，直領左衽，掖縫兩旁復為雙襞積，前拂地，後曳地尺餘。帶色用紅黃，前雙垂至下齊。年老者以皂紗籠髻如巾狀，散綴玉鈿於上，謂之玉逍遙。此皆遼服也，金亦襲之。許嫁之女則服綽子，製如婦人服，以紅或銀褐明金為之，對襟彩領，前齊拂地，後曳五寸餘。"

從畫中反映，可知男女衣着顯然是較後一時的。照《大金國志》卷三十二記載，金人滅遼後侵宋佔汴梁時，得到宋政府庫藏綾絹就達七千萬匹，和南宋對峙百多年，每年又得宋政府贈予大量綢緞（先由年廿萬匹、端，後加倍）。所以品官衣服能用絲綢花朵大小定職位尊卑，官大花朵大，小官

只許穿芝麻羅。此外領緣和帶靴也有等級區別。又為防止公吏舞弊，還定下書袋制度，分別用紫緞子、黑斜皮、黃皮作成，長七寸，寬厚均二寸，經常掛於腰帶邊。雖原有法律禁止學南人服裝，違者杖八十，但《大金集禮》敍政府一切禮制時，上層統治者車乘服裝已全仿宋代。生活起居方式，也逐漸與漢人同一。雖一度用法令強迫漢人剃髮變裝，而北方金墓壁畫中的婦女衣服，改變實在並不多。

女真政權早期對易服事看得十分嚴格認真，用法律制定，男人必用女真制，垂雙髮辮於耳側，甚至於普遍反映到佛像上。華北各省佛像中，菩薩垂雙辮的，一般賞鑒家多定為宋，結合史傳記載，即明白是金代特徵，而且是有政治意義的產物，影響且直到明代。照洪皓《松漠紀聞》記載，則易服事，較早只限於男子，婦女還照舊不改。

女真使者到臨安參見南宋帝王時，也必外着宋式大袖寬衫袍服，而內則仍穿女真式小袖齊膝短衫，所以宋人筆記說，趙構稱其舞蹈可觀，以為宋官拜舞不好看，問大臣原因。回答說，宋官服裏外同是大袖，揚手必露肘，所以不美觀。至於金章宗定都燕京，採用南宋官服制度後，則在北方的女真官僚，也改成了宋式袍服，至少男官朝服已和南方無多分別。所以《大金集禮》記載帝王及皇后出行儀仗，居多採用宋制，區別不多。

另有明人摹宋《文姬歸漢圖》，蔡文姬戴帷帽，漢族婦女衣着可能為宋人刻意繪古人裝束，或本於宋以前的舊稿（插圖一二九）。

一二七

宋免冑圖中甲騎

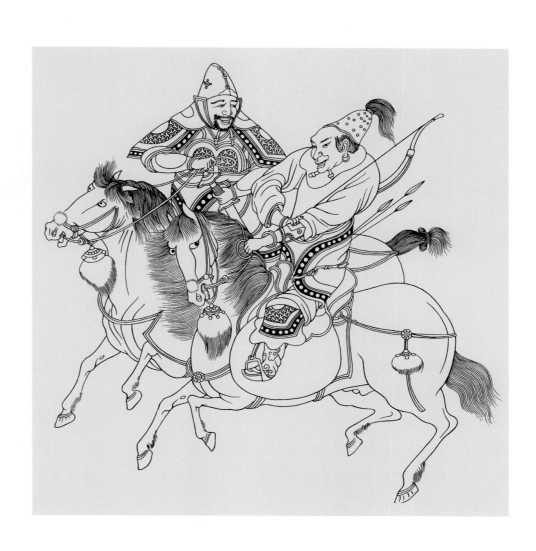

宋李公麟繪，原畫在台灣。曾印於《故宮週刊》，1949 年後，重印於《文物精華》。

畫的是唐代名將郭子儀，為團結回紇族君長，在兩軍對峙中輕裝簡從，便服步行到回紇軍前，回紇將士受了感動，連忙下馬迎接的情形。和用唐太宗與突厥君長會盟故事作的《便橋會盟圖》，同是中古時代以民族團結為主題的著名歷史故事畫。

《唐六典》稱唐甲十三種，中有人甲十二種，馬甲一種。人甲反映於唐代畫塑中比較具體，馬甲情形難詳悉。除出土初唐懿德太子墓，發現金銀裝甲馬俑，此外即無所聞。本圖雖有甲騎具裝，多是典型宋式，和出土唐金銀裝甲騎少共同處。兵器中惟三尖兩刃長矛，《唐六典》曾提及，屬於唐式。至於長矟作箭頭形和戈戟式樣，亦少實用意義。因此畫雖極生動活潑，只能供宋代甲騎比較參考，難於作唐代甲騎材料應用。

回紇在宋代猶為一大部族，住甘、涼、瓜、沙諸地

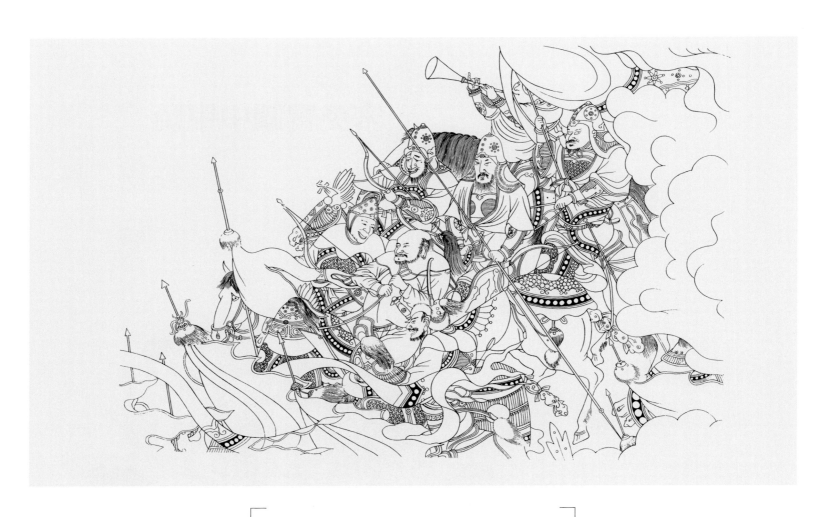

圖一九〇　宋
回鶻人武將甲騎和鼓吹（宋李公麟《免冑圖》部分）

的，從屬西夏。入居關中的，部分且久住燕京，人數也不少，此外還有部落散居西北各地自為君長的。在政治方面，雖已分崩離析，無特殊勢力，在工藝生產方面，卻還有高度水平，且和中原通商貿易。因此人物衣着面貌，宜為宋人所熟習。本圖在這方面表現上，必然還有一定程度準確性。

關於宋代回紇在工藝上的成就，特別是有關衣着中紡織物方面的成就，南宋初年熟習北事久留朔方的洪皓作的《松漠紀聞》，曾有過較詳細記載：

"回鶻（即回紇，因鶻之俊健善於搏擊，故改名回鶻）自唐末浸微，本朝（指北宋）盛時，有入居秦川為熟戶者。女真破陝，悉徙之燕山。甘、涼、瓜、沙，舊皆有族帳，後悉羈縻於西夏。唯居四郡外地者，頗自為國，有君長。其人捲髮深目，眉修而濃，自眼睫而下多虯髯。土多瑟瑟珠玉。帛有兜羅綿、注絲、熟綾、斜褐。……善造鑌鐵刀劍、烏金銀器。多為商賈於燕，載以橐它（駱駝），過夏地，夏人率十而指一，必得最上品者。賈人苦之，後以物美惡雜貯毛連中。（原註：毛連以羊毛緝之，橐其中，兩頭為袋以毛繩或線封之。有甚粗者，有間以雜色毛者則輕細。）然所徵亦不貲……尤能別珍寶，蕃漢為市者，非其人為儈，則不能售價……婦人類男子，白皙，着青衣，如中國道服。然以薄紗幕首而見其面。……其在燕者，皆久居業成，能以金相（鑲）瑟瑟為首飾，如釵頭形而曲一二寸，如古之笄狀。又善結金線，相瑟瑟為珥及巾環。織熟錦、熟綾、注絲、線羅等物。又以五色線織成袍，名曰尅絲，甚華麗。又善撚金線，別作一等，背織花樹。用粉繳，經歲則不佳，唯以打換達靼。……今亦有目深而髯不虯者。"

又《松漠補遺》（或作《松漠續聞》）曾談及耀段、涇段、豐段、褐毛段等各色細絲毛織物，也出於回鶻織工之手。金人於衣着中常提"撚金番緞"、"番緞"，當即指成於回鶻工人手中的高級生產品。

404

一二八

射獵圖

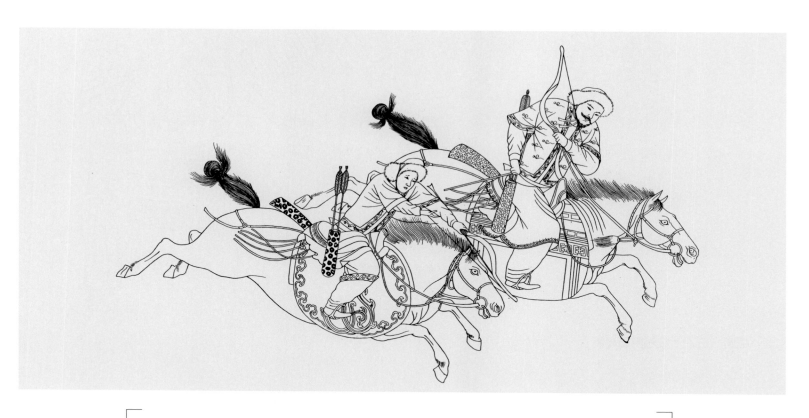

圖一九一　宋
戴皮帽、着貉袖、佩豹皮箭囊的北方民族騎士（宋人繪《射獵圖》）

原畫藏中國歷史博物館。據原照摹繪。

圖作出獵逐獸引弓射箭姿勢，生動活潑。舊題元人作，但從服裝式樣和馬具種種看來，都是遼金時相近制度，作者時代也必較早。人不像蒙古人髮垂雙環於耳後，馬也不是元代裝備，或係回鶻族於五代十國或北宋入關後有官職的人物形象。

二人衣短袖及肘上褂，是由漢代女子的上襦、唐代的半臂發展而出，宋代叫貉袖，可知原本必出於羌胡族。曾三異《同話錄》稱："近歲衣制，有一種如旋襖，長不過腰，兩袖僅掩肘，以最厚之帛為之，仍用夾裏，或其中

用綿者，以紫帛緣之，名曰貉袖。聞之起於御馬苑圉人。短前後襟者，坐鞍上不妨脫着。短袖者，以其便於控馭耳。"這個記載雖簡單，相當重要，敍述製作材料及式樣，均具體有用。既可知道和宋代"旋襖"相似，又明白製作方法和應用情形。元明清始使用於騎士，顯然是後來馬褂的前身。元代一騎士俑及一元代《打馬球圖》球衣還相同（插圖一三〇）。這種貉袖到明代名叫"對襟衣"。洪武二十六年令，"騎士服對襟衣，便於乘馬也。不應服而服者，罪之。"由此得知，明初還為武將騎士專用，平民不許隨便穿着。只是現存明代中晚期大量武騎版刻繪

畫，卻少形象反映，墓俑中亦少出土物。

畫中二人佩豹皮弓弢箭囊，是遼金制度，且象徵等級。馬韉障泥較大而向前膊延伸，作纏枝花繡紋，也近遼金式樣，和傳世《卓歇圖》、《十八拍圖》中的乘騎裝備均相近。

繪畫中表現邊疆遊牧民族活動的，在《宣和畫譜》中特別立一部門，主要原因是北宋末年政府所在地汴梁，由於契丹降卒和女真使節來往的日多，過去百多年一切隔離禁忌法令已失去約束力。社會且流行種種來自契丹新的歌曲音樂，不僅為中下層士民愛好，封建統治上層社會人士也受一定影響。據《獨醒雜志》所敘述，這些新聲新事物名目上當時都加上一個"番"字。至於用邊疆遊牧民族生活作主題的繪畫，甚至羅列於當時以壁畫建築

著名的大相國寺兩廊貨攤上，用"博塞"方式推銷兜售。這是宋人習慣的一種推銷日用手工藝貨物方法，即"關撲"。一般方式或用抓子抽籤，付出較少錢數，則可隨時進行。照《東京夢華錄》記載，當時婦女用的花冠、繡領、釵環等，也有小商販用同類方法上街沿門推銷。正月和其他節日，即中上層社會人家婦女，參加這種近乎賭博的消遣，不為違禮犯禁。這反映了大都市經濟過於集中，利用廉價勞動力，用不同作法生產千百種手工業品，有供過於求現象，才利用這種方式推銷，即美術品中的繪畫也不例外。

當時流行的反映契丹女真或其他遊牧民族生活的繪畫，也有用這類方式推銷的，事詳《東京夢華錄》。

一二九

西夏敦煌壁畫男女進香人

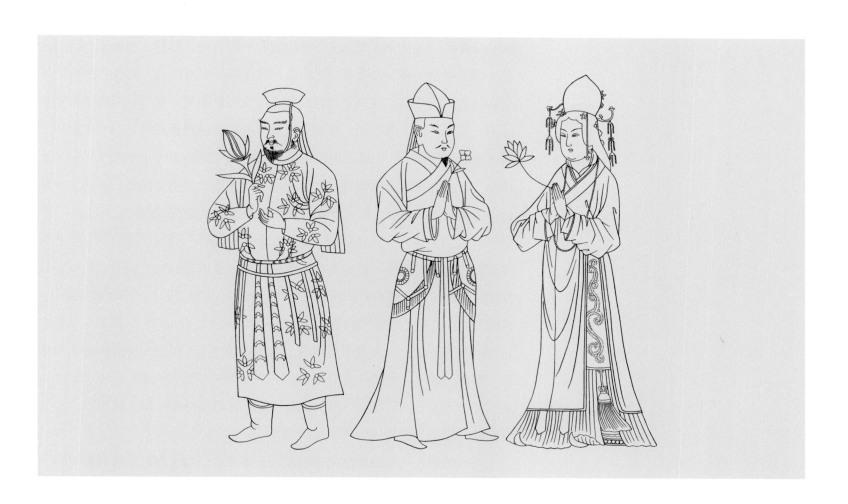

圖一九二

左　西夏
有後披冠子、圓領小袖錦繡衣、
佩鈷鞢帶西夏貴族供養人
（敦煌四一八窟壁畫）

中　西夏
交領長袍、鈷鞢帶、
加腰袄西夏貴族供養人
（安西榆林窟壁畫）

右　西夏
金花冠、金步搖、交領長衣、百褶裙、
佩綬西夏貴族婦女供養人
（安西榆林窟壁畫）

採自敦煌壁畫和安西榆林窟西夏進香人壁畫摹本。

男女衣着均和唐宋兩代中原衣着有相通處。

男子戴巾子，遠法古代皮弁，近受晚唐流行氈帽影響，和宋代東坡巾也有相似處，只是易平頂為尖頂。這種尖錐形氈帽，唐代實來自西北地區。俑中作"波斯胡"商人形象的，也多着同式氈帽。初唐即在長安流行，婦女也喜戴它，常反映於畫刻和陶塑，即所謂渾脫帽（或胡公帽）。男子戴它，或始於唐初名臣長孫無忌。傳稱其喜戴氈帽，世稱"趙公渾脫"，為世仿效取法。物以人傳，式樣雖難得其詳，但和當時長安流行反映於各種畫塑上餛飩形帽子，必相差不多。史稱中唐宰相裴度入朝，跋扈藩鎮派人行刺，因氈帽簷厚，

保護了頭部，得免於難，同式氈帽又因之流行。這種氈帽式樣，應即和敦煌《張議潮出行圖》壁畫所見甲騎和雜伎樂部人頭上戴的相差不多。和初唐氈帽不同處，為卷邊加厚。本圖中加垂二帶，則已近於宋式巾子。圖中人還腰繫帶有環綬，是唐鞊韝帶遺制。惟本圖所見，未懸火石算袋諸物，唐代通稱"蹀躞帶"。在西北，五代宋時尚沿襲使用，有的性質和唐代"蕃客錦袍"意義相近，多由王朝贈予，作為一種寵任表示的贈品。直到元代，蒙古貴族行香人腰間猶可發現，可見流行之久而愛好之深。

右袵交領長袍，也參宋式，惟袖口較小。腰部另加"捍腰"，和契丹衣着相同，一般用絲綢作成，講究的或亦有如契丹制度用鴨鵝貂鼠作成的，宋人又名"腰袱"。《中興四將圖》中幾個武弁，即着同式捍腰，可知宋代通行西北。婦女戴金步搖，由漢唐步搖而來，式樣各有不同。宋人又稱"禁步"，本來和古玉佩制相似，成為封建社會約束婦女行動禮制一部門，重在使行動有節奏，從容不迫。因行動一忽促，玉佩聲音和步搖懸掛珠串，必不免亂成一團。衣交領長褙子，下露細襇百褶裙（明清時名鳳尾裙），也是宋式。鞋尖上彎如弓，近似中原唐代影響。左側結綬是宋人通制，惟式樣變化多端。本圖近於下垂一大束絲穗，和宋代婦女於胸前或左側結綬法不相同。

有關西夏時人民衣着特徵，我們知識還不夠多。尚有待從出土文物和敦煌安西榆林峽壁畫中，取得更多的畫刻材料，才能綜合分析明白它的有區域性的和當時契丹女真的差別處，及它和回鶻、中原衣着的共同處。據《遼史·外紀》記載，未免簡略，僅解得其大略，說"其俗衣白，窄衫，氈冠，後垂紅結綬。設官分文武，其冠用金縷貼，間起雲銀紙貼。緋衣，金塗銀帶，佩鞊韝、解錐、短刀、弓矢。穿靴，髡髮，耳重環，紫旋襴六襲。（內中顯明文武間雜，而部分衣着卻是宋代禮品。）出入騎馬張青蓋，以二騎前行。從者百餘騎。民庶衣青綠。"

如從敦煌及安西榆林峽壁畫供養人衣着圖像反映，部分和記載相符合，部分則見出多樣化，因為時間不同，情況不同。部分統治者衣着，有接近宋人服制的，大致由於和宋王室有甥舅關係。逢年過節，宋王朝必循例派出使節，攜帶大量禮品，包括些綿繡、緞匹、衣服、金銀、飲食器物作為贈予。還有因團結和好，約定每年必用各種彩帛、茶葉及其他中原特產相贈。加之和買通商，還有不少西夏地區所需要產品，為換取所屬特產細毛紡織物、名馬、藥材而進入內地，無疑也必對於西夏所屬部族人民生活衣着，起一定影響，所以反映到壁畫上時，也遠比記載複雜多樣化。

煮鹽圖

圖一九三　宋
裹巾子、圓領或交領齊膝短衣
製鹽工人
（《重修政和證類備用本草》插圖）

圖一九三取自金代翻刻《重修政和證類備用本草》插圖。圖中上角題有"海鹽"字樣，插圖一三一、一三二則作山西"解鹽"生產情況。

因為是一部醫藥衛生書籍，附圖重點在動植礦藥物圖像解釋，特別是植物性藥品畫刻得相當具體。據宋代畫錄記載，本草原有彩圖，久已失傳，本節圖近於示意性質，但依然可得到當時灶戶熬鹽生產勞動過程大略印象。特別是解鹽部分圖像，且有一穿着宋式平翅幞頭大袖寬衫、坐交椅上監督生產官吏，當面看着產品成包過秤轉運情形。另一監督則着一普通巾子，坐交椅上。前者證明金代南官制度實行後，契丹女真中級官吏服制多未更動。

照宋史記載，醫藥方術是公開的，普遍刻石於全國各州縣衙前，任人抄

插圖一三一‧解鹽圖之一
《重修政和證類備用本草》插圖

插圖一三二‧解鹽圖之二
《重修政和證類備用本草》插圖

錄學習,即太醫院秘方,也不例外。這種政策,無疑促進中國中古時代醫藥教育的提高,而這類圖像,也必然產生一定的教育作用。所以本書或出於女真在北中國建立的金政權時期,製鹽工人衣着,仍和《清明上河圖》中所見勞動人民衣着相近,無多差別,可說是一切照原樣重刊的。

據《宋會要稿》關於鹽礬茶走私問題,宋金均用嚴格法律加以限制,保留了大量文件。特別是宋金對峙百餘年中,政治矛盾,雖用和約方式,由南方年納大量絲綢幣帛茶葉等數十萬斤、兩、匹、端,作為維持和約條件,但影響民生的鹽礬走私,屬於民生經濟問題,仍用嚴酷法律加以控制。銅器的流通也極嚴格,如像鏡子、樂器,在金政權統轄範圍內,無不一一登記,並加刻檢驗文字。惟有關民生的醫藥,則無分南北,在榷運貿易上流通。北宋的藥方公開政策,在金政權範圍內,依然得到推廣。《證類本草》的翻刻,恰是一個好例。在有關圖像中,看不出一般勞動人民被強迫改服剃髮情形,可知長江以北,金政權穩固後,即早已解禁。

宋代絲綢

圖一九四
上　宋
盤縧錦
下　宋
紫地鸞鵲穿花緙絲
（遼寧省博物館藏）

宋初統一了五代十國割據局面，平定西蜀、南唐、吳越時，都得到以百千萬匹、端計的大量絲綢彩錦異綾收入政府庫藏，動用較少。川蜀吳越農業生產本來破壞不大，迅速恢復，因此，絲綢生產也取得極大進展。例如宋代官服以羅為主，僅江浙地區每年上供花素羅即達數十萬匹。在全國大生產地，除部分還保留唐代所設"織綾局"監督生產外，又加設"織羅務"。凡尺度不合標準，輕重厚薄不一，或加粉料作偽充數的，檢查出必受處罰。加蓋印章使材料污損的，也不能入庫。新品種名色日益增多，特種高級絲織物名目，據文獻記載，有緊絲、繡背、隔織、綾、錦、羅、纈絹、綺、穀等等。這些絲織物名目常載於每年贈予遼金和西夏禮品單中，數量多以萬千計。可知高級特種絲織物，同時也必流行於東北、西北各地。加金的織物也常見於文獻，以文彥博守成都獻金線蓮花燈籠錦開端，應用到各方面，照王栐《燕翼貽謀錄》記載，加金技術就已達十八種之多。印染織物北宋民間雖受法令禁止，限於軍用，但照周必大《繡衣鹵簿圖》記載，人數達二萬餘的一個龐大儀仗隊，約有四分之一即着各種印染花紋衣帽，其餘用錦、繡、繪。但是織錦還是以四川成都佔首位，花紋也有了較大變化，主要是提花技術的進展，生色折枝花的好尚，開始突破了唐代對稱圖案的呆板。"滿地錦"、"錦上添花"的織法，產生了許多新品種，如傳世大小天花錦（宋稱大小寶照），如拼合各式不同圖案而為一的"八答暈錦"，配色複雜，組織華美，都遠過唐代，即連續規矩圖案如青綠簟紋、連錢、球路、瑣子、龜貝、樗蒲，也各式各樣。用動植物作圖案更擴大了絲綢花紋內容，即以成都每年織造官錦而言，名目也有數十種。照元人費著著作《蜀錦譜》記載，北宋元豐六年設錦院，即專募有軍匠五百人織造，年用絲十二萬五千兩，染料二十一萬一千斤，織特種錦即達六百三十二匹，其他不計。南宋茶馬司為西南西北換茶換馬使用，又大量織造被面衣料錦。上供錦名目為八答暈，官誥錦有盤球、簇四金雕、葵花、八答暈、六答暈、翠池（或作翠毛）獅子、天下樂、雲雁等共四百匹。臣僚襖子錦（指專送在朝大臣諸官的）有簇四金雕、八答暈、天下樂等計七種（《宋會要稿》另有翠毛獅子、大寶照、中寶照等名目）共八十七匹。廣西紅綠錦有大窠獅子、大窠馬大球、雙窠雲雁、宜男百花等真紅錦，又宜男百花、青綠雲雁等青綠錦，共二百匹。茶馬司錦院，則看需要生產，用折馬價，多少不定。錦名：黎州有皂大被、緋大被、皂中被、緋中被、四色中被、七八行瑪瑙，敘州有真紅大被褥、真紅雙連椅背、真紅單椅背，南平有真紅大被褥、真紅雙窠、皂大被褥、赤大被褥，文州有犒設紅錦。又細色錦名，有青綠瑞草雲鶴、青綠如意牡丹、真紅宜男百花、真紅穿花鳳、真紅雪花球路、真紅櫻桃、真紅水林檎、秦州細法真紅、鵝黃水林檎、秦州中法真紅、真紅天馬、秦州粗法真紅、紫皂緞子、真紅湖州大百花孔雀、真紅聚八仙、真紅金魚、四色湖州百花孔雀、二色湖州大百花孔雀、真紅六金魚

等等名目。

《齊東野語》卷六，敍南宋紹興內府裝裱書畫用綾錦，錦有緙絲作樓台錦、青綠簟文錦、紅霞雲錦、紫鸞鵲錦、青樓台錦、球路錦、衲錦、柿紅龜背錦、紫百花龍錦、皂木錦、曲水紫錦、樗蒲錦等名目。綾有大薑牙、白鸞綾、碧鸞綾、皂鸞綾、紫馳尼、皂大花綾、碧花綾、黃白綾等名目。

當時官誥則多用各色金鳳羅或綾紙。送金禮物中絲綢名目有錦、茸背、緊絲、撚金線、青絲綾、樗蒲綾、線子羅等名目。南宋紹興初年，張俊獻宋高宗禮物中，有撚金錦、素綠錦、木綿、生花番羅、暗花婺羅、雜色纈羅等名目。諸州貢賦中有仙文綾、綜絲絁、白縠、紫茸、隔織、茜緋花紗、輕容紗、紅花蕉布，都是比較特殊產品。

元戚輔之《佩楚軒客談》蜀中十樣錦名目，為長安竹、天下樂、雕團、宜男、寶界地、方勝、獅團、象眼、八答韻、鐵梗襄荷等。事實上這些圖樣多是宋代舊有，一部分在明代材料中還可大量發現。

明末谷應泰著《博物要覽》記宋錦宋綾名目各三十餘種，和《武林舊事》相同。其實若把宋、遼、金史《輿服志》記載應用綾錦及宋人其他記載綾錦名目，元《蜀錦譜》記載成都官錦坊及茶馬司錦坊產品名目，加以羅列，特種錦緞計不下二百種之多。

錦上添花新織法，當時還不限於彩錦，其他薄質紗羅也有應用這種織法的。見於禁令中，如景祐元年即有禁"錦背"、"繡背"、"遍地繡背"等詔令。

還有介於織繡之間通經斷緯用小梭織成的緙絲，據莊季裕《雞肋編》卷三記載，以河北定州織造最著名，能隨心所欲作花鳥禽獸狀。南宋後則南方出了幾個緙絲名家，用宋人名畫作底本，如沈子蕃、朱克柔都有作品傳世，精美無比。據洪皓《松漠紀聞》記載，則住居西北的回鶻，也長於作緙絲，又能撚金線織緞子，具有較高藝術價值，且能織毛緞子。這種回鶻族織工遷居關中後，手藝世代相傳。所以《雞肋編》也說及，"涇州雖小兒皆能撚茸毛為線，織方勝花毛緞一匹重只十四兩者，宣和間，一匹值錢至四百千。"

北宋每年給予契丹遼政權廿萬匹端絲綢，給西夏政權數目也相等。北宋末汴梁陷落時，女真統治者於汴梁庫藏中得到絲綢綾羅達七千萬匹。到南宋，則給在燕京建都的金政權，依照契丹舊例，以同樣絲綢作為歲幣。此外，在其他情形下贈送禮物中，也必有特種絲綢。因此，前後約三個世紀中，《遼史》《金史》記載宮廷衣着、百官服用，也多是江南織工生產。《金史》記官服，多按官職尊卑定花朵大小，例如三品以上花大五寸，六品以上三寸，小官則穿芝麻羅。元明令文中還有同樣規定。由此得知宋代大小串枝花的流行，和同時衣着法令實不可分。宋代綾錦，傳世已不多，從元明絲綢花樣和宋代及以後反映於陶瓷上大量串枝折枝花樣看來，卻可明白它和唐代綾錦花紋基本的同異處，並得知傳世元明千百種綾錦花樣，實多從宋代繼承發展而來。

宋代在邊界地區設立和買榷場，作民間商品交易，絲綢印染織繡照例和茶葉、瓷器同佔較大分量。宋代南海海外通商有較大發展，政府特設市舶司經營進出商品貿易及稅收等事。在著錄中經常提及"荷池纈絹"名稱，註者難得其解，常以為兩種事物。從實物出發，應當是罨畫開光式不同色彩紋樣印花綢絹。此外用植物纖維織成的細布，在原料豐富的東南各省也得到較高度發展。如"黃草心布"、"練子"、"雞鳴布"即見於著錄，為植物纖維所成的高級特別精緻產品。木棉（實草棉）開始在東南有較多生產。"皂木錦"名目見於記載，宋人筆記即以為絲棉間織的"墨錦"。明代的"雲布"，則為大紅色絲棉交織產物，流行一時，價值高到紋銀百兩一匹。

一三二

元代農民工人和官兵

圖一九五 元
椎髻或戴斗笠、短衣或披蓑衣、
赤足或裹腿勞動人民
（元至治刻本《全相五種平話》插圖）

圖一九六　元
甲士、軍官和侍衛
（元至治刻本《全相五種平話》插圖）

摹自元刻《全相平話五種》（一九五五年文學古籍刊行社影印本）插圖。

內中包括《武王伐紂平話》到《三國志平話》五種，是兩宋以來瓦舍講史藝人口傳底本，作為通俗小說分別刊行的一部分。到元明文人加以擴大，就發展成《封神演義》、《三國志演義》的祖本。這類講史小說，元明以來已成流行通俗讀物，有廣大市場，所以簡體字特別多，部分又多作為改編戲劇依據。多附插圖，增加讀者興趣。書中內容，着重在引起聽眾驚奇效果，並不拘於是否符合史實。而插圖則照讀者所能接受習慣，多採用宋元社會習見制度。若用這些插圖證史，未免相差太遠；若用它們來參考宋元社會生活，倒和當時情形相差不會太多。比如說帝王官僚衣着，及統治者爪牙甲騎裝備，便多據宋代制度；至於普通人民生活起居服用一切，即多取用當時人民習見眼熟的現實情況，這樣反而容易得到讀者認可。

所以這個書中不僅工農形象近於元代的工農，就是一般戰士的衣甲、軍營佈置、軍樂處理，也多不出元代範圍。

圖一九五中工人農民和元代畫跡中工農衣着無多區別。戴笠子帽及椎髻結巾的均近漢族，圖中左下角兩個木工，從頭髮處理方式看，應當是蒙古族人。

圖一九六中軍官和兵卒，衣甲也是元代式樣。中部四人衣着，均為“辮線襖子”，一般是蒙古官吏所穿，書中多用作“番邦”人物式樣。直接影響明代人作元人戲劇插圖，除盔式帽外，一般必在帽上插一雉尾，表示異族人特徵。

元代百工百業

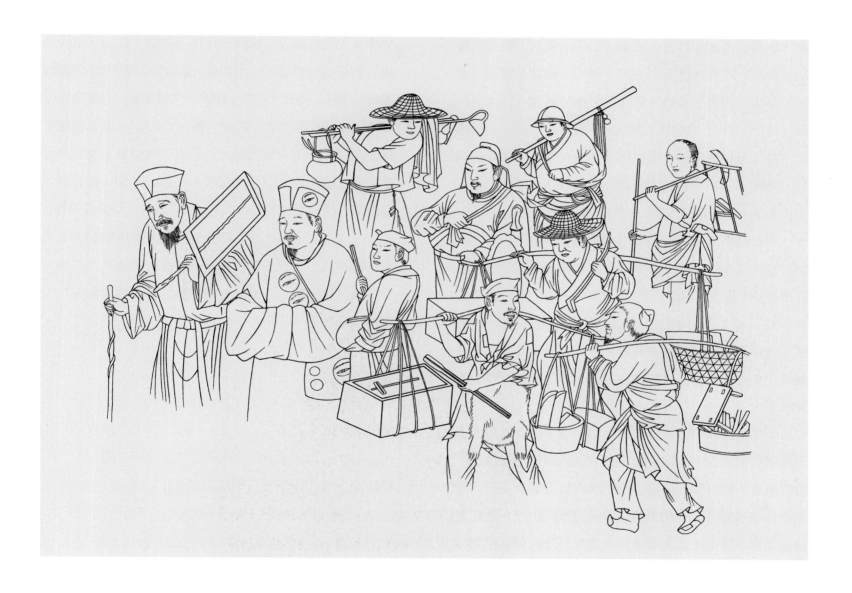

圖一九七取自山西右玉寶寧寺藏元代畫。

　　主題內容雖然多和當時的佛教迷信有關，但因為人物表現有高度寫實藝術水平，所以保留下大量社會史料。畫中作元代百工百業各種人物形象，如短衣的土木工匠，也有儒巾長袍的郎中醫生，琴、棋、書、畫、藝術雜流，和其他服務性從業人士。衣服及應用工具，都十分具體，且多屬於元代社會地位極低被壓迫的各階層人民。

據元明之際通俗讀物《碎金》藝業篇第二十七"工匠"部門曾記載，元代有如下各種行業：都料、大木、小木、鋸匠、泥水、杵手、體夫、雜工、起塔、造殿、鑿石、打銀、楞作、砌街、修井、淘井、輓跋、鑄鐘、鍛磨、箍桶、掌鞋、磨鏡、磨刀、錮鏴（漏）、整漏、雕佛、布䌤、明金、使漆、碾玉、打緂、穿結、繡草、像生、銷金、描金、壘珠、鋪翠、鏃鏤、錕劍、釘鉸、裝背、裱背、裁縫、打弓、造箭、打簾、油作、油傘、做傘、梳箆、剃面、鑷耳、淨髮、割腳、整足、傳神、貌真、碾藥、圓藥、修香、澆燭、刷馬、做筆、燒墨、鑿紙、打蓆、打薦、修箸、竹匠、雕印、修傘、畫領、藤作、打帆、刺旗、造船、寫牌、釘枰、鑞器、絡絲、打鐵、搭灶、捏塑、旋作、燈作、穿交椅、修冠子、打香印、打炭墼、赤白作、糊黏作、妝䌤、髮錯、摺經、褶裙、打繩、打線、使綿、糾扇等等，可知這些不同行業，元代人是一律當成工匠看待的。

有關這些城市各行手藝人記載，這是本通俗讀物，由於要求不同，比《武林舊事》小經紀條，和《西湖老人繁勝錄》諸行市條敍述南宋臨安市中手工藝人種類都較簡略。但是仍可看出宋元以來，由於都市生活的發展，隨同產生了許多種各有專業分工的勞動者。都市的繁榮，文化的發展，這些勞動人民，都各有不可缺少的貢獻。

元初人記宋事，如北宋的汴梁、南宋的臨安等大都市服務行業的人，衣着多各有區別（參宋代部分說明），但記載實不夠詳盡。因此本圖中人衣着，雖有不同，有的並且還攜帶了些不同工具，但還是無從由衣着判斷這些人從事的職業。惟照標題得知是屬於元代百工百業手藝人，並且一切近於寫實。這些手工藝人有一部分是專作衣服首飾的。照《碎金》記載，當時衣飾繁多，名目各不相同，且分南北。

如男服有深衣、襖子、褡護、貂鼠皮裘、氈衫、羅衫、布衫、汗衫、綿襖、披襖、團襖、夾襖、氈衫、油衣、遭褶、胯褶、板褶、腰線、辮線、開襖、出袖、曳撒、衲夾、合缽。圍腰的有玉帶、犀帶、金帶、角帶、繫腰、欒帶、絨縧。頭上戴的有帽子、笠兒、涼巾、暖巾、暖帽。佩服的有昭文袋、鈔袋、鏡袋、手帕、汗巾、手巾……腳下穿的有朝靴、花靴、旱靴、釘靴、蠟靴、球頭直尖靴、鞴靴、靮靴、縶（菊）拄根搨嘴氈襪、皮襪、布襪、水襪，……絲鞋、棕鞋、靫鞋、扎鞴、麻鞋、搭膊、纏帶、護膝、腿絣、繳腳，等等。

婦女衣服還分南北：南有霞帔、墜子、大衣、長裙、背子、襖子、衫子、背心、襖子、膊兒、裙子、裹肚、襯衣；北有項牌、香串、團衫、大繫腰、長襖兒、鶴袖襖兒、胸帶、襴裙、帶繫、直抹、弔袴、裹衣。首飾也分南北：南為鳳冠、花髻、特髻、�冠、包冠、瑞雲貼額、牙梳、披梳、篦梳、玳瑁梳、龜筒梳、鶴頂梳、頂釵、邊釵、頂針、挑針、花筒、掉鈚、橋梁鬢釵、疊勝落索、橙梅天筳、七星梭環、鐲頭、鉔子（戒指）；北有包髻、掩根鳳釵、面花、蟠虎釵、竹節釵、倒插鬢、鳳裹金台鈒、犀玉坫頭梳、雲月、荔枝、如意、芯頭、鈚牌環、秋蟬菊花琵琶圈珠胡蘆、三裝五裝鐶鉔兒、連珠鐲等等。

這些不同名目，在當時雖為一般人民所熟習，七百年後的現在，有許多種因無實物比證，畫圖也不具備，究竟是甚麼式樣，已難於具體明確。從各種圖像及出土實物中去探索，也只能得其大略。

一三四

元代幾個儒流賢士

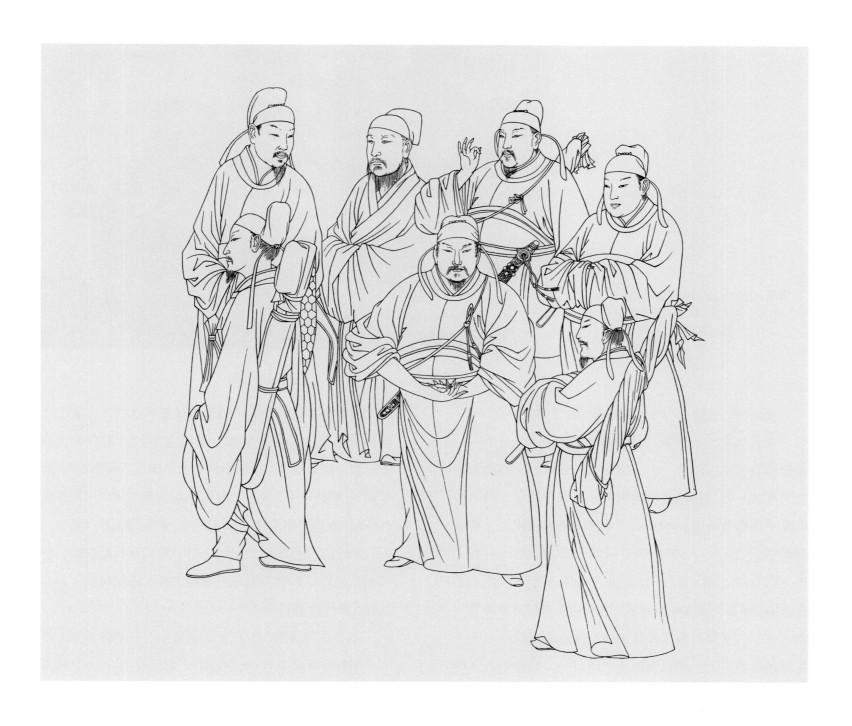

圖一九八　元
着唐宋式巾裹、袍服的文人儒流（右玉寶寧寺水陸畫）

插圖一三三·山西右玉寶寧寺水陸畫
第五十八《往古顧典婢奴棄離妻子
孤魂眾》（下部）

據山西右玉寶寧寺水陸畫照相影印摹繪。

七人中有六人衣宋式圓領服，元式唐巾，其中一人衣宋式交領儒服儒巾。宋式圓領和唐式區別，在圓領內加有襯領。元式唐巾不同於唐宋，區別在後垂二帶，形如匙頭而向外分張（明刻《三才圖會》曾明確提及，並附圖證明），其中一人儒服，則一般宋代讀書人衣着均有反映。內中四人背上各有所負，正中一人應是"劍客"，另三人為"琴客"，其餘諸人不是"棋客"就是作詩繪畫的。他們在元代多屬於有才藝而無緣得到應有出路的、無一定職業的讀書人，過着飄流不定的日子，社會地位極其卑微。

照宋代習慣，為官方服務多名為"待詔"。照明代習慣，為私人服務則為"清客"、"幫閒"。稱呼上多有些區別，前者必有一定才氣，後者作用或只吃喝嫖賭內行。

雖間或有機會陪酒侍宴，或應景湊趣作作詩文，表面上還保留點斯文地位，事實上還是在半奴才情況下混日子，無一定薪給，生活過得極緊張，總是"飛黃騰達"無可望，"鬱鬱終生"為必然的。所以在畫中出現，原畫附有標題，即明白指出有"懷才不遇"的惋惜追悼寓意。內中人物也必然包括些受元代法律限制和被歧視壓迫，只能在瓦舍百戲娛樂場所為說書講史藝人編點材料，以至於自己粉墨登場終其一生的。

這些識字讀書人，在新的職業中，社會影響雖然極大，照封建傳統說來，依然算是"斯文掃地"，十分倒霉的。因此在這份多達二百餘軸的畫軸及二插圖中，反映被官吏財主重利盤剝不得不賣兒賣女妻離子散的貧苦平民，和經兵荒馬亂被搶劫屠殺以致家破人亡的平民一律看待，成為追悼超度的對象。

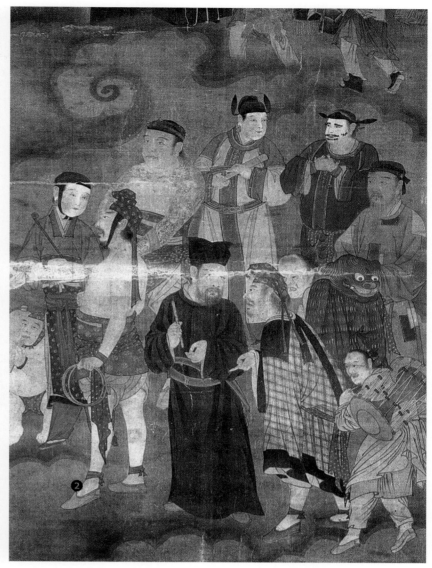

插圖一三四・山西右玉寶寧寺水陸畫

❶

第五十一《兵戈盜賊諸孤魂眾》（下部）

❷

第五十七《往古九流百家諸士藝術眾》
（下部）

　　必須從這個觀點來理解這份水陸畫，才會明白內中雖包括有濃厚封建迷信色彩，另一方面也包含有對於當時統治者強烈悲憤控訴內容。從插圖反映來看，坐在交椅上指揮行動的，和另外正在搶劫屠殺的，衣甲裝備，都十分完整鮮明，全像元代正規官兵，決不會是甚麼普通盜賊！

元代幾個奏樂道童

取自永樂宮純陽殿元代壁畫。

五道童衣着近似一般宋明道童式樣，青綠絹衣，長才過膝，用絲縧繫腰。衣左衽交領加沿，和宋代“道服”小有同異，惟穿着的並不限於宗教徒。頭髮作五式不同巾裹，有的比較別致少見。例如吹笛一個頭上所見還是魏晉以來高士頭上“帩”的式樣；吹笙的則近於蓮花冠子；擊雲鑼的頭上除細碎花冠外，額間還橫勒一道抹額；擊鼓的則近宋明常見的橋梁式小道冠；案前站的是專供使喚的小道童，所以頭上作雙丫髻。照《淨髮須知》引《大元新話》記載，得知當時理髮師曾定出一二十種名目。小部分可以知道，大部分還難明白。圖中作雙丫髻的，顯然即元代的“縮角兒”式。最早在晉人《竹林七賢圖》、《北齊校書圖》中，都在成年人頭上出現過。北朝式樣略有變化，宮廷中內侍小黃門頭上多有之。唐代未成年舞女較多使用。擊雲鑼的道童，額前裹一條帶子式東西，應即元人稱的“漁婆勒子”，成為元曲演出道具之一。明刻《金瓶梅》插圖“西門慶觀戲動深悲”一場中，戲中人作遠行裝扮即使用過。明代惟愛俏的婦女才使用，名叫“遮眉勒”，正中部分有時還釘一粒珠子。清代依舊叫“勒子”或“勒條”。清初官僚貴族婦女寫影中作家常裝束，也總少不了它。宮廷嬪妃也有戴它的，如雍正四妃子圖中所見。較早卻反映於康熙時繪《耕織圖》中，南方蠶農青年婦女普遍使用。一直到近代，還流行西南邊遠地區。老年婦女用青緞倭絨，或沿兩道牙子邊，正中釘顆珠子或一顆玉珠，兩旁近耳處釘兩個瓜子形玉蝙蝠薄片。這種裝飾實均由唐代“透額羅”發展而來，但在男性道童頭上出現，似乎還少見。

元代階級壓迫極殘酷，統治者早期由於恐懼知識分子反抗，有意把讀書人貶得極低，特別是對於南方讀書人。因此許多知識分子都依附道教逃入道門，取得法律保護，並得到生活保障。道教因之在儀式上、經典上和藝術上都有較大發展。人數多，來源不一，頭上巾裹也因之多式多樣。據元明間通俗讀物《碎金》記載，道服中即有星冠、交泰冠、三山帽、華陽帽、漉酒巾、接羅巾等等名目，必然具備不同式樣。又元明讀書人戴的純陽巾，也和道家傳說呂洞賓有關係。有一種下加網巾的，還影響到明代巾裹制度。《綠雲亭雜言》稱：“太祖初有天下，一夕微行至神樂觀，見一道士於燈下結網巾。問曰：此何物也？對曰：網巾也，用以裹之頭上，萬髮皆齊矣。太祖去。明日朝罷，有旨召神樂觀昨夕結網巾道士來，至則命為道士。仍命取其網巾，至今遂為定制。蓋自元以前無此也。”

明代“四方平定巾”、“六合一統帽”，和巾帽下攏髮的“網巾”，三件事都和朱元璋傳說有關，不一定全是真有其事，但時間一久，也就成為故事，載於史志流傳下來了。

元代衣唐巾圓領服男子和
齊膝短衣賣魚人

據廣勝寺壁畫摹繪。

除賣魚人外，五人穿戴元式唐巾及有襯領的宋式圓領服。靴子後跟附有一方不着色皮革，剪裁方法和唐代烏皮六縫靴略有不同，卻和畫跡中契丹女真常見靴式相通。五人衣着，從表面上看近於品級較低的漢族文官，事實上或只是供使喚的奴僕，因為羅列了果酒器皿的大案旁，有一人端着個盤子，上疊酒杯數件，似正在執行任務。另一人則正用秤稱魚，畫面反映得相當真實具體。賣魚人巾裹草率零亂，和前面幾人對比，面貌憔悴，神情枯萎，顯明是善良純厚的平民。五人雖衣冠整齊，面貌豐腴，神情間卻見出一種家奴相。或是金宋降官由於政權轉移，地位下降，而在官府或新的蒙古貴族家中當差執役的。這從在庫倫、宣化出土的遼墓大量壁畫中的反映，也可得到進一步理解。因為內容相近畫面，經常可以發現。如庫倫遼墓出土壁畫，在旗鼓前有五個穿宋式衣着的人物，品貌多如貴族端整，頭上戴的曲翅幞頭，卻在鼓吏地位上。旁一髡頭契丹人，則手執一杖作監督狀。另一轎旁，前後也有同樣四個轎夫。曲翅幞頭在宋代本為差吏裝束，但這種差吏衣着顯然和宋代無共同處。一般差吏例不留鬚，畫中人則各有微鬚。宣化一遼墓壁畫，且有一幅作案上羅列飲食器具，相當零亂，案旁有一組衣紅紫各色漢人男女，站立作進食狀。簡報中以為反映的是民族融合情況，值得研究。若說是北宋降臣俘虜及其親屬，社會地位下降，轉化為契丹女真新興貴族的家奴，在筵席散後，收拾杯盤，或分吃殘羹冷炙情況，倒比較合理。因為男女龐雜站立案邊，不像正規赴宴。宣化遼墓出土壁畫，有一組樂部奏樂，前一人舉手作舞容，和白沙宋墓壁畫樂組大致相同。不同處只是白沙壁畫樂部，分男女兩部，顯然近於職業性樂戶，男性部分也由婦女扮演。宣化遼墓壁畫樂組，則均為男子，而衣紅紫宋式高級官服，頭上幞頭雖為曲翅，但帽型則依舊是宋品官式樣，非一般差吏樂人所能具。樂人面容端正，各有微鬚，靴式為烏皮六縫也和衣着相稱。幞頭曲翅，卻近似由鐵製平直式臨時扭曲而成。從各方面分析，所得結論都可以說是趙宋品官俘虜貶謫為臨時樂部或職業性樂戶結果。若以為反映了民族融合，似說不過去。

元蒙統一中國初期，政治上有意把人分為四種：一為蒙古人，二為色目人，三為漢人，四為南人。原因是南方曾堅持抵抗。不多久，又從職業安排上，把人分成九等，對讀書人有意加以折辱壓迫，放在乞丐娼妓之間。隨後明白這不是辦法，才又假藉尊崇孔孟，提倡禮樂，收買讀書人，利用它來收拾民心，鞏固其軍事封建獨裁統治。一方面卻極端迷信，崇拜在佛教中也屬於密宗的喇嘛教，奉之為法王，稱為活佛。其次又迷信道教，稱邱處機為活神仙，派人口傳大量"聖旨"，保護道觀及其一切財產，道教廟宇中多立碑刻石，任何人不得侵犯。道教因之能聚斂大量財富，建立了無數宏偉的道觀，裝金佈彩，修飾得無比華美，永樂宮就是千萬廟宇之一。壁畫重點，主要在用極端荒唐誇張的方式，炫耀天宮的莊嚴與華麗。壁畫中之一小角，恰恰反映到人間的點滴現實。

元裹巾子短衣草鞋漁民

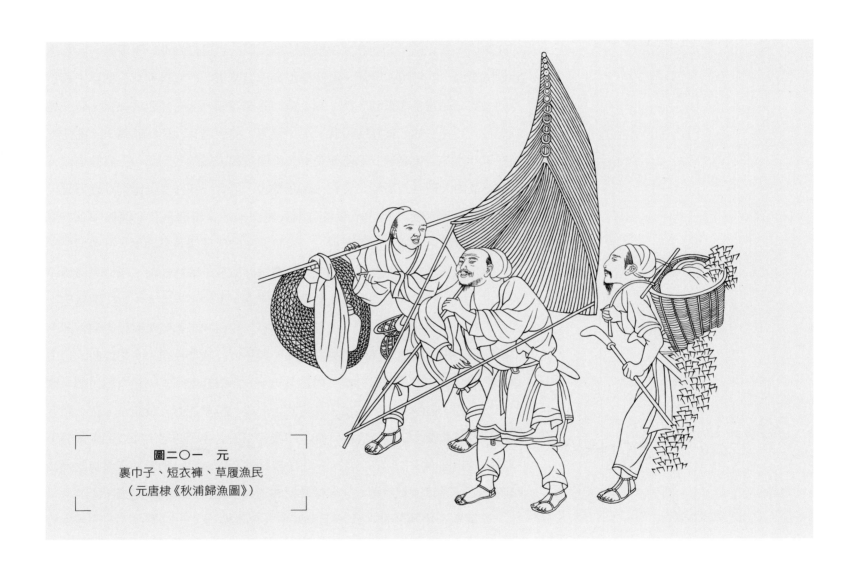

圖二〇一　元
裹巾子、短衣褲、草履漁民
（元唐棣《秋浦歸漁圖》）

　　據元人唐棣作《秋浦歸漁圖軸》影印本摹繪。原畫現在台灣。（圖二〇一）

　　唐棣在元代以山水畫知名。作品經營佈置，不落元四家俗套，還近宋人二趙院本畫作風，設意十分周到謹嚴，用筆亦精。其中人物村舍、水竹林木，毫不苟且。本圖中三漁人在畫中原只佔極小部分，也顯得非常逼真，面貌性情，衣着器用，交代得都十分清楚。漁人衣着和常見元代勞動人民也完全相同。

　　圖中主要漁具作三角形，俗稱"撮網"，細竹篾編成，專用於溪河淺水中。漁人一面走動一面舉網貼水底爬撮小魚蝦或田螺。所得商品價值不高，但積少成多，容易滿足家庭食用需要。因此南方依山傍水人家，幾乎每家必有這種輕便結實的漁具，掛於牆壁一角，隨時可以使用。

元鬥漿圖

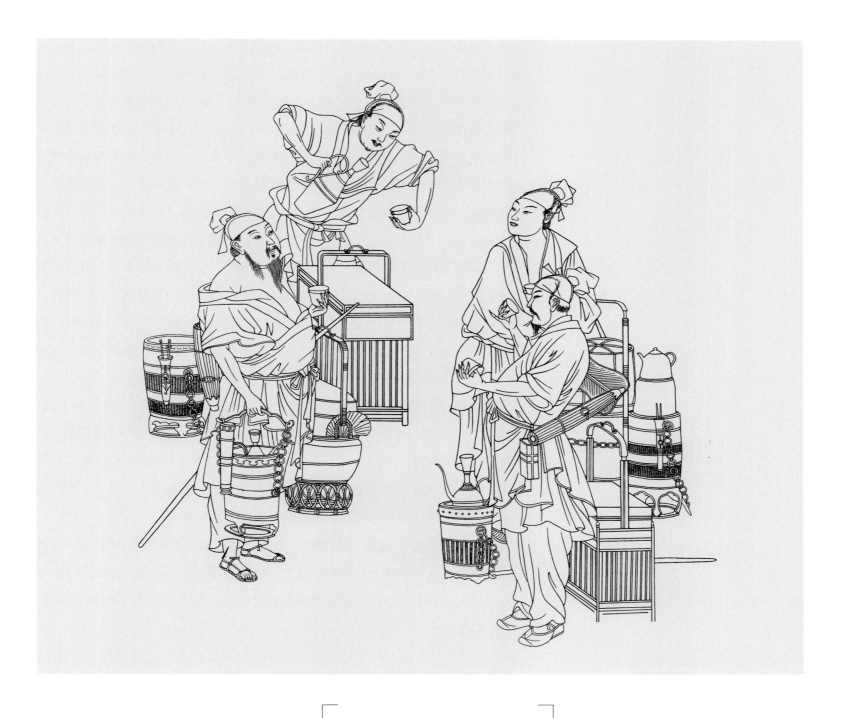

圖二〇二　元
裹巾子、齊膝短衣、賣茶湯小商販
（元趙孟頫《鬥漿圖》）

圖二○二採自趙孟頫繪《鬥漿圖》。

同畫別卷有題元錢舜舉作的。明丁雲鵬、清姚文瀚都有複本，內容大同小異。從衣着頭巾及使用器物款式分析，可知原畫必成於宋元之際，不會再早也不可能更晚。近於《武林舊事》等記載南宋以來民間娛樂場所"瓦舍"前零售茶湯小商人樣子，茶籠類多竹篾編成，宜為南方江浙情形。衣着巾裹則和山西出土元墓壁畫幾個廚師多相同。其顯著特徵為巾子上聳，而無一定規格，這也是元代一般特徵。用於雜劇人，即所謂"諢裹"，以別於正式巾裹。近人有以為即"渾脫"，形狀無共同處。

據《東京夢華錄》等敍南宋杭州茶坊種種，得知當時有"大茶坊"，張掛名人字畫。在京師原只熟食店掛畫，所以消遣久待也。今茶坊皆然。有"人情茶坊"，本非以茶湯為正，但將此為由，多下茶錢也。……可知當時南方大都市茶坊有各種各樣。不僅有為富豪地主上層士大夫開設、內懸名人字畫的雅座式大茶館，也有為小行商販和手工業者市民階層聚會商談生意的平民茶館。圖中的反映，無疑只是當時街頭市集或"瓦舍"附近專為普通市民和小手工業者準備的。《夢粱錄》稱南宋杭州瓦舍共十七處。這種瓦舍大的能容千人，不論風晴雨雪，日日演出各種雜劇百藝。卷十六"茶肆"條、"酒肆"條、"分茶酒店"條、"麵食店"條、"葷素從食店"條等關於吃食名目，種類繁多，難於計數。又"夜市"條稱："冬月雖大雨雪，亦有夜市盤賣。至三更後，方有提瓶賣茶。冬間，擔架子賣茶。……蓋都人公私營幹，深夜方歸故也。""諸色雜貨"條，則提及早上有"賣煎二陳湯"，飯了有"提瓶點茶"的。這種為大都市底層人民服務賣茶湯的小商販，由早上到半夜深更，都可以在街頭巷尾發現。

但都市生活的發展實起於北宋，街頭賣茶，日夜供應。《東京夢華錄》卷五"民俗"條也就說到："凡百所賣飲食之人，裝鮮淨盤合器皿，車檐動使，奇巧可愛。食味和羹，不敢草略。""天曉諸人入市"條並說到："每日交五更，諸寺院行者打鐵牌子或木魚，循門報曉，……諸趁朝入市之人，聞此而起。……亦間或有賣洗面水、煎點湯茶藥者，直至天明。"

元代還把杭州稱做"銷金鍋"，可知社會風氣必然還未大變。趙氏生當宋元之際，久住杭州，對當地社會十分熟習，這種畫正反映南方都市社會部分現實，衣着也和山西元墓壁畫中廚師相近。由此得知，圖中衣着形式在元代也具普遍性。

一三九

一組蒙古人樂舞俑

　　據河南元墓出土樂舞俑照（據最近報告，實金墓中物）。

　　這是一組蒙古人和漢人混合組成的樂舞俑。二奏樂青年，衣着均為當時蒙族式樣：頭上尖頂笠子帽，身穿小袖短袍。其中之一的衣着，還近似元人特別重視、流行的"辮線襖子"。這種腰部襞折加工方式，到明代前期帝王便服還經常使用，主要是伸縮性大，便於草原中馳騁。另外一個男子口吹唿哨，衣着近似漢人唐式幞頭和圓領服。這人可能是漢人也可能是蒙古族，顯然在表演宋代即已流行的雜劇百戲中"學禽鳥"藝人的姿態（宋墓陶俑早有出土）。如係蒙古族藝人表演，所學的還可能恰是蒙古族最熟習愛好的"白翎雀"清脆歡快的鳴聲，而表演的也必然同是羣眾特別熟習的"白翎雀舞"曲——這自然只是一種假定，待更多的發現比較，才能進一步證實。

　　這一組元代陶俑，從出土文物角度說來，是一種新發現。若試用山西洪洞明應靈王殿元代壁畫帳額題署"大行散樂忠都秀在此作場"字樣壁畫作比較，即可發現實"無獨有偶"。那個壁畫演出前列五人，雖符合元代雜劇演出制度，後排卻還有兩個戴盔戴帽子人物。這一類帽子，蒙古族人經常使用，漢族人卻少見。即或不屬於正在演出的一劇中角色，從臉部化妝情形看來，卻可肯定他們的演員身份。由此可知，這種"大都散樂"到處流動的戲劇班子，可能是一種漢蒙混合組織（見圖二〇六）。在元代早期法律上，把蒙古族列為第一等，把讀書人位置放在乞丐娼優之間。但時間稍久，由宋金以來在瓦舍百戲雜劇可容納千人觀眾的戲場，凡羣眾所喜愛的樂舞，都得到熱烈廣泛歡迎。因此吹打彈唱各方面，都出了許多高手名家。這些著名角色，且經常進入宮廷演出。到金代諸宮調唱詞盛行時，作者中即有女真人。元曲作者中，蒙古族人已更多。可見雜劇演出有蒙古藝人參加，事情不足為奇。

元男女俑

西安湖廣義園出土，現藏中國歷史博物館。

男女均穿寬大長袍，用帶子束腰。女子衣左衽。男子兩耳旁用髮辮各結一環，額前垂髮一小綹作成小桃子式，是元代蒙古族男子通常裝束式樣。統治者和僕從，區別不多。若和遼墓壁畫額前複雜髮式比較，則元代這一部分處理，已極簡化。

元代社會等級制度極嚴，反映到穿戴方面，也用法律規定，區別限制格外苛細，不許隨便。《元典章》五十八工部卷之一，就留下當時許多帝王口傳"聖旨"，都是關於織造綢緞花紋禁令的。龍織五爪算犯罪。王公貴族，平時衣着多金彩輝煌，紅紫照眼。照法律，五品以上官都穿紫花羅。一般下級官吏和當差辦事人，卻只許穿着棕檀色或其他暗色衣服，一般平民奴婢，自然就更加無從穿紅着綠了。至於特殊情形下的婢僕，事在例外，但身份還是極低。

婦女衣服在嚴格的等級制度下，尊卑貴賤也區別顯明，惟式樣卻差別不大。合領左衽為定格，通名為袍。正如陶宗儀《南村輟耕錄》卷十一說的：

"國朝婦人禮服，韃靼曰袍，漢人（指居住北方的漢族）曰團衫，南人曰大衣，無貴賤皆如之。服章但有金素之別耳。惟處子則不得衣焉。今萬戶有姓者而亦曰袍，其母豈韃靼與？然俗謂男子布衫曰布袍，則凡上蓋之服，或可概曰袍。"

男子公服俱右衽，戴舒腳幞頭，下垂兩帶如匙頭，向兩旁分張，名唐巾。衣着花樣各不相同，官大花朵大，官小只雜花、暗花。因襲金制大官衣紅紫，典史等小官即只許穿檀色羅，平民相同。

但平民究竟是個多數，既受法律限制，凡是鮮明彩色概不許用，因之染工特別發展了褐色，由銀灰到黝紫，不下數十種，一直影響到明代。《南村輟耕錄》卷十一寫像秘訣中敍調合服飾顏色部分，羅列褐色名目就達二十種。有磚褐、荊褐、艾褐、鷹背褐、銀褐、珠子褐、藕絲褐、露褐、茶褐、麝香褐、檀褐、山谷褐、枯竹褐、湖水褐、葱白褐、棠棃褐、秋茶褐、鼠毛褐、葡萄褐、丁香褐等不同名色。其他尚有毬子、杏子絨、褙綾、番皮、水獺氈等，也近褐色。照當時制度，圖中男女衣着，必然多是深暗色不加染的粗毛或布料子，一看即顯明屬於奴僕身份。

一四一

元墓壁畫

圖二〇五

左 元
圓領衣、花圍腰、用"攀膊"廚師
（平定東回村元墓壁畫）

右 元
圓領長袍和高髻、短衣、
長裙對坐地主夫婦及家屬或僕從
（平定東回村元墓壁畫）

據山西平定東回村元墓壁畫摹繪。

右圖反映墓主夫婦平居生活情況。一切還保留宋代制度，和白沙北宋元符三年宗室地主趙大翁墓中浮雕加彩繪主題部分相同。惟男主人頭上巾子作元式，各坐有靠背加靠墊椅子。案桌已加桌圍，上置台盞及點心果盤。後立三男子，如非侍僕，即應是親屬子姪輩，各作宋式"扠手示敬"狀，置手胸前。二婦女各捧化妝奩具及鏡子；所衣旋襖較短，亦近宋式。一童子結髮

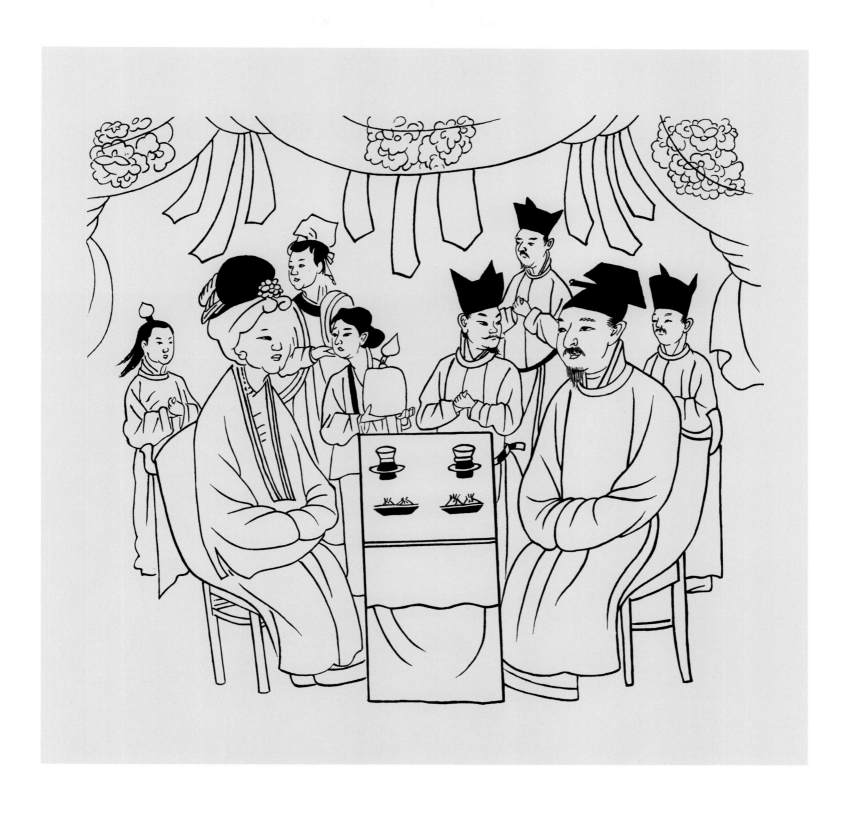

裹巾，餘髮向後散披，表示尚未成年，亦扠手示敬。上部懸掛繡花帷帳。這
類寫影，有可能係依據宋代舊本，所以除桌圍外，形象與宋代墓中壁畫大體
相同。

　　左圖廚房部分為新發現。二廚師均衣染纈圍裙，作撮暈格子花樣。其中
一操刀廚師，兩臂間繫有"攀膊兒"。在宋元記載都市百工百藝條中，均提
到修攀膊兒專業手藝人。宋人洪巽《暘谷漫錄》中，且有廚娘使用銀攀膊兒
敍述。宋人繪《百馬圖》中鍘草馬夫勞動時也使用。這種保護衣袖輔助勞動
的工具，既為宋元勞動人民普遍使用，於是就有專業修理手藝人出現。

元人演戲壁畫

原畫在山西趙城縣廣勝寺明應靈王殿內，曾影印於《山西文物介紹》一書。

前列演員五人，和陶宗儀《南村輟耕錄》卷二十五敘院本演出用五角色制度相合。五人"一曰副淨，古謂之參軍。一曰副末，古謂之蒼鶻，鶻能擊禽鳥，末可打副淨，故云。一曰引戲，一曰末泥，一曰孤裝。又謂之五花爨弄。"但本圖畫中前列五人，卻未必即指應有五角色。因院本發展名目至多，分"和曲院本"、"上皇院本"、"題目院本"、"霸王院本"、"諸雜大小院本"、"院幺"、"諸雜院爨"、"衝撞引首"、"拴搐艷段"、"打略拴搐"、"諸雜砌"等等，子目且不下數百。有人以為此畫所表現的必係演出某則戲文，這種意見似可商量。角色衣着，正中主角近女扮男裝，穿宋式圓領大袖紅色寬衫官服。另二角色則穿宋式"直掇"，其他時代早晚不一。《元典章》廿九，貴賤服色等第條下記載："諸樂藝人等服用，與庶人同。庶人不得服赭黃，惟許服暗花紵絲、絲綢、綾羅、毛毲。帽笠不許飾用金玉。靴不得裁治花樣。首飾許用翠毛，並金釵、鈚各一事。惟耳環用金珠、碧甸，餘並用銀。"這指的多是平時服用最大限度。多數平民，是不可能穿戴得這麼講究的。但樂藝人條目下卻又註明"凡承應妝扮之人，不拘上例"，穿紅着綠，不算犯禁。這也是歷史習慣沿用宋代法令而來。

至於畫中後排幾個戴笠帽的樂師，如照身份，只能穿各種檀褐色。畫作黃綠，應當是壁畫匠師受顏料限制，求畫得美觀一些，否則，便算是違法犯禁。因照元代法律，不入流官吏，也只許穿檀褐色。後面帳子所繪，周貽白先生以為是"英雄武士與龍搏鬥"，私意應是周處斬蛟"除三害"故事，也即宋元劇目之一，是當時人所熟習題材。

畫上橫懸一帳額，題名書作"大行散樂忠都秀在此作場"，表明係當時一種制度。著名京師班子名演員進行演出，必甩出主要人物名色，吸引來自四方的觀眾。忠都秀，當為一著名女藝人，即宋代所謂"行首"，應即正中扮官員（雜劇稱"裝孤"）的一位。元代女樂伎多喜用"秀"字自稱，有"出人頭地"意。見於元人著《青樓集》中，即有"珠簾秀"、"賽簾秀"、"順時秀"、"梁園秀"、"曹娥秀"、"小娥秀"、"天錫秀"、"李芝秀"、"翠荷秀"等等。在戲文中為"主角"，在同伙中是"領袖"，在羣眾心目中則為"名演員"。正如北宋時汴梁的"丁都賽"，是由宮廷到民間的知名人物，在《東京夢華錄》裏，列為當時著名六歌女之一。所以河南偃師酒流溝宋墓出土大型刻印磚上就還有個年事極輕戴花歌女，右邊印有楷書"丁都賽"名姓（見圖一七三）。

圖二〇六　元
雜劇人和奏樂人戲裝
（洪趙縣廣勝寺壁畫《大行散樂忠都秀在此作場》）

一四三

元代帝后像

圖二○七

左 元
戴暖帽、垂辮環、着一色服（質孫服）
元世祖忽必烈像
（南薰殿舊藏）

右 元
戴珍珠飾罟罟冠、納失石金錦衣緣
元世祖皇后徹伯爾像
（南薰殿舊藏）

元世祖忽必烈像，原畫藏中國歷史博物館。

忽必烈穿白衣，戴銀鼠暖帽。照元代制度，這種皮暖帽是應當配合銀鼠袍、銀鼠比肩同穿，屬於帝王大朝會只孫（或作質孫）冬服十一種之一，且是最重要的一種。照《馬可波羅遊記》所述，元統治者每年必舉行大朝會十三次，統治者和身邊有爵位的親信大官貴族約一萬二千人，參加集會時，必分節令穿同一顏色金錦質孫服。並且滿身珠寶，均由政府給予。按時集中大殿前，用金杯按爵位或親疏輩份進行酒宴，金紫照耀。最高統治者身上珠玉裝飾，特別華美。

元代衣服式樣，在北方，男女上下區別並不大，通名為袍，但是用的材料精粗貴賤，卻差別懸殊。高級大官服多用紅彩鮮明織金錦，且沿襲金代制度，從花朵大小定品級高低，下級辦事人只許用檀褐色羅絹。平民一般禁止用龍鳳紋樣，禁止用金，禁止用彩，正規法令且說只許用暗色紵絲。另外至元二十二年禁令中，曾提到"凡樂人、娼妓、賣酒的、當差的，不許穿好顏色衣"（指平時）。又元貞元年禁令中，則指明柳芳綠、紅白閃色、迎霜合、雞冠紫、梔子紅、胭脂紅六種顏色不許使用，不許織造。至於其他倒像比宋代有關顏色禁令忌諱還稍少些。事實上犯禁的和歷代情形相同，還多是貴族官僚特權階級，和依附政權統治勢力下的各種爪牙。大多數平民，不是奴隸也多屬於半奴隸狀況，生活無不十分貧困，只能穿本色或深暗色麻棉葛布或粗絹綿綢，其他即許可穿也穿不起的。至於貴族官僚，必滿身紅紫細軟。帝王且更加窮奢極欲，除彩色鮮明組織華麗的納石失、綠色波斯式金錦外，還有外來細毛織物速夫（即瑣伏）及特別貴重難得的紫貂、銀鼠、白狐、玄狐皮毛等。並在衣帽上加金嵌寶，更講究的且全用大粒珍珠結成。對於平民或其他人，另外卻用種種苛刻禁止法令，穿戴一出範圍，必受重罰。《元典章》中，就有許多十分荒謬的記載。例如一個工人為皇帝做了頂新帽子，就不許給任何人再做，做了即犯殺頭重罪。大德元年利用監司官承直傳話："成上位新樣黑羔細花兒斜皮帽子一個，進獻上位看過。欽奉聖旨，今後這皮帽子休做與人者。與人呵，你死也！"又大德十一年："道與馬家奴，……金翅鵰樣皮帽頂兒，今後休教做，休交諸人帶者。做的人，根底要罪過者。帶着的人，根底奪了，要罪過者！"至大元年："這個縫皮帽的人刁不賸，駙馬根前，我的皮帽樣子，為甚麼縫與來麼？道，今後我帶的皮帽樣子，街下休交縫者。這縫皮帽的人，分付與留守司官人每，好生街下號令了呵，要罪過者！"由後一條可知，若不得許可，即近親如駙馬，也不許隨便戴它！縫帽子的也算犯罪。一個大皇帝對帽子這樣重視，真是歷史上少有的事。

照史志記載，皇帝本人卻有各種各樣的帽子，一律用精美珍貴材料作成，上加貴重珠寶裝飾，和衣服相配，應節令隨時更換。遇他高興時，也隨時會賞給親信寵臣。如天子只孫冬服十一等，即有金錦暖帽、七寶重頂冠、紅金答子暖帽、白金答子暖帽、銀鼠暖帽。夏服十五等，有寶頂金鳳鈸笠、珠子捲雲冠、珠緣邊鈸笠、白藤寶貝帽、金鳳頂笠、金鳳頂漆紗冠、黃雅庫特寶貝帶後簷帽、七寶漆紗帶後簷帽。帽上多鑲珠嵌寶。寶石則分許多種，紅的計四種，綠的計三種，各色鴉鶻（即鴉庫特）七種，貓睛二種，甸子三種，各有不同名稱出處。賞賜親信寵臣的，照虞集《道園學古錄》卷二十三記載，即有金貂裘帽、珠衣珠帽、盤珠金衣、玉頂笠、大寶珠衣、盤珠衣、和尚服七寶笠，又七寶笠、珠帽各一。（因為既迷信佛，又迷信道。）另外一個道士，也送了個七寶金冠，配織金文錦衣服，供作法事用。並送了三百個黑貂做衣，縷金錦作衣邊。奢侈靡費，在歷史上也是少有的。

元世祖后徹伯爾像，南薰殿舊藏，原畫在台灣。本圖婦女戴的是高高上聳帽子，名"罟罟"、"顧姑"、"姑姑"，或其他音同字異名稱，都指的是這種式樣特別的帽子。在當時，是有爵位的蒙族貴婦才能戴它的。葉子奇《草木子》記載："元朝后妃及大臣之正室，皆戴姑姑、衣大袍（插圖一三五）。其次即戴皮帽。姑姑高圓二尺許，用紅色羅，蓋唐金步搖冠之遺制也。"事實上唐代"金步搖"和這種罟罟冠無絲毫相同處。

孟琪《蒙韃備錄》說，婦女"往往以黃粉塗額，亦漢舊妝。""所衣如中國道服之類。凡諸酋之妻則有顧姑冠，用鐵絲結成，形如竹夫人，長三尺許。用紅青錦繡或金珠飾之。其上又有杖一枝，用紅青絨飾之。又有大袖衣如中國鶴氅，寬長曳地，行則兩女奴拽之。"

李志常《長春真人西遊記》也說及："婦人冠以樺皮，高二尺許，往往以皂褐籠之，富者以紅絹。其末如鵝鴨，故名故故。大忌人觸，出入盧帳須低徊。"

從元人圖畫中反映，還有於姑姑上插一錦雞尾的。彭大雅《黑韃事略》更有較詳細的記載："故姑之製，用畫（樺）木為骨，包以紅絹，金帛頂之。上用四五尺長柳枝或鐵打成枝，包以青氈。其向上人（指高級貴族）則用我朝翠花或五彩帛飾之，令其飛動。以下人則用野雞毛。"楊允孚《灤京雜咏》自註："凡車中戴固姑，其上羽

毛又尺許，拔付女侍手持對坐。雖后妃馭象亦然。”據記載中不同形容，得
知製作這種形制特殊的婦女冠子，或用東北產的樺木，或用鐵，外糊絨錦，
飾以珠玉。越富有裝飾也越講究。上邊的翠花羽毛，在車中且得拔下，由女
婢手持。至於有資格使用，但是經濟較困難的人，也有只用粗毛織物糊成的。

元代行獵貴族

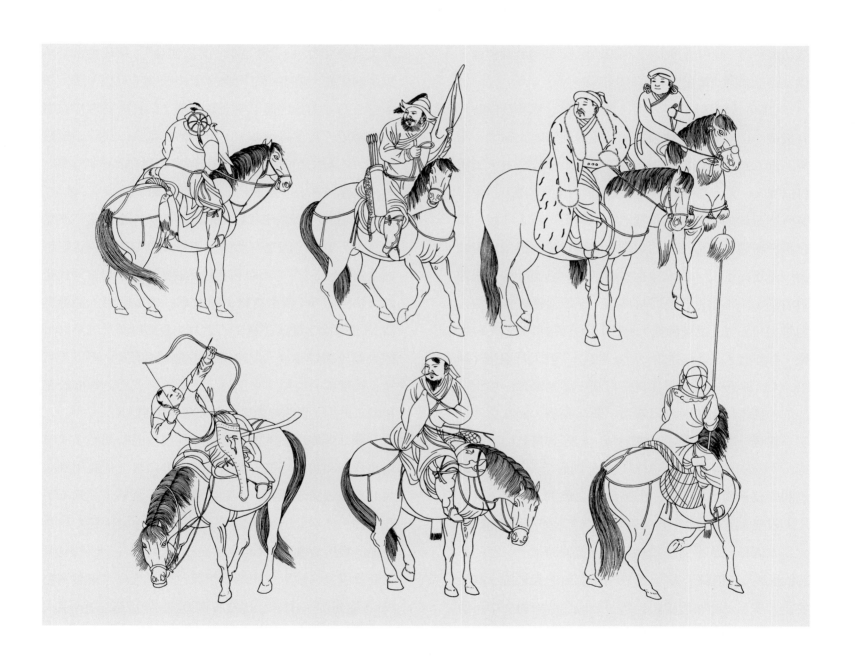

圖二〇八　元

着紫貂緣領銀鼠裘皇帝和引弓、臂鷹、
執矟行獵隨從
（《元世祖出獵圖》）

或題作《元世祖出獵圖》，原畫在台灣。

畫中作雪後冬晴，一衣着銀鼠裘貴族和幾個親信騎從，臂鷹控弦，在山
野間獵取天空飛過雁羣情形。

元代貴族在南方作官的，前後約一世紀中，多逐漸習於南方官僚地主文

化生活，附庸風雅，飲酒賦詩，彈琴習畫。（衣着形象當如"飲膳正要"圖中所見）。在北方的，還不完全廢棄遊牧生活習慣，和遼金時期情形相似，特別是帝王貴族，秋冬之際，照傳統方式，必外出射獵。既具有節令性的遊樂活動，兼有鍛煉體力、熟習騎射的用意。官府也加以提倡，十分重視。《元史·兵志》鷹房捕獵條說，打捕鷹房人戶，共有四千四百二十三戶，分配於益都等四處（且有遠在雲南的）。所以《馬可波羅遊記》中說，相距四十天路程。葉子奇《草木子》敍及僅官府養鷹，"打捕鷹坊萬戶府，歲用餵養肉三十餘萬斤。"其他裝備種種，以及路上來回，費用之大，可想而知。

《馬可波羅遊記》八十九、九十兩章，都涉及當時政府按節令出行大獵的種種情形，就提到管理大獵犬一萬隻。計二萬人，分成兩隊，一隊紅衣，一隊藍衣。又有打捕鷹人一萬，攜帶有雄猛貴重的"海東青"鷹五百隻，還有馴服過的獅豹參加狩獵活動。另用一萬人守衛。皇帝坐於特製大木樓上，內用織金錦及貂皮、銀鼠皮等裝飾，外覆獅子皮。四大象抬木樓前行。場面壯觀，未親眼看到，決不信世界上有這種事。至於這種大獵浪費人力物力，正如《蒙韃備錄》所說："生長鞍馬間，人自習戰，自春徂冬，旦旦逐獵，乃其生涯。"其大行獵格外鋪張。《黑韃事略》說："凡其主打圍，必大會眾，挑土以為坑，插木以為表，維以毳索，繫以氈羽，猶漢兔罝之制，綿亘一二百里間。風颺羽飛，則獸皆驚駭而不敢奔逸，然後蹙圍攫擊焉。"材料一部分則取自人民，致當時民間所有乘馬，都不得不剪去騌毛上繳供大獵用。真是一人取樂而萬民遭殃，也是歷史上少有奢侈糜費事情。

本圖係王族平常一般個別外出狩獵時情形，穿的似為銀鼠裘（或稱貔子裘），領袖用紫貂或玄狐緣邊。其餘隨從，應分是毛布類棕暗色料子。元代政府對於中下層官僚及平民衣着使用材料顏色，都有嚴格法令規定，俱載於《元典章》。而高級統治者，穿着卻特別奢侈華麗，不受任何拘束。除在全國範圍內有條件地區設置"染織提舉司"，集中織工，大量織造納石失金錦，作衣服和日常生活中的帷幕、茵褥、椅墊炕墊外，至於軍營中帳篷，照《馬可波羅遊記》所說，當時也是用這種織金錦緞

作成，延長到數里的。皮毛中則尚銀狐、猞猁、銀鼠、紫貂。不僅男人帽子和婦女的罟罟冠上加有大量珠玉寶石，衣服也必用珠玉裝飾。講究的皮毛衣服價值千金，珠寶衣就難於計價。這種特製衣服，帝王在大朝會、只孫宴或有事出行時必穿上。《元史·輿服志》對只孫宴特用衣服有較詳敍述。虞集《道園學古錄》記載，可補《元史·輿服志》不足處，"只孫者，貴臣見饗於天子則服之，今所賜絳衣也。貫大珠以飾其肩背膺間。首服亦如之。副以納赤思（即納石失）衣等七襲。納赤思者，縷皮傅金為織文者也。"末語說"縷皮傅金"，照理應當是羊皮金的作法，但不一定可靠。因據較後羊皮金作法，多係於三四寸大方片薄羊皮上貼金箔，只宜於剪取作衣帽沿邊應用。且皮質極韌，不可能切成延長二尺許頭髮般細絲。不過由此可以得知，"納石失"譯意雖為波斯金錦，本來似應為撚金。惟元代織造這種金錦，卻必是"縷金"而不是"撚金"，是宋代以來的舊有明金縷金作法。這點認識十分重要，因為有助於我們對大量生產約一世紀特種金錦"納石失"的用料和花紋發展的研究。現存元代金錦實物雖不多（新出實物似只北京一佛像腹中一織金雲肩），而明代附於《正統刻大藏經》金錦封面常以萬計，絕大部分卻是縷金，以紋樣奇異織金錦而言，不下千百種，花樣都有可能本來出於元代織工，或部分即成於元代織工之手，到明代加以處理改作經面的。

漠北苦寒，元本遼金舊俗，利用皮毛時間較多。應用情形也和錦緞相似，除衣服外許多用具上都使用到。大毛類重銀狐、猞猁，小毛類重銀鼠、紫貂，其餘不下數十種。住居北方部落每年納貢，因此也常用貂皮作為一種計數折價單位。《元典章》三十八兵部五"皮貨則例"上面就提及各種獸皮和貂皮折算比例，且分原來舊例和"利用監新例"。其中以虎皮折例最高，能折貂皮五十張。其次是金錢豹皮，折貂皮四十張。狐皮最低，只折合貂皮兩張。"利用監新例"中，則花貓、香獐、青獺、竹貍、獾子、水獺等二十二種中小獸皮，均只能折合貂皮一張。可知貂皮比價已日趨貴重。而當時行軍大帳幕，能容千人，裏面多用貂鼠銀狐鋪墊，外面還用織金錦緞覆蓋，堂皇壯觀，稀有少見。

插圖一三六・《事林廣記》中
元人馬射圖和步射圖

奢侈靡費的貴族衣着，應用華美金錦和珍貴皮毛尚不滿足，還必加些金珠寶石。寶石應用於元代貴族頭上身上既日益廣泛，因之種類也極多。貴重難得的價值格外高，有許多還是海外各國來的。如《南村輟耕錄》卷七"回回石頭"條即敍述到，大德間，一塊嵌於帽頂重一兩三錢的紅寶石，估價就值中統鈔一十四萬錠。當時叫寶石名"刺子"，紅色計四種，有"刺"、"避者達"、"昔刺泥"、"古木蘭"等名稱。綠色的有"助把避"、"助木刺"、"撒卜泥"三種。又有名"鴉鶻"的，計有"紅亞姑"、"馬思艮底"、"青亞姑"、"你藍"、"屋撲你藍"、"黃亞姑"、"白亞姑"等。"貓睛"（即貓兒眼）也分"貓睛"、"走水石"兩種。"甸子"（綠松石）則分地區，回回甸子名"你捨卜的"，河西的名"乞里馬泥"，襄陽變色的叫"荊州石"。其中部分寶石，顯明是海外產品，來源不外三種：掠奪、收購和貢獻。

明清兩代統治者還特別重視"祖瑪綠"和"貓兒眼"及紅藍寶石，大量應用到衣帽、帶板以至於鞍具上。部分是接收下的，部分是外來進口的。最貴重的祖瑪綠寶石，照明代記載折價"四百換"，即一兩重寶石換四百兩黃金。所以直到南明時，還有一皇后的鑲珠嵌寶金冠需二萬兩銀子的記載。

插圖一三六為元人練習馬射步射情形。圖中人戴笠子帽，衣元蒙族所習穿的辮線襖子，近於一個專業武術教師。宋金以來，照史志記載，攻城潰敵，已大規模利用火炮作主要武器。即元蒙追擊女真軍隊，在開封最後一次殲滅戰，也是利用強烈火力致勝的。但野戰馳逐，蒙古軍隊在世界各國大規模進行軍事活動，總還是依舊以騎射為主力。因此人習騎射，作將帥的更不能不精通射訣。本圖載於當時通俗讀物《事林廣記》中，附以簡要說明，作為示範引例，有一定重要性。因直到清軍入關，雖火器已發展到無堅不摧，西北邊緣地區許多有名戰役，射騎還起決定作用。直到十九世紀，凡應武考，步射騎射還是必修科目，鍛煉勤苦，並不下於讀四子書作八股文秀才。

元敦煌壁畫行香人

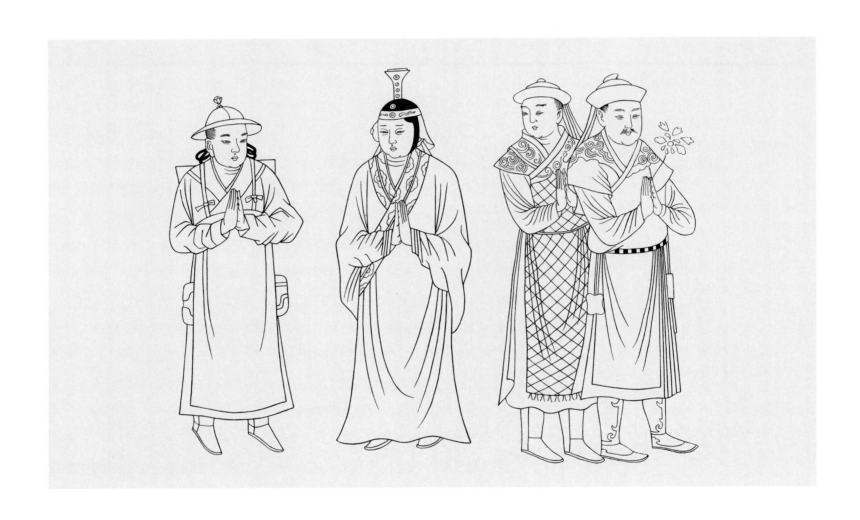

圖二〇九

左 元
垂辮環、交領小袖長袍行香蒙古貴族
（安西榆林窟壁畫）

中 元
罟罟冠、交領長袍行香蒙古貴族婦女
（安西榆林窟壁畫）

右 元
笠子帽、雲肩、
交領長袍二行香蒙古貴族
（敦煌三三二窟壁畫）

　　男戴寬簷笠子帽，紅袍服，有的上加帔子，還如西夏人裝扮。女戴罟罟冠，長袍垂綬。壁畫一般只着紅色，無花朵。特種衣服衣緣必加金，壁畫中表現不明顯。這只是當地中小貴族進香人一般衣着。

　　元代絲綢特徵是縷金織物的大量應用，紗、羅、綾、縠無不加金。元代人叫織金錦為“納石失”（或“納赤思”），意即波斯金錦。若據《隋書·何稠傳》記載，則隋代織工已能織造，還比波斯織的更好。（唐代因印繪金銀技術流行，絲綢加工織金技術並無進展。）因此技術傳授，自宋代以來即早已為川蜀工人所掌握，縷金撚金織物便有許多種。技術似仍以北方回鶻織工成就為

重點，據洪皓《松漠紀聞》敍述，撚金技術是"入居秦川為熟戶"的回鶻和漢人通婚子弟世傳織工所熟練。所以到金代兼併淮河以北土地百多年中，縷金撚金織物均大量發展。元代照金朝制度，衣着材料用花朵大小定官品尊卑，三品以上大官綢緞花朵五寸大，以次遞減。西北各處設有染織提舉司監督生產，需要量益多，帷幔帳篷也照例。明代織金串枝花緞式樣特別多，即大都由元代舊樣發展而出。

當時四川成都還是彩錦的生產區，據元人戚輔之作《佩楚軒客談》有十樣名錦流行，名目為"長安竹、天下樂、鵰團、宜男、寶界地、方勝、獅團、象眼、八答韻、鐵梗襄荷"，通稱十樣錦。這些高級絲織物，大多還是宋錦舊有名目，而且於明代實物中還可發現繼續生產的。

元代印花絲綢也流行，單色染和多色染計有九種，備載於《碎金》彩色篇中，名目有"檀纈、蜀纈、撮纈、錦纈、蠶兒纈、漿水纈、三套纈、哲纈、鹿胎斑"，具體內容明人就已不明白。明代楊慎《丹鉛總錄》稱："元時染工有夾纈之名。別有檀纈、蜀纈、漿水纈、三套纈、綠絲斑纈諸名，問之今時機坊，亦不可知也。"楊慎在明代以多聞博識見稱，機坊則掌握生產技術，且保有大量花板。據此，可知到明代中期以後，這九種印染絲綢加工技術或已失傳。失傳原因：一、裝花彩緞提花工藝有了改進，二、棉布加工已擴大範圍，藥斑布、澆花布（即漿印藍花布）興起於松江、蘇州，加工技術簡單，且藍色最容易在棉布上加工，不久就影響及全國，有一定關係。但部分技術其實尚保存於邊遠地區，如藏族氆氌，除提花作不固定的五彩斑爛圖案，呈霞紋樣，還採用唐代以來絞纈染法，以紅紫黃各色作撮暈花樣或十字形圖案為主調。苗族印花布還保存唐代以來蠟染法，以藍地白花為主調，也還在繼續應用，卻換了新名目的。如清初的"彈墨"，《紅樓夢》中就常提起過，且有實物保存於故宮，是用噴花加彩法作成的。如出於元代九種染纈法中，則原名或應為"三套纈"。

元代法律規定，小官吏和平民只許穿棕褐等暗色，正由於禁令限制，反而促使廣大勞動人民就地取材，創造了種種不同褐色。當時高級絲綢是紅色，名目不過九

種，有的還只限於婦女和兒童使用。褐色卻達二十餘種之多。《碎金》中即載有"金茶褐、秋茶褐、醬茶褐、沉香褐、鷹背褐、磚褐、豆青褐、蔥白褐、枯竹褐、珠子褐、迎霜褐、藕絲褐、茶綠褐、葡萄褐、油栗褐、檀褐、荊褐、艾褐、銀褐、駝褐"，陶宗儀《南村輟耕錄》則記載有廿種褐彩配色法。元人敍繪事和明人著《多能鄙事》，並留下當時染這些不同褐色的原料和加工過程，都十分重要。褐色品種增多後，元代帝王衣着，也不能不破例，有不少是用褐色的。

元代紡織物名目，緞匹中（包括衣料）有納石失、青赤間絲、渾金搭子、通袖膝欄、六花四花纏項金段子、暗花細發斜紋、衲夾、串素、苧絲、氀子（即毛段子）、紫茸、兜羅錦、斜褐、剪絨段子、絨錦、草錦、尅絲作、縠子、隔織、尅絲。羅有御羅、嵌花羅、番羅、素羅、三梭羅。紗有密娥紗、夾渠紗、觀音紗、銀絲紗、魚水紗、三法紗、金紗、花紗、絨紗、挑紗、土紗。綾有大綾、小綾。綢有攢絲綢、亂絲綢、綿綢、水綢。絹有南絹、北絹。布有氀絲布、鐵力布、葛布、蕉布、竹絲布、生苧布、熟苧布、木綿布、番綿布、土麻布、碁布、草布。布類許多品種，多出於邊遠地區諸兄弟民族工農婦女手中，精美的貨幣價值並不下於高級錦繡。

毛織物中也有加金的。毛織衣料或帳褥料子，如灑海拉、速夫（即明代瑣服），有來自西藏新疆一帶地區生產的，也有的來自波斯及阿拉伯諸國，為上層社會所熟習愛好。有的還指明天子某種衣服，必用這種特別貴重精美材料，可以推想工藝水平必相當高，且十分珍貴。這些外來物多屬於毛紡剪絨類，《格古要論》和其他明人記載多有說明。

元代因統治者生活還保留部分遊牧民族習慣，出行避暑、狩獵、作戰、會盟，還必設營帳露宿，毛紡氈毯利用率還極高。宮廷中用氈毯類即有數十種，它的名目、作法、使用染料，都有一定制度。元《經世大典》中有個《大元氈罽工物記》，內容就記載得極其詳細。據《馬可波羅遊記》，元代帝王出行遠征或狩獵的宿營大氈帳，有能容納千人的。

一四六

元代玩雙陸圖中官僚和僕從

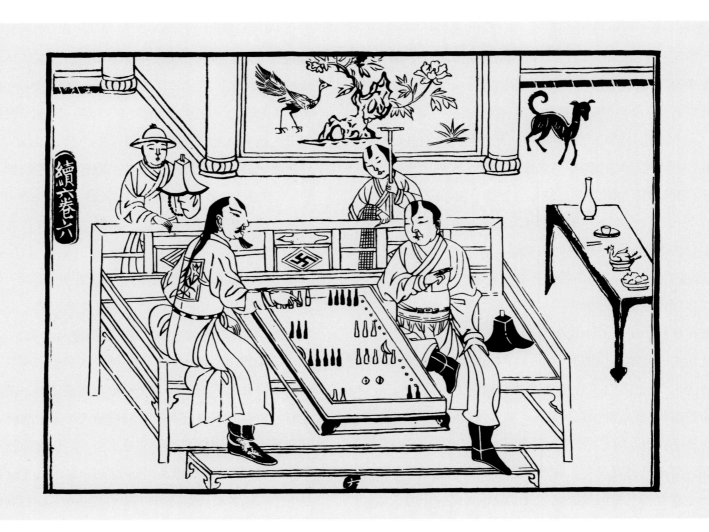

圖二一〇　元
露頂、垂髮辮、圓領或交領長袍、
玩雙陸蒙古族官吏和戴笠子帽僕從
（元至順刻本《事林廣記》插圖）

取自元刻《事林廣記》續集卷六插圖。

兩個元官正玩"雙陸"。這種博具唐代即流行民間和宮廷。在日本正倉院還藏有極其完整用象牙染紅細雕龍鳳裝飾圖案的博具，和製作精美鑲嵌花紋素木作成的博局。唐人畫跡中則尚有玩雙陸圖。到元明且有種種不同玩法（如大食雙陸則就地作局），至今還留下些用象牙或硬木作的博具。宋代龍泉青瓷有如棒槌式花瓶，形如雙陸博具的，即名"雙陸尊"。"葉子"流行後，玩法才逐漸失傳，但故宮還保存了些清初實物和棋局，可知在宮廷中還

444

曾流行，和圍棋並存。本圖一官僚蹺腿坐式也屬典型元式。三個僕從奏樂，種種佈置，都近似一個中級官僚日常生活情況。元代習慣上下平時衣着式樣，區別並不大，等級區別在衣着材料顏色和花紋，沿襲金代制度小有變通，詳載《元史·輿服志》及《元典章》。大官着紗羅，紅紫為上，青綠居中，檀褐屬下級，差役百姓只許暗花雜色。隨便用金或龍犯大禁。官大衣料花朵也大，除衣用還包括幮帳茵褥。官小花小，或無紋羅或芝麻羅。因此上街出門，對於迎面來人，即不另具代表官階的儀仗隊伍，身份地位還是可一望而知。但自然也有例外，即歌妓樂人在應公差演出時，衣着不受限制，法律中早有明白規定。

元代中小官僚平居宴會也必奏樂曲，常用曲牌名目，詳見於陶宗儀《南村輟耕錄》。朝廷特別宴會，則《馬可波羅遊記》有記載可參。宮廷大宴會，有集中六千到一萬二千男女貴族大官進行的，此外，不能參預的貴族和各國朝貢的使者，在附近齊集且達數萬人。

本圖中官員一戴四方瓦楞帽，用細籐和牛馬尾作成，這種帽子，南北均有實物出土，保存得還相當完整。髮式為一般蒙古式，兩旁結辮垂環，額前垂一小縐短髮作成桃子式，前後約流行百年不變。另一結髮，一辮後垂比較少見，但鄭所南《心史》也已經提起過，原為女真式一種，即後來清入關前後金所依據。元代巾帽除笠子帽屬元官，其餘南人平居，唐巾宋巾雜用限制不嚴，名目甚多，事詳載葉子奇《草木子》一書中。至於蒙古貴族，則對於髮式特感興趣。《蒙韃備錄》說："上至成吉思汗，下及國人，皆剃婆焦（即跋蕉，亦即《心史》所說不浪兒），如中國小兒留三搭頭，在囟門者稍長則剪之，在兩旁者摠小角垂於肩上。"《長春真人西遊記》亦說："男子結髮垂兩耳。"其實當時頭上一般多結環垂耳旁，多少不等。髮式花樣還相當多，詳載於《淨髮須知》一書中稱引《大元新話》的敍述。

"……按大元體例，世圖故變，別有數名。還有一答頭、二答頭、三答頭、一字額、大開門、花鉢椒、大圓額、小圓額、銀錠、打索縮角兒、打辮縮角兒、三川鉢浪、七川鉢浪、川着練槌兒。還哪個打頭，哪個打底：

花鉢椒打頭	七川鉢浪打底
大開門打頭	三川鉢浪打底
小圓額打頭	打索縮角兒打底
銀錠樣兒打頭	打辮兒打底
一字額打頭	練槌兒打底"

（由清代吳鐸輯《淨髮須知》下卷摘引）

記載中很多都是當時理髮業專門行話，時代相隔過六七百年，已不容易具體明白，但若結合當時畫塑印證，部分式樣還是可以弄清楚。例如"鉢焦"當即宋人"博焦"，即"鵓角兒"，如宋人《嬰戲圖》中"一把抓"式樣。"縮角兒"應即"丱角兒"，晉代《女史箴圖》、《竹林七賢圖》、《北齊校書圖》，都可發現，大人便裝也應用。龍門石刻帝王行香圖黃門內侍有些發展，作成各式各樣，唐宋已簡化，元代成為道童習用。"鉢浪"當即"博浪"，近代貨郎搖的鼕鼕鼓槌子式，或三或七指數目而言，小孩子一二三為常見。鄭所南《心史大義略敍》："三搭者，環剃去頂上一彎頭髮，留當前髮，剪短散垂，卻折兩旁髮，縮兩鬢，懸加左右肩襖上，曰不浪兒（即博浪兒）。言左右垂鬢，礙於回顧，不能狼顧。或合辮為一，直拖垂衣背。"如三川七川係波浪髮式形容，也有出土元俑可證。"銀錠"當即晚唐以來侍女常用式樣，梳於兩側，係雙環中間束緊而成。"打辮兒"，即《心史》所說合辮為一，亦即本圖中官員長垂背後一式，和後來清代式樣已相近。"大圓額"、"小圓額"明指額前部分，在元代畫塑中由帝王到平民，都可發現那麼一縐短髮，具種種不同式樣，顯然在當時是各有專名的（插圖一三七）。由此可知，這個記載敍述實包括社會各階層男女老幼髮式。只概括成幾句口訣，事實上真正流行式樣，還不止這些的。

插圖一三七・元代帝王像髮式

❶

元太宗像

❷

元成宗像

❸

元仁宗像

一四七

元飲宴圖中官僚和僕從

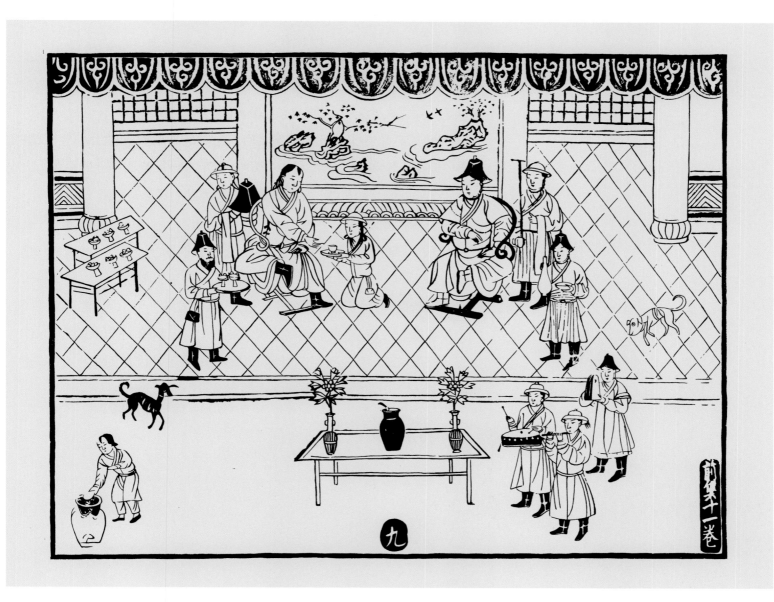

圖二一一　元
四方瓦楞帽、披肩、交領長袍、
坐栲栳圈交椅蒙古族官吏和敬酒、
奏樂僕人
（元至順刻本《事林廣記》插圖）

取自元刻《事林廣記》前集卷十一。

官吏衣着和前圖多相同。圖後原文附有當時待客敬酒儀式三種：一、大菜飯儀，二、把官員盞，三、平交把盞。據此可以明白本圖反映元代中層階級生活背景。本圖中似包括有幾種不同內容，主要近於第二種。

"凡大筵席茶飯，則用出桌，每桌上以小果盆列果子數盤於前，列菜碟數品於後。長箸一雙。廳前用大香爐花瓶居於中央，祇應樂人分列左右。若眾官畢集，主人則進前把盞。客有居小者，亦隨意出席把盞，凡數十巡，方可獻食。初巡則用粉羹，各位一大滿碗。主人以兩手高捧至面前，安在桌上，再又把盞。次巡或魚羹，或雞鵝羊等羹（隨主人意），復如前儀。三巡或灌漿饅頭，或稍賣，用酸羹或葷仙羹同上。末巡大茶飯用牛、馬，常茶飯用牛、豬、雞、鵝等，並完煮熟，以大桌盛之，兩人抬於廳中。有梯己人則出剟肉。凡頭牲，各分面前頭、尾、胸、膚獻於長者，腿翼淨肉獻於中者，以剩者並散與祇應等人。廳上再行勸酒令熟醉，結席且用解粥訖。客辭退，主人送出門外。"

把官員盞則為一人持酒瓶居左，一人持果盤居右，並立主人之後。主人勸酒必先嚐看冷暖，再斟滿跪獻。還得說："小人沒甚孝順官人，根底拿一盞淡酒，望官人休怪！"由於主人身份較低，恭敬無所不至。

關於菜名配料作法及農產品名目，記載較詳細的，有元人作《飲膳正要》，還留下不少可供研究材料。書中衣着部分，反映的卻近於平居士大夫所常用，如圓領比較寬博，而交領敞開，和本圖所見少共同處。

又《事林廣記》圖中，尚有元人踢球圖，作三人交互用腳踢球，另有僕從手執黏竿捕鳥，衣着與本圖大同而小異（見插圖一一六）。元人喜踢球，婦女也有玩的。元人輯《太平樂府》有元人詠女校尉踢球曲子，形容盡致。婦女打馬球實本於北宋，《東京夢華錄》中就有敘述。至於傳世故宮舊藏《唐明皇擊球圖》，且有楊貴妃出場。或傳為北宋李公麟筆，或以為實元人作。又另一打馬球圖，有乾隆題作《唐明皇擊球》，產生時代必更晚。人的衣着、馬的裝備，均失制度。行筆極細，近於明清人手筆。

一四八

明代農民牧童和工人

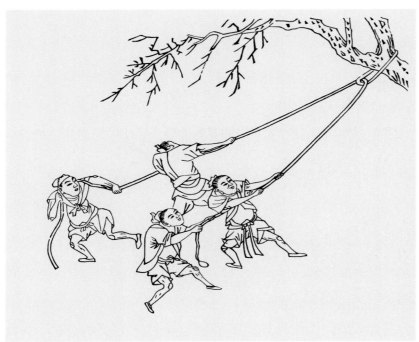

圖二一三　明
裏巾子或束髮、短衣、短褲挑土、打
井、伐木工人和獵戶
（明刻版畫《孔子聖跡圖》）

圖二一二、二一三據明萬曆刻《孔子聖跡圖》摹繪。

　　圖中農民大人小孩多戴斗笠。大人穿交領短衣，褲只齊膝。牧童披蓑衣。關於農民衣帽使用材料，明初就有規定，洪武十四年令：「農衣綢、紗、絹、布。商賈止衣絹、布。農家有一人為商賈者，亦不得衣綢、紗。」這種政治上的重農抑商，還是遵循漢以來政策。就法令表面看來，明代農民政治地位，是較高於商賈的。事實上農民能穿綢、紗、絹的可並不多，絕大多數農民，只能着麻棉布衣。商人寄食於大都會和州縣鎮集上，實際生活水平比較高，遠比農民富裕，有條件穿得好些。農民在棉布大量生產以前，主要是穿麻葛植物纖維織物，染色也限於黑、藍或褐色的。

　　關於頭上戴的，明初雖已規定「四方平定巾」和「六合一統帽」為一般庶民通用，農民卻不在內。大量圖像反映，農民除椎髻露頂，結束還多近元式，有的雖使用巾子，也只束髮而不裹頭。笠子式樣倒不少，本圖中四種就各有

不同。原來農民戴笠子，洪武二十二年也有過法令規定："農夫戴斗笠、蒲笠，出入市井不禁。不親農業者不許。"就本圖和其他圖像中農民頭上斗笠看來，形式還和明代帝王便裝頭上物相近，但材料區別顯明極大。由法令得知，笠子在明代初年還近於為農民專有物，上城市不受限制，但非參加農業生產的，卻不許可隨意戴它。表面對農民表示尊重，事實上卻是一種限制。法令不久就失去作用，因為不僅退職官僚和在野的知識分子，從圖像反映，戴笠子的已不少，還有退職閒居官僚的行樂圖，也以扮成農夫漁民為樂。事實上這些人多係財主員外，閒居納福，並不親事農耕的。真正的農民，卻長年在田中日曬雨淋，永遠不會得到這種閒適。到明末清初，不作官的知識分子，學者詩人，又或以剃髮為恥，或以野老自居，遊山玩水，冬則戴大風帽或裹幅巾，如宋人所謂"重戴"。其餘時節多戴尖頂闊邊笠子帽，如傳世趙佶作《雪漁圖》中漁翁及圖畫中嚴子陵神氣，在當時同樣有政治上"不臣於清"的含意。即帝王中康熙乾隆行樂圖，也常戴尖頂笠子帽，穿大袖子道服，着草鞋蒲鞋，扮成野老採藥看田的。

圖中挑土和打井工人部分衣領和襟袖還加邊沿，元代以來常見。結巾無一定式樣。下井工人即椎髻，為便於勞動，上身且不穿衣。

本圖中工人和農民衣着上的差別，並不能表明身份，甚至於不能完全表明時代。主要原因是這類歷史故事畫多有所本，有的或依據宋元舊本翻刻，有的新增，時間非一時，畫手非一人，所以內容常不統一。例如明代弘治刻本的《李孝美墨譜》中，製墨工人由上山伐木，到燒煙、蒸料、……一系列生產過程，全部都作元代中下層官吏裝束，戴方楞細篾帽，着合領長衣，下角提起紮於腰際，一切都屬於元式。明刻《便民圖纂》諸圖，卻取自南宋《樓璹耕織圖》，而《天工開物》諸工人，因成於晚明，又全部裹明式網巾。這些不同形象，事實上在明代社會也共同存在，惟不一定是同一時候、同一地區，或同一行業。因此談衣着種種，特別是平民或勞動人民的衣着發展，只能就大體相同而言，不宜以一概全。以墓葬中土木俑為例，往往時代交錯重疊，或由於社會習慣，或加有政治原因，在出土物中，常有前一王朝或更早一代的材料並存。時代的可靠性，無例外只是相對的。

明皇都積勝圖
所見各階層人物

據明人繪《皇都積勝圖》摹，原畫藏中國歷史博物館。

圖卷用明代北京宮城前沿及前門大街一條中軸線大道作主題，彩繪市容和各階層人物形形色色。背景有相對現實性。處理方法上承《清明上河圖》故事風俗畫，下啟清初《康熙萬壽盛典圖》、《乾隆南巡圖》構圖設計。畫用色較重濁，近萬曆間民間畫工手筆。

由前門五牌樓到天安門一帶，小攤販林立。商人一律戴六合一統帽，小市民則巾裹衣着，各隨身份而異。騎馬大官僚出行，還戴元式遮簷笠子帽，是明代通例。中國歷史博物館藏明李貞家《歧陽王世家文物》及另一繪明代大官僚的《王瓊政績圖》均有相同例子。傳"聖旨"、"上諭"或外省上奏本的，騎馬出入，照習慣，多把文件用黃綾油綢裹好，負在背上，表示敬重。外地進貢的，或用車馬，或用人肩抬來京，貢物上多插有兩枝小旗，旗上寫有某某綱運文字，還和唐宋圖畫中所反映綱運情形相同。（明代宮中庫藏在北海西邊一點，現在"西什庫"即是。關於收藏紡織物和原料的，一為甲字庫，專收染料布匹。二為丙字庫，收江浙辦納絲料、棉花。百官冬衣，軍士布衣，多從這庫領取。三為承運庫，收浙江、四川、湖廣等黃白生絹。內官冬衣、樂舞戲衣及賞賜外國使者用。四為廣盈庫，收各色羅絹杭紗等等。當時典庫官吏收納一切及庫藏情況，從明代大官僚《王瓊政績圖》中，作典庫監督官時部分還反映出庫中一點情況。）

官商庶民便服衣帽，雖還見出多式多樣，總的說來，或由於皇都所在地，比較保守，部分和明初法定制度不相違背。這些衣服制度，照史志記述，是和四方平定巾、六合一統帽及網巾一起於明初制定的。《七修類稿》稱："洪武二十三年三月，上見朝臣衣服多取便易，日至短窄，有乖古制。命禮部尚書李源名等，參酌時宜，俾有古義。議：凡官員衣服，寬窄隨身。文官自領至裔，去地一寸，袖長過手復回至肘，袖樁廣一尺，袖口九寸。公侯駙馬與文職同。耆民生員亦同，惟袖長過手復回不及肘三寸。庶民衣長去地五寸。武職官去地五寸，袖長過手七寸，袖樁廣一尺，袖口僅出拳。軍人去地七寸，袖長過手五寸，袖樁廣七寸，袖口僅出拳。頒示中外。"命令重點在對官僚的限制，和平民有區別，以示等級體制。但到明代中期以後，即以京城而言，官服變化雖不大，平民衣着卻已不易一律。此畫成於晚明，距這個法令已二百多年，市區中心外來人又多，自然不易完全符合記載。

由此得知，明代服制，朝服官服衣料顏色補子花紋用來區別等級外，一般常服，則憑衣身長短和袖子大小長短區別身份。袖長代表上層，袖小僅可出拳屬於軍人（似宜包括一般差吏），為前代所未聞，後來清代也未完全採用。

從現存大量木刻反映得知，頭上六合帽、四方巾雖屬定制，商販、差吏、小市民戴六合帽為多，知識分子、中小地主和官僚退職閒居之人則方巾為多。本圖中商販，幾乎全戴六合帽。士民階層人物頭上巾子，已多式多樣。

北方政府所在地還不免如此，南方就必然更加日新月異多樣化了。

　　圖中由正陽門到天安門一帶，小商販攤子有各種日用器物和文玩羅列出售，近似後來廟會中情形，和明人筆記多相合。小攤子且有專賣巾帽靴鞋的。

　　明代雖有官定的巾帽制度，頒式樣於全國，但是事實上殊難定於一尊，不久即失效。特別是明代中葉以後，江南絲綢生產區，中層社會的衣着更難限制。范叔子《雲間據目鈔》記郡中風俗，可見大略：

　　余始為諸生時，見朋輩戴“橋梁絨線巾”，春元戴“金線巾”，縉紳戴“忠靖巾”。自後以為煩俗，易“高士巾”、“素方巾”，復變為“唐巾”、“晉巾”、“漢巾”、“褊巾”。丙午（公元一五四六年）以來皆用“不唐不晉之巾”，兩邊玉屏花貌對，而少年貌美者加犀玉奇簪貫髮。“綜巾”始於丁卯（公元一五六七年）以後，其制漸高。今又尚“藍紗巾”（為松江土產，志所載者）。又有“馬尾羅巾”、“高淳羅巾”，而馬尾羅者與綜巾似亂真矣。童生用“方包巾”。自陳繼儒出，用兩飄帶束頂，近年並去之。“瓦楞綜帽”在嘉靖初年惟生員始戴，至二十年外則富民用之，然亦僅見一二，價甚騰貴。皆尚“羅帽”、“紵絲帽”，故人稱絲羅必曰“帽段”。更有頭髮織成板而做“六板帽”，甚大行，不三四年而止。萬曆以來不論貧富皆用綜，價亦甚賤，有四五錢七八錢者，又有朗素、密結等名。

　　六合一統帽俗稱瓜皮帽，《棗林雜俎》中記嘉善丁清隆慶時作句容令，父戒之曰：“汝此行紗帽人（指作官的）說好，我不信。吏中說好，我益不信。即青衿（指讀書人）說好，亦不信。惟瓜皮帽子說好，我乃信耳。”也說明瓜皮帽即六合帽，在隆慶時南方主要還只是平常老百姓戴的，因之變化也較少，是清代一般市民戴的小帽子前身。不同處，明代用羅帛，清代用紗，或緞子、倭絨、羽綾，上層社會便服也戴它。至於清代帽頂除官服外，便服講究的用玉或珊瑚或金銀線，一般用絲綜線結成，和明代已不同。明代只許用水晶、香木。似指明初還多沿襲元代中層社會習慣使用種種貴重材料，故加以限制。圖像中所見則多不用帽頂。

水滸圖部分

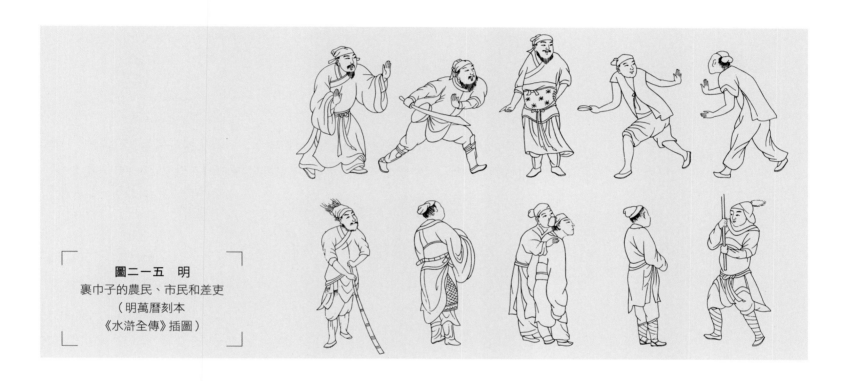

圖二一五　明
裹巾子的農民、市民和差吏
（明萬曆刻本
《水滸全傳》插圖）

　　取自明人繪《水滸圖》卷中部分人物形象。原畫藏中國歷史博物館。淡着色。

　　《水滸》這部著名通俗小說，多出於宋元說書人口中及元代雜劇，由片斷加以貫串，完成於元明之際。在明代中晚期才在國內特別受重視，突出於其他作品之上，並對於明清戲曲發生極大影響。至今魯智深、李逵、林沖、武松、時遷等人，在中國廣大人民羣眾心目中，還是最熟習喜愛、性格爽朗明快、具強烈正義感的民間英雄人物。

　　因為這部小說風靡一時，為它作插圖的畫家極多，且有繪成卷軸供人欣賞的，又還有把一百單八將作為當時新流行的"葉子"紙牌上使用，或在行酒令時作酒籌使用。畫師各有愛憎，有的畫得極端誇張，有的筆下又相當素樸，各有長處。本圖選取的屬於比較素樸部分。楊定見木刻以場面生動見長，本圖以描寫個人生動活潑取勝。

　　小說既盛行於明代，照習慣，圖中英雄面貌，衣着打扮，也必然和明代現實社會有一定聯繫，同時又難免發生一定距離，主要是和畫家知識才藝有關。

　　原書在說書人口中，介紹人物時，照例把衣着形象，描寫得相當清楚（可不一定真實，也難免有意加以誇張處），反映於畫刻中，更不可能一一從圖中取證。正相反，所有來自民間的英雄，始終難擺脫明代人習見熟知的裝扮。且現實社會宋元明三四個世紀中，小市民和平民勞動者，衣着差別本來就並不大，宋元間雖即有襲開繪圖流傳，本圖說是取法於明代衣式，還是比較合適。

明代巾帽

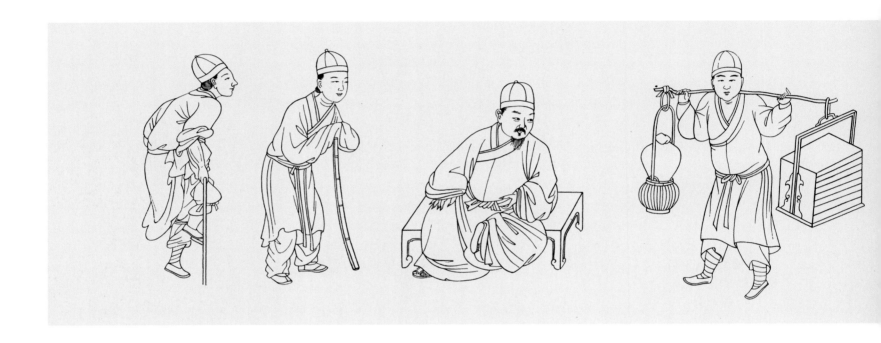

圖二一六　明
戴六合一統帽或四方平定巾的各階層
人物
（明萬曆刻《御世仁風》等插圖）

據明刻《三才圖會》和明刻《御世仁風》插圖。

現代一般人民頭上戴的巾帽，種類極多，唐宋元以來舊樣都依然流行。主要兩種卻由政府規定式樣，頒發全國通行。巾子方整，名"四方平定巾"，帽用六片材料併成，名"六合一統帽"，取意"四方平定，六合一統"。在政治上有象徵意義，為新的封建王朝取吉兆。據朗瑛《七修類稿》說，則由楊維禎阿諛朱元璋而來。

《明會要》廿四引集禮："洪武三年，士庶戴四帶巾，改四方平定巾，雜色盤領衣，不許用黃。"沈文《初政記》有同樣記載："洪武三年二月，命制四方平定巾式，頒行天下。以四民所服四帶巾未盡善，復制此，令士人吏民服之。"朗瑛《七修類稿》且敍述及來源傳說："今里老所戴黑漆（紗）方巾，乃楊維禎入見太祖時所戴。上問曰：此巾何名？對曰：此四方平定巾也。遂頒式天下。"

又《明會要》廿四引《昭代典則》："二十四年十月丁巳，定生員巾服之制。帝以學校為國儲材，而士子巾服無異吏胥，宜更易之。命秦逵制式以

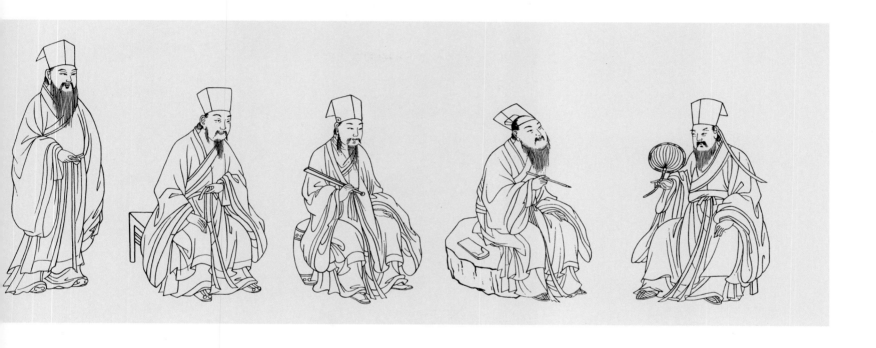

進。凡三易，其制始定。命用玉色絹為之，寬袖，皂緣，帛繦，軟巾垂帶，命曰‘襴衫’。上又親服試之，始頒行天下。"

　　部分巾帽本元舊制，《事物紺珠》稱："小帽六瓣金縫，上圓平，小綴簷，國朝仿元制。"照遼金以來規矩，巾必有環，元代舊制，帽頂用珠。洪武六年又有禁令："庶人巾環不得用金、玉、瑪瑙、珊瑚、琥珀。未入流品者同。庶人帽，不得用頂，帽珠止許水晶、香木。"衣制實近元代。參《永樂宮壁畫》中人物衣着即可知。

　　其他巾子式樣見於史志記載的，還有唐巾（即唐幞頭），"四腳，二繫腦後，二繫頷下，服牢不脫。有兩帶四帶之異。今進士巾亦稱唐巾。"兩儀巾，"後垂飛葉二扇"。東坡巾，"云蘇子瞻遺制"。山谷巾，"黃庭堅遺制"。萬字巾，"上闊而下狹，形如萬字"。鑿子巾，"為

唐巾而去其帶耳"。又有凌雲巾，以為詭異，被禁止，形象不明白。但從大量明代小說戲曲木刻插圖中，還可見出它的多樣化程度。

　　帽子也還有許多種，有夐簷帽，即元代的鈸笠圓帽。《事物紺珠》："圓帽，元世祖出獵，惡日射目，以樹葉置胡帽前，其後雍古剌氏乃以氈片置前後，今夐簷帽。"從傳世《宣宗行樂圖》、《憲宗行樂圖》中還可發現，得知帝王便服均使用。前者另有一單幅，作觀鬥鵪鶉場面，《故宮週刊》舊題作"吳三桂鬥鵪鶉圖"，其實衣着形象及小案桌旁平民裝四五人，均係明代前期式樣。後者內容見本圖。"民服瓦楞帽，結牛馬尾作"，則應如李孝美《墨譜》圖中式樣。《留青日札》稱："官民皆戴帽，其簷或圓，或前圓後方，蓋兜鍪之遺制也。所云樓子，即今南方村中小兒所戴五彩帽、金錢帽，皆元

插圖一三八 · 傳元人繪
《九九消寒圖》

俗也。"這些元代兒童帽子及衣着樣子，在元人畫及緙絲《九九消寒圖》中，還保留一部分，有皮毛出鋒如後來風帽式樣的（插圖一三八）。舊題南宋蘇漢臣作的《貨郎擔圖》之一，貨架上畫有些相似帽子，小孩腳上一律穿短統靴，得知此圖實成於元人王振鵬之手。

至於演戲用的元人巾帽，名目就更多了。僅就《元明雜劇》記載中提到的，即有數十種，並敍述應用名色，對於我們研究元明演戲男女頭部處理似還有用，略舉一些作例：

練垂帽、練垂胡帽、雷巾、披廈冠、全真冠、腦搭兒、吳學究巾、鬌髻籬兒、散巾、鬚髻頭面、雙簪氈帽、皮盔、四縫笠子帽、紗包頭、鐵幞頭、塌頭手帕、如意蓮花冠、秦巾、九陽巾、韶巾、兔兒角幞頭、紅盔子盔、皮爹簷帽、白氈帽、三山帽、三叉冠、鳳翅冠、捲雲冠、一字巾、師磕腦盔、花篍、散巾……

這裏包括有社會各階層男女老幼、文臣武將、和尚道士頭上東西，只有演戲時才戴它，部分和《元史·輿服志》記載相同。清代戲衣的各種帽子，大部分還承襲而來，惟名稱已多改變。李斗《揚州畫舫錄》談戲劇行頭部分，有較詳細記載。明清人有彩繪堂會演戲圖的，在兩廊道具架子上，還掛有不少各不相同的帽子式樣，但某種帽式應合某某名目，已無從稽考。明末社會日益紊亂，也反映到衣服巾帽材料及作法上，失去固有制度，變化劇烈，葉夢珠《閱世編》及《姚氏紀事編》均提及南方工商業發展衝破社會約束情形，可補充史志所不足。

明戴網巾的農民和工人

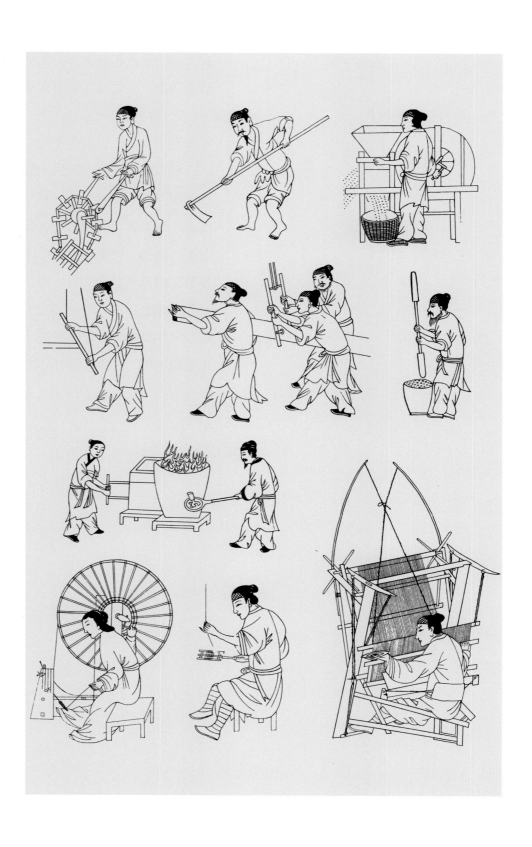

圖二一七　明
戴網巾、穿交領短衣的農民、
榨油工人、鑄工和紡織工
（明崇禎刻本《天工開物》插圖）

圖中包括農民、榨油工人、金屬鑄工和紡織工人。

照史志敍述，明代初年，人民頭上戴的巾帽，除四方平定巾和六合一統帽外，還有網巾一種，相傳也由於朱元璋見神樂觀一道士使用，以為便當，因此令照樣製作，全國流行。照規矩，如係朝服官服，網巾宜在巾帽下邊起約髮作用，但一般圖像中反映，卻多不甚具體。《三才圖會》雖畫出式樣，十分草率，應用情形終不大明白。圖像中常見有四方巾和六合帽，也有用馬尾羅作成透明樣子，還可見頭髮結髻式樣的，但既不見內有網巾，本身似乎也不宜叫做網巾。惟在本圖中才看出網巾單獨應用情形，得知在明代有施於巾帽下的，也有單獨使用，比四方巾和六合帽製作都較簡便，對於勞動人民在工作中穿戴較為便利。當時指為定式，主要應當還是對多數工農而言。此外則為對於着朝服官服戴紗帽籠巾下面先加網巾，可起約髮作用。至於戴四方巾、六合帽的一般老百姓，網巾的應用，實可有可無。講究的用它，馬虎點即不用。因為求工作便利，特別是農民，椎髻結髮實省事。

明代勞動人民和元代一樣，衣服只許穿暗褐顏色。但是染工卻能從各種植物根、莖、子、葉中，發明專染各種褐色的方法，《天工開物》即有部分記載。明人著《多能鄙事》，記載比較多，有棗褐、椒褐、明茶褐、暗茶褐、艾褐、荊褐、磚褐等等不同染法和用料及加工過程，十分詳盡。惟這種染法事實上傳自元代或更早，陶宗儀著《南村輟耕錄》敍褐色名目，即達廿種。元明間通俗讀物《碎金》彩色篇第二十，記載名目大致相同。任何時候，工農和平民總永遠是一個絕對多數，所以褐色種類不僅極多，並且這類染料必然也極經濟，而原料取用又比較便利，才不虞匱乏！

明初製墨工人

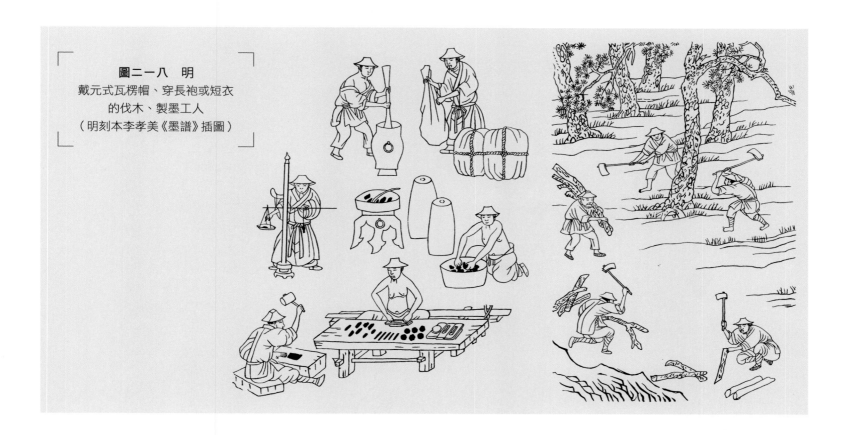

圖二一八　明
戴元式瓦楞帽、穿長袍或短衣
的伐木、製墨工人
（明刻本李孝美《墨譜》插圖）

據明弘治刻本李孝美《墨譜》摹繪。

本書雖刻於明弘治時，工人一律戴元式方頂笠子帽。其中除二人上身赤裸，其他人多着元代蒙古人袍服。如不是原本屬於元代熟習這部門生產的專業手工藝人，就是原為元代蒙古族官吏，被遷徙至南方，指定從事這部門生產。他們積累經驗，世代相傳，成為專業。笠子歷來是農民和漁夫樵子所戴，明代且用法律載明，只許農民戴笠子。但這種樣式的笠子帽，居多劈細篾作胎，外罩馬尾漆紗羅，輕便耐久。在元代，一般屬於高價商品，且居多為蒙古族中等階層官吏所戴。外出作客，且多有一小奴隸侍僕手持保護。至於普通製墨工人，是不

可能在平常勞動中一律使用的。除非這個著作，原出元代官工匠之手。

本圖包括製墨一系列複雜生產過程。前一部分砍伐油松作原料，後一部分和煙、配料、過秤、入模定型，再經過萬千搥打使之堅固黏結，及其他許多煩瑣細緻工藝過程。知名書畫家多知道明墨清墨性格不同；書畫用墨，即有區別。收藏鑒賞家多知道明代製墨大家方于魯、程君房的著名《方氏墨譜》、《程氏墨苑》，墨範出於著名畫家丁雲鵬之手。一些知名鑒賞家，且多從外表即能鑒別墨質好壞，小件則以羅小華製作特精。但談及製作方法過程，則少有如李孝美《墨譜》敍述得詳盡具體。

一五四

明男女樂部

圖二一九

左　明

梳髻、交領衣、長裙女樂伎
（明萬曆刻本《琵琶記》插圖）

右　明

笠子帽加紅纓鼓樂和烏紗帽、
補服官僚
（明萬曆刻本《玉杵記》插圖）

據明刻戲曲《玉杵記》、《琵琶記》插圖。

　　男子樂人作一般差吏裝束，是在公署衙門前或廳子前奏鼓吹樂，所以嗩吶號筒兼用。人戴元式笠子帽和紅纓。同式帽子最早見於遼陽漢墓壁畫騎卒頭上，此後約一千餘年少使用，到元代才又出現於軍吏頭上，平民也戴它。貴族戴的式樣相近，惟使用材料不同，多加珍貴珠玉於帽頂作裝飾。平民有限制，法律指明，只許用香木類作頂子。明代帝王大官便服也常戴，軍吏也戴，惟有的折腰如笠子，有的不折如風兜。衣袖口小僅容拳，據《事物紺珠》等記載，實根據明洪武二十三年法令關於武人衣着而來。歷代一般軍服，為便於活動，

袖口經常總是較小的。但也有例外，南朝齊梁時流行大袖口，兵卒也不例外，惟作戰時必在袖口下打一結。宋代武將着的大袖戰袍，有大袖過一尺的，也在臨戎時作一大結。

女樂為一般明代中期婦女裝束。作室內樂佈置，擱瑟用活動架子。內有奏長頸弦式四弦樂器，明《三才圖會》稱為阮咸，非阮咸原來形制。但明人還是叫這種彈撥樂器為阮咸，而把本來由阮咸發展而出柄頸縮短的叫月琴。又內中還有一奏鳳首箜篌的，事實上明代一般已少用。雲鑼只五件，亦少見。

明代宮中女樂冠服有一定制度，洪武三年制：凡宮中供奉女樂、奉鑾等官妻，本色鬏髻，青羅圓領。提調女樂（樂部的頭目），黑漆唐巾，大紅羅銷金花圓領，鍍金花帶皂靴。歌章女樂，黑漆唐巾，大紅羅銷金裙襖，大紅羅胸帶，大紅羅抹額，青綠羅彩畫雲肩，描金牡丹花皂靴。奏樂女樂，服色與歌章同。江西明益莊王墓出

土大量彩繪樂俑，彩繪雖多已失去本來顏色，衣服式樣還具體，衣則屬於宋代的大袖寬衫，可以和法令結合，相互印證，比僅憑文獻所得形象知識扎實許多。

又明教坊司樂妓冠服，洪武三年也有定制：明角冠，皂褙子，不許與民妻同。"教坊司婦人，不許戴冠，穿褙子。樂人衣服，止用明綠、桃紅、玉色、水紅、茶褐色。"樂妓只許穿淺淡顏色及暗色衣，不許用正色，以免和官服相混淆。平民妻女照洪武五年令，"不許用大紅、鴉青及黃色"。樂妓當然更受禁止，惟演戲時才不受限制。至於官服配色，多大紅大綠，異常濃重。婦女平時一般衣着多用間色的。

又五年有令："凡婢使，高頂髻，絹布狹領長襖，長裙。小婢使，雙髻、長袖短衣、長裙。"圖中所見，如非樂戶，即應屬官僚地主家中奴役婢使服飾，和宮中女樂少共同處。（圖二一九、插圖一三九）

明婦女時裝與首飾

圖二二○　明
戴遮眉勒、戴臥兔、披雲肩、穿比甲婦女（取自《麗美圖》）

　　取自明萬曆間著名通俗小說《金瓶梅》刪節本插圖，及明清間江南畫家繪《燕寢怡情》圖冊。

　　書中敘述明代晚期社會風俗人情，衣着首飾，反映均相當真實具體。敘事方法，對於清代《紅樓夢》一書尚有一定影響。有關綢緞名目、衣着名目、首飾名目，不僅可以補充《明會要》和《明史‧輿服志》所不足，和《天水冰山錄》中有關記載衣服首飾相印證，且可更進一步明白當時社會中層婦女作成衣裙後如何配搭成套，如何在日常生活中應用，及百十種金銀首飾，如何應用到髮髻上的情形。

　　例如 "……上穿香色潞綢雁唧蘆花樣對衿襖兒，白綾豎領，妝花眉子，溜金蜂趕菊鈕釦兒，（明代婦女只領子上用金屬撳釦一二，其餘部分全用帶結。）下着一尺寬海馬潮雲羊皮金沿邊挑線裙子，大紅緞子白綾高底鞋，妝花膝袴，青寶石墜子，珠子箍。……" 惟一家之主是 "大紅緞子襖，青素綾披襖，沙綠綢裙，頭上戴着鬏髻，貂鼠臥兔兒。""家常挽着一窩絲杭州攢，金纍絲釵，翠梅花鈿兒，珠子箍兒，金籠墜子。上穿白綾對衿襖兒，妝花眉子，綠遍地金掏袖，下着紅羅裙子。……上穿沉香色水緯羅對衿衫兒，玉色縐紗眉子，下着白碾光絹挑

線裙子，……頭上銀絲鬏髻，金廂玉蟬宮折桂分心翠梅鈿兒。……揉領子的金三事兒。""頭上戴着一副金玲瓏草蟲兒頭兒，並金纍絲松竹梅歲寒三友梳背兒。""上穿柳綠杭絹對衿襖兒，淺藍色水綢裙子，金紅鳳頭高跟鞋兒。""上穿鴉青緞子襖兒，鵝黃綢裙子，桃紅素羅羊皮金滾口高底鞋兒。""上穿着銀紅紗白絹裏對衿衫子，豆綠沿邊金紅心比甲兒，白杭絹畫拖裙子，粉紅花羅高底鞋兒（秋裝）。"都是關於婦女衣飾的敍述，可和圖畫印證，得到部分明確印象的。

本圖反映如比甲雲肩的式樣，冬天婦女頭上戴的貂鼠或海獺"卧兔兒"形象和在頭上的位置，汗巾兒的繫法，都還接近真實。又如關於婦女髮式的形容描寫，"把鬏髻墊得高高的，梳得密籠籠的，把水鬢描得長長的"，"雲鬢堆聳，猶如輕煙密霧"，從此外反映到晚明青花瓷、雕漆、螺鈿及大量版畫上晚明婦女梳裝式樣，大都和本圖所見相差不多，可見它具有相當普遍性。至於書中所說卸去假髻以後，"頭上挽着個一窩絲杭州攢，梳得黑鬖鬖油光光的"，和"頭上打着個盤頭楂髻"，"去了冠兒，挽着個杭州攢"，這個"一窩絲"、"杭州攢"，脫去首飾的家常打扮，在本圖中雖不甚具體，卻可參證其他圖中明清之際婦女髮式，得到比較明確印象。這類家常打扮，原來或只蘇杭婦女使用，到明清之際，便已成一般裝束了。景德鎮康熙燒造的彩繪瓷瓶，作《西廂記》中鶯鶯，頭上髮髻，也還作相同式樣。

明代髮式首飾名目和應用情形，有三個文件記載得比較詳細，一是王丹邱《建業風俗記》，二是《三岡識略》，三是范叔子《雲間據目鈔》，都提到些有地方性民間社會髮式首飾具體內容。例如：

一、假髻有"丫髻"、"雲髻"，常服戴於髮上，用金銀絲、馬尾或紗作成。又有叫"鼓"的，用鐵絲織成圈，外編以髮，高比髻一半，罩髻上用簪綰着。"簪"多長摘而首圓式方，雜花爵為飾，用金、銀、玉、玭珇、瑪瑙、琥珀作成，一頭垂珠花的叫"結子"。"掩鬢"作雲形，或團花形，插於兩鬢。"花鈿"則戴於髮鼓下邊。耳環或稱"耳塞"，或稱"墜"。又有"眉間俏"，用小花貼兩眉間，即古代花子。釧子叫"手鐲"，戒指又名"纏子"，多

以金絲纏繞而成。佩件有"墜領"或"七事"，用金玉雜作百物，上有山雲或花頭，下垂諸件，多少還保留一點古代雜佩遺意，位置已不同，在胸名"墜領"，在裙腰名"七事"，用玉作名"禁步"，用金玉珠石作花鳥長列髯旁叫"釵"，小的叫"掠子"。

二、關於南方流行婦女新裝，如明人說的"卧兔兒"，及清初《紅樓夢》中說的"昭君套"，大致多受宋人繪畫明代版刻"昭君出塞"、"胡笳十八拍"等反映形象影響，或戲文間接影響，而流行一時。所以《三岡識略》談吳中裝飾，就說到仕宦家或辮髮螺髻，珠寶錯落，烏靴禿禿，貂皮抹額，使用的自以為"逢時之制"，保守派則以為"不堪寓目"。《堅瓠集》並引風俗記時事詩："滿面臙支粉黛奇，飄飄兩髯拂紗衣，裙鑲五彩遮紅袴，綽板腳跟着象棋。貂鼠圍頭鑲錦裪，妙常巾帶（仿戲曲中女尼水田衣和道冠絲縧）下垂尻，寒回猶着新皮襖，只欠一雙野雉毛。"所以時行女衣中又有昭君套（披風）和觀音兜（風帽）等名目。

三、范叔子《雲間據目鈔》，則說及婦女首飾和髮髻結合情形："婦人頭髻在隆慶初年皆尚圓褊，頂用寶花，謂之'挑心'，兩邊用'捧髯'，後用'滿冠'倒插，兩耳用寶嵌'大環'，年少者用'頭籀'，綴以圓花方塊。身穿裙襖，用大袖圓領。裙有'銷金拖'自後翻出。'挑尖頂髻'、'鵝膽心髻'，漸見長圓，併去前飾，皆尚雅裝。梳頭如男人直羅，不用分髮髯髻，髻皆後垂，又名'墮馬髻'，旁插金玉梅花一二對，前用金絞絲燈籠簪，兩邊用西番蓮梢簪插兩三對，髮眼中用犀玉大簪橫貫一二枝，後用點翠捲荷一朵，旁加翠花一朵，大如手掌，裝綴明珠數顆，謂之'髯邊花'，插兩髯邊，又謂之'飄枝花'。耳用珠嵌金玉丁香。衣用三領。窄袖長三尺餘，如男子穿褶，僅露裙二三寸。'梅條裙拖'，'膝袴拖'，初尚緯絲，又尚本色、尚畫、尚插繡、尚堆紗。近又尚大紅綠繡，如'藕蓮裙'之類。而披風便服，並其梅條去之矣。"（意即着披風便服，即不着裙，應即近似清初《四妃子圖》中旗袍樣子。）所以北方旗袍最早式樣，或許還受有南方時裝一定影響。

明代暖耳和罩甲

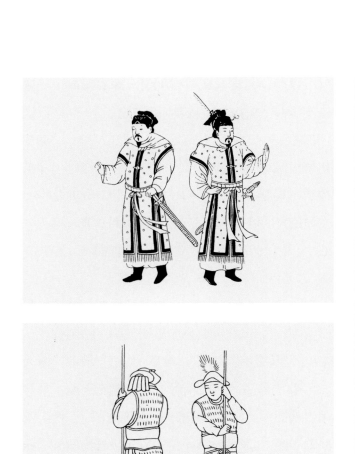

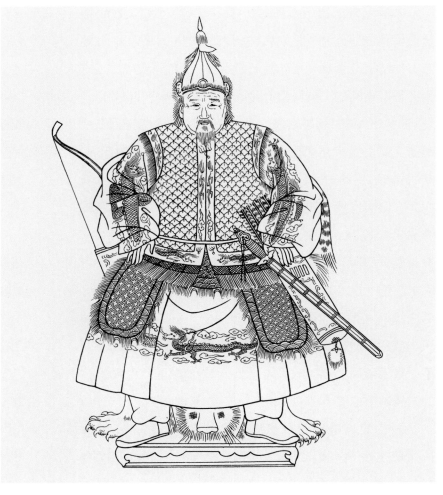

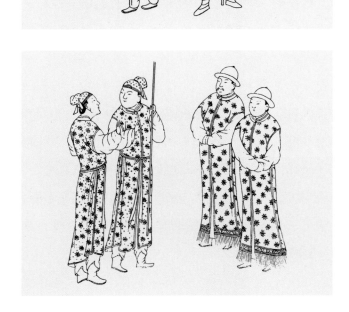

圖二二一　取自明刻《御世仁風圖》等木刻及《王瓊政績圖》。

暖耳是明代百官入朝一種禦寒東西,戴它有一定時候,一定地位。《明宮史》(實劉若愚《酌中志》一部分)稱,宮廷月令節分穿戴,十一月"百官傳戴暖耳"。可見這種禦寒用具,還必得封建帝王許可才能戴用。所以明大臣奏事有"時已隆冬,尚未戴暖耳"語。老百姓不許隨便戴,戴即犯罪。同一性質尚有披肩、風領、圍脖種種不同名目,作用多相同,均指明在官僚朝服上應用,惟使用材料和作法不盡相同。《明宮史》水集部"披肩"條,有較詳細記載:

"披肩,貂鼠製一圓圈,高六七寸不等,大如帽。兩旁各製貂鼠二長方,毛向裏,至耳,即用鈎帶斜掛於官帽之後山子上。舊制,自印公等至暖殿牌子(均宮中大太監官名)方敢戴,其餘常行近侍則只戴暖耳。其制用玄色素紵作一圓箍,二寸高,兩旁用貂皮,長方如披肩。凡司禮監寫字起,至提督止,亦只戴暖耳,不甚戴披肩也。凡二十四衙門內官、內使人等,則止許戴絨紵圍脖,如風領而緊小焉。凡聖上臨朝講,亦尚披肩。至於外廷,如今所戴帽套,謂之曰雲字披肩。聞今上登極後,令左右漸次改戴雲字披肩隨侍,然古制似已頓易也。"

據明代版畫所見,有僅在耳部附加約四寸大小皮毛套子的,似即清代耳套所本。有全部套住帽子如本圖中所見的,或者應為帽套。但根據畫意,還是入朝奏事時戴的。圍脖、風領,似都只限於領頸間,材料也限於絨緞,不用皮毛。"雲字披肩"是否近似"雲肩",難得其詳。因歷史博物館藏《憲宗行樂圖》明明是描寫宮廷過年景象,正當大寒時候,宮監宮女中即並不見一人有着戴的。即圍脖風領,也未發現。相反,一般畫塑反映,經常卻是普通中上層社會使用還較多,婦女使用又比男子多些。又有名"臥兔兒"的,如明萬曆時小說中常說的"貂鼠臥兔兒"、"海獺臥兔兒"。結合傳世畫刻所見種種,才比較具體明白它當時在婦女頭上的位置、式樣,並得知主要重在裝飾效果,實無禦寒作用。但"昭君套"和"觀音兜",卻全在出門禦寒防風雪,具保護作用。至於遮眉勒條,則老年婦女重在禦寒防風,青年婦女則作為裝飾而流行。

《酌中志》罩甲條有:"罩甲,穿窄袖戎衣之上,加此,束小帶,皆戎服也。有織就金甲者,有純繡、灑繡(即明代流行的灑線繡)、透風紗不等。"又《戒庵漫筆》稱:"罩甲之制,比甲稍長,比披襖減短,正德間創自武宗。近士大夫有服者。"據繪畫版刻反映,可知式樣也極多,有短只齊腰部,卻具有實用價值,還像是南北朝兩當,如本圖一總兵提督武將所穿式樣。共有三種不同組合材料,即魚鱗、瑣子、柳葉。也有長將齊足,下垂絲穗,上繡種種花紋,如圖中其他諸式,或本來就用小花錦,或如《酌中志》所說用"透風紗"作成的,自然就只足供封建統治者近身侍從儀衛穿來起點綴作用,既

不禦寒，也難防兵，並無實用意義，和後來背心坎肩，已無甚麼區別。只是在不同歷史階段中，名稱和穿它的人階級地位前後不同而已。

婦女着的名"比甲"，明清之際特別流行，為秋冬間所常用，夏天也穿。因為比甲應用和衣着配色關係密切，明代著名通俗小說中常有描寫：

……上穿白夏布衫兒，桃紅裙子，藍比甲。

……二人家常都戴着銀絲鬏髻，露着四鬢，耳邊青寶石墜子，白紗衫兒，銀紅比甲，挑線裙子。

……綠遍地金（即所謂渾金料子）比甲，……鬢後挑着許多各色燈籠兒。

……穿着紅襖、玄色緞比甲，玉色裙，勒着銷金汗巾。

……家常都是白銀條紗衫兒，蜜合色紗挑線穿花鳳縷金拖泥裙子，……大紅蕉布比甲，……銀紅比甲（一般多用羊皮金鑲邊）。

……上穿着銀紅綢紗白絹裏對衿衫子，豆綠沿邊金紅心比甲兒，白杭絹畫拖裙子，粉紅花羅高底鞋兒。

……頭挽一窩絲杭州攢，翠梅花鈿兒，金鈸釵梳，海獺卧兔兒，……上穿白綾襖兒，綠遍地金比甲，下着大幅緗紋裙子。

……白綾對衿襖兒，沉香色遍地金比甲，玉色綾寬襴裙（另一個是紫遍地金比甲）。

傳世舊畫中婦女着長比甲的，一般說來或多出於元明人手筆。有的或模仿宋人舊稿，即著錄作宋畫。事實上宋代婦女，在一般畫塑上反映，居多着對襟旋襖上衣，少有着比甲的。元代圖像中雖有反映，可並不流行。到明代，才成為婦女衣着中不可少之物。清代除在家老婦人畏寒穿長棉背甲，一般已較少用。清代晚期，男歌伶才在小袖長衫外加高領子琵琶襟短背心，棉、單、夾均常見。材料有天鵝絨、漳絨、漳緞、玻璃紗、緙絲等等。有的還是預先織成花樣，一經剪裁縫合，即可上身。不久，即影響普遍，成為一時風尚。且流行鍍金扁圓銅鈕釦，講究的出於特別製作，鈕釦中心還鑲嵌個人小像，似創始於海上伶人妓女。滿族貴族習用後，"京樣子"不久即通行全國。那拉氏慈禧太后的大件背心，還是由宮廷出樣，交由蘇州定織的。不少圖樣和實物都還保存在故宮博物院。

一五七

明貴族男女

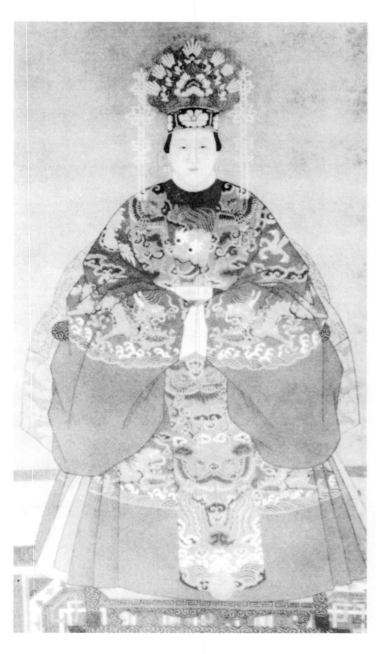

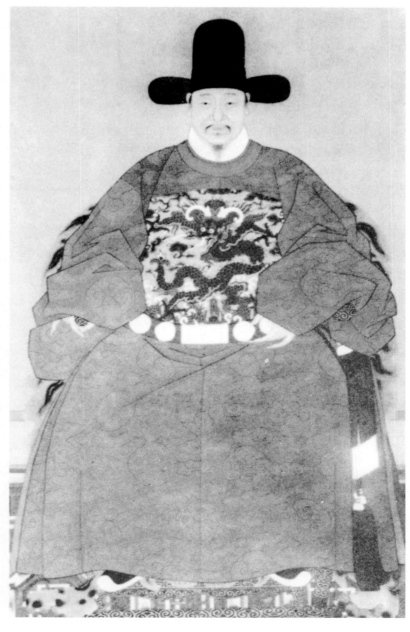

明《岐陽王世家文物》中臨淮侯李言恭和曹國夫人袁氏畫像。原畫藏中國歷史博物館，據原畫照像。李言恭穿的是明代斗牛補服。袁氏穿過肩蟒服，鳳冠霞帔。

明代文武一般公服，按官品等級不同，顏色花紋各有區別，大官紅袍，中等青、綠袍，小官檀或褐綠袍。花朵也分大小，小官無花紋，還近似唐代圓領服而尺寸較寬博，是沿襲元代南官服制度而小有不同。官服除花紋外，分別等級用方圓補子，胸背各一。補子一般比清代的大些，約市尺一尺二寸到一尺五寸。一般多是預先織就在材料上的。高級文官用仙鶴，高級武官用獅子，《明史·輿服志》、《事物紺珠》、《新知摘抄》、《三才圖會》等均有記載。有的敍述尚簡而扼要。

　　文武官公服：「盤領右衽袍，用紵絲或紗羅絹，袖寬三尺。一品至四品，緋袍；五品至七品，青（即深藍）袍；八品九品，綠袍；未入流雜職官，袍、笏、帶與八品以下同。公服花樣，一品大獨科花，徑五寸；二品小獨科花，徑三寸；三品散答花，無枝葉，徑二寸；四品五品小雜花紋，徑一寸五分；六品七品小雜花，徑一寸；八品以下無紋。」

　　在京官朝見奏事、謝辭，在外官清晨公座，配幞頭服。文官常服補子花樣，一品二品仙鶴、錦雞，三品四品孔雀、雲雁，五品白鷴，六品七品鷺鷥、鴻雁，八品九品黃鸝、鵪鶉、練鵲。風憲官皆用獬豸麒麟。一品賜服。武官常服花樣，一品二品獅子，三品四品虎豹，五品熊羆，六品七品彪，八品九品犀牛、海馬。儀賓視武官（贊禮官和武官等同）。

　　冬十一月天氣日冷後，入朝百官則賜「暖耳」，一般用狐皮類作成，有僅把雙耳遮住，如後世耳帽套式的，又有把紗帽全部籠上的。賜暖耳事詳劉若愚《酌中志》。平民則禁用。

　　蟒服由皇帝特賜，有各種不同名色。記載上層官僚男女衣着名目材料和絲綢品種多而極其詳細的，是明代權臣嚴嵩被抄家時，清點財產一個底冊《天水冰山錄》。僅只絲綢錦緞匹頭和衣裙，織金的也有幾百種。婦女金寶首飾和男用特別貴重腰帶，價值且難於估計。只就當時折價變賣的一般性絲織物而言，匹頭就有各色改機，各色南京、潮、潞、溫、蘇、雲素綢，各色嘉興、蘇、杭、福、泉等絹，各色松江土綾，各色縐紗，各色雲素紗，各色絲巾、生絲絹，各色大小梭土棉布，各色曬白、刮白麻、葛布，各色褐，各色碾光領絹。（還有西洋布）。衣料有各色半舊織金圓領，各色緞、羅、絹、紗、絲、布圓領，各色緞紗襯襖，各色緞、絹、綾、綢、紵、褐、男女衣，各色紗布男女衣，各色新舊錦、緞、絹、紗、帳幔和被面、絮褥，各色新舊錦緞、虎豹坐褥，各色錦、緞、絹包袱，……當時由於上下貪污成風，官越大貪污也越多。政府存貯物資的十個大倉庫，竟特別設了個「贓罰庫」，把沒收皇親國戚文武大官的贓物，另作處理。現在保存於明刻佛經封面上數以十萬計的織金絲織物和其他彩色錦緞，其中大部分或一部分可能就是由贓罰庫貯存物取來轉用。所以《酌中志》提起明代宮中的有文字花錦，和按不同節令出現的金虎、玉兔、花紗等特種絲織名目，經面材料上都可發現。另外燈籠景、五毒、秋千及《天水冰山錄》記載中的各種名目四季服用絲織品，也多可從經面絲織物零碎材料上得到證實。從定陵出土男女衣着匹頭一百七十餘件及各省明初藩王陵墓中出土大量緞匹衣着得知，官服配色一般皆濃重正色，加金織物片金撚金皆較粗（片金佔分量極多），金色泛赤，和清代比，差別顯明。切成細絲稱「明金」、「縷金」，撚成線的稱「撚金」，兩種並用的稱「兩色金」。北宋衣飾用金已到十八種，見於王栐《燕翼貽謀錄》。到明代，則發展到三十三種，名目具載於胡侍《珍珠船》一書中。在織繡中使用只是其中一部分。

明憲宗行樂圖中
雜劇人內監宮女和帝王

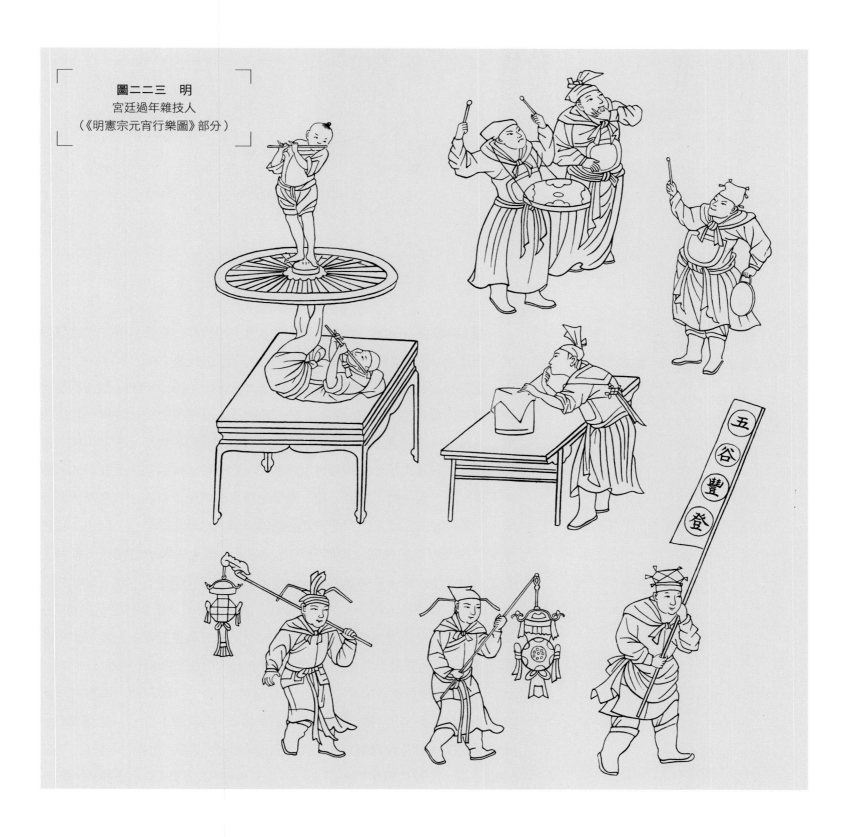

圖二三 明
宮廷過年雜技人
（《明憲宗元宵行樂圖》部分）

五谷豐登

據《明憲宗行樂圖》摹。原畫藏中國歷史博物館。彩繪長卷，有宮廷院牆建築背景，相當具體。用色厚重，在明代宮廷主題畫中近於寫實。

畫的是宮廷過年，仿效民間習慣，張燈結彩，搭鰲山燈棚（為傳世明代最具體鰲山燈棚形象），放煙火花炮，舞獅子，扮種種戲文，並舉行雜技百戲。又有不少宋式貨郎擔，推手車出售小玩具燈彩煙火物事。在宮中稱孤道寡的皇帝，卻真正是孤孤獨獨，十分無聊，穿一件淡赭黃袍，坐在黃油綢幄帳下寶座上，或依據石欄邊，和一羣遠遠侍立的嬪妃子女在宮內奉行故事行樂。一面反映出當時重門深閉宮廷生活的單調、枯燥、陰暗，一面也為我們保留下四五百年前民間、首都過年的一些風俗景象。鰲山燈棚搭一牌樓，上作八仙慶壽燈景。正中空處有一戴竿人表演。戲玩燈中有在地下旋轉的滾燈。樂部中有拉弓式軋箏。三戰呂布戲文演出，騎的是紙紮馬燈。另有"百蠻進寶"、"明月和尚度柳翠"戲文故事，都是過去雖見於雜書記載，卻少圖像足證的。這些畫面形象也豐富了我們許多社會生活史知識（插圖一四〇）。

照《明宮史》敍述，宮中規矩，穿衣必按節令，紗羅紵絲，換替有一定時候。正月宮眷內臣必穿"胡蘆景"補子及蟒衣，自歲暮正旦，"咸頭戴鬧蛾，或草蟲蝴蝶"（應係象徵迎春）。十五日上元元宵，皆穿"燈景"補子衣。（又《明史》稱，三月清明穿"秋千"補子。）五月穿"五毒艾虎"補子蟒衣。七月

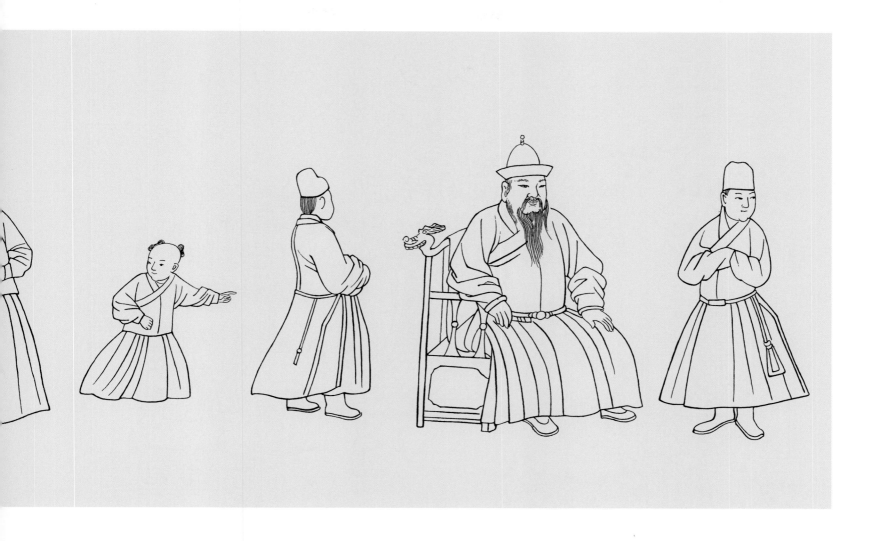

七夕穿"鵲橋"補子。(又《明史》稱八月中秋穿"天仙"、"玉兔"補子。)九月重陽穿"菊花"補子蟒衣。十一月穿"陽生"補子蟒衣。本圖雖彩繪,五色鮮明,惟完成於憲宗時,還看不到後來這些新鮮花樣。內監宮女衣着均相對素樸,無多紋飾。宮牆轉折處燈球多成串懸掛於高桅杆上,在其他圖像中少見。

畫中由皇帝、嬪妃、宮女、小孩子、宮監到貨郎雜劇人,衣着多和明代版畫反映宮廷民間情形不同,也為一般畫跡所少見。皇帝穿柘黃袍,腰部縮小長及膝,如元代辮線襖子式樣。戴元式笠子盔帽,近於便服,一切還是元式。妃嬪宮女戴尖錐式帽,還近似女真婦女頭上巾裹,小袖長裙,腰間束斂作襞積,下腳撒開,如用圈條撐住,和明代一般衣着也大不相同,卻和《大金國志》記女真婦女裝扮有相合處。貨郎雜劇人等巾裹,亦元代常見,不戴六合帽。巾子作元式諢裹。照記載,這種宮廷承應差使人,當時是有意仿效民間過年風俗習慣,特別為帝王而準備的。人數多時達七百名,嘉靖萬曆時才減少一部分。

故宮又藏有《明宣宗行樂圖》長卷,內中分段作皇帝和幾個內監,進行射箭、投壺和打球種種情形。又有明商喜作《琴會圖》大卷子,人馬高及實物一半,作一羣文士琴客,各騎駿馬,衣便服,馬後各有一琴童跟隨,內有一老太監,人馬裝備特別華美。帝王則在畫上端一駿騎上。中國歷史博物館還有晚明繪《皇都積盛圖》,另外還有私人收藏明代《南都積盛圖》,作各種雜劇社戲扮演,如台閣、高蹺、各種娛樂性裝扮,以及小市民於街樓觀看,擁擠狂歡情形,都為現實性反映。因此得知,這類以宮廷生活或社會市容、民間風俗作的主題畫相當流行,內容局部反映出了明代社會各個方面,並不限於宮廷。但這類畫卷,卻多屬於宮廷畫師為宮廷需要而作,即使反映出明代社會部分真實風俗人情,也不免有些出於裝點"國泰民安",又受寫實技術水平限制,藝術成就上有一定局限性。

有關明代宮廷內臣一般衣飾,例如穿的衣名"曳

插圖一四〇・明木刻元宵燈景

撒"、"圓領襯襬"、"直身"、"大褶"、"順褶"、"色衣"。戴的官帽名"剛叉帽"、"煙墩帽"、"圓帽",巾子名"砂鍋片",腰佩出入宮門的牙牌、烏木牌。頭上首飾正中一枚的名"鐸針",兩旁成對的名"枝箇"、"桃杖"等等特別名稱,和使用材料具體作法,都詳載於劉若愚著《酌中志》一書中。惟時代較本圖晚些。因此根據記載和本圖中宮監宮女衣着印證,少見相合處。想具體明白它的發展和同異處,還有待把這一系列形象材料,和南北各省市大量出土實物男女陶木俑,照時代先後排出個秩序,作進一步探討分析,認識才可望比較肯定落實。

一五九

明帝后金冠

圖二二五
明
嵌珠寶金鳳冠（定陵出土）
明
明益莊王金釵

北京明定陵出土，原物藏定陵博物館。

明代封建帝王和其他朝代帝王一樣，都是對人民極其殘暴無情。生前橫徵暴斂，過着荒淫無度、窮奢極慾的生活，死後還用大量貴重器物殉葬。這兩頂帝后金冠，是 1949 年後從明代萬曆皇帝和皇后同葬的"定陵"中發掘出土的。因為保存得還十分完整，藉此知道當時金冠的作法、規格和工藝成就。皇帝用的本於宋人對"折上巾"的記載，誤解"折上"二字含義，用細金絲作網編織而成，將本來下垂二巾帶改成向上直豎，附雙龍搶寶。皇后鳳冠，上嵌珠寶，後垂點翠扇式翅葉數片，和宋代皇后畫像戴的"等肩冠"式樣完全相合。明代萬曆帝后畫像頭上，也戴這種鳳冠。畫跡只作平面反映出部分真實，實物才使我們知識具體。《明史‧輿服志》記載帝后冠服極詳細，《天水冰山錄》中也有關於金銀花冠的名目極多，同時還記下各種不同花冠內容和重量，如缺少實物對照，還是難於明白。例如說作"王母隊"的金鳳冠，不見實物，不能想像原來是上插若干枝用細金工作成上有樂舞羣仙百十人大小金釵，在一列列仙山樓閣前為西王母祝壽的景象。

明代鑲嵌細金工特別發達，主要多反映到首飾方面。男子除帝王外，用金冠的也不少，1949 年以來，浙江即有數種出土，冠式多較小，約三四寸大，捲梁，只能綰住頂上髮髻，如道冠樣子（也有用白玉作的）。當時實受嚴格法律禁止，所以《明史》稱張居正被抄家時，家中搜出金冠一頂，是犯罪證據。但事實上得到皇帝恩寵的大臣太監，照劉若愚《酌中志》記載，穿戴之講究，有時或過於帝王。例如作了二十多年宰相的嚴嵩，後來被抄家時，沒收一切田地房屋財產，據《天水冰山錄》記載，內中金器竟達三千多種，金鑲珠寶器物達三百六十七種，另外壞了的二百五十種，總共有三千八百多件。又有金鑲玉首飾廿三副，計二百八十四件。金鑲珠寶首飾一百五十九副，計一千八百零三件。每副首飾都註明分量，最重的一副達三十九兩，約二斤半重。此外還有頭箍、圍髻、耳環、耳墜、墜領、禁步、墜胸、金七事、金四事等等名目。金玉寶石簪也有三百多根，雜首飾七百多件，金玉珠寶縧環二百多件，縧鉤六十多件。總共達三千九百多件。男女用金玉珠寶帶子也到三百多

條。此外雜寶器物還不在內。

男女用金冠珠寶冠有種種名目，如"金廂玉仙玉兔"，必為月裏嫦娥景致。"金大珠八仙"則為金珠鑲嵌八仙慶壽場面。又有"金廂大鳳劉海戲蟾"、"金廂樓閣羣仙"、"金廂王母捧壽嵌珠寶"……羣仙祝壽上面，常作幾十個仙女奏樂，且有重樓傑閣作為背景。就江西明藩王墓出土金首飾而言，樓閣不過方寸，人物只一分許高，工藝精巧，佈局複雜，即比圖中帝后金冠猶有過之而無不及。

《明史》卷三百八"奸臣傳"，嚴子世蕃條云："籍其家，黃金可三萬餘兩，白金（銀）二百萬餘兩……"明郎瑛《七修類稿》卷十三，劉朱貨財有云："正德間，前有中官劉瑾，後有指揮朱寧，皆擅主權。及籍家資，劉瑾計有金二十四萬錠，又五萬七千八百兩。元寶（銀）五百萬錠，銀八百萬，又一百五十八萬三千六百兩。寶石二斗。金甲二，金鉤三千。玉帶四千一百六十二束，獅蠻帶二束。金銀湯鼓五百。蟒衣四百七十襲。……八爪金龍盔甲三千。……以上金共一千二百五萬七千八百兩，銀共二萬五千九百五十八萬三千六百兩。朱寧計有金七十扛，共十萬五千兩。銀二千四百九十扛，共四百九十八萬兩。碎金四箱，碎銀十櫃。金銀湯鼓四百。金首飾五百十一箱。珍珠二櫃。金銀台盞四百五十副，……"

嚴嵩家中的金銀器物，實遠不及當時內監王振，寵臣江彬、錢寧等聚斂豐富駭人。

明代萬曆間通俗小說，也有關於當時民間金銀首飾名目百十種，並作過概括形容，可作一般地方金銀工藝成就反映。"孤雁啣蘆，雙魚戲藻。牡丹巧嵌翠含金，貓眼釵頭火燄蠟。也有獅子滾繡球，駱駝獻寶。滿冠鑿出廣寒宮，掩鬢鑿出桃源境。左右圍髮，利市相對荔枝叢。前後分心，觀音盤膝蓮花座。也有寒雀爭梅，也有孤鸞戲鳳。正是縧環平安祖母綠（指外來水綠或深綠寶石，一兩重的值黃金數百兩）。帽頂高嵌佛頭青（指深藍寶石）。"可以看出當時金銀首飾工藝上的高度進展和綜合成就。

元明之際通俗讀物《碎金》，關於南北名目不盡相同首飾，也曾有較詳細記載，其中部分名目明代已不通行。

一六〇

明代絲綢

上　明　　　　　　　　　　　　　　　　　　下　明
紅地樗蒲錦（故宮博物院藏）　　　　　　　　綠地牡丹花綢（中國歷史博物館藏）

明王朝為便於剝削人民，鞏固其封建統治，明初就用法令規定，農家每戶必種桑二株。紡織部門的人匠制，部分還保留。且加強江浙織造，特派親信內監，監督織造以供宮廷各方面需要。因此絲綢生產區，面積不斷得到擴大，幾及全國。南如福建（漳州、泉州生產，且因受外銷刺激，產量和品種都得到提高），北及山西、安徽都有較大生產，河北河間府也得到恢復。產品各有不同成就，但主要產地還是江浙。南京的錦緞、絲絨，蘇州的紗羅綢緞，杭州的紡綢、縐紗，產品都供應全國，且遠及海外。工藝成就也不斷提高，為清代生產奠定良好基礎。

明代統治者為炫耀權威，帝王大臣特種"蟒服"，和官吏按照品級穿的補服，（還有在膝部一道橫邊名"膝襴緞"）貴婦人官服中的雲肩霞帔，多織繡加工而成，顏色華麗，金紫奪目，以龍鳳雲水花石及各種鳥獸為主調，構圖設計都十分複雜。四季應用材料且各不相同，在薄質紗羅上提花起茸費工更大，很多部分還得加金，或兼用片金和撚金織，織金料比清代泛紅而較粗。衣裙刺繡則多用金彩衣線平鋪紗地上，加以格子界衲而成，名為"灑線繡"，見時代特徵。技術加工或本源於宋代的"刻色作"。《紅樓夢》中敍述晴雯補裘的所謂"雀金泥"，就現存實物分析，就是用孔雀尾羽毛撚成粗線，採用灑線繡法作成的。

元代高級絲綢加金錦緞"納石失"的織造約一世紀，留下大量串枝花和各種雲紋吉祥圖樣，顯然還影響到明代生產。例如明代補服，除當胸前後主要部分花紋為各種鳥獸，其餘部分多本色花串枝或作連續如意雲紋，就多是元代舊樣。在原有基礎上得到進一步發展，當在明代宣德、嘉靖、萬曆間。花色品種之多，產量之大，在歷史上前所未聞。以《天水冰山錄》為例，沒收物中涉及絲綢衣料，就包括織金、妝花緞、絹、綾、羅、紗、綢、改機、絨、錦、瑣幅等共達九千一百五十一匹，各種花絹達七百四十三匹，各種花羅六百四十七匹，各種花紗一千一百四十七匹，各種花綢八百一十四匹，各種改機（福建漳州織工林宏發明的各彩薄錦）二百七十四匹，各種花絨五百九十一匹，各種錦（包括百多匹宋錦）

二百一十四匹，……還有絲布（絲棉交織）、雲布（絲棉交織，當時也有織金提花，值百金一匹）五百七十六匹，共達一萬四千多匹。又有各種絲綢男女衣裙一千三百多件。還有不少西洋布等外來紡織物。此外在嚴嵩江西家中還抄沒各種綢緞達二萬七千多匹，衣裘達一萬七千多件。另一權臣朱寧抄家，僅綢緞綾絹等就達三千九百多扛。

根據這些記載，一面可看出明代政治的極端腐敗，官僚權臣的貪污聚斂無所不至；另一面也反映這一歷史階段，由於農業、手工業以及海外貿易的進一步發展，全國紡織業也得到發展，技術有很大提高，紡織工人以優秀的創造，在絲綢工藝和美術史上作出特殊貢獻。這些成就在當時，幾乎可以說是全部被少數統治者掠奪佔有，而紡織工人過的生活卻十分貧苦悽慘。政府特設蘇寧織造，用親信太監監督管理，卻一再被紡織工人趕走，並罷工罷市表示反抗。

明代染業隨同紡織手工業得到相應發達，文獻中敍述染料、染事的，有《碎金》、《便民圖纂》、《多能鄙事》、《農政全書》、《格古要論》、《天工開物》和《博物要覽》，記載各有詳略。

明代特種錦緞絲綢實物出土材料最重要的，為在北京昌平有計劃發掘萬曆定陵中的大量殉葬物，除金銀珠玉冠帶，計有男女衣服達百七十多件，整匹料子百餘匹，有的材料初出土時，還保存極其完整，色澤如新，整匹成卷材料上，並附有包裹黃紙，上面註明品種名目（照元代辦法用全名）、長短和織造年月、地方以及織工姓名、督造檢查官名。（另外還有幾百件不到一寸大小的錫製飲食冥器，上面各寫有"湯鼓"、"台盞"等等不同名目，則藉此可知當時金銀器式樣名稱。）傳世錦緞絲綢種類數量特別豐富驚人的，還是保存於明刻正統萬曆《大藏經》封面及經包袱用織金錦類，國內各博物館、圖書館、各省市文管會或文物局和各大廟宇收藏，不同品種總計數以十萬計。對於我們今後研究明代三個世紀絲綢成就，有着極大便利。（插圖一四一、一四二、一四三）

金元以來，照法令用花朵大小定官品尊卑的制度，明代依舊載於史志。大小串枝牡丹的錦緞綾羅花樣，明

插圖一四一・明代絲綢紋樣

❶
落花流水花綾

❷
球路紋錦

❸
燈籠緞子

❹
龍鳳穿花織金緞

代依舊大量生產，成為明代官服絲綢花樣一部分。內中如唐式梭子圖案的"樗蒲"紋，五代南唐裝裱法書名畫的"墨鸞雀錦"，宋式的"八答暈"、"大寶照"、"燈籠"、"獅子滾球"，金式官誥用的"魚戲藻"，元式的"十樣錦"等百十種高級錦緞花紋，在明刻佛教《大藏經》的經袱和經面錦材料中，都無不可以發現，且看出不同發展。這份材料也是我們研究唐宋元絲綢一把重要鑰匙。宋代以來，記錄中即有絲棉兼織的"皂木棉"，明代則有絲經棉緯的"雲布"，又有印金印銀綢緞和印花麻棉布，均保存於明代經面材料中，還相當完整，且品種豐富驚人。明代棉花已經南北普遍種植，但是棉紡染業還仍以長江下游為中心。較早一時期，社會流行的絲棉交織的大紅雲布，還值百兩銀子一匹，見於明人記載。過不多久，一般棉布便已代替了苧麻粗絹，成為南北各省人民普通禦寒用物，得到廣泛推廣。棉布宜於染青，各省製藍手工業也因之得到相應發展，國內大小都市染坊隨之增加。大規模的棉布染業，以蕪湖、松江、揚州、蘇州等地市場獨佔優勢。特別是蕪湖染業，全國著名。顧炎武《日知錄》就曾提到北方出產的棉花，每年

❶　　　　　　　　　　　　　　❷　　　　　　　　　　　　　❸

插圖一四三・明代織金錦

❶、❷

葫蘆景織金錦

❸

五湖四海織金錦

必大量南運，織染加工後再轉運北方，以為極不經濟。（但是山西布莊的發達，一直影響到清代，就和它分不開。）外來高級紡織物，品種之多，也應數這個時期達到空前程度。僅以東南亞緬甸等地文化交流而來的植物草木上藤葛織物，名目就達百種以上。這許多織物名稱，由於文字阻隔，我們的知識是不多的，尚有待進一步研究，方可望得到應有的理解。

一六一

清初刻耕織圖

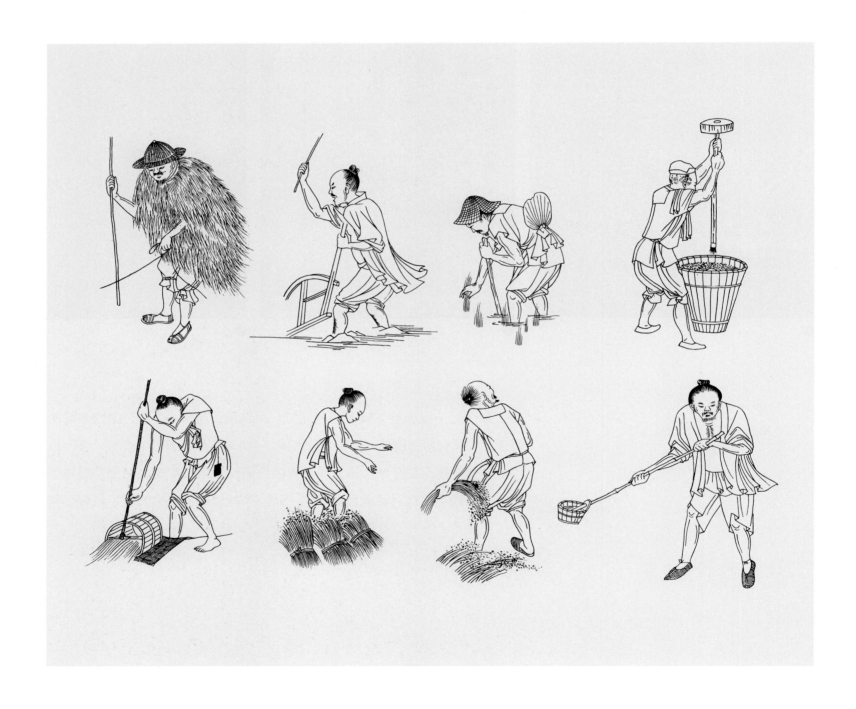

圖二二八　清
戴斗笠或椎髻、着短衣短褲或蓑衣農民（清初刻《康熙耕織圖》）

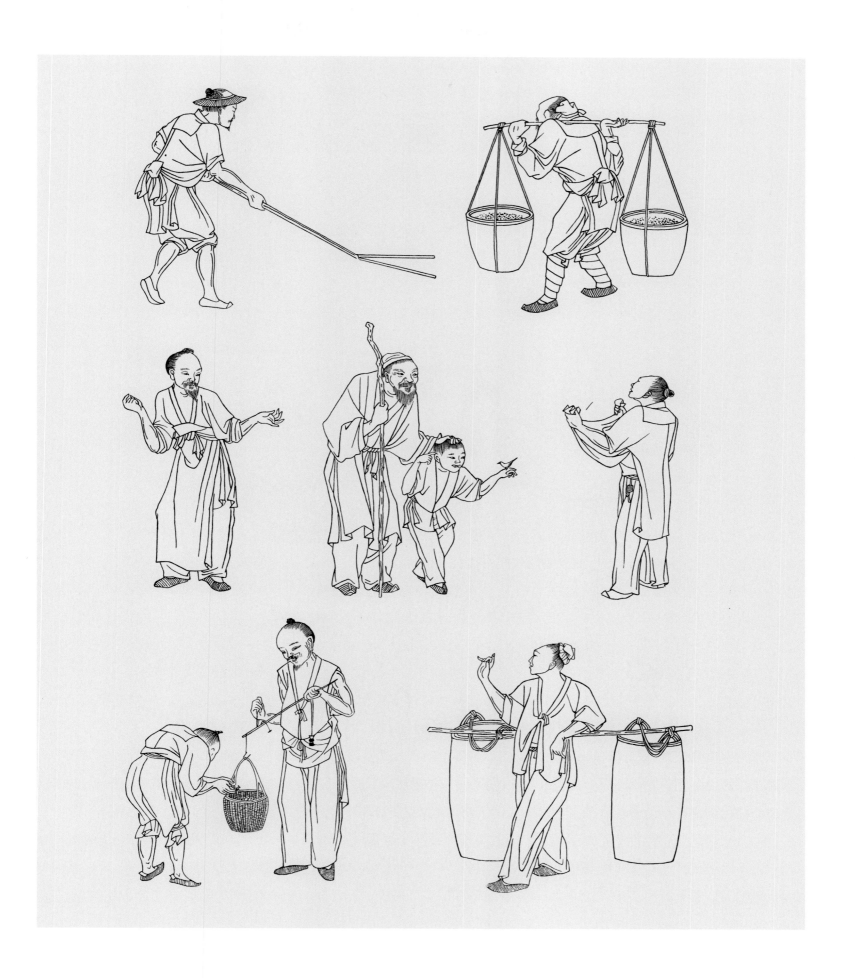

圖二二九　清
裏巾子或椎髻、對襟短衣或齊膝長衣、長褲或裹腿農民（清初刻《康熙耕織圖》）

圖二三〇　清
裹巾子或加遮眉勒、衣衫、長裙農婦（清初刻《康熙耕織圖》）

圖二三一　清

裏巾子、對襟或交領衣、長裙農婦（清初刻《康熙耕織圖》）

採自清焦秉貞繪、朱圭刻《耕織圖》。另有彩繪本，藏故宮博物院。共四十六幅，耕織各二十三幅。

傳世畫刻《耕織圖》敘寫生產過程，早成社會習慣。戰國銅壺上即有採桑圖反映。漢石刻更留下不少織機或紡織過程圖像。唐人名畫，則有張萱繪《搗練圖》（見圖一三二）傳世。到宋代更加普遍，而且成為生產宣傳畫的主題。例如傳世《宮蠶圖》，即把蠶桑生產由採桑到織成綢絹一系列過程，繪成彩色長卷，雖然表現的只是宮廷中蠶織，但可以明白唐宋以來生產上許多問題。例如織機中出現豎機，在其他圖像中還少見。此外如南宋牟益作《搗練圖》，原稿還出於晚唐周昉。明代版刻中，有街市染坊在門前高架上懸布匹絹帛曬晾情況。江南出土宋墓壁畫《搗練圖》，且多一入染過程，有木製方形染缸，雖屬家庭手工業範圍，也十分重要。南宋樓璹作《耕織圖》，因為有石刻傳世，明刻《便民圖纂》中插圖，即依據之而成。清焦秉貞圖繪，也多沿襲樓作，加以豐富充實。本圖由耕作浸種到祭神，計二十三圖，工序二十二（祭神不算）。蠶事由浴種到成衣，計二十三圖，工序二十三。

清初清兵入關，遷都北京後，為強使人民臣服，民族壓迫嚴酷，不久就有薙髮易服法令，特別對南方人民嚴厲。但是，當時即傳有“男降女不降，生降死不降”等說法。從明清間畫跡分析，居官有職的，雖補服翎頂，一切俱備，婦女野老和平民工農普通服裝，卻和明代猶多類同處，並無顯著區別。死後殉葬，更多沿用舊禮。即部分寫影，也還沿襲明制。本圖繪刻於清康熙時，作者雖為當時宮廷畫師，作本畫時，生產程序部分受樓璹《耕織圖》影響，但是作農民及農家衣着，實多就江浙富庶區田家現實生活取材。對生產上勞動艱苦，表現得有些美化，近於粉飾現實，但基本上還是符合生產恢復以後江南的情形的。衣着還近似江南明末農家裝束，惟男子頭上多露頂椎髻，用明式巾裹網巾和瓜皮帽的不多，但並無曳長辮的，婦女衣着變化更少。男女衣服背間多齊領綴巾一方，晚明作勞動人民形象為常見標誌，乾隆以後在畫跡中已少有反映。本圖當時只近於上奏本，雖說意在流傳勸農，但刻印精美，必寵臣大官才蒙特賜，

一般中級京官得不到。畫家本來用意，雖把耕織生產過程繪刻得十分完備，但還是從宮中《搗練圖》、《宮蠶圖》等有所啟發而來，近於“宮廷行樂圖”之一種。內容相近的還有《雍正耕織圖》彩繪本，雍正本人且作為主要生產者而出現。所以當時或稍後，對於全國農業生產，實少促進作用。和明代的《便民圖纂》、《農政全書》、《天工開物》用意在知識普及，版刻廣泛流傳，情形大不相同。即和清乾隆初年編刻的《授時通考》，作用也難於並提。但清初江南農業生產，特別是蠶織生產一系列過程，原料如何得來，如何加工，給人的知識，還是比較具體。另有《棉花圖》也刻於乾隆時，描寫種棉及加工過程，相當重要，因石刻拓本比較普遍，影響也較大。

此外還有由清初著名山水畫家王翬主持，集中許多畫家合作完成的《康熙萬壽圖》，十二大卷，由徐揚主持的《乾隆南巡圖》十六大卷，及徐揚另一畫卷《姑蘇繁華圖》，都是長及數丈的畫卷。圖中作的人物形狀，社會景象，都相當接近寫實。畫中所見滿漢文武百官，袍服俱備，至於一般平民，衣着和本圖還是相差不多。可知直到乾隆時，官服雖已用法律規定，等級區別分明，但江南一帶平民衣着式樣，還始終保有一些晚明固有風格，變化並不太多。李斗《揚州畫舫錄》敘乾隆時蘇揚兩地得風氣之先，衣着變化極大，似限於比較特殊階層婦女，正如《嘯亭雜錄》敘述衣着變化，限於京師特殊階層情形相似。至於社會下層勞動人民卻影響不大，或變化比較緩慢。

棉花種植生產，已遍及中國各地區，因之也成為一般人民衣着主要材料。長江一帶生產的一種，花作紫色，纖維細長而柔軟，由農民織成的家機布，未經加工多微帶黃色，特別經久耐用，在外銷上已著名，通稱“南京布”。（其實在長江流域均有生產。惟對外商品市場上，或以南京民間生產較多且易集中，因之通稱南京布。）

一六二

清初婦女裝束

圖二三二　清
高髻、花釵、對襟外衣或水田衣、長
裙，或加雲肩中上層婦女
（《燕寢怡情圖冊》）

採自清初《燕寢怡情圖》冊，辛亥後影印本通稱《故宮珍藏艷美圖》。

人作明清之際一般南方中層社會婦女家常裝束。衣服特徵為領子高約寸許，有一二領釦。這種領釦的應用，較早見於明萬曆時官服婦女寫影上。於北京西郊青龍橋附近發掘萬曆七妃子墓中，及定陵萬曆皇后衣領間，均有實物發現，是用金銀作成。《天水冰山錄》中提到"金銀釦"，指的也就是這種東西。可知這種金銀撳釦，早可到明萬曆間，晚到清代康熙雍正時尚流行。

形狀如一蝶，應用似後來按鈕，清初尚沿用，較後才改用綢子編成短紐鈕。但衣服腰間部分，還是用帶子打結，不用紐鈕。領間嵌一道窄窄牙子花邊。故宮也還收藏了些康雍時實物，有撚金也有彩織。衣服某一部分繪繡或用團花雙蝶鬧春風，名「喜相逢」，明清之際先流行於民間婦女刺繡印染上，然後才影響到宮廷裏。到乾隆時，皇帝便服織繡也用了。這種團花還有用淡淡水墨畫在牙白綾子上的，帷帳、鏡套、衣裙都可發現。時代似起於晚明，在康熙雍正間還流行，雍正瓷器中的淡墨彩繪，就是受它的影響。（「喜相逢」名目本出於明代，當時指的是蟒服在肩膊間二龍蟒相會部分，詳見劉若愚《酌中志》。）清初絲綢圖案日益趨於清淡雅素，質益薄，花頭也轉小。特別是雍正一朝十三年中，工藝圖案各部分（康熙瓷中之素三彩，雍正為豆彩瓷），或用淡墨作山水花鳥果木，有同一趨勢，顯得十分清新悅目，實有所本而成。

褚人穫《堅瓠集》稱，清初有人把北宋原拓裝《淳化閣帖》上花錦二十片揭下，售於吳中機坊，加以仿製，大獲厚利。傳世數十種裝裱用的小花淡色薄錦，圖案組織秀美，色彩淡雅柔和，與常見明代袍服重色彩錦少共同處，或即清初仿宋而成。其實康、雍、乾三朝，在江寧、蘇杭織造的宮廷用特種錦緞，也多有意仿漢、晉、唐、宋，加以變化而成。據故宮大量清初特種彩錦藏品作比較分析，就可明白多是取長去短，一面利用優秀傳統，一面又有所創造發展，且取材還不僅僅限於絲織圖案，根據新疆出土唐錦圖案比較，才明白雍正時，有一種用小簇草花組成的主題圖案，在豆彩瓷上（大如天球瓶，小如六寸盤、三寸杯）加以簡化，效果處理得極好，原來就是根據一片唐代小簇花蜀錦而成。這種相互轉用的習慣，是商代以來在青銅、白陶和牙、玉及其他工藝品中就早有成例的。周漢以來且擴大了應用範圍，給研究工作帶來極多便利。用凡事不孤立、一切有聯繫又有發展的觀點，作比較分析和推測判斷，即可取得許多有益明確的知識。

這一時期社會中層階級婦女便服領下多外罩柳葉式小雲肩，也是十七、十八世紀間衣着特徵。元代貴族男女通行四合如意式大雲肩，較早見於隋代敦煌畫觀音身

上，唐代惟敦煌畫吐蕃貴族婦女使用，唐末五代則王建墓石刻樂舞伎和南唐舞俑肩上也可發現。漢代以來在漆銅磚陶絲綢上都使用到的「四合如意」式，元代則成為官服定式，貴族男女均使用，只孫宴特種官服更不可少。出土實物雖不多，但元明青花瓷瓶罐肩部，卻也大量採用雲肩式裝飾，為我們提供了百千種可供比較參考材料。故宮保存有一件元代實物，用織金錦作成，是從佛相腹中發現的。至於柳葉式小雲肩，只明清之際一度流行。有一色上繡小折枝花的，有五色間雜加窄沿牙子和羊皮金銀滾邊的，有戳紗繡，有挖絨沿珠邊的。式樣相差不多，配色各有不同。本圖所見，是其中一式，和康熙單色釉萊菔尊肩部足部裝飾相近。瓷器上這種藝術加工，顯明受衣着上的影響。

髮髻在頂上作螺旋式，也是這一時期南方江浙婦女常見式樣，即晚明通俗章回小說中常說及的「一窩絲杭州攢」，屬於家常便裝，但式樣變化極多。頭面花朵首飾，早期使用珠玉點翠，稍晚才出現銀質廣式法藍。明嘉靖萬曆時，貴族婦女用金銀珠翠數十兩作成十來件一份的首飾，和中等人家婦女用金銀珠翠作的件頭較小、種類繁多的首飾，到這時期中等社會婦女頭上已不常見，但衣裙花色式樣和髮髻、鞋子，南方一些大商業都市隨同生產發展，品種日益翻新。李斗《揚州畫舫錄》卷九：「揚郡着衣尚為新樣，十數年前（乾隆初）緞用八團，後變為大洋蓮、拱璧蘭。顏色在前尚三藍、硃墨、庫灰、泥金黃，近尚膏粱紅、櫻桃紅，謂之福色。」（《嘯亭雜錄》則說出自福康安）又有關於婦女頭髻、鞋樣及衣裙的：「揚州鬏勒異於他處，有胡蝶望月、花籃、折項、羅漢鬏、懶梳頭、雙飛燕、到枕鬆、八面觀音……諸義髻。及貂覆額、漁婆勒子諸式。女鞋以香樟木為高底。在外為外高底，有杏葉、蓮子、荷花諸式。在裏者為裏高底，謂之道士冠。平底謂之底兒香。女衫以二尺八寸為長，袖廣尺二，外護袖以錦繡鑲之（即挽袖。起於乾隆，直流行到同光）。冬則用貂狐之類。裙式以緞裁剪作條，每條繡花，兩畔鑲以金線，碎逗成裙，謂之鳳尾。近則以整緞摺以細綢道，謂之百摺。其二十四折者為玉裙，恆服也。」說的雖只是揚州一時一地製作，其實不久即影響

全國，中上層婦女以能效法為時髦。宮廷衣着式樣雖不相同，但是絲綢來自南方，衣料配色依然使宮廷衣裙受一定影響。

乾隆時具有社會史意義的著名小說《紅樓夢》，書中敍述到清代初年，社會上層婦女以至男女婢僕衣着式樣及使用絲綢名目，都相當詳細，內中雖有部分出於有意附會，大部分還近現實，十分重要。故宮織繡組藏品和當時宮中妃子便裝寫影圖像，多還可以互證。至於特種材料衣着，如"晴雯補裘"所敍用孔雀毛織成的"雀金泥"（其實是平鋪孔雀羽毛線，界以絲線而成，即明代的灑線繡法），及另外說到的"鳧靨裘"，也不是織的，實用野鴨子臉頰皮毛剪貼重疊作成的。外來織物如"哆羅呢"、"猩猩氈"、"嗶嘰"、"羽紗"、"咔剌"，西藏毛織物"氆氌"等等，都還可於故宮藏品中發現。此外，還有乾隆或較早的大串枝花彩緞、天鵝絨，花紋和圓明園西洋樓殘石刻邊沿紋樣完全相同，是當時仿意大利十六七世紀建築邊緣裝飾圖案特別織造，即書中的"西洋緞子"。故宮也還藏有一些不同色材料可作比較。這類材料，居多用於帷帳、炕墊、地衣等，衣着較少使用。有直接以禮品方式由英法意諸國入貢來的蘇杭後來仿織的各色天鵝絨、金貂絨、芝麻鷓絨，也都還有不少實物保存。從故宮留下的一個殘餘文件上，且得知康乾時上等石青緞子，每尺值紋銀一兩七錢，天鵝絨則一尺值紋銀三兩五錢。至於外來織物通稱來自"俄羅斯"，和明代對於外來織物通稱"大西洋"相似，含義籠統，等於 1949 年前上海商人口語的"來路貨"，或稍文雅一些稱"舶來品"，用意相同。

一六三

清初回族男女

圖二三三　清
紅頂貂皮沿邊帽、交領小袖長衣回族男女（清乾隆時彩繪《皇清職貢圖》）

採自《皇清職貢圖》。另有金廷標彩繪卷子，現藏中國歷史博物館。又有題《廣輿勝覽》圖冊彩繪上奏書，內容相同，時間或較早一些。各附簡單文字說明國內各族人民風俗習慣和生產成就。至於衣着特徵，據序言說明，是特別派人於接待時照本人寫繪的。惟來京多是當地社會地位較高的頭人，部分又或依據較早材料繪成，所以真實性係相對而言。即圖中衣着也並不完全和所附文字相合。

回族，當時主要居住新疆、甘肅等處。衣着特徵為男戴紅頂貂帽，着金絲織錦衣，束錦帶，穿嵌花革鞮。婦女辮髮雙垂，約以紅帛，綴珠為飾，其冠服則與男子相同。能織番錦，俗稱"回回錦"。花朵細碎的，多交織金錦，過去常用於名貴書畫手卷的包首部分，多誤以為"倭錦"。據故宮材料比較，才明白是回錦，是本國西北生產，多屬於薄緞地小花錦。故宮藏康熙用厚白毛氈作的"蒙古包"帳幕，就用這種金錦作邊沿裝飾，可知材料產生至遲也在十七世紀。西北地區各民族工藝品的水平極高，歷史久已著名，西漢以來就錦罽並稱。音樂歌舞對祖國文化也有特殊貢獻。據《南史》稱，織金錦本為波斯人特長，隋何稠仿效，精美已勝過波斯金錦。這種撚金及織造技術，後來還始終保持於西北兄弟民族織工巧匠手中，繼續不絕。所以到宋代，出使北方的洪皓作《松漠紀聞》時，即詳細說到回鶻織撚金錦、緙絲和毛緞子諸成就。《續松漠紀聞》並提及各色毛緞子和絲毛混紡織物品種，以為是入居秦中與漢人通婚後的回鶻織工貢獻。元代大量織造納石失（即波斯金錦），在各省有蠶桑地區，都設有染織提舉司監督織造金錦，《馬可波羅遊記》中就經常提到。新疆和山西（宏州大同），也各設有專局生產這種金錦（後者文獻還稱引為回鶻金綺工，金代即已開始）。回族織工和川蜀江浙工人一樣，在高級絲織品生產中，曾共同作出特殊貢獻。技術上既有優秀傳統，又不斷得到發展，所以成就特別突出。

故宮庫藏兄弟民族高級特別紡織物和毛麻絲葛紡織品不下千百種，也數十七八世紀（有的時間或更早）回族織金錦這部分材料特別豐富而精美。回族編織的氈毯，也具有特殊藝術風格，圖案精美，配色複雜而調和，技術至今猶保存於新疆織工手中，在世界上極著名。故宮還有不少十七八世紀藏品，充分反映這個歷史階段織工的特別優秀成就。

清初藏族男女

圖二三四　清
笠子帽、毛織交領長褐衣、掛串珠和紅氈涼帽、披髮、長衣藏族男女
（清乾隆時彩繪《皇清職貢圖》）

採自《皇清職貢圖》。

本圖原註"男戴高頂紅纓氈帽，穿長領褐衣，項掛素珠。女披髮垂肩，亦有辮髮者。或時戴紅氈涼帽，富家則多綴珠璣以相炫耀。衣外短內長，以五色褐布為之。能織番錦、毛罽。足皆履革鞮"。

藏族有古老文化傳統，手工藝品中金屬工藝和毛紡織物，千年前唐代即已著名。勞動人民用小木機細羊毛織成的氀毲，和手工編織的細羊毛藏毯，明清兩代都有極高成就，是貴重難得的珍品。清代初年宮廷文獻記載，就常當作贈予西北部王公禮物。又地產紅花，染色也特別鮮明經久。這種精美藏毯和氀毲，十七八世紀的產品，故宮博物院至今還有豐富收藏。氀毲有各種顏色，細緻柔軟，幅闊只一市尺左右，用夾纈法刷印花和絞纈法撮暈浸染花紋，還保留唐代印染風格。唐史曾提到送到長安的禮物，有朝霞錦、花罽、金銀器、寶裝刀，當時先陳列於殿前，供臣僚欣賞，始入庫收藏。明人作《長物志》曾提到"西蕃有五色氀毲"，並說"陝西甘肅出紅絨，其色美如珊瑚"。又元明間通俗讀物《碎金》載元明之際服用品中有毬子、紫茸、斜褐、剪絨緞子、絨錦等名目。《明實錄》則稱永樂間曾"令陝西織造駝褐"。據清初記載看來，這些精細特種毛織物，回族藏族勞動人民都有較大貢獻。金屬工藝中的刀劍，鞘部柄端多作金銀裝，鑲嵌孔雀石珊瑚雜寶石，造形秀挺，製作十分精美，史志常多稱述。即到十八世紀的產品，工藝上還保留較多唐代兵器華麗精美的長處。這門手工藝的成就，實大大豐富了祖國物質文化的內容。以上種種，還都可看出自唐初文成公主入藏和婚帶了各種手工藝工人同去，漢藏兩族人民文化交融影響的痕跡。至於西藏氀罽工人生產的藏毯和作衣料用的氀毲，藝術風格至今猶特徵鮮明，和新疆甘肅回族的氈毯，在世界特種手工藝品中同負盛名。

一六五

清初維族男女

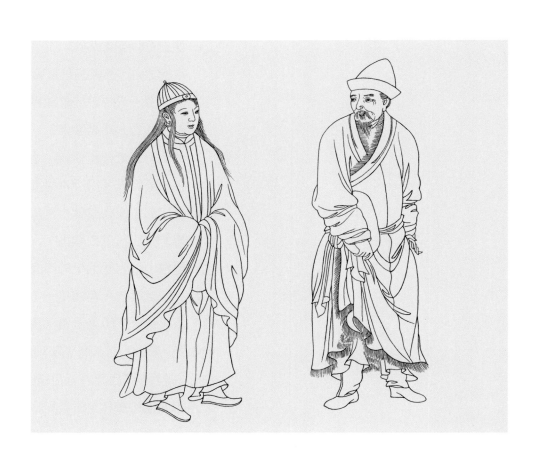

採自《皇清職貢圖》。

據原圖說明，當時維族居住主要地區為新疆準噶爾一帶。衣着特徵為"男戴紅頂黑簷帽，衣長領齊膝衣。婦女披髮四垂，戴瓜皮小帽，衣用各色褐布"。

維族也是居住於西北地區的一個古老民族，有悠久的文化傳統。地方高寒，出產長茸細羊毛，因此特別以毛紡織物著名。歷史文獻中如氆氌氇、氍毹、斜紋褐、花罽、細毾等名目，都屬於西北生產的高級氈織品。西漢以來，歷史文獻中經常是錦罽並稱，可見它的貴重。罽指彩色染經剪絨，晉人陸翽作的《鄴中記》稱石虎宮中有豹頭罽、鹿文罽、花罽等名目。氆氌氇、氍毹指氈毯，東漢班固文中曾提及受寶侍

中托由班超用八十萬錢購買西域名產，除香藥外還只買得細罽十餘張。這些名貴氈罽，大部分即出於當時西北居住的各族工人手中。南北宋時，地屬西夏統治，或接近西夏，因之這一廣大地區生產的細毛織品，還當通過西夏轉到宋和遼金政府，名目有褐里絲、褐黑絲、門得絲、帕里呵等等。均係細毛高級織成物，二丈為匹。至於內容品種，已難具體詳悉。維族工人十七八世紀編織的地毯，故宮藏品中還佔有一定分量，有許多作得異常精美。有的還撚金銀線編成地子，作彩色壯麗串枝花或五色陸離幾何圖案。直到現在，新疆維族織的地毯，在世界上還有盛名，在中外文化交流手工藝品中，佔有個重要位置，並且還在不斷發展中。

一六六

清初苗族男女

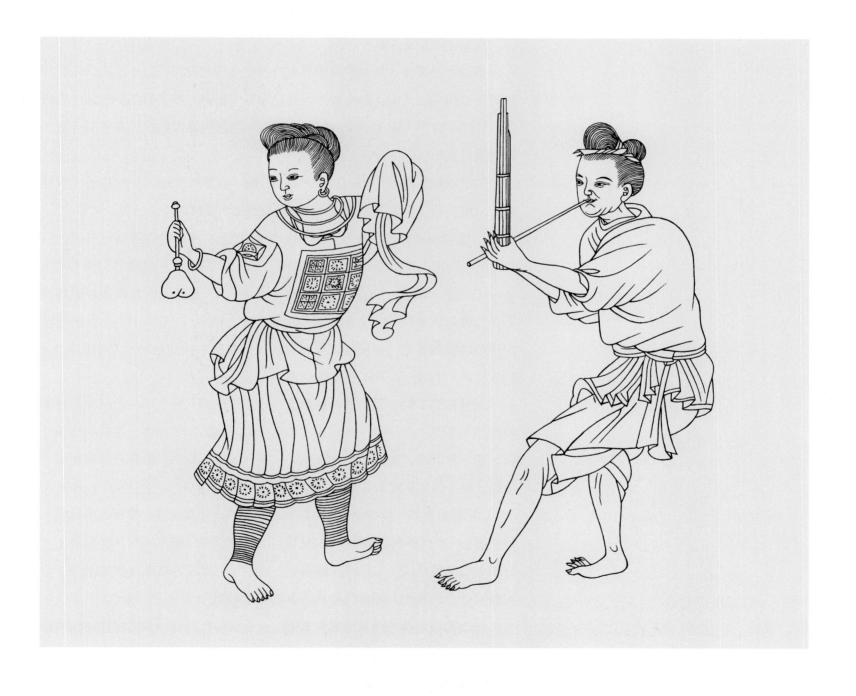

圖二三六　清
短衣、短褲、吹蘆笙和短衣、短裙、裹腿的苗族男女
（清乾隆時彩繪《皇清職貢圖》）

採自《皇清職貢圖》。

苗族是我國多民族大家庭中具有特別悠久歷史的民族之一。人民居住分佈範圍也極廣闊，南及海南島，西北及寧夏、新疆，無不有苗族聚居，但較集中於西南貴州、湖南兩省。照歷史發展，苗族也還發展成許多不同分支，本圖取自貴州花苗部分。

"衣以蠟繪花於布而染之，既染，去蠟，則花紋似錦。衣無襟衽，掣領自首以貫於身。男以青布裹頭，女以馬尾雜髮，偏髻大如斗，攏以木梳。"

以植物纖維織成的土布，使用蠟染藝術加工，為居住西南兄弟民族特長，早著於宋人筆記中，舊稱"點蠟幔"。唐代印染加工，大致有三種不同技術，即夾纈、絞纈、蠟纈（詳見唐代絲綢說明）。蠟纈即用竹筆塗蜂蠟繪成花鳥或幾何圖案於細布上加染去蠟而成，宋人周去非《嶺外代答》就說到點蠟幔花紋細緻非常，這種加工技術，可能即傳自古代苗族，或和《後漢書‧西南夷傳》提到的闌干斑布有關。

這種蠟染工藝，至今猶保存於苗族、布依族等人民生活中，成為非專業非商品手工藝生產一個重要部門。加工技術，親屬累代相傳。花紋或秀美壯麗，或非常細緻，藝術水平均極高。一般只限於藍青色，也有五彩兼施的，染料一般多採用本地靛青本色花紋。

"花苗善歌舞，能吹蘆笙，俗以六月為歲首，每歲孟春，擇平地為月場，男吹蘆笙，女搖鈴盤鼓歌舞，謂之跳月。"遇跳月期，青年婦女必盛裝參加，首飾多用白銀作成。又習慣於胸前加一特別精心做成的繡件，作為紀念，有重疊到一二十層的，可說明本人已參加跳月年數。

年青男女吹蘆笙跳月的風俗習慣，至今猶保存於貴州苗族居住區，成為每年盛會。蘆笙式樣，和湖南戰國楚墓出土實物形制還相差不多。

另有青苗、白苗、紅苗、黑苗、儂苗、天苗、蔡苗、家苗等等，主要居住地在貴州，以安順較集中。在湖南西部以永綏、乾城、鳳凰一帶居多數。服裝風俗語言，則各因地而不同。無文字，歌師傅多口耳世代相傳。

一六七

清初彝族男女

圖二三七　清
斗笠、披風、長衣和花帽、
披風彝族男女
（清乾隆時彩繪《皇清職貢圖》）

採自《皇清職貢圖》。

據原註稱，彝族當時分佈於"雲南曲靖、臨安、澂江、武定"等地，後來則集中於川滇地區大小涼山一帶。衣着特徵為"男子青布纏頭，或戴斗笠，布衣長衫。婦女青布蒙首，布衣披羊皮，纏足着履。"

西南各民族中，有的戰國以來即有文字，例如巴蜀，後因同化而失傳。有的本來即無文字。有文字保存部分歷史文化材料的，彝族為"爨文"，古宗為"麼㱔文"。古宗所在地今屬雲南麗江中甸、劍川一帶。爨文內容多屬巫師經典，巫師社會地位因之特別高。麼㱔文字內容比較豐富，既多經典，也有不少故事傳說。爨文久已不使用，麼㱔文則部分地區還在繼續使用。古宗屬於古代羌族的一個分支，歷史已極悠久，因此文字象形部分還較多。一般採用貝葉經式橫書，或係受藏族影響。因為這一地區在歷史某一階段中，是藏族向南發展最遠的地區，但從雲南晉寧石寨山發現西漢末青銅器文物中，已經有這類象形文字在古滇人中使用。可知文字來源，至少已可提早到二千年前。

一六八

清初壯族男女

圖二三八　清
巾子、交領齊膝長衣、長褲和螺髻、
着銀項圈、對襟短衣、
長裙的壯族男女
（清乾隆時彩繪《皇清職貢圖》）

採自《皇清職貢圖》。

清初壯族主要居住桂、平、梧各郡。衣着為"男藍布裹頭"，"女環髻，遍插銀簪，衣錦邊短衫繫純錦裙，華麗自喜。能織壯錦及巾帕。其男子所攜，必家自織者。"

居住西南諸民族，婦女多長於歌舞，一般且善於織錦繡花。壯族、傣族和土家族，都以織錦著名。利用各種動植物纖維紡織及本地原料染色，在簡單木機上提花，產生花紋華美的格子錦，圖案豐富而多變化，彩色斑斕，各具民族特色，宜於作被褥、提袋、首帕。婚娶被面錦，且多為本人母親親手累年勞動方能織成，因此圖案設計、藝術風格均各不相同。故宮博物院收藏十七八世紀被面錦，就極其精美悅目。十八世紀以來，川蜀江浙用絲織造仿格子錦、書畫包首和緙絲，在宮廷中也極受重視。十九世紀成都織造被面格子錦，基本圖案也出於壯錦，藝術上都別具風格。又當時宮廷用桌圍、椅披、荷包佩件等，也多採用壯錦圖案，用納絲法戳紗和鋪絨法刺繡作成。

壯錦生產，到現在還是當地人民一種具有高度藝術價值的手工藝美術品，和傣族、瑤族、土家族棉錦異曲同工。許多圖案組織及色彩配合藝術成就，還可供我們研究中國古代織錦作比較參考資料。例如一種連續矩紋彩織圖案，在西南若干兄弟民族原始簡單織機中至今還經常被採用，但事實上，在出土商代石刻人形衣着紋彩上，即可發現十分相同的花紋，使我們得知這類圖案的產生，實源遠流長。

一六九

清初瑤族男女

圖二三九　清
束髮、齊膝長衣、執笙和帷帽、
短衣、短裙、裹腿瑤族男女
（清乾隆時彩繪《皇清職貢圖》）

採自《皇清職貢圖》。

據原註，當時瑤族重要居住地區為"湖南安化、寧鄉、武岡、漵浦。"人民衣着愛好和特徵為"男女喜着青藍短衣，緣以深色。……或時用花帕纏頭。瑤婦亦盤髻貫箭。（用竹箭為簪，長尺餘，或七枝、五枝、三枝不等，插於髮髻。）短衣短裙，能跣足登山。"（現設有江華瑤族自治縣）

瑤族也是祖國古老民族之一。圖中所說婦女簪竹箭，實即古代兩周漢唐以來釵笄制度遺留，春秋以來《詩經》上的"六笄"、"六珈"，就必然和這種簪釵的應用有關，漢代猶流行。晉代人用五兵作釵，雖無實物可得，唐代流行金銀釵，即有作刀槊式樣，六件分列髮髻兩旁的。敦煌唐五代北宋壁畫，就還留下許多盛裝婦女頭插花釵六把形象。現代福建畬民三把刀髮簪，也是由這個舊傳統而來。瑤族的髮際貫箭三五七枝，和部分西南兄弟民族頭上髮間着的彩畫木梳形制，實在說來大都遠及周漢，近法唐宋，反映較先一時代與中原社會風俗的融合。並且有的髮髻式樣、釵梳式樣，都還保存唐宋或更早些中原流行制度，大都可以從畫塑和實物比證得知。

一七〇

清初哈薩克族男女

採自《皇清職貢圖》。

據原註，當時哈薩克族居住主要地區為"準噶爾西北"（則漢稱大宛地區，有東西二部）。衣着特徵為"頭目等戴紅白方高頂皮邊帽，衣長袖錦衣，絲縧，革鞾。婦人辮髮雙垂，耳貫珠環，錦鑲長袖衣，冠履與男子同。其民人男婦，則多氈帽褐衣而已"。"其俗以遊牧為生，亦知耕種"。

西北出名馬，為歷史著稱。漢代的天馬，即來自西北大宛。唐代的名駿和一般馬種改良，據張說《開元馬政記》稱，到開元天寶間達四十五萬匹，也得助於新疆伊犁馬種。哈薩克族多以遊牧為主，長於乘騎，生產好馬。漢代以來西北諸部族君長頭目多喜穿中原錦繡衣服，每年就有過萬匹錦繡由長安運往西北，常見於《史記》、《漢書》，且有給匈奴君長以錦繡夾袍若干領記載。西北出土許多漢晉唐錦繡，可以證實史傳記載的正確。《唐六典》稱，蜀中錦工，每年必織造"蕃客錦袍二百領"。杜佑《通典》則稱廣陵織造二百五十領，上貢長安。可知直到唐代，這種袍料的織造，當時多是贈予西北諸族遠來長安使者客人的。這種錦袍在新疆一帶也有發現。上面織有文字的，唐代稱"羌樣文字"，有一時節曾下令中原錦緞生產區禁止織造，或指定織造入貢，或禁止織造，大都和當時政治現實有一定聯繫。至於十八世紀穿的錦衣，照圖像反映，多散點花錦，即當時一般回族織金錦花紋。因為唐代以來，和闐即已有蠶桑，能織絲綢著名。花紋圖案，部分取法蜀錦，部分或受波斯影響，更多或即出於本地。千餘年來始終保持一定生產，供應西北諸族千萬人民需要。花紋也富於地方特徵，還保持唐代流行的"小簇花"習慣。從新疆地區發現的唐宋錦緞，其中用野豬頭、鹿紋等獸類作主要裝飾圖案，及十七八世紀撚金小簇花回錦，大部分有可能即生產於當地織工手中，是利用和闐一帶原料作成的。

圖二四〇　清
方形高頂皮邊帽、
交領小袖長袍哈薩克族男女
（清乾隆時彩繪《皇清職貢圖》）

清初白族男女

採自《皇清職貢圖》。

據原註，當時白族居住主要地區為"雲南臨安、曲靖、開化、大理、楚雄、姚安、承昌、永北、麗江等地。人民衣食風俗和一般漢人無多區別，亦有纏頭衣、短衣、披羊裘者。"大理等地是唐代六詔合併後，南詔政權建都所在地，且曾一度入侵成都，得到萬餘熟練手工業技術工人，改進了各種工藝生產，提高了當地社會生活文化水平。大理現在還保留得十分完整的雙白塔，造形秀挺，反映出唐代中原文化的典型面貌。麗江等縣的民居建築，據梁思成先生的意見，還完全保留唐代民居建築的規模。人民能歌善舞。近代婦女衣短而袖口寬大，加寬花邊，褲腳也加花邊。着透空繡花鞋。惟頭部仍纏寬巾，首飾用銀，還保留清同光時式樣。衣着更多是受十九世紀漢人流行影響。在西南諸兄弟民族中文化特別高。

一七二

清初傣族男女

採自《皇清職貢圖》。

清初傣族人民居住主要地區，是"雲南曲靖、臨安、武定、廣南、元江、開化、鎮沅、普洱、大理、楚雄、姚安、永北、麗江、景東一帶。"人民十七八世紀衣着特徵為"男子青布裹頭，簪花，飾以五色線。編竹絲為帽，青藍布衣，白布纏脛。恆持巾帨。婦盤髮於首，裹以色帛，繫彩線分垂之。耳綴銀環，着紅綠衣裙，以小合包二三枚各貯白金於內，時時攜之。"

傣族勞動人民特別長於織錦，用簡單木機提花，織成格子錦或條紋間道錦，五色斑斕，圖案華麗壯美，藝術水平極高，為世珍重。技術至今猶為當地人民所保存，1949年後且得到更好發展。這種傳統紡織藝術，可能還是從漢代以來傳下的。《後漢書》中古哀牢國和《後漢書》提及的西南民族織的帛疊闌干細布，帛疊指木棉織物，以細軟光潔見長，闌干細布則起美麗花紋，又稱闌干斑布。若據後人記載，則屬於印染棉布。宋代以來說的"兜羅錦（或綿）"、"諸葛錦"，多泛指用小機提花織成絲棉兼織這類彩錦而言，屬於居住西南各族勞動人民共同的貢獻，而其中部分成就，卻顯然是出於傣族勞動婦女手中。十七八世紀以來的傣族所織格子錦被單，故宮博物院猶有許多種保存得極其完整。

清初黎族婦女

採自《皇清職貢圖》。

黎族也是我國歷史上古老民族之一，主要居住地區為海南島五指山，及廣東（今屬廣西）欽廉各地區。清初衣着特徵是"男椎髻在前，首纏紅布，耳垂銅環。……黎婦椎髻在後，首蒙青帕。嫁時以針刺面為蟲蛾花卉狀，服繡吉貝（棉布繡花），繫花結桶，桶似裙而四圍合縫，長僅過膝。"（也有極細緻花紋）宋人作《諸蕃志》稱："海南的棉布（吉貝），最堅厚者，謂之兜羅棉，次曰番布，次曰木棉，又次曰吉布。或染雜色，異文炳然。"《嶺外代答》則稱："海南所織，品更多類，幅極闊，不成端匹。聯二幅可為臥單，名曰黎單。間以五彩，異文炳然。聯四幅可為幕者，名曰黎錦，五色鮮明。可蓋文書几案者，名曰鞍搭。其長者，黎人用以繚腰。"

出身勞動人民的紡織種棉能手，對中國人民特有貢獻的黃道婆，從元代瓊崖把棉紡技術帶回松江烏泥涇，教會當地農民，發展了中國的棉織手工業。據文獻記載，當時所織花紋有折枝、棋局、團鳳及文字等等式樣。

黎族特別長於刺繡，花紋細密。織花布圖案又有個優秀傳統，故宮博物院不僅收藏有十七八世紀的織繡物及骨雕首飾（梳長而齒疏，還和商代骨梳式樣相近），並且還有清初入貢來的全份織布工具，也作得異常精美，本身就是一種特別精緻的高級藝術品。反映出當地勞動人民優異的藝術秉賦和高度的審美才能。又，紡織工具和商周出土玉璋玉琮形象十分相近，也可間接證明舊人說的玉璋玉琮和古代紡織應用工具有一定聯繫的提法。而這種工具的式樣，且不限於黎族，西南西北邊遠地區諸兄弟民族，凡是坐地腰機，用作捲軸和理經壓線織具，形式多相近。因此用這種紡織工具提花的技術，還可望從中得到我國古代最早的彩織加工的基本知識。

一七四

清初高山族男女

採自《皇清職貢圖》。

台灣高山族，和其他兄弟民族一樣，屬於祖國民族大家庭成員之一。根據清初記載，衣着是"男剪髮束以紅帛。衣用布二幅，聯如半臂，垂尺許於肩肘。腰圍花布。寒衣曰縵披，其長覆足，婦女亦然。俱以銅鐵環束兩腕，或疊至數十。"

高山族人民富於藝術創造力，還特別長於雕刻，立體或平面木製雕刻，藝術構思工藝水平都極高，著名世界。並常用貝類編綴衣甲，製作極其精美，可聯繫體會到《詩經》中所說"貝冑朱綬"的製作方法。又有台灣錦，五色斑斕，作棋子格花樣，屬於古代腰機提花織物之一，織法與壯錦大同小異。惟用線較粗，一般多使用植物纖維。故宮博物院還保存有十七八世紀工藝水平極高的大幅被單類作品不少，有部分用戳紗納錦法作成，或出於福建漳泉二州女工手中，入貢作宮廷被面用，圖案花紋仍出於高山族。

一七五

清初赫哲族男女

圖二四五　清
貂帽、狐裘和戴兜鍪形皮帽、
穿魚皮衣、坐狗拉冰橇的赫哲族男女
（清乾隆時彩繪《皇清職貢圖》）

採自《皇清職貢圖》。

赫哲族是居住在我國東北，以漁獵為主要生產的兄弟民族之一。清初居住地區，據原註為"與七姓地方之烏扎拉供科相接"。因為居住地區特別寒冷，且以漁獵為生，所以衣着比較特別，"夏以樺皮為帽，冬則貂帽狐裘。婦女帽如兜鍪。衣服多用魚皮而緣以色布，邊綴銅鈴，亦與鎧甲相似。以捕魚射獵為生。夏航大舟，冬月冰堅，則乘冰牀，用犬挽之。"這是二三百多年前的情形，也可說是自古以來情形。

我國東北地方高寒，一年有七八月冰封雪凍，多綿

亘無盡大森林。自古以來，即以生產貴重的紫貂、銀狐、玄狐、猞猁、虎、豹著名於世界。歷史上提及貴重衣裘，總數紫貂白狐，價重千金，春秋戰國以來即常著於文獻。元代皮毛貢賦，多用貂皮作基數，如一虎皮抵多少貂皮，詳情具載於《元典章》。清代還採用元代制度，比價略有變更。並用法令規定，王公大臣高級官吏非賞賜特許，不能用玄狐紫貂。而這些貴重皮毛，就完全是從赫哲族和東北隣近地區如郭倫綽、奇楞、庫野、費雅喀、恰喀拉、七姓等以狩獵為主的兄弟民族勞動人民手中掠奪得來的。

一七六

清代大宴蒙古王公圖

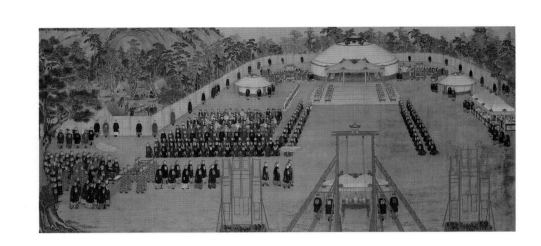

　　蒙古族是居住在我國西北部一個古老大族，長時期過着草原遊牧氈帳生活。在公元十三世紀軍事上擊潰了佔據江淮以北的女真金政權後，進而渡江南侵，鐵騎摧毀了南宋政權，統一了中國本土。在舊燕京建立了大都，並設有南官協助處理政事。可是蒙古皇帝本人，卻始終難習慣於宮廷定居生活，大部分日子，多在另外幾個建立於水草肥美草原都城中依舊過着氈帳生活。因此政權崩潰後，在我國北方，依舊保留了強大武力，成為明代政權的嚴重威脅。明初特設"大寧衛"，安置了重兵，企圖用武力解除壓迫，始終並未解決問題。到成祖朱棣在北京定都，才改變政策，放棄了大寧衛，從團結和好出發，處理蒙族關係。

　　到清初，康熙皇帝進一步加強彼此聯繫，改善相互關係，並照滿洲制度，設立"蒙古八旗"，各立盟長，大封蒙古王公，且採用和親方法，娶蒙族貴族女子作為皇后，並且還把幾個公主下嫁蒙王，鞏固團結。並說"萬里長城是防北患（指沙俄），蒙古人本身就是個萬里長城。"避暑山莊的建立，就包括有加強增固北方人民防禦的深遠含義，並取得兩個多世紀的安定的成功。康熙乾隆，每年都必在避暑山莊住居半年左右，在北京和熱河兩地設立特別驛站，一日之間即可通達信息。重要國事幾乎全在那裏解決，接見外國重要使節也無例外。在這座佔地面積雖相當廣大，建築還是比較簡樸的行宮中，每年必舉行規模巨大的宴會，宴請蒙古王公、各族盟長及各少數民族代表，既加強了團結，也解決了國境邊區受侵略的隱患。我國著名民族英雄林則徐曾說過："為中國之大患者，其俄羅斯乎？"這種對於較後國際形勢的認識，也正是清代前期幾個統治者早已理會到而對蒙古特別重視團結的原因。

　　蒙古族習於草原生活，能歌善舞，性情樸實豪邁。由於適應草原氣候，衣着多小袖長袍，用絲縧做腰帶，着長統靴子，男女差別不大。惟帽式髮飾不同，衣喜絳紅大紫。氈帳中多用蒙古民族所喜愛的圖案織成的氈毯墊地，長年追隨可供牧放牛羊的水草地區遷移。氈帳一般用雜牛羊毛作成，王公盟長所在處，則用白羊毛加有厚絨或錦緞緣飾。本圖中大氈帳，為乾隆經常接見各族王公或外國使節時使用。這種大型帳廬，有能容達千人坐臥的，如同一座隨時可以撤換移動的行宮。

一七七

清代幾種帝王袍服

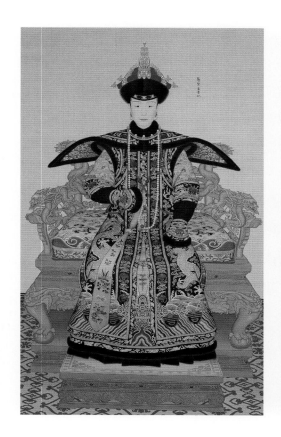
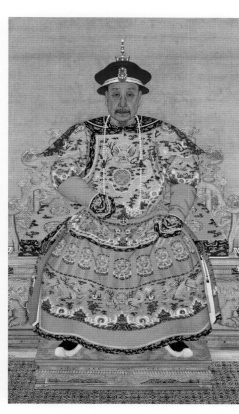
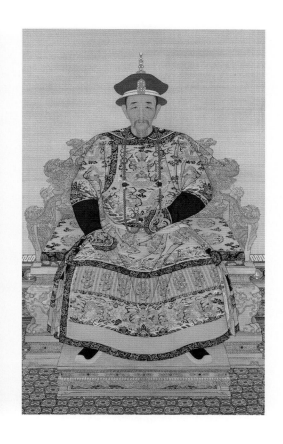

　　清代皇族服制繁瑣，為歷史所僅見。除箭袖、蟒服、披肩、翎頂為王公大臣朝服所必具，且四季各不相同，外套所用皮毛不同，頂子材料不同，翎子眼數不同，當胸補子、朝珠更加等級區別嚴明，令人一望而知。中等官僚大宴會，在吃喝過程中，還得換衣一二次。此外男子身上平時佩服掛件，清初還只二三種，往後越來越多，常是一大串分列腰際。包括香荷包、扇套、眼鏡盒、煙袋、火鐮以及割肉吃的刀叉等等，式樣各不相同。錦繡緙絲，無不具備。有的還是用封建帝王名分特別贈予，表示對奴才爪牙的寵信。這些奴才便覺得十分光榮，用來對僚屬誇耀，並深一層死心塌地為統治者盡忠效勞。統治者本人，便服中也身佩煙荷包、火鐮和"京八寸"小煙鍋。當時以為最特別重要衣着，即"欽賜黃馬褂"。事實上，在《康熙萬壽圖》、《乾隆南巡圖》中，以親王大臣在這兩個大皇帝六十四人抬的大敞轎前排隊步行所見

而言，原來不過是在朝服外加套一件正黃色普通半長不短的馬褂而已。

吸草煙在清初還是新鮮事物，一般人是禁止使用的。眼鏡據明人記載，宣德間即傳入中國，故宮博物院還收藏有明代宣德時實物，清初才較多使用。至於官僚文人佩件中的腰圓形眼鏡盒，則多係嘉道以後才上身的。

這些代表官僚身份的時新裝飾品既日益增多，而需要量又極大，清初雍正乾隆間潘榮陛著《帝京歲時記勝》"皇都品彙"條，就有涉及當時北京不同季節的衣被服用著名舖號部分，說的雖相當簡略，卻有一定概括性，也反映部分社會現實情況。

"帝京品物，擅天下以無雙，盛世衣冠，邁古今而莫並。金銀寶飾，開'敦華''元吉'之樓。彩緞綾羅，置'廣信''恒豐'之號。貂裘狐腋，江米街頭，珊瑚珍珠，廊房巷口。靛青梭布，'陳慶長'細密寬機。羽緞猩氈，'伍少西'大洋清水。冬冠夏緯，'北於''橋李'齊名。滿襪朝靴，'三進''天奇'並盛。織染局前輕帶，經從內府分來。隆福寺裏荷包，樣自大宮描出。'馬公道'廣錫鑄重皮紐釦，'王麻子'西鐵銼三代鋼針。妝奩古玩，店開琉璃廠東門。鞍轡行裝，舖設牌樓西大市。"

這不過指一般北京著名行舖而言。當時清貴族官僚，驕橫貪暴，十分奢侈。一個紅寶石頂值幾千兩銀子，一掛朝珠且有達數千過萬兩的。清人筆記曾提及清初流行帶玉皮的翡翠翎管，一般也值白銀八百兩。這些行舖營業進出金銀數目之大，可想而知。至於宮廷王府，為婚喪大禮或祝壽一類需要，還往往動員全國有關行業來供應。財力物力需要之多，糜費之大，在歷史上都是少有的。

比如帝王的龍袍製造，就照例由當時如意館（在今北海公園畫舫齋內）第一流工師精密設計作出圖樣，經過皇帝親自審定認可後，才派專差急送南京或蘇杭織造，由織造監督，計算出各道工序，每件衣服用料若干，用工若干。有的面積以方尺計，金銀線以若干絞計，金銀縷絲以若干萬條計，色絲以斤兩計。一衣動必經年方能作成。作成後，既繕具詳細報告，又嚴密裝箱，按時派專官護送到京。故宮博物院還收藏有這種織造特種衣

服上奏報銷冊子九十餘本（實物以若干萬種計）。除織造衣服用費外，還有包裝用費、半路食宿過河等等用費，無不一一列舉入冊。乍一看來，似乎法制嚴謹，毫不苟且，但是前後近兩百年，價錢卻毫無變動，因此得知，這種報銷冊子，只不過一種例行公事，和實際耗費必不符合。當時織造，只是照這個官價數目，發付下去，強派織戶按時織成上供。付出官價，遠不及人民實在花費之多。又據《蘇州織造局志》卷三，關於"機張"部分就提到屬於蘇州織造管轄下的染織局和總織局，各有織機四百張，有工匠二千三百多人，長年生產官用緞匹，每月口糧就達一千多石。一件袍料有費工到一百九十天的。

帝王特種袍服，還有用孔雀尾毛撚線作滿地，平鋪，另用細絲線橫界（宋代名為刻色作，明代名為灑線），上面再用米粒大珍珠串綴繡成龍鳳或團花圖案，費工之大，用料之奢侈，都為前代所少見。這種製作特別華美、品種各別的衣服，保存於故宮博物院的還有不少實物。一面充分反映這一最後封建王朝統治者的窮奢極慾，另一面卻可見南方絲綢生產區勞動人民織造藝術的極高造詣。用料之精，和色之美，手藝之巧，也都為前代所少見。

一七八

清代雍正四妃子便服

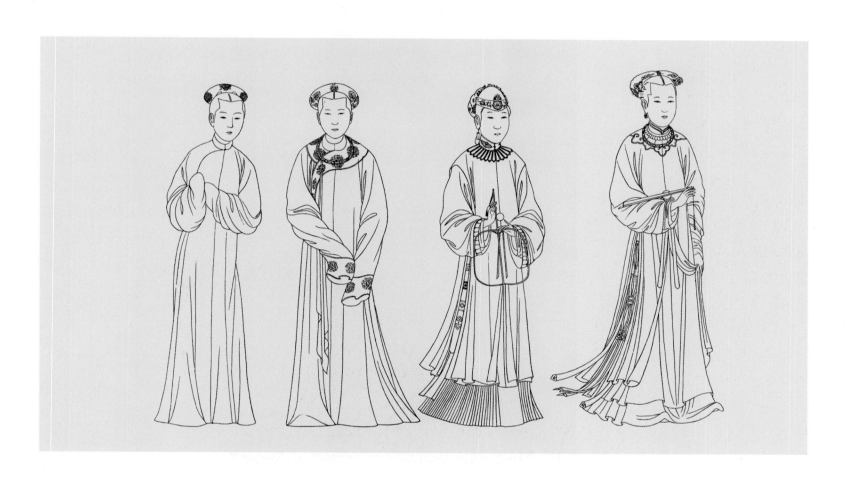

採自《雍正行樂圖》。原藏故宮博物院，係彩色繪製，精細如十七八世紀歐洲油畫。

這是幾個比較早期的清代最高統治者上層婦女家常裝束，衣式各不相同。二人着裙，還具明式領釦（一般用金銀作成，定陵及萬曆七妃子墓均有實物出土）。垂珠翠耳環，其中一人並着遮眉勒，髮不開額，髻式也如明式鬆髻，穿長比甲，裙作百褶，如明清之際南方常見流行式樣。另二人衣長袍而不裙，雖較簡單，已具後來旗袍規模。髮飾處理三人均滿裝鈿子，頭上應用花鈿方法，南方漢族婦女似少用。成分加金珠翠玉，如平頂帽套的叫"鈿子"，分不同等級，各式各樣均詳載於《大清會典》圖中。載於《皇朝禮器圖》中的為彩圖，特別具體。

插圖一四五 · 雍正皇妃

❶
《雍正十二妃子圖》之一
（故宮博物院藏）
（胡錘攝影）

❷
《雍正十二妃子圖》之二
（故宮博物院藏）
（胡錘攝影）

514

滿人原出女真，入關以前稱“大金”或“後金”，婦女衣着遠法遼金，還受元代蒙族婦女長袍影響，惟已不左衽。早期偏於瘦長，袖口亦小，衣着配色極調和典雅，實明受有南方地主文化影響。晚期變化極大，由頭到腳，和個暴發戶相差不多。一般印象中的“旗袍”，配色已極不美觀，反映封建末期的上層病態鑒賞水平。

金元以來，南北衣着即有顯明不同，元明間通俗讀物《碎金》一書中，敍述服飾部分，就經常註明，南方有某某，北方有某某，名目多不相同。南方式樣也遠比北方複雜，而且變化多方。風俗習慣有異，氣候物產不同，實為情勢所必然。十七八世紀在男女官服制度中，南北雖已無多區別，但便服則仍區別顯明，不受法律約束，且影響由南而北。因為江南本是絲綢生產地區，商業發達，絲綢花色、衣着式樣新陳代謝較快。北方氣候寒冷，灰沙極多，相對而言，比較保守。

《紅樓夢》一書中王府大宅佈局，雖為北京所常見，但敍述到婦女衣着如何配套成份，都顯明是江南蘇州揚州習慣。據故宮藏另一《雍正十二妃子圖》繪衣着，可知這時期宮廷裏嬪妃便裝已完全採用南方式樣。這十二個圖像還可作《紅樓夢》一書金陵十二釵中角色衣着看待，遠比後來費小樓、改琦、王小梅等畫的形象接近真實，而一切動用器物背景也符合當時情形（插圖一四四、一四五）。四妃圖給人印象，南北便服雖尚有區域特點，仍顯明看出綜合痕跡。至於較後的滿族盛裝，如大髻簪珠翠花，橫插長約一尺的扁平翡翠玉簪，面額塗脂粉，眉加重黛，兩頰圓點兩餅胭脂，高底鞋在鞋底中部還另加一凸起約二寸高底子，長旗袍較大袖子，經常還加有一琵琶襟短背心，上面重重疊疊加有好幾套花邊，這種種，大都是成熟於晚清同光時期。

關於清代統治者上層，四時官服制度，並應用材料名目等等，極其複雜繁瑣，均詳載於《皇朝禮器圖》中。《嘯亭雜錄》則提及乾隆時一些不同變化。《清稗類鈔》裏包括較廣，敍述更加詳盡，惟無圖像可供比證。清政權延續近三個世紀之久，時間前後變化既大，地區差別又極顯明，一切記錄，總不免近於“以管窺豹”，得見一斑而已。惟內中屬於官制的衣着，則受嚴格法律限制，變化並不太多。婦女官服亦不例外。只是受帝國主義的侵略，約一世紀中，化學顏料的大量傾銷，以及毛織物的咔喇、鏡面呢和羽紗、倭絨等等的入口，顯然影響到各方面都極大。絲綢生產色彩的處理，也不免破壞了我國固有的長處，形成一種半殖民地化的趨勢，反映到各方面，也影響到衣着式樣。近人輯的《都門竹枝詞》，由乾隆到宣統各個時期的變化均有點滴描寫，如不結合大量圖像，是始終難於得到明確具體印象的。

一七九

圖二四九
上　清
黃地瑣窗格子團龍加金錦
下　清
深藍地兩色金雲紋蟒緞

　　清代在江寧（南京）、蘇州、杭州設三大織造監督三個絲綢區生產，除作為一般商品，近供國內不同需要，遠及國際商品市場，均有千百萬匹生產品供應外，並為北京清政府定織四季需要大量特別綾羅綢緞、錦繡緙絲。這些特種緞匹，除由織造局固定工師照成例生產外，多由北京如意館工師設計

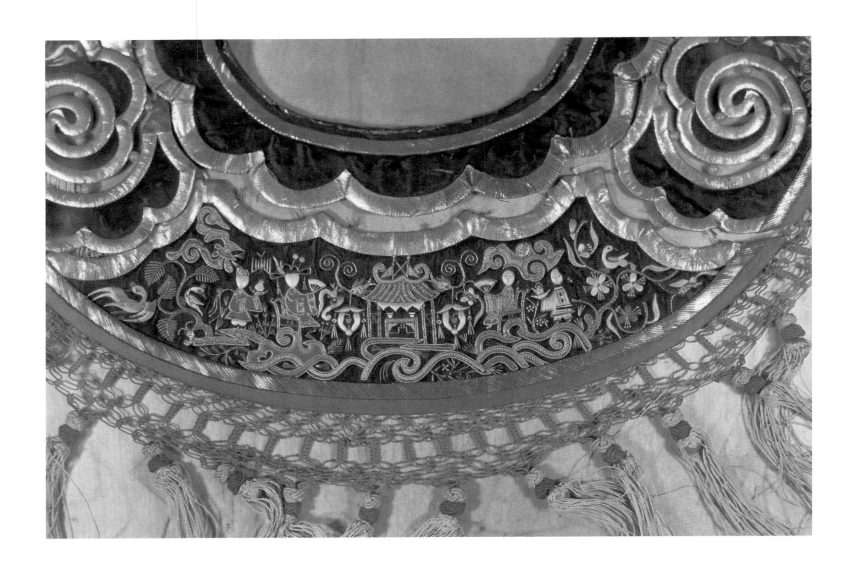

圖二五○　清
深藍地繡花雲肩局部

出樣，送交三織造署加工，限時定量完成，專差運京。故宮博物院檔案館還藏有這種圖樣和檔案許多種，藉此可以明白織造特種衣料名稱、品種價值、計工方法及施工過程。例如特種衣料緞匹用料計工，計價多以方尺作單位，是過去所不知道的。《蘇州織造局志》則詳細述及某一上用品種分別限定不同時日完成，某種絲料染色計價之詳細，織金明金以若干萬條計，撚金以若干紐計，複雜到令人難於設想程度。

　　明代中期以來，南方地主官僚封建文化逐漸抬頭，在藝術生活各方面對廣大社會都發生影響，於衣着影響更為顯著。這和南方經濟生產發展有一定聯繫，因為不論是北方宮廷文化，還是南方的官僚地主文化，都是建立於對農民和手工業勞動人民的極不公平的殘酷剝削上，它的特徵反映於藝術各部門。繪畫文玩手工藝，如松江雕竹，蘇州治玉及江千里做軟螺鈿，揚州周翥作八寶嵌漆，或素樸，或精細，異途同歸，多以能得到社會士大夫賞鑒為主。衣着也不例外，一反明代官服色彩濃重壯麗，而日趨雅素調和。婦女家常便裝，反映得更加具體。這種風氣不僅影響到當時，且支配了清初由康熙到乾隆約一世紀宮廷文化中的絲綢服裝設計、家具文玩式樣，以及工藝美術生產各部門。當時的審美觀點，無不受它影響。故宮以收藏古代法書名畫著

插圖一四六·清代幾件民族
服裝

❶
維吾爾族藍綢彩繡連衣裙

❷
苗族繡花蠟染衣裙

❸
哈薩克族繡花長袍

❹
彝族彩漆皮甲

❺
鄂倫春族長袍

❻
黎族婦女結婚衣服
（均中國歷史博物館藏）

　　名的"三希堂"，就是在故宮西路殿前一角，用木板隔成見方不到二丈的一間
小室，仿照南方船艙式樣。世界聞名而被帝國主義強盜焚掠的圓明園建築，
內中雖不少仿自意大利建築，但主要部分和內中陳設佈置，也多取法南方蘇
州、揚州亭園佈局。江浙三大織造，每年生產大量綢緞紗羅，及為寶座、桌
几、牀褥、帳褥、書畫裝裱用的彩繡錦緞，仿宋仿唐，無不以花紋雅麗、色
調清新為主。因之宮廷文化空氣，已近於為南方藝術風格所佔據、所浸透。

服裝材料的多樣化，反映江浙農業手工業生產在明末清初大破壞之後不多久就得到恢復，並進一步發展。僅以蘇州一般商品絲綢為例，錦有海馬、雲鶴、寶相、球門。或織"畫錦堂記"如畫軸，或織詞曲聯作帷帳。又有紫白落花流水充裝潢卷軸。若加金，則有間金和滿地金，又有渾金，用金材料則分片金和撚金。且有織銀，銀線細如絲髮，康熙時製作，至今還未生鏽，技術上極值得研究。來自西北回回錦，也同樣有織銀的，時代多相近，花色品種之多樣化，十分驚人。"紵絲（緞子）上者曰清水，次曰兼生（雜生絲或麻纖維織成）。上貢則有平花、雲蟒，精巧幾奪天工。羅有花、素、刀羅、河西羅。紗有花的名夾織。絹有生熟。畫絹幅廣四尺，薄如蟬翼。上貢絹另置機杼，三人運梭，闊至二丈（故宮、中國歷史博物館均有藏品，五色具備）。綢分線綢、綿綢、絲綢、杜織綢、綾機綢、縐綢、紋綢、春綢、捺綢諸樣。秋羅有遍地錦。縐紗分花素。藥斑布青白相間，作人物、花鳥、詩詞各色，充衾幔用。刮白布用苧麻作成，細如羅縠，瑩白可愛。飛花布細軟如綿。繡花品種也極多。刷絨為彩絨用膠刷成花朵。（另有刮絨，則係用彩線劈得極薄，照所需要花樣貼於地子上。）彈墨為用吹管噴五色於素絹，錯成花鳥宮錦。緙絲五色相錯，間以金縷（全部金地名刻金）。……染作最著名在婁門外維亭。（見《古今圖書集成》卷六八一，蘇州府部）松江則兼為原料生產地，以棉、藍著名。藍有青秧、靛青、淮青等不同品種。木棉布幅闊者三尺餘。雙廟橋有丁娘子布，尤為精軟。又有紫花布，色赭而淡（即歐洲著盛名的南京布）。成化時即織絲棉交織的雲布，有赭黃、大紅、真紫等色，龍鳳、斗牛、麒麟等紋，一匹貴至百金。又有兼絲布、藥斑布、衲布。（元代貴族侍宴穿質孫服，紵絲團花，有青綠紅三色，明代供儀仗隊用，也是松江織的。從明代畫跡和明益莊王墓出土儀衛俑衣着，還可得到元代質孫服部分形象知識。）有紫白錦，作坐褥、寢衣，雅素異於蜀錦。（可證故宮陳列中稱"改機"的，實為松江織紫白素錦。）剪絨花毯，用棉線作經，彩色毛絨結緯，剪出花樣異巧。皇帝汗衣則必用三梭布，也是松江織的。（見《古今圖書集成》卷七百，松江府部）

李斗《揚州畫舫錄》卷一稱："江南染色，盛於蘇州。揚州染色，以小東門街戴家為最……紅有淮安紅、桃紅、銀紅、靠紅、粉紅、肉紅。紫有大紫、玫瑰紫、茄花紫。白有漂白、月白。黃有嫩黃、杏黃、丹黃、鵝黃。青有紅青、鴉青、金青、元青、合青、蝦青、沔陽青、佛頭青、大師青、小缸青。綠有官綠、油綠、卜萄綠、蘋果綠、蔥根綠、鸚哥綠。藍有潮藍、睢藍、翠藍、雀頭三藍。黃黑色有茶褐。深黃赤色有駝茸，深青紫色曰古銅紫，黑色曰火薰，白綠色曰餘白，淺紅白色曰出爐銀，淺黃白色曰蜜合，深紫綠色曰藕合，紅多黑少曰紅綜，黑多紅少曰黑綜（二者皆紫類），紫綠色曰枯灰，淺者曰硃墨。外此如茄花、蘭花、栗色、絨色，其類不一。"染布業最著名則數安徽蕪湖的藍青。

敍述中所提及的種種顏色，都反映到當時綾羅綢緞布匹上，在清初十七八世紀間普遍流行，並且還間接影響到手工藝其他若干部門，互相促進和發展。例如當時的彩色料器，景德鎮各種單色釉瓷器和福建彩色漆器，在技藝和生產方面，都於這一段時期突破過去紀錄，取得嶄新的成就。

十八世紀反映封建社會末期官僚地主大家庭崩潰過程的小說《紅樓夢》中，就描述了清初絲綢錦繡及特種外來紡織品，應用到衣着和起居服用各方面的情形。除部分材料近於子虛烏有，大部分都還可以從故宮博物院藏品中發現，一般並且還保存得完整如新。

嘉道以後，政治上雖在下降，紡織物新品種卻還不斷有所發展，特別精美貴重。用植物纖維織的高級產品有沉香葛，用線或鵝茸織成的有五彩提花天鵝絨，絲織正反兩面作成不同花紋的鴛鴦緞，及櫻桃紅色、竹青色、寶藍色成份提花的天鵝絨衣料。內中包括有一樹梅、一叢蘭、歲寒三友、整枝牡丹、玉蘭等，設計見新意匠。絲絨中又以織有"綺霞館造"字樣的鼠灰色金魚、粉綠色皮球花等衣料圖案設計為最精美。又有織法受外國影響，材料極薄、色彩繁複、花朵細碎、風格別致的廣州彩緞，品質厚實緊密指定作官服外套馬褂用的南京寧綢，質料特別柔軟本色暗花宜於作裙襖被面的各色湖縐，以及仿自外來品種各色具備茸頭厚密的絲絨，就中

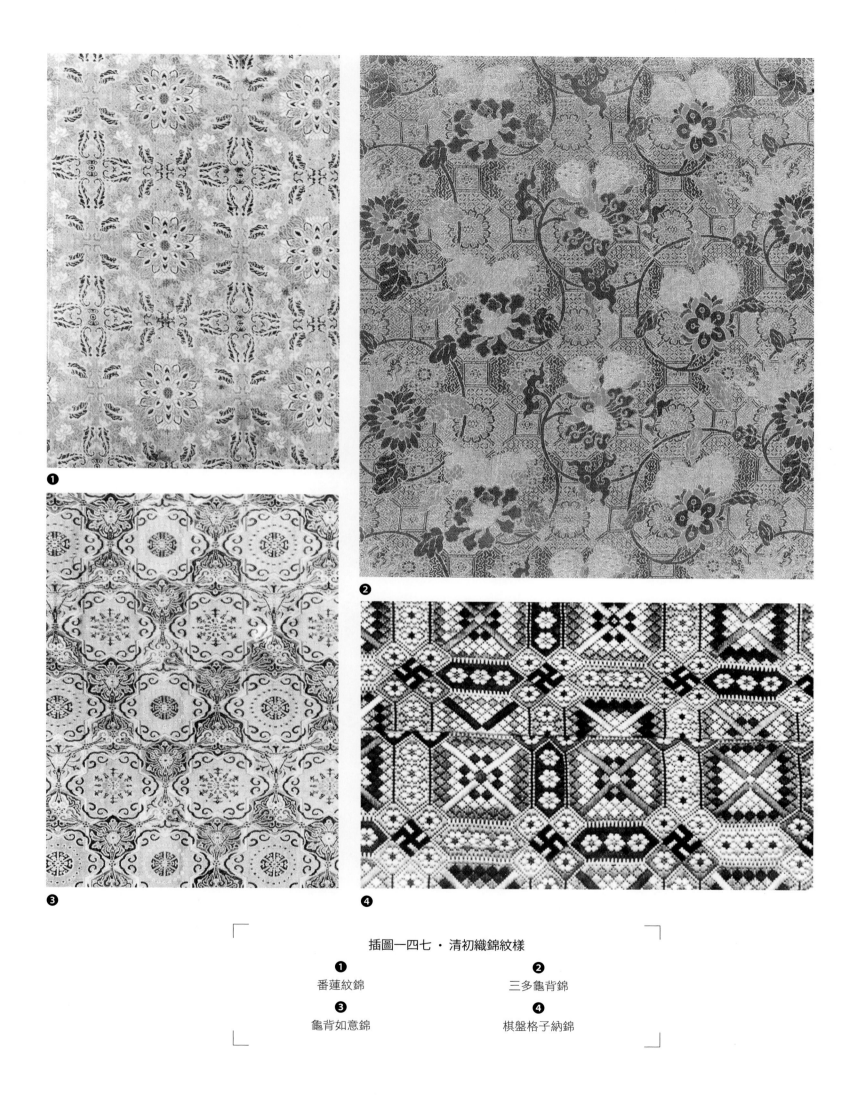

插圖一四七・清初織錦紋樣

❶
番蓮紋錦

❷
三多龜背錦

❸
龜背如意錦

❹
棋盤格子納錦

插圖一四八 · 清初小花格子錦

插圖一四九 · 清初深青地如意雲兩色金蟒緞

插圖一五〇・清初"壽"字錦

又以金貂絨和鼠灰芝麻點絨特別精美。晚清,四川成都用小梭盤花織的穿絨緞和徑寸方格子雜色被面錦緞也相當精美。

絲織物中實行"古為今用"、"推陳出新",落實到生產上,很值得向優秀傳統借鑒取法,有用材料實在異常豐富。清代近三百年的江浙三大區產品,和西北西南各兄弟民族毛、棉、麻、絲有區域性的非商品性特種產品,就還有萬千種保存於故宮博物院、地方省市博物館和民族學院一類機關中,本節僅能略舉數例以見一斑(圖二四九、二五〇,插圖一四六——一五一)。這份材料還有待我們認真去研究學習,並應用到生產上去,以增加紡織物的花色品種,提高藝術設計水平,豐富裝飾紋樣內容,發展社會主義新中國的紡織工業,從而對全國和世界作出更新更大的貢獻!

插圖一五一 · 清初納錦

後 記

本書的成稿、付印到和讀者見面，經過許許多多曲折過程，前後拖延了約十七年。工作前期的進行，和中國歷史博物館（現名中國國家博物館）保管組、美工組等諸同事的辛勤勞動分不開。圖版初次製版排樣，原財經出版社老師傅的工作熱情及高度責任感，也作出顯明貢獻。但此書能最後得以完成，實完全有賴於中國社會科學院領導為準備了良好工作條件，並充分給以人力物力支持的結果。就中本院考古所方面人力上協助最多，使增補工作進行得比較順利。若沒有這種種幫助和各方面的支援，這本書實不可能如目前樣子呈現於讀者面前。

從一九四九年起始，我就在中國歷史博物館工作，專搞雜文物研究。照規矩，文物各部門都得懂一點。經常性業務，除文物收集、鑒別並參預一系列新出土文物展出外，兼得為館中繪製歷史人物畫塑提供些相關材料。還必須面對羣眾，盡力所能及，為外單位科研、生產和教學打打雜，盡點義務。我名分上屬於陳列組，事實上任何一組有事用得着我時，我都樂意去做。雖感覺到能力薄，牽涉問題廣泛，工作複雜且繁瑣，用力勤而見功不大，但是我理會到，若能把工作做好，卻十分有意義。我深深相信，新的業務接觸問題多還生疏，堅持學個十年二十年，總會由於常識積累，取得應有進展的。

近三十年新出土文物以千百萬計，且不斷有所增加，為中國物質文化史研究提供了無比豐富資料。一個文物工作者如善於學習，博聞約取，會通運用，顯明可把文物研究中各個空白點逐一加以填補，創造出嶄新紀錄。

我就從這點認識和信念出發，在大多數人難以理解情形下守住本職，過了整整三十年。儘管前十年比較順利，各類文物大都有機會經手過眼，數以萬計，但是任何一方面，可始終達不到深入專精程度。隨後二十年，事實上有大半時間，全國都在各種運動中時斷時續度過的。我不問條件如何，除了對本業堅持認真的學習和去為別的有關生產、教學方面打打雜，建建議，盡義務幫點忙，其他甚麼都說不上。

至於本書由我來編纂整理，似偶然也並不全是偶然。一九六四年春夏間，由於周恩來總理和幾個文化部門的人談及每次出國，經常會被邀請看看那個國家的服裝博物館，因為可代表這一國家文化發展和工藝水平。一般印象，多是由中古到十七八世紀材料。我國歷史文化那麼久，新舊材料那麼多，問是不是也可比較有系統編些這類圖書，今後出國時，作為文化性禮品送送人。當時齊燕銘先生是文化部副部長，因推薦由我來作。歷史博物館龍潛館長，對我工作有一定了解，熱情加以支持，為從美工組安排得力三人協助。由於當作試點進行，工作方法是先就館中材料和個人習見材料，按年代排個先後次序，分別加以摹繪。我即依據每一圖稿，試用不同體例，適當引申文獻，進行些綜合分析比較，各寫千百字說明，解釋些問題，也提出些新的問題，供今後進一步探討。

總的要求，是希望能給讀者從多方面對於中國古代衣着式樣的發展變化，有個比較明確印象。工作既近於創始開端，從探索中來理解，做得不夠完美是意中事。方法上和判斷上若還有少許可取處，能給海內外專家學人以小小啟發，或依據本書加以充實，或從另一角度，

用另一方法進行新的探索取得更大的成就，我也覺得十分高興。因為這份工作的全部完成，照當時估計，如有十年時間，不受過多干擾，又得到工作便利，繼續出若干本不會缺少材料的。

從一九六四年初夏開始，由於歷史博物館美工組幾位同事熱心努力，我對於這些材料包含問題又較熟悉，工作因此進展格外迅速。前後不到八個月時間，圖版二百幅，說明文字約二十萬，樣稿已基本完成。經我重作校核刪補後，本可望於一九六四年冬付印出版。但是政治大動盪已見出先兆，一切出版物的價值意義，大都得重新考慮。本書的付印，便自然擱下來了。

"文化大革命"開始後不多久，這份待印圖稿，並不經過甚麼人根據內容得失認真具體分析，就被認為是鼓吹"帝王將相"、提倡"才子佳人"的黑書毒草。凡是曾經贊同過這書編寫的部、局、館中幾個主要負責人，都不免受到不同程度的衝擊。我本人自然更難於倖免。其後，於一九六九年冬我被下放到湖北咸寧湖澤地區，過着近於與世隔絕的生活。在一年多一點時間內，住處先後遷移六次，最後由鄂南遷到鄂西北角。我手邊既無書籍又無其他資料，只能就記憶所及，把圖稿中疏忽遺漏或多餘處，一一用籤條記下來，準備日後有機會時補改。一九七一年回到北京後，聽一老同事相告，這圖稿經過新來的主任重新看過，認為還像個有分量圖書，許多提法都較新，印出來可供各方面參考。因此把圖稿取回，在極端惡劣工作條件下，約經過一個月，換補了些新附圖，文字也重新作了修改，向上交去。可是從此即無下落，一擱又是四五年。其時恰在"十年浩劫"期間，這事看來也就十分平常，不足為奇了。

直到一九七八年五月，我調來中國社會科學院歷史研究所，工作上得到社會科學院領導的全面支持，為在人力物力上解決了許多具體困難，給予了不少便利條件。遂在同年十月，組成一個小小工作班子，在較短的時間內，對本書圖稿作了較大的修改補充。首先盡可能的運用和增加許多新發現的文物資料，同時還改訂添寫了不少原有的以及新的章節，使全書約增至二十五萬字左右，新繪插圖一百五十餘幅，於一九七九年一月增補完成，即交輕工業出版社印行。此後又聯繫了幾家國內外出版社，幾經周折，最後才交由商務印書館香港分館出版。

值得令人懷念的，是齊燕銘先生、龍潛先生、劉仰嶠先生。三位都在"十年浩劫"折磨中因傷致病，已先後成了古人。尤其是周恩來總理，已來不及看到這個圖錄的出版，我覺得是極大憾事。這本書如對於讀者還有點滴可取處，首先應歸功於他們幾位對這個工作的鼓勵和支持。

本書在增改過程中還得到國家文物局的經常關心，以及湖南省博物館、雲南省博物館、陝西省博物館、湖北省博物館、故宮博物院、南京博物院、對外文展辦公室、中央美術學院、音樂研究所和榮寶齋等文物、學術機構與友好，各方面充滿熱情的幫助。其次是直接參加過摹繪、攝影、製版、排印諸位勞動的貢獻。至於我個人，只不過是在應盡職務上，把所學的問題，比較有條理、比較集中持久完成了一小部分任務而已。

沈從文
一九八一年五月一日於北京

再版後記

本書首版在香港印行後，得到各方面讀者以及專家學人的熱心關注與鼓勵，同時也提出了很好意見，從中受到許多有益啟發，就此斟酌，當有機會重印時，盡可能加以補正。但由於涉及問題多，工作亦受力量、條件圍限，粗率、不足、失調之處仍不可免。還須不斷努力作更深一層的探索、提出新的問題，才可望有所提高。幸好目前正有更多專家同好傾注滿腔熱忱與精力，使中國服飾史的研究有了較大進展。而我的這份工作，始終不過是為本科開山鋪路，稍盡綿力而已。

這次再版，多承香港商務印書館李祖澤先生、陳萬雄先生全力支持。一月間商定有關事項，本期望能較快着手進行增訂工作，始料不及，四月廿二日我即因腦血管疾病引起偏癱，住進醫院。增補文字的事，遂委由王㐨執筆，補寫了史前部分；戰國時期也補入了江陵馬山楚墓新發現的重要服飾、絲綢材料，共約三萬字，圖片數十幅。引書引文部分也重新作出校訂，並附上參考書目與索引。索引由王曉強承勞編製，這一工作用力繁費，定名分類卻難以盡為確當。作此嘗試，主要是為了對讀者，特別是青年工藝美術工作者業務上參考時，提供一點查找的方便。圖像資料的增選分析、文物拍照、圖版更換與某些線圖的修正；還有圖片的技術加工，這些細項煩雜工作，是王亞蓉和谷守英兩位完成的。

增訂版工作，還得到文化部朱穆之部長的支持關懷。國家文物局、故宮博物院、中國歷史博物館、湖北荊州地區博物館、遼寧省文化廳、遼寧省博物館等部門，也都為本書的重印提供了資料上的幫助與方便，使得本書無論內容形式都為之增色不少。謹藉此機會，表示深切感謝！

沈從文口授，王㐨記錄 一九八三年十月廿四日

沈從文先生晚年傾心之作《中國古代服飾研究》，一九八一年九月，由商務印書館香港分館出版了。原擬不久將在國內印行縮印本，以適應大多數青年讀者的需求。既然重印，先生覺得還可作些局部的修訂補充。正如他歷來的習慣，樣書甫到，便伏案披閱，逐章逐節的隨手改易個別文字；增補史前資料的設想也在籌劃中。到一九八三年初，商務港館李祖澤先生、陳萬雄先生，會同國內三聯書店范用先生，共商決定國內版安排上海付印。正當工作人員全力彙集圖像資料之際，不期沈老因病住進中日醫院，已難以繼續秉筆。事到如此，勉強應命由我試作增補工作。成稿後幸得沈老過目、指點改削，連同索引即時交送香港方面植字排版，以求字體、格式前後一致。但臨年底，出版界形勢嚴峻，國內版事遂告擱淺。雖經各方努力，竟始終沒有出版希望。一九八八年五月十日，沈老在頭腦極為清楚沉靜中與世長辭。未能看到此書的再版，使我深感負疚而不可願恕。去年，出版家李祖澤先生、陳萬雄先生來京，他們是沈老生前好友，依然一往情深，專此約定，今年在港仍由商務重印增訂版，以奉獻給久久期待的讀者，並藉此表達對沈老逝世四週年的紀念。

《再版後記》是沈老在世時對自己的書最末一次說的幾句話，事雖相距近十年之久，彷猶目歷。謹附數語補述。念茲。

王㐨附記於一九九二年四月廿二日

附錄一　引書、畫目錄

《中國古代陶塑藝術》日 秦廷棫
《中國原始社會史》宋兆麟等
《中國西南部的古代納西王國》洛克
《中國古兵器論叢》楊泓
《中國紡織科技史資料》六期
《水滸》明 施耐庵
《水經註》北魏 酈道元
《丹鉛總錄》明 楊慎
《丹青引贈曹將軍霸》唐 杜甫
《公羊傳》傳戰國 公羊高
《孔叢子》秦 孔鮒
《文姬歸漢圖》傳南宋 陳居中
《文會圖》晉 顧愷之
《文會圖》宋 趙佶
《文會圖》五代 丘文播摹
《文苑圖》傳唐 韓滉
《鬥漿圖》元 趙孟頫
《六逸圖》陸曜
《元世祖出獵圖》元 劉貫道
《五王醉歸圖》宋元人摹
《五台山圖》五代 敦煌壁畫
《天籟閣藏宋人畫冊》
《王瓊政績圖》明人繪
　　（《王瓊事跡圖》）
《中興禎應圖》南宋 蕭照
《中興四將圖》南宋 劉松年
《水滸全傳》插圖 明刻本
《水碓水磨圖》宋
《毛詩圖》南宋 劉松年
《分舍利圖》唐 高昌壁畫
《孔子聖跡圖》明刻版畫
《巴船出峽圖》宋 李嵩
《引路天王圖》絹畫

5 畫

《玉杵記》明刻戲曲
《玉堂閒話》五代 范資
《玉壺清話》宋 釋文瑩
《平樂觀賦》東漢 李尤
《正統刻大藏經》明
《古禽經》晉 師曠
《古今註》晉 崔豹
《古杭夢遊錄》南宋 趙口（耐得翁）
《古今圖書集成》清 陳夢雷 蔣廷錫
《古史考》三國 譙周
《左傳·成公》周 左丘明
《世本》輯本
《世說新語》南朝宋 劉義慶
《世界美術全集》日 平凡社

《世界陶瓷全集》九 日 小學館
《史記》漢 司馬遷
　　·貨殖列傳
　　·西南夷列傳
　　·匈奴傳
　　·黃支國傳
　　·張耳傳
　　·白起列傳
　　·叔孫通傳
　　·萬石君傳
　　·夏本紀
　　·秦始皇本紀
　　·封禪書
　　·趙世家
《北里志》唐 孫棨
《北史》唐 李延壽
　　·蠕蠕傳
　　·祖珽傳
　　·裴矩傳
　　·僭偽附庸·梁·蕭詧傳
《白虎通》漢 班固
《永樂宮壁畫》元
《半閒秋興圖》宋
《玄奘繙經圖》宋明 木刻
《玄奘法師像》宋 石刻
《玉步搖圖》南唐 周文矩
《石勒問道圖》陳袁蒨
《北齊校書圖》舊題 唐 閻立本

6 畫

《江表傳》《三國志》註引
《江南喜逢蕭九徹因話長安舊遊》
　　唐 白居易
《江陵馬山一號楚墓》
　　江陵地區博物館
《列女傳》漢 劉向
《列子·天瑞篇》戰國 列御寇
《西廂記》元 王實甫
《西京雜記》舊題 漢 劉歆
《西域畫集成》日人
《西湖老人繁勝錄》南宋 西湖老人
《匡謬正俗》唐 顏師古
《考古》1959 年 9 期
　　中國社科院考古所
《考古學報》中國社科院考古所
　　·1977 年 1 期
　　·1978 年 1 期
《式古堂書畫彙考》清 卞永譽
《老學庵筆記》宋 陸游

《因話錄》唐 趙璘
《竹林七賢論》晉
《行路難》齊 王筠
《朱子語錄》南宋 黎靖德
《朱熹文集》宋 朱熹
《全相平話五種》元刻本
　　·武王伐紂平話
　　·三國志平話
《多能鄙事》傳明 劉基
《羽獵賦》西漢
《江行初雪圖》五代宋 趙干
《西園雅集圖》宋 李公麟
《西岳降靈圖》傳唐 牟益畫 宋人摹
《列士傳》故事　沂南漢墓石刻
《列仙圖》晉 顧愷之
《列女仁智圖》晉 顧愷之
《列女傳》故事
　　北魏 司馬金龍墓彩漆屏風
《列女傳》圖　漢 劉向
《列帝圖》傳唐 閻立本
《百馬圖》宋 李公麟
《百子圖》宋
《竹林七賢圖》南朝墓磚刻
《朱雲折檻圖》宋
《名臣圖》宋

7 畫

《宋史》元 脫脫等
　　·樂志
　　·儀衛志
　　·輿服志
　　·食貨志
《宋書》南朝 沈約
　　·周朗傳
　　·五行志
《宋會要輯稿》清 徐松
《宋朝事實》宋 李攸
《宋人名畫集》
《酉陽雜俎·鬢鬌品》唐 段成式
《孝子傳》西漢 劉向
《孝女曹娥碑》魏 邯鄲淳
《李衛公故物記》唐 韋端符
《扶風馬先生傳》晉 傅玄
《杜陽雜編》唐 蘇鶚
《車渠椀賦》魏 曹植
《戒庵漫筆》明 李詡
《芍藥譜》宋 王觀
《呂覽》（《呂氏春秋》）戰國
《吳越春秋》東漢 趙曄

《皇都積勝圖》明人繪
《皇朝禮器圖》清
《皇清職貢圖》清 乾隆時彩繪
《修多羅尊者相》敦煌壁畫
《香山九老圖》艾啟蒙
《紈扇仕女圖》唐 韓滉

10 畫

《師友談記》北宋 李廌
《宮詞》唐 王建
《高士傳》晉 皇甫謐
《唐六典》唐 玄宗
《唐會要·吐魯蕃》宋 王溥
《唐語林》宋 王讜
《唐大詔令集》宋授
《唐五代宋元名跡》謝稚柳
《流傳海外名畫集》鄭振鐸
《晉記》東晉 干寶
《晉中興書》南朝 何法盛
《晉書》唐 房玄齡等
　　　· 王羲之傳
　　　· 五行志
　　　· 輿服志
　　　· 謝安傳
《夏仲御別傳》《初學記》註引
《酌中志》明 劉若愚
《秦史》車頻
《馬可·波羅遊記》
　　　（《馬可·波羅行記》）
《草木子》明 葉子奇
《荀子》戰國 荀況
《格古要論》明 曹昭
《時世裝》唐 白居易
《晏子春秋》周 晏嬰
《留青日札》明 田藝蘅
《孫子兵法》春秋 孫武
《孫公談記》
《宮樂圖》郭慕熙摹
《宮蠶圖》宋
《高逸圖》唐 孫位
《高賢圖》晉 顧愷之
《唐后行從圖》傳唐 張萱
《唐宮春曉圖卷》傳南唐 周文矩
　　　（《宮中圖》）
《唐明皇擊球圖》傳北宋 李公麟
《唐明皇擊球》清
《唐人遊騎圖》宋
《唐人遊春山圖》唐
《宴樂圖》

《凌煙閣功臣圖》唐 閻立本
《凌煙閣功臣圖》西安石刻
《晉文公復國圖》宋 李唐
《鬥蟋蟀圖》宋
《捕魚圖》傳 王維
《耕織圖》南宋 樓璹
《耕織圖》清 焦秉貞繪 朱圭刻
《耕穫圖》宋 張擇端
《草堂圖》唐 盧鴻
《秦府十八學士圖》唐 閻立本
　　　（《十八學士圖》）
《射獵圖》宋人繪
《卻坐圖》宋
《紡車圖》宋

11 畫

《深衣考誤》清 江永
《淮南子·汜論》西漢 劉安
《淮南萬畢術》西漢 劉安
《淨髮須知》清 吳鐸
《清波雜志》宋 周煇
《清異錄》宋 陶穀
《清河書畫舫》明 張丑
《清稗類鈔》清 徐珂
《淳化閣帖》北宋
《婆羅門引》南宋 辛棄疾
《郭林宗別傳》漢
《域外所藏中國古畫集》鄭振鐸
《莊子》戰國 莊周
《授時通考》清 鄂爾泰等
《都城紀勝》南宋 耐得翁
《麥積山石窟》鄭振鐸主編
《堅瓠集》清 褚人穫
《國語·晉語七》傳春秋 左丘明
《國史補》唐 李肇
《黑韃事略》南宋 彭大雅
《御世仁風》明刻
《通典》唐 杜佑
《清明上河圖》宋 張擇端
《望賢迎駕圖》宋
《康熙萬壽盛典圖》清
《康熙萬壽圖》清
《康熙耕織圖》清刻
《琉璃堂雅集圖》五代人作
《乾隆南巡圖》清 徐揚
《曹義金進香圖》五代 敦煌壁畫
《曹義金出行圖》五代 敦煌壁畫
《勘書圖》傳晉 顧愷之
《雪漁圖》宋 趙佶

《得醫圖》唐 敦煌壁畫
《貨郎圖》南宋 李嵩
《貨郎擔圖》傳宋 蘇漢臣
《習射圖》唐
《張議潮出行圖》唐 敦煌壁畫

12 畫

《詞林紀事》清 張思岩
《琵琶記》明刻本
《硯北雜志》元 陸友
《雲麓漫鈔》南宋 趙彥衛
《雲間據目鈔》明 范叔子
《越絕書》東漢 袁康
《博物志》晉 張華
《博物要覽》清 谷應泰
《朝野僉載》唐 張鷟
《棉花圖》清 方觀承
《棗林雜俎》清 談遷
《揚州畫舫錄》清 李斗
《隋書》唐 魏徵等
　　　· 禮儀志
　　　· 經籍志
　　　· 何稠傳
《隋書經籍志疏證》清 姚振宗
《畫史》宋 米芾
《開元馬政記》唐 張說
《酉美圖》
《朝元仙仗圖》宋 武宗元
《琴會圖》明 商喜
《搜山圖》宋 高益
《堯民擊壤圖》宋 李公麟
《番王禮佛圖》宋 李公麟
《番部圖》唐 胡瓌父子 房從真
《無逸圖》宋 劉松年
《絲綸圖》宋 劉松年
《逸周書》佚名
《貴妃夜遊圖》
《貴妃納涼圖》

13 畫

《詩經·大雅·緜》春秋
《新序》漢 劉向
《新唐書》北宋 歐陽修等
　　　· 車服志
　　　· 太宗紀
　　　· 食貨志
　　　· 地理志
　　　· 五行志

II　圖、插圖中引書目錄

III 圖、插圖中引畫目錄

附錄二　名詞分類索引（按筆畫序）

572

出版說明

　　本書是沈從文先生晚年傾心之作，是第一本系統研究中國古代服飾的經典專著，開中國服飾史研究之先河，自 1980 年代初出版以來，廣受重視，享譽中外。

　　初版之後，沈從文先生即着手增補修訂，惜後因病住院，增補修訂事遂委托王㐨先生，至 1992 年方完成增訂再版，並藉出版表達對沈從文先生逝世四週年的紀念。本次重行出版是在增訂版基礎上，匯合原增訂版單冊的文獻和書畫目錄索引，重排而成。

　　全書內容起自舊石器時代晚期迄於清朝，對數千年間各個朝代的服飾問題進行了抉微鈎沉的研究和探討，全書計有圖像 900 餘幅，30 萬字。撰述多發明創見，言前人所未言。對中國歷史上不同時代、不同階層服飾制度的發展、沿革，以及它和當時社會物質生活、意識形態的種種關聯，做了廣泛、深入的探討，提出了諸多新問題、新見解。其所敘是服飾，但又不僅以服飾論之。從服飾這個載體，窺見中國歷代政治、軍事、經濟、文化、民俗、哲學、倫理等等諸多風雲變遷之軌跡。

作者簡介

　　沈從文（1902-1988），湖南鳳凰縣人，著名文學家、歷史文物研究專家。1924 年起，陸續發表、出版文學作品七十種餘，代表作有《邊城》等。1948 年，沈從文開始系統研究中國古代文物。1949 年起，先後在中國歷史博物館（今國家博物館）、中國社會科學院歷史研究所擔任研究員，主要從事物質文化史，特別是服裝史的研究工作。先後發表論文五十餘篇。在文物考古、物質文化史領域成為獨樹一幟的專家。1964 年，沈從文着手編纂本書，直至 1980 年代初才大功告成、付梓面世。而增訂工作亦隨即開始，至 1980 年代中期因病停輟，後由弟子王㐨續筆，並經沈先生批閱，得以完成。

增訂者簡介

　　王㐨（1930—1997），山東萊州人，先後在中國社會科學院考古研究所和歷史研究所任職，高級工程師。師從沈從文先生，長期從事文物保護工作，兼及紡織技術史、服飾史的研究。曾主持、參與過滿城漢墓、廣州南越王墓、江陵楚墓以及陝西法門寺唐塔地宮的考古工作。發表論文二十餘篇，著有《染纈集》等。1980 年代中期，沈從文先生患病後，由王㐨協助完成了本書的增訂工作。

封面用圖：東晉顧愷之繪（唐摹）《女史箴圖》，現藏大英博物館